广东哲学社会科学成果文库

Guangdong Achievements Library
of Philosophy and Social Sciences

传统与变革：近代戏曲新论

CHUANTONG YU BIANGE: JINDAI XIQU XINLUN

左鹏军　著

·广州·

版权所有　翻印必究

图书在版编目（CIP）数据

传统与变革：近代戏曲新论/左鹏军著. —广州：中山大学出版社，2018.7

（广东哲学社会科学成果文库）

ISBN 978-7-306-06400-4

Ⅰ.①传… Ⅱ.①左… Ⅲ.①戏曲新论—中国—近代 Ⅳ.①J82

中国版本图书馆CIP数据核字（2018）第164593号

出 版 人：	王天琪
策划编辑：	金继伟
责任编辑：	徐诗荣
封面设计：	曾　斌
责任校对：	周　玢
责任技编：	何雅涛
出版发行：	中山大学出版社
电　　话：	编辑部 020-84110771，84113349，84111997，84110779
	发行部 020-84111998，84111981，84111160
地　　址：	广州市新港西路135号
邮　　编：	510275　　传　真：020-84036565
网　　址：	http://www.zsup.com.cn　E-mail: zdcbs@mail.sysu.edu.cn
印 刷 者：	广州家联印刷有限公司
规　　格：	787mm×1092mm　1/16　23.75印张　439千字
版次印次：	2018年7月第1版　2018年7月第1次印刷
定　　价：	78.00元

如发现本书因印装质量影响阅读，请与出版社发行部联系调换

《广东哲学社会科学成果文库》
出版说明

 《广东哲学社会科学成果文库》经广东省哲学社会科学规划领导小组批准设立，旨在集中推出反映当前我省哲学社会科学研究前沿水平的创新成果，鼓励广大学者打造更多的精品力作，推动我省哲学社会科学进一步繁荣发展。它经过学科专家组严格评审，从我省社会科学研究者承担的、结项等级"良好"或以上且尚未公开出版的国家哲学社会科学基金项目研究成果，以及广东省哲学社会科学规划项目研究成果中遴选产生。广东省哲学社会科学规划领导小组办公室按照"统一标识、统一封面、统一形式、统一标准"的总体要求组织出版。

广东省哲学社会科学规划领导小组办公室
2017 年 5 月

国家社会科学基金重大项目"近代戏曲文献考索类编"(项目批准号:14ZDB079)阶段性研究成果

教育部人文社会科学重点研究基地复旦大学中国古代文学研究中心重大项目"中国近代戏剧研究"(项目批准号:2009JJD760001)最终研究成果

内 容 简 介

本书在中西交汇、古今嬗变的中国戏曲史、文学史和文化史背景下,以扎实的文献资料和丰富的戏曲史实为依据,对中国近代戏曲史上的重要史实、作家作品、创作群体、思潮流派等创作现象进行专题考察,论述分析其戏曲史、文学史和文化史意义,力图更加准确明晰地描述和揭示中国近代戏曲的总体面貌、变革趋势和发展历程,从而深入准确地认识中国近代戏曲在传承中国戏曲文化传统、接受外国思想影响启发、寻求变革生新、探索发展路径历程中的戏曲史、文学史与文化史经验,反映作者在多年的中国近代文学研究、戏曲文献与戏曲史研究积累的基础上,认识和评价近代戏曲在中西古今之间、传统与变革之间进行思想文化选择、艺术表现探索的经验,以期扎实推进中国戏剧史和文学史及相关学术领域的研究进展。

前　言

　　中国近代（1840—1949）戏曲是清代康熙、乾隆年间出现的戏曲高峰之后的又一个高峰，逐渐进入终结阶段的传奇杂剧①及其他传统戏曲剧种在这一时期出现了繁荣发展的局面，取得了具有强烈时代特征的思想与艺术成就。在由以传奇杂剧为代表的雅部戏曲、京剧及其他地方戏曲、早期话剧构成的中国近代戏剧史的"三足鼎立"格局中，代表传统戏曲近代形态的传奇杂剧是其中一个具有重要意义的组成部分。尽管中国近代戏剧史上三大戏剧部类的文化经历、发展趋向呈现出既密切相关又各不相同的复杂面貌，但都为近代戏剧的发展变革、中国戏剧由古典形态向现代形态的过渡转换做出了重要贡献，因而应当在整个中国戏剧发展史上占有一席突出的地位。近代是中国传统戏曲长久发展历程的最后一个重要阶段，也是中国戏剧发展史上承前启后、转换生新、具有特殊意义的阶段，开创了中国现代戏剧史的先河，奠定了中国戏剧从传统走向现代的思想艺术和文化基础。

　　本书为教育部人文社会科学重点研究基地重大项目"中国近代戏剧研究"（项目编号：2009JJD760001）最终研究成果的主体部分。主要内容为中国近代戏曲史上重要史实、创作群体、思潮流派、创作现象的专题考察及其戏曲史意义的论述分析，力图在前辈和时贤相关研究成果的基础上，在中国近代中西冲突融会、古今嬗变转换的文化史背景下，更加准确明晰地描述和揭示中国近代戏曲的总体面貌、发展历程、重要现象，从而认识其在传承戏曲传统、寻求变革生新历程中的戏曲史、文学史及文化史经验，力争在戏剧史和戏剧文献等方面切实推进中国戏剧史和文学史及相关学术领域的研究进展。

　　本书共有九章，各章分别以不同内容、从不同角度反映本项目研究的学术意图和取得的进展。在此基础上，希望本书的各章内容之间既各有侧重，又彼此支撑，共同形成对中国近代戏剧比较全面完整的认识。本书各章的具体内容、主要观点和学术意图如下。

①　传奇和杂剧为中国传统戏曲的主要文本形态，本书一般并称为"传奇杂剧"，在确有必要的情况下，方加以明确区分。

第一章"梁启超与近代戏剧的兴盛和政治化",探讨梁启超对中国近代戏剧史做出的开创性贡献。政治家兼文学家梁启超的戏剧创作,在样式选择、题材与人物、情节与冲突、戏剧语言等各个方面,在继承中国古典戏曲传统的基础上进行了大胆探索和革新发展,在很大程度上影响和规定了中国近代戏剧发展的总体风貌和历史走向,这种探索和尝试也留下了值得认真总结、深入反思的理论成果和创作经验。梁启超在小说和戏曲中较多地使用了粤语,形成了特殊的粤语写作现象、创作面貌和文体形态。梁启超在小说戏曲中运用粤语,反映了具有明显时代特征和地域特征的文学创作观念、文体选择和语言运用意识,透露出近代以来中国文学语言发展变革、小说戏曲创作破体为文的总体走向,也体现了这一时期地域文化兴盛并产生重要影响的普遍趋势。梁启超在小说戏曲中运用粤语的现象也可以视为中国近代戏剧与文学文体着意变革创新、融会俚俗雅正、杂糅古今中外,从而创造并形成具有鲜明时代色彩、地域特征的新型文体的一个典范例征,具有独特的文体史和文学史意义。

第二章"洪炳文及其同道与近代戏剧的生新",考察洪炳文及其他戏曲家的创作对于近代戏剧变革发展的意义和贡献。洪炳文宣传反清革命、歌颂民族气节和极有现实针对性的戏曲创作,是近代政治斗争的艺术化反映,发出了"救国保种"的呼号;通过世变之际历史人物和故事的表现,提倡民族气节、振奋时代精神;反映外国社会政治状况,呼唤国家自强和民族独立;以近现代科学技术知识入戏曲,开创了我国科学幻想剧的先河。他们在艺术上对传统戏曲进行了多方面创新,具有明显的近代色彩,在多方面对近代传奇杂剧的变革做出了突出贡献,这也是中国近代戏剧突出成就的重要标志。吴承烜的《星剑侠传奇》气势博大,场面广阔,人物众多,结构灵活,情节安排自由,表现方法丰富多样,在广阔的文化背景下展示了20世纪初叶中国社会的图景,描绘了一幅幅中国人民苦难深重与不懈抗争的画面,以突出的史诗意识对近代历史进行了戏剧化呈现。高增的戏曲非常重视社会政治功能并以戏曲艺术形式积极宣传反清革命、民族气节、妇女解放的主张,实现了以戏曲作为政治文化斗争武器的目的;由作者的革命理想和戏剧观念所决定,其所作戏曲对传奇杂剧的传统体制多有变革。高增戏曲创作中表现出来的政治激情与革命化倾向,是具有较大普遍性的时代文学特征,反映了中国近代戏剧变革的一种重要方向。

第三章"陈栩及其子女的戏曲创作与戏剧传统的通变",考察陈栩及其女儿陈小翠、儿子陈小蝶的戏曲创作及其戏剧史贡献。陈栩的传奇创作以爱情题材为主,通过对自己情感经历的描述和追忆寄托情感,表现出强烈的纪

实性和抒情性特征；通过对花木兰替父从军南征北战、捷报频传直至凯旋归来事迹的描写，透露出在时代精神感召之下作者对于女性人格、社会地位、文化角色的关注与肯定。在戏曲体制和形式特征上，陈栩也选择了传承与变革并重、通变与扬弃兼顾的中和方式，恰与传奇杂剧发展到近代所发生的总体性变化、出现的基本趋势相应相合。陈栩的传奇创作反映了传统戏曲在近代所发生的巨大变化和多方面变革，在中国近代戏剧史上留下了具有相当深刻的思想价值与艺术内涵的创作成绩和文化经验。陈小蝶所作戏曲或取材于历史故事，或为贺寿应酬、表现才华，或根据时人经历敷衍而成，均反映了历史变迁之中、文化转换之际的文人心态和审美情趣，也反映了传统戏曲在近代的延续和发生的多方面变革。

第四章"吴梅及其弟子的戏曲创作与传统戏剧的终结"，探讨吴梅及其弟子这一重要戏剧创作和研究群体对中国近代戏剧史的贡献。吴梅及其弟子以其具有独特思想风貌、文化情怀、艺术风格和文体形态的传奇杂剧创作，展现出独特的思想和艺术价值。吴梅及其弟子是传统戏曲现代转换之际出现的一个个性鲜明、成就突出的创作群体，构成了一道意味深长的戏剧创作和戏剧教育景观。蔡莹的《连理枝杂剧》通过一对年轻男女的爱情悲剧反映了传统道德观念、家庭关系、父母之命对青年男女爱情婚姻的束缚和破坏，寄托深刻感慨和深切同情，提出了提高妇女社会地位和婚姻自主的问题。卢前杂剧或描写古代人物，或记述当代故事，既叙史事、时事又寓道德评价，表现出明显的纪实作风；或写古代杰出女性故事，表现出强烈的讽世伤时情绪，寄托深沉的时局感怀与人生感慨。卢前的杂剧传奇产生于近现代社会动荡、文化变革之际，反映了杂剧传奇最后阶段的处境与变化，具有独特而重要的戏曲史意义。常任侠的杂剧通过表现古代传统故事和反映当时政治事件，寄予着强烈的文化关切、道德内省和对国家民族命运的忧患；其表现手法与艺术处理上对传统戏曲体制和表现方式的有意继承和变革，则表现出学者型戏曲家的创作特点和审美倾向。

第五章"报人戏剧家的创作及其戏剧史意义"，探讨近代几位代表性报人戏剧家的创作特点及其戏剧史意义。王钟麒不仅是中国近代一位杰出的小说戏曲理论家，而且是一位重要的戏曲家。通过对王钟麒四种传奇及其反映的相关史实的考察，可以认识其戏曲创作实践与戏曲理论观念之间的密切关系，在理论和创作两方面同时承担着以小说戏曲教育国民、鼓舞民众的历史责任，反映了中国近代"小说界革命"和戏曲改良运动的理论特点，具有特殊的时代意义。王蕴章所作传奇八种及补订他人所作传奇一种，无论是记述时人时事，还是追怀历史人物故事，均表现了清晰的创作观念和深刻的思

想内涵，特别是反映了在时局动荡、改朝换代、民族危机背景下所产生的种种思想文化现象。从戏曲体制和艺术形式方面来看，这些作品也反映了传奇及杂剧发展到近代这一特殊时期所发生的一系列空前深刻变化，具有突出的戏曲史价值。蔡寄鸥的《明末轶史秣陵血传奇》反映了反清雪耻的民族主义思想，表现出强烈的悲剧性特征；《瀛台梦传奇》及《瀛台梦传奇续编》描绘了民国初年的政治画面，表现了对帝制复辟行径的抨击批判。蔡寄欧的作品反映了近代政治斗争、社会变革重大事件，再现了当时的社会历史画卷，传达出近代中国的政治风潮和时代声音；继承传统与适度变革相统一的结构安排和艺术选择，则集中反映了作者的创作观念，具有昭示传奇和杂剧最后命运的价值。

第六章"学者戏剧家的创作及其文化情怀"，考察几位学者型戏曲家的创作特点及其戏剧史、文化史价值。郭则沄以学者身份从事小说戏曲创作，先著《红楼真梦》小说，继撰《红楼真梦传奇》，这一再度创作和文体转换反映了作者对解读《红楼梦》故事的执着与自信。从人生态度和所处时代来看，《红楼真梦》和《红楼真梦传奇》的创作具有深远的文化内涵，作品所着重表现的道德忧患和文化忧虑并非多馀，更不宜以落后腐朽来轻率否定，而是含有深刻的思想价值和认识价值。20世纪40年代王季烈所撰《人兽鉴传奇》是以传统戏曲形式对世界文明、中国文化的现代化过程及其经验教训进行深刻反思和充分表达的代表作，部分内容取材于唐文治所著的《茹经劝善小说》，在思想观念和文化倾向上也表现出明显的一致性，所表现的文化立场、所表达的文化观念展示出深度的文化关怀和深刻的文化忧患，具有难能可贵的观念超前性质和特别重要的人文价值，值得时人和后来者认真倾听并深入反思。《人兽鉴传奇》对于戏剧形式的选择，尤其是对于传奇杂剧传统的守护和适度变革，则反映了一种更加深刻悠远的戏剧观念和文化观念，较之以批判传统、变古趋新为主导特征并长期流行的戏剧观念和文化观念更具有建设性和前瞻性，也更具有普遍的思想文化价值。20世纪40年代初由著名地质学家半粟（章鸿钊）所作的《南华梦杂剧》是以传统戏曲形式表现对人类处境、世界局势、中国命运的担忧，寄托人道精神、人本思想和道德理想之作，也是密切关注中国局势、民族命运的伤时感世之作。《南华梦杂剧》与作者早年所作《自鉴》所表现的以"螺化论"和"爱子""爱力"及其互动相生关系为核心的人生观、世界观与文化观具有密切关联，《自鉴》是《南华梦杂剧》的思想基础。日军侵华战争爆发、国家民族危难之际的思想困惑、精神苦闷和文化探索是《南华梦杂剧》创作的直接动因。《南华梦杂剧》及《自鉴》所表现的思想观念、文化立场和道

德理想，所寄托的人本思想、人道精神和人文情怀反映了深切的人类终极关怀和深刻的世界忧患，具有难得的预见性、超前性、警示性和长久的人文价值，值得时人和后来者认真倾听并深入反思。顾随所作杂剧既自觉继承元杂剧的体制规范、结构特色与风格特征，努力维护和传承杂剧的艺术传统，又着意尝试变革杂剧传统的某些方面，在新文化背景下寻求杂剧生存与延续的可能性。顾随杂剧既继承了中国戏曲叙述性与抒情性相结合的剧诗传统，又自觉借鉴和运用西方戏剧观念，寄托着理性精神和哲学智慧，从而在思想内涵和精神指向上与传统戏曲表现出显著不同，展现了中国传统戏曲的最后命运和思想艺术光辉，也寄托着对其未来出路和最终命运的沉重思考。庄一拂的戏曲创作或记述本人生活情事，或通过历史故事反映时代变迁，均具有深远的思想情感寄托。其《古典戏曲存目汇考》以朋友和自己为全书殿军的处理方式，寄托了深长的学术用意和思想感情，也为从这一特殊角度认识此书及其作者提供了可能。

第七章"文人戏剧家的现实关怀与内心苦闷"，探讨几位文人型戏剧家的创作及其思想特点与艺术情趣。李新琪所作的《金刚石传奇》采用纪实传史手法，描绘民国成立前后一系列重要人物的革命活动和重大历史事件，展现了一幅壮阔的近代民主革命画卷，既充分反映了建立民国的艰辛历程，又留下了足称信史的时代记录，尤其是对于汪精卫及其夫人陈璧君革命事迹的书写，表现出独特而重要的史料价值和文学艺术价值。此剧在戏曲体制与结构设计方面以变革创新为主导倾向的选择，对当时方兴未艾的戏曲改良的自觉呼应，也表现出值得关注的戏曲史意义。汪石青是一位尚未引起应有注意的近现代戏曲家，既形成了比较清晰的戏曲理论观念，也创作了杂剧一种、传奇二种，具有比较丰富的戏曲创作经验。汪石青以本色雅正，维护传统戏曲样式的戏曲观念，以愤沉不平与自抒心曲、传统爱情故事的诠释与共鸣、家庭伦理与政治时事相结合的戏曲创作，寄托了极其强烈且个性鲜明的思想感情，表达了对于政治局势、国家民族命运的深切关注，反映了近代戏曲变革的基本趋势。顾佛影早年所作的《谢庭雪杂剧》通过表现才女谢道蕴的过人才华反映了传统文人的生活艺术情趣，后期所作的《四声雷杂剧》则通过四个短剧反映了日军侵华战争中的真实事件，在描述战争给中国人民造成的动荡苦难、深重灾难的同时，尤为突出地表现了抗击侵略、捍卫国家民族的爱国情感。从顾佛影的戏剧创作转变中可以认识传统知识分子在时代变迁中思想倾向、艺术趣味发生的深刻变化及其对戏剧创作产生的显著影响。

第八章"女戏剧家的创作与性别意识的觉醒"，考察近代戏剧史上出现

的几位杰出女戏曲家及其戏曲创作的独特意义。顾太清的《桃园记》《梅花引》传奇均是追忆自己早年爱情婚姻经历之作，寄托了对既往生活和感情的深切回忆和感慨，也是考察顾春与奕绘生平经历、生活境况可资参考的文献资料。刘清韵创作的十二种传奇作品向为研究者关注，而20世纪90年代始被发现的《望洋叹》《拈花悟》二种传奇则是其最为晚出的剧作。名门才媛陈小翠的几种杂剧或写生活情趣，或记节庆心绪，或叙古代故事，均表现了作者的细腻情感和闲情逸致，也展现了过人的才华。其传奇《焚琴记》从女子解放、恋爱婚姻自由带来的负面影响的角度来表现和反思一对青年男女的爱情故事，反映了对妇女解放、爱情婚姻自由等重大问题的不同思考和认识，也反映了由于社会文化急剧变革所致的传统道德观念、价值体系面临的许多难题，有助于促使人们从另一个角度反思和认识近代以来中国文化变革和文化选择中的一系列文化和道德困境。

第九章"外国思想文化与近代戏曲变革"，从中外戏剧交流与影响的角度考察近代戏剧在创作题材、思想观念、表现手法、艺术形式等方面发生的深刻变革，探讨在外国思想文化影响下中国近代戏剧的近代化进程。在中国传统戏曲直接影响下，日本戏曲家森槐南所作的《补春天》《深草秋》传奇反映了作者青年时期戏曲创作的题材特点和风格特色，成为其文学创作中具有显著特色的部分。这种创作现象既表现了森槐南出色的文学才华和对中国传统戏曲的热爱之情，又反映了其青年时期模仿中国传统戏曲并尝试进行创作的突出特征和基本水平。森槐南的戏曲创作不仅反映了中国传统戏曲对于日本近代戏剧与文学的影响，而且是近代中日戏剧与文学交流的一个例证，具有重要的戏剧、文学与文化交流史价值。刘钰所作的《海天啸传奇》通过日本重铸国民道德、弘扬武士道精神的故事，表达了中国当以日本为借鉴自强奋斗的思想主题，表现激发国民志气、提倡尚武精神、振兴民族的思想。钱稻孙在翻译但丁《神曲》之馀所作的《但丁梦杂剧》，借但丁故事表现"爱国保种"、振兴国家民族的思想。吴宓所作的《陕西梦传奇》写作者亲身经历的事件，叙事传神、情节生动、情感真挚，是自传式戏曲作品的新发展；其《沧桑艳传奇》根据美国诗人郎费罗（Longfellow）的叙事长诗 Evangeline 写成，属译著参半之作，与钱稻孙的《但丁梦杂剧》一道，开创了传奇杂剧创作新的题材领域和新的创作方法。抗日战争时期的传奇杂剧从多个角度反映了中华民族面临的空前危机，表现了抗日战争的某些侧面，反映了抗敌御侮的时代主题和民族精神；以适度变革的方式努力实现护持传奇杂剧体制、延续戏剧传统的愿望，是传奇杂剧对自己价值的最后一次体认和坚守。这是传统戏曲与当时最紧迫的救亡主题的一次有深度的遇合，这种创

作选择和文化情怀在国家危难、民族危机的特殊背景下益发显示出超越一般戏曲史和文学史的广泛的文化价值。

本书力图在前辈和时贤研究成果的基础上，对近代戏曲史与戏曲文献的主要问题进行深入的专题研究，以重要戏曲作家与创作现象为中心，通过文献史实、典型个案、戏曲历程三方面研究的交互进行、专题考察，专题论述近代戏曲的创作用意、思想主题、艺术形式、文体形态、戏曲史价值等，从创作群体及其思想艺术、文化选择与历史经验角度深化对近代戏曲若干重要问题的认识；在此基础上进行近代戏曲发展历程、演进变迁、戏曲文化史意义、戏曲史经验的探究，力图形成对中国近代戏曲尽可能完整系统的认识，促进近代戏曲与戏曲文献研究的进展。

本书是作者在以往相关研究成果基础上的进一步拓展和深化，主要章节曾以学术论文形式在国（境）内外学术刊物上发表。此次辑入本书，又根据研究进展和相关情况进行了不同程度的修改补充，有的部分为新增，希望能比较及时地反映目前作者对近代戏曲在中西文化冲突融合、古今文化嬗变转换之际思想艺术变革、文化选择及其经验教训等问题的基本认识。

目　录

第一章　梁启超与近代戏剧的兴盛和政治化 ……………………… 1
 一、梁启超的戏曲创作与近代戏剧的兴盛 ……………………… 1
 二、梁启超小说戏曲中的粤语现象及其文体意义 …………… 13

第二章　洪炳文及其同道与近代戏剧的生新 ………………………… 31
 一、洪炳文的戏曲创作与近代戏剧的创变 …………………… 31
 二、吴承烜的史诗意识与戏剧化呈现 ………………………… 44
 三、高增的政治激情与革命戏剧 ……………………………… 48

第三章　陈栩及其子女的戏曲创作与戏剧传统的通变 ……………… 51
 一、陈栩传奇创作及相关史实考述 …………………………… 51
 二、陈栩《文艺丛编》所刊戏曲及相关史实考辨 …………… 63
 三、陈小蝶所作传奇杂剧三种考论 …………………………… 78

第四章　吴梅及其弟子的戏曲创作与传统戏剧的终结 ……………… 82
 一、吴梅及其弟子的戏曲创作与戏剧史贡献 ………………… 82
 二、蔡莹《连理枝杂剧》及《味逸遗稿》 …………………… 98
 三、卢前所作戏曲的本事主旨与情感寄托 …………………… 103
 四、常任侠的杂剧创作及其思想艺术变革 …………………… 120

第五章　报人戏剧家的创作及其戏剧史意义 ………………………… 125
 一、王钟麒的戏曲观念与戏曲创作 …………………………… 125
 二、王蕴章戏曲创作的述史与抒情 …………………………… 133
 三、蔡寄鸥的传奇创作及其戏曲史意义 ……………………… 146

第六章　学者戏剧家的创作及其文化情怀 … 159
一、郭则沄《红楼真梦》的文体转换与文化内涵 … 159
二、王季烈《人兽鉴传奇》的情节结构与宗教哲学意味 … 172
三、半粟《南华梦杂剧》的创作主旨及史实呈现 … 192
四、姚鹓雏戏曲的史实时事与感慨寄托 … 216
五、顾随杂剧的体制通变与情感寄托 … 229
六、庄一拂的戏曲创作与学术著述 … 246

第七章　文人戏剧家的现实关怀与内心苦闷 … 254
一、李新琪《金刚石传奇》的史剧价值 … 254
二、汪石青的戏曲创作与入世精神 … 268
三、顾佛影的戏曲创作与时事感慨 … 292

第八章　女戏剧家的创作与性别意识的觉醒 … 298
一、顾太清的戏曲创作与相关史实 … 298
二、刘清韵的戏曲创作及新见史料 … 304
三、名门才媛陈小翠及其戏曲创作 … 307

第九章　外国思想文化与近代戏曲变革 … 314
一、日本戏曲家森槐南的创作用意与抒情方式 … 314
二、刘钰《海天啸传奇》的日本史事与民族志气 … 325
三、钱稻孙、吴宓戏曲中的中国与外国 … 328
四、抗日战争时期的传奇杂剧及其戏剧史意义 … 333

参考文献 … 350

后　记 … 359

第一章 梁启超与近代戏剧的兴盛和政治化

一、梁启超的戏曲创作与近代戏剧的兴盛

梁启超是中国近代文化的一个典型,在他的身上,集中地反映着中国近代文化的嬗变更替。他的思想与行事,折射出那"三千年未有之创局"的文化转型期中某些带有普遍意义的现象。梁启超是一位全才文学家,在散文、诗词、小说、戏曲、文学理论诸方面均有建树,足以在中国近代文学史上占有一席突出的位置。他的文学创作同样是带有强烈的时代感和深刻的文化史意味的,他的文学道路与创作实绩表现着近代以来中国文学的遭遇、选择和命运。本节试图探讨梁启超的戏曲创作,并结合他的戏曲观,进而窥测近代戏曲变革过程中某些带有规律性的文学走向和具有普遍意义的文学史现象。

(一) 戏剧样式:富于文化象征意味的形式选择

梁启超一生兴趣爱好极为广泛,几乎所有的文学样式他都满腔热情地尝试过。他的戏曲创作开始较晚,是在戊戌变法失败、流亡海外之后,持续时间也不长,只有三四年。他留下的戏曲作品有传奇三种:《劫灰梦》《新罗马》和《侠情记》;粤剧一种:《班定远平西域》。

《劫灰梦》原载于1902年2月8日创刊的《新民丛报》第一号,署名"如晦庵主人",只发表了楔子一出。《新罗马》系梁启超根据自撰的《意大利建国三杰传》改编,初作于1902年夏,连载于《新民丛报》1902年第十至第十三号、第十五号、第二十号和第五十六号(1902年6月20日至1904年11月7日),署名"饮冰室主人"。原计划写四十出,但仅完成七出。《侠情记》原载《新小说》第一号(1902年11月14日出版),署名"饮冰室主人"。作者在第一出后有识语云:"此记本《新罗马》传奇中之数出,因《新罗马》按次登载,旷日持久,故同人怂恿割出,加将军侠情韵事,

作为别篇，先登于此。"① 亦只发表一出。六幕粤剧《班定远平西域》原载《新小说》第二年第七号至第九号（原第十九号至第二十一号），系为横滨大同学校音乐会而作，署名"曼殊室主人"。

此外，刊于《新小说》第一号至第七号的"新串班本"《黄萧养回头全套》，署"新广东武生度曲"，有论者断为梁启超著（如任访秋主编《中国近代文学史》，河南大学出版社1988年版；郭延礼著《中国近代文学发展史》，山东教育出版社1990年版），然未提出文献根据。笔者以为，此剧之作者问题尚待进一步考证，故本文暂不涉及。

梁启超选择了传奇和粤剧两种戏剧样式进行新的创作，无论是就他个人来说还是就中国戏曲史来说，恐怕都不能完全归结为偶然性和随意性，而可以看作是一种带有文学史意味的现象，从中可以寻觅中国戏曲发展到近代而出现的某些必然趋势。

首先，梁启超选择传奇这种戏剧样式，表明他力图改革戏曲、利用戏曲以为国用的努力。中国戏曲史上的一个明显事实是，传奇经明代至清中叶的繁荣，至"南洪北孔"之后日渐式微。鸦片战争后的半个世纪内，在民族矛盾、文化危机日甚一日的背景下，传奇和杂剧似乎没有做出什么积极的反应。至戊戌变法失败后，经过以梁启超为代表的一批文学家的努力提倡，开始了"戏曲改良"运动，传奇和杂剧方才重新焕发出一阵回光返照式的灿烂光芒。在近代戏剧变革过程中，梁启超的创作实践和理论倡导，的确起到了示范和号角的作用。

其次，梁启超创作粤剧，一方面，当然与他本人即是广东人密切相关，也与近代以来广东往往得时代风气之先不无关系；另一方面，他的地方戏创作，也与中国戏曲史自清中叶以来花部渐趋繁荣的发展方向一致，表明他对地方戏之作用与影响的重视。梁启超对粤剧的固有程序多有不满，并打算对之进行改革，但由于对旧戏的改造一时尚难以开展，宣传新思想的任务又相当紧迫，他也只得利用旧粤剧来宣传新思想，而且比较尊重旧粤剧的内在规律和舞台特点。这一点，他在《班定远平西域》的"例言"中表达得很清楚，他说："此剧经已演验，其腔调节目皆与常剧吻合。可以原本登场，免被俗伶挦扯点窜。"又说："此剧用粤剧旧调旧式，其粤省以外诸省，不能以原本登场，而大致亦固不远。"还说："此剧科白仪式等项，全仿俗剧，实则俗剧有许多可厌之处，本亟宜改良。今乃沿袭之者，因欲使登场可以实演，不得不仍旧社会之所习，否则教授殊不易易。且欲全出

① 《新小说》第一号，光绪二十八年十月十五日（1902年11月14日），上海书店1980年影印本，第156页。

新轴，则舞台、乐器、画图等无一不须别制，实非力之所逮也。"① 梁启超这种"旧瓶装新酒"式的戏曲创作，与他倡导的以"熔铸新理想以入旧风格"② 为宗旨的"诗界革命"，在文化趋向上是一致的。

最后，梁启超认真准备写作的三部传奇均未写完，而受人之托临时命笔的一本粤剧偏偏却完成了。假如将这一偶然出现的事实与近代戏曲发展中传奇杂剧的渐趋衰落、地方戏曲不断兴盛的趋势联系起来看，二者之间似乎存在着彼此呼应、相互印证的关系。梁启超因为太勤奋、太求多，一生未完成的事情很多，仅就写作方面而论，有头无尾的作品就有不少，如有计划而未动手的《曾国藩传》，未写完的文章《开明专制论》，未完成的小说《新中国未来记》（原计划写六十回，但只完成五回）等。三本传奇的有始无终恰与传奇杂剧走向消歇的近代命运相似，而一本粤剧的顺利完成似乎昭示着地方戏曲未来的广阔天地。

（二）戏剧题材：以国家富强和民族独立为中心

题材的选择往往是作家创作精神的最集中体现，对题材的处理，也往往充分表现出作家的文学观念。梁启超致力于文学理论和文学创作的最主要动机，就是将文学作为宣传维新变法思想、开启民智、救时救国的有力武器。"戊戌政变"发生，切实的变法维新流产，政治上穷途末路、流亡海外之后的梁启超尤其如此。他在《夏威夷游记》中提出"诗界革命""文界革命"的口号，在《饮冰室诗话》中进一步总结"诗界革命"的经验。与此同时，在创作实践中尝试"新派诗"和"新文体"，他在日本创办《新小说》杂志，在理论上标举"政治小说"，倡导"小说界革命"，呼喊"小说为文学之最上乘"的真正目的恰在于此。③ 此时，他满怀热情地创作小说《新中国未来记》，创作戏曲《劫灰梦》《新罗马》《侠情记》《班定远平西域》的深层原因亦在于此。

就梁启超的戏曲创作来说，其题材不外乎两个方面：一为外国民族解放、独立运动的历史，一为中国古代兵强国盛、四方归服的故事。无论哪一种题材，都非常明显地贯穿着一个精神，即从当时中国内外交困、民不聊生、岌岌可危的现实出发，呼唤国家的强盛、民族的独立，让中华文化

① 《新小说》第二年第七号（原第十九号），新小说报社光绪三十一年（1905）出版，上海书店1980年影印本，第135、137页。
② 梁启超著：《饮冰室诗话》，舒芜校点，人民文学出版社1959年版，第2页。
③ 按：梁启超《夏威夷游记》《饮冰室诗话》《译印政治小说序》《论小说与群治之关系》《清代学术概论》等著作中即一再表达这种思想观念。

重现昔日的辉煌。这一点,梁启超在每一本戏中都有充分的说明。《劫灰梦》中,作者借主人公杜撰之口表白道:"你看从前法国路易十四的时候,那人心风俗不是和中国今日一样吗?幸亏有一个文人叫做福禄特尔(引者按:今译伏尔泰),做了许多小说戏本,竟把一国的人从睡梦中唤起来了。想俺一介书生,无权无勇,又无学问可以著书传世,不如把俺眼中所看着那几桩事情,俺心中所想着那几片道理,编成一部小小传奇,等那大人先生、儿童走卒,茶前酒后,作一消遣,总比读那《西厢记》《牡丹亭》强得些些,这就算我尽我自己分面的国民责任罢了。"①《新罗马》中也借但丁之口述说写作缘由云:"老夫生当数百年前,抱此一腔热血,楚囚对泣,感事唏嘘。念及立国根本,在振国民精神,因此著了几部小说传奇,佐以许多诗词歌曲,庶几市衢传诵,妇孺知闻,将来民气渐伸,或者国耻可雪。……我想这位青年,飘流异域,临睨旧乡,忧国如焚,回天无术,借雕虫之小技,寓遒铎之微言,不过与老夫当日同病相怜罢了。"② 这几乎是作者站在舞台上宣讲写作宗旨了。《侠情记》女主角马尼他上场即道:"我家家传将种,系出清门,先君爱国如焚,回天无力,因把我姊弟两个从幼教育,勖以国民责任,振以尚武精神。……可恨我祖国久沉苦海,长在樊笼,志士肖磨,人心腐败,正不知何时始得复见天日哩!"③《班定远平西域》之"例言"也专列一条谈写作动机云:"此剧主意在提倡尚武精神,而所尤重者在对外之名誉。"④

梁启超戏曲创作的题材选择,是他个人政治思想、文学观念决定的,也是近代戏曲发展变革的必然。在近代中国那样一个特殊的历史文化环境中,几乎所有知识分子的政治努力、思想建构、文学理论和创作实践,都以启发蒙昧、救国救民为中心,都无法不承担沉重而紧迫的历史使命。中国传统士子儒生人格构成中的历史责任感和道德使命感,在近代知识分子身上得到最充分的再现与发扬。梁启超作为近代知识分子的典型,与他其他方面的文学活动一致,在戏曲创作题材的选择上同样与时代主旋律相呼相应、并无二致。梁启超对戏曲社会价值、政治功用的认识,与他在《论

① 梁启超:《劫灰梦·楔子一出·独啸》,见阿英编《晚清文学丛钞·传奇杂剧卷》,中华书局1962年版,第688页。
② 梁启超:《新罗马·楔子一出》,见张庚、黄菊盛主编《中国近代文学大系·戏剧集一》,上海书店1996年版,第325—326页。
③ 梁启超:《侠情记·第一出·纬忧》,见阿英编《晚清文学丛钞·传奇杂剧卷》,中华书局1962年版,第549页。
④ 《新小说》第二年第七号(原第十九号),新小说报社光绪三十一年(1905)出版,上海书店1980年影印本,第135页。

小说与群治之关系》中宣称的小说之无与伦比的巨大作用、神奇魔力极为相似："欲新一国之民，不可不先新一国之小说。故欲新道德，必新小说；欲新宗教，必新小说；欲新政治，必新小说；欲新风俗，必新小说；欲新学艺，必新小说；乃至欲新人心，欲新人格，必新小说。""故曰，小说为文学之最上乘也。"① 当时所谓"小说"即包括戏剧、说唱及其他俗文学形式在内。从戏曲发展史的角度来看，借外国革命故事以宣传社会变革、鼓舞民气的作品，借歌颂古代民族英雄事迹激发爱国热情、唤醒国人的作品，都是近代戏曲创作中最重要的题材。近代的戏曲作品，尝被郑振铎誉为"激昂慷慨，血泪交流，为民族文学之伟著，亦政治剧曲之丰碑"，"大有助于民族精神之发扬"②。梁启超的题材选择，恰恰充分表现了这种创作精神。准确地说，是梁启超很好地把握了时代精神的脉搏，用戏曲创作道出了时代的心声，开启了中国古代道德化戏曲向近代政治化戏曲转变的新风气。

（三）戏剧角色：以政治观念为中心的平面化人物

戏曲角色历来是戏曲创作的中心，如何塑造个性化的、不朽的艺术典型，创造具有长久生命力的戏剧人物，是中外戏剧家普遍关注的问题。角色的成功与否在很大程度上成为戏剧艺术成就高下的关键。王国维在《宋元戏曲史》中将"由叙事体而变为代言体"作为"中国之真戏曲"出现的标志之一③，也同样表现了对戏曲角色的高度重视。

如上所述，梁启超从事戏曲创作的深层原因和真正目的并不在戏曲本身，而是远在文学之外，这就使他在创作过程中最关注的并不是从戏曲的艺术规律出发，创造出高度个性化、立体化的戏曲角色，他最关心的是如何通过戏曲角色传达自己的政治见解、宣传个人的文化主张。因此，他对角色的处理与以往的许多戏曲作家多有不同，就是十分自然的了。梁启超戏曲中的人物，不管是《劫灰梦》中的正生杜撰（这一角色的姓名本身即说明作者对他的虚构式处理），《新罗马》中的正生玛志尼、加富尔，《侠情记》中的正旦马尼他，还是《班定远平西域》中的正生班超，他们登场之后，大多有较长段的道白并适当穿插唱词。作者并不是通过这些舞台活动着力刻画角色性格、表现人物个性，作者让他们做得最多的是宣讲政治局

① 梁启超：《论小说与群治之关系》，载《新小说》第一号，光绪二十八年十月十五日（1902年11月14日），上海书店1980年影印本，第1、3页。
② 郑振铎：《晚清戏曲录叙》，见《郑振铎古典文学论文集》，上海古籍出版社1984年版，第1005页。
③ 王国维：《宋元戏曲史·元杂剧之渊源》，上海古籍出版社1998年版，第62—63页。

势、分析危机原因、讨论救国办法。也就是说，这些人物的道白与唱词，在很大程度上就是作者志向的表白，角色在舞台上相当直接地言作者之志、抒作者之情。这就使角色在戏曲中"表演"的成分大大削弱，人物性格没有大的发展，出现了明显的"平面化"倾向，显得不够丰满、不够立体化，有时甚至显得较为苍白。

这种情形的出现，从戏曲的艺术本质要求和创作规律上来看，不能不说是梁启超的一个失误；但是，这些人物却很好地贯彻了作者的创作意图，出色地完成了言作者之志、抒作者之情的任务。梁启超并不缺乏艺术修养，也不缺少驾驭剧中人物的才情，其所以如此者，实在是他将文学理论和创作纳入政治运动轨道的必然结果。他并非不知道，在他的剧本中，戏曲的艺术本质没有得到充分的展现，他甚至是有意如此的。这其实是近代戏曲家的必然选择，是近代戏曲的注定命运，戏曲人物的平面化倾向只是近代戏曲在总体上走向政治化道路的一个方面。

从中国近代戏剧，尤其是从甲午战争失败之后维新派戏曲家和革命派戏曲家的作品来看，戏曲人物都不同程度地带有平面化、简单化的倾向。梁启超的作品实为其代表和先导。这种情形的出现，并不是选取外国史事和中国史事以着重表现作家政治观点、思想情感的必然结果，即是说，这并不是由作品的题材决定的。在中国戏曲史上，虽然也有《清忠谱》这样"思往事，心欲裂；挑残史，神为越。写孤忠纸上，唾壶敲缺"（《清忠谱·谱概》）的时事戏，也有《桃花扇》这样"以离合之情，写兴亡之感"（《桃花扇·先声》）、借古讽今的历史戏，可是剧中人物不但毫不显平面化，反而愈发生动真切，如周顺昌、颜佩韦、李香君、侯方域都成为中国戏曲史上的不朽典型。梁启超处理剧中人物与李玉、孔尚任处理剧中人物的最大不同在于，后者是把主要人物作为戏曲矛盾的焦点，通过主要人物的性格和命运最大限度地表现重大时事和历史事件，寄托作者的忧愤之情、兴亡之感；而梁启超则往往把主要人物作为历史事件的见证人，通过主要人物的述说、演讲，将戏剧情节、创作主旨告诉读者或观众。

这种情况的出现，当然与梁启超的戏曲多未能完成有关，相对而言，已经完成的《班定远平西域》一剧中，班超的形象较之其他三部传奇中的人物要成功些。但是，这毕竟不是最根本的原因。

（四）戏剧结构：以政治宣传为要义的情节淡化和冲突泛化

王国维在《宋元戏曲史》中指出："必合言语、动作、歌唱，以演一故

事，而后戏剧之意义始全"①，可见中国戏曲中"故事"即情节结构和矛盾冲突的重要地位。综观戏曲史上的名作，无不具有精彩的故事、引人入胜的情节、激烈深刻的冲突。梁启超创作戏曲，最关注的当然不是情节和冲突，故事在他的笔下不是情节展开、冲突构成的自然过程和必然结果，只是承载思想的不可少的手段而已。如果说这种情况在只完成一出的《劫灰梦》《侠情记》中表现得还不充分，那么在完成七出的《新罗马》和全部完成的六幕粤剧《班定远平西域》两剧中，就表现得相当明显。

《新罗马》一剧，作者原计划写四十出，表现意大利自1814年以后五十年间兴衰成败的历史。如此巨大的时间跨度，作者必须采用高度概括的情节结构方式，而这样的结构方式与戏剧情节高度浓缩、戏剧冲突高度集中的要求正相矛盾。在这一创作难题面前，梁启超的选择是让情节和冲突迁就戏曲内容。从另一个角度看，这也不失为是对中国戏曲进行改革的一种探索和尝试，是对旧有的戏曲表现方法的突破和革新。此剧从第一出开始，作者就采用近于"历史大事年表"的排列方式展现意大利历史变革过程中三位杰出人物的巨大作用，登场人物与其说是作为戏曲角色在表演故事，不如认为他们是在舞台上向读者或观众讲述历史。第一出《会议》写1814年事，第二出《初革》写1820年事，第三出《党狱》写1821年事，第四出《侠感》写1822年事，第五出《吊古》写1823年事，第六出《铸党》写1825年事。此剧的主体结构即是如此。历史事实的演述使得情节线索不够突出，作者在剧中表现的，仿佛是一个一个重要历史事件形成的"点"，这些"点"并没有很好地用一条引人入胜的"线"贯穿起来。情节在这里显得不再像在以往的戏曲中那么重要了。与此相联系，剧中人物之间难以构成尖锐而具体的戏剧冲突，戏剧冲突不是角色与角色之间的反映了某些人生根本问题的性格冲突，而泛化为政治矛盾和党派矛盾，角色很多时候也是在讲述这种戏剧性不强、表演困难的冲突。

六幕粤剧《班定远平西域》的情节和冲突也是如此。剧写班超奉皇帝之命赴西域征讨匈奴，使得西北各族归顺汉朝，天下太平。但是，作者并没有展现班超在边地作战的具体情节，表现交战双方的激烈冲突，而是把主要笔墨用以交代战场之外的一些情节；更无贯穿全剧的矛盾冲突，主要表现的是这场战争的结果和影响。第一幕《言志》，班超上场的四句唱词可以看作中心："万里封侯未足多，天教重整汉山河。何当雪耻酬千古，高立昆仑奏国歌。"接着具体抒发投笔从戎、平定天下四方之志。第二幕《出

① 王国维：《宋元戏曲史·宋之乐曲》，上海古籍出版社1998年版，第32页。

师》，写出兵之前皇帝命班超为定远大将军，并向班超授军旗，然后以合唱《出军歌》作结。第三幕《平虏》，本应当是集中表现征战场面的机会，也可能是情节最精彩、冲突最激烈的部分，作者同样没有着力于此。班超上场即道："自从奉命专征，在关外二十二年，定西域五十馀国，皆系以夷攻夷，不烦中国一兵一饷。今日群戎，喁喁向化，服从汉家，如依慈母。"之后安排了班超兵不血刃，通过谈判即使一西域钦差和一鄯善国王归顺的情节，主要是以双方对话交代事件的经过。第四幕《上书》，写班惠在"送二哥出征，转瞬已经三十多年"之后，因为手足情深，思念不已，上书皇帝请求让班超归还，皇帝下诏书宣班超还朝。第五幕《军谈》，写班超军中的二位军士对谈，一个唱了一支《龙船歌》，另一个唱了几首《从军乐》，二人所唱，构成这一幕戏的主体，歌唱的主旨在于歌颂班超的功业，夸赞当兵的好处。第六幕《凯旋》，写年已七十的班超接圣旨班师还朝，最后以合唱《旋军歌》，高呼口号"军人万岁，中国万岁"结束。

由此可见，梁启超并不是主要致力于戏剧情节的巧妙安排和矛盾冲突的精心处理，戏剧情节和戏剧冲突主要是用以承载作者思想、贯彻作者创作意图。在达到这一目的之前提下，情节和冲突对作者来说并不重要。在此剧中，我们感受到的是大跨度的时间和空间距离，看到的是作者认为重要的一个个场面，戏剧情节断断续续，线索不突出，也不集中，情节功能被明显地削弱了，因此，戏曲的整体感欠佳。戏剧冲突不是集中于班超和敌方主要人物身上来表现，戏曲本身并没有惊心动魄的冲突，民族矛盾、战争冲突主要是让剧中人讲述出来。作为班超远征背景的汉族与西域的民族矛盾，从幕后被推到前台，成为戏曲的主要冲突。以这种并不具体、也不集中的矛盾为主要的戏剧冲突，当然可以认为是近代中国戏曲变革中的一种探索，其结果之一就是戏剧冲突的泛化。

戏剧情节的淡化和戏剧冲突的泛化，正是中国戏曲自清代以后逐渐由"场上之曲"走向"案头之曲"的突出表现之一，也是中国戏曲由"俗文学"向"雅文学"转化过程中的主要特征之一。中国戏曲的案头化、雅化倾向，在近代戏曲发展历程中得到进一步的发展，这也是传奇杂剧走向终结的重要标志。在梁启超的戏曲作品里，情节的安排、冲突的处理、人物的塑造，对传统戏曲而言都出现了不少变化。这些变化相当集中地昭示着中国戏曲在走向终结的时候，逐渐远离舞台、远离观众而走向书斋、走向读者的"文章化"过程。

梁启超对小说《新中国未来记》的处理，与他对戏剧情节、冲突的处理，在理论上和实践上都是相当一致的。他说："确信此类之书，于中国前

途,大有裨助","兹编之作,专欲发表区区政见","似说部非说部,似稗史非稗史,似论著非论著,不知成何种文体,自顾良自失笑。虽然,既欲发表政见,商榷国计,则其体自不能不与寻常说部稍殊。编中往往多载法律、章程、演说、论文等,连篇累牍,毫无趣味,知无以厌读者之望矣"①。由此可见梁启超政治思想与文学观念之间的密切关联,也可见他文学理论与创作实践的同步同调。他对自己的创作宗旨、形式选择、表现手法、成败优劣都有极为清醒的认识。历史文化背景和个体人格特征,使梁启超和他同时代的文学家们别无选择。

有论者说,《新罗马》中的主要人物玛志尼至第四出《侠感》才出场,打破了古典戏曲中正生或正旦必须在第一出即出场的旧习惯。其实,梁启超所以能够这样处理,从戏曲本身来说,一是由于表现这种庞大的新题材的需要;二是戏剧情节的淡化、戏剧冲突的泛化,使他这样处理戏曲人物具有了可能性。《班定远平西域》一剧中,主人公班超的戏并不多,他的形象也并不见得很突出,这也与情节的淡化和冲突的泛化密切相关。梁启超的戏曲创作反映了这样一种倾向:中国戏曲在近代的迅速变革过程中,由歌舞化、写意化向着重道白(独白和对白)、写实化的方向发展。

(五)戏剧语言:中西交汇、古今杂糅的报章体语言

梁启超生逢中西文化冲突交汇的海通之世,这正是中国文化由古代走向现代的转型过程。在这一过程中,中国社会政治最不稳定,中国文化变迁最迅速、最复杂,中国文学语言也发生了最深刻的变革。而这一切变迁又非常集中地从梁启超这位时代造就的典型人物身上反映出来。梁启超的散文语言是最具特色的,他的戏曲语言也同样别具一格,反映了中国戏曲语言在西方文化影响下,由古代走向现代的文化转型期的过渡特色,也昭明了中国戏曲语言融汇古今、兼取中西的未来走向。

梁启超戏曲语言的突出特色集中表现在如下三个方面。

第一,引用、化用中国古典诗词曲的语言。梁启超具有深厚而扎实的传统文化根底,对中国古典文学极其稔熟,且记忆力惊人,这就使他在戏曲创作中可以得心应手地直接引用或者化用前人的语言,为自己的作品增添光彩,而且可以收到以简驭繁、以少胜多的效果。他常常信手拈来前人作品的语言,又与自己作品的情境、要表达的思想非常和谐。现举几例。《劫灰梦》第一出杜撰上场诗:"国破山河在,城春草木深。感时花溅泪,

① 梁启超:《新中国未来记·绪言》,见阿英编《晚清文学丛钞·小说一卷》,中华书局1960年版,第1—2页。

恨别鸟惊心。"系引用杜甫《春望》诗之前半。二人又皆姓杜，可见作者之用心着意。《新罗马》第六出格里士比上场诗："朝从屠沽游，夕拉驵卒饮。此意不可道，有若茹大鲠。传闻智勇人，惊心自鞭影。蹉跎复蹉跎，黄金满虚牝。匣中龙光剑，一鸣四壁静。夜夜辄一鸣，负汝汝难忍。出门何茫茫，天心牖其逞。既窥豫让桥，复瞰轵深井。长跽奠一卮，风云扑人冷。"系全篇引用龚自珍诗《自春徂秋偶有所触拉杂书之漫不诠次得十五首》之五，唯第六句"惊心"当作"伤心"，第九句"龙光剑"当作"龙剑光"，第十七句"长跽"当作"长跪"。这也反映了作者对于近代杰出诗人龚自珍其人其诗的喜好。至于其中出现的这些异文，当系梁启超记忆偶误所致。《班定远平西域》第三幕徐干上场诗："挽弓当挽强，用箭当用长。射人先射马，擒贼先擒王。"系引用杜甫诗《前出塞九首》之六前半。第四幕班惠上场诗："战士军前半死生。"出自高适的名作《燕歌行》。戏文中化用前人语句，尤其是化用古典戏曲名作名句的情况就更多，比如，《新罗马》第一出梅特涅云："一手掩盖天下目，两朝专制老臣心。"后句化用杜甫《蜀相》中诗句："三顾频繁天下计，两朝开济老臣心。"第七出【尾声】有句云："暂装起大地山河一笠中。"系化用李玉《千忠戮·惨睹》【倾杯玉芙蓉】"收拾起大地山河一担装"一曲。《侠情记》第一出开头马尼他唱词："望月华故国千里，怨锦瑟无端五十弦。"后句化用李商隐《锦瑟》诗："锦瑟无端五十弦，一弦一柱思华年。"同一出【尾声】有句："我一生儿爱才如命是天然。"系化用汤显祖《牡丹亭·惊梦》【醉扶归】"可知我常一生儿爱好是天然。"这种引用、化用前人作品，"有来历"的语句，梁启超的几种戏曲中还有很多，不一一赘述。

第二，大量运用近代出现的新名词、新术语，有时甚至让角色直接使用外语表演，在地方戏曲中大量使用方言词汇。梁启超在中国近代是独领风骚的人物，许多近代从外国传入的新词汇，他都是首先使用者之一，这在他的散文、小说中有充分的表现，他的戏曲作品同样如此。翻开他的戏曲，外国的人名、地名经常出现自不用说，就是近代以来出现、至今仍然活在人们语言中的词汇也几乎触目皆是，如自由、平等、独立、国旗、国歌、民族主义、国民精神、外交、革命、政府、人民、民权、握手、接吻、演说、跳舞、宪法、同志、世界、文明、爱国精神、国民义务、国民责任、共和国、独立军、新闻纸，诸如此类，不胜枚举。梁启超大概通晓英、日两国语言，在戏曲中时常使用音译外来词，如《班定远平西域》中将英语 mister（先生）译为"未士打"之类。不仅如此，在《班定远平西域》第三幕中，作者为了表现匈奴钦差及其随员怪异、滑稽的性格，造成较强的

喜剧气氛，索性让这两位外国人以非常奇特的语句来说来唱。这是英语、日语、粤语三者混合的产物，是梁启超戏曲中运用外来语言和方言最典型的例子，中国古典戏曲语言中恐怕从未有过。兹引一段最有代表性的于此：

（钦差唱杂句）我个种名叫做 Turkey，我个国名叫做 Hungary，天上玉皇系我 Family，地下国王都系我嘅 Baby。今日来到呢个 Country，堂堂钦差实在 Proudly。可笑老班 Crazy，想在老虎头上 To play。（作怒状）叫我听来好生 Angry，呸，难道我怕你 Chinese？难道我怕你 Chinese？（随员唱杂句）オレ系匈奴嘅副钦差，（作以手指钦差状）除了アノ就到我エヲイ。（作顿足昂头状）哈哈好笑シナ也闹是讲出ヘタイ，叫老班个嘅ヤッッ来ウルサイ，佢都唔闻得オレ嘅声名咁タッカイ，真系オーバカ咯オマへ。①

关于方言词汇的使用，在《班定远平西域》中还有很多，特别是在人物的对白中，粤方言占据主要地位。这种情况，对懂得粤语的读者或观众来说，极为生动传神，而对方言区以外的人们来说，就存在明显的接受困难了。不仅梁启超的戏曲作品如此，使用方言创作的文学作品大概都不能不如此。

第三，《班定远平西域》一剧的语言还有一点值得一提：第二幕《出师》末尾以"合唱《出军歌》"作结。第六幕《凯旋》末尾也是"合唱《旋军歌》"。假如稍微注意一下这些诗歌的来历就可发现，《出军歌》八首、《旋军歌》八首俱为当时谪居家乡的黄遵宪的新诗作，《出军歌》前四首曾发表于《新小说》第一号。作为黄遵宪的挚友，梁启超积极地将此诗采入自己的戏曲作品，一方面说明他对朋友黄遵宪的钦重，对这些"新派诗"的喜爱；另一方面也表现了他活跃敏锐的思想和迅速捕捉创作材料的能力。同时，黄遵宪尚作有《军中歌》八首，三者总称《军歌》，共二十四首，每首诗之末一字连缀起来，就是富于鼓动性、战斗性的宣传口号："鼓勇同行，敢战必胜，死战向前，纵横莫抗，旋师定约，张我国权。"梁启超还在《饮冰室诗话》中盛赞道："读此诗而不起舞者必非男子。"② 因此可以说，梁启超将此诗采入剧中，并非随意之举，而是确有深意存焉。

梁启超的戏曲作品，假如略去其中的曲词唱段，而将其说白部分当作

① 《新小说》第二年第八号（原第二十号），新小说报社光绪三十一年（1905）出版，上海书店1980年影印本，第136—137页。

② 梁启超著：《饮冰室诗话》，舒芜校点，人民文学出版社1959年版，第43页。

文章来阅读的话，就可以非常明显地感觉到，这种戏曲语言与他于 1896 年至 1907 年间创作的大量"新文体"散文的语言相当一致，也与他此期创作的未完小说《新中国未来记》的语言非常接近。这十来年是梁启超作为一位维新派思想家、活动家最活跃的时期，也是他致力于文学活动最专注的时期。这一时期及以后，梁启超的一切活动，用他自己的话说就是"益带政治的色彩"①。他回顾此期写下的发表于报刊的大量散文时，把这些文章的语言特点概括为："启超夙不喜桐城派古文；幼年为文，学晚汉魏晋，颇尚矜炼；至是（引者按：指戊戌变法失败、流亡日本之后）自解放，务为平易畅达，时杂以俚语、韵语及外国语法，纵笔所至不检束；学者竞效之，号新文体；老辈则痛恨，诋为野狐。然其文条理明晰，笔锋常带情感，对于读者，别有一种魔力焉。"② 这种文体又称时务文体、新民体、报章文体。其特点是平易畅达、条理明晰、笔锋常带情感；突破古文创作的一切家法，任意驰骋，意尽方止，不受任何束缚，打破了传统古文、骈文、韵文的界限，熔单句、偶句于一炉，半文半白，半雅半俗；在语言材料上，以当时见诸报刊的书面语言为基础，将俚语、韵语、外国语言的新词汇、句式特点融入文章。这种文体，确是让国人耳目一新，风行一时，影响极为广泛深远。其实，不仅散文如此，梁启超此期的文学理论文章、部分诗词、小说《新中国未来记》，都不同程度地带有这种报章文体的特点。他的戏曲作品在语言运用上也同样表现了文章化的倾向，展现了以他为杰出代表的报章体语言的时代特色。

总而言之，政治家兼文学家梁启超的戏曲创作，在戏剧样式的选择、戏剧题材、人物、情节与冲突、戏剧语言等各个方面，在继承中国古典戏曲传统的基础上，进行了大胆探索和革新发展。在以上诸方面表现出新变的梁启超的戏曲，反映了那个时代的血雨腥风，充满了尚武精神、民族气概，风格沉雄悲壮、郁勃刚健，是中国美学传统中的阳刚之美在近代民族矛盾激化、文化危机加剧时的新发展。但是，从另一角度说，梁启超的戏曲也像他的某些散文一样，有时显得豪迈有余而沉郁不足，雄放尽致而蕴藉欠缺。这种情形也远非梁启超一人如此，大约也是时代文学的一种通症，也反映了那一代文学家的文化心态。

从中国戏剧史和文学史的角度来看，梁启超的这些努力，一方面，在很大程度上影响和规定了中国近代戏剧发展的总体风貌和历史走向，使他

① 梁启超：《清代学术概论》，见《梁启超史学论著三种》，林毅校点，三联书店（香港）有限公司 1980 年版，第 252 页。
② 同上书，第 253 页。

成为中国近代最有影响的戏曲家之一；另一方面，他的探索和尝试，也留下了值得认真总结、深入反思的理论成果和创作经验，其中亦不无教训。中国古代戏曲的道德化倾向，自近代以来向政治化的方向转变，这一风气亦可以认为是梁启超开之。这种转变不是对中国传统的"载道"文学观念的背叛，而是从另一个角度发展了传统观念，而且把它张扬到了一个前无古人的新高度，从另一个方面走近"载道"的文学观念，在新的文化背景下复归传统。梁启超的戏曲创作实绩与他在文学理论、散文、诗词、小说等方面的成就一道，构成了梁启超这座20世纪中国文学的一大高峰。这座高峰承前启后，对后来的中国文学产生了至今犹在的深远影响。

二、梁启超小说戏曲中的粤语现象及其文体意义

梁启超在作于1902年至1905年之间的小说《新中国未来记》、传奇《新罗马》《侠情记》和《劫灰梦》、广东地方戏曲班本《班定远平西域》等作品中，大量运用粤语方言字、词汇、语法及其他表达方式，形成了一种独特的语言现象，也可以视为梁启超文学创作中一种值得关注的重要的文体现象和文学现象。梁启超小说戏曲创作中运用粤语现象的出现，不论是对于其个人的文学创作来说，还是对于中国近代文学的发展变革来说，都具有多方面的价值和意义。

（一）小说传奇中的粤语现象

《新中国未来记》计划写六十回，但仅发表五回。尽管未能全部完成，但创作意图相当明确。梁启超曾在《新中国未来记》卷首"叙言"中说："余欲著此书，五年于兹矣，顾卒不能成一字。况年来身兼数役，日无寸暇，更安能以余力及此？确信此类之书，于中国前途，大有裨助，夙夜志此不衰。"又说："兹编之作，专欲发表区区政见，以就正于爱国达识之君子。编中寓言，颇费覃思，不敢草草。……但提出种种问题一研究之，广征海内达人意见，未始无小补，区区之意，实在于是。"①

梁启超所作传奇三种均未能完成，《新罗马》原计划四十出，仅成七出即停止了，《劫灰梦》与《侠情记》均只完成一出，刚刚开头便无下文。尽管如此，从已经完成的部分中，仍然能够清楚地了解作者的戏剧创作意图。《新罗马》开头《楔子》一出中，作者借但丁之口述说写作缘由。在《劫灰

① 阿英编：《晚清文学丛钞·小说一卷》，中华书局1960年版，第1页。笔者对原标点略有调整。

梦》中，作者也借主人公杜撰之口表白道："我想歌也无益，哭也无益，笑也无益，骂也无益。你看从前法国路易十四的时候，那人心风俗不是和中国今日一样吗？幸亏有一个文人叫做福禄特尔，做了许多小说戏本，竟把一国的人从睡梦中唤起来了。想俺一介书生，无权无勇，又无学问可以著书传世，不如把俺眼中所看着那几桩事情，俺心中所想着那几片道理，编成一部小小传奇，等那大人先生、儿童走卒，茶前酒后，作一消遣，总比读那《西厢记》《牡丹亭》强得些些，这就算我尽我自己面分的国民责任罢了。"①

由于在故乡广东新会度过童年时光留下了深刻的原初语言记忆以及后来多年间语言习惯的直接触发，加之上述文学观念和创作意图的巨大影响，梁启超在其小说、传奇作品中大量使用粤语，形成了一种值得重视的语言现象、文体现象和文学现象。

根据梁启超小说、传奇创作中粤语运用情况，可将其划分以下几种类型。

1. 名词运用

梁启超在小说、传奇中使用的一些名词，是粤语中特有的或是能够鲜明体现粤方言特色的，其中有一些今天的粤语中仍在使用。如：

《新中国未来记》第一回："却说这位老博士，今回所讲的什么历史呢？……据旧年统计表，全国学校共有外国学生三万馀名，……"②"今回"即这回、这次之意，"旧年"即去年、上年之意。又如第四回："我就讲一件给你们听听罢：旧年八月里头，那大连湾的巡捕头，忽然传下一令，……还记得旧年十月里头，有山东人夫妇两口子，因为有急事，夜里头冒雪从金州去旅顺，……"③"旧年"亦为古汉语词汇，仍然比较充分地保留在粤方言之中。这种说法在今天的粤语中仍然相当常见。

第三回："只是他们的眼光看不到五寸远，虽然利在国家，怎奈害到我的荷包，虽然利在国民，怎奈害到我这顶纱帽，你叫他如何肯弃彼取此呢？你若说道，瓜分之后，恐怕连尊驾的荷包纱帽都没有，……"④ 又可作"荷包儿"，如第四回："……不过是巡捕的荷包儿瘪了，要想个新法儿弄几文罢了，这有什么人敢去和他算账么？这讲的是官场哩，再讲到那兵丁，更

① 阿英编：《晚清文学丛钞·传奇杂剧卷》，中华书局1962年版，第688页。
② 阿英编：《晚清文学丛钞·小说一卷》，中华书局1960年版，第3—4页。
③ 同上书，第51页。
④ 同上书，第31页。

是和强盗一个样儿。"①"荷包"即钱包,今天的粤语中仍然在使用。

第五回:"举头看时,只见当中挂着一面横额,乃是用生花砌成的,上面写着'品花会'三个大字。"②"生花"即"鲜花""新花",粤语中三者语音较接近。"生花"在今天粤语中已不常用。

2. 动词运用

梁启超在小说、传奇中使用的一些动词,是粤语中特有或常用的,也集中体现了粤语动词的特点。梁启超使用的一些动词在今天的粤语中仍然常用。

联系动词"系"是梁启超运用得最多的一个动词,也是最能体现其粤语特点的一个动词。粤语中系动词均作"系",基本上不用"是",这种语言习惯直到今天仍在延续。在梁启超的小说和传奇中,为了语气或语意的连贯自然,有时单用"系",有时则用"正系""乃系""算系"等。这样的用例特别多,此仅举数例以为说明。《新中国未来记》第一回云:"话表孔子降生后二千五百一十年,即西历二千零六十二年,岁次壬寅,正月初一日,正系我中国全国人民举行维新五十年大祝典之日。……却说这位老博士,今回所讲的什么历史呢?非是他书,乃系我们所最喜欢听的,叫做'中国近六十年史'。……看官,这位孔老先生在中国讲中国史,一定系用中国话了,外国人如何会听呢?"③ 第三回:"如今要说黄克强君的人物了。黄君原是广东琼州府琼山县人,他的父亲本系积学老儒,单讳个群字,……"④

《新罗马传奇》第一出写道:"自由宪法,系与我们专制国体最妨害的,如此办法非但于奥、普两国有损,亦俄皇陛下之不利也。"⑤ 又云:"尚有撒的尼亚王国,算系意大利一个正统,就把志挪亚旧壤都归与他罢。"⑥ 第四出云:"今日乃系来复休学之期,母亲约定携俺前往海滨游耍,以遣情怀,只得收拾奇愁,强为欢笑,预备陪侍则个。"⑦ "系"作为联系动词,在古汉语中是常见的。梁启超在作品中如此经常地使用"系",一方面是古代汉语习惯的遗留,但这应当是比较远的源头性原因;更值得注意者,这应当是粤语语言习惯的直接运用,也是梁启超以粤语为母语进行思考与创作的一种反映形式。粤语中保留着较充分的古汉语成分,联系动词多用"系"而

① 阿英编:《晚清文学丛钞·小说一卷》,中华书局1960年版,第51页。
② 同上书,第77页。
③ 同上书,第3—4页。
④ 同上书,第15页。
⑤ 阿英编:《晚清文学丛钞·传奇杂剧卷》,中华书局1962年版,第523页。
⑥ 同上书,第524页。
⑦ 同上书,第535页。

少用"是"即为其中之一。今天的粤语中仍然保留着这种语言习惯。

梁启超还使用了多个其他动词，这些动词或是古汉语用法在粤语中的遗留甚至是其所特有，或为非常明显的粤语表达习惯，因而颇能体现粤语动词的特点。

《新中国未来记》第三回写道："且说毅伯先生在德国留学一年半，又已卒业，还和李去病君一齐游历欧洲几国，直到光绪壬寅年年底，便从俄罗斯圣彼得堡搭火车返国。"① 动词"搭"常常与宾语"车"搭配，成为粤语延续至今的乘车、船、飞机等其他交通工具的习惯表达方式。"返"为返回之意，当为古汉语表达方式在粤方言中的遗留。

《新中国未来记》第三回写道："现在他们嘴里头讲什么维新，什么改革，你问他们知维新改革这两个字是怎么一句话么？……倘若叫他们多在一天，中国便多受一天的累，不到十年，我们国民便想做奴隶也觳不上，还不知要打落几层地狱，要学那舆臣僕、僕臣皂的样子，替那做奴才的奴才做奴才了！"② "知"即知道，但粤语中多用单音节动词"知"而不用"知道"；表示否定则用"不知"而不用"不知道"。又如《侠情记》："可恨我祖国久沉苦海，长在樊笼，志士消磨，人心腐败，正不知何时始得复见天日哩！"③ "知"与"不知"对举，最能体现粤语的语言特点。粤语中比较多地保留了古汉语（特别是上古和中古汉语）单音节词语较发达的特点，许多动词仍然保持着单音节状态，并没有随着近古汉语的演进而进入以双音节词语为主的阶段。动词即为其中一个表现得非常充分的词类。这样的语言习惯也一直延续在今天的粤语之中。

《新中国未来记》第三回写道："但凡一个人，若是张三压制他，他受得住的，便是换过李四，换过黄五来压制他，他也是甘心忍受了。"④ "换过"即"换成"，也是今天粤语中仍在使用的一种习惯。在这一例子中还可以看到，按照普通话的习惯，"黄五"应该是"王五"，从上文出现的"李四"更可以印证这一点。但由于粤语中"王""黄"读音完全相同，于是出现了"黄五"的写法。从这种创作细节中，我们甚至可以推测，在梁启超的语言习惯中，"王"和"黄"是不分或者是分不清楚的。

《新中国未来记》第三回写道："外患既已恁般凶横，内力又是这样腐

① 阿英编：《晚清文学丛钞·小说一卷》，中华书局1960年版，第18页。
② 同上书，第20页。
③ 阿英编：《晚清文学丛钞·传奇杂剧卷》，中华书局1962年版，第549页。
④ 阿英编：《晚清文学丛钞·小说一卷》，中华书局1960年版，第39页。

败,我中国前途,岂不是打落十八层阿鼻地狱,永远没有出头日子吗?"①"打落"即打下,粤语中"落"经常表示下的含义。又如第四回:"有一次,我从营口坐车到附近地方,路上碰见一个哥萨克,走来不管好歹,竟自叫我落车,想将这车夺了自己去坐。"②"落车"即下车。今天粤语中仍然这样说,如下雨为"落雨",广东著名的儿童合唱歌曲《落雨大》,具有鲜明的粤方言和广东文化色彩,标准普通话的表达应当是"下大雨"。

3. **数量词运用**

梁启超小说、传奇中使用了相当多的具有显著粤语特点的数词和量词,特别是有的数词与量词的搭配非常特殊,很可能是粤语中独有的表达方式,经常能引起特别注意。这些数量词的使用从另一个重要方面体现了梁启超小说、传奇创作中的粤语现象和语言特点。

《新中国未来记》第三回写道:"只要使得着几斤力,磨得利几张刀,将这百姓像斩草一样杀得个狗血淋漓,自己一屁股蹲在那张黄色的独夫椅上头,便算是应天行运圣德神功太祖高皇帝了。"③"几斤力""几张刀"都是粤语表达习惯,特别是后者,在今天的粤语中仍然常用。

《新中国未来记》第三回写道:"寻常小孩子生几片牙,尚且要头痛身热几天,何况一国怎么大,他的文明进步竟可以安然得来,天下那有这般便宜的事么?"④又如《劫灰梦》云:"想俺一介书生,无权无勇,又无学问可以著书传世,不如把俺眼中所看着那几桩事情,俺心中所想着那几片道理,编成一部小小传奇,……"⑤与"几片"搭配的名词是"牙""道理",显然是粤语的表达习惯,而不是标准普通话的表达方式。

《新中国未来记》第三回写道:"兄弟,各国议院的旁听席,谅来你也听得不少,你看英国六百几个议员,法国五百几个议员,日本三百几个议员,他在议院里头站起来说话的有几个呢?这多数政治四个字,也不过是一句话罢了。"⑥此处"六百几个""五百几个"和"三百几个"中的"几个",意为多个,今天的粤语仍然延续着这种表达方式。

《新中国未来记》第五回写道:"那满洲贼、满洲奴,总是要杀的,要杀得个干干净净、半只不留的,这就是支那的民意,就是我们民意公会的

① 阿英编:《晚清文学丛钞·小说一卷》,中华书局1960年版,第40页。
② 同上书,第58页。
③ 同上书,第21页。
④ 同上书,第33页。
⑤ 阿英编:《晚清文学丛钞·传奇杂剧卷》,中华书局1962年版,第688页。
⑥ 阿英编:《晚清文学丛钞·小说一卷》,中华书局1960年版,第26页。

纲领。"① 此处的"半只"所指对象为"满洲贼""满洲奴",也就是指人。指人时量词用"只"也显然是粤语习惯,今天仍然这样使用,而标准的普通话表达中,是不可以用"只"来称呼人的。

《新中国未来记》第三回写道:"你看这一年里头,中国乱过几多次呢?"② 又如第三回:"你说日本吗,日本维新三十多年,他的人民自治力还不知比欧洲人低下几多级呢!可见这些事便性急也急不来的。"③ 第四回又写道:"虽然如此,别样租税,种种色色,还不知有几多。"④ 粤语中表示疑问时经常使用"几多",相当于多少,这在梁启超的小说传奇中也比较常见,反映了他根深蒂固的粤语言习惯。这种用法也是古汉语表达习惯的遗留,而在粤语口语中使用并以粤语语音读之,则充分表现了粤方言的特点。今天的粤语仍然延续着这样的语言习惯,从中可以认识粤方言与古汉语的密切关系。

《新中国未来记》第三回写道:"你看自秦始皇一统天下,直到今日二千多年,称皇帝的不知几十姓,那⑤里有经过五百年不革一趟命的呢?"⑥ 值得注意的是量词"趟"的使用频率较高,搭配的名词也相当特别。又如第四回:"他便好借着平乱的名儿,越发调些兵来驻扎,平得几趟乱,索性就连中国所设的木偶官儿都不要了。"⑦ 第五回写道:"郑伯才一面下坛,一面只见那头一趟演说那位穿西装的人,正要摇铃布告散会,……"⑧《新罗马传奇》第一出写道:"再将那撒逊王国割了一半,让与普王,也是抵过这趟吃亏了。"⑨ "趟"是现代汉语中经常使用的一个表示走动次数的量词,在规范的现代汉语中,与"趟"搭配的词语一般比较确定。但是,在梁启超的作品中,"革命""平乱""演说""吃亏"都可以与"趟"搭配,使用范围显然比现代汉语要宽泛得多,应当是当时粤语表达习惯和语言特点的反映。这种说法在今天的粤语中似已不常见。

《新罗马传奇》第六出写道:"前辈既已凋零,后起不能为继,而且智识卑陋,道德衰颓。这样看来,我意大利靠着这班人是不中用了。"⑩ 以

① 阿英编:《晚清文学丛钞·小说一卷》,中华书局1960年版,第63页。
② 同上书,第32页。
③ 同上书,第35页。
④ 同上书,第51页。
⑤ 旧时文学作品中,"那"通"哪"。为保持作品原貌,本书类似情况仍采用原文。——编者
⑥ 阿英编:《晚清文学丛钞·小说一卷》,中华书局1960年版,第21页。
⑦ 同上书,第58页。
⑧ 同上书,第73页。
⑨ 阿英编:《晚清文学丛钞·传奇杂剧卷》,中华书局1962年版,第523页。
⑩ 同上书,第541页。

"班"为表示人群的量词,在现代汉语中仍然使用。但是,梁启超使用"班"明显不限于指称人群,可以搭配的名词较多。如《新罗马传奇》第一出:"尤可恶者,那拿破仑任意妄为,编了大大一部法典,竟把卢梭、孟德斯鸠那一班荒谬学说,搀入许多在里面。"① "那一班"意为那一帮、那一些、那一类,类似的说法还有"那班""这班"等,相当于那帮、那些、那类,或这帮、这些、这类。这种表达方式在今天的粤语中仍然比较常见。

《劫灰梦》中写道:"担多少童号妇嗟,受多少魂惊梦怕,到如今欲变作风流话。过得些些,乐得些些,不管他堂前燕子入谁家,只顾我流水落花春去也。"② "些些"意为一些、不少,当为旧时新会一带的粤语习惯,在今天的粤语中这种说法几乎已不可见。又如:"编成一部小小传奇,等那大人先生、儿童走卒,茶前酒后,作一消遣,总比读那《西厢记》《牡丹亭》强得些些,这就算我尽我自己面分的国民责任罢了。"③

4. 连词运用

梁启超小说、传奇中使用的具有明显粤语特点的连词不多,最重要的只有表示转折的连词"但系"一个。此词明显与普通话中的"但是"相对应,如同粤语中的判断动词"系"与普通话中的"是"相对应一样。

梁启超使用"但系"的例子较多,兹仅举几个以概其馀。《新中国未来记》第三回:"但是我中国现在的民智、民德,那里彀得上做一个新党,看来非在民间大做一番预备工夫,这前途是站不稳的。但系我们要替一国人做预备工夫,必须把自己的预备工夫做到圆满。"④ 此例的特别之处在于,在紧接着的两句话中,"但系"与"但是"接连使用,可见梁启超在创作过程中规范的普通话与粤方言表达习惯交互使用、彼此影响的有趣情形。《新罗马传奇》第一出写道:"自由宪法,系与我们专制国体最妨害的,如此办法非但于奥、普两国有损,亦俄皇陛下之不利也。但系今日会议,须要和衷共济,……再将那撒逊王国割了一半,让与普王,也是抵过这趟吃亏了。但系咱奥大利却要那爱里利亚及打麻梯亚这几个地方抵偿抵偿。"⑤

5. 粤语语法结构和特殊表达方式

梁启超的小说和传奇中,还有一些粤语现象,不是关于词性、词序、语法、语义或其他某一方面,而是涉及多个方面或具有多种语言因素。这

① 阿英编:《晚清文学丛钞·传奇杂剧卷》,中华书局1960年版,第521页。
② 同上书,第688页。
③ 同上。
④ 阿英编:《晚清文学丛钞·小说一卷》,中华书局1960年版,第17页。
⑤ 阿英编:《晚清文学丛钞·传奇杂剧卷》,中华书局1962年版,第523页。

种情况可视为以粤语语法结构为基础而形成的具有显著粤语特征的特殊表达方式。这方面的粤语现象相当复杂，比较多样，也最能反映梁启超小说、传奇创作过程中深受粤语影响的语言氛围和创作状态，从而对其小说、戏曲作品的文体构成、形态都产生了明显的影响，使这些通俗文体带有相当鲜明的梁启超个人及其所处地域、所在时代的色彩。

《新中国未来记》第三回写道："哥哥，你白想想，这样的政府，这样的朝廷，还有什么指望呢？"① 又："我说的平和的自由、秩序的平等，就是这么着，兄弟你白想想。"② "你白想想"在今天部分地区（如新会、茂名等地）的粤语中仍在使用，当为"你仔细想想"之意。

《新中国未来记》第三回写道："兄弟，你说的话谁说不是呢？但我们想做中国的大事业，比不同小孩儿们耍泥沙造假房子，做得不合式可以单另做过，庄子说得好'其作始也简，其将毕也巨'，若错了起手一着，往后就满盘都散乱，不可收拾了。"③ "比不同"当为粤语方式，或许是梁启超家乡新会一带的表达习惯，标准的普通话应表达为"比……不同"，宾语置于介词"比"之后。"耍泥沙"即玩泥沙，"单另做过"意为重新做、另外做，也是粤语表达习惯。"起手一着"即开头一次、开头一回之意，与"末末了一着"或"末了一着"即最后一次、最后一回相对。

《新中国未来记》第三回写道："这还不算。却是那国王靠着外国的兵马，将势力恢复转来，少不免是要酬谢的了，外国的势力范围少不免是要侵入的了，岂不是把个历史上轰轰有名的法国，弄成个波兰的样子吗？"④ "少不免"即免不了、少不了之意，在今天部分地区的粤语中仍在使用。又如第三回："将来民智大开，这些事自然是少不免的，难道还怕这专制政体永远存在中国不成？"⑤《新罗马传奇》第三出："你更使惯那两条火腿，少不免贼多从贼兵多从兵。"⑥ 又："少不免昧着良心，将他们定个死罪，回复老公相罢了。"⑦

《新中国未来记》第三回写道："这还不算。却是那国王靠着外国的兵马，将势力恢复转来，少不免是要酬谢的了，外国的势力范围少不免是要

① 阿英编：《晚清文学丛钞·小说一卷》，中华书局1960年版，第20页。
② 同上书，第29页。
③ 同上书，第20—21页。
④ 同上书，第23页。
⑤ 同上书，第41页。
⑥ 阿英编：《晚清文学丛钞·传奇杂剧卷》，中华书局1962年版，第532页。
⑦ 同上。

侵入的了，岂不是把个历史上轰轰有名的法国，弄成个波兰的样子吗？"①"转来"即过来之意，也可以说"转进来""转过来"等。这种相当典型的粤语表达习惯今天仍在粤语方言区中使用。又第三回："若是仁人君子去做那破坏事业，倒还可以一面破坏，一面建设，或者把中国回转过来。"② 第五回："却说黄君克强，才合眼睡了一会，又从梦中哭醒转来，睁眼一看，天已不早，连忙披衣起身，胡乱梳洗，已到早饭时候。"③ 第五回："第一件，因为中国将来到底要走哪么一条路方才可以救得转来，这时任凭谁也不能断定。"④

《新中国未来记》第五回写道："去病听了，点头道'是'。两人一面谈，一面齐着脚走，在那里运动好一会，觉得有点口渴，便到了当中大洋楼拣个座儿坐下吃茶。"⑤ "齐着脚走"即一起走、同时走之意，在今天的粤语中仍在使用。又如第五回："两人齐着脚步，不消一刻工夫，就走到张园。"⑥

《劫灰梦》写道："想俺一介书生，无权无勇，又无学问可以著书传世，不如把俺眼中所看着那几桩事情，俺心中所想着那几片道理，编成一部小小传奇，等那大人先生、儿童走卒，茶前酒后，作一消遣，总比读那《西厢记》《牡丹亭》强得些些，这就算我尽我自己面分的国民责任罢了。"⑦ 此处的"自己面分"多不能理解，甚至有以为文字误植并径改之者。此语实为旧时新会粤语中的一种表达习惯，为自己一分、自己本分之意，今天已基本不用，只有说新会话的个别老人尚可理解。《新中国未来记》第三回："我想一国的事业，原是一国人公同担荷的责任，若使四万万人各各把自己应分的担荷起来，这责任自然是不甚吃力的，但系一国的人，多半还在睡梦里头，他还不知道有这个责任，叫他怎么能彀担荷他呢？"⑧ 此处出现的"自己应分"正可以作为"自己面分"的准确解释。

从作品提供的材料来看，梁启超对粤语的使用及其特色是有一定认识的，甚至直接写到运用方言、外语的情况。《新中国未来记》第五回写道："主意已定，便打着英语同两人攀谈。这两人却是他问一句才答一句，再没

① 阿英编：《晚清文学丛钞·小说一卷》，中华书局1960年版，第23页。
② 同上书，第32页。
③ 同上书，第66页。
④ 同上书，第75页。
⑤ 同上书，第67页。
⑥ 同上书，第70页。
⑦ 阿英编：《晚清文学丛钞·传奇杂剧卷》，中华书局1962年版，第688页。
⑧ 阿英编：《晚清文学丛钞·小说一卷》，中华书局1960年版，第19—20页。

多的话，且都是拿中国话答的。杨子芦没法，只好还说着广东腔，便道：……"① 其中提及的不仅有说广东话，还有说英语的情形。此外，梁启超还在作品中运用上海话。如《新中国未来记》第五回："刚说到这里，只见他带来的那个娘姨气吁吁的跑进来便嚷道：'花榜开哉！倪格素兰点了头名状元哉！'"② 又："李去病拉着黄克强，没精打采的上了马车。马夫问道：'要到倽场花去呀？'"③ "场花"即场合，为上海方言。

（二）《班定远平西域》的粤语运用

梁启超还曾创作广东地方戏曲粤剧班本《班定远平西域》，剧名前有"通俗精神教育新剧本"九字。关于此剧之作，后来梁启超回忆说："客岁横滨大同学校生徒开音乐会，欲演俗剧一本以为馀兴，请诸余，余为撰《班定远平西域》六幕，自谓在俗剧中开一新天地。中有《从军乐》十二章，乃用俗调《十杯酒》（又名《梳妆台》）所谱，虽属游戏，亦殊自喜。"④ 此剧虽为应大同学校之邀所作，但是从中仍可见梁启超对地方戏曲的喜好和重视。

梁启超在《班定远平西域》的"例言"中尝专列一条谈写作动机云："此剧主意在提倡尚武精神，而所尤重者在对外之名誉。"⑤ 又云："此剧科白仪式等项，全仿俗剧，实则俗剧有许多可厌之处，本亟宜改良。今乃沿袭之者，因欲使登场可以实演，不得不仍旧社会之所习，否则教授殊不易易。且欲全出新轴，则舞台乐器画图等无一不须别制，实非力之所逮也。阅者谅之。"⑥

因为是应邀为日本横滨大同学校音乐会所作的粤剧班本，而且是在日本演出，观众多为广东籍的日本留学生，因而《班定远平西域》中大量运用粤语，并根据剧情和演出的需要夹杂部分日语、英语词汇或语句，营造特定的戏剧环境，形成特殊的语言形态，就是题中应有之意，甚至可以说是一种必然。这种情况不仅影响和决定了梁启超这部粤剧的语言特点、地方色彩，而且深刻地影响了粤剧班本的文体形态，形成了一种既不同于传统粤剧剧本，又不同于新式粤剧剧本的相当奇异、极为特殊的剧本形态。《班定远平西域》的粤语运用有以下几种情况。

① 阿英编：《晚清文学丛钞·小说一卷》，中华书局1960年版，第78页。
② 同上书，第79页。
③ 同上书，第66页。
④ 梁启超：《饮冰室诗话》卷五，台北广文书局1982年版，第8页。
⑤ 《新小说》第二年第七号（原第十九号），上海书店1980年影印本，第135页。
⑥ 同上书，第137页。

第一，用粤语表达的舞台指示与说明。此剧的舞台说明虽然比较简略，但基本上都是用粤语写成，不仅使这些舞台说明尽可能适应以广东籍学生为主的大同学校学生的演出需要，而且使剧作带有相当明显的粤方言特色和广东文化特征。

这样的例子在剧中几乎随处可见。如第一幕《言志》："（武生黑须扮班超上，引唱）万里封侯未足多，天教重整汉山河。何当雪耻酬千古，高山昆仑奏国歌。（埋位白）某班超，表字仲升，扶风人氏。"① 又："（固行台唱）罗胸万卷炉天地，下笔千言泣鬼神。毕竟空文难报国，（埋位唱）输他营里一军人。（埋位，班固白）老夫班固。（班惠白）小生班惠。"② "行台"就是在舞台上行走，"埋位"即就位之意，都是粤语表达习惯。此剧中关于行动和演唱的舞台说明大抵不出"行台""埋位"两种，只是有时候行走，有时候坐定，有时候演唱，有时候道白，于是形成比较丰富多变的舞台演出形式。又如第四幕："（起板，班惠常服上，老家人随上，行台唱）战士军前半死生，鹡原延竚涕纵横。天河洗甲应难定，（埋位唱）拟作将军入塞行。……小生班惠，自从送二哥出征，转瞬已经三十多年。在哥哥军国事大，宁辞马革裹尸；在小生骨肉情深，能勿鹡原生感。今欲上书天子，乞赐凯旋。不免将表文写将出来，预备呈奏则可。（埋位坐，起慢板，作写表状，唱）……"③

第二，粤语与英语、日语混合相杂糅使用，在一定戏剧片段中处于核心地位，构成这一戏剧片段的主体部分，形成特殊的语言形态，也形成了具有鲜明时代、地域特点的特殊文体形态，营造奇特怪异、滑稽可笑的戏剧场景。

这种情况集中表现在第三幕《平虏》中。在这一幕中，作者根据剧情进展和塑造戏剧人物性格的需要，主要是为了突出匈奴钦差及其随员奇异怪诞、骄横滑稽的性格，营造强烈的喜剧气氛，索性让这两位外国人以非常奇特的语句来说白和演唱。这一幕剧形成了极为特殊的语言形态和文体形态，也造成了非常特殊的语言效果和戏剧效果。这是梁启超出于推进戏剧情节、塑造戏剧人物需要而有意为之的，反映了他戏剧与文学创作观念的某些方面。比如："（钦差唱杂句）我个种名叫做 Turkey，我个国名叫做 Hungary，天上玉皇系我 Family，地下国王都系我嘅 Baby。今日来到呢个 Country，堂堂钦差实在 Proudly。可笑老班 Crazy，想在老虎头上 To play。

① 《新小说》第二年第七号（原第十九号），上海书店1980年影印本，第138页。
② 同上书，第139页。
③ 《新小说》第二年第八号（原第二十号），上海书店1980年影印本，第141—142页。

（作怒状）叫我听来好生 Angry，呸，难道我怕你 Chinese？难道我怕你 Chinese？（随员唱杂句）ォレ系匈奴嘅副钦差，（作以手指钦差状）除了ァノ就到我ヱヲイ。（作顿足昂头状）哈哈好笑シナ也闹是讲出ヘタィ，叫老班个嘅ャッッ来ウルサィ，佢都唔闻得オレ嘅声名咁タッカィ，真系オ一バカ咯オマへ。"① 又如："（钦差白）未士打摩摩（Mr. モモ），你满口叽叽咕噜，呷的乜野家伙呀喂？（随员白）未士打乌，我讲的系 Japanese Language 唎晞。你唔知道咯，近日日本话都唔知几时兴，唔哈讲几句唔算阔佬。好彩我做横滨领事个阵，就学哙了。只怕将来中国皇后都要请我去传话哩。（钦差白）喂喂喂，咪讲咁多闲话咯。个嘅老班嚟到，点样作置佢好呢？（随员白）唏，你硬系口舜嘅，个嘅老班，带三十六个病猫嚟。你打理佢做乜野啫？今晚有乜事，不如开樽威士忌，滴几杯昏觉罢咯。（钦差白）未士打摩摩，果然爽快。嚟嚟嚟，饮杯，饮杯。"②

这是英语、日语和粤语三者的奇异混合体，是梁启超戏曲中混合运用粤方言和外来语最具有典型性的例子。从中可以推测梁启超创作时的情感状态和思想用意，也可以推测这种独特语言形态可能造成的特殊表演效果。可见梁启超创作《班定远平西域》时对于语言形式、演唱特点、观众反应、剧场效果等的重视和设计，也就形成了这种前无古人、极具时代和地域特点的独特文体形态。梁启超文学创作一向重视社会反响、宣传效果的特点从中也可以窥见一斑。

第三，纯粹使用粤语表达方式的较长片段，而且在戏剧情节片段中处于中心位置，形成明显的广东方言与文化特色，显著增强了戏曲的地方语言色彩，当可引起远在异国他乡的广东籍戏曲观众的兴趣和共鸣。

这是梁启超小说和戏曲创作中运用粤语最为集中、最为充分的表现，也是梁启超本人最原初的粤语能力、原始方言水平的充分体现。这种语言运用情况和粤语特点主要体现在第五幕《军谈》中。这幕剧的主体部分就是由大量的粤语对话和说唱构成的，最集中、最充分地体现了此剧作为广东地方戏曲的特点。如："（幕内设野营景，二军士席地随意坐饮酒食面包。开幕，二军士对谈。甲）今晚真好月色呀咧。（乙）真好，真好。我哋在呢处，真系快活咧。（甲）我哋做军人嘅，就有呢种咁好处。你想佢哋嘈起屋呛，开厅叫局，三弦二索，酒气醺醺，烟油满面，有我哋咁逍遥自在嚟？（乙）我哋中国人，都话好铁唔打钉，好仔唔当兵，真系纰缪。呢种咁嘅狗屁话，个个听惯了，怪不得冇人肯替国家当兵咯。（甲）我哋元帅真系好

① 《新小说》第二年第八号（原第二十号），上海书店1980年影印本，第136—137页。
② 同上书，第137页。

汉。你睇佢当初唔系一个读书仔吗？一揿揿落个支笔，立心要在军营建功立业。呢阵平定西域三十六国，整得我哋中国咁架势。你睇有边个读书佬学得到佢呢？（乙）就系我哋着元帅，你睇得了几多好处？我每每听见要打仗，我就眉飞色舞。打完仗，睇见我哋嘅国旗，高高的插起。我就好似白鼻哥睇见女人，饮成埕都唔醉咧。（甲）系咧，系咧。越发系自己拼命打出来嘅地方，睇见越发爽心，好比睇花口斋，有咁靓嘅花自然边个都话好睇。但系个的自己亲手种出来嘅，越睇越爱，个种欢喜，真系讲都讲唔出咧。（乙）系咧，系咧。今晚咁好月，我哋又冇事，何不唱几枝野，助吓酒兴呢？（甲）啱，啱。前几日我得闲，做得一只《龙舟歌》，等我唱你听吓呀。（乙）好极，好极。你唱咯，我打板。"①

在这段很长的粤语道白之后，接着就唱起了广东地方民歌《龙舟歌》，其中出现了多个粤方言词语，同样带有明显的地方特色。一曲《龙舟歌》唱完之后，又是二人的长篇粤语对话。这幕戏的最后写道："（又另一人白）我睇见近来有好多文人学士，都想提倡尚武精神，或做些诗，或做些词。但系冇腔冇调，又唔唱得，要嚟何用啫？又有的依着洋乐，谱出歌来。好呢冇错系好，但洋乐嘅腔曲，唔学过就唔哈唱。点得个个咁得闲去学佢呀？独有你呢几首《梳妆台》，通国里头，无论大人细蚊，男人女人，个个都记得呢个调，就个个都会唱你呢只歌。据我睇来，比大同学音乐会个的野，重好得多哩。（乙）好话咯。咪俾咁多高帽我戴咯。夜深咯，睇冷亲我。（众大笑）"② 从班超平定西域的故事本身来看，到第五幕结束的时候，此剧的全部情节就已经结束，最能够体现此剧粤语特点的部分也到此为止。

剧中如此充分准确地运用粤语表现二人对话，并以粤曲小调进行穿插，营造了非常浓重的广东语言和文化氛围。不难想见，粤语在如此长篇的戏曲片段中连续使用，对于懂得广东话的读者或观众来说，定能收到良好的效果。但是，正如所有方言都同时具备的优势和劣势一样，这样的粤方言表达方式对于不通粤语的人们来说，则无法领会到其中蕴含的韵味，甚至连准确地理解其含义都会产生明显的困难。

在最后一幕即第六幕《凯旋》中，作者还别出心裁地设计了一个具有明显宣传鼓动色彩的结尾，让大同学校的师生们迎接胜利归来的班超。剧中写道："（大同学校教师上，生徒若干人各持国旗上。两生别持两大旗，一写欢迎班大将军凯旋字样，一写横滨中国大同学校字样。教师用兵式礼操喝号行三匝，教师白）诸君，今日做戏做到班定远凯旋，我带埋诸君，

① 《新小说》第二年第九号（原第二十一号），上海书店1980年影印本，第139—140页。
② 同上书，第146页。

亦嚟做一个戏中人，去行欢迎礼。诸君，你咪单系当作顽耍啊。你哋留心读吓国史，将我祖国从前爱国的军人，常常放在心中，拿来做自己的模范，咁就个一点尚武真精神，自然发达。人人都系咁样，将来我哋总有日真个学番今晚咁高兴哩。现在凯旋军就要出台，大家跟着我企埋一边等罢。（教师生徒排立一边，棚口先悬一匾额，写欢迎凯旋字样，旁绕生花，内藏电灯，用国旗遮住，至此揭开。内先吹喇叭一通，稍停顿，奏军乐。班超武装盛服上，徐干宝星盛服上，十六军士上。合唱旋军歌，绕场三匝，学校学生挥国旗大呼）军人万岁！中国万岁！"① 此剧最后以大同学校师生及众人齐唱黄遵宪所作的《旋军歌》结束。

（三）粤语现象的价值和意义

梁启超是广东新会县（今江门市新会区）人，当地居民的用语属于粤方言的次方言。新会话尽管在口音上与广州话、香港话有着明显的区别，但仍然是文化传统深厚的典型粤语地区。梁启超生长于斯，在不知不觉之中潜移默化地受到家乡文化的熏陶影响，留下了极其深刻的童年记忆。从这个意义上说，梁启超最初对于粤语的感知和运用是自然而然、不由自主的。后来梁启超虽然离开家乡，但是对家乡的语言、习俗、文化一直怀有深厚的情感，对广东文化的认识也愈来愈深切，感情也愈来愈深挚。

在小说和传奇中，粤语语言表达方式的经常出现、运用粤语现象的持续发生，并不是梁启超文学创作的有意为之，而主要是他最原始的语言能力、思考方式、表达习惯的一种无意流露。也就是说，梁启超在小说、传奇中运用粤语主要是一种无意流露，而不是有意为之，这一点对于评价梁启超运用粤语现象是非常重要的。这种不自觉或无意识的语言状态和由此形成的语言现象，恰恰反映了梁启超小说和传奇创作时非常细微、极有深度的一种思维状态和语言状态。

这一点，与梁启超创作的广东班本《班定远平西域》稍作联系对比，就可以看得更加清楚。从运用粤语篇幅比重、充分程度、连贯性、重要性的角度来看，《班定远平西域》要远胜于小说《新中国未来记》以及传奇《新罗马》《侠情记》《劫灰梦》。在一部广东地方戏曲剧本中，梁启超有意识地、大量地使用粤语，还有粤语与英语、日语混杂的非常奇怪的语言形式，是为完成创作意图、实现演出目标的一种自觉的创作手段。这种有着明确创作目的的有意为之，形成了一种极为特殊、具有地方色彩、民族色

① 《新小说》第二年第九号（原第二十一号），上海书店1980年影印本，第149页。

彩和近代色彩的戏曲语言形态和文体形态。这与梁启超小说和传奇中出现的粤语现象有着显著的不同，甚至可以说存在着本质性差异。

非常明显，《班定远平西域》中的粤语运用最为充分也最为突出，所形成的特殊语言现象或形态也最为充分，必定给读者或观众造成奇异的感受，引起受众的极大兴趣并留下深刻印象。这种粤语运用现象中蕴含着强烈的语言信息、文体信息和文学信息，特别是其中透露出来的语言运用方式、文学创作观念、戏剧文体建构、戏剧演出意识等方面的创新与变革趋势。加之剧本在梁启超本人创办并主持的《新小说》这样具有广泛影响的文学刊物上发表，这对于当时的戏剧创作与演出、文学创作与传播都必然产生明显的影响。

梁启超小说、传奇中运用粤语基本上是在不自觉、无意识情况下发生的，而主要是作者原初语言习惯、母语记忆的一种自然流露。不论是作者还是读者、观众，对其中的粤语运用和相关语言现象所具有的功能和价值、所可能产生的效果和作用，基本上没有自觉的追求和积极的期待。但这并不意味着梁启超小说、传奇中的粤语现象不那么有价值。恰恰相反，正是在这种自然而然、不假装饰状态之下创作的文学作品、产生的语言现象，才更加真实准确、生动传神地传达出梁启超小说、传奇创作中的话语情境和语言运用状态，从中可以窥测和推想梁启超的创作状态、思维方式和文化心态。

我们从梁启超幼年至少年时期的主要经历中可以了解其语言习得和运用情况及特点。梁启超幼年在家乡新会师从多位老师受学，使用的当然是属于粤方言的新会话。其后多年，梁启超也主要在广州等粤方言区内学习和生活。也就是说，梁启超二十四岁以前所使用的语言，基本上是新会话，只有在应试、离开广东等特殊情况下才可能使用官话（普通话）。如此长时期、如此固定的粤语语言环境对于梁启超的思维方式、语言运用、文学创作及其他著述都必定产生根本性的影响，甚至产生决定性的作用。

作为一名地地道道的广东新会人，梁启超并不仅仅在小说戏曲创作中使用粤语，在《少年中国说》《中国积弱溯源论》《新民说》等文章中也可以看出一些粤语痕迹。但需要分辨的是，由于文体形式的不同、接受对象的差异，在传统观念中属于雅正文学的诗文类作品中使用粤语的情况并不突出，学术类著述也大致如此。只有在最具有俚俗色彩、民间性质的小说和戏曲中，梁启超才如此充分地运用粤语，并形成了奇异独特的语言风格，也造就了新异特殊的文体形态。这反映了梁启超清晰的文体意识、文学观念以及准确的语言把握能力和出色的语言运用水平。

这种现象实际上反映了梁启超相当明确的粤方言和广东文学地理学、地域文化学意识。他在作于1902年的长篇论文《中国地理大势论》中指出："粤人者，中国民族中最有特性者也。其言语异，其习尚异。其握大江之下流而吸其菁华也，与北部之燕京、中部之金陵，同一形胜，而支流之纷错过之。其两面环海，海岸线与幅员比较，其长卒为各省之冠。其与海外各国交通，为欧罗巴、阿美利加、澳大利亚三洲之孔道。五岭亘其北，以界于中原。故广东包广西而以自捍，亦政治上一独立区域也。"① 又指出："广东自秦、汉以来，即号称一大都会，而其民族与他地绝异，言语异，风习异，性质异，故其人颇有独立之想，有进取之志；两面濒海，为五洲交通孔道，故稍习于外事。虽然，其以私人资格与外人交涉太多，其黠劣者，或不免媚外倚赖之性。"② 梁启超在小说戏曲中运用粤语，就是这种乡邦情愫和近代文化意识的一种具体反映或表现形式。正是通过小说戏曲中有时有意为之、有时无意流露的粤语现象，可以窥见梁启超当时思想与创作的某些隐秘而重要的侧面。他对于当时方兴未艾的俗语文学语言的尝试与突破、对于创新文体形态所进行的探索与建构以及其中包含的地域文化意识和文学理论观念，通过这些小说戏曲作品也得到了相当充分的表现。

从文体构成因素和文体形态特征的角度来看，梁启超的小说戏曲创作是以变革求异、破体创新为主要特征的。这种文体意识和创作追求不仅符合梁启超戊戌变法失败后流亡海外到20世纪初十年左右的主导思想倾向，而且反映了近代以来包括小说、戏曲在内的众多文体的总体变革和发展趋势。他对于小说戏曲文体的探索尝试、创新变革，最集中地体现在小说《新中国未来记》和广东班本《班定远平西域》中。

梁启超在《新中国未来记》卷首"叙言"中说过："此编今初成两三回，一覆读之，似说部非说部，似稗史非稗史，似论著非论著，不知成何种文体，自顾良自失笑。虽然，既欲发表政见，商榷国计，则其体自不能不与寻常说部稍殊。编中往往多载法律、章程、演说、论文等，连篇累牍，毫无趣味，知无以厌读者之望矣。愿以报中他种之有滋味者偿之。其有不喜政谈者，则以兹覆瓿可也。"③ 这虽然是许多传统小说中并不鲜见的客气话，但还是道出了有意识地对于传统小说文体的明显突破，而且其中未始没有自矜的味道。假如从叙事策略、情节设计、人物形象、语言风格、审美情趣等角度看待或要求这部小说，那一定是完全令人失望的，或者说作

① 梁启超：《饮冰室文集》之十，见《饮冰室合集》第二册，中华书局1989年影印本，第84页。
② 同上书，第90页。
③ 阿英编：《晚清文学丛钞·小说一卷》，中华书局1960年版，第2页。笔者对原标点稍有调整。

品的实际情况与这些标准完全是枘凿不合的。从另一个角度看，则可以认为是梁启超为了表达政治见解、传达思想观念、启蒙宣传鼓动而主动放弃了对一般意义上的小说文体的经营，而将主要精力花费在了小说之外。这也可以说是梁启超有意识地突破小说的文体规范或习惯，而别出心裁地经营着另一种更接近政论文、论辩体的"小说"文体。当然，也可以视之为近代小说创作观念显著变化、文体形态发生重大突破的一个有代表性的例子，反映了相当一部分近代小说文体形态发生的趋势性变化。

广东班本《班定远平西域》同样具有求异创新、尝试突破的形式特征。如上文所述，第三幕《平房》中出现的粤语、日语和英语杂糅的奇异的语言片段和文本片段，第五幕《军谈》中出现的长段纯粹粤语对白所形成的鲜明的方言色彩，从文体形态来看，已经可以认为是个人创造、地域意识、时代特征、外国语境等因素共同促发而形成的近代文体观念、戏曲文体形态的新变与突破。不仅如此，《班定远平西域》的文体创新与趋时还突出表现在民间俗曲的运用特别是时人创作新诗的运用上。第五幕《军谈》中，班超军中两名军士说道："（甲）喂，喂。前几日我得闲，做得一只《龙舟歌》，等我唱你听吓呀。（乙）好极，好极。你唱咯，我打板。"① 接着一个唱了一曲极具广东地方特色的《龙舟歌》，另一个唱了同样具有鲜明粤语特点的《从军乐》十二首。二人所唱，构成了这一幕戏的主体内容，主旨在于歌颂班超的功业、夸赞当兵的好处，显然增添了作品的民间性和通俗性。

假如说在戏曲中插入民间说唱形式还是传统戏曲的常见做法，特别是花部戏曲以此作为地方通俗戏曲的一种重要表现形式的话，那么梁启超将其忘年挚友黄遵宪创作的通俗新诗故意运用于剧本之中，则不仅集中表现了作品的思想主题，而且形成了一种极具时代特点和个人色彩的文体形式。《班定远平西域》第二幕《出师》末尾即提示以"合唱《出军歌》，绕场三匝"② 作结，并将黄遵宪新近创作的《出军歌》八首完整录出。第六幕《凯旋》中，在年已七十的班超接圣旨班师还朝后，又合唱黄遵宪的新诗《旋军歌》八首，并特别作舞台提示云"合唱《旋军歌》，绕场三匝"③，而且将《旋军歌》八首完整录出以方便表演，最后众人高呼极具近代色彩的口号"军人万岁，中国万岁"④ 而结束。

需要说明的是，剧中运用且已成为其内容构成、文体形态重要部分的

① 《新小说》第二年第九号（原第二十一号），上海书店1980年影印本，第139—140页。
② 《新小说》第二年第七号（原第十九号），上海书店1980年影印本，第145页。
③ 《新小说》第二年第八号（原第二十号），上海书店1980年影印本，第149页。
④ 《新小说》第二年第九号（原第二十一号），上海书店1980年影印本，第149页。

《出军歌》八首、《旋军歌》八首，都是当时谪居于家乡广东嘉应州（今梅州市）的黄遵宪的新诗，其中《出军歌》前四首曾发表于梁启超主编、光绪二十八年十月十五日（1902年11月14日）出版于日本横滨的《新小说》第一号。梁启超将黄遵宪的诗采入《班定远平西域》中，显非随意之举，而是确有深意存焉。从戏曲文体的角度来看，这种处理方式和表现方法造成了一种具有鲜明近代色彩和梁启超个人色彩的文体形式，对于传统的戏曲体制构成了大幅度突破和兼具思想性与艺术性的文体创新。对此，梁启超不仅已经清晰地意识到，而且是有感于当时国家民族政治危急局势而尽力拯救挽回的有意为之。因此，无论这种尝试和努力的结果评价如何，其中包含的思想意义和文体价值都是值得深切体会并尊重钦敬的。

从更广阔的背景上看，梁启超这种思想追求与文体创新也是具有广泛价值和深刻启发意义的。随着明清以降地方文化的发达和地域文化意识的兴起，在长期以来形成的语言习惯、创作传统的基础上，小说戏曲创作中使用方言的趋势持续发展并达到新的水平。时至晚清，伴随着具有鲜明时代特征、近代色彩的多种地域文化形态的形成和发展，作为通俗文学代表的小说戏曲中愈来愈充分地表现出强烈的地域文化色彩，而运用方言就是其中最明显也是最重要的表现形式。一些报刊发表的小说戏曲、诗文、政论、通讯报道等也时常带有明显的方言特征。吴语、粤语、闽南语、北京话等都是被较多使用的方言，在不同文本中发挥明显的作用。这可以说是近代以来中国文学语言发展变革过程中的一种重要现象，反映了中国文学近代进程的总体趋势。

梁启超在小说戏曲中大量使用粤语，也透露出明清以后特别是近代以来，随着整个中国文化格局发生的重大变化和地方文化的迅速兴起，使岭南文化在西学东渐、中外文化接触交流中处于非常重要的地位，而且这种倡导力和影响力一直延续到民初至现代时期。在近代以来空前纷繁莫测、动荡多变的社会政治背景下，岭南文化更加充分、空前深入地汇入中华文化的整体格局之中，并在某些重要方面引导或启迪了中国文化的总体趋势和基本选择。从这一角度认识梁启超小说戏曲中的粤语现象及其意义价值，可以认为其在有意无意、自觉不自觉之间反映了岭南文学与文化出现兴盛并影响及于全国许多地区的总体趋势，也反映了中国文学空前丰富的地域化、多样化形态时代的到来。

第二章 洪炳文及其同道与近代戏剧的生新

一、洪炳文的戏曲创作与近代戏剧的创变

中国近代最著名的革命文学团体南社最重要的文学成就虽不在戏曲方面，但在众多的南社文学家中，确有一批众体兼擅、成就突出的全才型文学家。他们以多种文体的文学创作，不仅展示了其个人多方面的文学成就，而且构成了南社整体性文学成就的重要部分。在南社的十多位重要戏曲家中，洪炳文以其丰富全面的戏曲创作和突出成就，成为南社戏曲创作成就的重要标志，也是中国近代戏剧史的重要标志之一。

洪炳文（1848—1918），字博卿，号栋园，别署花信楼主人、祈黄楼主、好球子、寄愤生、栋园绮情生、悲秋散人。祖籍安徽歙县，明末迁入浙江瑞安，遂为瑞安人。出身书香门第，家中藏书丰富。尝自云："少时读书颇慧，而学每不竟其业。如天文、历算、地理、兵刑、乐律以及道藏、释典、方药、相法、技击、弹琴、习射、书画、玩好之属，皆好之，稍寓目，辄弃去。又好太西新法诸书，玩之颇有味，究无心得也。"[①] 幼时从学于外祖父，曾先后师从林梦梅、黄体芳、孙锵鸣等。科举屡试屡挫。至光绪十七年（1891）始成贡生。以岁贡生就职训导，奉文考验注册，署余姚县学教谕。一生主要以教馆、游幕为业，未入仕途。曾游幕江西余干、浔阳诸地，任瑞安县中学地理、历史教师，又执教于温州第十中学，同时应邀至冒广生之瓯隐园中授课。入南社，成为齿德俱尊的长者之一。热心地方公益事业，为瑞安孔庙制礼器，亲授鼓乐仪式，颇受地方器重。民国初，曾任纂修《瑞安县志》之总采访。

洪炳文一生著述颇富，尤以戏曲创作成就最著。诗文杂著有《花信楼文稿》八卷（内骈文二卷）、《栋园乐府》四卷、《花信楼词存》一卷、《花

[①] 洪炳文：《栋园主人自叙》，辛卯年（光绪十七年，1891）作，《栋园杂著》油印本卷首。另，由于本书所引文献较为广泛，很多文献于中华人民共和国成立前或19世纪出版，所以，有的文献会缺乏某些出版项（著者、出版地、出版者、出版时间等）。

信楼散曲》一卷、《花信楼骈文》一卷、《花信楼诗稿》十二卷、《花信楼楹联》一卷、《花信楼时务策论》一卷、《花信楼公事禀稿》一卷、《棣园家训》一卷、《瑞安乡土史谭》四卷、《钱匪发逆小传及纪事本末》一卷、《瑞安土产行销远近表并叙及杂说》一卷、《瑞安江海渔业调查说》一卷、《瑞安记事编年录》一卷、《桑梓刍荛待询录》一卷、《湖舫谱录》一卷、《灯虎》一卷、《庄子贯内篇》一卷等，共达数十种。熟谙自然科学，尝研究空气动力学，著《空中飞行原理》。著有传奇、杂剧、时调新剧剧本三十七种，数量之众多，题材之广泛，形式之多样，在中国近代戏曲史上均属罕见。其中《悬岙猿》《警黄钟》《后南柯》《水岩宫》《秋海棠》《芙蓉孽》《白桃花》《孝廉坊》《木鹿居》《天水碧》《信香秋梦》《四弦秋·浔阳琵琶》（时调）、《吉庆花》（时调）、《挞秦鞭》《四时乐》《荆驼憾》《长生曲·庆寿》（时调）、《普天庆》《古殷鉴》《后怀沙》《电球游》《谁之罪》等二十二种，均有刊本传世，部分剧目（如《悬岙猿》）曾搬上舞台演出。尚有《三生石》《黑蟾蜍》《鸾箫配》《女中杰》《留云洞》《众香园》《再来缘》《无根兰》《晚节香》《孝子亭》《簪苓记》《怀沙记》《灵琼图》《清官鉴》《月球游》等十五种，未见传本。

（一）丰富的题材类型

1941年2月，郑振铎在为阿英所编的《晚清戏曲录》作叙文时尝指出："我汉族之光复运动，万籁齐鸣，亿民效力，而戏曲家于其间亦尽力甚多。吴瞿安先生之《风洞山传奇》，浴日生之《海国英雄记传奇》，祈黄楼主之《悬岙猿传奇》，虞名之《指南公传奇》，皆慷慨激昂，血泪交流，为民族文学之伟著，亦政治剧曲之丰碑。"[①] 这当然是结合当时中国人民正在进行的抗日战争和民族解放运动来谈近代戏曲的时代主题和题材特点的，也道出了中国近代戏剧非常重要的时代特色。其中说到的"祈黄楼主"，就是洪炳文。

关于戏曲创作，洪炳文于光绪二十四年（1898）所作《棣园杂著》之"后叙"中有云："近年以来，阅事日多，感怀今昔，如不胜情，一寄之于诗；愤懑填胸，放怀酩酊，一寄之于酒；一唱三叹，慷慨悲歌，一寄之于乐府；自乙未以来，遂有各种传奇之作。"[②] 光绪三十二年（1906）所作"又后叙"中说得更加详细："主人家居，以书史觞咏自娱，撰各种乐府十

[①] 郑振铎：《晚清戏曲录叙》，见《郑振铎古典文学论文集》，上海古籍出版社1984年版，第1005页。

[②] 洪炳文《棣园杂著》油印本卷首。

馀部，或抄数剧付之梨园演习登场。主人观之，意自得也。尝言文人撰述，寿之梨枣，曷若被之管弦？可以写情，可以谐俗，并欲因是以改良戏剧，以开民智而祛妖妄，庶下流社会可以输进文明。若徒以经史高古之文，与此辈说法，必无感情。因取动物中知辨种族、固团体、善竞争者，借题发挥，演为戏剧，以为儆世。一为《警黄钟》，甫脱稿，东瀛报社以重金购之去，刊入报中。昔吴江徐电发著《菊庄词》，朝鲜使臣仇元吉以饼金购之，主人窃以自比焉。一为《后南柯》，盖取玉茗堂成作而翻新之、赓续之，仍以儆世为主。才时写定，尚未示人。又以鸦片一物，流毒中原，关人事不关天意，将来必有中外合禁之一日，因编《芙蓉孽》乐府一部，以为左卷。其痴情结想，视精卫之填海，愚公之移山，殆过之无不及也。"①

洪炳文的戏曲创作剧目众多，题材丰富，风格多样，堪称近代传奇杂剧史上的代表性成就。洪炳文的戏曲成就主要表现在以下五个方面。

第一，宣传反清革命，歌颂民族气节。洪炳文对近代民主革命运动中的杰出人物和重大事件的关注非常突出，这类作品也成为他戏曲创作的一个重要方面。《秋海棠》写秋瑾故事。通过描写秋瑾创办女学，以"强种"为宗旨，以运动为主义，一切体操，采用兵式，争取男女平权；表现秋海棠在阴间控诉，通过被诬私立学堂、暗藏兵器、谋为不轨，在没有审出任何谋叛证据的情况下即被处死的情节，将此事描写成一桩大冤案；然后以秋海棠生前好友木兰花神前往其坟墓悼祭的情节，赞扬秋海棠临危不惧、大义凛然，并愿将其事迹撰写成书，以传后世。此剧仅三出，比较巧妙地反映了秋瑾被害这一在当时引起广泛关注的事件，集中表现了作者的爱憎情感，在当时多种关于秋瑾被害题材的戏曲及其他作品中，显示出自己的特色。

《后怀沙》系根据当时时事而作。光绪三十一年（1905），英国福公司意欲与山西订立开采山西煤矿合同，旋复中止。翌年，意大利商人罗沙答第与山西士绅签订合同，拟共同投资开采山西煤矿，意商未征得山西士绅同意，单方面将开采权转让给英国福公司，山西人不服，上书朝廷抗议，外务部竟无视国家主权，准其开采。山西人李培仁在日本得知此消息，曾多方奔走，力图挽回败局，却毫无希望。光绪三十二年八月二十六日（1906年10月13日），李培仁在悲痛绝望之中蹈海而死。剧本虽未完，反映的却是轰动一时的重大事件。此剧取名《后怀沙》，显系将此人此事拟之屈原《怀沙》之意。如剧末作者评语所云："此折写烈士接电之后，慨叹、

① 洪炳文《楝园杂著》油印本卷首。

忧虑、焦灼万分,均于曲中传出。身居异国,情恋同胞,此中心曲,谁堪告语?如楚国灵均日吟泽畔,怀沙之志,已于此时寄之。"①

洪炳文还有戏曲作品从其他角度反映社会政治事件,寄托变革愿望。《普天庆》写本籍安徽太平府、游历沪上之书生万年清(字扶华),听到光绪皇帝于光绪三十二年七月十三日(1906年9月1日)颁布预备立宪诏书,额手胪欢,嵩呼称庆,乃上街观看商会、兵营等处庆祝立宪表演的歌曲。随后又前往张园,与朋友山西闻喜人贺中兴(字葆黄)等相会,共同兴奋谈论预备立宪之事。此剧采用纪实手法,写清廷实行预备立宪事,表现振兴国家、造福人民的愿望。《荆驼憾》虽未完,但可知是作者在"庚子事变"之后,感荆棘铜驼之沧桑、叹世道巨变之炎凉而作,特别是表现义和团运动造成的百姓流离失所的苦难经历、社会动荡不安,个中感慨,历历可见。此剧从立意作法到曲词风格,均颇有《长生殿·弹词》之遗意。

洪炳文以宣传反清革命、歌颂民族气节为主题的戏曲作品,处于时代思潮的前列,反映了当时社会变迁、政治思潮的重要方面,传达出中国社会发生重大变革的时代气息,堪称近代政治变革的艺术化反映。

第二,揭露社会现实,反映民族危机。有的作品以政治寓言形式反映社会现实,表现民族危机。《警黄钟》以各种蜂群、蜂国喻不同人种、不同国家,通过象征手法指出中国当时面临强敌的深重危机,并寄托了国家振兴、民族强盛的理想。第一出之前有《卷首·宣略》揭示作品主旨云:"蕞尔黄封,固犹是轩辕遗族。奈两大胡元之窥伺,强凌弱肉。巾帼独殿恢复志,朝廷忍受要盟辱。惜幺麼世界化虫沙,战蛮触。　蕉鹿梦,伊谁续,南柯记,重翻曲。彼文人涉笔,感怀而作。牖户无忘桑土彻,桃虫宜念茀蜂毒。慨黄民醉梦未曾醒,从今觉。"②另一传奇《后南柯》,则以不同蚁国喻各个国家,写檀萝国与白蚁国、马蚁国等强国立约,准备共同瓜分大槐安国国土,并欲灭槐安国黄蚁之种。槐安国设法抵御,求得唐朝神将淳于棼后裔淳于毅及其友人田希文、周孟鹰,并委以重任。檀萝等国来犯,三人领兵出战,击败敌军,槐安国从此无灭种之虞。很明显,这部传奇反映的也是保我种族、自立自强的主题。这两部作品分别从不同侧面表现了对

① 《后怀沙》剧末作者评语,见沈不沉编《洪炳文集》,上海社会科学院出版社2004年版,第313页。

② 按:此词又题《满江红·自题警黄钟乐府》,见于《花信楼词存》,民国年间油印本,刊年未详。然字句有异:"胡元之窥伺"后者作"胡元邻国","独殿"后者作"独撼","幺麼"后者作"么魔","宜念"后者作"应念"。见阿英《晚清文学丛钞·传奇杂剧卷》,中华书局1962年版,第336页。又见沈不沉编《洪炳文集》,上海社会科学院出版社2004年版,第192页。文字标点稍异。二者相较,以阿英本为佳。

中国现实的深沉忧患，正如作者在《〈后南柯〉传奇自序》中所说的："《警黄钟》但言争领地，而兹编则言保种族。争领地者，其患在瓜分；保种族者，其患在灭种。瓜分则犹有种族之可存，灭种则并无孑遗之可望，是瓜分之祸缓而灭种之祸惨也。二编之作，其警世同，而所以警世则不同。"①

《挞秦鞭》也是借神话故事抨击现实的作品。剧本以关于岳飞与秦桧的历史故事隐喻当时中国社会现实，秦桧之铁像在安徽地界出现，似有讥刺安徽合肥人李鸿章奸臣卖国之意。剧末"总束"就集中揭示了思想主旨。其一云："莫问当年铸错人，汉家计绌是和亲。分明一掬忧时泪，暂借梨园骂佞臣。"其二云："曲调翻成花样新，者番翰墨亦前因。试看弦管登场日，一阕鞭秦续扫秦。"②

《芙蓉孽》反映的是近代中国的一个重大社会问题——鸦片毒害。剧写祥符知县何仁爱以人民吸食鸦片与日俱增，乃上书苏州府石曼卿，极言鸦片之祸国殃民，建议下令禁止。石曼卿以国家与外夷有通商条约，准予进口鸦片，非个人之力所能挽回，颇感为难。何仁爱愤而辞官。阴司地狱枉死城中众多吸食鸦片而死之冤鬼，向阎王状告"芙蓉"毒害苍生，阎王乃命其重返阳间，搭救吸食鸦片之将死者，救得一人，即记一功，最后论功行赏，准其投生富贵人家。维摩随后到人间暗中察访，编成道情六首，分别对士、农、工、商、兵、妇演唱，劝人戒烟。众人深受感动，纷纷自愿戒烟。其后阎王断言今后中外合禁，上下并禁，拔除"芙蓉"孽种，使之永不得在人间再生。结诗云："昔年应自悔涂鸦，休恋芙蓉罂粟花。奉劝世人须努力，但加餐饭莫餐霞。"又云："作孽何如忏孽便，不须求佛与求仙。风人主义多惩劝，特借新声乐府编。"

可以看到，洪炳文以寓言形式、采取拟人化方法创作的思想寓意非常深刻、极有现实针对性的剧作，真实地反映了当时中国异常危急的社会政治状况，发出了"救国保种"的呼号，在当时确能起到警醒国人、唤起同胞的鼓动作用。

第三，反映历史故事和乡邦人物，寄予作者现实情怀。《水岩宫》取材于《瑞安县志·烈女传·胡廷相妻（陈氏）》，并加以增饰而成。此作品写明嘉靖三十一年壬子（1552）夏，倭寇犯境。陈义姑为保护丈夫，挺身而出而被杀害。义姑贞魂不泯，径往城隍庙控诉，恳请借兵复仇。经东岳司

① 阿英编：《晚清文学丛钞·传奇杂剧卷》，中华书局1962年版，第376页。
② 沈不沉编：《洪炳文集》，上海社会科学院出版社2004年版，第20页。笔者对原标点有所调整。

转奏玉皇大帝，封义姑为英烈夫人，并赐冠帔童女，准其建祠配享；又命大唐忠烈武毅侯叶一源召募阴兵，准备复仇。翌年倭寇进逼瑞安，溯江而上，抗倭名将戚继光遣先锋巧做安排，加上阴兵助阵，倭寇全军覆没。陈义姑封神之后，灵验异常，多次保佑瑞安地方免受灾难之苦。陈义姑事迹为观世音菩萨得知，遂召见之并予以册封彰表。作品寄托了作者对当时中国政治局势和民族危机的认识，具有唤起民众爱国思想的现实用意。

《白桃花》写原籍浙江平阳之白承恩在金陵被胁入太平军，在东王手下为大营军师。后以军功封通天王，奉命攻打瑞安。后被困于桃花垟，知已应天数，遂交代部下可回籍，亦可投降；又交代将自己葬于此地，以应梦兆，应受此一方香火，保此一方人民。随后即因火毒攻心，气绝身亡。作者的基本态度虽然是从正统立场出发来表现这一历史人物和评价太平天国起义的，但还是秉持较为通达的观念，也表现了起义者勇敢正义的一个侧面。

《孝廉坊》本事见《宋史·孝义传》及《永嘉县志》卷十六"孝友"条。写宋代仰忻行孝受到彰表之事。仰忻行年半百，其母逝去，痛不欲生，恪守孝道，负土成坟，且筑一茅舍，晨昏朝夕伴于墓旁，历十馀年，所居现慈乌、白竹之瑞。元祐间，郡守郏亶以其纯孝，疏请于朝，乞赐嘉奖。绍圣中，郡守杨蟠令制匾，旌表其里为"孝廉坊"，且亲自登门拜访。仰忻则避而不见，令长子代陪。此剧通过行孝故事，反映了作者对传统观念中的重要范畴"孝"的肯定性评价。

《悬岙猿》表现了作者的民族情怀和爱国精神，带有抨击清朝专制统治和反对外国侵略者的双重含义。写明末兵部尚书张煌言于清兵南下之际，奋起抵抗。至鲁王卒，南明无主之时，张煌言在南田之悬岙解散军队，自己隐居于古刹之内，养两猿以为守望警戒。后为旧日部下所出卖，带至杭州清军营中，不为劝降所动，坚贞不屈，慷慨就义。此剧为洪炳文的代表性作品之一，也是近代传奇杂剧史上的重要作品。

《木鹿居》写明末文士邹元橄在甲申年（1644）清军入主北京后，与沈眉生偕隐于金华山洞。南明永历六年壬辰（1652）入温州，躬耕避世，隐居于瑞安五云山麓。感于国变之后无人过问明朝列圣山陵，遂徒步直上北平，拜谒哭祭诸陵，以慰遗臣之怀。归来后于万山之中筑一小庐，山民樵牧之外，唯有木石共居，鹿豕从游，遂将此草堂题名"木鹿居"，并立志不从征辟，决不出山。该剧通过对一个隐者故事的表现，反映了作者世变之际的沧桑之感和悲怆情绪。关于木鹿居其地，洪炳文云："往年孙季芃（诒域）世讲云：昔邹忠介从弟，遁迹鹿汇山左近，尚有故迹在云。又闻人云：

其地有公祠，昔有官郡中者，额其祠，文曰'天外冥鸿'，今尚在云。按湖呑在三十二都，近五云山，近年为盗匪窟穴之所。上年土匪戕杀禁烟汪委员，即在其地，是以人迹罕至也。"①

《天水碧》写南宋德祐二年（1276），元兵南下，前锋逼近临安。宋恭帝奉表请和，元兵占领临安，恭帝与太后北狩，中原无主。五月，益王即帝位于福州，改元景炎。宗室秀王、福建访察使赵与檡守正不阿，被排挤为瑞安守御，布置周密，严阵以待。元兵久攻瑞安不下，赵与檡军中小校李雄与元兵勾结，作为内应，于一夜三更时分打开城门，元兵得以入城。赵与檡被俘，铁骨铮铮，决不屈服，慷慨就义。开门揖盗者李雄亦被元军杀掉。结诗颇可见此剧主旨，云："义烈原为志乘光，如何宋史尽抛荒？孤忠碧血千秋在，天水宗亲嗣秀王。"此剧虽不长，却颇为动人，含有为历史拾遗补阙、表彰忠烈、讽刺奸佞之意。关于此剧作意，卷首作者"小引"有云："《天水碧》者何？天水，赵之郡望；碧者，孤忠碧血之意也。五代时，南唐宫人贮雨水，染衣浅碧色，号'天水碧'，遂为宋室受命之符，是宋所由兴。今赵秀王以天潢之亲，守正不阿，致被嫉忌，出为瑞安守御。元兵攻城，城亡与亡，大节卓著，裒弘碧血，不是过也。……谓今之《天水碧》，志宋之所由亡，可也。邑志既失载，都人士遂无有知其事者。不独旧志之疏，亦留心文献者之耻也，蒙尝作诗以吊之。兹因编辑乡哲遗事，演作传奇，以为通俗之用。俾天水孤忠是因而稍传事实，是亦生斯土者之所有事也。编竟，无以名之，遂以《天水碧》名其编。"② 剧末作者跋语有云："此书称《天水碧》，志宋之所由亡，可也。此事邑志失载，故取《宋史》编为传奇，后之修方志者，尚望补入焉。"③ 均可见作者通过此剧寄托的古今兴亡感慨。

洪炳文从相当清晰的政治文化观念和地域文化意识出发，以其对世变之际历史人物和故事特别是对乡邦历史人物的浓厚兴趣，创作了大量的戏曲作品。这种对重要历史人物和事件细节的戏剧化表现，不仅具有丰富历史事实、彰表忠烈的价值，更具有借以提倡民族气节、振奋时代精神的意义。

第四，表现外国历史与现实，反映作者忧国情怀。《古殷鉴》写古巴因

① 《木鹿居》之末作者识语，见沈不沉编《洪炳文集》，上海社会科学院出版社2004年版，第379页。

② 《天水碧》之首作者"小引"，见沈不沉编《洪炳文集》，上海社会科学院出版社2004年版，第380—381页。

③ 《天水碧》之末作者跋语，见沈不沉编《洪炳文集》，上海社会科学院出版社2004年版，第388页。笔者对原标点有所调整。

两党争斗而引发内乱,总统巴尔玛辞职。美国总统罗斯福陈兵于两国边境,准备干涉,坐收渔利,以约束古巴。议员多鲁斯和将军蒙德护等慷慨陈词,恳请巴尔玛以国家利益为重,复位以平息内乱,免受他国控制,巴尔玛终不肯复位。作品取材于当时报纸所载古巴内乱事实,创作意图十分明显。有借古巴时事讽喻当时中国现实之意,甚至含有敦促光绪皇帝复位之用意。《古殷鉴》卷首"小引"作者自述道:"昔唐太宗云:'以古为鉴,可镜得失。'《诗》云:'殷鉴不远。'古巴乱事,凡有国者之殷鉴也。故编成名之曰《古殷鉴》。""例言"中亦有云:"是编原本日报,情节关目,不能臆造,以免失实。"以【邻江仙】开场:"爱国衷肠忧国泪,个中独自酸辛。四邻刁斗有时闻,朝朝开议院,无语谢臣民。"剧末【馀文】云:"拒强邻,难能够,防空中,伸下如箕手。若任其干涉,归其约束,安复有独立旗标许自由?"①

西方近代社会变革与历史故事正式进入中国戏曲家的视野,并成为中国戏剧的表现题材,是从梁启超于光绪二十八年(1902)创作《新罗马传奇》开始的。这一创造性的尝试对当时和后来的戏曲创作产生了非常深远的影响。在这种创作氛围的影响启发下,洪炳文《古殷鉴》传奇对于外国社会政治状况的关注的反映,具有以外国的兴亡隆替为鉴,呼唤国家自强、民族独立的意义,同时也拓展了中国戏曲的题材范围,具有特殊的时代意义。

第五,借科学幻想故事,反映作者对近代科学技术的兴趣和理解。《电球游》(又名《电气球游》《信香重梦》)写花信楼主人(作者自谓)因思念好友吟香居士李遂贤(字仲都,号寄堪),便带仆人一同乘电球到金华探访,并用催眠术造梦,梦中游历吟香居士所画园林图景,即吟香居士所作《适园记》中所描绘之适园。此时邮电局邮差来报,现时西北风大,如有温州、台州客人,当快快乘球归去。花信楼主人再三追问吟香居士何往,所乘电球何如,石榴、豆豉何在,仆人一脸茫然,全然困惑。经仆人再三解释,花信楼主人方才相信刚才所历一切,竟是南柯一梦。后来,洪炳文在宣统三年辛亥(1911)所作《蝶恋花·和李仲都寄怀词原韵》三首再度提及此剧及相关情况。其二之末有自注云:"往年余在婺州访仲都,来诗有'谁知五载相思苦,不尽秋心一曲中'之句。仲都有《鸿爪秋心曲》寄怀,余有《电球游传奇》答复,故云。"其三之末又有自注云:"寄此词时在四月。往时仲都以《罗阳秋忆》等曲寄怀,余以《信香秋梦》曲答之。合为

① 梁淑安、姚柯夫:《中国近代传奇杂剧经眼录》,书目文献出版社1996年版,第82页。

《三秋图》，仲都为印行。"①

洪炳文的《电球游》写幻想中的空中交通工具，用催眠术制造梦境，《月球游》写人携带氧气飞入月球，均属以近现代科学技术知识入戏曲的代表作品，开创了我国科学幻想剧的先河。这不仅是近代传奇杂剧的一个崭新种类，是传奇杂剧创作史上的一个历史性的进步，而且是中国戏曲品种门类的一个重大开拓。由此可见，近代西方科学技术的传入对中国戏剧、文学产生了多方面的影响。

可见，洪炳文的戏曲创作题材非常广泛，内容相当丰富。不仅对中国传统戏曲的取材习惯、思想特点有所继承，而且结合所处的时代、地域特点，注意取材于当时的社会现实，对传统戏曲题材进行了有意的创新与发展。洪炳文戏曲创作的题材与内容之广泛深入，在中国近代戏剧史上是非常具有代表性的，反映了中国戏剧题材的新拓展，也代表了戏剧创作的新动向和新成就。

（二）自觉的艺术创新

作为一位创作经验丰富、题材广泛、手法多样的戏曲家，生活在传统戏曲面临转换新生、新兴戏曲即将占据主导地位之际的洪炳文，在许多方面对传奇杂剧的历史变革做出了突出的贡献。从戏剧形式和文体形态的角度来看，洪炳文也做出了突出贡献。

从文体选择的角度来看，在文学创作上众体兼擅的洪炳文在选择以戏曲创作为主的同时，也颇为注意戏曲与其他相关文体的联系融合，从而体现出一种比较灵活、自由的文体选择态度。比如，仅一出的《长生曲》卷首有作者眉批云："青田韩湘岩先生著有《南山法曲》，为寿同寅吴爱棠大令而作，亦以寿星先上场。此曲窃效其意。"又云："《南山法曲》亦以三粒金丹为祝词。此曲窃效其体，而字面曲语全不相袭。彼系有牌之昆曲，此系时下之弹词，不能牵混。"② 在《秋海棠》传奇所附《花信楼主人传奇曲谱目录》中，亦将此曲归入"弹词挑出"类。可知《长生曲》为弹词，并非昆曲。虽有说白科介，然唱词无曲牌。《四弦秋》剧名下有作者自注云："讲白用蒋心馀太史本"，可知此剧尝借鉴蒋士铨剧作《四弦秋》，然二者从立意到作法均不相同。《秋海棠》传奇所附《花信楼主人传奇曲谱目录》中，此曲归入"弹词挑出"类。可知《四弦秋》为弹词，并非昆曲。虽有说白科介，然唱词无曲牌，已非严格意义上的曲牌联套体戏曲，这种情况

① 沈不沉编：《洪炳文集》，上海社会科学院出版社2004年版，第456—457页。
② 同上书，第457页。

反映了洪炳文戏曲创作的多样与丰富，也透露出至近代这一特殊的历史时期传奇和杂剧所面临的各种影响，和由此产生的多种变化。《吉庆花》（一名《鹊桥会》）《小说月报》刊本剧名下标"时调新剧"字样。在《秋海棠》传奇所附《花信楼主人传奇曲谱目录》中，将此曲归入"时调挑出"类。可知《吉庆花》为时调新剧，并非昆曲。虽有说白科介，然唱词无曲牌，多为较整齐之七字句，与京剧唱词颇为相似。剧末有作者识语云："七夕牛女渡河，为天地间离合悲欢得未曾有之事，编为戏剧，自宜演成昆曲。但梨园子弟每以昆腔难习，嘱改时调，易于登场，阅者幸勿见哂。"[①] 由此不仅可知此剧"时调新剧"的特点及其创作意图，亦可窥见作者对于传统昆曲与新兴时调的不同态度。

洪炳文所作的多种传奇杂剧剧本，在篇幅长短、故事情节、戏剧冲突、角色人物、曲词说白、服装道具、舞台效果等诸多方面，也不同程度地对传统体制习惯有所发展创新，而且多是有意为之，从而使他的戏曲创作带有明显的近代色彩，反映了近代传奇杂剧创作的某些具有主导性、共同性特征的发展趋向。

从洪炳文所作传奇杂剧篇幅长短情况来看，《警黄钟》《后南柯》《悬岙猿》等几种影响较大的传奇作品篇幅在十出左右。与典型的明清传奇相比，这已属相当短小的戏曲剧本了。尽管如此，这已经是洪炳文戏曲创作中篇幅最长的作品了。其他多种剧本则主要采用更加短小的体制，篇幅大多在数出之间，表现一个比较简单的人物和故事。可以认为，洪炳文的戏曲创作更多地是对传奇的传统体制、创作习惯进行有意的突破，创作中比较突出主题意义和思想表达，不事充分地铺张情节和充分地展开故事，尽可能集中充分地表现一个人物或故事，以实现作者的创作意图，完成作品的思想构思和艺术设计。

这种选择和处理方式，具有相当真切的戏曲史背景，可以理解为是对明代中后期以来兴起并盛行的短剧的一种继承和发展，也与折子戏在明清时期的兴盛有着相当密切的关系。对于近代戏曲创作而言，这种以短剧为主要形态的形式选择和艺术处理，则反映了在明清时期大量出现的短剧、盛行不衰的折子戏的基础上，传统戏曲继续寻求创新、再度努力变革的趋势，也反映了近代传奇杂剧创作中以人物故事相当集中、主题思想相当突出的短剧为主要创作趋势的戏曲史面向。这对于准确全面地认识近代戏曲史的发展变迁，对于深入系统地总结近代戏曲的历史经验，均具有足够的

[①] 洪炳文《吉庆花》之末作者识语，见沈不沉编《洪炳文集》，上海社会科学院出版社2004年版，第353页。

代表性，也具有独特的戏曲史价值。

洪炳文的戏曲创作在文体形态和表现方法上也具有值得充分注意的变革传统戏曲的方面，这在他的部分作品中得到了充分的显现。与明清传奇的文体体制和创作习惯相比，他的代表作之一《警黄钟》传奇的开头方式是相当独特的，在《卷首·宣略》之前，尚有"提纲"概括全剧大意云："俏储君卓识诇戎心，奸大臣甘言惑主听。副元帅妙计擒渠魁，新国民热肠立团体。"这样的文体形态与表现方式是相当独特的，既与传奇卷首常见的标目相似，但其位置却不在开场曲之后，与传奇的一般习惯明显不同；又有些像杂剧卷首常用的题目正名，而此剧又为传奇，而并非杂剧。不仅如此，此剧的结尾方式也是值得注意的，在最末一出即第十出《团圆》之后，又加"总束"即七言诗二首以总结创作主旨云："举世滔滔我独醒，黄封耻作小朝廷。蜂群借作人群看，午夜钟声仔细听。"又云："蜂蚁由来团体坚，《南柯记》后此馀编。若教警醒黄民梦，待谱新声入管弦。"① 从戏曲创作体制与文体规范的角度来看，这样的处理方式也是具有独特性和创新意义的。从形式上看，这一"总束"应当是继承传奇创作中每一出之后常用的结诗而来。结诗不仅可以在每一出戏之后出现，总述一出戏的主旨或抒发作者的情感，而且可以出现在剧末，或作为全剧剧情的总结，或抒发作者的思想感受。就杂剧而论，元杂剧的题目正名大多置于剧末，多为七言四句，其后大多数明清杂剧的题目正名则置于剧首，一般也由七言四句简化为七言二句。从《警黄钟》传奇之末"总束"的情况来看，既是传奇结诗体制的继承，又有杂剧题目正名的痕迹。可以认为，《警黄钟》传奇的开头和结尾方式，既有传奇的体制与文体特征，又对传统的传奇体制进行了改变；同时，也受到杂剧体制的一些影响。这种情况也是值得充分注意的，反映了至清末民初以降传奇和杂剧二者的文体规范、创作习惯愈来愈深入地融合，二者的文体形态愈来愈充分地变革的文体史、戏剧史和文学史趋势。

不仅如此，《警黄钟》传奇在角色分配方面还颇为明显地受到当时方兴未艾的花部戏曲的影响。作者在"例言"中说："梨园中本有正旦名目，而传奇则无之。曰旦者，即正旦也。兹编派旦脚过多，因另加正字以别之。曰旦者，即俗称当家旦是也。又有武旦名目，传奇亦无有，以无所分别，特加武字，以别于他旦。盖舍传奇而从梨园名目，以便于派脚色也。"② 从中可知，由于戏剧情节与故事的要求，剧中必须有多个女性角色。但这种情况显然不能被正规的传奇体制所包容，因为传统的传奇一般情况下并无

① 阿英编：《晚清文学丛钞·传奇杂剧卷》，中华书局1962年版，第335—336、375页。
② 同上书，第335页。

多位女性角色出现。在这一创作难题面前，洪炳文采取的是以戏剧情节的充分展开、戏剧人物的充分表现为中心的创作策略，借鉴花部戏曲的女性角色较为齐全、类型较为发达的优势，对传统的传奇角色体制进行了相当大胆的变革创新，增加以往传奇创作中很少出现或并未出现过的正旦、武旦等名目，从而比较好地解决了这一问题。早在20世纪40年代，杨世骥在评论《警黄钟》传奇时就说过："此剧就思想来看并无若何特色，然剧中说白往往长于曲辞，又因旦脚过多，乃有花旦、武旦的名目，这在旧的传奇体式上都是未曾前见的事，这时候戏曲的里面实际混杂着皮黄的成分了。"①由此可见，此剧的行当角色的分配方面曾受到迅速兴起的花部戏曲的启发和影响。

　　这种创作现象实际上透露出重要的戏曲史信息，反映了非常重要的戏曲史变迁。传奇杂剧发展延续到清末民初时期，长期形成的体制规范、创作习惯已经处于相当显著的变革时期。这一时期出现的许多传奇杂剧作品的文体形态已难以继续完整地保持和传承此前的传统作法，则必然在新的戏曲史、文学史乃至文化史背景下，对传统的传奇杂剧体制规范、创作习惯做出明显的调整和改变，特别是由于受到正在走向兴盛的花部戏曲的深刻影响，传奇杂剧的文体形态发生明显的变化，其生存状态也由此产生显著的变化的戏曲史和文学史趋势。

　　清代乾隆后期以降，由于基本的戏曲史格局、总体文化生态的显著变化，传奇杂剧创作中还有一个重要的变化趋势，就是由于歌唱与阅读、场上与案头关系的改变，戏曲剧本中曲词与说白之间的比例关系、重要程度也发生了明显的改变。其总体趋势是曲词长期以来的核心地位有所下降，而说白的作用则明显增强，说白的数量在剧本中也有明显的增加趋势。这种情况在洪炳文的戏曲创作中也得到了相当充分的反映。最为典型的是《后南柯》中的《访旧第三》一出，全部是说白，长达1900多字，并无一曲唱词。作者尝对此专门有说明云："此折纯是讲白，并无一曲者，以各人俱无身份情怀，是以白描上场，白描下场，与丑脚神气最合。"②可见这样处理主要是出于合理展开剧情和角色表演的需要，作者对此有着相当明确的创作意识，反映了戏曲创作观念的变化。此外，《警黄钟》第四出《醉梦》中也并无一支曲子，全部为副末扮大黄封国蜜部大臣乌里瓜、丑扮统兵提督黑心干等人之说白。对此，作者也解释道："此折以副净丑末等上场，长于打诨插科，每不便于填曲，故以九首十七字令诗代之。前人成作，

① 杨世骥：《文苑谈往》，台北广文书局1981年版，第52页。
② 该出后作者评语，见阿英编《晚清文学丛钞·传奇杂剧卷》，中华书局1962年版，第393页。

亦有一出之中无曲，非自我作古也，阅者谅之。"① 同样的意思，作者在《警黄钟》卷首"例言"中已经说过一次："编中演士、农、工、商人等十七字令诗，均为插科打诨，亦无所指，阅者幸勿见罪。"② 这也是在表明此剧与正统传奇习惯作法的明显差异。

还需要指出的是，在整个一出戏或一折戏中全无曲词而全部为说白的情况，虽此前已经有之，但这种情况在近代的传奇杂剧中得到明显的发展，已经不是特别罕见的现象。这表明近代传奇杂剧的创作体制、文体形态已经发生了相当显著的变化。这种现象比较经常地出现，不仅表明传奇杂剧曲词与说白关系发生着重要的变化，也反映了中国传统戏曲酝酿着深刻的历史变革。而洪炳文的戏曲创作就比较充分地反映了这一重要的戏曲史变迁，并传达出中国传统戏曲发生重要转变的时代信息。

可以认为，洪炳文戏曲创作文体形态、艺术表现等方面发生的明显变化，对于作为戏曲种类与文学样式的传奇杂剧的理解和处理方式，反映了他个人和时代戏曲创作观念、戏曲生态环境的显著变化，也透露出传统戏曲向现代戏剧转换的重要文化信息。

另外，近代戏曲传播方式的重大变化对洪炳文的戏曲创作也产生了深刻的影响，在很大程度上影响了他对戏曲种类的选择和对于传奇杂剧创作中旧习惯与新探索的处理方式。可以看到，除部分抄本、油印本以外，洪炳文的许多戏曲作品都是首先发表在当时的报刊上的，如《新小说》《月月小说》《小说月报》《瓯海潮》等，这种传播方式应当是作者的一种主动选择。这些期刊要么在近代产生过重要的影响（如《新小说》《月月小说》《小说月报》），要么具有非常突出的地方特色（如《瓯海潮》），从中亦可见洪炳文戏曲创作的理论观念和实践诉求。

与此同时，还应当看到，洪炳文这种以报刊为主要发表园地、以新兴媒体为主要传播途径的戏曲创作，是近代引进和学习西方印刷技术、我国报刊业高度发展的产物。这种在当时看来属于全新的传播媒介对于传统戏曲的创作与传播产生了非常重要的影响。不管是传奇和杂剧的文体影响与交融、传奇杂剧与花部戏曲的相互联系与借鉴，还是传奇杂剧的文体形态、角色安排、曲词关系，乃至戏曲家创作时对于接受者的拟想和期待，都不能不与这种整体性的文化变革密切相关。近代报刊业的兴起，对中国文学的多个领域、众多文体都曾产生重大影响，尤其是作为最重要的俗文学形

① 洪炳文《警黄钟》第四出《醉梦》末作者评语，见阿英编《晚清文学丛钞·传奇杂剧卷》，中华书局1962年版，第347页。
② 阿英编：《晚清文学丛钞·传奇杂剧卷》，中华书局1962年版，第335页。

式的小说和戏曲创作，受到这种传播的近代变革的影响最为直接，也最为深切。从这一角度来看，洪炳文的戏曲创作也反映了近代戏曲创作与传播之间的互动关系，特别是传播途径和接受方式对戏曲作家的显著影响。

从中国戏剧古今演变的总体历程来看，清代乾隆末年以降，特别是清末民初时期，由于中国戏剧史、文学史内部和外部多种因素的交互影响，传奇和杂剧的内容与形式等许多方面都发生着日益深刻的变革。从体制形态的角度来看，传奇和杂剧的变化也空前深刻。传奇和杂剧的体制规范经常被突破或消解，传奇的篇幅明显缩短，原来的许多体制规范无法再完整地保持；杂剧的篇幅也变得相当自由，原有的体制特征也难以有效地延续。因此，在这一时期，典型的传奇和典范的杂剧实际上都已较少出现了，经常出现的大多是一些既有传奇特征又有杂剧特点的剧本，甚至在传奇杂剧剧本中还能够清晰地看到以板腔体为基本特征的花部戏曲的文体因素或其影响的痕迹。而传奇杂剧产生的这种空前深刻的历史变迁和时代转换，其间留下的探索足迹与创作经验，即如此分明、如此充分地体现在洪炳文的戏曲创作之中。

因此，可以认为，洪炳文不仅是革命文学团体南社中具有标志性意义的杰出戏曲家，也是近代屈指可数的代表了当时最高成就的戏曲家之一。洪炳文的戏曲创作集中展现了传奇杂剧在近代的重大发展和取得的突出成就，也是传奇杂剧结束阶段最高成就的杰出代表和历史转换的重要标志。同时，洪炳文及其创作也在传奇杂剧及其方面反映了中国近代戏剧史、文学史发生深刻变革和历史性转换的重要信息，并为这种时代转换和文学变革做出了杰出贡献。

二、吴承烜的史诗意识与戏剧化呈现

吴承烜（1855—1940），字伍佑，号东园。安徽歙县人。夙有词名，亦工骈文，能小说，才思敏捷。著有传奇四种，即《绿绮琴传奇》《星剑侠传奇》《花茵侠传奇》和《慧镜智珠录传奇》。另有散套《竹洲泪点图》等。从宣统三年（1911）起，曾在《申报·自由谈》发表多种诗词曲和文章，也是王钝根编辑的《游戏杂志》和陈栩编辑的《女子世界》的主要作者，有大量诗歌、词曲、文章发表于这两种杂志，还是《小说新报》的主要作者。小说《黄花溪》载《小说新报》第四年第一期（1918年1月），小说《珠玉缘》发表于《小说新报》第四年第十一期（1918年11月）、第五年第九期（1919年9月），小说《罗浮梦》署碧霞原稿、吴东园著、王钝根

评，载《小说新报》第五年第四期至第七期（1919年4月至7月）。1920年3月18日，《申报·自由谈》之《艺文谈屑》专栏刊载瘦鹃文章，谈及吴承烜，中有云："歙县东园先生，诗坛名宿，健笔独扛。与订文字交者五年矣，然未尝谋一面也。先生近佐江北某中将幕。年事已高，而精神矍铄。佣墨之暇，辄好以诗自遣。近以书来，意殊拳拳，末谓'想足下蔗境日增，不似弟之衰朽'云云。玩其语意，似亦以吾为皤然一老者。实则与先生比，吾犹一黄口儿耳。书此一噱。"此处所云，即指吴承烜1918年被杨少彭中将征入幕中，前往淮泗军中之事。

《绿绮琴传奇》写书生秦景吴与妻张樵青、妾慕玉环的故事。这个爱情故事的结构方式并不少见，但作者还是写出了自己的风格，曲词精雅，格调缠绵，有一定的特色。以首出《珠柱发声》揭示全剧主旨，相当简洁，录之于此："（生上抚琴坐介）【蝶恋花】胶续一弦还一柱，宝瑟华年，莫共伤迟暮。谁把琴心先暗许，白头吟到新诗句。绿绮任凭司马抚，若问知音，两两婵娟女。西下峨眉峰畔路，蜀僧抱着归何处。标艳帜兰闺两美，署诗牌莲社八君。搜苨籝春游筹费，捧芸香冬课润资。"

吴承烜创作的四种传奇中，《星剑侠传奇》当推为代表作。此剧长达五十三出，在《小说新报》上连载了近四年的时间，将近代历史上发生的许多重大事件容纳其中，以戏剧化的方式表现出来，气势博大，场面广阔，人物众多，结构灵活，情节安排自由，表现方法丰富多样，语言具有强烈的时代色彩。正如作者在剧首所自道的："我也不能顾忌许多，且将时事，编作《星剑侠传奇》则个。"① 20世纪最初二十年的国内大事、一部分国外大事几乎都有所表现，当时中国存在的主要社会问题、面临的主要政治危机差不多都有所反映。为了适应这样的创作意图与内容需要，作者采取了相当自由的结构方式，在神仙带领下上天入地，遍历中外，不受情节连贯与否和故事完整与否的限制，在纵览世界的广阔文化背景下，展示了20世纪初叶中国社会的图景，描绘了一幅幅中国人民苦难深重与不懈抗争的画面。此剧涉及的时事主要有日俄战争、英德据胶州、设存古学堂、保护海外华工、秋瑾被害、欧洲即将开战等，反映的主要社会问题有官场腐败、鸦片毒害、妇女解放、西学东渐、保护国粹等。在空前广阔的背景下，以如此宽阔的视野、丰富的内容，反映近代中国社会的一系列重大事件，再现近代中国面临的诸多文化问题，这在近代传奇杂剧史上，可以说是绝无仅有的。因此，假如认为《星剑侠传奇》不仅是中国近代戏剧史上独具特

① 吴承烜：《星剑侠传奇·提纲·第一出》，载《小说新报》第一年第一期，1915年。

色的名作，称之为整个中国戏剧史上的著名作品之一，认为吴承烜是中国近代戏剧史上一位具有明晰史诗意识的杰出戏剧家，盖不为过。

《花茵侠传奇》写花月娇、柳艳秋与江海春的爱情故事。花月娇为海上名妓，才貌双全，独步香丛，人称"女探花"。柳艳秋为其侍女，亦有美貌才学。武汉才子江海春来游沪渎，与友人全隐名、石友士在愚园见花月娇、柳艳秋，一见钟情，二女亦皆属意于江海春。江海春与柳艳秋生下一子，名沪生，由艳秋寄养于乡下。江海春于"花丛"中将金银用尽，冬日惊寒，全隐名以皮袍相送。江海春贫困潦倒，花月娇鼓励其读书上进，且与艳秋二人伴读。苦读三载，江海春应乡试，中第五名举人。花月娇复送江海春入京应进士考试，并与柳艳秋各赠以金。江海春得中一甲三名探花，回沪欲聘花月娇为妻，月娇言只要心神相接，不拘形迹相亲，以侠烈之旨而却嫁。海春即聘柳艳秋而迎娶之。江海春文章经济，独出冠时，道贯古今，学通中外，一年之内，五迁至光禄寺正卿。江海春又受钦命出洋详考各邦政学，遂携柳艳秋周游世界各国，回国后在上海宴请各国领事。石友士亦由翰林院侍读学士升至两广总督，全隐名则泛舟五湖，隐居不仕。江海春复数次请与花月娇相亲，皆为所拒，月娇亦隐居。江海春与柳艳秋叩拜花月娇小像，深感其仙侠品性，深助二人之恩。

此剧是一个在近代文化背景下产生的传统式的爱情故事，集中表现主要人物与常人不同的性格特征和处世态度，或侠或情，或奇或痴，迥异流俗，不为常情所困。尤其突出地揄扬花月娇之情重侠烈、深明大义，此人性格中，颇有柳如是、李香君遗风。剧中也颇能透露出近代社会风气与文化变迁的某些内容，尤其是近代上海社会风气与文化变迁的某些侧面。剧中江海春的两位朋友，一为全隐名，一为石友士，系采用谐音法，寓"全隐其名，实有其事"之意，可知所写内容，取材于当时实事。

从有关材料来看，《星剑侠传奇》于1915年至1920年刊载在《小说新报》，《花茵侠传奇》1920年亦刊载于《小说新报》。《花茵侠传奇》虽刊行于后，其创作却当在《星剑侠传奇》之前。根据是：《星剑侠传奇》第三十九出《蘸园》写道："（旦）我昔游上海，看演《花茵侠》，有《入月》一出，情韵双绝，待我唱来，为诸公洗耳。"接着旦即唱【锦中拍】："俄延，这芙蓉粉粉粘，又蔷薇露霁，将火枣冰桃检点。良会宴，瑶台群艳，恁吹弹技兼，指尖、舌尖，惊不醒人间梦魇，停不住房中漏签。四坐皆仙，两好无嫌，广寒宫，天香染。"接着又写道："（贴）小姐既唱《入月》【锦中拍】，我也唱《入月》【锦后拍】，列位大人，勿见笑哩。"接着贴又唱【锦后拍】："且莫提，媚香楼，恨怏怏。且莫提，媚香楼，病怏怏。洒愁红几

点,洒愁红几点,扇上桃花,映人羞脸。徒怅望,秋水隔苍蒹。徒思念,院里旧时琴剑。叹世上,有几个双宿双飞比翼鹣?"① 将这两曲与《花茵侠传奇》第二出《入月》中的两首同名曲子相较,二处之【锦中拍】字句完全相同,只有"良会宴"一句后者作"良宴会",当系排印之误。【锦后拍】字句虽有异同,但曲意亦相同。现将《花茵侠》第二出《入月》中【锦后拍】录出如下,以资比较:"再莫提,媚香楼,意怏怏。再莫提,媚香楼,恨怏怏。洒猩红几点,洒猩红几点,点扇上桃花,映他羞脸。徒怅望,秋水隔苍蒹。枉思念,院里旧时琴剑。叹世上,有几个双宿双飞比翼鹣?"② 可知作者此处所述情况比较可信,《花茵侠传奇》当作于《星剑侠传奇》之前。

《慧镜智珠录传奇》系反映民国初年徐上将与其夫人孙阆仙芳烈事迹之作。作者在1918年春刚开始着笔,即因事中断,至1922年10月至11月间方完成,1923年由香港中华圣教总会刊行。关于此剧的创作与刊行,作者在1922年12月25日所作的"自叙"中说:"岁戊午春,徐上将夫人以编辑事见招,余乃承乏。甫开篇为杨中将少彭征往淮汜军次,事遂寝。今年秋九,偶于行箧中检其节略,经月拍成新曲十支,函告香港中华圣教总会执事诸君子。于是李公不僻及会中同志,许为付刊,以广流传。巾帼须眉,足以正人心而扬芳烈。爰书数言弁首。"第一出《挈领》末上场概括全剧大意云:"诸公听我说来:有前徐将军,保障江淮,恃其内助,帷幄运筹。诚恐代远年湮,传闻失实,老夫以耳闻目见者,略举大纲,演成新曲。巾帼中有英雄气,缾檬外存菩萨心。赞戎机两淮保障,参释理千佛名经。"

此剧之具体内容为:民国之初,水灾之后,饥民载道,土匪揭竿,扬州殷商巨贾,避往沪江,流亡就食者众,仓库一空如洗。徐宝珍上将与夫人孙阆仙急图募捐筹饷,以安定江淮局势。夫人出力尤其多,且训练女兵,以资防守。一日,一卖古董者送来宝箱,徐宝珍开看,箱生烟爆炸,徐宝珍身亡。部将公推其弟徐宝森为代摄军统,维持局面,设防抑乱。徐上将亡故三周年之忌日,徐府大开水陆道场追赶荐亡灵。孙阆仙参禅悟道,以琴棋书画消闲,不问世事。栽菊不下千种,秋日赏菊,成七律四首,广为征和,复画梅花,以昭冰清玉洁节概。其后了悟人生,隐逸而居。英雄肝胆,变为菩萨心肠。此剧系应徐宝珍夫人孙阆仙之邀,根据民国初年之实事写成,意在表现徐上将与夫人维护江淮地区安定之功,因此多用纪实手法,作者对有关人物事件的评价也相当明显。

① 《小说新报》第五年第九期,1919年。
② 《小说新报》第六年第二期,1920年。

据相关史实，徐宝珍之被谋害，发生于1913年。1913年9月29日，《申报·自由谈》发表诗歌《军中曲为徐师长宝珍杨旅长绍彭督兵此趋巢匪作》，作者署"东园"，即吴承烜，诗云："一波未平一波起，祸水横流乃如此（谓海徐淮三属乱耗）。江南昨夜庆安澜，海东今日多战垒（谓徐杨两军公扎各要隘）。狂寇滔天皆赤眉，檄调扬州第四师。将军杨仆楼船驶（谓杨中将绍彭），又是军书舛午时。一片惊飚生彩帜，五更残月照金勒。平明吹笛大军行，扬令急发广陵国。元戎十乘先启行，如火如荼徐达兵（谓徐师长兵）。朝烟漠漠金乌影，淮水汤汤铁马声。痛恨黄巢（谓克强）作戎首，赣皖粤湘跳群丑。才赋南征又北征，风云叱咤罴熊走。眼底么魔不足忧，泰鸿尅日破蚩尤。只愁一炬贼巢毁，玉石俱焚狐貉邱。"此诗与《慧镜智珠录传奇》所写内容密切相关，从中不仅可印证剧中所写的某些事实，而且可以更加直接地认识作者当时所持的立场，比如他对黄兴（克强）等革命派人士的看法等。

庄一拂《古典戏曲存目录汇考》云："《慧镜智珠录》，传奇。赵景深藏本。一卷十出。有壬戌（1862）自序。"按此处所述时间有误。吴承烜出生于1855年（咸丰五年），到1862年（同治元年）仅七岁，绝不可能有此剧序文之作。事实是，此剧所写故事发生于民国初年，作者1918年春开始着笔，旋即因事中断，1922年10月至11月间方完成，1923年由香港中华圣教总会刊行。刊于此剧卷首的作者序文之末署"壬戌冬至后三日"，即1922年12月25日。也就是说，庄一拂误将时间提前了整整六十年。另外，据笔者所见，此书除有赵景深原藏、今归复旦大学图书馆藏本外，尚有上海图书馆藏本，两种版本完全相同。

三、高增的政治激情与革命戏剧

高增（1881—1943），字迪云，号澹安、澹庵、卓庵，别署卓公、筠庵、佛子、大雄、觉佛、岫云、秋士、东亚愤人，室名自怡轩、啸天庐。或云"吴魂"亦其别署，待考。江苏金山（今属上海市）人。南社诗人，高旭（字天梅）之弟。光绪二十九年（1903）与兄高旭、叔父高燮（字吹万）等组织觉民社，创办《觉民》杂志，鼓吹反清革命。并在《醒狮》《复报》等刊物上发表诗文、戏曲、小说、歌词。后参加南社。辛亥革命后，对现实失望，回乡长期隐居，很少写作。1937年移居上海，1943年3

月病逝。柳亚子尝谓高燮与高旭、高增"都以诗文著名，人称一门三俊"①。又有评论说：高增"自幼能诗，类皆悲健作楚声。民清之际，尝与同志数人，结为觉民社，以文字鼓吹革命，成绩颇著，声名藉甚"②。早年诗风粗犷豪迈，晚年有所变化，转以深沉凝重为尚。著有《澹庵诗存》《自怡轩诗钞》《啸天庐词存》等。戏曲创作有《女中华传奇》《侠客传奇》《人天恨传奇》《血海恨传奇》《女英雄传奇》《活地狱传奇》等，篇幅均不长。

《侠客传奇》仅刊第一出《倡义》，仅杨于畏一人上场，感慨强邻践踏，江山无主，受异族欺侮，国人醉生梦死，各自为己，号召学习美利坚之自由开化，决心献身祖国，尽一份救国的责任。此剧的主旨就是直接呼喊危机，唤醒国人，鼓舞同胞尽自己的力量扭转乾坤，拯救祖国。

《女英雄传奇》仅成《杀贼》一出，写梁红玉于金兵南下、国家危难之际，毅然担负起救国责任，上战场帮助丈夫韩世忠大破金兵。梁红玉说道："你看我国今日，江山虽好，已属他人，贵胄虽多，沦于苦海。恨杀平王忘大耻，临安宁作小朝廷。歌禾黎而伤怀，赋式微而陨涕。我那祖国啊，真真短命啊！"【尾声】云："军威张，胡儿走。须下他斩草除根手，再休要锦绣江山赠虏酋。"非常明显，这也是借古代抗金故事鼓舞反清革命的作品。

《人天恨传奇》不分折，写惊心国耻、梦游文明的书生含辛子在爱妻死去之后，悲痛万分，但目睹无数同胞受万重压制，大好河山沦于异族之手，仍然立志救国，鼓舞人心，除去异种，复兴华夏。含辛子云："祖国啊，你如此短命，令人㘅吁欲绝。俺难道冷眼相看，不把热力扶起不成？但人心浮薄，公德消亡，自信不坚，易投俗好，举国中果有血性男儿玛志尼一流人吗？"【尾声】云："黄炎苗裔奄奄久消沉，自命堂堂七尺要争存，斩楼兰脑筋发达深深印。"

《活地狱传奇》不分出，仅"大哀国一个国民"一人上场，从反对清朝统治的角度出发，感于当时"甘心异族欺凌惯，有几男儿不马牛"的状况，历数清军入关之后杀人如麻、大兴文字狱、大行催命政策等种种恶行，当时统治者搜括民间、卖土地与外国、国家将被瓜分的危机局势，把清朝统治下的国家描绘成一座毫无生气的活地狱，揭露统治者的凶暴残酷，呼唤同胞尽快觉醒。作者最后写道："同胞须知道，满清政府如此压制我们，是万万不可忘记的，总要与他一决雌雄啊！【结尾】遍地腥膻何日涤？莽男儿冲锋擒贼快擒王，像煞韩家军，大战黄天荡。"

《女中华传奇》不分出，由旦辫发西装扮黄英雌一人上场，痛斥女子缠

① 柳亚子：《南社纪略·我和南社的关系》，上海人民出版社1983年版，第6页。
② 高圭：《澹庵诗存·序》。

足、男尊女卑、剥夺人权等现状，揭示妇女内受丈夫压制、外受异族压制的奴隶地位，号召妇女尽快觉醒，重整旗鼓，争做女国民。开场诗云："忍令江山踞虎狼，裙钗队里暗无光。从今磨洗刀和剑，大唱男降女不降。"结尾写道："俺想责人不如责己，俺虽骂他们的坏处，倒不如自己先改良人格，恢复自由，使东西洋文明国人，不敢轻看我们，称俺做女中华、女豪杰，真真快活得很呢。【尾声】磨刀须把奇仇报，活婵娟，激起神州革命潮，看他年铜像儿巍巍云表。"

《血海恨传奇》不分出，写有志保卫祖国、拯救同胞而未得施展怀抱的嘉定书生刘清，以耳闻目睹之事实，控诉清兵南下之种种罪恶，痛斥投降异族的奸细之昧却天良、杀不可恕。仅生扮刘清一人上场，唱一套曲，全剧即结束，是以清军南下屠杀汉族同胞史实激发民族情感、宣传反清革命的作品。以【绕地游】开场："胡儿南下，铁骑横江泻。忍看蛮夷猾夏，强占河山，欺人孤寡。这蛮刀太狠，杀戮如麻。"最后则是鼓舞民众之言和慷慨愤激之语："【四门泥】恨黄孙爱国精神安在，未来由为牛为马，迎王师到处为家。奴才作虐据官衙，昧良心把同胞害，是何肝肺？认贼为爷，兽心人面，罪恶增加。卖国求荣，也好教刻画张宏范。俺祖国有这般混账的东西，祖国就倒起运来了。咳！可恼啊可恼！【结尾】须眉拼个头颅碎，替神州放朵鲜明光复花。可奈俺中原尽是平和派！"

作为一位革命派戏曲家，高增的戏曲创作表现出两个方面的突出特点：第一，非常重视戏曲的社会政治功能，比较专门地以戏曲艺术形式积极宣传反清革命、民族气节、妇女解放主张，实现了以戏曲作为政治文化斗争武器的作用；与此同时，由于过分注重戏曲的社会政治功能、思想宣传价值，也造成了戏曲的艺术本性未能充分展开、艺术审美价值不甚理想的缺憾。第二，由作者的革命理想和戏剧观念所决定，高增所作戏曲对传奇杂剧的传统体制多有变革，比如篇幅均相当短小，一般只有一二出，出场人物也只有一两人，而且不少剧本或仅有极简单的故事情节，或者根本就没有什么故事情节和戏剧冲突。高增戏曲创作中表现出来的这些倾向，都是带有较大普遍性的时代文学特征，也具有重要的戏曲史、文学史意义。

第三章　陈栩及其子女的戏曲创作与戏剧传统的通变

一、陈栩传奇创作及相关史实考述

陈栩（1879—1940），原名寿嵩，又作寿同、嵩寿，字昆叔，后改名栩，字栩园，号蝶仙，别署天虚我生、太常仙蝶、惜红生、樱川三郎、国货之隐者。浙江钱塘（今杭州）人。十三岁即有《惜红精舍诗》刊行于世，继又辑《一粟园丛书》。尝与何公旦、华痴石并称"西泠三家"。曾中副贡，不喜仕宦，遂弃举子业专心著述，好小说、戏曲、弹词、诗词。初以诗词投稿于上海《同文沪报》等报刊。光绪二十一年（1895）任杭州《大观报》主编，并著有《潇湘影弹词》等。光绪二十四年（1898）撰长篇小说《泪珠缘》，为一般所谓"鸳鸯蝴蝶派"①之滥觞，在文坛崭露头角。光绪二十七年（1901）在杭州开设萃利公司，经营书籍和文具纸张、化学仪器、留声机、无声影片等，不久倒闭。次年开设石印局，不久毁于火。继而创办图书馆，组织文学社团饱目社，并向日本人学习化学知识。光绪三十三年（1907），在杭州创办著作林书社，出版《著作林》杂志。从宣统元年（1909）起，先后在绍兴、靖江、淮安等县任幕客及下级官吏。1912年曾代署镇海知县，不久辞职返沪。1913年11月，王钝根编辑的《游戏杂志》创刊，陈栩为主要作者之一，从第八期（1914年出版）开始，该杂志由王钝根与陈栩共同编辑。同年主编《女子世界》杂志。1916年任《申报·自由谈》主编。翌年加入南社，同年研制成"无敌"牌牙粉。1918年成立家庭工业社股份有限公司，发展民族工业。1919年五四运动发生，国人群起抵制日货，日产"狮子"牌、"金刚石"牌牙粉大受打击，从此家庭工业社业务蒸蒸日上。陈栩遂在上海建立总厂，并在无锡、宁波、镇江、杭州、太仓等地建立制镁厂、造纸厂等企业。从事实业后，写作不多，曾创办并主

① 按：此处沿用数十年来新文学家对这批文学家的批判性、贬低性称谓。近年黄霖先生提出当用"兴味派"称呼并对之进行公正的评价，具有重要的理论意义，极堪重视。见黄霖撰《民国初年"旧派"小说家的声音》（载《文学评论》2010年第5期）等论文，此不赘。

编《机联会刊》,宣传提倡国货。日军侵华战争期间,设在上海的总厂不得不迁移内地,但资材先后遭日机炸毁,家境和事业都日益艰难。1939年作客成都,因病返沪,1940年3月24日去世。

陈栩具有多方面创作才能,诗、词、文章、戏剧、小说、弹词皆能,文思敏捷,亦曾大量翻译小说、戏剧。著述甚丰且范围颇广,有传奇七种、弹词二种、剧本八种、说部一百〇二种、杂著二十种。创作小说有《玉田恨史》《美人泪》《黄金祟》《火中莲》《情网蛛丝》《琼花劫》《嫣红劫》《井底鸳鸯》《弃儿》《自杀党》《不了缘》《孽海凝云》等,翻译小说有《杜宾塞探案》《桑狄克侦探案》《亚森罗频奇案》《福尔摩斯侦探案全集》等。其他著作尚有《天虚我生诗词曲稿》①《栩园唱和录》《瓜山竹枝词》《栩园丛稿》《一粟园丛刻》《新疑雨集》《栩园诗剩》《栩园诗话》《耳顺集》《文牍荟存》《栩园新乐谱》《惜红轩琴谱》《音律指掌》《九宫曲谱正宗》《考证白香词谱》《学曲例言》②《作诗法(附填词法、音律辨正表)》③等。另外尚著有《实业浅说》《西药指南》《工商业尺牍偶存》《菌类食谱》,编有《文苑导游录全集》④《文艺丛编》⑤《家庭常识汇编》⑥等多种图书;还编有新剧剧本《错姻缘》《生死鸳鸯》《风月宝鉴》等。所作传奇七种为:《桃花梦传奇》《落花梦传奇》《花木兰传奇》《桐花笺传奇》《自由花传奇》《媚红楼传奇》和《白蝴蝶传奇》。

关于陈栩的传奇创作及相关情况,以往研究者虽有所提及,但由于文献资料的限制,也由于有的研究成果关注重点的差异,或对陈栩的传奇创作情况语焉不详,或在某些文献史实问题上存有误解。本文拟根据尽可能丰富完备的文献资料,对之进行具体的考察辨析,以期明确陈栩传奇创作及相关史实,为继续深入细致地进行陈栩戏曲创作、文学创作及相关问题的研究提供一些基础。

(一)《桃花梦传奇》

《桃花梦传奇》,杭州大观报馆铅印本,光绪二十六年(1900)刊。署

① 共两册,周之盛编订,中华图书馆印行,1916年10月。上海图书馆藏本二册末页各有"吴江柳氏捐赠图书"八字,为柳亚子旧藏。

② 上海著易堂铅印第十二版《遏云阁曲谱》附印,1920年。

③ 按:此书出版者、出版时间未详,据书末"乙卯立夏重校付印"字样,可知出版于1939年。

④ 上海交通图书馆印行,1918年11月;上海时还书局印行,1926年6月再版,1936年12月重版。

⑤ 一名《栩园杂志》,上海家庭工业社印行,1921年。

⑥ 上海文明书局印行,1919年4月初版,1923年11月六版。

"仁和拜翁华痴石评文，泉塘惜红生陈蝶仙填词，湘乡太瘦生黄晓秋点拍，钱塘骈庵何颂花参订"。

卷首有孔宪澄庚子（光绪二十六年，1900）所作序、何颂花跋、大观报馆附识。又有庞树松、翁之润、沈杰、华諟、陈蝶仙、朱素仙、顾绿琴、王杰、顾影怜、赵钧厚题词。

凡四卷，每卷四出，共十六出，出目为：第一出《花语》、第二出《小庆》、第三出《春睡》、第四出《琴夜》、第五出《先警》、第六出《言别》、第七出《生离》、第八出《愁呓》、第九出《啼血》、第十出《香怨》、第十一出《幽寄》、第十二出《亲访》、第十三出《山寺》、第十四出《归思》、第十五出《后警》、第十六出《诗梦》。

《桃花梦传奇》为陈栩戏曲创作的首次尝试，而且其中所写，当系作者自身经历。有载记云："《桃花梦传奇》凡十六出，为十六岁时最初试作，造句颇隽，惟所用谱韵殊不正确。盖一误于《北西厢》之衬逗任意，再误于毛西河之《方音通叶》，而排场布局亦未顾及搬演时也。曩曾刊于自办之《大观报》中，华痴石为之评。当时朋从颇相夸许，迨后自视疵谬实多，遂决弃去，并版无存。"①

该剧写武陵秦云（字宝珠）为礼部尚书秦文正公之子，有表姐花婉香，姑苏桃花坞人，早失椿萱，更无兄弟，依婶母度日。花婉香来宝珠家小住，看望舅母，与宝珠两情相依，情投意合。叔父已为婉香择婿，准备出嫁，派人来接。宝珠得此消息，呕血晕倒，恹恹生病。二人难舍难别，极为凄凉。花婉香言被迫出嫁之日，即死去之时，宝珠亦为此情坚贞不渝。宝珠苦病半载后，遣人至苏州打探消息，听说婉香已嫁往扬州。宝珠不信，亲访姑苏，亦得同样消息，遂欲往扬州寻访。母亲担心宝珠身体，假造婉香消息，令宝珠返回。又假造婉香已出嫁且尚在人世之消息，以解宝珠苦思。宝珠无法相信，亦无法摆脱相思之苦。于病情日加沉重之时，为婉香编辑诗词集，以俾天下后世知晓此番情天恨海。

以【粉蝶儿】开场："生小痴情，惜芳菲韵华暗省，负青春黄卷青灯。一年年，憔悴损，有谁低问？花落花开，算赢来闲愁有分。"【尾声】云："咳！断肠莫问相如瘦，这满纸相思字亦愁。泪血空流，洒不上天涯红袖。这稿儿呵，好博个万千人的泪珠儿湮透。"结诗云："莫猜浪笔作词章，往事回头总断肠。但得人间知宋玉，不妨陌路作萧郎。也知难博梁鸿案，那肯轻偷韩寿香。忍着泪珠教歌舞，登场终不似红妆。"

① 《天虚我生纪念刊·著作目录》，上海自修周刊社，1941年。根据该刊编辑情况判断，此语当系出自陈栩之子小蝶手笔。

特别值得注意的是,剧中表现出来的思想观念虽多显保守正统,但颇能反映年轻人相爱却无法把握自己命运的困境,必须面对爱情、自由和家庭势力时的苦闷、感伤。由于这样的内容特点和情感倾向,加之作于青年时期,其曲词风格则属《西厢记》一路,哀婉缠绵,甚至其中部分语句、一些情境,多与《西厢记》相仿佛。卷首作者自题《洞仙歌》颇能反映创作此剧时的一往情深,也透露出剧中所写,多与作者个人经历相关:"小桃花下,剩斜阳一片。笑靥颦眉梦中见。算抛残红豆,写尽蛮笺,赢得个襟上泪珠千点。　　人今何处也?肠断萧郎,南北东西枉寻遍。小病又经年,不是伤春,是旧例伤心难免。镇挑尽银釭谱新词,早咽住歌喉,新声都变。"

(二)《落花梦传奇》

《落花梦传奇》,载《女子世界》第一期、第二期,民国三年十二月十日①至民国四年(1914年12月10日至1915年)。第二期于民国七年八月十五日(1918年8月15日)再版。

此剧写盛蘧仙原本婚姻早定,盛母因外甥女顾影怜父母双亡,接来家中留伴膝下。因见顾影怜丰姿玉润,后悔当初舍近求远,未聘外甥女为媳。七夕之日为顾影怜生辰,盛母为她小祝华诞,母子二人于饮酒之中表示情意,使顾影怜颇觉为难。剧情至此而止,未完。

有载记云:"《落花梦传奇》为编辑《女子世界》自改《桃花梦》原稿,使就范围,乃易其名为《落花梦》,仅改二出,为原格局所限,无法展布,遂不复续。惟此二出颇精细,刊于中华图书馆出版之《女子世界》中。"②第一出《花语》之后有作者1913年7月所作"附记"云:"原书成于光绪丙申十八岁时,曲中每有不协工谱之处,但可读而不可歌,久以为憾。兹特修饰一过,庶堪被之管弦。个中情事,当时不无讳言,今则已隔二十年矣,不妨直写。有与原书不合处,读者当不以为病。"③

可见,《落花梦传奇》为陈栩本人修改订正此前完成的《桃花梦传奇》之作。既如此,二者在内容与风格等方面自有相同相近之处,而后者表现得更加细腻丰富,与前者相较已有明显进步。此剧的本事当然也是以陈栩的亲身经历为根据,内容与作者本人的情感经历和情感倾向密切相关。惜

① 民国纪年法中的月、日、置闰同公历。
② 《天虚我生纪念刊·著作目录》,上海自修周刊社,1941年。根据该刊编辑情况判断,此语当系出自陈栩之子小蝶手笔。
③ 《女子世界》第一期,1915年12月。

此剧因故未能修改重写完成，留下了无法弥补的遗憾。

(三)《花木兰传奇》

《花木兰传奇》，载《著作林》第十三期至第十六期，约光绪三十三年至光绪三十四年（1907—1908），仅刊六出，未完。第一出署"天虚我生陈蝶仙撰"，以下各出署"天虚我生撰"，第四出不署作者姓名。又载《新神州杂志》第一期，民国二年五月十五日（1913年5月15日），仅刊第一出、第二出，未完。署"天虚我生著"。又载《申报》民国三年八月三十日、三十一日（1914年8月30日、31日），九月一日至三十日（9月1—30日），十月一日至二十三日（10月1—23日），是为所见此剧唯一完整刊本。署"天虚我生"。另《消闲报》光绪二十三年十一月一日（1897年11月24日）起连载，此本笔者未见，详情待考。

凡十六出，出目为：第一出《传概》、第二出《夜织》、第三出《丑令》、第四出《卖锦》、第五出《瞒贴》、第六出《鬼荐》、第七出《逼征》、第八出《哭饷》、第九出《乔探》、第十出《允代》、第十一出《家演》、第十二出《拜将》、第十三出《侠应》、第十四出《义杀》、第十五出《壮别》、第十六出《镶信》。作者署"天虚我生"。各出之后均有评语，未知出何人之手。

此剧系根据《木兰诗》及民间长期流传的其他关于花木兰代父从军故事增饰编写而成。由第一出《传概》中副末排场所唱【商调·十二红】集曲一支可知剧情大意，录之如下：

【商调·十二红】【山坡羊首至四】相传说木兰花姓，天付与聪明心性。瘦生生，娇似梨云，处深闺，还怯东风劲。【五更转六至末】他是没萱堂，有严亲，家道贫，承欢菽水，菽水难安顿。更有个小妹伶仃，生怜顾影。【园林好首二句】那阿弟，着菜衣，尚在髫龄，要凭他，裁衣御冷。【江儿水六至末】因此自忘娇困，便当户鸣机，织取天孙云锦。【玉交枝首至四】学长门卖赋换黄金，娱他老亲。算家庭和顺芳心稳，乐年时美景良辰。【五供养首至合】忽传边警，道是单于直逼长城。车书驰北阙，羽檄下西陵。有司心很，便下个抽丁严令。【好姐姐首至合】搜寻烟尘抖紧，中有个慕容年俊，慕木兰容貌如花想合成。【五供养合至末】暗地相推引，鬼调停，把他个阿父列从军。【鲍老催首至三】兵符乍临，相催老将去出征，木兰停织猛地惊。【川拨棹首至合】烽烟紧，正他爷经旬病，怎生地抱病从军？怎生地抱病从军？若

不从军,翻成罪名。【桃红菊二至末】猛打起代父雄心,猛打起代父雄心,便乔妆暂抛菱镜。【侥侥令全】黄章朝拜本,白裕夜提兵。巾帼英雄推首镇,忠孝能全有几人?

此剧写商丘人花木兰,母亲早逝,老父花弧在朝任武职,官封千户。因上书劝谏,忤怒皇帝,放归田园,如今在堂,年已五十。有弟咬儿,妹妹木难,年俱尚幼。因家境贫寒,全仗木兰日夜织布,以供养全家衣食。单于犯界南侵,皇帝下谕招兵抵御,官员与里正清查户口,凡男丁皆当从军。花弧生病,木兰连夜织成锦一匹,让咬儿上街出卖,以换取为父亲医病之资,遇邻居六十岁卖药老者林守,准备从军,遂将药品送与咬儿。军贴之上有花弧名字,咬儿瞒下不与父亲知晓。花弧有卫国尽忠之心,只得将所著兵书交与木兰,望其学习并教与弟弟妹妹。商丘首富慕容玉德,倾慕木兰之美貌,为便于行事,欲调动花弧他去以得木兰,遂致函有司,推荐花弧从军任职。花弧被任命为兵马都总官,十二道军书下达,里正前来催促出征。木兰乔装扮作男子,披起父亲所用铠甲,观看兵书,讲习武事,准备代父从军。花弧经过考察,见木兰知战懂兵,遂同意木兰代己从军之请,并在家中与女儿、儿子一同操练演习。木兰在马上运用弓箭刀剑各种兵器,显现出非凡本领。花弧修本上奏,称以儿子木兰代替自己,统领三军出战。皇帝下旨恩准,拜木兰为平虏大将军,统领商丘所招兵马,向燕山进发。岑坚等一伙绿林好汉愤穷富不均,官场黑暗,准备前去勤王。为筹备军饷,探知慕容玉德家为当地首富,挥霍无度,即于夜晚前去行劫。岑坚、关天雄带领壮丁五千,兵饷十万,前往从军,听从花木兰指挥。木兰悯年老之人从军之苦,下令凡年在四十以上者,皆予免除,此举深得民心。木兰辞别父亲、弟弟、妹妹与众乡亲,在校场整顿队伍,检阅三军兵马,兵分十二路,下令向北进发。木兰于出兵二载之中,不断传来捷音,家人及邻居林守等为之高兴不已。木兰派人送来家信,家人得知木兰大兵所到,势如破竹,已渡黄河、过燕山,待彻底击败敌人,即收兵凯旋。

此剧第一出《传概》为副末开场,述故事大意。第二出《夜织》方为戏曲之正式开始。以【双角仙吕合套·新水令】开场云:"怨天公生我忒聪明,束缚煞女儿身份。见人先止步,呼婢不高声。把六幅云屏,密层层摆下个天门阵。"定场诗云:"自落形骸不自由,珠帘深锁小红楼。居常纵有天伦乐,却羡卢家字莫愁。"全剧【尾声】云:"撤华灯且把家筵散,须索把回书修看。只是纸短情长,慢慢地去想。"结诗云:"半壁江山夕照昏,烽烟莽莽断人魂。招寻眷属花三月,埋灭英雄酒一樽。侠士襟怀空磊落,

美人性格太温存。木兰豪气今谁似？为与山妻细品论。"

作者以《木兰诗》及民间流传的木兰代父从军故事为基础，根据戏曲的结构特点和舞台艺术要求，加以改编和创造，增加了人物，丰富了情节，特别值得注意的是虚构了富人慕容玉德从中作梗等情节，完全是为了戏曲人物和情节的需要。结合陈栩的其他作品可以认识到，此剧是以肯定妇女的出色才华和过人胆略为中心，借古代杰出女性故事，表现具有鲜明时代文化特征的提高妇女社会地位的主题。

此剧傅惜华《清代杂剧全目》不著录，蔡毅编《中国古典戏曲序跋汇编》亦未涉及，可见以往研究者于此剧注意无多。

有载记云："《花木兰传奇》凡十六出，为自设《著作林》杂志时所作，仍沿毛韵，惟排场布局颇合搬演。初刊于《著作林》未完，后刊于《申报·自由谈》中，并有绘图十六页，铸为锌版，同披露于报端。因拟修改原稿，并续谱四出，未成，尚未特刊单本。"① 阿英《晚清戏曲小说目》著录云："《花木兰传奇》，天虚我生著，载杂志《著作林》。仅见《传概》《夜织》《丑合》《卖锦》《瞒贴》《鬼荐》等十七出。不完。"② 庄一拂《古典戏曲存目汇考》著录云："《花木兰》，传奇。《著作林》刊本。仅见十七出，未完。"③ 梁淑安、姚柯夫《中国近代传奇杂剧经眼录》著录云："《花木兰》，原署'天虚我生'著，载《著作林》第十三期至十六期，上海图书馆藏。主要剧情写木兰从军故事。共六出，出目为：《传概》《夜织》《丑合》《卖锦》《瞒贴》《鬼荐》。不完。"又云："此曲《晚清戏曲录》著录，云'载杂志《著作林》。仅见《传概》……《鬼荐》等十七出。不完。'然所列出目，亦仅有六出。"④ 齐森华、陈多、叶长海主编《中国曲学大辞典》著录云："《花木兰》，陈栩作，载清光绪末年刊《著作林》第十三至十六期。六出，又曾在《消闲报》刊出十七出（未见），均未完。写木兰代父从军故事。阿英《晚清戏曲录》谓'载杂志《著作林》。仅见《传概》……《鬼荐》等十七出，不完'。然所列出目，亦仅有六出。"⑤ 周妙中《江南访曲录要》著录云："《花木兰传奇》一卷，陈栩撰。《新神州杂志》本。上海图书馆徐家汇藏书楼藏。"⑥

① 《天虚我生纪念刊·著作目录》，上海自修周刊社，1941年。根据该刊编辑情况判断，此语当系出自陈栩之子小蝶手笔。
② 阿英：《晚清戏曲小说目》，上海文艺联合出版社1954年版，第6页。
③ 庄一拂：《古典戏曲存目汇考》，上海古籍出版社1982年版，第1741页。
④ 梁淑安、姚柯夫：《中国近代传奇杂剧经眼录》，书目文献出版社1996年版，第122页。
⑤ 齐森华、陈多、叶长海主编：《中国曲学大辞典》，浙江教育出版社1997年版，第535页。
⑥ 《文史》第二辑，中华书局1963年版，第250页。

由上引材料可见，以往学界仅知《花木兰传奇》之《著作林》本、《消闲报》本和《新神州杂志》本三种刊本，并不知晓其尝刊载于《申报》之事实。而且，自阿英《晚清戏曲小说目》著录此剧之后，遂成为后来诸书介绍《花木兰传奇》之主要来源与依据。然阿英所述此剧情况有不确之处，后来诸书亦随之同误，当为订正。其不确之处主要有三：其一，此剧共十六出，已完；并非十七出，未完。其二，《著作林》杂志第十三期至第十六期（约1907年—1908年出版）确曾刊载此剧，然仅刊载六出，非如所云已刊载十七出。其三，此剧第三出出目当为《丑令》，非如所录"《丑合》"。至于《中国曲学大辞典》所云此剧"又曾在《消闲报》刊出十七出"，笔者尚未获见，其中详情待考。

（四）《桐花笺传奇》

《桐花笺传奇》，载《著作林》第二期至第九期，第十一期又载《传概》一出，约光绪三十三年（1907）。又载《游戏杂志》第一期至第八期，民国二年至民国三年（1913—1914）。署"天虚我生撰"。

首有《传概》，正文共八出，出目为：第一出《蝶引》、第二出《龙迷》、第三出《题楼》、第四出《络鹄》、第五出《密约》、第六出《试别》、第七出《云行》、第八出《分笺》。

每出之下时有注明"用某剧谱"或"与某剧谱同"，可见其谱曲之依据。第二出至第八出后各有"评"，未知出何人之手。

此剧写书生周志娴与妓女薛凤仙相爱，周志娴赴秋闱应试，妓院突遭变故被封，鸨儿为避祸欲携凤仙远走。薛凤仙临行前寄笺题壁，将自己行踪告知周志娴，即匆匆离去。

卷首《传概》以【满江红】叙剧情梗概云："四座毋哗，且听我登场闲话。有一对痴龙小凤，同居吴下。妾共薛涛联姓氏，郎和公瑾齐声价。借桐花笺写定情诗，新秋夜。　谁知道，姻缘假？谁知道，分离乍？逼临安赴试，西风报罢。客梦秋归嫌路远，官符火速摧花谢。便从今封锁宿香楼，收场也。"第一出《蝶引》以【双角·新水令】开场："鉴湖春水渺如烟，乍来到钱塘江面。帆悬孤塔外，人在夕阳边。如许江天，终比别情浅。"【尾声】云："金钗划壁留题处，断肠人写伤心句。好共那半幅花笺做个愁证据。"结诗云："何堪薄命苦相挨，桐树心枯死便该。惟愿有情终作合，花开时节凤归来。"

有载记云："《桐花笺传奇》凡八出，亦自设《著作林》时所作。时方致力于《九宫律吕》，于参考用书亦多设备，故于所填曲悉注原用工谱，可

以撮笛而歌，声调悉合，造句写景及排场布局，尤绚烂可喜，堪称全璧。刊《著作林》中。拟续八出，名《鸳鸯劫》，未果。"① 许泰（瘦蝶）《纪桐花笺事》有云："《桐花笺传奇》，蝶仙为老友周君子炎作也。周山阴人，自署鉴湖社主，工诗词，著《有意园诗集》，清才绮思，人皆称之。性倜傥，飘零书剑，听鼓苏垣。然简傲性成，不屑为夏畦之态，以是屈于末僚，郁郁不得志。乃效信陵君以醇酒美人自遣，暇辄走马章台，冀于风尘中一遇知己。……于是周制桐花笺，遍征海内骚坛题咏。盖笺上绘桐花一树，雏凤翩翩，飞翔云表，作欲下不下之势。殆即题壁诗中'花开时节凤归来'之意。余曾以三律寄题。蝶仙复撮其大概，谱入传奇，弦管登场，韵事如绘。曩闻诸蝶仙云，是曲计分上下两卷，上卷曰《桐花笺》，凡八折，余曾索观全豹；下卷曰《鸳鸯劫》，则未得见云。"② 郑逸梅亦云："故陈蝶仙谱有《桐花笺传奇》，盖其友周子炎之实事也。"③

据上述材料可知，此剧为陈栩于1906—1907年在杭州创办《著作林》杂志时所作，并发表于该刊之上。剧中所写为作者友人周子炎亲身经历，而且计划中此剧篇幅颇长，《桐花笺传奇》仅为其上卷，尚应有下卷《鸳鸯劫》，似未写出。笔者目前于周子炎其人及相关情况了解无多，待考。

（五）《自由花传奇》

《自由花传奇》，载《著作林》第一期至第五期，光绪三十二年—光绪三十三年（1906—1907年）。署"天虚我生著"。每出后有"评"，未知出自何人之手。

仅发表五出，出目为：第一出《逼遁》、第二出《捕花》、第三出《旅店》、第四出《酒楼》、第五出《闹学》。未完，未见续刊。

有载记云："《自由花传奇》亦为自设《著作林》时所作，与《桐花笺》同工，仅成五出，未完。刊《著作林》中。"④

写女子花懊侬一心向往自由，与婢女红芸女扮男装，往投自由学校，途遇少年贾维新，结伴而行。至自由学校之后，始知校长治校无方，身为教员的贾维新又卷款逃走。前五出剧情至此而止。

以【黄钟·西地锦】开场："流水年华如梦，待昂头还向苍穹。绿窗深

① 《天虚我生纪念刊·著作目录》，上海自修周刊社，1941年。根据该刊编辑情况判断，此语当系出自陈栩之子小蝶手笔。
② 《游戏杂志》第九期，1914年。
③ 郑逸梅：《郑逸梅选集》第五卷，黑龙江人民出版社2001年版，第582页。
④ 《天虚我生纪念刊·著作目录》，上海自修周刊社，1941年。根据该刊编辑情况判断，此语当系出自陈栩之子小蝶手笔。

锁,浑无用,算来何事生侬?"定场诗云:"自落形骸不自由,尽将热泪对花流。女儿便合埋头死,天地多生此赘疣。"

此剧通过描写因追求自由而上当受骗的女子的不幸遭遇,一方面反映了自由学说流行一时所带来的某些问题,尤其是讽刺了假自由之名以图个人私利的社会现象,具有一定的针对性;另一方面,也透露出作者对当时颇为时髦的自由学说、新式观念的评价,反映了比较复杂或相当保守的文化观念。

周妙中《江南访曲录要》云:"《自由花杂剧》一卷,陈栩撰,上海著易堂印书局排印本。赵景深先生藏。"① 此处所述有误,且被有的研究者沿袭。据《著作林》杂志及相关文献史实,陈栩所撰为《自由花传奇》,而非《自由花杂剧》;《自由花杂剧》乃陈栩之女陈翠娜之作。梁淑安、姚柯夫《中国近代传奇杂剧经眼录》著录《自由花》两种,并同归于陈栩名下,为相互区别,特以《自由花(一)》《自由花(二)》标明,并特做说明云:"《自由花(一)》,原署'天虚我生陈蝶仙著'。载《著作林》第一期至第五期,杭州一粟园版,光绪三十二年(1906)刊。"又云:"《自由花(二)》,此剧虽亦名《自由花》,与《自由花》(一)实为不同的两个剧本,本事、人物、曲文各不相同。《栩园儿女集》本,丁卯(1927)冬日刊。赵景深先生藏。作年不详而刊年稍晚。"② 比较这两种名称非常接近的戏曲作品《自由花》可知,前者即《自由花传奇》,确为陈栩所作,后者为《自由花杂剧》,并非陈栩之作,而是其女陈翠娜所作。

根据相关文献可以确认,《自由花杂剧》的作者乃是陈栩长女陈㻬(1902—1968),字小翠、翠娜。主要根据为:《自由花杂剧》最早发表于天虚我生陈栩编《文艺丛编(栩园杂志)》第二集,家庭工业社民国十年七月(1921年7月)出版,作者署"陈翠娜";又有周之盛编《栩园丛稿二编·栩园娇女集》本,上海著易堂印书局1927年刊。《自由花杂剧》作为《栩园丛稿二编·栩园娇女集》中"翠楼曲稿"之一部分,作者署"钱塘陈㻬翠娜"。盖由于陈翠娜所作《自由花杂剧》曾被附于其父著作集《栩园丛稿》之后,遂使有的研究者误以为此剧同为陈栩所作,而且这一错误判断并没有被及时发现和纠正。另外,上引《中国近代传奇杂剧经眼录》所云"《自由花(二)》"有"《栩园儿女集》本,丁卯(1927)冬日刊",亦不确。根据对相关文献史实的考查,可以发现实则并无《栩园儿女集》一书,

① 《文史》第二辑,中华书局1963年版,第251页。
② 梁淑安、姚柯夫:《中国近代传奇杂剧经眼录》,书目文献出版社1996年版,第121页。

"栩园儿女集"仅为陈栩编著的《文艺丛编》① 这一错误判断亦已流行多年且被有的研究者沿用,亟须明辨并予以更正。

(六)《媚红楼传奇》

《媚红楼传奇》,载《月月小说》第十六号(第二年第四期),光绪三十四年四月(1908年5月)。署"天虚我生谱"。

此剧共三出,出目为:第一出《招宴》、第二出《谈樽》、第三出《题扇》。未完。

此剧写楚蝶宝与林黛侬的爱情故事。曾杰欲为外甥女林黛侬择婿,闻楚蝶宝之才名,招饮并认为义子,连日款留并安排与黛侬相见。林黛侬将所著《媚红楼诗稿》嘱楚蝶宝题序,并持画纨嘱为题句。楚蝶宝为题扇不得佳句而入梦。剧情至此而止,未见续刊。

以【正黄钟引子·绛都春】开场:"一官鲍系,不离了两浙东西。宦海升沉,把鬓毛白了归还未?山林泉石烟霞趣,向忙里偷闲领取。且喜得国家无事,门庭安吉,韶光和煦。"定场诗云:"一着官袍不自由,十年鲍系在杭州。非为国事攒眉久,坐对桑榆起暮愁。"

有载记云:"《媚红楼传奇》为群益书局之《月月小说》特撰,作于《花木兰》后,《桐花笺》前。嗣以《月月小说》停刊,仅成三出,未续。除刊《月月小说》外,群益书局另有单本杂曲,与《悬岙猿传奇》等同刊一册中。"② 其中所提及之《媚红楼传奇》群益书局刊行本笔者未能获见。

从所见部分来看,此剧似非一般的以描写爱情、叙述故事来抒发情感、显现才华之作,而是寄托了作者的某种人生感慨。但因此剧未刊载完,无法见其全貌,加之相关文献资料缺乏,笔者尚未能知晓其本事来历或故事所寄托的情感。关于此剧之其他详情待考。

(七)《白蝴蝶传奇》

除上述今存六种传奇作品外,根据有关文献记载可以推断,陈栩应还曾创作过一部《白蝴蝶传奇》,惜已不存。

有载记云:"《白蝴蝶传奇》作于民国初年,为都中沈太侔来函,述白素忱身世,乞为传奇,仅成一出,而太侔书来,谓素忱已改初衷,请即废

① 一名《栩园杂志》,共出版五集。上海家庭工业社,中华民国十年五月至十一年十一月(1921年5月—1922年11月)。

② 《天虚我生纪念刊·著作目录》,上海自修周刊社,1941年。根据该刊编辑情况判断,此语当系出自陈栩之子小蝶手笔。

止，免为浪费笔墨，遂辍笔。原稿亦竟散佚。惟忆结构时，颇费斟酌，其第二出才及半，殊可惜也。"① 可知此剧为陈栩应友人沈宗畸（字太侔）之请，写白素忱身世之作。

其中提及的沈宗畸（1857—1926），字太侔，号南雅、孝耕、繁霜阁主。广东番禺人。少时随父沈锡晋进京，师从著名学者郑杲学习《诗经》，才华称冠艺林，与弟沈宗瀚同时考中举人，任礼部祠祭司，后供职于光禄寺、礼部。在京三十馀年，雅好吟咏，结交名士，颇有才名。南社社员，尤喜戏曲，与当时著名戏曲演员多有交往，关系密切。光绪三十四年（1908）参与创办《国学萃编》，宣统元年（1909）辑刻《晨风阁丛书》《香艳小品》等。著有《南雅楼诗斑》《繁霜词》《便佳簃杂钞》《东华琐录》《宣南梦忆》等。

上文提及的另一重要人物白素忱，为清末民初北京地区著名女戏曲演员之一，尤擅京剧，与孟小冬、程艳芳、李月卿、苏兰舫等坤伶皆一时之选。生平事迹未详，待考。

由于素喜戏曲并与女性演员多有交往的沈宗畸之请，陈栩创作《白蝴蝶传奇》，显然有以"白蝴蝶"称主人公白素忱之意。这既符合沈宗畸的性格和用意，也符合陈栩与沈宗畸的关系。由此可以大致推测此剧的主要用意。实际上，名士与坤伶的故事也一直是中国戏曲多有表现且引人入胜的内容之一，此类戏曲作品在近代传奇杂剧中也时常可见。关于《白蝴蝶传奇》，笔者目前所知仅此而已，有关情况尚待进一步查考。

（八）结语

由上可见，陈栩的传奇创作以爱情题材为主，与传统戏曲的题材选择、创作习惯相比很难说有什么明显不同。但是，从作者对戏曲内容的选择角度和处理方式上看，又可以发现其具有个人和时代的特点，特别是作者对于自己情感经历的描述和追忆、从中获得的情感慰藉和寄托，都可见这些传奇作品中包含的强烈纪实性和抒情性特征；而通过对花木兰这一传说中的女性人物南征北战、节节胜利、捷报频传直到胜利归来事迹的描写，突出表现她性格气质中的忠孝品格、英武之气、巾帼不让须眉的英雄本色，则透露出在时代精神感召之下作者对于女性人格、社会地位、文化角色的关注与肯定。这对于认识和理解陈栩的传奇创作都至关重要。与戏曲内容、思想主题方面既有意继承传统又适当变革传统的方式相似，在戏曲体制和

① 《天虚我生纪念刊·著作目录》，上海自修周刊社，1941年。根据该刊编辑情况判断，此语当系出自陈栩之子小蝶手笔。

形式特征上,陈栩也选择了传承与变革并重、通变与扬弃兼顾的中和方式。从总体上看,陈栩的传奇在音律上、表演上有意识地守护传承传统戏曲的规范,同时在篇幅长短、折数出数、集曲运用等方面又能够自觉地突破传统的限制,进行适度的变革创新,显得比较灵活多变。这一点恰与传奇杂剧发展到近代发生的总体性变化、出现的趋势性倾向相应相合。

可以认为,陈栩的传奇创作相当充分地反映了生活经历,表现了戏剧才华,也反映了传奇戏曲至近代时期所发生的巨大变化和多方面变革,在近代传奇杂剧的变革进程中发挥了值得重视的作用,在近代传奇杂剧史上留下了具有相当深刻的思想内涵与艺术内涵的创作成绩和文化经验。因此也可以认为,陈栩是近代传奇杂剧史上的一位值得关注并深入研究的杰出戏曲家。不仅如此,陈栩在诗词、文章、小说、说唱文学、翻译文学、诗词曲评论与批评、文艺报刊创办与经营、科学技术知识传播普及等方面的贡献,更有待开展具体的考察和全面的研究。而他在实业创办、民族工业等方面的努力和取得的成就,同样应当得到应有的关注并进行深入研究。

特别难能可贵的是,陈栩还是一位热心文学艺术教育、培养青年多方面才能素养的教育家。他以自创办的《文苑导游录》《文艺丛编》(又名《栩园杂志》)等为主途径和阵地,凝聚和培养了多位青年文学家,其中有的后来成为著名文学家或学者,顾佛影就是其中有代表性的一位。陈栩还将自己的一双子女小蝶、小翠培养成了著名文学家、书画家、学者。陈栩及其子女两代三人形成了一个创作相当丰富、成就相当突出、影响相当广泛的家族文学创作团体。再加上当时活跃于上海文坛的陈栩众多的门生弟子,可以说形成了一个值得予以特别重视的文学创作群体,确有予以深入研究、充分评价的必要。陈栩及其子女构成的家庭文学创作群体,陈栩和他的子女、弟子们形成的文学创作群体,在中国近代戏剧史和文学史上,形成了一个值得重视的文学创作现象。这无论是对于陈栩本人和这个创作群体来说,还是对于中国近代文学的发展变革来说,都是极为珍贵、极堪重视的创作现象和文学文化现象,确有对之进行认真考察、深入研究之必要。

二、陈栩《文艺丛编》所刊戏曲及相关史实考辨

关于陈栩及其子女陈小蝶、陈小翠的戏曲创作,陈栩及其弟子顾佛影、

束世澂的戏曲创作及相关问题，20世纪60年代初周妙中曾在《江南访曲录要》①等文中尝述及之；几近20年之后的80年代，梁淑安、姚柯夫对有关问题继续进行探究，益发引起关注，主要成果见于后来出版的《中国近代传奇杂剧经眼录》②一书中。数年前，笔者也在以往有关研究成果的基础上对此有所关注，并根据当时所见材料提出了若干看法③，同时也存有疑惑。至目前，由于新的文献资料和新的戏曲史实的发现，对于这些问题均有进一步考察和厘清之必要与可能，兹进行考证辨析如下，以期进一步明辨有关戏曲史实，促进这些问题及相关领域的研究进展。

（一）陈栩及其《文艺丛编》

从1917年8月起，天虚我生陈栩尝陆续编辑、出版《文苑导游录》（一名《文学指南》），后多次再版，有平装十册本，上海时还书局印行，1925年至1926年出版；又有平装五册本、精装二册本，版权页均题"文苑导游录全集"，上海时还书局1936年12月重版。作为一种文学期刊，《文苑导游录》常设社说、骈散文、古近体诗、南北曲、尺牍、笔记、小说、古文讲解、诗词讲解、填词、苔岑录、杂存等专栏，以施行其指导年轻作者学习文学创作、切磋文学技巧、提高文学水平的办刊目标。

关于《文苑导游录》的办刊宗旨，陈栩在作于民国六年丁巳七月（1917年8—9月）的《文苑导游录弁言》中说得相当清楚："吾书一名《文学指南》，为从游弟子而作也。盖吾以为文学之道，歧路甚多，彼醉心于东西，而趋向不与我同者，我不必强之使南；惟我从游诸子，则我必示以方针。……我于其间，略识门径，则请愿为向导，以导我从游之人。其不与我同趋向者，则不妨分道而扬镳。……故吾此书，不过一游戏场之入场券耳。后列各栏，则陈列品也，为美为恶，见知见仁，是在阅者，吾不敢谓必有可观者焉。"④ 因此，从内容设置到编辑方式，《文苑导游录》都具有较一般书籍、期刊、报纸不同的相当鲜明的编辑和内容特色。由于《文苑导游录》所具有的内容的丰富性、体例的灵活性、作者群体性、传播的快捷性等突出特点，使之对近代政论文、诗词、骈散文、小说、戏曲、笔记、文学批评等均具有独特价值；仅就近代传奇杂剧研究来说，该刊也具

① 周妙中：《江南访曲录要》，见《文史》第二辑，中华书局1963年版。
② 梁淑安、姚柯夫：《中国近代传奇杂剧经眼录》，书目文献出版社1996年版。
③ 可参见左鹏军《近代传奇杂剧史论》，台湾学生书局2001年版；《近代传奇杂剧研究》，广东高等教育出版社2001年版，2011年修订版；《晚清民国传奇杂剧考索》，人民文学出版社2005年版。
④ 天虚我生编著：《文苑导游录》（又名《文学指南》）第一集卷首，上海时还书局1926年再版。

有独特价值，极堪注意。①

继《文苑导游录》之后，从1921年5月起，陈栩还编辑出版有《文艺丛编》，上海家庭工业社民国十年阳历五月廿二日、阴历四月十五日（1921年5月22日）出版第一集；阳历七月三日、阴历六月三十日（7月3日）出版第二集；阳历九月三十日、阴历八月廿九日（9月30日）出版第三集；阳历十一月廿八日、阴历十月廿九日（11月28日）出版第四集；民国十一年阳历十一月十九日、阴历十月初一日（1922年11月19日）出版第五集，其后未见，该刊似出至第五集为止。第一集封面题"栩园杂志第一册""文艺丛编""天虚我生著、西湖伊兰题"，内封题"栩园杂志""文艺丛编""天虚我生著、西湖伊兰题"，以后各集除封面标明"第二册""第三册""第四册""第五册"以示区别外，其馀均与第一集相同。

《文艺丛编》第一集至第五集的主要栏目有"栩园尚友集"（含古今文选）、"栩园酬应集"（含文、诗、词、作诗法、填词法）、"栩园弟子集"（含骈散文、古近体诗、填词、南北曲）、"栩园儿女集"（含巴山集、翠楼吟草、兰因集、蕉梦轩诗草、抱愁别集、百尺楼诗）、"栩园游艺集"（含考工杂记、广益新编）、"栩园苔岑录"。

关于该刊的编辑意图与主要内容，各集卷首刊载的"文艺丛编凡例"有云："是编系天虚我生主任，内分五集：一为《栩园尚友集》，二为《栩园酬应集》，三为《栩园弟子集》，四为《栩园女儿集》，五为《栩园游艺集》，故其总名亦称《栩园杂志》。"又对各栏目做具体说明云："《栩园尚友集》，系由天虚我生选录古今名作，加以注解，示后学之门径，为良好之课本。凡诗与词均属之，不分卷"；"《栩园酬应集》，系前刊《天虚我生诗词曲稿》中未刊之作，大都以酬应为多，由周拜花氏评选，翠娜女士注释。凡分诗、文、词、曲四卷"；"《栩园弟子集》，系天虚我生之问业弟子所作，改本与原本并存，俾知一字之差，毫厘千里，足供好学者之自修。盖无异良师益友，指授于前也。凡分骈散文、古近体诗、南北曲、尺牍杂著等若干卷"；"《栩园女儿集》，分上下二卷：上卷为其长子小蝶所著；下卷为其长女翠娜所著。由周拜花选录，各自存其集名"；"是编初非营业性质，亦无固定经费，故出版时期无定。但满一百六十页时，即订一册发行。大约每一月或两月出一册，每册定价四角，预定每四册一元，不加邮费；可向

① 左鹏军：《〈文苑导游录〉所刊传奇杂剧考述》，载《中国典籍与文化》2003年第1期。左鹏军《晚清民国传奇杂剧考索》（人民文学出版社2005年版）中对此问题亦有阐述，可参看。

上海家庭工业社函订，或向各埠书庄订阅亦可"①。由此可见，《文艺丛编》以陈栩及其子女、弟子为中心、强调文学创作与欣赏、兼顾理论性与实践性的编辑宗旨、期刊体例、主要内容之大概。

假如对《文艺丛编》作一总体考察，则可以看到，其各集在编辑宗旨、主要内容、形式特点、栏目设置、作者群体等方面均比较一致；还可以发现，《文艺丛编》与陈栩此前编辑出版的《文苑导游录》在办刊目的、栏目设置、主要意图、编辑形式、印刷形式等方面具有明显的相似性，可以认为二者是具有明显相关性的姊妹篇式的文学期刊。而且，它们在数以千计的中国近现代期刊中，也表现出相当独特的内容特点与风格特色，从而具有特殊的文学史和报刊史价值。

陈栩作为一位非常全面的杰出的近现代文学家，同时也是一位致力于探索民族资本出路与前途的企业家，近些年来虽已受到一些关注，但与其多方面的事业追求、丰富的文学创作、广泛的文学影响和应有的文学史地位相比，已有的关注和研究似仍远远不够，确有加强深化之必要。

（二）《文艺丛编》所刊杂剧和传奇五种

《文艺丛编》的常设栏目"栩园弟子集"中，尝发表杂剧和传奇剧本五种，均为时人新作，即陈翠娜所著《南仙吕入双角合套·护花幡杂剧》《自由花杂剧》，束世澂所著《双星会杂剧》，陈小蝶所著《灵鹣影传奇》，陈小翠所著《焚琴记传奇》。《文艺丛编》发表这五种杂剧和传奇这一相当重要的近代戏曲史事实，学界以往并不知晓；从以往的近代戏曲研究情况来看，这五种杂剧和传奇作品或未见著录，或者虽见诸著录，但以该刊发表时间最早，具有重要的文献价值。因而有专门对此进行考证辨析之必要。兹拟就目前所知，对这些新见的近代杂剧和传奇作品及相关史实考订辨析如下。

1. 陈翠娜《南仙吕入双角合套·护花幡杂剧》

剧名"南仙吕入双角全套·护花幡杂剧"，仅一折，作者署"陈翠娜"。载天虚我生陈栩编著《文艺丛编》第一集"栩园弟子集"栏目中，家庭工业社民国十年五月二十二日（阴历四月十五日，1921年5月22日）出版。

此剧以【北新水令】开场："炉烟扶梦出云屏，簌明窗四厢花影。卷帘呼紫燕，携酒听黄莺。雾鬓钗晶，人比春风艳。"上场诗云："簪罢瓯兰掩镜奁，暂添春色上眉尖。偏生一片花阴月，又送春愁入绣帘。"结束曲云："【南尾声】多情愿作司香令，惟愿取腻绿成围锦作城，莫与那梦里空花同

① 天虚我生编著：《文艺丛编》（又名《栩园杂志》）第一集卷首，上海家庭工业社，民国十年（1921）。标点为笔者所加。

一瞬。"

剧写女子谢惜红于花朝节黄昏时候闲步回廊,斜倚石栏。于恍惚之间与众姊妹赏胜境景致,只见百花如锦映飞阁,箫笙奏莺歌燕竞。忽然得知有封家十八姨到来,又有雨师风伯将至,一霎时天沉地黑,老天将施威严于百花。为防止老天仗势欺人,众人遂请惜红回家时速制成一面彩幡,上绘日月四星,插于园中,即可令十万天兵奈何不得。惜红于焦急之际,忽然醒来,方发觉原是南柯一梦。惜红认为此梦系花神托兆,遂准备开始制作护花幡。

《护花幡杂剧》不仅题材简单,篇幅短小,而且具有明显的抒情性特征。这种文体特点反映了杂剧至近代时期出现的继续突破传统体制、寻求解放与新生的总体趋势。从作品的内容来看,此剧也颇能反映出身于富裕家庭、被父亲宠爱有加、身份总有几分特殊的陈小翠在特定文化环境下的情感与心绪,特别是明显带有感时伤怀色彩的闲愁、具有多情善感意味的别绪,当然也表现了作者的过人才情。这也是今见陈小翠所作五种杂剧的共同特点。

《文艺丛编》本《护花幡杂剧》,为至今所见此剧之最早版本。此外,此剧又以《护花幡杂剧》之名发表于《半月》杂志第二卷第十八号,民国十二年五月三十日(1923年5月30日)出版;后又以《护花幡杂剧·南仙吕入双角合套》之名收入《栩园丛稿二编·栩园娇女集》,上海著易堂印书局民国十六年(1927)刊行。在今见《护花幡杂剧》的三种版本中,以《文艺丛编》本为最早,其重要的文献价值显而易见。

2. 陈翠娜《自由花杂剧》

剧名"自由花杂剧",仅一折,作者署"陈翠娜",并署"天虚我生正谱"。载天虚我生陈栩编《文艺丛编》第二集"栩园弟子集"栏目中,家庭工业社民国十年七月三日(阴历六月三十日,1921年7月3日)出版。按照该刊的编辑体例和意图,还将陈翠娜原作附于陈栩的修改稿之后,二者之间的差异清晰可见,有助于了解此剧创作的详细过程,特别是父亲陈栩对此剧的修改情况,其文献价值特别珍贵。

剧名下有说明曰:"事见近人笔记,予哀其遇,为谱短剧。"可知剧中所写内容当有本事根据。但笔者尚不知晓此剧题材之所本,待考。

以【中吕·金菊对芙蓉】开场:"烛泪啼风,蕉心闷雨,断肠人在天涯。似沾泥柳絮,堕溷杨花。风帘不障离人梦,奈飘零已是无家。任玲瑽瘦骨,蓬松乱发,向樽前催抱琵琶。"结束曲为:"【前腔】这才是一着都缘自家差,枉嗟呀薄命偏遭鬼揄揶。没搔爬,心窝眼泪如铅泻。纵教弹瘦玉

琵琶,何处觅江州司马?咳!准备着玉骨冰肌,受那粗棍儿打。"

此剧写两名童子趁相公陆士衡不在家,前往妓院玩耍,得见新来妓女郑怜春,并听其自述身世。郑怜春原本许配王郎,但因受自由婚配思想影响,自择佳偶陆士衡。不料陆士衡早已娶有妻室,怜春被陆士衡大娘子百般凌辱,并卖入烟花之地。二童子听说此女子自由选择所嫁丈夫即为自家相公,遂不敢流连,急忙离去。

原作开场曲为:"【中吕·金菊对芙蓉】烛泪啼风,蕉声怨雨,断肠人在天涯。问沾泥柳絮,还忆甚春华。风帘不障离人梦,才朦胧又到伊家。镇屡屡病骨,蓬松乱发,向樽前羞抱琵琶。"原作结束曲为:"【前腔】这才是全局都缘一着差,听凄凉萧萧落叶打窗纱。兀难禁满眶酸泪如珠泻。纵教弹瘦玉琵琶,何处觅江州司马?吓!且准备着冰雪皮肤粗棍儿打。"

《自由花杂剧》通过青年妇女因追求婚姻自主、向往自由独立而上当受骗的情节,反映妇女解放过程中出现的问题,特别是反映了作者对于自由恋爱、自由婚约的看法以及其中透露出来的文化观念。剧中这样的文句颇能表现作品主题:"便是辛亥那年呵,【前腔】世乱如麻,惊醒深闺井底蛙。说什么自由权利,爱国文明,羞也波查,口头禅语尽情夸,倒变做了没头蝇蚋无缰马。"又如:"【前腔】俺本是白璧无瑕,也只是被卢骚学说误侬家。"

《文艺丛编》本《自由花杂剧》为今所见此剧之最早版本,且将陈栩改定本与陈翠娜原稿本一同刊出,可以完整地看到二者的异同之处与具体修改情况,具有特别重要的文献价值。后来,周之盛又将此剧辑入《栩园丛稿二编·栩园娇女集》之中,为《翠楼曲稿》之一部分,上海著易堂印书局 1927 年刊行。

上述二种杂剧之作者陈翠娜(1902—1968),名璨,字翠娜,又字小翠,别署翠侯、翠吟楼主。斋名翠楼。浙江钱塘(今杭州)人。陈栩长女。十三岁能诗,有神童之目。曾任上海女子文学专校、上海无锡国专教授,上海女子画会编辑,出版《中国女子画会会刊》,上海画院画师。工诗词曲、小说,能书善画,曾出版译著多种。于诗造诣尤深,被沈钟禹许为"当代闺阁中唯一隽才"。1934 年,与顾青瑶、杨雪玖、李秋君等人组成中国女子书画会,又组织画中诗社,兴盛一时。晚年受聘上海画院画师,居上海淮海路上海新村。"文化大革命"起,即受冲击,因不堪凌辱,以煤气自戕。

陈翠娜著述颇丰,有创作小说《疗妒针》《情天劫》《望夫楼》《薰莸录》《视听奇谈》等,翻译过法国丁纳而夫人(Maacelle Tinayre)的小说

《法兰西之魂》（载《小说海》第 2 卷第 9 号，1916 年 9 月 1 日）等。另著有《翠楼吟草》《翠楼文草》《翠楼曲稿》①，以及《翠楼新语》、《翠楼吟草三编》（1942 年油印本）、《翠楼吟草全集》② 等。作有杂剧《梦游月宫曲》《自由花杂剧》《护花幡杂剧》《南仙吕入双角·除夕祭诗杂剧》《南双角调·黛玉葬花》五种，传奇《焚琴记》等。

3. 束世澂《双星会杂剧》

剧名"双星会杂剧"，载天虚我生著《文艺丛编》第三册"栩园弟子集"栏目中，家庭工业社中华民国十年九月三十日（阴历八月二十九日，1921 年 9 月 30 日）出版。在剧名"双星会杂剧"五字之下，另标有"用桃花扇传歌谱"七字，可见系模仿《桃花扇》之作。署"束世澂，天虚我生润文"。仅一折。

以【秋夜月】开场："香梦长，冷却鸳鸯被。秋雨潺潺秋风细，一天秋思和云腻。把新愁叠起，奈离情未已。"上场诗云："渺渺银河路，盈盈当窗户。悠悠此心忧，愿逐河流去。"结束曲云："【尾声】良宵一刻千金比，只觉悲欢不自持。怕明日相思仍两地。"

此剧写七夕之夜，织女、牛郎由鹊桥渡银河相会，互诉相思之情，感慨仙界寂寞，羡人间繁华，颇觉失意；转念思量，而又觉得二人得以长生，且能每年一聚，应当知足常乐。

原作开场曲为："【秋夜月】香梦长，冷却鸳鸯被。秋雨潺潺秋风细，一天秋思和云腻。把新愁叠起，奈离情未已。"上场诗云："渺渺银河路，盈盈当窗户。悠悠此心忧，愿逐河流去。"原作结束曲云："【尾声】算幽欢小会顿成离异，几度辛酸不自持。怕别后相思情更凄。"

束世澂所作《双星会杂剧》，目前所见仅《文艺丛编》一种版本。这一发现提供了全新的戏曲史事实；而且将陈栩改定本与束世澂原稿本一同刊出，其重要而独特的文献价值显而易见。

4. 陈小蝶《灵鹣影传奇》

剧名"灵鹣影传奇"，署"小蝶填词"。载天虚我生著《文艺丛编》第五册"栩园儿女集"栏目中，民国十一年阳历十一月十九日、阴历十月初一日（1922 年 11 月 19 日）出版。

凡六出，出目为：第一出《惊耗》、第二出《沉珠》、第三出《絮妆》、第四出《讶真》、第五出《落庵》、第六出《萦情》。未完。

此剧又有《半月》第一卷第十号至第二十四号，民国十一年一月至八

① 三种均编入《栩园丛稿二编》之"栩园娇女集"中。《翠楼吟草初编》又有 1941 年重刊本。
② 陈克言、汤翠雏编：《翠楼吟草全集》，台北三友图书有限公司，2001 年 2 月初版。

月（1922年1—8月）。凡十六出，出目为：第一出《惊耗》、第二出《沉珠》、第三出《絮妆》、第四出《讶真》、第五出《落庵》、第六出《萦情》、第七出《听雨》、第八出《拒钗》、第九出《殉巾》、第十出《警梦》、第十一出《还魂》、第十二出《投宿》、第十三出《乔认》、第十四出《错赶》、第十五出《误传》（笔者按：此出原刊误作"第十出"）、第十六出《圆琴》（笔者按：此出原刊误作"第十八出"）。似未完，未见续刊。作者署"小蝶填词"，各期目录页均署"陈小蝶"。

此剧写钱塘书生曾朴（字雨生）与表妹秦潄芬两情相悦、悲欢离合故事。此剧刊载似未完，以下未见。以【中吕·金菊对芙蓉】开场："万种离情，千般别绪，无端攒上眉头。怎音书隔断，梦影都休。工愁沈约还多病，更何堪岁月如流。而今况是，云山阻梦，风雨经秋。"上场诗云："昨夜河阳鬓已丝，自家憔悴自家知。纵教傅尽何郎粉，不似羊车入洛时。"第十六出《圆琴》之【尾声】云："从今医了你相思症，看红豆离离草又生，愿祝你多情永做个灵鹣影。"

此剧笔触细腻，文辞晓畅，故事曲折离奇。情节关目安排颇受《拜月亭》《牡丹亭》一类传统戏曲的影响，如采用读音相近的人物姓名以为故事发展变化线索、绾合人物关系，女子死后复得还魂的情节安排等，都是相当明显的例子。

作者陈小蝶（1897—1989），原名祖光、字琪，又名陈蘧，字小蝶，后改名定山，别署蝶野、萧斋、醉灵、醉灵生、醉灵轩主、定公、定山居士。浙江钱塘（今杭州）人。陈栩长子。早年随其父从事实业，创办家庭工业社。抗日战争初期，任上海市商会执行委员兼抗敌后援会副主任。后与父亲将企业内迁，又因父病由昆明返沪。1940年陈栩病逝后，小蝶被日军逮捕，日本投降后始获自由。中华人民共和国成立前赴台湾，历任中兴大学、淡江文理学院、静宜女子文理学院教授。逝世于台北，年九十三。工诗文、词曲、小说，善画，山水、花卉及题画诗甚多。著有《醉灵轩诗存》十卷、《醉灵轩文存》三卷，以及《定山草堂外集》《兰因记》《蝶野画谈》《武林近思录》《画苑近闻》《消夏杂录》《湖上散记》等；后又著有《春申旧闻》、《春申续闻》、《隋唐闲话》、《大唐中兴闲话》、《定山论画七种》、《黄金世界》（三部曲之一）、《龙争虎斗》（三部曲之二）、《一代从豪》（三部曲之三）、《蝶梦花酣》（均署陈定山，台湾世界文物出版社出版）等。作有传奇《灵鹣影》《故琴心杂剧》《群仙宴杂剧》等。

梁淑安、姚柯夫《中国近代传奇杂剧经眼录》附录中著录"灵鹣影传奇"云："陈小蝶著（原署小蝶填词）。《栩园儿女集》本，民国十六年丁

卯（1927）刊。六出。"① 从笔者所见材料来看，此处所述版本、时间均不准确。《灵鹣影传奇》尝刊载于《文艺丛编》第五册之"栩园儿女集"栏目中，出版时间为民国十一年阳历十一月十九日、阴历十月初一日（1922年11月19日）；而并非刊载于《栩园儿女集》"一书中，或根本就没有此书。此中情况，有予以明确或更正之必要。

5. 陈小翠《焚琴记传奇》

剧名"焚琴记传奇"，署"小翠戏墨"。载天虚我生著《文艺丛编》第五册"栩园儿女集"栏目中，民国十一年阳历十一月十九日、阴历十月初一日（1922年11月19日）出版。

凡五出，出目为：第一出《楔子》、第二出《宫宴》、第三出《宫忆》、第四出《病讯》、第五出《妒媒》。

此剧又载《半月》第一卷第十六号、第十七号、第十八号、第十九号、第二十号，民国十一年九月二十一日（1922年9月21日）第十六号再版、五月十一日、五月二十七日、六月十日、六月二十五日（5月11日、5月27日、6月10日、6月25日）。又有《栩园丛稿二编·栩园娇女集》② 本。近又有刘梦芙编校《翠楼吟草》③ 本。

以【新水令】开场："莽长风吹雪夜茫茫，笑催诗梅花初放。栏干低篆字，雁影落潇湘。万卷缥缃，唤醒花同赏。"定场诗云："年来国事沸蜩螗，若个甘为折臂螳。举世错昏昏皆入梦，赖谁只手挽颓纲？"

剧写蜀帝之女小玉与乳母陈氏之子琴郎的爱情故事，经历颇多曲折坎坷、悲欢离合，最后得仙人点化："孽海无边，回头是岸。琴生琴生，此时不醒，更待何时？"④ 并表明作者用意云："【南尾声】从今参透虚无境，好向那蝴蝶庄周悟化生。吓，愿天下的热中人齐悟省！"⑤

值得注意的是作者通过这一故事寄托了对当时世道人心特别是男女自由爱情的看法。作者是从比较保守的文化立场出发来表现这一故事的，也是从正统观念出发来评判剧中人物的，希望以古鉴今，唤醒天下热衷于自由爱情、不顾礼义的青年男女，"唯愿取天下有情人跳出了蜘蛛网"（第一出《楔子》）。可见此剧的意义在于不仅反映了对妇女解放、爱情婚姻自由等问题的不同认识，也反映了由于社会文化的急剧变革，传统道德观念、

① 梁淑安、姚柯夫：《中国近代传奇杂剧经眼录》，书目文献出版社1996年版，第191页。
② 《栩园丛稿二编·栩园娇女集》，上海著易堂印书局，1927年。
③ 刘梦芙编校：《翠楼吟草》，黄山书社2010年版。
④ 陈翠娜：《焚琴记》第十出《雨梦》，见《栩园丛稿二编·栩园娇女集》，上海著易堂印书局，1927年，第40页。
⑤ 同上。

价值体系面临的许多难题，可以促使人们从另一个角度反思和认识近代以来中国文化变革和文化选择中的一系列问题。

由以上所述可知，《文艺丛编》所刊传奇杂剧五种，其中《双星会杂剧》目前只见此一种版本，《自由花杂剧》《双星会杂剧》二种还将陈栩改定本与作者原稿本同时刊出，从中可见作者创作的真实原貌，更可将原作本与改订本进行比较研究，以考察这些作品创作和修改过程中若干细微而且重要的情况，从中认识原作者和改订者戏曲造诣、文学修养的差异；另外几种也提供了以往所不知的文献史实和版本情况。可见其重要的文献价值。这些剧本中还时有陈栩所作评点、眉批、按语等，主要涉及作品的内容、意境、格律、用韵、句法等方面，可见陈栩对作者原作的意见、感想和修改理由，并反映出陈栩戏曲观念、文学观念的某些重要侧面。

此外，从《文艺丛编》这一由陈栩亲自主持的刊物所反映的具体情况中，还可以比较真切地认识陈栩和他的一双子女、众多弟子及其他追随者们切磋戏曲创作、文学技艺、以求共同进步的情景。可以认为，陈栩带领和指导他的儿女、弟子们进行戏曲及其他文体形式的创作，形成了一个引人注目的文人群体，产生了相当显著的文学影响。陈栩这位长期未被给予应有关注的文学家在当时文坛上的突出地位和重要影响，也由此得到了相当清楚而且充分的展现。

因此，《文艺丛编》不仅对于近代传奇杂剧研究而言颇有价值，而且，在近代文学各种文体的具体研究和对这一时期文坛风气的整体考察中，它都应当具有相当重要的史料价值和学术意义。可以说，《文艺丛编》从创办意图到编辑方式、从内容安排到艺术趣味，在中国近代文艺报刊中都显示出相当独特的风格，在中国近代戏曲研究和文学研究中都具有特别重要的文献价值。

（三）关于束世澂剧作与《栩园儿女集》

梁淑安、姚柯夫所著《中国近代传奇杂剧经眼录》，在附录《"五四"以后传奇杂剧经眼录》中著录《双星会杂剧》一种云："束世征著（原署束世征著，天虚我生润文）。《栩园儿女集》本，民国十六年丁卯（1927）刊。"① 对于这一论断，笔者曾在《晚清民国传奇杂剧考索》一书中指出："笔者尝多方查访'《栩园儿女集》'一书不获，疑所述书名有误，或系此书根本不存在，当属《中国近代传奇杂剧经眼录》一书著录之误。笔者复查

① 梁淑安、姚柯夫：《中国近代传奇杂剧经眼录》，书目文献出版社1996年版，第191页。

检收入《栩园丛稿二编》（上海著易堂印书局，1927年刊行）之《栩园娇女集》，亦未见此剧。"① 笔者又尝认为："'束世征'亦当系'束世澂'之误。《文苑导游录》中有束世澂致陈栩请教之书信一封，另有其所作诗文数篇。陈栩编《苔岑录四》中有一条曰：'束世澂，字秋涛，别署梅花瘦客。现年二十二岁。江苏句容人。通信处芜湖西门内。'可知束世澂既非陈栩儿女，亦非姻亲，其作品绝无收入'《栩园儿女集》'之可能。由以上材料可以断定，关于'束世征'撰《双星会杂剧》之说显然不可信，疑系张默公著《南仙吕入双调·双星会》之误。"②《晚清民国传奇杂剧考索》一书的《〈中国近代传奇杂剧经眼录〉校补》中及其他涉及此问题之处，笔者均提出怀疑《栩园儿女集》一书是否存在的问题。

2008年，梁淑安发表《〈《中国近代传奇杂剧经眼录》校补〉正误》一文，对拙著《晚清民国传奇杂剧考索》所论提出正误，指出："《栩园儿女集》书名并无不确。它与《考索》中提及的《栩园娇女集》（以下简称《娇女集》）是两本不同的书。"又指出："这本书笔者并未亲见，《经眼录》的另一位作者姚柯夫先生1979年在赵景深先生家中见到此书，并认真地抄回一叠卡片。书名《栩园儿女集》，丁卯冬日（民国十六年，1927）刊，共收有六部剧作。"还认为："束氏虽非陈栩儿女，亦非姻亲，但有可能因受教于陈栩，得其赏识，被陈栩视同儿女；即使我们暂时无法弄清陈栩将束氏的作品收入《儿女集》中，并亲自为其润色、加工的原因，也不能因此而断然否认《儿女集》收录该作品的确凿事实；更不能得出'关于束世征撰《双星会杂剧》之说显然不可信'的武断结论。《儿女集》中所收录的《双星会杂剧》与张默公所著《双星会》虽同名，题材也相同，却是完全不同的另一部剧作。"③ 照笔者的理解，以上所引文字可以反映梁淑安此篇文章的主要观点。

又是几年过去，以目前笔者所见文献资料为根据，从戏曲史实考证辨析的角度比较上述两种意见的异同，反思自己过去的认识，应当承认，数年前笔者因为所见材料的限制，所做描述、所做判断确有不准确、不恰当之处，但同时也有经材料证明的正确之处；梁淑安文章中的"正误"意见，的确在有的方面纠正了笔者之误，但是与此同时，也同样存在不准确之处，也仍有值得进一步指出并深入探究的疑问。兹根据笔者目前新见材料及以

① 左鹏军：《晚清民国传奇杂剧考索》，人民文学出版社2005年版，第163页。
② 同上。
③ 梁淑安：《〈《中国近代传奇杂剧经眼录》校补〉正误》，载《文学遗产》2008年第6期，第142页。

此为主要根据的认识和判断，对有关情况辨析说明如下。

第一，近代的确曾出现过两部《双星会》戏曲，确有认真分辨、正确判断之必要。这两种《双星会》，一为张默公所作《南仙吕入双调·双星会》，载《文苑导游录》第五种第八卷，版心标明"己未二月"，即1919年3月，仅一折，作者署"张默公"；一为束世澂所作《双星会杂剧》，载天虚我生编著的《文艺丛编》第三集，家庭工业社民国十年九月（1921年9月）出版；剧名"双星会杂剧"下有"用桃花扇传歌谱"七字，署"束世澂，天虚我生润文"，仅一折。

经比较阅读原作可知，这两种《双星会》确是主题相同的两个不同的剧本，而且均为杂剧体制。笔者在撰写《晚清民国传奇杂剧考索》一书时，只知其一，不知其二，只知道张默公所作的一种《双星会》的存在，并不知道还有一种束世澂所作的《双星会杂剧》也存在。由于掌握文献资料的局限性，因此在判断中过于简单武断，出现了明显的失误，亟当改正。

第二，对于这两种《双星会》的作者，以往知之无多，值得充分注意并认真考察。关于张默公，笔者目前仅知其曾在陈栩编辑出版的《文苑导游录》中发表过作品，是该刊作者群体中一名发表作品不多也不太重要的人物。《文艺丛编》第一集"栩园弟子集"中亦尝发表其《南南吕》套数一曲。可见张默公为陈栩弟子。此外，凌景埏、谢伯阳合编的《全清散曲》据《文苑导游录》收入张默公套数《秋宵坐雨》和《黛玉葬花用藏园空谷香怀香谱》，并有其生平介绍云："张墨林，字默公，江苏昆山人。光绪二十二年（1896）生。著有《双星会杂剧》。"[1] 此人的其他情况笔者仍知之不多，尚待查考。

另一作者束世澂（1896—1978），字秋涛、天民，别署梅花瘦客。原籍江苏句容，居安徽芜湖。1924年毕业于南京高等师范史地部，继入东南大学历史系补读一年。后任教于金陵大学国文系、中央大学历史系、中央陆军军官学校，亦曾行医谋生。抗战期间任《武汉日报》编辑，兼任湖北省教育学院教授。后执教于四川大学。1946年起，先后执教于安徽大学、暨南大学、中央大学、江南大学等校。1951年起任华东师范大学历史系教授，直至逝世。著有《中华民族拓殖南洋史》《上古文化史》《郑和南征记》《洪秀全》《中英外交史》《中法外交史》《中国通史参考资料》，编注《后汉书选》[2]。其戏曲创作今仅知有《双星会杂剧》一种。

[1] 凌景埏、谢伯阳编：《全清散曲》，齐鲁书社1985年版，第2165页。笔者对原标点略有调整。
[2] 为郑天挺主编的"中国史学名著选"之一种，中华书局1966年1月初版，1979年2月第2次印刷。

《文苑导游录》中收录有束世澂致陈栩请教的书信一封，另有其所作诗文数篇。陈栩所编《苔岑录四》中有一条曰："束世澂，字秋涛，别署梅花瘦客。现年二十二岁。江苏句容人。通信处芜湖西门内。"① 1930 年 11 月 15 日出版的《国立中央大学半月刊》第二卷第四期，尝刊载束世澂撰《殷商制度考》一文，标题下注"殷史论丛之一"，全文分四部分：其一，商之建国；其二，商之设官；其三，商之授时；其四，商之施政。前有作者识语云："昔仲尼言殷礼，已叹文献之无征，二千年来。（引者按：此处句号欠妥，当用逗号）典籍之荒落日甚，于此欲尚考殷制，盖綦难矣！自洹水炳灵，殷契出土，于是仲尼所不见者，吾人转得见之。三十年间考订者略近十家，殷商文物，乃稍稍可窥，不可谓非幸也！惟诸家述作，类多零星札记，鲜就全局立论，学者憾焉。遇今所考：爰据殷契，参验诗书，旁通他藉（引者按：藉当作籍），兼采众说。于殷商建国设官授时施政诸端，略有论次。行文仿桑原氏蒲寿庚考之例，于本文但著结论。而移论难佐证于附注，取便阅者，或为读史者所乐闻也！惟愚之为此，事属草创，既不敢自矜创获，尤不敢作为定论，所愿好学深思之士，共起而商榷之耳！"②

张德龙主编《上海高等教育系统教授录》列有"束世澂"条，云："束世澂（1896—1978 年），华东师范大学中国古代史教授。安徽芜湖人。又名天民。1925 年毕业于南京东南大学历史系。曾任四川大学、上海暨南大学、芜湖安徽学院、无锡江南大学教授。中华人民共和国成立后历任华东师范大学教授、历史系中国古代及中世纪史教研室主任，第四届全国政协委员。专长史学理论的研究，发表关于中国古代奴隶制与封建制历史分期等论文 60 余篇。著有《中国的封建社会及其分期》，是国内最早研究中国封建社会内部分期的有影响的专著。还著有《中华民族拓殖南洋史》《中国古代文化史》《郑和南征记》等。"③ 陈玉堂编著的《中国近现代人物名号大辞典（续编）》亦有"束世澂"条，云："束世澂（1896—1978），安徽芜湖人。名亦作世澄④，字天民。1924 年南京高等师范史地部毕业，继入东南大学历史系补读一年。之后曾在金陵大学国文系任教，期间著成上述二书。后任教中央大学历史系、中央陆军军官学校，二年后行医谋生。抗战期间任

① 天虚我生编著：《文苑导游录》（一名《文学指南》）第三集，上海时还书局 1926 年再版，第 2 页。
② 束世澂：《殷商制度考》前作者识语，载《国立中央大学半月刊》第二卷第四期，民国十九年（1930）十一月十五日。
③ 张德龙主编：《上海高等教育系统教授录》，华东师范大学出版社 1988 年版，第 144—145 页。
④ 著《中英外交史》《中法外交史》署名。1928、1929 年商务印书馆出版，为"新时代史地丛书"。

《武汉日报》编辑,兼任湖北省教育学院教授。后执教于四川大学。1946 年起,先后执教于安徽大学、暨南大学、中央大学、江南大学等校。1951 年任华东师大历史系教授,直至逝世。著有《中华民族拓殖南洋史》《上古文化史》《郑和南征记》《洪秀全》《中国通史参考资料》《中国通史基本理论问题论文集》(合著)、《后汉书选》(编注)及上例等。"①

另外,1957 年 7 月 7 日晚,毛泽东在上海中苏友好大厦接见上海科学、教育、文学、艺术和工商界的代表人士共三十六人,名单中即有"束世澂"②。因被接见者之一罗稷南当面向毛泽东提出假如鲁迅还活着会怎样的问题,使此次接见变得意味深长且影响深远。彼时束世澂当任教于华东师范大学历史系,能够参与此次活动,其社会地位之高和学术影响之大,由此亦可见一斑。

还有,吴铎主编的《师魂——华东师范大学老一辈名师》③一书中,收录丁季华所作《振笔疾书 才贯二酉——忆束世澂师》文章一篇。作者从一位 20 世纪 60 年代初研究生的角度回忆了导师束世澂治学与为人的某些方面。该文内容虽然略显单薄,更未及束世澂早年从事戏曲创作、文学活动的情况,但对于了解束世澂这位几乎被遗忘的先为文学青年、戏曲作家,后来成为著名史学家来说,仍具有参考价值。

据以上材料完全可以肯定,"徵"(后简化为征)与"澂"虽字形相近,但显非同一字,不可混同,更不可互相替代;因此将"束世澂"写为"束世征"完全无据,将"澂"写为"徵"或"征",属明显的字形相近之误。严格地说,"澂"与"澄"二字并非一般的繁简字关系,而是异体字关系;因此,在简化字开始被推广使用之后,有的著作或文章将"束世澂"一概简化为"束世澄",不仅不完全合乎二字之间的关系,亦不合名从主人之惯例,并不恰当。因此,此人名字必须书写为"束世澂"方为正确。

第三,天虚我生陈栩编辑出版的《文艺丛编》第三集中,根据作者与陈栩关系,分为"栩园酬应集""栩园弟子集""栩园儿女集""栩园游艺集""栩园苔岑录"等部分,这种体制与其他期刊所设的栏目颇为相似。只要查阅原刊即可确认,束世澂所撰《双星会杂剧》发表于"栩园弟子集"栏目之中,而非"栩园儿女集"中;而且,从基本形态来看,《文艺丛编》

① 陈玉堂:《中国近现代人物名号大辞典(续编)》,浙江古籍出版社 2001 年版,第 115 页。
② 《毛主席接见本市文教工商界人士》,载《解放日报》1957 年 7 月 9 日第 1 版。又见黄宗英《我亲聆毛泽东与罗稷南对话》,载《文汇读书周报》2002 年 12 月 6 日第 5 版。
③ 华东师范大学老教授协会组编:《师魂——华东师范大学老一辈名师》,吴铎主编,华东师范大学出版社 2011 年版。

应确认为期刊，而并非著作；"栩园弟子集"仅是其中的一个栏目，仅为该刊多个栏目、多项内容中的一个部分而已，而且亦未单独成书。笔者所见之《文艺丛编》，为家庭工业社民国十年九月（1921年9月）出版，而非"民国十六年丁卯（1927）刊"。《文艺丛编》第一集至第五集的编辑形式、栏目设置均比较一致，可见该刊在主旨、体例、内容、作者等方面具有一定的稳定性；因为此前有编辑出版《文苑导游录》的经验，加之编辑出版者陈栩的特殊地位和广泛交游，遂使该刊显得相当成熟稳健，在当时确曾产生了很大影响。

另外，从所见材料和上述事实来看，除《文艺丛编》第三集所发表的戏曲作品除束世澂所作的《双星会杂剧》外，还有第一集"栩园弟子集"栏目中发表的陈翠娜《南仙吕入双角合套·护花幡杂剧》，第二集"栩园弟子集"栏目中发表的陈翠娜《自由花杂剧》，第五集"栩园儿女集"栏目中发表的陈小蝶《灵鹣影传奇》和陈小翠的《焚琴记传奇》。由此可知，首先，《文艺丛编》第一集至第五集发表的五种传奇杂剧，其中有三种在"栩园弟子集"栏目中，包括陈栩儿女陈小蝶与陈小翠剧作各一种，陈栩弟子束世澂剧作一种；另二种则发表于"栩园儿女集"栏目中，但仅限于陈栩儿女的作品。也就是说，陈小蝶、陈小翠既为栩园弟子，更为栩园儿女，这种双重身份遂使他们的作品既可以发表在"栩园弟子集"中，也可以发表于"栩园儿女集"中，而包括束世澂在内的其他弟子的作品则只有一种可能，只能发表在"栩园弟子集"中。其次，束世澂（而非"束世征"）所作杂剧《双星会》当然也是发表于"栩园弟子集"之中的，而绝不可能、事实上也并非发表于"栩园儿女集"中，这不仅是因为束世澂既非陈栩子女，于人物身份明显不合，而且于刊物体例全无根据。最后，梁淑安文章中所说的"书名《栩园儿女集》，丁卯冬日（民国十六年，1927）刊，共收有六部剧作"，笔者对此仍然存疑。主要疑点在于："《栩园儿女集》"是否确是一本单独发行的书籍？从笔者目前掌握的资料来判断，它可能只是《文艺丛编》中的一个栏目，而不是一本单独的著作，因此，目前笔者的判断仍然是"栩园儿女集"一书并不存在；那本刊行于1927年、收有六部剧作的《栩园儿女集》是否真的存在？这种差异的产生，是否因为将刊行于1927年的《栩园丛稿》①混同于那本可能本来并不存在的"栩园儿女集"

① 按：《栩园丛稿》分初编、二编，各线装五册，共十册，周之盛（字拜花）编辑，上海著易堂印书局1927年版。初编为陈栩诗词、文章等，二编除陈栩作品外，还收录陈翠娜所作诗词、戏曲等，名之曰《栩园娇女集》（上下）。该书共收录陈翠娜戏曲作品四种，即《自由花杂剧》《护花幡杂剧》《梦游月宫曲》《焚琴记》传奇。

了？笔者目前由于所见材料所限，未能做出明确判断，尚需继续考究，以求其真相，并澄清相关史实。

三、陈小蝶所作传奇杂剧三种考论

关于陈小蝶生年，有1896年、1897年二说，盖系公历与农历换算不确所致。郑逸梅《天虚我生陈定山父子》一文有云："小蝶生于一八九七年十二月，即清光绪丁酉十一月四日，尚弱我两岁。"① 根据此处记述，陈小蝶生于"清光绪丁酉十一月四日"较为可信，是日即1897年11月27日。而郑逸梅"小蝶生于一八九七年十二月"之说，亦不准确，当系回忆之误。

（一）《灵鹣影传奇》

此剧《晚清戏曲小说目》《清代杂剧全目》《古典戏曲存目汇考》《中国曲学大辞典》《江南访曲录要》及《江南访曲录要（二）》均未著录。《中国古典戏曲序跋汇编》亦未涉及。

《中国近代传奇杂剧经眼录》于附录《"五四"以后传奇杂剧经眼录》中著录云："《灵鹣影传奇》，陈小蝶著（原署小蝶填词）。《栩园儿女集》本，民国十六年丁卯（1927）刊。六出。"② 笔者经多方查检，未见"《栩园儿女集》"一书；查检收入《栩园丛稿二编》（上海著易堂印书局，1927年刊）之《栩园娇女集》，亦未见此剧。"《栩园儿女集》"书名疑不确；所言此剧"六出"，亦不确。另外，凌景埏、谢伯阳编《全清散曲》将《灵鹣影传奇》归于陈小蝶之妹陈翠娜名下，以为系陈翠娜所作③，显误当改。

《灵鹣影》传奇，载《半月》杂志第一卷第十号、第十一号、第十四号、第十五号、第二十一号至第二十四号，分别于1922年1月28日、2月11日、3月28日、4月11日、7月9日—8月23日出版。作者署"小蝶填词"，各期目录页均署"陈小蝶"。

此剧共刊载十六出，出目为：第一出《惊耗》、第二出《沉珠》、第三出《絮妆》、第四出《讶真》、第五出《落庵》、第六出《禁情》、第七出《听雨》、第八出《拒钗》、第九出《殉巾》、第十出《警梦》、第十一出《还魂》、第十二出《投宿》、第十三出《乔认》、第十四出《错班》、第十五出《误传》（笔者按：此出原刊误作"第十出"）、第十六出《圆琴》（笔

① 郑逸梅：《郑逸梅选集》（第六卷），黑龙江人民出版社2001年版，第244页。
② 梁淑安、姚柯夫：《中国近代传奇杂剧经眼录》，书目文献出版社1996年版，第191页。
③ 凌景埏、谢伯阳编：《全清散曲》，齐鲁书社1985年初版；2006年增补版，第2225页。

者按：此出原刊误作"第十八出"）。似未完，未见续刊。

此剧写钱塘书生曾朴（字雨生），父母早逝，依舅父秦公抚养长成。有表妹秦漱芬，聪慧敏妙。二人意结同心，秦公亦有意选雨生为东床。然雨生自羞贫薄，难有家室之想，只能将此番情意铭记于心。秦公署任汉阳，带漱芬赴任，雨生因父母墓庐在钱塘，未能随赴汉阳，遂用心苦读。秦公与漱芬去后，表兄妹二人时通问讯。一日，雨生忽得表妹书信，知舅父下世，即刻买舟赶赴汉阳。漱芬母亲早逝，父亲又卒，等待雨生不至，遂将父亲灵柩暂存汉阳，自己拟先回钱塘，以料理父亲后事，不料途中遇险船毁，漱芬于危急之中投入江中。雨生至汉阳，知表妹已返钱塘，只得折返。时过半载，雨生未见漱芬回来，亦未得其消息，心中百般焦急。暮春时节，雨生好友孟思浩将赴任汉皋，雨生长亭相送，并嘱托帮助寻找漱芬。路上恰遇一女子，酷似表妹漱芬，不禁驻足张望，女子亦回眸一笑。原来此女乃文家小姐素琴，得母亲百般怜爱，视如掌上明珠。文素琴自遇雨生后，归来情不自禁，难以忘怀，恹恹生病。托李妈妈寻访，半年后方得知此人即曾雨生，遂将紫钗一股送与雨生，以表心意。雨生心念漱芬，却钗不纳，复以素巾一幅回赠，以明心迹。素琴得知此情，日渐憔悴，不久死去。同时，原来漱芬投江之后，漂浮至江边沙滩，幸得一老尼相救，调养半年，身体渐渐复原。老尼死去，漱芬流落荒野。一夜投奔至文素琴母亲家中，文母亦有重见女儿之感，遂认漱芬为义女。孟思浩邀雨生赴汉皋小住，雨生乘船赴汉。文素琴死后，墓遭两歹徒挖掘，素琴由此得以还魂复生。二歹徒欲将素琴贩卖，船在长江途中遇孟思浩，将其解救。文素琴称自己为"琴素文"，孟思浩误听为"秦漱芬"，以为终于寻得曾雨生表妹，颇觉高兴，并带往府中暂住。曾雨生来到孟思浩处，于朦胧之中初见文素琴身影，亦以为就是表妹漱芬，喜悦非常。秦漱芬在文母家居住，二人情同母女。一日李妈妈带来消息，说曾雨生已带一女子前往汉皋，漱芬悲伤得昏厥过去。文母与李妈妈二人亦因曾雨生既寡情令文素琴死去，又辜负历尽苦难之漱芬，非常气愤。此剧刊载至此而止，似未完，以下未见。

以【中吕·金菊对芙蓉】开场："万种离情，千般别绪，无端攒上眉头。怎音书隔断，梦影都休。工愁沈约还多病，更何堪岁月如流。而今况是，云山阻梦，风雨经秋。"上场诗云："昨夜河阳鬓已丝，自家憔悴自家知。纵教傅尽何郎粉，不似羊车入洛时。"第十六出《圆琴》之【尾声】云："从今医了你相思症，看红豆离离草又生，愿祝你多情永做个灵鹣影。"

此剧笔触细腻，文辞晓畅，情节曲折离奇。情节结构设计明显受到《拜月亭》影响，而其中文素琴死后还魂的情节安排又颇受《牡丹亭》启发。

（二）《故琴心杂剧》

《故琴心杂剧》，载《半月》杂志第二卷第一号，1922 年 9 月 6 日出版。不分出。作者署"小蝶戏作"。该刊目录页署"陈小蝶"。首页系作者识语之前半部分，为作者手迹影印。

剧写临邛程皋与司马相如、戴崇同事张禹，程皋与司马相如为莫逆之交。程皋日诵万余言，而尚书给笔札，自以为不及相如，难与二人争席。程皋娶妻卓文君，艳丽非常。一月明之夜，程皋与文君月下清谈，弹玄发吟琴曲，叹患上消渴之疾难愈，慕相如风采才华无比，口中赞赏不已，令文君亦有一见司马相如之想。随后程皋被司马相如邀请去张禹府中饮宴，卓文君在花园石上睡着，梦见司马相如前来，果然清俊异常，令其不能自已。相如亦惊叹文君之美，遂弹琴挑弄，终得良宵相会。程皋大醉而归，卓文君梦中醒来，仍念念不忘司马相如。

首有作者识语，叙此剧题材来源及写作情况云：

> 潺暑小疾，兼旬不瘳，烦意自煎，都不可解。旦借笔札自遣，苦无佳想。偶读海盐黄韵珊《当垆艳传奇》，适投痂好。因忆弇州山人有《纪文君故夫程皋》一则，略云：皋弱冠娶文君，□（引者按：此处一字漫漶不清）弄琴，富文藻，每以难皋。皋日诵万言尚书给笔札，自以为不及相如也，每负轭叹："惟司马相如能助予。"文君任诞，心怜才，私语侍儿："长卿可一见乎？"而皋有消渴，为玄发之吟，未几卒。相如以琴挑文君，文君遂奔。补阙求疑，其事在若无若有之间。因取其事，谱之弦声。毋亦有画蛇之诮乎？时在壬戌伏暑，识于醉灵之轩。①

末有周之盛（字拜花）评语云：

> 醉灵生清才琬丽，妙想流通。此篇剪裁，尤见瑶思。上半出写画眉琴趣，便觉细腻熨贴；下半出写梦里琴心，则又不嫌迷离惝恍。文人笔尖，自有造化，非钻研故纸堆中，墨守兔园册子者，所能想见也。壬戌新秋，潺暑未阑，香雪楼夜话，拜读一过，谨志佩忱。余杭周拜花识。②

① 《半月》杂志第二卷第一号，1922 年 9 月。标点为笔者所加。
② 同上。

由此可知，此剧写作于民国十一年壬戌（1922）夏天，取材于明代王世贞所记卓文君与其故夫程皋故事，亦曾受到黄燮清《当垆艳传奇》的触发。陈小蝶识语中所说"海盐黄韵珊《当垆艳传奇》"，即黄燮清所作《茂陵弦传奇》之别称，写司马相如与卓文君故事。

（三）《群仙宴杂剧》

《群仙宴杂剧》，载《半月》杂志第二卷第十九号，1923年6月14日出版。不分出。作者署"陈小蝶"。

剧名标题下有括号说明云："为陶母贺太夫人六十寿"，可知此剧为祝寿之作。剧前有括号说明云："中吕南北合套用长生殿小宴工谱"，可知此剧所用套曲来源。

此剧写天界西池王母开蟠桃盛宴之日，正是安化陶母六十寿辰之时，西王母闻知陶家清正德高，遂派遣主管蟠桃园的东方曼倩和麻姑前来祝寿，二人祝福道："（贴）金丹不老，朱颜转少，一路儿康健安宁，人意如花，喜气如潮。（生）要知道天地生人，最爱的是廉明忠孝，冥冥中自有那分司传报。"并令仙女散花以为贺。

上场诗云："飘渺仙山一寄身，本来臣朔是星辰。胸罗星斗成丹篆，爱与蟠桃作主人。"以【北中吕·粉蝶儿】开场："凤阙迢遥，引丹书衔来青鸟，宴千官春启蟠桃。动灵旗，翔羽葆，更夹杂凤吟龙啸。是人间瑞霭初飘，五云中御炉香袅。"【尾声】云："（生）灵芬雅颂传三乐，（贴）富贵神仙寿考，（合）似这般慧福双修几人能到？"

相当明显，与父亲陈栩和妹妹陈小翠相比，陈小蝶的戏曲创作数量不多，思想成就和艺术成就也不显得特别突出。但作为一位具有多方面文学艺术才能、创作了多种文学艺术作品的文学家，陈小蝶的戏曲创作显示了其多方面文艺才华的一个方面，反映了他的创作情趣和生活态度，仍然值得关注。

中年迁至台湾以后，陈小蝶除了继续进行一些文学创作之外，将主要精力用于撰写回忆文章、参加学术活动、从事教育事业方面。后期陈小蝶的学术文化活动值得深入研究的，而其早年的戏曲创作和文学创作也具有重要价值，值得予以特别关注。

第四章 吴梅及其弟子的戏曲创作与传统戏剧的终结

一、吴梅及其弟子的戏曲创作与戏剧史贡献

在中国近代戏曲史和戏曲研究史上，吴梅是一座标志性的高峰；他的弟子们也是一个举足轻重的戏曲创作和研究群体。吴梅与吴门弟子的戏曲创作与戏曲研究，构成了一道意味深长的艺术和学术景观，形成了一种值得特别关注的戏曲史、文化史现象。本文拟将吴梅弟子看作一个群体，将他们的传奇杂剧创作视为一种戏曲史现象，着重探讨其思想倾向、艺术趣味和由此表现出来的文化品格，认识这些学者型戏曲家的创作成就，评估这种戏曲史现象在中国传统戏曲走向终结的关键性历史时期的价值和意义。

（一）吴梅及其曲学弟子

吴梅（1884—1939），字瞿安，亦作癯安、癯庵，一字灵鹥，号霜厓，别署吴呆、江东浦飞、长洲呆道人、东篱词客，室名奢摩他室、百嘉室。江苏长洲（今苏州）人。父亲吴国榛（1865—1886）精通音律，著有杂剧《续西厢》。吴梅三岁丧父，十岁丧母，饱尝艰辛。年少时曾为诸生，后应试不中，遂不复留意科名。肆力于古文词，并喜读曲。早年名列南社，任东吴大学堂教习，又主持存古学堂。入民国后，先后任南京第四师范学校、上海民立中学教席。1917 年后，历任北京大学、东南大学、中山大学、光华大学、中央大学、金陵大学等校教授，主讲古乐词曲，成才颇众。任中敏、卢前、蔡莹、钱南扬、王玉章、唐圭璋、王季思、万云俊、汪经昌等皆出其门下。抗日战争开始，举家辗转流亡于木渎（香溪）、汉口、湘潭、桂林、昆明等地，后转至云南大姚，卒于大姚县李旗屯。古文师法桐城文派，诗得陈三立指点，词得朱祖谋亲授。为曲学专家俞宗海入室弟子，后来成为曲学大师。制谱、填词、按拍，一身兼擅，尝组织啸社及道和曲社演戏。其藏曲之富，不下二万卷，为近代所仅见。在戏曲研究方面，侧重于曲律，能博取前人成果，参以己见。

吴梅著作颇丰，有《霜厓文录》《霜厓诗录》《霜厓词录》《霜厓曲录》《中国戏曲概论》《曲学通论》《顾曲麈谈》《元剧研究 ABC》《瞿安读曲记》《奢摩他室曲丛》《词学通论》《辽金元文学史》《南北词简谱》等。戏曲创作丰富，有传奇《风洞山》《镜因记》《苌弘血》《落茵记传奇》《双泪碑传奇》《血花飞传奇》《绿窗怨记传奇》《东海记传奇》，杂剧《暖香楼》、《湘真阁》、《无价宝》、《义士记》（又名《西台痛哭记》）、《惆怅爨》（包括四个短剧，即《白乐天出妓歌杨柳》《湖州守乾作风月司》《高子勉题情国香曲》和《陆务观寄怨钗凤词》，第二种二折，其他均为一折）、《轩亭秋杂剧》、《落溷记》等。他还写过一个京调时事新剧剧本《俄占奉天》，刊于1904 年的《中国白话报》，分为上下两部，上部题《袁大化杀贼》，旨在谴责沙俄侵占我国东北的阴谋，褒彰袁大化反帝反清的爱国壮举。下部未见续刊。后来王卫民编校成《吴梅全集》四卷八册，由河北教育出版社于2002 年 7 月出版，吴梅的著述终于得到比较全面的汇集和展示。

吴梅早年深受反清革命思想影响，所作戏曲集中于反清革命的思想宣传、民族气节的张扬鼓吹，或取材于当时现实，或取材于历史故事，均贯穿着民族民主革命的时代精神。尝以处女作《血花飞传奇》歌颂"戊戌六君子"，表达对"六君子"为国赴死行为的钦敬，寄托对他们被害的同情惋惜之情。光绪三十三年（1907）秋瑾被杀害，又写《轩亭秋》杂剧，并填《小桃红》曲，长歌当哭，以悼秋瑾。所作《风洞山传奇》，写明末瞿式耜抗清殉国事迹，歌颂反清志士的民族气节和爱国精神，也是借历史故事宣传反清革命、为推翻清朝统治制造舆论的作品，是吴梅的代表作之一。《义士记传奇》写宋末谢翱登上严子陵钓台西台痛哭文天祥的史事，抒发了强烈的爱国激情和民族情感。

辛亥革命后，由于受到政治文化环境的影响，吴梅的思想表现出与早年颇不相同的特点。《落茵记传奇》（1912 年作）和《双泪碑传奇》（1911—1913 年作）都是取材于现实的爱情悲剧，通过女主人公在追求自由爱情、自主婚姻过程中误入歧途、被人欺骗的情节，得出了自由害人的结论。此期其他几部作品通过对义夫节妇的表彰，表达对当时世风日下的不满，也表现出比较保守的文化观念。此后，吴梅的政治文化观念基本上没有根本性的变化。晚年则以词曲教学、研究为主，较少从事戏曲创作活动了。

《双泪碑传奇》取材于陆秋心小说《双泪碑》，写留日学生王秋塘向往婚姻自由，与家中原聘未婚妻李碧娘解除婚约，并与女友汪柳依结婚，婚后不久，汪柳依接李碧娘来信，方知晓事情真相，认为王秋塘弃李碧娘为

不义,自己亦无地自容,于是以死来成全王秋塘、李碧娘二人。第三折《得书》中一段揭示主题文字云:"咳!想王郎弃置发妻,巧言诳我,好不可恨!(转念介)嗳!但是他宁受薄幸之名,倾心向我,这等痴情,教我如何怪他?(哭介)自由吓自由,我汪柳依就害在你两个字上也!【孤雁啼秋月】(孤飞雁首至三)我只道情天共守温柔老,擎一朵自由花百年欢笑,那知他两字儿坑害了人多少?我想碧娘见识,直是童呆。你们两小联姻,历有年所,难道把庚贴聘物送来,就好说佐证全无,事皆乌有?岂不可笑?(鸳啼序三至六)尽伊家大度容包,倒是咱受尽虚嚣。活世界无门恳告,泼残生除天知道。(抛皮夹于地介)想我择婿之始,何等周详,及遇王郎,自谓得所。岂知有今日之事?(秋夜月末二句)待如何是好?待如何是好?"

卷首任光济作于1913年11月的"序"颇能揭示此剧的思想特点:"长洲吴子瞿安,才气卓荦,好读书,于百氏多所浏览,而尤工词学。以近所谱《双泪碑传奇》见示,且曰:'王生以一念之误,几为名教罪人,幸而所遇贤也。不幸而不贤,生虽愧悔无益,其何以处之?'又曰:'妇人能捐躯以全所眷顾之人,不使陷于不义,其用心之苦,有十百倍于孤嫠守节者。是宜宠之以声,以惕薄俗也。'余受而读之,其情实悉如君言。而文章之胜,格韵之高,又自有独到之处。……余于声乐之事,未尝肄习,不敢自附于知音。喜是作有当乎风人之旨,足使少年后进,引以为戒也。"①

《绿窗怨记传奇》取材于元代传奇小说《娇红纪》,写书生沈汝光(字飞卿)乡试落第,郁郁不乐。前往舅父赵文绅家中小住,与表妹怜娘相爱。因求亲受阻,二人双双殉情而死。首折《题目》以一曲【西江月】抒作者情怀云:"醉看花前妙舞,闲听座上笙歌。繁华冷艳尽消除,剩有流莺絮语。 一段幽魂渺渺,两行红泪疏疏。贞夫义女世间无,并不似近日的鸳鸯野侣。"又以【满庭芳】词述作品梗概云:"赵氏怜娘,飞卿沈子,生来中表相将。心期密订,彼此系衷肠。笑把唐花掷处,拥炉语,生死情长。佳期就,猩红断袖,风月两无忘。求亲生间阻,天怨地恨,无计成双。更翠珠暗妒,屡致参商。高氏豪华慕色,挟家势强结鸾凰。男和女,双双同死,并冢鸳鸯。"作者对这对男女表示赞赏与同情,对当时男女自由结合的风气有所抨击,可见作者民国初年时的思想特点和文化心态。

卷首有作者1913年所作序文一篇,对了解此剧创作过程及其他情况颇有价值,且为蔡毅《中国古典戏曲序跋汇编》所不收,亦录之如下:

① 《小说月报》第七卷第四号,1916年4月。

往余所编诸院本,率有所寄托,而言情之作,不多下笔。此其故有二也:一则眷言闺襜,易涉轻亵,即无法秀之词,亦恐泥犁之劫;一则元明以来,号称词家者,往往喜以情词赠答,数见不鲜,尤难制胜。蒋心馀云:"安得轻提南董笔,替人儿女写相思。"此之谓也。癸丑之秋,虱处海滨,迫忆旧事,忽忽不乐。友人任澍南光济,属为新乐府,漫走笔成四十折。折成则呜咽自歌,人嗤为痫,余不之违也。中述诸节,极人世所不堪。顾自我言之,既有此事,则不妨有此文;即无此事,亦不妨有此想。夫人而能钟情一人,不为外情所夺,死而无怨,此岂可望于今世之所谓才子佳人哉?彰之以词,非诲淫也。澍南云:"如卿言,亦复佳。"余笑而领之。癸丑冬孟灵鹣吴梅叙于奢摩他室①

《东海记传奇》写东海郯县五里洼周郎沉疴难起,一病经年,病重时前往未婚妻家拜见岳母,面托后事,求其允许自己死后让未婚妻过门侍奉母亲。周郎死,母亲亡,婆婆病,未婚妻青姐依所托即过门守节,孝顺非常,白日服侍婆婆,夜里做针线以换取柴米度日。如此多年,婆婆替媳妇着想,多次劝其改嫁,皆矢志不从。为不连累媳妇,促其改适他人,婆婆于一夜间自缢而死。已嫁往邻村的小姑状告其嫂逼死母亲,县令残酷糊涂,屈打成招,以逼死定案。县衙典吏于公以此案定罪毫无实据,携带全案文卷,前往郡衙代为申诉,恳求太守平反此案。太守夜里赌钱,日里睡觉,无心理政,于公堂上击鼓申诉,却被扯出衙门。处决郡文下达,县令监斩,青姐要求树一幡竿,言若有罪,血当顺流,若无罪,血当逆流。斩后其血果然逆流向上,染至竿顶。青姐死后,郯县大旱三年,赤野千里,官府盘剥,百姓苦难。新太守到任,细询旱情,寻到于公,重问青姐被诬一案,冤情终于昭雪。新任东海太守、郯县县令等众官员步行出城,前往祷墓。其后天降甘霖,解除三年大旱。最后以于公、邻居王家大伯、大妈等众人一同前来青姐坟前拜祭作结。

卷首有"提纲"概括大意云:"【蝶恋花】夜月濛濛风悄悄,环佩归来,何处依华表?沧海难填愁未了,谁怜碧血埋芳草?　　漫道冰弦弹绝调,宛转歌成,为写伤心照。说与人间能吏晓,奇冤莫待天彰报。"第六出《哭郡》后有静一评语曰:"此出正写于公,前半似往而还,波流漩伏,入后长风高浪,奔泻无穷。太守之恶,于公之义,孝妇之德,色色圆到。"② 最后

① 《游戏杂志》第十期,1914年。
② 《春声》第二集,1916年3月。

一出即第十二出《公祭》之后亦有其评语曰:"统观十二出,洋洋洒洒,前后回环,如神龙夭矫,鳞介无不生动。人称其铸词之妙,吾服其布局之精。"① 此语可以作为认识全剧的重要参考。

《东海记传奇》内容集中于三方面:揭露官员的贪赃枉法、草菅人命,批判官场的腐朽颟顸、积弊深重,表彰下层官吏于公及周家邻居王大伯、王大妈等有正义感、富同情心的善良人士,褒扬赞誉孝妇青姐以对长辈施孝道、为丈夫守节操的道德品质。这实际上也可以归结为两个方面:一是社会政治、传统吏治层面的批判性内容,一是传统道德尤其是妇女德操方面的肯定性评价。相当明显,在二者之间,作者是更重视后者的,或者准确地说,前者是以后者为前提、并为后者服务的。这在作品最后表现得非常清楚:"【尾声】飞霜六月冤情解,旧排场把新词重改,要表他节孝完人播千载。"结诗云:"一卷新词带泪痕,不堪回首忆当年。姓名纵使遗亡久,事迹还教节孝传。""岂有馀音萦凤吹,但将幽恨寄鲲弦。从今优孟登场处,妇孺相看亦惘然。"

吴梅的剧作,音律功夫极深,文辞刻意求工,十分注意戏曲的舞台特点。这在近代传统戏曲走向式微,许多传奇杂剧作家重案头之曲、轻场上之曲、疏于曲律的情况下,显得尤其重要,具有独特的戏曲史意义。人们把吴梅看作中国传奇杂剧史上的最后一位代表人物,是颇有道理的。

作为一位戏曲家型的学者,吴梅对弟子的要求也是戏曲创作和学术研究并重,培养了第一批现代戏曲学、词学的创作、教学研究人才,后来成为现代戏曲学、词学及其他领域的中坚力量。1917 年以后,吴梅历任北京大学、东南大学、中山大学、光华大学、中央大学、金陵大学等校教授,主讲古乐词曲,成才颇众。卢前、蔡莹、任中敏、钱南扬、王玉章、孙为霆、唐圭璋、王季思、万云俊、常任侠、汪经昌等皆为吴门弟子中之优异者。

吴梅弟子们不仅在学术上取得了卓著的成就,在文学创作上的成就也同样令人瞩目,成为最后一批从事传统文学创作的学者型作家,如卢前、蔡莹、王玉章、孙为霆、常任侠的传奇杂剧创作,卢前、任中敏、孙为霆、王季思、常任侠的散曲创作,唐圭璋、万云俊的词创作等。而且,正是学术研究与文学创作兼擅的素质,才使得他们取得了如此杰出的成就。吴梅弟子也并不排斥新文学,如蔡莹、王季思、常任侠等就曾创作过话剧剧本,卢前尝写过小说与新诗,常任侠也有新诗创作,还写过歌剧、诗剧、音乐

① 《春声》第四集,1916 年 5 月。

剧和电影脚本等。凡此均表现出吴梅弟子创作领域之广阔，也反映了新旧文学过渡转换时期的重要创作特征。

在吴梅的众多弟子中，有多人颇具文学艺术才华，积极从事戏曲创作，有的长于杂剧，有的长于传奇，也有的二者兼擅。卢前（1905—1951）作有杂剧五种，即《琵琶赚》《茱萸会》《无为州》《仇宛娘》《燕子僧》，总署《饮虹五种曲》《饮虹五种》或《卢冀野丙寅所为五种曲》，另有《楚凤烈传奇》、杂剧《女惆怅爨》（包括《窥帘》《课孙》《赐帛》）等；蔡莹（1895—1952）作有杂剧《连理枝》一种，另有话剧《当票》一种，此两种尝刊为《南桥二种》；孙为霆（1900—1966）作有《太平爨三杂剧》（即《断指生》《兰陵女》和《天国恨》）；王玉章（1895—1969）作有《玉抱肚杂剧》《歼倭杂剧》（后者未见）；常任侠（1904—1996）作有杂剧《祝梁怨》《田横岛》《鼓盆歌》《劫馀灰》（后二种未见）。据载，1949 年后常任侠还尝作《妈列带子访太阳》（又名《妈勒传》）一剧，今存其自定稿本。

从吴梅主要弟子的学术活动和创作活动中，可以清晰地感受到先生的影响，可以明显地感受到先生与弟子之间的学术关系。吴梅弟子一方面努力继承先生的治学风格、学术思想、创作习惯，一方面也力图在新的学术风气和文化环境下有所变通，有所超越。可以认为，吴梅弟子的戏曲创作和学术活动，已然形成了一个值得充分注意的有意味的文学学术、教育文化现象。

吴门弟子的传奇杂剧多经吴梅指点，或为润饰，或为点校，或作序跋，或作评点。吴梅对弟子们的学术研究也经常采取同样的方式支持鼓励。从中不仅可见吴梅的敬业与谨严，而且，他对弟子的精心培养、勉励提携亦由此清晰可见。或许，正是这种深刻影响和有力支持，才造就了如此杰出的吴门弟子。这不仅是吴梅学术研究、艺术教育方面的巨大成功，而且是对传承中国戏曲传统、培养现代戏曲研究人才的重要贡献。吴梅弟子及其学术研究、戏曲创作的意义，已不限于吴梅和吴门弟子本身，而且是传统戏曲研究、创作和教育走向现代之际的重要事件。吴梅弟子们后来在学术研究、戏曲创作及其他文学艺术创作、词学、戏曲学教育等多方面取得的卓越成就和发生的重大影响，就是最有力的证明。

（二）题材与思想

吴梅弟子的传奇杂剧表现出颇为一致的思想特点和艺术趣味，这一方面与他们秉承了先生的言传身教和思想艺术追求有关，另一方面也与他们生活的时代相近、所处的戏曲环境和政治文化环境相似有关。同时，在这

种共同性和相似性中，吴梅弟子们也注意表现自己的创作个性，展现自己的艺术天赋，从而形成了吴梅弟子之间既相同又不全同的创作风貌。

从思想特点上看，吴梅弟子的传奇杂剧表现出一些共同之处。

首先，多通过历史故事寄予现实感慨，弘扬鼓吹民族气节，表现对国家政治局势的关注，贯穿着强烈的时代精神。这一特点，与吴梅早年深受反清革命思想影响，创作《血花飞传奇》《轩亭秋杂剧》《风洞山传奇》《义士记传奇》等作品的情况极为相似，先生与弟子们的创作精神相通。这亦与郑振铎所说近代戏剧"皆激昂慷慨，血泪交流，为民族文学之伟著，亦政治剧曲之丰碑"，"大有助于民族精神之发扬"[①] 的精神相通。

卢前所作"历史悲剧"《楚凤烈传奇》堪称代表。作者尝云："《楚凤烈》旨在发扬忠烈"；"《楚凤烈》本事根据王国梓自述之《一梦缘》，与孔尚任《桃花扇》、董榕《芝龛记》、蒋士铨《冬青树》、黄燮清《帝女花》同为历史悲剧，无一事无来历，差堪自信者"[②]。值得注意的是，此剧完成于1938年，正值日军大举侵华并迅速南下之际。根据作品完成时间和作者自述，可知此剧并非泛泛之作，有借古代历史故事寓伤时忧国情怀之深意。这在全剧最后表现得相当明显，第十六出《述梦》丑扮张三、付扮李四议论道："（丑）说来我小时光听阿爷说明朝亡时，多少做官的人卷了金银财宝，带了娇妻美妾，一逃了事，没有几个肯死的。后来被清兵杀掉了了事。（付）本来国破家亡，要么拼个你死我活，替国家出一分力，替百姓保一分廉耻，真个事不可为，痛痛快快的寻个死也好。老脸皮厚苟延性命，还算是一条好汉？"[③] 借剧中人评说剧情和人物，寄托了对时局的感慨，作者的民族情感也隐约可见。全剧结诗再次表明主旨："风云儿女多奇气，慷慨悲歌仔细看。一曲乍传楚凤烈，老夫落笔泪汍澜。"[④] 此剧的广告也是一个有力的证明："《楚凤烈传奇》，卢冀野著，独立出版社印行。据明末王国梓《一梦缘》，述楚王华奎女朱凤德殉国事。共十六出，前曾陆续刊《时事月刊》文艺栏中。本社特请卢先生亲加整理，印书单行，为《民族诗坛专刊》之一。近代传奇作者如丁传靖、梁启超辈多不知律。此作发扬民族之精神，又系当家之作品。治文学者，案上不可无此书也。"[⑤]

常任侠《田横岛杂剧》发表于1930年1月，是一部具有浓重抒情色彩

① 郑振铎：《晚清戏曲录叙》，见《郑振铎古典文学论文集》，上海古籍出版社1984年版，第1005页。
② 卢前：《楚凤烈传奇》卷首"例言"，民国朴园巾箱本。
③ 卢前：《楚凤烈传奇》，民国朴园巾箱本。
④ 同上。
⑤ 《民族诗坛》第三辑，汉口独立出版社，1938年。

的单折杂剧，旨在借田横故事激发民族精神，鼓励民众同仇敌忾，反对日寇侵略，鼓舞同胞宁肯同死，义不受辱，一致向前，将帝国主义打倒，寻求世界大同。剧中本贯安徽颍上、读书江南的张霁青，显然就是常任侠本人（按：常任侠原字季青），作者伤时忧国、壮怀激烈之情洋溢而出。下引片断颇能反映作品主旨与风格："（生）呀！这正是昔年田横之徒五百人自杀的去处！四面环海，孤屿凌波，英风萧飒，侠气纵横；虽在千百载下，犹令人激昂慷慨，不能自已！贤弟，我与你生当国难，忍辱苟活，有愧先烈也！……（生）贤弟，那五三烈士之血未干，历城仍为倭奴盘踞，正是危急存亡之秋，蒙垢负辱之际，你我作此勾当，真正无聊啊！"剧末表达了中国民众的共同期盼："【小桃红】恨虾族真狂妄，随落日将倾没！问何时才免去侵凌象？何时才改尽凶残状？何时才现出清平样，解兵戈共乐无疆？"①

孙为霆《太平爨三杂剧》含《断指生》《兰陵女》和《天国恨》三种，分别根据金和《秋蟪吟馆诗钞》中《断指生歌》《兰陵女儿行》二诗和李秀成被俘后自述而作，完成于1943年，时作者在重庆沙坪坝中央大学任教，这是中国军民的抗日战争进入最后阶段的时刻。卢前《〈太平爨〉序》有云："此剧之成，乃在拔木破山，倒江翻海，血战玄黄，风雨如晦，二十年后如今日者，旨意之深，气势之隆，又非集之之徒所得而比肩者已。"② 作者自序云："近作杂剧三种，曰《断指生》、曰《兰陵女》、曰《天国恨》，皆演太平天国时兵间之事，以《太平爨》名之。幼读清咸同间各家诗文集、笔记，尝怪清军将领拥兵扰民，杀人劫货，所在多有，较之太平军将领如忠王、英王者深得民心，不可同日语。……取材则本《秋蟪吟馆诗》与忠王供词，而旨在褒正砭邪，廉顽立懦，不作寻常风月语也。"③ 朱宝昌《题雨廷八兄壸春乐府》咏《太平爨》云："太平英迹渺难求，留待词人着意搜。洗尽岛夷污秽语，未妨爨弄有阳秋。"霍松林《读雨廷师壸春乐府》有云："太平三爨翻新调，谁识词翁托意深。写就英雄流血史，红旗一夜遍江浔。"④ 根据写作时间、作品内容和上引材料可以认为，《太平爨三杂剧》虽未直接表现当时日军野蛮侵华、中国军民浴血奋战的现实，但通过对战争局势的关注、对英雄的礼赞和对太平的向往，确是间接表现了作者的深远寄托和热切期待。

① 《田横岛》，载《国立中央大学半月刊》第一卷第七号（文艺专号），1930年1月。
② 《太平爨三杂剧》卷首，见《壸春乐府》，陕西师范大学1964年铅印本。
③ 同上。
④ 同上。

其次，取材于历史故事，反映世态炎凉、人心变迁，表达对某些传统道德观念之现代意义的探寻思考，对某些传统价值日渐失落的警戒和担忧，表现出浓重的眷恋往昔、坚守传统的怀旧情怀。这种思想倾向和创作心态，与吴梅辛亥革命后的思想状况和创作转变有相似之处。吴梅民国初年所作《落茵记传奇》《双泪碑传奇》《绿窗怨记传奇》《东海记传奇》等就集中地表现了这种思想和心态。

常任侠《祝梁怨杂剧》始作于1931年夏天，完成于1933年12月，系根据民间传说祝英台与梁山伯爱情故事写成。此剧情节虽无创新之处，但通过一曲哀婉缠绵、真挚热烈、感天动地的爱情悲歌，表达了作者对这种蔑视生死、超越时空的爱情追求的由衷赞美，正如题目正名所标识的："同池三年管鲍交，痴情千古祝梁怨。"① 选择这一传统的爱情题材，固不排除作者个人性情爱好的因素，但更重要的是，从作者对这一几乎家喻户晓的动人故事的重新表现和解读中，可以看到作品带有对传统价值、爱情观念的现代意义进行探寻和思考的意味。在这一爱情故事背后，蕴含着更加深广的关于传统和现代、继承和超越等问题的追问。

蔡莹《连理枝》杂剧通过孙三娘与赵二官的爱情悲剧尤其是孙三娘可怜可悲的命运，反映了传统道德观念、家庭关系、父母之命对青年男女爱情婚姻的束缚和破坏，特别是婆婆对媳妇命运的独断控制和无情宰割，寄予了对孙三娘不幸命运的深切同情，实际上提出了妇女社会地位和妇女婚姻自主的问题。第四折写孙三娘即将自尽有云："（三娘泣云）可怜俺一生孤苦零丁，虽嫁着个同心夫婿，却不曾有过一天舒服日子。但愿生生世世，永不再做女子身了。（唱）【借般涉耍孩儿】漫牵肠，枉挂肚，愁难定，自古道红颜薄命。不辞井臼博贤名，倒变做一事无成。空赔辛苦无怜惜，敢说翁姑有爱憎。（带云）俺在这里啊，（唱）天垂听，拼得个低头下气，祝他个今世来生。【一煞】没来由再思量，今后呵待怎生。从来最是人心硬，掂斤播两分恩怨，数黑论黄较浊清。言难罄，看遍了昏颠世事，冷暖人情。"② 孙三娘对自己不幸命运的哀叹、对世事的感慨表现得非常充分，作者的创作主旨、风格特点也得到集中的体现。

卢前杂剧《女惆怅爨》之《窥帘》表现相国郑畋之女小娘与钱塘秀才罗隐的命运以及二人关系的几番变化，剧末写二人重聚，罗隐无有功名，仍为白衣，云英没能出嫁，沦落风尘，伤心秀才面对伤心妓，二人同病相怜，感慨命不如人，怅恨久之。此剧篇幅短小，人物不多，故事简单，但

① 《祝梁怨杂剧》，南京永祥印书馆，1935年铅印。
② 《连理枝杂剧》，民国年间铅印单行本；又《南桥二种》收录，民国年间铅印本。

内涵相当丰富,所反映的人心变化、人情冷暖和世态炎凉,深入真切,意味深长。对功名利禄的追求者、势利小人、趋炎附势之徒的讥讽隐寓其中,也蕴含着世事难料、命运难测的思考与追问。

王玉章《玉抱肚杂剧》是表现太平天国起义之作。两村村民为争夺太平天国忠王李秀成遗失的约值十万贯的一条玉带,苦无良策,遂至清军营中报告李秀成行踪,致使其被俘,李秀成不屈不降,自刎而死。作者通过这一故事表达对天下太平的向往,对平定太平天国的清朝重臣多有赞誉。如结束曲【南中吕千秋岁】:"金缕呕,整顿得江山秀,是天下乐升平时候。破了江南,真个是破了江南,把一个太平朝消归乌有。曾和左,如山斗,彭和李,俱不朽,天地同长久。向觚棱北望,共庆千秋。"[①] 与此同时,也寄寓了作者对忠奸善恶、情理义利、人心向背、世情民风等转换变迁的思索。

(三)体制与趣味

吴梅弟子传奇杂剧的思想特点和艺术趣味之间,表现出明显的相关性和一致性,呈现出独特的思想和艺术特征。从艺术趣味和戏曲体制的角度来看,吴梅弟子的戏曲创作也表现出一些鲜明的共同特点,显示出可贵的独特性,成为传奇杂剧终结时期不可多得的收获。

第一,既擅长杂剧,又娴于传奇,但普遍地更重视杂剧,在杂剧创作上取得的成就也明显地高于传奇创作。吴梅弟子创作的杂剧数量明显多于传奇,传奇创作则很少。这与吴梅本人的创作多传奇而少杂剧的情况相反。卢前所作传奇杂剧八种,其中七种为杂剧,传奇仅《楚凤烈》一种。而且,在目前笔者所见知的吴梅弟子的戏曲中,传奇也仅此一种而已。蔡莹有杂剧一种,孙为霆《太平爨》三种均为杂剧,王玉章有杂剧二种,常任侠所作四种均为杂剧。这种情形当与杂剧的体制特点有关,杂剧较之传奇,一般格律较为严密,篇幅也较为短小;也与吴梅对杂剧的重视和对弟子们的要求与指导有关。吴梅要求弟子们创作戏曲,弟子凡有剧作,吴梅常为之润饰,为作序跋、评点。这实际上体现了传统戏曲的担当者和托命人吴梅承传发扬戏曲传统的理论品格与实践追求。

第二,在重视坚守护卫杂剧与传奇原有体制的基础上,也不排斥适度变革戏曲传统,并有意识地对传奇杂剧的规范体制进行某些调整与创新。从戏曲史的意义上说,传奇杂剧体制规范逐渐形成的过程就是一个不断创

[①] 《玉抱肚杂剧》,卢冀野《木棉集》末附录,1928年版。

新、走向消解的过程。这种通与变、立与破、扬与弃的复杂关联构成了变动不居、丰富多彩的戏曲史面貌。至明代，元杂剧演唱北曲、一人主唱、四折一楔子的规范已发生了重大变化；明代文人传奇体制在充分严密化、规范化的同时，也发生着南北合套、篇幅缩短等显著变化。传奇杂剧体制的传承与变化在清代得到了进一步发展，至乾隆末年以降，二者逐渐形成了你中有我、我中有你的局面。

产生于20世纪20年代至40年代的吴梅弟子的戏曲创作，一方面表现为对传统戏曲体制的坚决继承和精心守护，表现了对传统戏曲体制的熟悉与喜爱，也显示了独特的创作能力、文学才华与艺术修养；另一方面也对传统戏曲体制有所变革，有时甚至进行自觉而明显的改造和创新，从另一角度反映了吴梅弟子在新的戏曲环境、文化背景下关注并拯救戏曲传统的不懈努力。

这首先突出表现在作品的折数（或出数）方面。吴梅弟子所作杂剧中，仅有蔡莹《连理枝》和常任侠《祝梁怨》两种各为四折，严守元杂剧的体制规范，曲词与说白均自然率真，朴质无华，以情动人，颇有本色派戏曲的特点。王玉章《玉抱肚》为二折，其他八种均为单折短剧，表现出以突破元杂剧体制规范、变革戏曲传统为主导的创作倾向。卢前《窥帘》虽为杂剧，但不分折，且有三人放唱：旦扮郑小娘、贴旦扮妓女云英和生扮罗隐均有歌唱表演。吴梅弟子戏曲创作中仅见的一种传奇《楚凤烈》凡十六出，篇幅较短，已属典范的明代文人传奇体制之变；即将其置于同时期的传奇中考察，亦属最为常见的中等长度的作品。其次表现在套数选择、角色安排、关目设置等方面。孙为霆《太平爨三杂剧》自序有云："选套倚声，恪守元人成法；取材则本秋蟪吟馆诗与忠王供词，而旨在褒正砭邪，廉顽立懦，不作寻常风月语也。所以为三折者，期于一夕演完。当此旧乐衰沉之际，为便于搬演，情节安排、排场布置与脚色分配，无一不取苟简，识者自能谅之。"① 这段话将既要尽力护持和坚守杂剧传统，又不能不对原有体制进行若干变革与通融的情形表达得相当充分。这种创作心态和艺术处理方式在吴梅弟子的戏曲创作中颇有代表性，也反映了清乾隆末年以降尤其是五四新文化运动兴起之后传奇杂剧的基本处境和总体趋势。

如上所述，卢前所作《楚凤烈传奇》已属传奇体制之变，同时作品也表现出执着护卫传奇原有体制规范的倾向。卢前尝说："《楚凤烈》全部用南曲。"② 又说："作者自信颇守曲律，不似近贤，墨脱陈式，不问腔格者。

① 《太平爨三杂剧》卷首，见《壶春乐府》，陕西师范大学1964年铅印线装本。
② 卢前：《楚凤烈传奇》卷首"例言"，民国朴园巾箱本。

惟第六出记献忠、自成之叛,在【雁过沙】后用【江头金桂调】加快板唱,似有未安,然于剧情尚无不合,故仍之。"① 此语中有两点尤可注意:此剧尽可能谨守曲律,偶有未合,亦是内容所需,表明作者对曲律极为重视;而当时创作传奇杂剧不守曲律、不遵曲谱者大有人在。此剧为夙好北词之卢前作南曲传奇的尝试,一方面力求遵守传奇体制,这种努力在传奇日益衰微的情况下显得非常珍贵;另一方面,由于剧情和搬演的需要,也对典范的传奇体制进行了改造,如出数不再是二十或四十出,仅为十六出;严守曲律,其中亦略有变通;坚持全部使用南曲,亦有略变腔格之处。因为作者特别长于杂剧,于传奇中参以北艺,以使作品保持北杂剧质朴本色的风格特征。卢前这种努力是富于戏曲史意味的,既表明严守旧制、延续传统的强烈愿望,又反映了不能不寻求创新、变革传统的历史必然。

吴梅弟子们秉承先生的悉心教导和创作经验,根据自己对戏曲的创造性理解和文学艺术天赋,以杰出的文学艺术修养和学术根底为依托,适应当时的戏曲发展状况和文化政治环境,注意恰当处理继承与创新、守护传统与追求变革的关系,创作了一批具有独特思想价值和艺术价值的传奇杂剧作品,留下了比较成功的艺术经验。

第三,既重视音乐性和舞台性,又强调可读性和文学性,努力追求场上之曲与案头之曲的融合,为传奇杂剧寻求尽可能广阔的生存空间,最大限度地延续传统戏曲的生命力。如何处理场上之曲与案头之曲的关系以及二者的长短利弊、优劣高下,是中国戏曲史上一个长期存在而且影响深远的问题。到了清乾隆末年以后,特别是吴梅和他的弟子们从事戏曲创作和戏曲研究的20世纪前期,这一问题则表现得空前突出,对传奇杂剧的当下生存和未来命运的影响至为关键。在案头之曲日渐发达、场上之曲渐趋萧索的环境下,吴梅和他的弟子们实际上在进行着守护戏曲传统、坚持舞台性和音乐性、振兴场上之曲的不懈努力。这种现实努力和文化态度虽难挽狂澜于既倒,却表现出浓重感人的苍凉与悲壮。

卢前尝自述云:"我的《饮虹五种》——《琵琶赚》,谱蒋檀青事。《仇宛娘》,谱仇宛玉事。《无为州》,谱蒋师辙事。《荣荣会》,实际上谱我的家事。《燕子僧》,谱苏玄瑛事。以上皆北曲。"② 夫子自道,于认识《饮虹五种》颇有参考价值。吴梅评《饮虹五种》尝说:"置诸案头,奏诸场上,交称快焉。余按诸折中,《琵琶赚》感叹沧桑之际,《无为州》记述循良之绩,于家国政俗,隐寓悲喟,已非率尔操觚之作,若宛玉一剧,尤足

① 卢前:《楚凤烈传奇》卷首"例言",民国朴园巾箱本。
② 卢冀野:《中国戏剧概论》,上海世界书局,1934年,第210页。

为末流针砭,盖礼教废而人伦绝,夫妇之离合,不独可觇世风之变,而人情之淳浇,即国家兴亡所系焉。曲虽小艺,实陈国风,而可忽视之乎?近世工词者,或不工曲,至北词则绝响久矣。君五种皆俊语,不拾南人馀唾,高者几与元贤抗行,即论文章,亦足寿世矣。"① 由这五种杂剧表现的国家兴亡、知恩图报、清正廉洁、停妻再娶、苦海无边等问题中,可见作者积极有为的入世情怀。吴梅虽赞誉此剧成就,然每种仅一折,已属元杂剧体制之大变,至若曲词说白之本色当行,合案头场上之曲二而一之,则尤为难能。吴梅的评价实际上具有指导性意义,表明吴梅及其弟子们积极提倡并努力实践的戏曲家词曲并工、比肩先贤、合场上之曲与案头之曲二而一之的创作理想和艺术追求。

其他吴门弟子的杂剧创作也表现出同样的意义。蔡莹《连理枝杂剧》和常任侠《祝梁怨杂剧》对元杂剧一本四折、一人主唱体制的遵守,对北曲的坚持,王玉章《玉抱肚杂剧》曲词宾白的本色自然、生动传神、韵味隽永,常任侠《田横岛杂剧》的悲愤慷慨、高亢激昂,都体现了融合案头之曲与场上之曲、协调戏曲文学性与表演性的努力。这种努力在传奇杂剧真正走向衰微的历史时刻发生,益发显示出特别重要的戏曲史意义。

吴梅弟子的传奇杂剧在体制规范和艺术趣味上的特点,是教育因素与个人因素相互结合、共同激发的结果:一方面,这是先生戏曲观念和创作实践影响的结果,表现出与吴梅本人戏曲艺术特征的一致性与相关性,对先生的艺术趣味有所继承,发扬光大;另一方面,由于个性、学养、艺术天赋和时代风气等的不同,吴梅弟子们也有意识地进行调整,寻求超越,使他们的创作具有独特的面貌和价值,这也是在更深层的意义上学习和继承了吴梅的创作特点。

(四)品格与价值

杂剧和传奇经过元明两代的充分发展,已相当成熟、高度繁荣且影响广泛深远,而清康熙年间"南洪北孔"则可作为传奇创作达到鼎盛的标志。此后虽仍出现了蒋士铨、杨潮观等较有代表性的戏曲家,但仍未能达到以往的高度。清乾隆末年是中国戏曲史一个至为关键的转折点,从此以后,传奇杂剧不可挽回地走向了衰微直至消亡的不归之路。由于花部戏曲的兴盛,传奇杂剧受到了日益严重的冲击;至20世纪初早期话剧的兴起,又一次限制了传奇杂剧的生存空间。此间,在20世纪的最初20年间,由于"小

① 吴梅:《饮虹五种·序》,见《饮虹五种》卷首,渭南严氏孝义家塾丛书本,1931年刊。

说界革命"和戏剧改良的理论倡导与创作实践,传奇杂剧得到了一次兴盛发展的短暂机会,出现了一批杰出的戏曲家和戏曲作品。而"五四"新文学、新文化运动的强势兴起,则对传奇杂剧构成了空前严重的打击,以至于迅速失去了发表传播的机会。此后的传奇杂剧已明显地边缘化,尽管还有一批学者戏曲家、文人戏曲家一往情深地执着于此,但在新文学、新文化独占之下的话语系统中,很难再听到传奇杂剧的微弱声音了。到了20世纪40年代末中华人民共和国成立的时候,随着一个天翻地覆式的崭新的文学艺术时代的开始,作为中国传统戏曲典范形式的传奇杂剧,终于结束了自己的生命路程,永远地消失在茫茫的历史尘埃之中,只留下了一道深深的历史印痕。

面对乾隆末年以降的戏曲状况,吴梅曾发出这样的感叹:"乾隆以上,有戏有曲;嘉道之际,有曲无戏;咸同以后,实无戏无曲矣。"[①] 又尝说:"自逊清咸同以来,歌者不知律,文人不知音,作家不知谱,正始日远,牙旷难期。"[②] 他还说过:"况光宣间,黄冈俗剧,正遍海内;内廷宴集,大率北鄙噍杀之声。词曲之道,几几亡失矣。夫词家正轨,亦有三长:文人作词,名工制谱,伶家度声。苟失其一,即难奏弄。自文人不善讴歌,而词之合律者渐少,俗工不谙谱法,而曲之见弃者逐多;重以胡索淫哇,充盈里耳;伶人习技,率趋时尚,而度曲之道尽废。居今之世,求负此一长者,渺不可得;而况斟酌古今之宜,损益点拍之节,茫茫天壤,又孰能启予之益也?"[③] 仔细体会吴梅在这些言论中表达的对于传统戏曲走向式微的深重感慨和无奈心情,认真体会吴梅的创作实践和戏曲研究、戏曲教育活动,不能不说其中确有深意存焉,的确难以用个人的兴趣好恶有效而合理地解释这一切。

同样,将吴梅弟子的传奇杂剧置于当时的戏曲史情境中,特别是花部戏曲与新兴话剧方兴未艾、传统戏曲走向终结的语境来认识,置于当时新旧文学艺术彼此冲撞、新旧文化观念冲突交汇的时刻来考察,就会发现,这些产生于传奇杂剧迅速衰微、走向终结的最后时刻的创作实绩,具有特殊而珍贵的文化品格。

吴梅弟子所作传奇杂剧的特点,既与清乾隆以后特别是20世纪前期中

[①] 吴梅:《中国戏曲概论》,见王卫民编《吴梅戏曲论文集》,中国戏剧出版社1983年版,第185页。笔者对原标点有所调整。

[②] 吴梅:《曲学通论·自叙》,见王卫民编《吴梅戏曲论文集》,中国戏剧出版社1983年版,第259页。

[③] 吴梅:《曲学通论》,见王卫民编《吴梅戏曲论文集》,中国戏剧出版社1983年版,第305页。笔者对原标点有所调整。

国戏剧的变革相关，又与这一特殊历史时期传奇杂剧的际遇相连；既与传统戏曲的近现代命运相通，又与传统文化的近现代处境相似。从思想观念和价值评判的角度看，他们对历史和现实问题的强烈关注，特别是通过对重大历史事件的再次呈现，以及重新解读表达的对当时重大社会矛盾、社会问题尤其是对民族命运、国家前途的强烈忧患与关注，表现出来的强烈入世精神和忧患意识，均与近现代中国在新的世界格局中反思传统、重估自我、寻求出路的主体精神息息相关。他们有时通过重大的历史事件，有时通过感人的历史故事，有时通过细小的历史场景，表达的对传统爱情观念、婚姻习俗、世态人心与相应的现代价值之间的矛盾，对忠与奸、善与恶、义与利、情与理等的纠缠与冲突的思索，在某些传统价值面临崩解和新价值系统尚未建立之际的孤独无助和无所适从之感，都在中国近现代文化的许多方面不断再现。这种带有普遍性的社会文化问题和文化心理矛盾一直困扰着无数的中国人，尤其是学者型文学家和人文知识分子。

吴梅弟子有意识地对传统戏曲体制与艺术趣味的坚守和追求，同样具有超越戏曲史的文化象征意味。传奇与杂剧兼长、更多地关注和创作杂剧的戏曲样式选择，既表明他们具有这样的创作能力和艺术趣味，也表明他们在价值判断上更加重视杂剧的倾向；既表明他们坚持传统戏曲形式而不肯退让、不合流俗的信念，对传统戏曲的精心守护、一往情深，也表明传奇杂剧这样的传统戏曲样式真正到了走向终结的最后时刻。到了20世纪三四十年代以后，万劫不复地走向消亡或无疾而终的文化传统又何止一二而已。因此，不能不说，这种对文化传统的执着态度和眷恋心态，不只让人体会到无可奈何花落去的感伤，也让人感受到一种知其不可而为之的悲壮。吴梅弟子对典范的传奇杂剧体制的精心守护和适当变革，不仅表明对这种体制规范的合理性的认同和弘扬，而且表明对戏曲变革的必然性与戏剧形态时代性的理论体认和艺术实践。这种既有意识地坚守传统又不得不适当变革传统的戏曲创作方式和戏曲存在形态，也是为走向式微终结的传奇杂剧寻找尽可能广阔而持久的生存空间，当然也透露出这最后一批传统戏曲家同时也是第一批现代戏曲研究者内心的深刻矛盾。

吴梅弟子关于戏曲的音乐性和舞台性、可读性和文学性并重的努力，追求场上之曲与案头之曲相统一的追求，实际上具有清理总结这一中国戏曲史上长期存在且多有争论的重要问题的意味。当传奇杂剧走在式微终结直至消亡的最后一段路程上的时候，吴梅弟子及其传奇杂剧的出现，实际上具有尽力护持并重新振兴民族戏曲传统的意味。结合20世纪20年代至40年代的戏曲状况和文化背景，可以说，这种看似不偏不倚、中正和合的

理论主张和艺术实践，实际上蕴含着更关注、更强调场上之曲的意味。这也是挽救传奇杂剧衰微命运的最后一次努力。接受过良好的古典戏曲和传统文化的教育熏陶，对传统戏曲有着深刻理解、真切体悟和诚挚感情，成为吴梅弟子采取这种戏曲文化姿态的重要条件；而吴梅戏曲理论主张、创作实践和艺术趣味的影响，则成为吴门弟子们关注并试图解决这一问题的直接动因。吴梅弟子在许多方面有力继承并丰富发展了先生的戏曲理论主张和艺术创作经验，逐渐成长为学者型的戏曲家，形成了在当时文化背景下颇为特殊、在戏曲修养方面非常全面的知识结构，具备了理论阐发与艺术实践兼擅、场上之曲与案头之曲并重、戏曲研究与戏曲创作双美的能力。正是这种能力与素质，造就了吴梅弟子戏曲创作和戏曲研究的独特面貌，也使他们在传奇杂剧尚能生存延续的最后阶段，做出了扎实不懈的努力和无可替代的贡献。

吴梅弟子的传奇杂剧在题材选择和思想特点、体制特征和艺术趣味等方面，均表现出继承与创新、传统与现代相结合的鲜明特点，表现出传承、坚守、护卫传统戏曲的深沉情怀，这种戏曲现象和创作实绩成为传奇杂剧走向消亡之际最后一抹凄美的夕照。吴梅弟子在一些方面守护着传统，在另一些方面也顺应着时代。他们在坚定地延续旧的戏曲传统的同时，实际上也在以一种独特的方式建设着新的戏曲传统。吴梅弟子在创作心态和创作动机、作家身份和知识结构等方面，也显示出同时代的其他戏曲家们难以比拟、无法替代的特殊价值。他们对先生戏曲理论、戏曲研究、戏曲教育和创作经验的传承，他们从学者型戏曲家到戏曲家型学者的身份转变，他们对戏曲传统和文化传统的体认感悟和依依深情，都使他们成为吴梅之后又一批也是最后一批以传奇杂剧创作坚守与护卫传统戏曲的传薪者和守夜人。

吴梅弟子和他们的戏曲创作，构成了传奇杂剧夕阳西下之际的一道并不耀眼却意味深长的文化风景线。吴梅弟子的戏曲创作以其独特的思想特点、艺术趣味，形成了鲜明的文化品格。这是传统戏曲发出的最后一声微弱而动人的呼喊，也是传奇杂剧风华渐远、辉煌已逝、真正终结的标志；这是新旧文化矛盾冲突、嬗变转换之际传统戏曲之命运的象征，也是新的文化观念、价值系统建立之际最后一代学者型戏曲家情感状态和价值追求的艺术化表达。

不能不说，在中国近现代戏曲史和戏曲研究史上，作为戏曲创作和戏曲研究群体的吴梅弟子的成就与影响，绝无仅有；在中国戏曲、文学从古代走向现代的历史转换历程中，吴梅弟子表现出的品格和价值，独一无二；

在中国传统戏曲、文化面临严峻挑战与深刻变革之际,吴梅弟子的戏曲理念、学术追求与文化态度,意味深长。

二、蔡莹《连理枝杂剧》及《味逸遗稿》

(一)《连理枝杂剧》

此剧在《晚清戏曲小说目》《清代杂剧全目》《中国近代传奇杂剧经眼录》《中国曲学大辞典》《江南访曲录要》及《江南访曲录要(二)》中均未著录。《中国古典戏曲序跋汇编》亦未涉及。

《古典戏曲存目汇考》著录云:"《连理枝》,杂剧。排印本。有黄孝纾序。演孙三娘不得其姑欢心,被逼离异,夫因病死,三娘亦自缢以殉。题目作'赵二官私寄同心结',正名作'孙三娘自挂连理枝'。"关于作者,该书云:"蔡莹,字振华。浙江吴兴人。著有《元剧联套述例》一卷,吴梅为之序。"①

笔者所见《连理枝杂剧》有三种版本:一为民国年间铅印单行本,刊年未详。复旦大学图书馆所藏之《连理枝杂剧》为赵景深先生旧藏,书前序页钤有阳文篆书"赵景深藏书"印一方,末页钤有阴文篆书"赵景深藏书印"一方。二为《南桥二种》本,《连理枝杂剧》为其第一种,其第二种为独幕剧《当票》,民国年间铅印,刊年未详。上述两种版本内容、版式、字体等无异。均署"吴兴蔡莹撰",凡四折。卷首有黄孝纾作于"癸酉秋日"之序。癸酉为民国二十二年(1933),据此推断,此剧完成时间当距此时不远。三为《味逸遗稿》所收本,蓝墨油印,线装一册,1955年5月小安乐窝墨版刊行。作者署"吴兴蔡莹正华"。

此剧写孙三娘父母早亡,依兄嫂长大;山阴人赵二官,在衙门中任文案之职。孙三娘嫁赵二官,夫妻感情颇睦。然二官之母赵婆独喜自己女儿彩姐孝顺,而不容三娘,逐其归兄嫂家。二官得知消息,向母求情无效,遂愤而出走,至城外旅店中住下。三娘得二官书信,方知其夫下落,且知已在病中,即至旅店中照料二官,服侍汤药。然二官病怀日笃,不见起色。资用亦乏绝,拖欠房租,店主催讨,二人极为困苦。如此凡二十五日,二官染沉疴而死。三娘悲不自胜,虽经哥哥孙大再三宽解,然意难回转,于哭祭丈夫之后,终竟自缢身亡于一树之连理枝上,年仅十八,嫁到赵家亦

① 庄一拂:《古典戏曲存目汇考》,上海古籍出版社1982年版,第1749页。

仅二载。孙大将二官、三娘合葬一处,以了却这对恩爱夫妻生前心愿。

定场诗云:"膝下儿能孝,家中我独尊。眼前无别虑,媳妇祸殃根。"以【仙吕点绛唇】开场:"俺生小的父母双捐,仗哥嫂别求姻眷。将身献,难得姑怜。女子身,竟比鸿毛贱。"结束曲为:"【啄木儿煞】了馀生,翻干净。一场大梦今宵醒。露寒风冷,留与那断肠人谱断肠声。"

题目:赵二官私寄同心结。正名:孙三娘自挂连理枝。

此剧卷首黄孝纾癸酉(民国二十一年,1933)所作序,蔡毅编《中国古典戏曲序跋汇编》等不收。因为此材料不常见,故录之如下:

在昔云韶制曲,瀛府审音,爨段递翻,传奇斯盛。若乃瑞南错采,词谱玉簪;桐柏摛华,歌传金镱。濑宾分钗之作,练川还带之篇,绮丽欲流,緅冤斯轸。矧复巴妇怀清,梁媛砥行。乌呼姑恶,鱼唤王余;私谥阖棺,尺丝加颈。煎情熨梦,疑迦陵之仙;连理交柯,化文梓之木。吁其烈矣,能无悲乎?吾友蔡君正华,早饮香名,长耽馨业。以金荃摘艳之才,擅玉茗辨音之学。华山巘之乐府,凄入桐徵;禹迹寺之词章,哀流藤酒。以此方之,殆又甚焉。穷秋凋节,积潦兼旬;坠叶声干,乱蛩吟咽。讽籀初竟,忾叹以兴;爰缀荒文,用为嚆引。癸酉秋日,黄孝纾。

另外,复旦大学图书馆所藏之《南桥二种》为作者签名题赠本,内封有毛笔书行:"侣琴先生正拍 弟振华敬贻 廿四年八月"。赠书时间为1935年8月,所赠者"侣琴",当系金国宝〔1894(一作1892)—1963〕,字侣琴。江苏吴江人。毕业于复旦大学,留学美国,获哥伦比亚大学硕士学位。回国后历任中国国民党中央党务学校、复旦大学教授,国民政府财政部科长。1929年8月,任南京特别市政府财政局长。1930年起,任交通银行总稽核、中央银行经济研究处专门委员。1944年任中央银行会计处处长,并任上海商学院、暨南大学教授。1949年后任上海财经学院、上海社会科学院和复旦大学教授,九三学社上海市委委员。著有《统计学大纲》《英国所得税论》《中国经济问题之研究》《中国币制问题》《统计新论》《工业统计学原理》《高级统计学》《金国宝经济论文集》等。

蔡莹与金国宝年龄相仿,亦可算是大同乡,二人应有交往。此册签名本《南桥二种》,留下了二人文字因缘、平日往还的一点雪泥鸿爪,颇显珍贵。

(二)《味逸遗稿》及其他

许多人已经习以为常的思考方式和表述方式是,一切事物的发展过程

与人物的际遇命运都可以归结为历史的必然，有时甚至是"不以人的意志为转移的历史的必然规律"。但是，同样重要也同样不可否认的是，在极端复杂、变幻莫测的历史过程中，其实充满了无限多的偶然性。我们往往有意无意地忽视了这种几乎随处可见的偶然性。从历史真实性的角度来看，许多流传至今、成为人们研究历史问题和认识历史事实的重要根据和充分证据的材料，其实只是浩如烟海的曾经存在过的文献数据中幸存下来的一小部分，犹如大海中冰山浮出海面部分之一角，无论人类怎样搜求挖掘，都无法从真正的意义上穷尽文献数据。这当中又充满了很大的偶然性。即使完全排除阅读与理解过程中经常出现的误读与误解的情形，设想研究者完全可以按照文献的本初意义来阐释这些可见的材料，做到如陈垣所说的"竭泽而渔"，努力还历史以本相，实际上也难以在本质的意义上复原历史。所谓"原生态"的研究不过是一种相当理想化的方法论，一种可以永远追求却也永远难以完全实现的精神目标。所以，有思想家说一切历史都是当代史，一切历史都是人心中和笔下的历史，这是一个重要的思想命题和历史观念。

尽管这样说，笔者并不是想做历史虚无主义者和不可知论者。在研究和思考充满无限偶然因素的历史过程的同时，文献资料仍然是最根本、最可信的东西。偶然幸存下来的文献资料中还是反映了部分的历史状况，不是历史文献不可靠，重要的是要理解其中的偶然因素，要意识到材料的使用应该有一个限度，这有点像一般所说的"史识"。从真实可证的文献资料的研究出发，得出对于过去的事件与人物的若干认识，其实还是最为可信的方法和途径。从材料出发的介绍解说、论说证明、阐释推演，总比时下极其常见的许多毫无根据的大胆想象、欺世盗名的放言高论要可靠也可爱许多。从真实可靠的历史文献出发，这可以说是后人认识前人、接近往昔历史过程的唯一正确途径。人们经常饱含感情地说历史是最公正无私的，是因为应当记住的东西它大都可以记下，权威垄断与独裁专制可以逞一时之英雄，但不可能永远地阉割历史。可是，历史有时候也相当健忘，经常在有意无意之间忘记许多本不应该忘掉的人和事。

这里要说的蔡莹，可能就是一个历史本来不该忘记却实际上几乎被忘掉的人。此一番想法和议论实际上是从笔者近年所学所思的学术问题中来的。笔者从事中国近代戏曲和文学的研究已颇有一些年头，愈来愈强烈地感到，面临的最大问题不是如何运用材料并在此基础上形成见解、确立观点，而是文献资料的难以搜求、极度匮乏，每生无米为炊之叹。信乎阿英等先生所感叹的，寻找近代文献资料实际上比获得明清以前的文献资料更

加不易。由于战乱连年、政局动荡,湮没与毁掉的文献不计其数,加之时间较近,文献家向来重古而轻今,详远而略近,近代文献多不被重视。因此,想要对近代以来的文献数据进行比较全面的清理,几乎已不复可能。此仅以蔡莹一人为例以见此问题严峻程度之一斑。

蔡莹生活的年代距离今天不远,但是其生平行止、研究著述等情况我们已知之甚少,极难寻觅。近年出版的多种近现代人物工具书中,亦难见此人名字。如陈玉堂编著、浙江古籍出版社于1993年5月出版的《中国近现代人物名号大辞典》即未收蔡莹其人,齐森华、陈多、叶长海主编、浙江教育出版社于1997年12月出版之《中国曲学大辞典》也完全不载蔡莹其人其书。笔者在写作博士学位论文时,根据自己搜求资料之所见所得,只了解到此人的如下一点情况:蔡莹,字振华。此据吴梅为蔡莹著《元剧联套述例》所作序,中有云:"蔡生振华,从余治北词有年矣。尝病元剧联曲,多少不等,前后互异,因尽取元剧,比类而衡量之,成《元剧联套述例》一卷。"浙江吴兴人。为吴梅著名词曲弟子之一,著有《元剧联套述例》一书,署"吴兴蔡莹述",民国二十二年四月(1933年4月)由上海商务印书馆出版。还曾编著《中国文艺思潮》一书,民国二十四年十二月(1935年12月)由上海世界书局初版,为刘麟生主编《中国文艺丛书》之一种。此书后来编入《中国文学八论》一书中,中华民国二十五年(1936)由上海世界书局出版,1985年由北京中国书店影印出版,近年仍在流行。蔡莹还著有戏剧《南桥二种》一册,其第一种为《连理枝杂剧》,第二种为独幕话剧《当票》,民国年间刊行,具体年代未详。《连理枝杂剧》还曾以单行本印行,与《南桥二种》本相同。

一般对于蔡莹的了解,仅此而已,甚至连他的生卒年都没有查考清楚。过去一般所说吴梅先生的"七个半弟子"之中,当有蔡莹一个,而且是相当出色的一个。词曲研究界的其他著名学者如任讷、卢前、王玉章、唐圭璋、王季思、万云骏、钱南扬、汪经昌等皆出自吴梅门下。但是这"七个半弟子"究属何人,笔者尚未完全查考清楚。上述诸人,虽有如今声名大振者,俨然为一代学问之代表;更有已基本上为学术史忘却者,颇显冷清落寞之态,如蔡莹、王玉章、卢前、汪经昌等都是。面对如此困惑与复杂的情况,当然是由于笔者的不学,怪不得他人,但同时也与有关资料的难以寻求和学术史的大面积遗忘不无关系。

颇有几分幸运而凑巧的是,笔者在旧书店里偶然获见蔡莹著《味逸遗稿》油印本一册,对此人的了解得以稍进一步。兹就所知,将相关情况介绍如下,以方便同道者继续进行深入研究。

《味逸遗稿》，油印本，蓝色油墨印刷，线装一册。笔者所见之一册封面已不存，似是被撕去。扉页双钩"味逸遗稿"四字，背面有同为双钩"一九五五年五月小安乐窝墨版"十三字，字体略小。书框高 17.2 厘米，宽 13.1 厘米。版心有"味逸遗稿卷×"字样，并标明页码。每半页十三行，每行二十四字。印数未详，然从一般情形判断，这种油印本书籍印数不会很多。卷首是"附录挽辞"，有江宁陈世宜、上海王铨济、吴江金元宪、临桂况维琦诸人挽蔡莹诗词。作者署"吴兴蔡莹正华"，可知蔡莹字正华，浙江吴兴人。

《味逸遗稿》凡四卷，卷一为诗，收诗七十二题，共一百一十五首。卷二为词，收词六十六阕。卷三为曲，收《连理枝杂剧》一种，前有黄孝纾作于"癸酉秋日"即民国二十二年（1933）秋天的序文，凡四折，剧末有："题目：赵二官私寄同心结。正名：孙三娘自挂连理枝。"卷四为《朱彊村望江南题清词笺注》，后有署"小安乐窝主人"之后记，当为作者自作，可知蔡莹别号"小安乐窝主人"。再后有附录一种《清季四词人咏》，署"女雪笺"，可知此作为蔡莹之女蔡雪所笺注。唯此书名为《味逸遗稿》，不知蔡莹是否另有别署"味逸"？从通常情况看来，似极有此种可能，但尚无其他证据，尚待考查。

《味逸遗稿》之最后为作者女儿蔡雪所作跋，于了解蔡莹生平、著作等情况非常重要，极为珍贵。由此篇跋语中可知，蔡莹卒于 1952 年；此书为蔡雪奉母亲之命，请蔡莹生前友朋选编并共同出资印成，书成之时正值蔡莹逝世三周年之纪念日。关于蔡莹的著作，除上文所述及者外，据此跋文所列举，尚有诗稿一册，经吴梅点定，词稿《画虎集》，尝被叶恭绰编《广箧中词》所采录，然诗稿、词稿均已不存。蔡莹还擅古文辞，被潘嗣曾推为"洁净精微，不落八家窠臼"，然亦所存无几。尚著有《谢宣城诗注》若干卷，未完。又曾与瞿兑之、刘麟生共同编辑《古今名诗选》六编。此跋语却未提及蔡莹尝作独幕话剧《当票》一事，未知何故。或因此剧不合此书编选要求，或编书时已难获见此剧，或其女儿蔡雪竟不知父亲尝有此作乎？

关于蔡莹之生年，尚难确定其准确时间，但从诗词中约略可知其出生的大致年代。《癸未除夕戏集陶诗》有句云："开岁倏五十，斗酒聚比邻。人生少至百，飘如陌上尘。"癸未为民国三十二年（1943）。取其整数，此时作者当在五十岁左右。又其《生日感赋》有句云："镜中双鬓欲成丝，始觉朱颜异昔时。五十过三休自讳，百年已半岂能追。"再参之以其他材料，可知蔡莹出生于光绪二十一年（1895）。

此外，另有一条材料非常难得：1917年6月出版的《馀兴》杂志卷首刊载单人照片四幅，为"约翰东吴两大学辩论会之优胜者"，其中一幅即"蔡振华"，由此可以看到蔡莹作为辩论会优胜者的形象。

综合以上情况，如今可知蔡莹的生平情况大致如下：蔡莹，字正华，或作振华，号小安乐窝主人。浙江吴兴人。生于1895年，卒于1952年。擅诗词曲、古文辞，为吴梅著名弟子之一，亦为一位著名学者。曾任圣约翰大学国文系主任。著有《元剧联套述例》（上海：商务印书馆，1933年4月）；《中国文艺思潮》（上海：世界书局，1935年12月初版，为刘麟生主编"中国文学丛书"之一种，后辑入《中国文学八论》一书）；戏剧《南桥二种》，其第一种为《连理枝杂剧》一本四折，第二种为独幕话剧《当票》。卒后其妻子、女儿并友人为编印《味逸遗稿》一册。尝有诗稿一册和词稿《画虎集》，后似均不存。蔡莹还擅古文辞，然存者无多。尚著有《谢宣城诗注》若干卷，未完；又曾与瞿兑之、刘麟生共同编辑《古今名诗选》六编。

完全可以说，蔡莹是一位不应该被遗忘的杰出戏剧家、文学家和学者。关于蔡莹生平行止、著述成就及相关情况，目前笔者所知虽较以前有所丰富，然仍嫌过于简略，与这位杰出戏剧家、文学家和学者的戏剧创作、文学创作与学术研究成就和应有的文学史、学术史地位相比，极不相称。希望在不久的将来，能有机会进行更广泛的调查和搜求并有更多的幸运发现，更盼望高明者不吝教正补充，以共同推进相关研究的进展。

三、卢前所作戏曲的本事主旨与情感寄托

卢前（1905—1951），字冀野，江苏江宁（今南京）人。以其过人的文学才华和学术根底，在多个方面取得了杰出成就，特别是在传统诗词文章、散曲戏曲、新诗、新剧、小说、书法艺术、戏曲文献、戏曲研究、方志编纂等方面贡献尤大，又曾在南北多所大学任教，成才颇众。卢前号称"江南才子"，确是名不虚传，令人叹惜的是因嗜酒善饮，率性而为，终至英年早逝，留下了无法弥补的遗憾。

作为吴梅众多弟子中最为杰出者，卢前在戏曲创作方面同样继承了乃师作家与学者兼顾、戏曲创作与研究俱擅、戏曲的文学性与音乐性兼长的特点，作有杂剧《琵琶赚杂剧》《荣荑会杂剧》《无为州杂剧》《仇宛娘杂剧》《燕子僧杂剧》五种，总署《饮虹五种曲》《饮虹五种》或《卢冀野丙寅所为五种曲》，又有《楚凤烈传奇》一种，另有杂剧《女惆怅爨》（包括

《窥帘》《课孙》《赐帛》）等。特别值得注意的是,《女㥜怅爨》流传稀少,近年始被发现或关注,其中有的属新发现的戏曲作品,提供了新的戏曲史实,具有独特的文献价值。

(一)《饮虹五种》的纪实作风

《饮虹五种》,又名《卢冀野丙寅所为五种曲》,有民国十六年(1927)排印巾箱本;又有《木棉集》(一名《木棉甲集》)本,民国十七年七月(1928年7月)刊;又有《渭南严氏孝义家塾丛书》本,民国二十年(1931)刊。复有《冀野文钞》之《卢前诗词曲选》本,中华书局2006年4月出版。据载另有《卢冀野五种曲》稿本,笔者未见。

《饮虹五种》,即《琵琶赚杂剧》《荣莄会杂剧》《无为州杂剧》《仇宛娘杂剧》和《燕子僧杂剧》之合称。每种仅一折。

卷首有吴梅丁卯十月(1927年11月)所作之序。辛未夏四月(1931年5—6月)渭南严氏刊行之《渭南严氏孝义家塾丛书》本于吴梅序之前尚有林思进《罗兰度曲图序》,刘朴《罗兰度曲图记》,吴虞、林思进、张铮、刘咸炘、韩孟钧、庞俊、李植、萧参、龚道耕诸人之《罗兰度曲图题咏》,颇能反映此剧当时产生的广泛影响,特别是在天津被演唱之情况,反映了作为传统戏曲样式的杂剧在舞台上演出的真实情况,极为珍贵,值得注意。

1.《琵琶赚杂剧》

《琵琶赚杂剧》,首有杨圻《檀青引》诗并序,为此剧故事所本。写清咸丰年间宫中乐师蒋檀青在圆明园被英国侵略者焚毁之后,流落江南,以弹奏琵琶、沿门叫唱糊口为生。蒋檀青到得维扬,一夜梦见圆明园被焚情景,激于民族义愤,感于国人蒙昧,呼唤找到医国药方,报仇雪耻,并希望国人尽快觉醒。

以【北正宫·端正好】开场:"锦江南,春如画。抱一面旧琵琶,走遍天涯。怕前头鹦鹉迎人驾,况又是前朝话。"结束曲云:"【尾声】调新弦,重说法,便芒鞋踏破都不怕。且准备着几支儿醒世歌词作道情打。"正目:琵琶赚蒋檀青落魄。

此剧作于民国十五年(1926),题材所本为近代著名诗人杨圻(1875—1941,字云史,江苏常熟人)于光绪二十三年十月(1897年11月)所作《檀青引》(附《檀青传》)。《檀青传》有云:"文宗时梨园尤盛,设升平署以贮乐工,内务府掌之。设南府,命乐工教内监之秀颖者习歌舞。当夫棠梨春晚,梧桐秋末,万几之暇,辄召两部奏新曲。檀青发喉,则天颜怿霁,赏赉过者伶。文宗中叶,粤匪据金陵,捻匪扰皖豫,英法龃龉,与战不利。

……从人游江南，江、淮间乱，无所业，檀青抱筝沿门卖曲为活。迄穆宗中叶，湘淮军克金陵，平捻匪，东南定，再见中兴。而檀青贫，终不得返京师。京师方重靡靡之音，无工昆曲者，于是诸伶中亦无有知檀青姓氏者矣。……后三十余年，而东吴杨云史年二十一，游广陵，宴客平山堂。江山春暮，花絮际天，乃命丝竹，以佐诗酒。坐上遇檀青，知余之自京师来也。清歌一声，弹筝一曲，白发哀吭，泪随声下。问所哀，为余述宫中事甚悉。……由今思之，四十余年矣。每念先皇恩，如隔世事。因叹曰：从此以往，无复此乐矣。言已欷歔，余亦愀然。时光绪乙未四月也。今岁秋复见之青溪花舫，哀音怆怆，益老矣。尝读少陵逢李龟年诗，于流离之况，寄家国之恨。余悲檀青之与龟年同一流落也，乃为传而长歌之。"①《檀青引》有句云："江都三月看琼花，宝马香轮十万家。一代兴亡天宝曲，几分春色玉钩斜。……小臣掩面过宫门，犬马难忘故主恩。檀板红牙今落魄，寻常风月最销魂。十年血战动天地，金陵再见真王气。南部烟花北地人，天涯那免伤心泪？……糊口江淮四十年，清明寒食飞花天。春江酒店青山路，一曲霓裳卖一钱。君问飘零感君意，含情弹出宫中事。乱后相逢话太平，咸丰旧恨今犹记。忆尔依稀事两朝，千秋万岁恨迢迢。至今烟月千门锁，天上人间两寂寥。"② 将《琵琶赚杂剧》与上述材料相比照，可以明显地看出具有纪实述史、感慨兴亡的作风。

由此可见，此剧是通过世变之际一位流落于江南的宫廷乐师之口自述经历，感慨国家兴亡，巧妙地将个人乱离与国家不幸绾合于一，颇有以小见大、举重若轻之效。从创作构思、结构立意、艺术风格等方面来看，颇有洪昇《长生殿·弹词》、孔尚任《桃花扇·馀韵》遗意，当是感于史事并受到此类作品影响创作而成。假如将作品所写的前朝伤心国事与当时的动荡局势相联系，更可以看出作品中寄托的沉痛的历史沧桑感和深沉的时事感慨。

2.《茱萸会杂剧》

《茱萸会杂剧》，首有王峒、秦艾三题诗各七绝二首。写金陵望族、世代书香之家常府六爷常有士，于九九重阳节之日邀请自家兄弟相聚，准备大张筵席。因大哥已经下世，唯独不请大奶奶。在常府中效力二十八载的苍头老万向常有士忆起大爷在世、诸弟幼小时艰难生活情景，大奶奶为全

① 杨圻著：《江山万里楼诗词钞》，马卫中、潘虹校点，上海古籍出版社2003年版，第1—3页。按："欷歔"原作"欷歔"，显误，据文意改。钱仲联主编《清诗纪事》第二十册《光绪宣统朝卷》录此诗即作"欷歔"，江苏古籍出版社1989年版，第14013页。

② 杨圻著：《江山万里楼诗词钞》，马卫中、潘虹校点，上海古籍出版社2003年版，第3—5页。

家生计百般操持,为拉扯弟弟们长大含辛茹苦,劝说常有士邀请大奶奶一同前来相聚。常有士醒悟感动,即决定知恩图报,迎养嫂嫂,并派人将嫂嫂接到府中居住。

以【北南吕·一枝花】开场:"咱依人苦一生,悔不抽身早。看遍了兴亡千载事,都向梦中抛。禁不住风雨飘摇,世态炎凉老,好一似长江东去潮。说将来一件件妙想天开,一个个心机异巧。"结尾云:"(净)俺这一场诉说,把六爷唤醒了,才知道迎养恩嫂。俺看世上负恩的人不少,有的是受恩不知,还有的是知恩不报。六爷还究竟是有良心的人也。【黄钟尾】算乾坤忘恩负义的知多少?况更有绵里针儿笑里刀。说什么知心好,刎颈交。到收梢,只认得鸦青钞。俺主人家还算是庸中佼佼。俺二十年两眼昏花,也看破的世情早。"正目:茱萸会万苍头流涕。

卢前曾明确说过:"《茱萸会》,实际上谱我的家事。"① 可知此剧是作者自述家中事件、表现家庭关系之作。主人公"常有士"为金陵人,与作者籍贯相一致,谐"常有事"之音意,可见作者创作用意。从剧情内容与作者本人交代来看,"常有事"当即卢前本人的化身。

此剧所写内容看似平常简单,主要表现家庭事件与日常伦理,但寄予着深刻的人生感悟和处世道理,涉及家庭关系以外的广阔人世间经常可以耳闻目睹、感同身受的许多负心与报恩、知过与补过、晦心与良知、金钱与道义、利益与清高等道德境界与人格操守问题,于平凡事件中寄托着深切的道德伦理、人生选择追问。特别值得注意的是,此剧产生于传统道德秩序迅速崩解、家庭伦理观念面临巨大冲击的动荡年代,显示出空前深切的现实色彩和内心忧思,留下了深长辽远的思考空间。

3.《无为州杂剧》

《无为州杂剧》,首有冯煦《蒋绍由先生传》,为此剧故事所本,可见此剧的纪实作风。写江苏上元人蒋师辙由桐城知县升任无为州知州,既无宦囊,又无随从,只身一人前往上任。到任后日勤听断,重门洞开,讼入即决,事无壅蔽,深得百姓爱戴。不料蒋师辙在任仅仅七个月,即因全心为民,辛劳交瘁,遽然而逝。众百姓得此消息至为痛惜,前往送样叩拜,绅士集议为建祠,转奏朝廷请国史馆立传。

以【北双调·新水令】开场:"水深火热久消磨,铁琅珰无门可躲。开法网,靖妖魔。恨良吏无多,望青天早日到州坐。"结尾云:"呀,适才过去一班男女,怕是去送蒋爷遗样。想老夫亦蒙其恩泽,安能不前往叩拜?

① 卢冀野编著:《中国戏剧概论》,上海世界书局1934年版,第210页。

想起蒋爷当日来时，忽忽又离俺每而去。只怨无为百姓命薄，不能享贤父母的恩惠，尚复何说也？【收尾】记来时曾在亭前坐，想遗容不由人珠泪潜堕。难得他用心儿重整破山河，我每要报答他循良怎生可？"正目：无为州蒋令甘棠。

此剧根据近代著名文学家、学者冯煦（1842—1927）所作《蒋绍由先生传》的相关史实，通过记述一位清廉正派、勤政爱民、深受爱戴却辛劳早逝的官员事迹，表达了对这位官员的钦敬之情，也间接反映了当时的官场状况和社会现实。结合此剧的创作背景，也可见作者对当时官场习气、社会动荡的关注与感慨，寄托了关注现实、体恤民生的情怀。

剧中所写主人公蒋师辙（1847—1904），字绍由，一字少颖，号遁庵，亦号颖香。江苏上元（今南京）人。少负隽才，与兄师轼（幼瞻）称"金陵二蒋"。同治十二年（1873）选拔贡。光绪十六年（1890）中顺天乡试副榜。博览群书，究心经济。光绪十八年（1892），台湾巡抚邵友濂闻其才，延主章奏，遂由津门乘舟赴台湾，留台仅六月，著《台游日记》四卷，备记其事。光绪二十四年（1898）被任为安徽知州，次年署寿州，再次年移凤阳。光绪二十八年（1902）调任桐城，二十九年（1903）授无为州知州，所至辄有政声，翌年逝于任上。著有《青溪诗选》《青溪词钞》等，修《临朐县志》《鹿邑县志》《江苏水利全书》《江苏海塘志》等。

4.《仇宛娘杂剧》

《仇宛娘杂剧》，首有陶隆伟题词。写江宁人吴其仁负笈欧洲，十载归来。受同窗好友杨柳孙之托，带回家书一封。原来奉父母之命，托媒妁之言，杨柳孙自幼与表妹仇宛娘订下婚约。宛娘在杨家侍奉柳孙母亲，只待柳孙回国完婚。杨柳孙赴西洋留学十三载，与瑞士女子约瑟结婚，蜜意浓情，滞留巴黎，不想回国。从杨柳孙信中得此消息，宛娘顿时晕倒过去，母亲也严厉谴责儿子这种负心行为。

以【北越调·斗鹌鹑】开场："燕子楼中，桃花扇底。明月如盘，夜凉似洗。翠枕孤衾，青灯照壁。望夫石，曾相忆。举目谁亲？知心有几？"结尾云："（小旦叹科）【圣药王】身已离，情更离，全不念恩情当日画楼台西。鹧鸪啼，杜宇啼，一声声啼月到东篱。无奈月光移。柳孙，柳孙，原来您是个负心的汉子！俺只当天下多情，无过于您。谁知今日如此待俺。咳！也罢。奴家也不想活在人世，咱们同到阎罗殿上拼他一拼去。（末）小姐不必如此。如今到西洋去的朋友，停妻再娶，不止柳孙一人。俺请您好自珍重，再作计较罢。俺也得罪了。（下）（老旦）宛儿，您不必这样。俺此刻心乱如麻，让俺慢慢筹个长策，必不亏您。（小旦）奴家只自怨命薄，

尚复何言?【收尾】海枯石烂情如一,冤水无端掀起。只如今似我断肠人,普天下伤心的还有几?"正目:仇宛娘碧海情深。

此剧所写有事实根据,讽喻友人杨仲子在与表妹刘琬订婚后,又因留学法国而与法国女子燕妮结婚,对杨仲子这种见异思迁、用情不专行为表示批评讽刺。从中亦可见卢前对此类事情的认识和态度,也反映了当时知识分子当中特别是留学海外的文人学士经常面临的恋爱婚姻问题,这在当时也是并不罕见的一种社会现象。

此剧主人公杨仲子(1885—1962),原名祖锡,亦名扬子,号粟翁。江苏江宁(今南京)人。中国近现代音乐教育家。知识渊博,多才多艺,兼擅文学、诗歌,尤其爱好篆刻及书法。1904年以庚子赔款官费留学法国,先后入贡德省理学院、土鲁士大学理学院攻读化学,分别获学士、工程师学位。后考入瑞士日内瓦音乐学院,学习钢琴、音乐理论、作曲达十年之久。1918年回国后,历任北京大学、北京女子高等师范学校、京师女子大学、北京女子文理学院等校教授,以及北平艺术学院院长、国立女子师范学院教授、国立音乐院院长、教育部音乐教育委员会主任、全国音乐学会理事长、国立礼乐馆编纂、国立戏剧专科学校教务主任兼教授等职。中华人民共和国成立后,在江苏省文史研究馆任职。

5.《燕子僧杂剧》

《燕子僧杂剧》,首有唐大圆题诗七绝四首。写苏玄瑛(法号曼殊)出家为僧之后,既入空门,却痴心不断,情根难了。遂前往五指山寻访师兄遣凡,请教出世之法。经遣凡一番解说开导,思索追问情是何物、身是何物、世界是何物,玄瑛终于大悟,决心放下痴念,苦海回头。

定场诗为集苏曼殊诗句,云:"柳阴深处马蹄骄,踏过樱花第几桥?镇日欢肠忙不了,何时归看浙江潮?"颇能传达苏曼殊诗感伤忧郁、空灵幽远的情调,又与全剧的内容风格相一致,可见作者才情与用心。以【北黄钟·醉花阴】开场:"往事何堪再回首?十年来夕阳依旧。珠江水,木兰舟,旧恨新愁,熬得凄凉够。看尘世是浮沤,因此上独向空门甘袖手。"【尾声】云:"这死骷髅值不得闲穷究,俺和您险操同室戈矛。则问他走歧路的痴儿能悟否?"正目:燕子僧生天成佛。

此剧是根据苏曼殊生前在俗与僧、情与理、入世与出世之间矛盾困苦、艰难选择的故事写成。这一方面与苏曼殊极具传奇色彩的人生经历、留下的众多故事及其在近现代文人之间产生的广泛影响有关,从中可见当时文人习尚、时代风气的一个有趣味的侧面;另一方面也与卢前早年对苏曼殊的喜好有关。曼殊去世后卢前曾作《悼曼殊大师》诗云:"破钵天南试佛

机，万般心事认依稀。十年梦落蓬莱岛，忏尽情禅一笑归。"① 他还写作并发表过《曼殊研究草稿》等。此剧的定场诗采用集苏曼殊诗句形式，既透露出其诗受人喜爱、流行一时的情形，又可见卢前本人的兴趣才华。凡此俱可见卢前对苏曼殊其人其诗的关注与喜好。

近代著名诗僧苏曼殊（1884—1918）一生，在革命与参禅、宗教与爱情、出世与入世之间往复徘徊，生前死后留下了许多若有若无的故事传说。1927 年郁达夫所作《杂评曼殊的作品》甚至这样说过："他的译诗，比他自作的诗好，他的诗比他的画好，他的画比他的小说好，而他的浪漫气质，由这一种浪漫气质而来的行动风度，比他的一切都要好。"② 仅此即可见苏曼殊当时影响之一斑。因此，民国年间留下了大量描绘、悼念苏曼殊的诗词、文章，甚至可以看作一种文化现象。虽然如此，反映苏曼殊的戏曲作品却极为少见。从这角度来看，此剧不仅表现了卢前对苏曼殊的兴趣，而且这种别出心裁的杂剧创作具有独特的文体学价值。

吴梅尝对《饮虹五种》予以高度评价，指出："置诸案头，奏诸场上，交称快焉。余按诸折中，《琵琶赚》感叹沧桑之际，《无为州》记述循良之绩，于家国政俗，隐寓悲喟，已非率尔操觚之作，若宛玉一剧，尤足为末流针砭，盖礼教废而人伦绝，夫妇之离合，不独可觇世风之变，而人情之淳浇，即国家兴亡所系焉。曲虽小艺，实陈国风，而可忽视之乎？近世工词者，或不工曲，至北词则绝响久矣。君五种皆俊语，不拾前人馀唾，高者几与元贤抗行，即论文章，亦足寿世矣。"③ 这五种杂剧，每种仅一折，已属标准的元杂剧体制之变；至其曲词说白之本色当行，合案头场上之曲二而一之，则在近代戏曲史上尤显得难能可贵。洪惟助主编《昆曲辞典》"饮虹五种"条有云："此剧为近代依昆曲曲律谱写之昆剧剧本之一。"④ 从戏曲音律和舞台表演角度对此剧予以评价，可作为认识此剧特点之有价值参考。

《渭南严氏孝义家塾丛书》本《饮虹五种》卷首林思进《罗兰度曲图序》有云："夫丁沽繁丽，名花选色之场；江左文章，玉树新歌所出。然而目挑魂授，曾未接夫瑱环；嚼祉含宫，遂乃通其曲度。此卢子冀野既填饮虹之词，而津院罗兰按谱弦之雅事也。……爰乞曾君孝谷，写图寄意，

① 柳亚子编：《苏曼殊全集》（第五册），中国书店 1985 年影印北新书局本，第 452 页。
② 同上书，第 115 页。
③ 吴梅：《饮虹五种·序》，见《饮虹五种》卷首，渭南严氏孝义家塾丛书本，辛未（1931）夏四月刊行。
④ 洪惟助主编：《昆曲辞典》，台北"国立传统艺术中心"，2002 年，第 167 页。

施朱载碧。非误拍之霓裳，宜笑含睇；若有人兮，仿佛旅怀暂遣。"① 刘朴《罗兰度曲图记》有云："天津倡，号东方罗兰者，姣，善歌。歌江南卢君冀野《饮虹五种》曲，其二曰《琵琶赚》《仇宛娘》。非其人不得闻；苟得矣，且恨闻晚。以故争欢，车骑骈阗不绝。君未尝至朔方，固不知有善歌其曲已久于是。其后三年，自金陵西，辱与朴同教蜀太学生。得其家书，纳京报所张其事，匄成都曾孝谷图之。传诸老师，以为罕遇。稠咏绮靡。朴亦思乡与刘弘度万言书，龙阳易顺鼎女之归鸡林，媒课以写讽蜜月之内，俱不相识。年年瘏口讲堂，黯然北顾矣。倡赵姓，扬州人，年十四也。"②

于诸家所作《罗兰度曲图题咏》中，颇可见《饮虹五种》在当时的演唱情况和引起的艺术影响，如吴虞诗云："写就琵琶只自怜，劳生聊寄酒如泉。读书早耻雕虫论，辩学重寻白马篇。""定有哀弦传蜀国，剩将磨调送华年。风尘海内谁知己，试听燕姬唱舞筵。"张铮诗云："生小罗兰爱自由，浓歌艳舞不知愁。一从唱得吴侬曲，梦绕江南十二楼。"刘咸炘诗云："文章音乐离还合，曲剧诗词一线传。河岳英灵称极盛，梨园歌管正争妍。何期韵律销声日，犹有旗亭画壁缘。此即场头非案上，不须费买小红船。"③ 韩孟钧诗云："天下有至文，饮虹五种曲。人间有妙音，罗兰喉似玉。双美相成世所惊，津桥闻至意怦怦。曾侯特绘挑弦谱，群杰争传画壁情。此谱此情腾锦里，俊游感为倾芳酬。兜率甘迟十劫生，定公有愿吾宁已。情田万顷漾微波，雾里寒花可奈何？人生信有新知乐，捧图欲醉苍颜酡。"李植词曰："白下词人卢冀野，鼓枻西来，倦作江南话。一曲冰弦和泪写，天涯别有知音者。　堕溷飘茵聊慰藉，飞絮无端，却被游丝絓。画壁旗亭何处也？他年认取迦陵画。（调寄蝶恋花）"④

此外，刘咸炘《推十诗集》（1936 年刊）中有诗数首提及卢前及其戏曲创作，颇有参考价值。录之如下，《读卢冀野仇宛娘杂剧有感因再题度曲图（仇氏为其夫所弃）》："曲国须寻殖民地，替写相思已无味。别有相思写却宜，谷风习习泯蛊蛊。如今男女争方起，未知胜负终何似。供养男殊类马牛，衰老女真如敝屣。似我伤心还几人（曲末语），曲终隽语听须真。却思白傅太行路（乐天乐府篇中有'人生莫作妇人身，百年苦乐由他人'），

① 《饮虹五种》卷首，渭南严氏孝义家塾丛书本，辛未（1931）夏四月刊行。
② 同上。
③ 按：刘咸炘《推十诗集》（1936 年刊）此诗题《题卢冀野罗兰度曲图》，云："文章音乐离还合，曲剧诗词一线传。河岳英灵称极盛（殷璠《河岳英灵集》为开天诗坛之表），梨园歌管正争妍。何期韵律销声日，犹有旗亭画壁缘。此即场头非案上，不须费买小红船。"标题下且有说明云："天津倡号东方罗兰者，喜歌冀野所作《琵琶赚》《仇宛娘》二杂剧，初不相识也。"此诗作于 1930 年。
④ 俱见《饮虹五种》卷首，渭南严氏孝义家塾丛书本，辛未（1931）夏四月刊行。

说得人间含意申。旗亭韵事虽堪诩，爱歌恐不因宫谱。料他低唱促弦时，感到他身百年苦。"（1931年）《评冀野五种曲》："感慨悲歌亦等闲，家常本色自然妍。知君自有茱萸会，漫任琵琶赚独传。"（1931年）可见其对卢冀野五种杂剧之推重。

卢前尝在《中国戏剧概论》中自述所作杂剧云："我的《饮虹五种》——《琵琶赚》，谱蒋檀青事。《仇宛娘》，谱仇宛玉事。《无为州》，谱蒋师辙事。《茱萸会》，实际上谱我的家事。《燕子僧》，谱苏玄瑛事。以上皆北曲。（有中山大学木棉集本、开明袖珍本、渭南严氏精刻本）是吴先生子怀孟所制谱，北方曾有人唱过。亡友刘鉴泉曾题一绝句，最知余意。诗曰：'慷慨悲歌亦等闲，家常本色自然妍，知君自有《茱萸会》，一任《琵琶赚》独传。'又近年作《南曲四种》，淳安邵次公为题名《四禅天》。"① 夫子自道，于认识《饮虹五种》具有重要参考价值。至于卢前所说《南曲四种》（《四禅天》），笔者未能获见，亦未见其他研究著作提及，不知尚存世间否。上引自述中尤可注意者，是卢前《饮虹五种》杂剧中所表现的严谨的创作态度、自觉的纪实作风，特别是对于社会状况、现世人生的关注与感慨，作者的戏曲创作观念、人生感悟也从中得到比较充分的体现。

（二）《女㤰怅爨》的讽世伤时

卢前还作有《女㤰怅爨》杂剧，但由于文献资料的限制，学术界对此或无缘得见，或注意无多，偶有研究者提及，大多语焉不详或存有误解。傅惜华《清代杂剧全目》（人民文学出版社1981年版），梁淑安、姚柯夫《中国近代传奇杂剧经眼录》（书目文献出版社1996年版）俱未著录。庄一拂《古典戏曲存目汇考》著录《窥帘》一种，然有不确。《女㤰怅爨》之不为人知，由此可见一斑。

《女㤰怅爨》当系卢前于20世纪30年代创作的具有一定系列性的杂剧，在形式上与同一主题构成的组剧颇有类似之处，但限于见闻与文献，原创作计划及全貌今已难以详细知晓。吴梅尝撰有《㤰怅爨》杂剧，包括四个短剧，即《白乐天出妓歌杨柳》《湖州守乾作风月司》《高子勉题情国香曲》和《陆务观寄怨钗凤词》。卢前《女㤰怅爨》杂剧之作，当与乃师的教导影响特别是《㤰怅爨》的直接启发有关。剧中主人公皆为女性，遂以《女㤰怅爨》名之。今仅见三种，分别为《窥帘》《课孙》和《赐帛》，不仅提供了新的文献资料，展现了新的戏曲史、文学史事实，而且有助于对

① 卢冀野编著：《中国戏剧概论》，上海世界书局，1934年，第210页。按：其中所说"吴先生"指卢前的老师吴梅。

卢前戏曲创作的全面认识和深入研究。现根据有关材料探讨如下。

1. 《窥帘》

庄一拂《古典戏曲存目汇考》著录《窥帘》云："杂剧。民国壬午排印本。一名《女惆怅爨》。仅一折。赵景深见藏。"① 此处所云"民国壬午"即民国三十一年（1942），为此剧最初刊行时间。而认为此剧"一名《女惆怅爨》"则有不确。"《女惆怅爨》"非一种杂剧之名，而是系列杂剧之总名，《窥帘》仅为其中之一，今已见《女惆怅爨》杂剧三种。

《窥帘》杂剧，《女惆怅爨》之一，石印本，民国三十一年（1942）刊。又有《冀野选集》本，1947 年 11 月南京第 1 版，1997 年 12 月美国洛杉矶影印版。仅一折。

此剧写当朝相国郑畋之女小娘，见钱塘秀才罗隐前年投赠相国之诗，想罗隐名高四海，必为风流人物，煞是羡慕，有意与之结为良缘，却难以启齿。罗隐潦倒名场，仍然故我，再次入都拜谒郑畋相国，希望提拔。郑畋责备罗隐只知弄诗之雕虫小技，不务经国大业，并云："尔且记者，三年之内，不成进士，再休来见我。"这一切，均为躲于帘后的郑小娘窥见。罗隐去后，郑小娘至为愧悔，决心再不迷恋这一貌丑秀才，亦不复读其诗。云英为钟陵营伎，十二年前尝与罗隐相好，别后颇为思念。此番二人重聚，罗隐无有功名，仍为白衣，云英没有出嫁，仍沦落风尘。二人不禁同病相怜，感慨命不如人，伤心秀才面对伤心妓，怅恨久之。

以【懒画眉】开场："杜家有女白如脂，劝惜取青春这些时。春来秋去惹愁思，早描就一对鸳鸯字。罗郎呀，你莫等到无花来折枝。"【尾声】云："伤心的秀才还对伤心妓，两下从里头说起。说起来此恨绵绵无绝期。"题目：郑小娘窥帘罢诵。正名：罗昭谏脱白兴嗟。

剧末有作者识语云："屏除绮语，今且十年。癸酉春暮，羁旅汴州，晴窗多暇，读罗昭谏诗，因作《窥帘》一折。振笔疾书，半日而就，选套配调，悉本严氏谱秋旧式。夫以貌取人，太冲见辱；自媲倡妇，容甫心伤。悠悠千载，又岂昭谏一人然哉？乌乎！知遇难逢，此身已老；关河日落，不觉愁生。四月二十九日，冀野自记。"② "癸酉"为 1933 年，此剧当作于此年暮春，当时卢前任教于国立河南大学。从识语中可知此剧创作情况，并可窥知作者彼时并不如意情境下心态情绪之一斑。

此剧篇幅短小，故事并不复杂，人物也不多，但内容相当丰富，所反

① 庄一拂：《古典戏曲存目汇考》，上海古籍出版社 1982 年版，第 1748 页。
② 卢前：《冀野选集》，1947 年中国南京第 1 版；洛杉矶美中文化出版公司 1997 年影印本，第 187 页。

映的世态炎凉、人情冷暖，颇为深入，特别是对于不重才华以貌取人、难遇知音孤独生愁的感慨，甚至从罗隐所遭遇的炎凉冷暖、荣辱亲疏中获得了某种情感共鸣。作品对这些内容的着意强调，一定是有意为之并寄托遥深的。因此可以说，《窥帘》是一部借古人故事表现个人人生感受、寄托世道感慨、对世相人心有所讽刺的作品。从体制上看，虽为杂剧，但旦扮郑小娘、贴旦扮妓女云英和生扮罗隐三个角色均有唱词，表现得相当灵活自如。这些处理均对典范的杂剧体制进行了明显的突破改变，也体现了最后阶段的杂剧创作的共同特点。

2. 《课孙》

《课孙》，《女惆怅爨》杂剧之一，《冀野选集》本，1947年11月南京第1版，1997年12月美国洛杉矶影印版。仅一折。

此剧篇幅虽不长，实由两部分构成。先写泌水县窦庄张门霍氏在流贼赵四儿率兵东渡山西直逼泌水、族中老少俱打算弃堡而去之际，与少子道澄商量共同防御、坚守城堡之策，并亲自部署，果然于四天之后使贼兵退却南下。朝廷为表彰此堡，命名曰"夫人城"。后写忠川秦良玉于年老之际，带领孙儿在石柱寨中回忆马千乘和自己年轻时为国家征战、屡立战功的经历，鼓励孙儿立志报国，做一番事业。

以【黄钟·传言玉女前】开场："寇焰方张，问谁是中原屏障？守玉关可曾有天朝宿将？"结尾云："【前腔】已多年收拾起戎装，将妙略戎机，为儿重讲。我自家是褪毛彩凤，晚景无多，难再回翔。（白）自古英雄出少年，何况老妇人比不得那暮年壮士？孙儿呀，因你一言，使老身不胜怅惘起来。（唱介）那里似当年情豪气壮？二十年也曾经搏战疆场。到如今呀，到如今龙钟老态，呀，毕竟娘行。（白）孙儿，我话说得太多，不觉口渴起来。我们回堂屋去来。我教你的那卷《孙武子兵法》，你还没读熟呢。"题目：夫人城张母谕子。正名：石柱寨秦侯课孙。

剧末有作者识语云："庚午初入蜀，舟次忠州。望秦少保石砫寨，询之土人，遥指荒山，未得一往。及抵成都，一日取读《明史》，阅秦良玉传毕，附以张母夫人城事，写为短剧。此套廖柴舟《续琵琶》，尝假是以抒其牢愁者。乌乎！万方多难，国少干城。少保若在，倘亦自忘其老，投袂而起乎？则廉颇、马援，不难见之巾帼中矣。冀野自记。"从中可知此剧作于"庚午"，即1930年，乃是有感于当时国家危急局势而思古代之英雄，取材于《明史》，借秦良玉故事及张母夫人城故事以表达时局国事感慨之作。在上引文字之后，卢前又记曰："余尝欲取复唐以后之金轮皇帝，撰剧一出。以无事实供采择，而其情绪与《课孙》亦近，重录此稿遂不复作。丁丑秋

月,老冀再记于饮虹簃。"① "丁丑"即 1937 年,从中亦可知作者曾有创作一出表现金轮皇帝武则天的戏曲作品,但由于与此剧表达的情感相近,不愿自蹈重复创作之辙迹,遂改变了想法。这些文字对了解认识卢前的戏曲创作观念及创作经历都具有独特价值。

结合 20 世纪 30 年代的中国政治局势和真实处境,特别是外敌步步逼迫、国家危急、民族多难的紧张局势,可以看出《课孙》并非一般表现古代妇女故事的剧作,而是通过对古代女英雄、女豪杰的歌颂表彰,寄托了呼唤英雄人物出现、拯救国家民族于危难的爱国情感,也表现了作者强烈的入世精神和豪迈气概,而作者内心的感伤情绪和对于所处时代的感慨也流露于作品的字里行间。

3.《赐帛》

《赐帛》②,标题下有"《女惆怅爨》之一"六字,仅一折,载《文史杂志》第四卷第十一、十二期合刊"戏曲专号",中华书局民国三十三年十二月(1944 年 12 月)出版。作者署"卢前"。

此剧写辽国国王耶律洪基封枢密使萧惠之女为懿德皇后,其端庄俊美,能文能诗,朝中政事,时时关心,对国事多有赞划。遭欲图干预国政而苦于无机会的耶律乙辛嫉妒。耶律乙辛与张少杰定计,利用皇后婢女求皇后手书《十香词》十首,并写《怀古》一首。遂被耶律乙辛、张少杰以书写淫词、无法母仪天下为名,又将《怀古》诗中"宫中只数赵家妆""惟有知情一片月"二句罗织为嵌有"赵惟一"之名,向国王耶律洪基进谗言,耶律洪基下令赐给皇后帛匹,令其自尽。懿德皇后求见君王而不得,遂含冤而死。

以【南越调·小桃红】开场:"拂床换枕待君王,不教照见愁模样也。张鸣筝,房中一弹泪千行。银烛更无光,指望着语娇莺,梦高唐。鸳鸯被,不敢把金钩上也。每日里扫殿昭阳,百千遍唱回心,凭谁去诉衷肠?"以【馀情煞】结束:"把回心给予千秋唱,这文字是人魔障。(白)也掷碎这琵琶罢,(唱)免得过我这妆楼还在想。"题目:单登婢怀奸乞书。正名:懿德后蒙冤赐帛。

剧末有卢前识语交代此剧创作经过云:"辛未出蜀,将之沈阳,以受豫庠聘,止于中州,当作《窥帘》南词。一日,与客谈十香词案,王鼎《焚

① 卢前:《冀野选集》,1947 年中国南京第 1 版;洛杉矶美中文化出版公司 1997 年影印本,第 191 页。

② 此剧为苗怀明教授首先发现,并于 2009 年 3 月寄示《文史杂志》第四卷第十一、十二期合刊"戏曲专号"原刊照片,特志于此,谨致谢忱。

椒录》谓懿德所以取祸者三：好音乐、能诗、善画耳。假令不作回心院，则《十香词》安得诬出后手乎？噫！不图文字之祸人至此也。遂续谱《赐帛》一剧，取【越调下山虎】调式，声家最引以为难者。而曲中杂采回心旧句，藉传懿德原调。乌乎！煎膏焚齿，士以才伤；女而多文，天宁不忌。四德具备如辽后者，安得不蒙百世之冤也耶？九月十九，冀野记。"① "辛未"为1931年，可知此剧作于《窥帘》之后，时作者在国立河南大学任教。

在上引材料之后，卢前又记云："前违难再入峡，居中白沙三年，尝有志治契丹文献，欲集江阴缪氏（荃荪）、吴县王氏（仁俊）、南海黄氏（任恒）之书，成《辽文在》十卷。偶思及旧制此剧，将为润色订谱，使嘉陵曲社扮演登场。顷《文史杂志》有戏剧专号之辑，遂以授颉刚先生。盖西昆草创，未及新声，聊假古悲，发吾慨叹，不暇计文之工拙，爰检原稿付刊，亦不复重加修饰矣。甲申十月卢前再记于北碚国立礼乐馆之求诸室。"② "甲申十月"为1944年11月至12月，当时作者在重庆北碚的国立礼乐馆掌管礼组。这进一步交代了此剧的创作发表情况，对了解和认识此剧颇有价值。

卢前在谈及《赐帛》的创作经历及相关情况时，除了对其调式选择、艺术处理进行说明外，尤可注意者是对于作品思想用意、情感寄托用意的表述。作者特别强调女性才华出众而遭忌妒，品德高尚却蒙冤屈，皇天不能保佑，后世不能昭雪，确有借古代女性悲剧寄托自己人生感慨、发抒时代苦闷之意。因此，这也不是一部纯粹表现古代女性故事的剧作，而是具有强烈的情感内涵和现实指向的，留下了深长的思考和认识空间。

可见，《女惆怅襞》三剧均是写古代女性故事的单折杂剧，但这些古代女性人物故事本身都不是作者最为关注的，其创作用意是借古代故事表现强烈的现实关怀和内心感慨，具有明显的借古人之酒杯浇自己胸中块垒的思想含义。卢前的创作观念、艺术修养在这三部短篇杂剧中得到了相当充分的表现，而他对于伤世忧时、讽喻讥刺的创作风格和思想情感特征也从中得到了深切的展现。

(三)《楚凤烈传奇》的道德坚守

《楚凤烈传奇》，岳池陈氏朴园民国二十八年（1939）刻本。署"金陵

① 《文史杂志》第四卷第十一、十二期合刊"戏曲专号"，中华书局民国三十三年十二月（1944年12月）出版，第109页。

② 同上。

卢前撰"。此剧另有多种版本,可见其流传颇广、影响较著情形之一斑。

凡十六出,出目为:第一出《发端》、第二出《院试》、第三出《引谒》、第四出《归省》、第五出《奔降》、第六出《合闯》、第七出《谢婚》、第八出《城陷》、第九出《义殉》、第十出《避难》、第十一出《宫警》、第十二出《破贼》、第十三出《归途》、第十四出《移灵》、第十五出《村隐》、第十六出《述梦》。

首有卢前1938年4月所作"小引",交代此剧创作之缘起与经过,并透露出浓重的时代氛围,具有重要的文献价值。录之如下:

> 宁乡程十发颂万,得明王国梓《一梦缘》稿本。吾乡蒋苏庵国榜授之梓。强邨词老见之,请吾师霜厓吴先生谱为传奇,先生未暇以为。既十余年,苏庵复以属余。顾余夙好北词,未尝命笔传奇也。值御倭战起,上庠罢讲,间道返家,始得从容结撰,配搭牌调。闭门三日,遂尔脱草。稿成未几,而烽火益亟。余举室西窜,苏庵亦仓皇去沪,久不闻其消息矣。顷来汉上,缮写成册。推原本事,名之曰《楚凤烈》云。民国二十七年四月,饮虹簃主人书。①

从中可知,早在卢前创作此剧之前,曾由朱祖谋托请吴梅就王国梓《一梦缘》稿本撰写传奇,然吴梅未能为之。《楚凤烈传奇》是由于蒋国榜之托而撰写,并且是习惯于创作北杂剧的卢前首次撰写南曲传奇。此剧开始创作于日军侵华战争影响之下的南京,而完成于武汉。

其中提及的蒋国榜(1893—1970),字苏庵。回族。江苏南京人。工诗文。书学汉魏,喜好书画、金石、碑帖等。早年收集金陵古代文学家百数十家著作,编印《金陵丛书》及《简离集》等诗文集数种。宣统三年(1911)举家迁上海。民国三年(1914)与王一亭、哈少夫等合资修葺浙江嘉兴烟雨楼。民国十三年(1924)与蒋新吾合资重建南京太平路清真寺,出资修建上海真如清真公墓殡舍。抗日战争期间,捐款抗日救国,并率家人及亲友缝制棉衣、棉被支持前线。后购杭州小万柳堂,改名蒋庄。平素乐助公益事业,凡为回民办学及资助孤儿院或国内遇有灾情,必出资救济。尝从李详(字审言)受学,晚年随马一浮游,常居杭州西湖。

"小引"之后为卢前于民国二十七年五月(1938年5月)所作"例言",从中可见创作此剧之用意,亦可由此认识作者戏曲观念的某些侧面。

① 卢前:《楚凤烈传奇·小引》,《楚凤烈传奇》卷首,民国二十八年(1939)朴园刻本。标点为笔者所加。

如有云:"传奇惯例,以二十出或四十出为准。但梨园搬演,每多删节。《楚凤烈》旨在发扬忠烈,取便登场于通常场合,故多改易";"《楚凤烈》本事,根据王国梓自述之《一梦缘》,与孔尚任《桃花扇》、董榕《芝龛记》、蒋士铨《冬青树》、黄燮清《帝女花》,同为历史悲剧,无一事无来历,差堪自信者";"二十六年岁杪,始得霜厓先生消息。因以《楚凤烈》稿寄昆明。时先生已在病中,犹亲为校订,赋【四季花】一支代序。不一月,先生竟谢宾客。此羽调曲者,遂为绝笔矣";"作者自信颇守曲律,不似近贤,墨脱陈式,不问腔格者。惟第六出记献忠、自成之合叛,在【雁过沙】后用【江头金桂调】加快板唱,似有未安,然于剧情尚无不合,故仍之";"《楚凤烈》全部用南曲,《述梦》谱【夜行船】套,犹之《桃花扇》韵中【新水令】一套。略变腔格者,一醒听者耳目"①。其后有吴梅己卯人日(民国二十八年正月初七日,1939年2月25日)作于云南大姚县之《校订〈楚凤烈〉毕赋此代序》,云:

【羽调四季花】法曲继长平,谓帝女花,把贤藩事,娇儿怨,又谱秋声。凄清。前朝梦影空泪零,如今武昌多血腥。旧山川,新甲兵。乱离夫妇,谁知姓名?安能对此都写生?苦语春莺,正是不堪重听。倒惹得茶醒酒醒,花醒月醒人醒。②

可见吴梅不仅在昆明亲自校订过此剧,而且对自己的这位得意弟子多有鼓励赞赏之词。更值得重视的是,由于日军侵华战争而正处于流离之中的吴梅的个人感受和对于时事的感慨也可以从中感受得到。而且,任何人都没有意料到,吴梅写成此篇文字之后不足一月,便已去世,这篇【羽调四季花】遂成为吴梅绝笔。吴梅题序之后,为孔庚、章士钊、常乃德、张一麐诸人之《楚凤烈传奇题词》。全剧之末为《附录朱凤德遗书》。

第一出《发端》以【踏莎行】开场:"案上讽吟,场头搬演,倚晴曾谱长平怨。虽然帝女可怜花,此身犹历沧桑变。　驻凤村荒,楚江潮卷,梨园今日重相见。欲凭楚凤说兴亡,女儿节烈开新面。"接着又以【满庭芳】述全剧大意云:"汉水王生,文场小试,无端巧缔良缘。天潢帝胄,姑射貌如仙。一梦匆匆六日,只团栾,不照人圆。惊献变,楚云千里,饮恨向黄泉。　嘉鱼寻子召,安身几月,才返家园。恰遇文华道左,为诉遗

① 卢前:《楚凤烈传奇·例言》,见《楚凤烈传奇》卷首,民国二十八年(1939)朴园刻本。标点为笔者所加。
② 《楚凤烈传奇》卷首,民国二十八年(1939)朴园刻本。标点为笔者所加。

言。从此人天相隔，对真容泪雨潸然。卅载后，濡毫写恨，付与世间传。"标目为："没福分的王国梓饮恨千秋，最节烈的朱凤德酬恩一死。敢倡乱的张献忠无意入城，愿做妾的余月英有心生子。"

此剧写汉阳王国梓才高八斗，能诗擅赋，十七岁应院试，被楚王招为郡马，以女儿朱凤德妻之。新婚六日，即遇战乱，张献忠攻破汉阳、武昌，楚王合家自尽。朱凤德以王国梓堂上有七旬老母，催其逃出，自叹国破家亡，亦仰云母粉而死。王国梓伴母亲避乱至嘉鱼县。左良玉击败张献忠，收复武昌，王国梓与母亲得归。得知朱凤德之死，悲痛以极，并感其至德，遂迎其灵柩，葬于祖茔之侧，又将凤德生前所画写真像，供于房中。王国梓遵朱凤德遗嘱，并奉母命，娶凤德侍女余月英为妻，生一子乳名继主。此时朱明已亡，清室代之。王国梓将隐居之村改为驻凤村，寓不忘朱凤德之意。王国梓年至七十三四，须发已白，仍常至朱凤德坟前凭吊，且将此事写入书中，书名《一梦缘》。

特别值得注意的是，《楚凤烈传奇》完成于1938年，正值侵华日军气焰极其嚣张，从华北一带大举南下，并欲吞噬整个中国之际。考察此剧的主要内容和作者采取的表现形式，所寄托的政治态度和文化含义，结合完成时间和作者自述，可知《楚凤烈传奇》并非表现历史人物故事的泛泛之作，而有着借古代英雄人物故事寄予伤时忧国情怀之深意。这一点也与同时期卢前的基本创作态度相一致，反映了他反对日军野蛮侵华、抨击逃跑投降、支持坚决抗战的政治立场和爱国情怀。

这一点，在全剧的最后表现得最为集中充分。第十六出《述梦》丑扮张三、付扮李四议论道：

（付）原来这王老先生倒是别有用心的。（丑）怎生叫做别有用心？（付）老张，这位王老先生的确是楚王府的郡马，只因郡主殉难，他一方面是痛儿女的私情，一面还是为郡主能慷慨赴义，所以更加敬慕。（丑）说来我小时光听阿爷说明朝亡时，多少做官的人卷了金银财宝，带了娇妻美妾，一逃了事，没有几个肯死的。后来被清兵杀掉了了事。（付）本来国破家亡，要么拼个你死我活，替国家出一分力，替百姓保一分廉耻，真个事不可为，痛痛快快的寻个死也好。老脸皮厚苟延性命，还算是一条好汉？

借剧中人评说故事和人物，寄托了作者对当时局势的感慨，作者的民族情感和爱国激情也隐约可见。全剧结诗再次表明了这一点："风云儿女多

奇气，慷慨悲歌仔细看。一曲乍传楚凤烈，老夫落笔泪汍澜。"

从另一角度来看，《楚凤烈传奇》为夙好北曲杂剧的卢前作南曲传奇的首次尝试，也是他一生中创作的唯一一个传奇剧本。一方面，作者力求遵守传奇体制，这种努力在传奇已经日益走向衰微的情况下，已显得非常难得；另一方面，由于剧情和搬演的需要，作者也对典范的传奇体制进行了改造，如出数再不是二十或四十出，仅为十六出。另外，此剧严守曲律，其中亦略有变通；全部用南曲，亦有略变腔格之处。因为作者特别长于杂剧，在创作传奇时，也参以北艺，以使作品具有北杂剧质朴本色、刚健雄浑的风格特征。

作为一位杰出的学者型戏曲家，卢前创作《楚凤烈传奇》过程中在思想主题和艺术技巧两方面所做出的努力都是颇有戏剧史意味的。既表明严守传统、延续传统的强烈愿望，也反映了传奇杂剧发展到近代这一特殊的历史时期不能不做出种种变革的必然趋势。卢前对于传奇规范、南曲体制的坚守护持是以适度变革的方式进行和完成的，这既大不同于近现代以来大量出现的不通曲律、不遵曲体的传奇杂剧创作，又有异于彻底固守元杂剧、明传奇矩矱、完全拒绝发展变革的态度。从戏曲演变、文化演进的角度来看，这种中和平稳的态度中蕴含着比较深刻的戏曲创作观念，也包含着应对变革时代的思想智慧，显示出建设性与可行性相关联的特点，事实也证明了这种创作观念、文化态度的思想张力和艺术生命力。

《民族诗坛》杂志尝刊出此剧出版广告，对了解此剧宗旨与特点颇有价值，云："《楚凤烈传奇》，卢冀野著，独立出版社印行。据明末王国梓《一梦缘》，述楚王华奎女朱凤德殉国事。共十六出，前曾陆续刊《时事月刊》文艺栏中。本社特请卢先生亲加整理，印书单行，为《民族诗坛专刊》之一。近代传奇作者如丁传靖、梁启超辈多不知律。此作发扬民族之精神，又系当家之作品。治文学者，案上不可无此书也。"[①] 这则广告对卢前《楚凤烈传奇》思想内容和艺术特色的揭示都是相当恰切的，既符合作者的创作宗旨和此剧的基本特点，又反映了特定的时代要求和文化背景，表现出相当高的水平。

总之，在杂剧传奇的辉煌早已成为明日黄花的中国近现代戏剧历程中，值杂剧传奇在多种文化政治因素的作用下逐渐走向终结式微直至消亡的最后阶段，卢前在中国传统戏曲的最后一位大师吴梅的教导影响下，以才华

① 《民族诗坛》第三辑，汉口独立出版社，1938年。按：笔者尝查阅《时事月刊》第一年第一期至第十一期（北京：亚洲文明协会发行，民国十年二月十五日至十二月十五日），未见刊载《楚凤烈传奇》，不明何故，详情待考。

与学问兼容并进的基本文化理念和有意味的方式,以深刻的个人与时代、传统与变革相结合的戏曲创作观念、生活与艺术感悟、深挚的国家民族情怀和继承发扬中国戏曲传统的信心,执着热情地从事杂剧和传奇创作,在杂剧传奇生存发展最为艰难的时刻展现出独特的思想价值和艺术魅力,为杂剧传奇的最后阶段留下了不免苍凉但依旧精彩的一笔,代表了杂剧传奇走向结束过程中的最高成就,展现了最后阶段的杂剧传奇的处境和命运,因而获得了独特而重要的戏曲史意义。

四、常任侠的杂剧创作及其思想艺术变革

常任侠(1904—1996),乳名复生,原名家选,字季青。安徽颍上县东学村人。1904年1月31日生。1922年入南京美术专科学校时改名任侠。1927年参加学生军北伐。1928年入中央大学,1931年毕业,留校任教。1935年留学日本东京帝国大学,研究东方艺术史,次年回国。1937年至长沙,与田汉编辑《抗战日报》。1938年到中共中央军委政治部三厅,任周恩来秘书。1939年在重庆任中英庚款董事会艺术考古研究院研究员,与商承祚等组织中国艺术史学会,任常务理事。1942年任国立艺术专科学校教授,参加编辑《学术杂志》。次年到昆明,任东方语言专校教授,参加中国民主同盟,与李公朴等从事民主运动。1945年赴印度,任泰戈尔大学教授。1949年1月回国后,任中央美术学院教授。后任中国美术学院教授兼图书馆馆长、民盟中央委员、全国侨联常委、国务院古籍整理出版小组顾问等职。1996年10月25日逝世。

常任侠具有多方面文学、艺术与学术才能。著有《毋忘草》《红百合诗集》《黄玫瑰诗集》《东方艺术丛谈》《汉画艺术研究》《中国古典艺术》《东南亚美术发展史》《中东与近东美术史》《印度及东南亚美术发展史》《中国舞蹈史话》《中国木偶皮影艺术史》《中国书法研究》《丝绸之路与西域文化艺术》《民俗艺术考古论集》以及回忆录《生命的历程》等,译有《日本绘画史》。亦擅长戏剧创作,所作杂剧有《祝梁怨杂剧》《鼓盆歌》《田横岛》和《劫馀灰》等。其数十年学术研究与文艺创作之精华,由郭淑芳、常法韫、沈宁编为《常任侠文集》六卷,由安徽教育出版社2002年2月出版。然未收录其戏曲作品,殊为遗憾。

(一)《田横岛》杂剧

《田横岛》杂剧,不分折,载《国立中央大学半月刊》第一卷第七号

（文艺专号），民国十九年一月十六日（1930年1月16日）出版。作者署"常任侠"。

此剧写本贯颍上、读书江南的张霁青，受好友何至公之邀，来从戎僚，驻军山左。奉总司令之命，不准对敌进攻。眼看倭寇杀我同胞，恣睢暴横，英雄无用武之地，心中烦闷无端。遂与何至公相约同游田横岛。二人骑马至海滨，乘船上岛。面对昔年田横五百人自杀所在，英风萧飒，侠气纵横，千百载下，仍令人激昂慷慨，不能自已；感于生当国难，忍辱苟活，有愧先烈，遂拔剑对舞高歌。二人感慨，倭奴本系与我同种同文之国，正当互相亲善，保持东亚和平，然而仍是弱肉强食，公理不张；倭寇故意挑衅，欺人太甚，五三烈士之血未干，历城仍为倭奴所据。希望同胞们学习田横岛上的先烈，宁肯同死，义不受辱，一致向前，把帝国主义打倒，世界才可大同。二人决心承当国家责任，鞠躬尽瘁，力任国难，更当唤起民众，共同奋斗，誓雪国耻。感慨完毕，决心已下，二人遂登舟回返。

以【正宫引子·梁州令】开场："莽莽乾坤几战场，看霜鹘回翔。寒烟宿草动悲凉，纸（引者按：纸当作低，原刊误）徊家国事，斜阳下，泪浪浪！"定场诗云："十年磨一剑，万里许长征。知己论肝胆，何须问死生。"结尾云："（小生）兄长，我与你鞠躬尽瘁，力任艰难；更当唤起民众，共同奋斗，不雪国仇，有如此水！【小桃红】恨虾族真狂妄，随落日将倾丧！问何时才免去侵凌象？何时才改尽凶残状？何时才现出清平样？解兵戈共乐无疆。（生）不能上马杀贼，（小生）同来斫地悲歌。（生）馀子何堪共话，（小生）与君午夜枕戈。兄长，我们且回去了。（生、小生登舟，末摇橹介）【尾】（生）俺冠怒发三千丈，（小生）好烈轰轰做男儿榜样。（合）你看大海回波早振动万山响。（生）心无一忧，（小生）志在千里。（合）携手何人？惟馀吾子！"正目：田横岛把剑狂歌。

此剧为作者就学于中央大学时所作，是以亲身经历和内心感受为基础，借田横故事激发民族精神、反对日寇侵略之作。作品感情激越，格调高亢，具有强烈的抒情色彩。作者常任侠本字季青，剧中原籍安徽颍上、读书江南的张霁青即为作者化身。

常任侠回忆老师吴梅和自己的戏曲创作时尝说："吴师对我独厚，所呈作业，必为点校。因之除写散曲之外，又写散套多篇，《田横岛》《鼓盆歌》《祝梁怨》杂剧数种。1949年自印度归国之后，结习未除，又写《妈列带子访太阳》一剧，无人为之校点，不能传之鼓笛。旧生王惕，欲为演唱，今

亦未成。回念师恩，勤心讲授，安得重起问之？"①

关于常任侠的戏剧创作，有论者云："先生对戏剧也有着深切的爱好。他不仅参加剧社，导演剧目，而且粉墨登场。在戏剧创作方面，先生曾作过多方面的探索，取得了多方面的成就：其中有杂剧《鼓盆歌》（已佚）、《田横岛》《祝梁怨》《妈勒带子访太阳》，独幕话剧《后方医院》，歌剧《亚细亚之黎明》《木兰从军》，诗剧《海滨吹笛人》，音乐剧《龙宫牧笛》，电影记录片脚本（长诗）《伟大的祖国》等。"② 又有云："常任侠先生对古典文学与诗词均有很高的造诣，毕生以诗述怀，歌颂光明，鞭挞黑暗。其新体诗集有《毋忘草》《收获期》《蒙古调》等。所作南北曲集有《祝梁怨》《田横岛》《鼓盆歌》《妈勒传》等；其中，《祝梁怨》于1935年9月由南京永祥印书馆出版。东京帝大文学部盐谷节山教授翻阅了《祝梁怨》之后，大加赞赏，称之为'可与关汉卿的作品相媲美'。"③

（二）《祝梁怨杂剧》

《祝梁怨杂剧》，凡四折，由南京永祥印书馆于1935年10月铅印本，后附散套。卷首有卢前于1935年秋日所作《祝梁怨叙》和作者于1933年12月所作"自叙"。此书当时限定只印二百部，今日已颇为难得。又有周静书主编《梁祝文化大观·戏剧影视卷》（中华书局1999年12月第1版，2000年6月第1次印刷）所收本，仅收四折杂剧，无卢前及作者叙文等内容。

此剧写祝英台女扮男装，与梁山伯一同高山学道，已然三载。英台心生爱慕，山伯浑然不觉。祝英台心念双亲归家，梁山伯送行，路上英台多番以各种景物作比，唱山歌暗示，提醒自己系女儿身，有以终身相托之意，无奈梁山伯毫无领会。祝家将英台许配马家，而英台心念山伯。梁山伯前来探访，方知英台系女子，然悔之已晚，二人遂以死为誓，以表至诚，伤心而别。梁山伯忧病而死，葬于西山之下。祝英台出嫁路上，至梁山伯坟前哭祭，誓相从于地下，愿同为情螭，同化蝴蝶。哭诉之中，墓门忽开，英台急入墓中。

第一折定场诗云："居然巾帼一男儿，咏絮清才只自知。却笑满堂酸欠

① 常任侠：《生命的历程·南京求学·记吴梅师》，见郭淑芬、常法韫、沈宁编《常任侠文集》（第六卷），安徽教育出版社2002年版，第23—24页。笔者对原标点有所调整。
② 郭淑芬、常法韫、沈宁：《一瓣心香》，见郭淑芬、常法韫、沈宁编《常任侠文集》（第六卷），安徽教育出版社2002年版，第606—607页。
③ 郭淑芬、常法韫、沈宁编：《常任侠文集》第一卷卷首"作者生平"，安徽教育出版社2002年版。据笔者所见《祝梁怨杂剧》原刊本，此剧刊行于1935年10月，而非9月。可见此书所述不确。

辈，几人辨我是雄雌？"① 以【双调新水令】开场："同来学道念文章，把一领儒衣冠，早换却娇羞形状。执经同就座，问字许升堂。仪表清扬，也像个俊人样。"第四折结束一段为："【么】任你是大英雄，任你是大豪杰，让心肝呕尽成夭折，也补不上情天终古缺。待寒宵荒野，漆灯儿同照上香车。【梧叶儿】俺梁哥啊，你精爽还如在，且等俺魂兮归去些，真不信泉路果然绝。云奄奄灵将下，影幢幢其是耶？神恍恍抑非耶？愿一阵风儿来迎我者。梁哥，梁哥，魂兮有灵，墓其速开，侬当相从于地下。【浪里来煞】俺则愿为情蛹，同化蝶。对西风同唱个解脱偈，在夜台同绾个相思结。无明无夜，将万缕痴情抛赠与大千也。（墓门忽开，英台急入科）（下）（众舆夫急挽不见科）（众云）罢了，罢了。一场好事，翻变成一幕悲剧也。且回去报知者。（尽下）题目：同学三年管鲍交。正名：痴情千古祝梁怨。"②

由卷首作者自叙中颇可了解此剧之创作情形和其他相关情况。兹录出其重要者如下：

> 昔年就学南雍，尝从瞿师问南北联套排场之法，燕闲之日，尤喜读北剧，特心知其意，而未能工。尝试制《鼓盆歌》《田横岛》《劫余灰》等四五剧，大学曾为刊印，自视以为芜陋，今已弃去。辛未之夏，京中大水，寓居成贤学舍，楼下行潦及膝，日凭栏观鱼，郁郁不出户。因取故事四则，拟谱杂剧四，以自排遣。一二日写就一折，肯成《祝梁怨》一剧，即赴匡庐，未能毕事。匆匆数年，不理此业久矣。偶检箧中，旧稿犹在，即取呈瞿师，点校一过，付之手民。敢云问世，聊资纪念而已。③

另外，《梁祝文化大观·戏剧影视卷》所收本剧末有编者按语，于了解此剧创作经过及相关情况也颇有价值。亦录出如下：

> 宁波天一阁藏的钟嗣（引者按：此处脱一成字）《录鬼簿》记载，《祝英台死嫁梁山伯》杂剧，为元代白朴所作，今存剧名，未见原作。《太和正音谱》评其语言，如鹏搏九霄。又云，风骨磊块，词源滂沛。

① 按：此据南京永祥印书馆1935年10月铅印本。《梁祝文化大观·戏剧影视卷》（中华书局1999年版）本"酸欠"作"孩儿"。

② 按：此据南京永祥印书馆1935年10月铅印本。《梁祝文化大观·戏剧影视卷》（中华书局1999年版）本编校粗陋，多有误漏，难以卒读。

③ 常任侠：《祝梁怨杂剧》卷首，南京永祥印书馆1935年铅印本。标点为笔者所加。

安徽颍上常任侠，早年求教于剧曲大师吴瞿安先生，按梁祝故事，拟成四折杂剧《祝梁怨》，并经吴瞿安先生点校，颇有杂剧风貌，兹收入以聊补白朴原作遗亡之憾。原系繁体直排本印刷。本篇由牛洪敏先生提供钞本。浙江省民间文艺家协会征集，现收藏于宁波梁祝文化公园资料馆。①

由以上材料可知，《祝梁怨杂剧》曾经吴梅点校，此剧除上述两种版本外，尚有钞本存世。然此钞本笔者未能获见，详细情况尚不知晓。

关于《祝梁怨杂剧》，沈宁编《常任侠年谱简编》"1935年9月条"有云："戏曲剧本《祝梁怨》，由南京永祥印书馆出版，铅印线装本，限定印本二百部。曾携至日本，得到学人好评。"②

据上述材料还可知，常任侠尚著有《鼓盆歌》《劫馀灰》等杂剧四五种，而且已经刊印。但是，由于常任侠的戏曲创作迄今未引起研究者的重视，有关材料也未能充分发掘利用，笔者尚未知其刊行时间、地点等情况，亦不知这些剧作如今尚存世间否，详情待考。

① 周静书主编：《梁祝文化大观·戏剧影视卷》，中华书局1999年版，第27—28页。
② 郭淑芳、常法韫、沈宁编：《常任侠文集》（第六卷），安徽教育出版社2002年版，第622页。按：如上文所述，此剧出版于1935年10月。

第五章　报人戏剧家的创作及其戏剧史意义

一、王钟麒的戏曲观念与戏曲创作

中国近代文学研究界通常把王钟麒作为一位相当杰出的小说与戏曲理论家来研究和评价，而对他多方面的文学活动与艺术贡献关注不够，认识不足。实际上，除了在小说理论和戏曲理论方面的贡献之外，王钟麒还具有多方面的文学才能，是一位相当全面的文学家和文学理论家。本文拟以新见文献资料为据，考查王钟麒的生平事迹与戏曲创作，尤其是以往几乎未为人知或知之不多的王钟麒所作《血泪痕传奇》《穷民泪传奇》《藤花血传奇》《民立报新剧》等四种戏曲剧本的相关情况，并对其戏曲创作和理论观念之关系进行初步讨论，以期更深入全面地认识和评价这位杰出的近代文学家和文学理论家。

（一）关于王钟麒其人

王钟麒（1880—1914），字毓仁，一作郁仁，号冼生生、冼生，一作无生，别署天僇、天僇生、僇民等。祖籍安徽歙县，生于江苏江都（今扬州）。幼时研读百家书，雅好文学，弱冠时感于世变日非，遂力图以文辞挽救时局。光绪三十二年（1906）赴上海，充《申报》笔政，加入国学保存会，并在《国粹学报》发表反清文章。从光绪三十三年（1907）起，先后襄助革命党人于右任创办《神州日报》《民立报》《民呼日报》《民吁日报》。宣统二年（1910），由朱少屏、柳亚子介绍加入南社。辛亥武昌起义后，革命党人为光复南京组成江浙诸省联军，王钟麒任司令部秘书。南京临时政府成立后，任总统府秘书。1912年9月，与章士钊创办《独立周报》。后因撰文触犯洋人，受到威胁，回扬州，以疾卒，年仅三十五岁。

王钟麒虽生命短暂，然著述颇为丰富，诗词、文章、小说、戏曲兼擅，尤长于小说戏曲理论。著作主要有：诗集《天僇生诗钞》《冼生诗钞》，小说《玉环外史》《恨海鹃声谱》《孤城碧血记》《学究教育谈》《劫花泪史》

《消魂狱》《轩亭复活记》等，剧本《血泪痕传奇》《穷民泪传奇》《藤花血传奇》《民立报新剧》《断肠花传奇》等（末一种未见），笔记《述庵秘录》《述庵读书志》《佚史》《述庵笔记》《文坛挥麈录》等，诗论、词论《旡生诗话》《惨离别楼词话》，小说理论文章《论小说与改良社会之关系》《中国历代小说史论》《中国三大家小说论赞》，戏剧理论文章《剧场之教育》《论戏曲改良与群治之关系》等。

长期以来，王钟麒之别号是否为"旡生"最为学界关注，有辨正之必要。主要有两种意见：一是特别标明"旡生"非"无生"，"旡"字当读为jì。如郭延礼《中国近代文学发展史》第三卷即特别说明王钟麒"号旡（jì既）生"①。二是径读作"无生"。多数有关的研究著作均如此，如郭绍虞主编《中国历代文论选》第四册，在关于《中国历代小说史论》作者"王钟麒"的注释中，就云此人"号无生"②。笔者以为，比较这两种说法，当以后者为可靠。主要根据有二：第一，从其传奇剧本发表时的署名来看，有时作"旡生""旡生生"，也有时作"无生""無生"，可知几种写法之间可以并行使用，音义当无不同。第二，王钟麒又有别署天僇、天僇生、僇民等，从这些别署的含义和中国人名字号之间意义关系、传统习惯上来判断，也当认为"无生"与之相近，存在一种语义上的关联。如读若"旡"（jì），则于语义方面不通，亦与古人名字号之间一般具有某种语义关联的习惯不合。此处的"旡"字实为"无"之本字，而非"無"之简化字，亦非《说文解字》所谓"饮食屰气不得息"之"旡"（jì）字。因此，为方便起见，王钟麒别号可径写作"旡生生"或"无生"。

另外，叶恭绰编《全清词钞》云："王钟麟，字旡生，安徽歙县人。"③并收录其《蝶恋花》词一首。王运熙主编、邬国平与黄霖编著《中国文论选·近代卷》选《论小说与改良社会之关系》《中国历代小说史论》和《剧场之教育》三篇文章，同归于"王钟麟"名下，并云："天僇生，即王钟麟（1880—1914），字毓仁，一字郁仁，号无生，别号天僇、天僇生、僇民、三函、一尘不染等，安徽歙县人。能诗文，曾为南社编辑员。历主《神州日报》《民吁报》《天铎报》笔政，著述宏富，什九散佚。小说译作有《玉环外史》《轩亭复活记》等。"④从生平事迹介绍可以判断，此人与王钟麒显系同一人。然未知该书称其为"王钟麟"者何据。根据相关材料

① 郭延礼：《中国近代文学发展史》（第三卷），山东教育出版社1993年版，第2251页。
② 郭绍虞主编：《中国历代文论选》（第四册），上海古籍出版社1980年版，第262页。
③ 叶恭绰编：《全清词钞》，中华书局1982年版，第1924页。
④ 邬国平、黄霖编：《中国文论选·近代卷》（下册），江苏文艺出版社1996年版，第532页。

和情况来推测，此处当系"麒""麟"二字形近而致误，而非该书编著者的有意为之。①

(二)《血泪痕传奇》新考

此剧在傅惜华《清代杂剧全目》、庄一拂《古典戏曲存目汇考》中均未著录。阿英《晚清戏曲小说目》著录云："旡生著。报纸剪贴本，谱爱国党人事。有党人与官吏同恋妓，妓拒官吏，官吏捕党人下狱诸节目，第一册完。共十出：楔子、慨世、访花、缔盟、拒婚、铸党、毒诬、飞缒、讯狱、法场。以【蝶恋花】开场：'帘幕沉沉天欲暮，一阵西风，一阵黄昏雨。搔首问天天不语，闲愁暗恨无重数。门外蓬山深几许，欲寄相思，没个传信处。苦口告君君莫误，断肠心事从头数。'作者的态度，是对维新、守旧、勤王、革命全部不满，顾亦非更进步者。"② 梁淑安、姚柯夫《中国近代传奇杂剧经眼录》将此剧归入"诸家曲目著录而未及寓目之剧目"，并云："报纸剪贴本。共十出。"③《中国曲学大辞典》云："王钟麒（原署旡生）作。存报纸剪贴本。十出。叙爱国党人与某妓交好，并缔姻盟。后有某官吏亦恋此妓，向之求婚，被拒。官吏遂设毒谋，陷党人入狱，并处以死刑。作者对维新、守旧及革命党均有不满。"④ 可见，以往著录基本上依据阿英所述情况，后来学者未能提供有关此剧的新信息。

《血泪痕传奇》，载《申报》1907年4月14日至1908年5月6日。上下卷，上卷十出，出目为：第一出《楔子》、第二出《慨世》、第三出《访花》、第四出《缔盟》、第五出《拒婚》、第六出《铸党》、第七出《毒诬》、第八出《飞缒》、第九出《讯狱》、第十出《法场》。前有仪征陈霞章《血泪痕传奇序》和作者《悲剧自序》。第十出结束时标有"第一册完"字样，后有李自然题词云："高台落日起秋风，故国回首月明中。曲里断肠声，忧时泪如落红。凭高处独自愁依，闲凝望纤纤细雨，黄昏燕入帘栊。慨年年往事，日日水流东。　王郎天赋多才艺，自幼能换羽移宫。豪气满襟怀，人如玉，剑如虹，佳词新制有谁同。客愁重，时听琵琶哀怨，泪湿琼钟。许多愁，无言极目送飞鸿。"各出刊载时，于剧名"血泪痕传奇"五字上方标有小字"旡生生所著悲剧第一种"。

① 按：关于这一问题，笔者数年前尝当面向黄霖先生请教。黄霖先生当时回答说完全不记得此事，也不清楚这样的处理有何根据了。
② 阿英：《晚清戏曲小说目》，上海文艺联合出版社1954年版，第17页。
③ 梁淑安、姚柯夫：《中国近代传奇杂剧经眼录》，书目文献出版社1996年版，第194页。
④ 齐森华、陈多、叶长海：《中国曲学大辞典》，浙江教育出版社1997年版，第535页。

剧前陈霞章《血泪痕传奇序》叙述有关情况并揭示创作主旨云："《血泪痕传奇》为芜生生一缕心血、一副眼泪所造成，统名为悲剧，此其第一种。甫脱稿，即出示予，予尽读之，知芜生生之为此，凡所以爱国也。……今读此著，直欲芜生生自畜童伎，盛设乐部，移宫换羽，教之登场。吾知坐客，有目者必能泪下，有血者必能由凉化热。是芜生生能以少数之血泪，博天下人之多数血泪，其有造于吾国前途者，芜生生始与有力焉。"

作者《悲剧自序》有云："芜生生曰：吾二十年来欲锄之而卒不克，彼苍苍者，固明明以悲诏我矣。以悲诏我，不能除之，乃从而存之；不惟存之，又从而歌之。天僇生又曰：吾尝冬之日，夏之夕，兴潜而处独，手三千年中外史事读之。至于劳人思妇，贞臣义夫，揕身决喧之迹，若有物焉，沉沉冥冥，而来袭心，乃使吾魂飞扬，出于九天之上，而入于九渊之下。若有知，若无知，则不得不托而为之词。其声哀，其思苦，其意变而不馘于正。以义为鞿，以怨为靮，以婉笃忠厚为轨，阴淫案衍之讥，非所恤也。"

第一出《楔子》副末王自由的开场白集中表现了剧作的基本精神："我每但知道爱国是强国，那晓得全是数十年前，男豪女侠，志士仁人，拿头颅颈血换来的呢。此书所说各情，不知为假为真，未审是泪是墨，但教我哭一回笑一回，觉得字字珠玑，言言药石，醒亿兆人民之迷梦，才学识真有兼长；唤大千世界之浮生，静定慧将毋一贯。……但愿读此书的，有一二人感动，也就算不枉我这一番心血了。"

上卷写爱国椎心府泣血村长大之二十岁书生韩兴（号拂畴），感于国事日非，国无前途，怀以身许国、炼石补天之志，与同学黄再强、毕自兴寻求救国出路。风尘女子自由花怀报国之志，读诗书，学拳棒，演说鼓动。二人相互爱慕，约定时值局势艰危、生灵涂炭，决不可享受个人家庭幸福，要待全国独立之时方可成婚。韩拂畴倡立民意会，接纳男女会员，确立宗旨，开会演说，设立机关报，成立支会，扩大影响。吴良嫉妒韩拂畴、自由花婚约，遂诬韩拂畴为图谋不轨、私立党会，想除掉韩拂畴，霸占自由花。韩拂畴被捕后，被严刑拷打，毫不屈服，痛骂奸佞，终被杀死。上卷至此结束。

下卷仅刊二出，出目为：第一出《刺仇》、第二出《魂诉》，似未完，未见续刊。前有作者自序曰："著者《血泪痕传奇》上卷发刊以来，颇不为有识者所厌恶，多有因下卷未出，引以为憾，贻书不才，相敦促者。……戊申春日，索居寡欢，勉为赓续，就正海内。哀我躬之靡乐，生活羞人；悼结习之未忘，文章憎命。世之览者，其亦哀予之遇，而不徒赏其文也。

悲夫！"戊申为光绪三十四年（1908），可知此剧上卷系先前作成，并已刊行，下卷为新作，上下卷之创作，中间相隔一段时间。

下卷写韩拂畴被害之后，自由花含羞遁迹，忍辱韬光，定造刀一口，寻找报仇机会，终将吴良杀死。一夜，被玉帝封为自由尊者的韩拂畴灵魂忽然前来会自由花，二人互诉衷曲，畅论天下大事、当前时局，韩拂畴又告知她将有大难，当躲避一时。

剧中人物姓名多系谐音，寄寓作者创作思想与爱憎感情，如韩兴即"寒心"，拂畴即"复仇"，黄再强为"黄种再强"，毕自兴为"必将自兴"，"自由花"即"自由之花"，吴良为"无良心"或"不良"，史耀潜即"死要钱"等。

学界以往全然不知晓《血泪痕传奇》尝连载于《申报》的事实。此剧分为上下卷，上卷十出曾见著录，亦未详其出处；学界一向不知其下卷之存在。未知阿英所述"报纸剪贴本"是否即为《申报》本，若不是，则此剧当另有报纸刊本。据下卷之首作者自序中"《血泪痕传奇》上卷发刊以来"之说推测，此剧上卷似尝在他处发表过，其中详情待考。

（三）新见剧本三种考述

本节所述王钟麒所作戏曲三种，均未见以往曲录曲目著作著录，亦未见研究者专门论及，当系新发现剧本。这对于深入全面地研究王钟麒及其文学创作，进一步丰富和完善近代传奇杂剧剧目、相关文献与创作史实，具有真空补阙的价值。兹就目前所见知，做一初步考辨如下。

1. **《穷民泪传奇》**

《穷民泪传奇》，载《民呼日报》1909年5月15日（第1号）、5月27日（第13号）、5月28日（第14号）、6月2日（第19号）、6月3日（第20号）。作者署"旡""旡生""无生"。未完。至1909年8月14日《民呼日报》停刊时为止，未见续载。

此剧虽不分出，却由四个各自独立的故事组成，所写内容系根据当时时事，共同表现警醒国人、保国救种的主题。开头黄胄上场即云："哎哟呀！天在那里？地在那里？世界的公理在那里？这一班做官的天良又在那里？哎哟呀！兀的不气杀我也！……咳！只可惜我这四万万同胞的弟兄姊妹呵，那一个不是神农黄帝的嫡派子孙？到了今日，或是遭官吏之摧残，或是受外人之虐杀。银河倒泻，还飞荧惑之芒；地轴将沉，更列蚩尤之帜。真不晓得我们同胞，前生前世，造了什么恶因，生在这二十世纪的中国。"由此引出以下四个故事：上海十九岁少女刘阿妹在探兄路上被两个印奴污

辱,已经英国公堂审讯多次,仍未定案。余发程到九江城里购物时无意撞在一个英国巡捕身上,即被打死。英国领事要出二百元了结此事,官吏也想就此敷衍过去。二月初旬,发生群匪抢劫泛厅案,热心教育的四川广安府教员王晓臣被州牧吴良诬为革命党,屈打成招,无人替为辩护,生死难料。黄帝魂感于国家危难,设法唤醒痴迷,派嫡支子孙开设《民呼日报》,中国要做全球第一等国家、《民呼日报》要成为全国第一等报纸,大有希望。

作者让黄帝魂出场,主要是宣传《民呼日报》,如生扮黄帝魂向众人说道:"咳!所幸人心未死,天意可回,不上几年,我这班子孙又要做全球的第一国了。……我当日在首阳山采铜的时候,未用完的,也不知几多。现在我用广大法力,将这宗铜质,通通铸成银币,派了我个嫡支嫡派的子孙,在下界开设一个极大的报馆,叫做《民呼日报》,专取为民疾呼之意。将来中国要做全球第一等国,这《民呼报》又要做全国第一等报。现在出报已有两个礼拜,也算是恢复人权、发明公理的一点根芽了也。"

2.《藤花血传奇》

《藤花血传奇》,载《民吁日报》1909 年 11 月 8 日(第 37 号)、11 月 10 日(第 39 号)、11 月 12 日(第 41 号)、11 月 14 日(第 43 号)。报纸各期于剧名之前均标有"最新戏曲"四小字。作者均署"无生"。仅刊第一出《谋刺》,未完。至 1909 年 11 月 19 日《民吁日报》停刊时为止,未见续载。

此剧写 20 世纪高丽日弱,日本日强,海牙和平会议之后,日本终于吞并高丽,人民成为日本的奴隶。日本派伊藤博文为高丽统监,压制民气,杀戮人民。夙怀大志、准备复仇的安重根得知伊藤博文旅行满洲,即将至哈尔滨,遂与妻子金氏商量,准备乘此机会,改装易服,混在迎接队伍中,击毙伊藤博文。金氏虽支持丈夫,但又怕出意外,颇觉担心与难舍。此剧刊载至此而止。

以【端正好】开场:"哀哉!国祚终,狂澜倒,那里有白日光昭?俺要洒一丝心血将乾坤造,把妖雾从头扫。"又以【满江红】点明主旨云:"如此江山,问世事从何说起?看门外铜驼无恙,夕阳如矢。惨雾横空磷火碧,西风扑地芙蓉紫。猛回头换了小朝廷,心如死。　家国恨,空羞耻;身尚在,差堪喜。似鬼神来告,吾仇至矣。把剑伤心聊一哭,投杯壮志仍千里。看等闲谈笑起风云,空馀子。"

安重根刺杀伊藤博文之事在当时中国反响强烈,出现了一批反映此事件的文学作品,对安重根的壮烈行为多有赞颂,亦多寄寓中华民族反对侵

略、奋起斗争的民族情感。此剧即同类题材作品中较出色的一种。这一事件在当时的朝鲜也引起强烈反响,安重根至今被朝鲜和韩国视为民族英雄,可见此事的深远影响。

3.《民立报戏剧》

《民立报戏剧》,载《民立报》1910年10月11日(第1号)、10月12日(第2号)。刊于"新剧"栏中,名为《民立报新剧》,却采用传奇体制,不分出。剧名前标"无生所著"四字。

此剧实系以戏剧形式祝贺《民立报》创刊之作。写凤怀救世匡时之志的书生黄胤痛感国家面临列强蚕食鲸吞、豆剖瓜分之局势,忧心国家前途,约请二位朋友钟国魂、桂自强前来,议论时局,又闻日本已吞并朝鲜消息,益觉国家危亡,即在朝夕,朝廷虽已预备颁布宪法,然仍行中央集权之实,未得欧美诸国自强根本。又谈及日俄两国已订密约,东三省已入他人之手,中国面临瓜分危险已非常清楚。当此危局,唯有人民自立,方可救得国家;而欲人民自立,必有强大舆论。于是几位志士在上海创办《民立报》,特点突出,唤醒同胞,为国家前途放出一线希望。

剧中述《民立报》云:"这个报最大的特色,第一是注重调查,第二是论说处处有实际,第三是宗旨正大,可算是四万万国民的机关,第四是能够引起看报人的国家思想。"结尾部分集中揭示主题道:"(生)原来如此。我不料现在积弱的中国,还有这一个极健全的报馆出来。哈哈!这也算是前途的一点根芽了。……不怕强权,不问空拳,似贾生痛哭陈书,似尼父春秋立传。你只看风行片纸流布救时篇,抵多少绿章请命,上奏通明殿。任儿一肩,名儿万年,只待要唤醒同胞,大家欢燕。"

王钟麒所作四种传奇,除《血泪痕传奇》一种尝被阿英《晚清戏曲小说目》著录外,其他三种均未见诸著录、未为学界所知。蔡毅所编《中国古典戏曲序跋汇编》也完全不涉及这些作品。因此,可以确定,本书提供的新的戏曲剧本及其他相关材料可补以往研究之缺,具有相当重要的文献价值。

(四)戏曲创作与理论观念

从文学作品及相关材料可知,在个性气质上,王钟麒颇受龚自珍的影响。他在《悲剧自序》中有云:"无生生既堕尘球,历寒暑二十有奇,榜其门曰痛心之斋,铭其室曰积恨之府。耳所闻者,无一非可悲之声;目所睹者,无一非可悲之事。凡他人所欢欣思暴之境,无生生闻之而悲,及之而益悲。一若悲之一境,为无生生所端有者然;一若悲之一境,与生之一身,

有胶漆之投、针芥之合者然。"相当明显，这样的思想方式和话语方式与龚自珍多有相似之处。王钟麒的戏曲作品和理论表述中都一再展现着其个性气质及其与龚自珍的密切关系。龚自珍狂剑怨箫、侠骨幽情的为人与为文风格的历史影响亦由此可见一斑。

同时，作为一位具有鲜明政治倾向的报人和作家，王钟麒的小说戏曲理论观念明显受到梁启超"小说界革命"理论主张的影响。他在《论小说与改良社会之关系》中指出："吾以为吾侪今日，不欲救国也则已；今日诚欲救国，不可不自小说始，不可不自改良小说始。"① 又云："夫欲救亡图存，非仅恃一二才士所能为也；必使爱国思想，普及于最大多数之国民而后可。求其能普及而收速效者，莫小说若。"② 王钟麟非常强调小说戏曲的社会政治功能，以之为第一要义。非常明显，这样的文章从思考方式到表达方式，都与梁启超《论小说与群治之关系》等文章有明显的相似之处；将小说提高到足以救国的高度，在情绪上比梁启超表现得更加激进，在理论上也比梁氏走得更远。

王钟麒在谈及戏曲问题时，也表现出同样的理论特点，反映了强烈的救亡意识和爱国激情。他在论及戏曲改良问题时指出："是故欲革政治，当以易风俗为起点；欲易风俗，当以正人心为起点；欲正人心，当以改良戏曲为起点。……诚以戏曲之力足以左右世界，其范围所及，十倍于新闻纸，百倍于演说台。……吾侪今日诚欲改良社会，宜聘深于文学者多撰南北曲（鄙人自撰有《血泪痕》《断肠花》传奇二种，尚未脱稿），宜广延知音之士，审定宫谱，宜于内地多设剧台，宜收廉价，宜多演国家受侮之悲观，宜多演各国亡国之惨状。凡一切淫靡之剧黜勿庸，一切牛鬼蛇神迷信之剧黜勿庸，一切曲词之不雅驯者黜勿庸。夫如是，则根本清，收效速，数年以后，国民无爱国思想者，吾不信也。吾故曰：欲革政治，当以改良戏曲为起点。"③ 他着力强调改良戏曲与改善风俗的关系，并以之作为群治的重要手段。这虽然与古代戏曲家的相关论述在方式上无本质区别，但由于他从近代中国之命运、中华民族之危难的角度出发，进一步从"救亡图存"的角度强调小说戏曲，将小说戏曲的作用提高到"足以左右世界"的程度，因此，体现出一定的现代性和特殊的理论价值。在《剧场之教育》中，王钟麒曾强调指出："吾以为今日欲救吾国，当以输入国家思想为第一义。欲输入国家思想，当以广兴教育为第一义。然教育兴矣，其效力之所及者，

① 舒芜、陈迩冬、周绍良等编选：《中国近代文论选》，人民文学出版社1959年版，第224页。
② 同上书，第225页。
③ 王钟麒：《论戏曲改良与群治之关系》，载《申报》1906年9月22日。

仅在于中上社会，而下等社会无闻焉。欲无老无幼，无上无下，人人能有国家思想，而受其感化力者，舍戏剧末由。盖戏剧者，学校之补助品也。"①将戏剧的教育功能与国家思想之普及、救国理想之实现如此紧密地联系起来，这在以往的戏曲论中盖未曾有，而与陈独秀《论戏曲》表达的理论观念精神相通。这样的表述显然具有明显的理论缺陷，但其理论倾向和文化心态则体现出强烈的时代色彩，反映了近代小说戏曲改革的基本理论特色。

 王钟麒的四种传奇作品，无论思想意蕴还是体制形态等方面都体现和印证着他的理论主张，其创作实践和理论观念之间存在着相当明显的一致性。由于英年早逝，他的理论主张未能臻至完整全面，他的创作实践同样鲜明地体现了以小说戏曲教育国民、鼓舞民众的心愿，并且昭示出近代"小说界革命"和戏曲改良运动的理论特点，反映了近代文学的基本精神；而今因斑窥豹，所可能获得的启发亦颇为深长。

二、王蕴章戏曲创作的述史与抒情

 王蕴章（1884—1942），字莼农，号西神残客，简称西神，又署西神王十三、梁溪莼农、莼庐、云外朱楼、二泉亭长、洗尘、红鹅生等。江苏无锡人。父王道平为翰林。蕴章幼承家学，熟读古诗文辞，通英语。光绪二十八年（1902）副贡，官直隶州州判。多年在家乡任无锡西学堂英语教员。宣统二年（1910）任上海商务印书馆编辑，创办《小说月报》，并任主编。同年参加南社，系该社早期成员之一，亦为一般所谓"鸳鸯蝴蝶派"② 主要作家之一。1915 年又创办《妇女杂志》，兼任主编，仍由商务印书馆发行。1920 年 12 月《小说月报》出至第十一卷共一百二十六期，王蕴章请人绘《十年说梦图》，遍请文坛名流题咏。旋应沈缦云之约，漫游南洋，并作《南洋竹枝词》百首。回沪后，先后编过《新闻报》《明星画报》等，又创办正风文学院，自任院长。又尝任沪江大学、暨南大学、正风大学等校教授，又任《新闻报》主笔。日军侵华战争、敌伪统治时期，曾任《实业报》主笔。晚境颓唐，轻于出处。

 王蕴章多才多艺，兼工诗、词、文、书法，亦擅戏曲和小说。著作颇多，有《梁溪词征》《然脂馀韵》《西神杂识》《留佳庵文集》《玉晚香簃诗

① 徐中玉主编：《中国近代文学大系·理论集二》，上海书店出版社 1995 年版，第 596 页。
② 按：此处沿用数十年来新文学家的对这批文学家批判性、贬低性称谓。近年黄霖先生提出当用"兴味派"称呼并对之进行公正的评价，具有重要的理论意义，极堪重视。见所撰《民国初年"旧派"小说家的声音》（《文学评论》2010 年第 5 期）等论文，此不赘。

草》《西神樵唱》《秋云平室词钞》《西神小说集》《情蝶》《绿净园》《玉晚香簃苦语》《秋云平室野乘》《特健药斋诗话》《梅魂菊影室词话》《雪蕉吟馆集》《菊影楼话堕》《王蕴章诗文钞》《玉台艺乘》《墨佣馀沈》等。戏曲作品有《可中亭传奇》《香桃骨传奇》《霜华影传奇》《碧血花传奇》《绿绮台传奇》《玉鱼缘传奇》《铁云山传奇》《锦树林传奇》《鸳鸯被传奇》（末一种未见）等，并为文镜堂补续《苏台雪传奇》。

由于文献资料的限制和某些研究条件、学术观念的影响，王蕴章的戏曲及其他形式的文学创作以往鲜受关注。他创作的八种传奇及补订的一种传奇，自首次发表至今的一百年间流传稀少，甚至知者无多。这显然极大地限制了对王蕴章的全面研究，也不利于近代戏曲、近代文学相关研究领域的进展。兹根据有关文献对王蕴章的戏曲创作考订评述如下，以期引起研究者的更多注意并进行更加充分深入的研究。

（一）《霜华影传奇》

《霜华影传奇》，载《小说月报》第五卷第一号、第二号，民国三年四月二十五日、五月二十五日（1914年4月25日、5月25日）出版。署"无锡王蕴章莼农填词"。

凡四出，出目为：第一出《香盟》、第二出《哭陵》、第三出《情殉》、第四出《梦圆》。

首有癸丑腊八日（民国三年一月三日，1914年1月3日）作者识语，中有云："十年前，偕同里秦剑霜、阳湖冯竟任同客秦淮，年皆未满二十，抵掌谈天下事，意气甚盛。抟沙一散，五易星霜。剑霜以哭俪夭，竟任以染疫殁；仆亦瓠落无所成就。幺弦独张，万愁积皋，不待听一声河满，始令人起金瓶落井思。……寒冰邻笛，怅触前尘；篝灯填词，谱为杂剧。而以哭陵诗附入之，传剑霜，亦以偿夙疚也。词中兼及竟任者，秋菊春兰，同存梗概，亦犹孝标之志云尔。"① 在此段识语之后，又补记云："剑霜临殁前数月，仆始学作韵语。剑霜许其词，而不许其诗。殷殷属望，几以青咒相况。十年湖海，豪气全消。即此小技雕虫，亦复了无进益。两年前惟知以倚殊为归，今则稍瓣香于红雪、玉茗而已。无聊笔墨，乃强故人粉墨登场。云愁海思，掩卷惘然。"②

此剧为悼念亡友之作，以辛亥革命前后反清斗争及民国成立后悼念革命先烈活动为背景，写作者友人江苏无锡秦宝鉴（字懋昭、号剑霜）在夫

① 《小说月报》第五卷第一号，民国三年四月二十五日（1914年4月25日）出版。
② 同上。

人陶佩侬鼓励下赴金陵应试,到明太祖陵前祭奠,以抒胸中郁闷。在此处巧遇同来应考的朋友阳湖冯竟任,二人议论时政,感慨万端,提出举办女学、普及教育的救国主张。秦剑霜原有旧好无锡妓女沈又兰,闻听秦剑霜已从父母之命娶妻,为之憔悴至病,病中又闻冯竟任暴病而亡,秦剑霜亦病重,准备前往探望。恰在此时,得秦剑霜去世消息,沈又兰口吐鲜血而死。中华民国成立后,西神残客(即作者本人)在南京莫愁湖畔遥祭秦剑霜、冯竟任,梦中又见秦、冯二人前来,议论时弊,提倡救国。此剧情节并不连贯,选取几个主要场面表现作者的思想,既是对为建立民国而牺牲的人士的怀念,又是对民国初年复杂多变的政治局势的忧虑。

以【正宫·新荷叶】开场:"纨扇纱幮嫩凉飞,吹一缕水沉香细,绿阴深处掩朱扉,碧云天晚人来未?"结束曲及结诗云:"(生醒介)奇怪,奇怪,方才梦中亲见剑霜、竟任等,前来相访,还听见他们谈论多时。原来他们早在五城十二楼了,这也可喜。暇时不免拼着我这枝秃笔,记述一番。今日天气已晚,只索返寓便了。【尾声】牢骚笔墨胡消遣,也算做龙门合传。我便要醉舞吴钩笑问天。(下)浅斟低唱换浮名,丝竹中年意未平。剩有西堂旧例在,随君笑骂似蝇声。"

第四出《梦圆》比较集中地表现了作者对于时事的感慨和忧患,如写道:"小生西神残客是也,欣逢民国纪元,来作天涯游子。今日南京城中,开诸先烈追悼大会,万人空巷,共襄盛典。俺想革命诸先烈,与我都有无一面缘,也不必去妄攀同志。一二同学少年,如秦子剑霜,冯子竟任,实行革命主义者,又早奄然物化,名与草木同腐,彀不上先烈二字的资格。因此独来莫愁湖畔,望空致祭秦冯二子。"表达了对革命同志的追怀之情,也寄托了作者的政治追求。又如痛陈时事、指摘时弊云:"【前调】花魂红颤,平芜绿远天。高皇陵寝,故侯宫苑,霭晴光,笼暮烟。竟任兄,你还记得壬寅年在此游览么?抚今思昔,也可算风景不殊,举目有江河之异了。只是追想着满清覆亡之易,益当凛共和缔造之艰哩。问前车怎覆,问前车怎覆,只不过内政因循,外患牵连,爱国心微,救时才浅,自缚了春蚕茧。还有一样最大的病根,钱魔力,竟难言。厚禄高官,舍此无他愿。政以贿成,焉得不败呢?往事付云烟,新猷待亲展。从今后,要澌除旧污,清清白白,不留尘染。"在回顾革命运动历经的艰苦卓绝、国家民族发生的重大变化的同时,也对初建的民国怀有深切的希望和光明的信心。同时又对当时潜藏的种种政治危机、社会问题有着相当清醒的认识,表达了对国家未来的担心,写道:"方今之大患,在于伟人太多,党见太烈,权利之思想太热。都督满街走,职方贱如狗。名器之滥,已一发而不可收拾了。将来因

权利而生党争，因党争而起兵革，是势所必不能免的。"

可见，这些对当时局势的描述和评论都切中时弊，而且有一定的预见性，可见作者的思想深度和忧愤情怀，也突出表现了此剧的思想特点。还值得注意的是，作者将自己作为剧中人物来表现，并以自己别号出场，除了继承发展清初以来多位戏曲家如廖燕、徐燨、李慈铭、林纾、梁启超等将自己写入剧中的作法，反映了戏曲创作与作者关系的一种有意味的变化之外，也增强了作品的纪实色彩，透露出作者戏曲创作观念的一个重要侧面。

（二）《绿绮台传奇》

《绿绮台传奇》，载《小说丛报》第四期至第十期，民国三年九月一日至民国四年四月三十日（1914年9月1日—1915年4月30日）出版。署"西神残客填词"。

凡八出，出目为：第一出《惊宴》、第二出《客谣》、第三出《啮丸》、第四出《斥奸》①、第五出《赚姬》、第六出《殉琴》、第七出《野祭》、第八出《湖歌》。首有作者于甲寅七月七日（民国三年八月二十七日，1914年8月27日）所作识语。

此剧写粤东南海人邝露（字湛若），身处明末，忧国忧民。以奸人县令之谗言，官府欲将其从严治罪，幸此消息为邝露之子邝鸿（字剧孟）得知，走报父亲。邝露遂逃难入粤西猺民地区，与猺女云䜌娘纵谈国事，一见倾心，结为友好。此后十年间，邝露东奔西走，一事无成。顺治三年（1646），邝鸿在广州城东抵拒清军入城战死，邝露夫人邓氏贫苦无食，舂糠为丸以度日。邝露归后，见江山变色，降清者众，致书阮大铖，痛斥无骨气、无节操之人。以婢女青琴换一奇石，怀抱绿绮琴，于广州城第二次被攻破之时，决不投降，被清军杀死。云䜌娘得此噩耗，至荒野上祭奠。屈大均与金兄、叶兄游丰湖，叶兄以百金赎得邝露遗物绿绮台琴以示屈大均，大均作歌，同抒国破家亡之痛。此剧借明末清初世变之际故事，寄托了作者深沉的故国情思和强烈的时局忧患，也寄寓了反清革命的民族情绪。

以【南宫引子·一剪梅】开场："匝地秋声咽怒笳，愁度年华。闲浇浊酒送生涯，词唱红牙，曲唱红牙。"定场诗云："【浣溪沙】疎影横斜倚画阑，玉鹅屏外月光寒，无言独自裹琴弹。万斛量愁吟鬓短，十年磨剑壮心残，春来情绪太阑珊。"结尾云："（小生）春风修禊，获聆高文，可谓不虚

① 按：此出原刊本标"第三出"，见《小说丛报》第七期，民国四年正月一号（1915年2月14日）出版。根据发表时间、前后剧情可知，当作第四出，原刊本误。

此游。只是人言愁，我始欲愁，怎么是好？（生）世变至此，馀生尚恋。我辈拼做个西山遗老，为乾坤扶持正义便了。可笑前日吴留村、王阮亭辈，尚劝我应新朝征辟。咳！诸公目见朱门，贫道如游蓬户。留村、阮亭，一代名人，还不能窥破此关么？人心如此，可谓一叹！此刻天色不早，我们就此返棹罢。（贴小旦下）（杂携文具下）（生小生绕场行介）（生）【尾声】伤心华表鹤归无？（小生）风雨同声一哭。（生）俺且自大淋漓翻成绿绮书。"结诗云："嵇康琴酒鲍昭文，大雅南天张一军。心事拏云人不识，英雄儿女好平分。"

卷首作者识语云："土司秦良玉，猺女云弹娘，遥遥两女子，一黔一桂，奇气独钟。良玉事揭櫫史册，弦管笙歌；弹娘顾尠所称述。微独云弹娘，彼邝湛若者，非世所称嶔奇磊落之男子乎？上元忤令，只身走万山中。以无家张俭，作王粲依刘；蛮花笑客，莲幕倦游。举其抑塞悲愤之致，一发之于书。飞头勾漏，一《山海经》也；寨结相思，一《孙吴兵法》也；盘瓠褅祀，蝶绡凤裘，一《西京杂记》也。明季国事蜩螗，一二握政柄者，竞为门户之争。既视珠崖之弃为不足惜，更视遗贤在野而屏之惟恐稍后。遂使芦笙吹梦，仅得结队之天姬；铜柱铭勋，不数遁荒之畸逸。遭遇既殊，名之隐晦亦异焉。余览之，而忽忽若有所感。秋灯坐雨，寒虫诉愁。日援笔为作长短句乐府，共得若干出。昔河东序《赤雅》曰，因病致妍。余病于文，妍乎云尔？抑海雪堂中佳话，不可听其湮没而已。至于书斥怀宁，门完节义，一本于吴桐蕚、鲍夕阳两家所纪载。读者勿因史阙有间，而疑余故曼衍其说也。甲寅七月七日，莼农识于梅魂菊影室。"① 相当详细地介绍了此剧的题材来源、创作用意及寄托的思想情感，对深入准确地理解作品具有重要价值，值得充分注意。

第六出《殉琴》写邝露被杀前大骂降清求荣者，颇能体现作品的思想特点和慷慨风格，亦将戏剧情节推向了高潮。作品写道：

（生大骂介）你们这班不知廉耻的奴才，难道不是大明朝臣子么？平日谈忠说孝，一旦利欲熏心，就甘作新朝的走狗，剧秦美新之作，偏出于士大夫之手。世运凌夷，一至于此！恐怕你们的富贵，不久也要同归于尽哩！（丑）骂得好，骂得好！这种书呆子，最会论长道短，原是饶他不得的。兵士们，快与我斫下他首级来！（生大笑介）人生自古谁无死，留取丹心照汗青。要杀就杀便了。

① 《小说丛报》第四期至第十期，中华民国三年九月一日（1914年9月1日）。

此剧以清军侵占广州城、血腥屠杀汉族同胞的真实历史事件为背景，着重表现邝露抗争到底的爱国精神、坚守民族气节的品质和大义凛然的英雄性格，对那些屈服投靠、卖国求荣者予以揭露抨击。

可见，作者创作此剧具有非常明显的思想倾向性，作品的主旨也从中得到了非常充分的体现。而对于世变之际政治局势、历史事件的表现，则寄托了深沉的兴亡之感与故国情怀。这种精神感受与民国初年方兴未艾的反清革命情绪密切相关，也与一大批南社文学家的思想特征、文学创作精神一脉相承，可以认为是当时时代精神的一种戏曲化传达。

(三)《可中亭传奇》

《可中亭传奇》，载《妇女杂志》第一卷第一号，民国三年一月五日(1915年1月5日)出版。署"无锡王蕴章莼农填词"。仅一出。首有徐珂题词、作者识语。

此剧取材于梁绍壬《两般秋雨庵随笔》。写遂宁张问陶（号船山）欲纳妾，为求得夫人同意，安排妻妾二人相会于可中亭，使妻子同意其携妾归家的故事，主要是表现文人的风流韵事，也寄托了作者的生活态度。

以【正宫引子·新荷叶】开场："磊落情怀借酒浇，莽天涯宦游倦了。五湖一棹黯魂消，是乡拼觅温柔老。"

由作者识语中可知此剧创作有关情况，录之如下："中年丝竹，陶写无端。读亚子惠我新诗：'只怜菊影成飘泊，输与姜夔载小红。'东泽绮语债，亦几消除净尽矣。宵灯煮梦，偶忆两般秋雨庵所记可中亭事，复忽忽若有所触。名士权奇，美人偶傥，虽或贻讥大雅，佳话流传，要足为山塘生色。因仿倚殊闺謷体，谱为杂曲以志梗概。吾文本不工，此作尤粗沙大石，芜秽不治，欲求其工而不得。然固是泥犁中一重公案，使法秀见之，必呵曰：'这渴睡汉又向此中讨生活也！'余惟笑谢之而已。"① 对此剧的故事来源、风格趣味等做了比较细致的交代，有助于深入理解作者的戏曲创作观念与戏曲的艺术风格，也反映了作者及其他南社社员如柳亚子诸人创作趣味和生活态度的一个重要侧面。

此剧颇能反映民国初年一批南社文人的文学趣味与创作风气，也反映了这一时期一批文士的生活态度和文化心态。录其最后片段以见此剧特点之一斑："（旦）早知今日，何必当初？你携妾别居，岂是长策？快与我同返寓庐，我还要为你们设合欢筵，咏催妆句呢。【琥珀猫儿坠】芙蓉帐暖，

———
① 《妇女杂志》第一卷第一号，1915年1月。

花月度今宵。画船载得小红箫,应把相如渴病消。(指小旦介)苗条,(指生介)好慰你鬓丝禅榻,万感如潮。只是不告而娶的罪名,还当好好罚你哩。(生)愿甘受罚。(生旦含笑前行,小旦随行介)(旦)【尾声】双栖忽共三星照,(生)是文人游戏无聊,(合)莫认作云雨荒唐续楚骚。"

剧末有结诗二首,均系集古近代之际杰出诗人龚自珍(1792—1841)诗句而成,其一云:"尘劫成尘感不销,秋心如海复如潮。梅魂菊影商量遍,声满东南几处箫。"其二云:"吟罢江山气不灵,珊瑚击碎有谁听。忽然阁笔无言说,众女蛾眉自尹邢。"这种集龚自珍诗句之作法,真实反映了当时一批南社文人追模效法龚氏亦狂亦侠亦温文的为人风度、兼得剑气箫心之美的创作追求。而这种艺术风格和生活态度,则不仅仅是生活于乾隆至道光年间的龚自珍诗作的一种简单运用,而且反映了民国成立前后一大批青年文学家的精神气质和文学创作风气,反映了当时时代精神状况的一个重要方面。

(四)《香桃骨传奇》

《香桃骨传奇》,载《中华小说界》第六期,民国三年六月一日(1914年6月1日)出版。署"莼农"。又有民国年间张玉森钞本,名《香桃骨杂剧》,见殷梦霞选编《郑振铎藏古吴莲勺庐钞本戏曲百种》第二十五册(国家图书馆出版社2009年版)。

凡三出,出目为:第一出《理曲》、第二出《跌雪》、第三出《还姬》。末有作者甲寅三月三日(1914年3月29日)所作《跋》。

此剧取材于钮琇《觚剩》。写明末山西蒲州孝廉于谋(字武铭)与侍姬红桃于战乱中失散,红桃为李自成部将甄雄风所得,于谋则为牛金星之子老师。一夕,于谋月下闲步,忽闻琵琶声,知为红桃所弹,晕跌雪中。军卒缚之见甄雄风,告以原委。甄雄风遂使二人团圆,允送回籍,自己也有反戈之心,云:"公等皆去,吾亦从此逝矣。十年以后,俺甄雄风若不取义成仁,亦当乘蹻远引,蹈海而死耳。你们好好回去,也不必以我为念。"通过动荡时局中一对青年男女的离合悲欢,反映了明末以李自成起义为中心的动荡时局,将李自成起义视为造成国家战乱、百姓失所的根源,予以否定。这也代表了旧时代绝大多数文人知识分子对农民起义的普遍性看法。

第一出之前有【念奴娇】词述故事梗概云:"客何为者?怪头颅如许,不传青史。卿本佳人胡作贼?应叹生逢叔世。红拂怜才,黄衫任侠,别树汉家帜。男儿南八,笑他碌碌馀子。　　我是斫地王郎,酒杯借得,炙一行银字。垒磊胸中浇不尽,芒角森森而起。塞外琵琶,尊前桴鼓,几洒沧

桑泪。吹箫击剑,不知知己谁是?"以【商调引子·忆秦娥】开场:"春人去,春风不暖春江渡。春江渡,桃根桃叶,伤心万古。"定场诗云:"国亡家破泪如丝,玉骨香桃瘦不支。坐又无聊眠又懒,挑灯起作感秋诗。"【尾声】云:"潦倒风尘你共咱,细认取短衣匹马。从今后莫再把绝代美人迟暮也。"结诗云:"桃花扇底大王风,白雪红霞唱未工。一曲琵琶翻别调,亦儿女处亦英雄。"

剧末作者"跋"云:"壬子之春,戢影申江。杜门却扫,谢绝人事。间惟驱车过菊影楼,焚香煮茗,挥麈清谈。一日,菊影语余:传奇者,非奇不传。若钮玉樵所记红桃事,红桃之节烈,于生之多情,帐中人之豪侠,非奇而可传者欤?子盍谱而出之以诏来者?余颔之而未有以应也。天南落魄,小劫归来,楼中人已作彩云飞去。坠欢难拾,断简重翻,挑灯填词,凡三夕而毕。素心人杳,谁复相知?定吾文者,聊完夙诺而已。比事属辞,与原书略有变易。以甄喻假,亦犹越缦生谱唐小说施弄珠事,改支为兹例也。读者幸无拘泥求之可耳。甲寅三月三日,莼农跋于一花一蝶亭。"①

此剧一方面表现了明代末年动荡时局之下具有传奇色彩的爱情故事,具有突出的悬念和故事性,反映了传统戏曲的取材习惯与创作方法;另一方面也反映了当时的政治局势和社会状况,具有一定的现实基础,寄予了作者个人对于时局与政治的认识与感慨。至于对本事的理解与处理,一方面,作者采取了忠实于原故事的处理方式;另一方面,也根据所要表达的思想与情感,对原来的人物事件进行了变化处理。这既是传统戏曲题材处理的常见方法,又寄予了作者个人的情感态度和价值取向。正如作者所说,此剧的题材处理,与近代诗人、戏曲家李慈铭(1830—1894)所作杂剧《舟觏》(一名《蓬莱驿》)的题材处理相类。《舟觏》系根据唐人小说《支生传》,情节有改变,写会稽书生兹纯父与武林女子施弄珠之间情事,实际上是李慈铭本人所经历的少年情事的戏曲化反映。

王蕴章《香桃骨传奇》的题材处理,不仅再次回应了传统戏曲题材选择、艺术处理中经常出现的本事与剧情、真实与虚构、纪实与寄托等重要理论和实践问题,而且对于深入探究王蕴章本人的戏曲观念、创作过程也具有重要的启发意义,值得进一步研究探讨。

(五)《锦树林传奇》

《锦树林传奇》,载《国学杂志》第一期,民国四年四月十四日(1915

① 王蕴章:《香桃骨传奇·跋》,载《中华小说界》第六期,1914年6月。

年4月14日）出版。署"无锡王蕴章莼农填词"。

仅刊一出《兰语》，未见续刊，似未完。前有作者"小序"，并附《吴梅村诗集》中《听女道士卞玉京弹琴歌》、《琴河感旧》四首、《过锦树林玉京道人墓》，余怀《板桥杂记》有关卞赛故事，为此剧故事所本。

此剧写秦淮名妓卞赛与明末名士吴伟业相爱，欲以妾事吴伟业，但吴伟业感于国忧家难，无心顾及儿女情长。卞赛甚为失望，遂断绝尘缘，出家为女道士。

以【南吕·于飞乐】开场："展红蕉，斟绿酒，是无可奈何时候。晓妆罢，暗香盈袖。镜添潮，帘锁梦，魂儿销透。问相思忏否？怕相思还嫌不够。"【尾声】云："幽兰泣露啼珠溜，棋局长安别有愁。盼不到箫凤双飞弄玉楼。"结诗云："误他举举与师师，正是山花欲笑时。博得美人心肯死，当年人说杜红儿。"

作者"小序"中云："玉京之卒也，墓在吾邑祇陀庵锦树林之原。……余以暇日，徘徊凭吊，酒阑灯炧，谱为传奇，而以梅村集中《无题》本事附入焉。……以儿女之诗，写儿女之情，传玉京，亦传梅村，且为吾邑存流风馀韵也。独念余自忧患以来，平生亭亭楚楚，以丈夫自雄者，都随劫灰同烬，日惟危坐折脚铛边，为此没意味话，以视《秣陵春》《通春台》之作，犹且不能比拟于万一。娄东有知，不将笑古今人之不相及哉！然而取证旧闻，固犹是定公三别好意也，是在读者。"①

剧前引《桃花扇》片段之后，作者又有识语云："此文本拟名曰《暖翠楼》，以暖翠楼仅属秦淮艳史，不能包括玉京、梅村二人事实，故仍以《锦树林》名之。"② 可知此剧创作过程的一个侧面。

由上可见，此剧创作主要是基于以下因素的触发：一是吴梅村有关诗作、吴梅村与卞赛爱情故事及其与动荡时代的关系；二是《桃花扇》"以离合之情，写兴亡之感"故事类型所具有的时代内涵与悲剧意蕴；三是龚自珍《三别好诗》等作品的艺术风格与行事态度；四是作者所处时代的时局感慨和个人情感体验。这些复杂的情感、思想因素，赋予此剧丰富的思想内涵、情感面向，惜未能创作完成，无法得见其全貌了。

（六）《碧血花传奇》

《碧血花传奇》，载《小说月报》临时增刊本，宣统三年六月二十五日（1911年8月19日）出版。署"梁溪莼农"。阿英编《晚清文学丛钞·传

① 《国学杂志》第一期，1915年4月。
② 同上。

奇杂剧卷》① 收录，黄希坚、俞为民选注《近代戏曲选》② 收录，又有《中国古典文学名著分类集成·戏曲卷》③ 所收本。又有民国年间张玉森钞本，名《碧血花杂剧》，见殷梦霞选编《郑振铎藏古吴莲勺庐钞本戏曲百种》第二十五册（国家图书馆出版社 2009 年版），不署作者姓名。

凡四出，出目为：第一出《酒愤》、第二出《香盟》、第三出《殉侠》、第四出《吊烈》。末有作者识语。

此剧取材于余怀《板桥杂记》。写明末书生孙临（字克咸）浪迹金陵，与名妓葛嫩（字蕊芳）相恋。蕊芳劝孙临应以国事为重，不贪恋儿女之情。孙临亦对南明王朝之苟且偷安十分愤激，遂往京口投杨龙友军中为幕僚，参与抗击清军，兵败被执。葛蕊芳亦随至军中，为清军所俘。清军主将逼迫葛蕊芳顺从，蕊芳怒骂反抗，不屈被杀，孙临亦不屈殉国。

以【双调夜行船】开场："钟山王气惊飘荡，剩金粉南朝无恙。蝶舞馀香，鹃啼剩血，随着春魂摇漾。"定场诗为："【清平乐】茫茫如此，没个埋愁地。啼鸟惊心花溅泪，又是瘦人天气。　年年误了春光，枉教回尽柔肠。独倚危阑凝睇，愁边剩有斜阳。"结束曲为："【尾声】（小生）一夜凄风送落花，（小旦）今宵秋思在奴家，（小生）好把这离合悲欢仔细写。"结诗云："寥落秋心不可招，新词学制付红箫。莺花无恙青溪水，何处重寻旧板桥？"

剧末作者识语云："溽暑初阑，积雨无俚。会心石自里门来，偕过菊影楼，见案头有《板桥杂记》《桃花扇》等书，朗声读之，若有所感。心石属以《杂记》中孙武公、葛蕊芳事谱为传奇。然炬竟夕，达旦而成。以示心石，谓声情节拍，庶几近之。既泛览曲谱，及诸名家著述，始觉疵累百出。业付手民，无缘藏拙。书此自识，并望当世红友、白石辈，示我倚声飏律之正则也。双星渡河之夕，莼农王蕴章识于簟冷轩。"所述创作经历及有关情况，对于了解此剧创作经过及相关情况颇具参考价值。

《碧血花传奇》以明末清初历史故事，表现了民国成立前夕方兴未艾的反清革命情绪，具有非常明确的现实针对性和鲜明的时代精神。而以明末清初世变之际的历史故事，寄予反清革命的时代精神和民族情感，也是民国初年一批戏曲家、文学家，特别是以反清革命为政治任务的南社文学家经常采用的一种表现手法。在此类戏曲作品中，《碧血花传奇》有相当突出的代表性。

① 阿英编：《晚清文学丛钞·传奇杂剧卷》，中华书局 1962 年版。
② 黄希坚、俞为民选注：《近代戏曲选》，华东师范大学出版社 1995 版。
③ 王筱云等：《中国古典文学名著分类集成·戏曲卷》，百花文艺出版社 1994 年版。

（七）《玉鱼缘传奇》

《玉鱼缘传奇》，载《小说月报》第九卷第一期，民国七年一月二十五日（1918年1月25日）出版。署"莼农"。仅成第一出《艳订》，未完。

剧写云间人包尔庚（字长明）客寓居上海，与中州巫铭士（谐音无名氏）结为好友，一日二人相聚，谈话之中，准备前去拜访新自钱塘来沪的名妓琬娘。

以【仙吕·北点绛唇】开场："玉管吹香，金荃谱唱，无人赏。梦老鸥乡，自署烟波长。"定场诗为："【鹧鸪天】水阁花明映绮疏，凉波倒影玉浮图。常参法雨心无碍，偶逐闲云意自孤。 书咄咄，悟如如，风流谁与问添苏。庚郎自写销魂句，知有碧纱笼得无？"

此剧并未完成，难以窥见其全貌。从所见第一出曲文来看，作者对当时现实非常关心，对当时时事、人心世态多有感慨，寄托了强烈的思想感情和忧患情怀。如有云："你看时事每下愈况了。前当熹庙之时，政由群小，齐侯如鼠，甘昼伏而宵行；今当崇祯之朝，相非贤者，卫国如棋，竟朝更而暮置。主上有操切图治之心，臣下多怀安败名之辈，病急医庸，棋输子乱。我们空抱一腔悲愤，手无斧柯，如何是好呢？"又写道："我看如今的人心呵，【南八声甘州】报国总荒唐，空戴着英雄头衔，几曾似志士行藏？内忧如此，外患如此，他们尚别户分门，潜争暗斗呢！燕巢危幕，依然酣梦黄粱，一任他连天波沸风摇浪，还学那同室戈操衅阋墙。人心难问，一至于此，可救者国是，不可救者人心。不知若辈何仇于国，要争把这好家居撞坏呢？猜详，这因由煞费平章。"①

由此可知，此剧似是以明代末年的动荡局势为背景的，但在具体情节中又有意淡化具体的时代特点，而较多表现民国初年国家的政治局势和社会面貌。从总体上看，作者以古鉴今、感慨时局的创作目的和情感寄托还是相当明显的。这也是王蕴章戏曲创作的重要思想特点之一，也是近代许多戏曲家经常采用的创作方式，反映了近代戏曲的时代特点。

（八）《铁云山传奇》

《铁云山传奇》，载《七襄》第一期，民国三年十一月七日（1914年11月7日）出版。仅刊第一出《客感》，似未完，以下未见。署"西神残客填词"。

① 《小说月报》第九卷第一期，1918年1月。

剧写清乾隆年间文士舒位（字铁云）年已三十，在贵西兵备王疏雨处任幕僚，客中得朋友书信，益觉生不逢时，遂以诗歌抒发无限感慨。因受王疏雨举荐，其文章受钦差赏识，准备邀至大营中去做师爷，舒位仍有归隐之意，对此无甚兴趣，后经王家书僮劝说，方勉强答应前往一试。

以【仙吕引子·鹊桥仙】开场："青油参幕，碧纱笼句，算是词人消遣。瓶笙箫谱艳蛮笺，只剑气寒飞匹练。"定场诗云："握手复悲歌，生平三十当奈何？人生如树花之开谢，又如白日之经过。庾徐潘陆不称意，金张赵马何其多！钜鹿公主青牛车，栎阳小侯红靰靴。我今不乐见此物，脱身直上城南陂。歌夜黄，舞来罗，生年三十当奈何？"

作品对当时社会现实、世态人心特别是官员贪污受贿、官场的腐败黑暗多有讽刺，这也是作者的主要创作目的之所在。如王疏雨家书僮史理有云："自从派我伺伏这位舒相公以来，两袖清风，一床明月，也清淡得我苦了。我想世上最可羡的是官，最可爱的是银子。这位舒相公，既不是个官，又没有银子使用，不知咱家大人为什么看重了这样的一个穷措大，害得我史理也来吃苦，想来真真可恨。"在这出戏的最后，丑扮史理和生扮舒位又有如下一段说白："这才好也，天下岂有送上门来的富贵，倒不谨领而璧谢的？（生）胡说！（丑）奴才方才胡说一番，就跑出一个钦差大人来请相公，若再胡说，敢怕皇上家也要来请相公了。天下事越是胡说，越是得意。相公只要也学我的胡说，哪怕不升官发财呢？"[①]

此剧除了反映乾隆年间文士舒位的清正个性、耿介品格之外，反映清代中期以来官员腐败、官场习气并对之表示讽刺批判，也是此剧的重要思想内涵。这既是王蕴章戏曲创作思想、艺术观念的体现，也是他个人时局感慨、世相认识的戏曲化表现。

（九）《苏台雪传奇》

除上述八种传奇的创作之外，还有一种传奇与王蕴章有关。文镜堂所著《苏台雪传奇》，初载《娱闲日报》1905年；后经王蕴章补订，发表于《小说新报》第二期至第十二期，1915年至1916年出版。署"秋江居士原著，西神残客补订"。据载又有钞本，笔者未见。此剧卷首有王蕴章乙卯正月（民国四年二月至三月，1915年2—3月）所作识语，介绍此剧原作与补订情况，颇有价值，录之如下：

① 《七襄》第一期，1914年11月。

是书为江西文镜堂先生所著，以金梅痴、杜琴思二人为主，而参以红羊浩劫时之遗闻逸事。凡金陵大营溃败之由，苏、常各属沦陷之惨，与夫何桂清之恣横，张国梁之忠勇，靡不琐屑备载。殆由作者身亲其境，欲昭一代之信史，而又转喉触忌，不便明言，故托诸红牙檀板，以寄其抑郁不平之气。霓裳法曲，犹是人间；桃叶闲情，别工感慨。传奇至此，叹观止矣。惜原书未镂版刊行，哲嗣小堂君觅得旧抄本，自赣垣邮示。转辗缮写，脱讹遂多，亥豕鲁鱼，所在皆是，每多不能句读之处。而上卷自《弃常》以下，句白未全；《死墅》一出，竟全行脱漏。下卷《惊虹》等数出，又多不着一字。零珠碎玉，虽美勿影。因穷一月之力，博采他书，残者续之，缺者补之。至书名回目，则一仍其旧，示不敢掠美也。拾遗补阙，虽难以全璧自矜，而庶几为红氍毹上，增一番搬演故实。镜堂先生有知，或不以貂续见诮乎？旃蒙单阏孟陬，无锡王蕴章莼农识于海山仙龛。①

其中交代了文镜堂所著《苏台雪传奇》的主要内容及相关情况和王蕴章对此剧的高度评价；特别值得注意者，是相当详细地介绍了王蕴章受文镜堂之子小堂之托，对此剧进行赓续补充、修订完善之经过。而且此材料并不常见，具有相当重要的文献价值。

关于王蕴章补订文镜堂原作《苏台雪传奇》的具体情况，因为材料的限制，一直无法进行深入具体的考察和研究。在这种情况下，上引材料介绍了比较具体的事实，且材料来源当可靠可信。因此，上述材料对于研究文镜堂及其《苏台雪传奇》、全面认识王蕴章的戏曲创作，都是非常难得的文献资料。

在复杂多变的中国近代戏剧史背景下认识王蕴章的戏曲创作，可以看到一些比较明显的特点：第一，在戏曲题材上，或取材于明清时期人物故事，或有诗文、笔记等材料依据，或写时人时事特别是革命运动故事，均表现出一定的纪实性特点，具有一定的史料价值、特别值得重视的是对动荡时局、政治局势的密切关注与深切感慨，表现了作者强烈的入世情怀，而对于明清改朝换代之际重要人物和事件的关注，特别是对其中蕴含的民族精神、兴亡教训的意味，则相当深刻地反映了作者的民族意识和民国初年的社会政治思潮。第二，在创作方法上，自觉继承传统戏曲的创作方法，并有所变革创新，有意识地将故事、人物的表现与浓重的个人感受、评价

① 《小说新报》第二期，上海中华书局发行，民国四年四月（1915年4月）出版。蔡毅编《中国古典戏曲序跋汇编》（齐鲁书社1989年版）未收此识语，此处录出，可补其书之阙。

结合起来，感情色彩相当突出，部分片段甚至带有突出的抒情特征，反映了作者的思想和艺术个性，也是明清以来传统戏曲发生多重复杂变化的一种表现。第三，在戏曲体制上，对标准的文人传奇体制多有变革，主要是剧作长度的自由化，主要倾向是日趋缩短，愈来愈多地向着自由、宽松的方向发展，反映了传奇和杂剧在近代所面临的创作观念、体制规范、文体形态等多方面问题和必然产生的显著变化。

总之，在传奇杂剧走向终结的近代时期，王蕴章的传奇创作体现出比较明显的创作个性和比较突出的思想艺术特征，达到了相当高的水平，具有特殊的思想价值和艺术价值。因此可以认为，以往未被充分注意的王蕴章，是近代传奇杂剧史上的重要戏曲家之一，也应当是中国近代戏剧史、文学史上的重要戏曲家，值得予以应有关注并进行深入的研究。

三、蔡寄鸥的传奇创作及其戏曲史意义

中国近代戏曲与文学的一个比较突出的特点就是较少被知晓，更少被认可；中国近代戏曲和文学研究的一个重要任务就是发掘和发现一些有意义、有意味、值得记忆、值得深入研究的作家与作品、现象和问题。本节拟讨论的蔡寄鸥及其戏曲创作，就可能是这样一个问题。无论是从蔡寄鸥个人生平经历、思想变迁、文学创作的角度来看，从地方戏曲与文学、区域文化的角度来看，还是从中国近代戏曲史、文学史、报刊史的角度来看，对于蔡寄鸥及其戏曲创作及相关著述，确有予以更多关注和深入研究的必要。

（一）蔡寄鸥及其著述

蔡寄鸥（1890—1961），原名天宪，又名乙青，号乌台、蘩阁，笔名崎岖、济民。湖北黄安（今红安县）人。世代业儒，至其父时开始衰落。十四岁中秀才，同年父病故，往亲戚家教读并刻苦自学。光绪三十一年（1905）考入两湖师范学堂，宣统二年（1910）毕业。因生活困难，开始向《汉口中西报》等投稿，稿酬补贴家用。其时结识詹大悲、胡石庵等革命党人，由蒋翊卉介绍加入同盟会，辛亥革命后转为国民党党员。1911年秋两湖师范毕业，1912年任武昌《民心报》编辑，兼为《中华民国公报》写小说。因发表《哀大江报》一文开罪黎元洪，次年该报被查封。同年秋任《震旦民报》编辑、主笔，发表社论、小说讽刺黎元洪，使该报又被查封。1914年在汉口德隆纸号教馆，同年加入中华革命党。又在汉口租界办《汉

口上报》,参加讨袁运动。袁世凯死后,写《坠花楼》(后改名《瀛台梦传奇》)嘲笑其帝制自为,被时人誉为"讽时事、正社会之佳作"。1916年后,先后任《大汉报》《正义报》《崇德公报》编辑,其间还曾任天主学堂校长。1926年北伐军入武汉,即赴南京、上海。1928年返回武汉,先后在《湖北日报》等报刊任编辑。1929年起先后创办《光明报》《水晶宫报》和《震旦民报》,其中在《震旦民报》为时最长,从1931年创办起至1938年武汉沦陷前停刊。诸报刊对各系军阀头目均有评诘,唯对段祺瑞、萧耀南、汤化龙等有褒扬之语。1939年3月,任汪伪《大楚报》编辑主任,半年后报社改组,遂辞职以写小说为业。1943年写成武汉第一部新闻史专著《武汉新闻史》,以"秋虫"笔名在《两仪》月刊连载,并出版单行本。1944年回黄安、麻城,为宗族修族谱。日本投降后复归武汉,以为《民风报》《正风报》《汉口导报》等小报写稿谋生。

1949年以后,蔡寄鸥因日军侵华战争中的投靠行为被判处死刑,获赦免后在湖北省文工团工作。1950年起,蔡寄鸥在武汉,一边学习,一边为救济院盲艺人编写剧本,旋至湖北省文教厅巡教团任研究员,从事戏剧与曲艺创作和研究。作品编为《解放曲》《翻身谣》《红革调》等,并写有剧本《李闯王》等。1953年参与湖北省文物管理委员会地方志研究与编写工作。后任湖北省文史研究馆馆员和湖北省政府参事室参事,参加《湖北省自然灾害历史数据》的编辑工作。1954年7月,结合自身经历写成《鄂州血史》,1958年由香港龙门联合书局出版。此外还著有《水镜》《豆棚瓜架下》《王妈妈的裹脚》《瘌痢头上放霞光》《杜鹃魂》等作品。回忆录《四十年来闻见录》亦为其重要作品之一。其戏曲创作除传世的《秣陵血传奇》《瀛台梦传奇》(含《瀛台梦传奇续编》)二种外,尚有《华胥梦传奇》,载《民国日报》;《国耻图传奇》,载《大汉报》;《莲花公主传奇》,载《大汉报》;《新空城计传奇》,载《震旦民报》。后四种笔者未能获见,似均无传本,详情待考。

(二)《秣陵血传奇》与反清思想

《秣陵血传奇》,全名《明末轶史秣陵血传奇》,载《崇德公报》第五号至第三十二号,民国四年六月二十七日(1915年6月27日)至洪宪元年一月二十三日(1916年1月23日)出版。作者署"乌台"。

《崇德公报》在武昌出版发行,由廖辅仁任总理人,徐侗、我闻任主任,刘炳先、徐毓黄任编辑,湖北官纸印刷局印刷,天主堂文学书院发行。每逢星期日出版,每月出版四期,全年四十八期。笔者所见该刊唯缺第二

十九号①。《明末轶史秣陵血传奇》发表于《崇德公报》时署名"乌台"这一事实本身,即已可基本确认是蔡寄鸥所作。再从有关事实来看,蔡寄鸥当时正在武汉,且在其担任《崇德公报》编辑期间;剧作所表现的内容主题也符合当时蔡寄鸥的思想特点。综合以上情况,可确认这部连载于《崇德公报》、署名"乌台"的《明末轶史秣陵血传奇》为蔡寄鸥所作。这一戏曲史、文学史事实以往并不为研究者知晓,也未引起应有的注意,故在此特予以说明。

《明末轶史秣陵血传奇》所见各出为:首为《起讲》、第一出《野吟》、第二出《家语》、第三出《视狱》、第四出《寄书》、第五出《离家》、第六出《堕网》、第七出《私瘗》、第八出《魂归》、第九出《血书》、第十出《义养》、第十一出(笔者按:此出未刊出目,当系漏载)、第十二出《入宫》。《崇德公报》所缺之第二十九号当即第十三出之开头部分刊载所在,出目未详;第三十号至第三十二号所载也当系此出内容,第十三出未完。《崇德公报》最后一期即第三十二号刊出此剧之后,仍标明"未完"二字,可见此剧篇幅颇长,全剧出数未详。

此剧写清兵南进,明朝覆灭,南明王朝成立于南京。侨居南省之山东郯城人氏余醒初,为东林党人,复社成员,富有才华,不思利禄,曾与陈定生、吴次尾等人辱詈阮大铖,与之结怨。阮大铖重掌朝权,余醒初遂辞去,与妻子、锦衣侍卫张薇之女张隐娘在城外桃花庄上种田灌园闲居,然依旧心怀国事,忧患时局。阮大铖为报旧日仇恨,罗织罪名,在蔡益所办书局中将吴次尾、陈定生、侯方域三人系狱。虽经张薇周旋,然亦无法放人。张薇前往探望,吴次尾将书信一封托张薇转交余醒初。张薇见事已难为,遂以养病为由,杜门不出。余醒初得吴次尾书信,悲愤之极,即前往南京城营救,在城门口即被宰相马士英、兵部尚书阮大铖手下抓住,严刑拷打。余醒初大义凛然,当面痛骂马士英、阮大铖之奸恶,被断舌毙命。马士英府内一下人将余醒初尸骨掩埋,又将阮大铖派往欲杀余醒初妻子之人杀死,并前往告知消息,设法营救张隐娘。张隐娘得知余醒初被杀消息,即决定前往复仇,手刃奸贼,遂将孩子弃在旷野之中,留下血书一封,说明前因后果,身藏宝剑,入京寻仇。余醒初之子被隐居的一位六十多岁的原禁中老狱卒在秋野中捡到,并大义收养。张隐娘乔装成卖花女,混入南京城,方得知父亲已经去职,乘阮大铖为皇帝招募歌伎之机,进入阮府,得见阮大铖。阮大铖见张隐娘之美貌,欲将其据为己有,因二夫人之反对,

① 按:按该刊前后各期出版时间推算,该期当在1915年12月28日出版。

才决定将张隐娘送入宫中。张隐娘要求阮大铖亲自护送,并准备入宫之后,寻找机会在殿前刺杀权奸马士英。(笔者按:因缺部分曲文,此处情节不连贯)清军南下,南京城危在旦夕,皇帝不思国事,沉酣歌舞,粉饰太平,仅杨士骧拥兵全力镇守。众官员投降,满军进入南京城内。剧本刊载至此而止,从《起讲》中概述故事情节的【沁园春】词和定场诗中可知,此后尚有许多情节待展开。

《起讲》首先以【满江红】开场:"奔走廿年,消损了眉痕几许。做一个随风飘泊,落花无主。蜀鸟啼残归去血,楚骚赋罢离忧句。叹大千世界一身微,无容处。　贫且病,家难住,愁且恨,口难述。把亲恩国耻,两肩担负。游子梦回边塞月,词人泪尽寒江雨。暂携将檀板觅渔樵,相容与。"其次以【沁园春】叙故事梗概云:"奸佞当朝,贤良匿迹,宗社为墟。有壮士冲冠,捐躯报国。深闺饮恨,啮指成书。匕首轻携,尺孤何托。寒雨连江夜入吴,英雄事,这江东独步,不让专诸。　夷军所至皆屠,看赤血横流白骨枯。叹昔日偏安,堂前燕子,今朝变起。釜底游鱼,卖国争功,断头食报,到此思量悔也无?林泉下,有归来逸叟,弹铗长呼。"标目为:"虎口轻投,断送了金刚百炼的鲁男子;蛾眉倒竖,恼煞了剑气昂藏的聂隐娘。无地自容,气坏了腼颜事贼的大奴隶;戴天不共,结束了血书包裹的小儿郎。"

《明末轶史秣陵血传奇》开头《起讲》末扮五云山人上场诗及自我介绍,此"五云山人"似为作者别号,这段文字或可作为考察此剧作者及其创作观念的材料,录之如下:

> 国魂今夜宿谁家?托彼东方不可些。读罢大招归未得,空将血泪洒天涯。俺乃五云山人是也。一身落拓,四壁凄凉。学书学剑,都缘画虎不成;填曲填词,尚是倚马可待。承鼓客之遗风,半皆传恨;扫教坊之旧习,生恐诲淫。现值此纳币议和之日,正吾人卧薪尝胆之时。可笑隔江商女,犹弹玉树遗音;谁怜避乱昆生,唱尽秣陵哀曲。咳!中国之大,同胞之众,难道说就是这样的信水流舟么?俺虽白面书生,未获从戎万里;尚有生花妙笔,借他横扫千军。翻开历史,写将爱国男儿;编入词场,藉作惊人棒喝。现在《秣陵血》一部,业已告成,经本园排演熟了,蒙诸君厚意,踊跃争观,老夫兴会淋漓,不免拨冗登台,替诸君略谈梗概也。

《明末轶史秣陵血传奇》借历史故事传达时代精神,表现革命激情,反

映了年轻的革命党人鼓舞同胞、反清革命、民族觉醒的热切向往,也反映了近代传奇杂剧雄浑刚健、激越遒上风格的一个重要侧面。因此,当视之为近代传奇杂剧史上的一部重要作品,惜其全貌已难获见。关于此剧及其作者的情况,希望能有更多的发现。

除《明末轶史秣陵血传奇》外,蔡寄鸥还以"乌台"之名在《崇德公报》发表过如下作品:第八号载其新乐府《部长逃》一首;第十六号载其新乐府《六君子》一首,又有寓言《老妇泪》《职蜂》《杜鹃》三则;第十九号载其《寄拥香居主(自述也)》诗一首,又有杂俎《知事病》《犬巡查》二则;第二十二号载其寓言短篇《嫠妇之一悲一喜》。由这些作品中可见蔡寄鸥思想、性情、创作特点之一斑,亦可见他参与编辑《崇德公报》同时也作为该刊作者的若干情况。

由于多种政治文化原因,蔡寄鸥其人及其作品已多年不为人们所注意,发表于《崇德公报》的这些作品具有重要的文献价值,值得重视。其《部长逃》诗云:"堂堂乎部长张,一心干禄何猖狂。国帑尽是民膏血,任尔吸取如贪狼。下民易虐君可欺,文人笔锋安可当?铁面御史立朝纲,皇皇章奏惊君王。君恩断绝不能续,火车翩翩辞陛去。宦囊差可营菟裘,觅得爱姬租界住。讵知御史意未足,二次飞弹如雨注。九重宫殿降纶旨,一路警侦皆网布。坐对绿珠泪暗垂,虞兮虞兮奈何许?茫茫宇宙宽,无地容吾汝。仰首徒为项羽歌,问心安用石崇富。看来宦海苦无涯,朝为权势炙手热,暮作英雄失路嗟。御史铮铮真可夸,借尔弹力惩群邪。吁嗟乎!还恐群邪惩不尽,朝中岂少刘绵花?"其《六君子》诗云:"昔时变政六君子,出师未捷身先死。今日变政六君子,十目所视手所指。时欤势欤两不同,宪政主张如一致。彼为宪政杀其身,此为宪政败其名。败名博得一时宠,孰若杀身千古荣?世间有幸有不幸,一生一死为关津。君不见海外遁逃称贼子,又不见烈士祠中三烈士?"凡此均可见作者对当时时事的强烈关注,与《秣陵血传奇》所表现的内容与思想有明显的一致性。

20世纪初,反清抗敌、民主革命思潮兴起之后,出现了愈来愈多的揭露清朝血腥统治、宣传民众觉醒的各体文学作品,形成了一个颇为壮观的文学创作高潮,引起了当时文坛主潮和创作风气的显著变化。在这种政治思潮和文学创作思潮的影响触发下,近代诗词、文章、小说、戏剧中都有许多此类题材的作品。仅就传奇杂剧创作而言,蔡寄鸥的《明末轶史秣陵血传奇》虽然产生的时间并不早,但以其对明末反清历史人物和事件的回顾与描绘、清晰的民族意识和坚定的反清思想、坚毅犀利的文风和深沉悲壮的气势,仍然显示出独特的思想追求和艺术价值。因此,在蔡寄鸥及其

戏曲创作尚未受到充分关注的当下,此剧值得予以应有的重视和进行更加深入的研究。

(三)《瀛台梦传奇》与民初政坛

《瀛台梦传奇》原名《坠楼花传奇》,初刊《大汉报》,刊出时间未详;汉口震旦民报社民国二十一年九月(1932年9月)初版,为"寄鸥丛书之二"("寄鸥丛书之一"情况未详),分为两部分:前为《瀛台梦传奇》,剧名前有"最新实事小说"六小字,署"寄鸥"。后为《瀛台梦传奇续编》,署"黄安蔡寄鸥著"。二者合订为一册。

全书卷首有蔡寄鸥、陈孝芬等人序文四篇(其中序一、序四为蔡寄鸥所作,序三为陈孝芬所作,序二未署作者姓名)。

陈孝芬序文中写道:"记岁在癸丑,寄鸥时主《震旦民报》笔政,著有《新空城计》传奇小说,叙事多涉黄陂。黄陂以为张其丑也,始以利诱,继以威胁,卒不为动,曰吾头可断,吾口不可钳。书成,海内遂无不识寄鸥者。兹寄鸥垂老矣,犹复贾其馀勇,续成《瀛台梦传奇》,所举之人之事,均于民国历次变迁攸关。以司马之奇才,谱遏云之逸韵。铿锵协律,比之《西厢记》而无惭;慷慨悲歌,方之《桃花扇》以何愧。世有董狐,当以此书为可采矣。"① 从中可知蔡寄鸥创作此剧的部分情况、相关史事,特别是此剧以纪实笔法描述民国初年重要史事人物的用意,亦可见陈孝芬对蔡寄鸥传奇的高度评价。

《瀛台梦传奇》,凡三十二出,前另有《破题》。出目为:第一出《家宴》、第二出《春愁》、第三出《悲世》、第四出《拒奸》、第五出《笔诛》、第六出《威胁》、第七出《访美》、第八出《赎身》、第九出《筹安》、第十出《对泣》、第十一出《智逃》、第十二出《义举》、第十三出《削号》、第十四出《养疴》、第十五出《警讣》、第十六出《葬花》、第十七出《追悼》、第十八出《喜延》、第十九出《私会》、第二十出《闹院》、第二十一出《倒阁》、第二十二出《会议》、第二十三出《乞和》、第二十四出《钱别》、第二十五出《入京》、第二十六出《解会》、第二十七出《复辟》、第二十八出《死谏》、第二十九出《矫令》、第三十出《潜逃》、第三十一出《客泪》、第三十二出《馀韵》。

《破题》以【江红】(引者按:即"满江红")开场:"侬岂无家?恨只恨匈奴未灭,叹年来书剑飘零,历尽磨折。壮志难期天下雨,梦魂飞破关

① 陈孝芬:《瀛台梦传奇·序三》,见蔡寄鸥《瀛台梦传奇》卷首,汉口震旦民报社,1932年。

山月。把亲恩国耻担双肩，何时歇？　　补不得，金瓯缺；看不尽，红羊劫。最伤心好好男儿，都无遗子。国破还容吾舌在，凄凉檀板声声血。剩兴亡旧话付渔樵，同君说。"其后再以【沁园春】述剧情大意云："彼美人兮，笑可倾城，貌可羞花。叹红颜沦落，命同飞絮。青衫写恨，曲诉琵琶。蝶去蜂来，倩谁管领，义士从无古押衙。多情者，有江州司马，同是天涯。　　皇恩九锡频加，笑王氏当年挽鹿车。怅雀台春锁，周郎短气，侯门路绝。萧史兴嗟，恨海难填，冰山易倒，一世英雄安在耶？从今后，问乌衣燕子，飞到谁家？"《破题》之末有标目云："媚上司的恶都督搜罗美女，管闲事的弱书生误入官牢。蓄豚尾的活天师肆行无忌，戏貂蝉的小吕布窃负而逃。"

在第三十二出《馀韵》中，作者总结作意云：

> 我看古来政治之兴亡，都脱不了美人的关系。一幕帝制的活剧，有一个小凤妹做线索；一幕复辟的活剧，又有一个王克琴做线索。正如《桃花扇》传奇题中所云：一代兴亡，都系诸桃花传底。可见妇人魔力，足以左右江山。我虽然没有孔稼轩那种才调，做一本可歌可泣的《桃花扇》传奇，但是帝制与复辟的事实，天然结构却与《桃花扇》传奇一般无二。我也不免学丑妇效颦的故事，谱成一本传奇。虽则昆曲已废，广陵散非复人间，而据事直书，成一部稗官小说，也可作为豆棚瓜架酒后茶馀之谈助。词句工拙，我又何暇计及哉？主意已定，我就此着手编辑起来。因为帝制与复辟，都是做梦一般，这一部传奇的命名，正用得着瀛台梦三字。我就用这个名色，作为全书的纲领吧。书童，快取张笔过来，待我谱一曲长歌，作为此书的结论。（杂取文具上）（生作吟哦书写状）哈哈，曲已谱就，我且放歌一回。
>
> 【摸鱼儿】二十载江湖落拓，书剑一肩来去。桑田沧海悲无限，阅尽兴亡几许。繁华处，空剩取青青十里随堤柳，水畔渔樵，梨园子弟，旧话已尘土。　　瀛台梦，一幕又添一幕，都道江山有主。渔阳鼙鼓催人急，惊破霓裳歌舞。伤心处，偏不许温柔乡里人住。浮生若梦，叹梦去无踪，梦来无迹，尽是痴心人语。
>
> 哈哈，看起来天下之事，无非大梦一场，必至身死之时方才是梦醒之日。一般政场人物，争权夺利，杀戮相寻。他们那里知道富贵繁华，却是一（引者按：此处疑脱一"场"字）春梦也啊！
>
> 【尾声】笑争权夺利人无数，却不道眼前富贵无凭据。这正是梦中蕉鹿醒时无。

上引文字中，至少有如下一些方面是值得特别注意的：此剧的创作用意是表现袁世凯帝制活动和其后发生的张勋复辟事件，反映民国初年中国政治的混乱多变，表现当时主要政治人物所扮演的政治角色，具有明确的以戏剧存信史、揭示真实历史事实、反思历史兴亡成败及其经验教训的政治意图；对于当时复杂多变的历史人物和重大事件的戏剧化表现，着意采用孔尚任《桃花扇》"以离合之情，写兴亡之感"的戏剧结构，通过主要人物的活动与命运将纷繁复杂的历史事件串联绾合起来，展现当时多个重要的历史场景，实现以简驭繁的艺术效果。从中亦可见《桃花扇》的立意角度和艺术结构对于后世戏曲创作产生的深远影响。

《瀛台梦传奇续编》，凡二十二出，出目为：第一出《开场》、第二出《植党》、第三出《舌争》、第四出《访菊》、第五出《冶游》、第六出《私逃》、第七出《阻驾》、第八出《非攻》、第九出《撤防》、第十出《诱擒》、第十一出《疑案》、第十二出《惩祸》、第十三出《祝寿》、第十四出《秘戏》、第十五出《集会》、第十六出《拒婚》、第十七出《偕遁》、第十八出《分金》、第十九出《却媒》、第二十出《捧场》、第二十一出《迎美》、第二十二出《放歌》。

第一出《开场》以【高阳台】开场云："十年读书，十年磨剑，平生一事无成。老去填词，偏教浪得虚名。绿深门户啼鹃外，小窗间书架纵横。尽萧闲浴砚临池，泼墨堆云。　瀛台梦醒人何处？怅秣陵秋老，铜雀春深。景地依然，江山局局翻新。旧时曾写《桃花扇》，笑谈时玉麈风生。最难忘敬亭檀板，昆老瑶琴。"其后再以【沁园春】述剧情梗概云："猗欤休哉，宰相合肥，民瘠且贫。有椒房亲戚，貔貅坐拥；长江都督，牛耳同盟。密订连襟，个中握手，不爱江山爱美人。浑难料，待一成一败，乃见交情。　被人唤作猪群，枉说是罗汉巍巍八百尊。笑登台愧偩，被他抬出，捧场胡调，猎艳驰名。费尽心机，自惭形秽，人面终归崔姓人。凄凉处，叹曲终人杳，江上峰青。"此出之末有标目云："曲为老不敌直为壮，座上客变成阶下囚。象坊桥竟作猪屎臭，虎狼将岂是燕莺俦。"

第二十二出即最后一出《放歌》，不仅为《瀛台梦传奇续编》之收束，而且可看作是全剧的总结，对深入认识此剧的作法用意与思想主题极有价值。录之如下：

（末扮漱石山人上）
【蝶恋花】少年填词填到老，老去填词，毕竟无佳稿。握管自惭才尽了，不堪重梦江花绕。　世界兴亡侬看饱，政局如棋，断送人多

少？闲时且唱莲花闹，一曲未终都叫好。

俺乃漱石山人是也，只为《瀛台梦传奇》一书，累得我伏案填词，费尽了许多心血。上篇早已排演，续编又快要成功。我在这里笔不停挥的编，那一般政治大家，又是一幕一幕的，不住地在那里演。哈，这一场大梦，不知道几时才醒；这一部歌剧，又不知道几时才完。真正累煞我了！今日闲下无事，我不免将全书大意，做成鼓词一段，随作随唱，学一个打鼓说书的柳敬亭。各位听者：

说书人不住的冬冬鼓儿响，讲一段官场梦细听端详。新换旧旧换新人来人往，海变田田变海变幻无常。说不尽历史上的公侯将相，看不尽世界上的成败兴亡。那从前专制史权且不讲，这民国十几年硬是戏场。第一班便是那辛亥年间革命党，一个个是开国元勋气焰难当。你争权我夺利自投罗网，癸丑年都变作海外逃亡。第二班便是那洪宪年间帝制党，一阵阵劝进表拜上袁皇。只道是封爵位子孙同享，又谁知云南军逼进川湘，一个一个望风降。第三班便是辫子军前复辟党，穿朝靴着衬套拜贺清王，一批的龙诰凤恩从天降。没来由讨虏军杀进朝堂，只落得荷兰瓶内度时光。第四班便是太平湖上的安福党，握政权握兵柄势力无双。办那举（引者按：“那举”疑为“选举”之误）清一色丝毫不放，办外交守秘密独自主张。实只说四万万无人敢讲，又谁知讨逆军杀伐用张。逼着一个一个抱头鼠鼠（引者按：“鼠鼠”当作"鼠窜"，原刊误）在他方。看起来做官人傲不可长，转瞬间却变作大梦一场。有万顷好田庄也不过日吃三顿饭，有千间好屋宇也不过夜眠七尺床。劝世人把名利关头看破，到不如一张琴，一枕书，一局棋，一壶酒，终日醺醺在醉乡。诸位们莫笑我胡言乱讲，这却是官场一曲续黄粱（引者按：“梁”当作“梁”，原刊误）。

用鼓动词形式概括全剧内容，出之以说唱结合的方式，增添了戏曲的趣味性与灵活性，这也是以往明清文人传奇创作中一种常用的手法。而作者对于民国初年各种政治人物、复杂政治事件、纷繁政治局面的忧虑和评价也寄予其中，反映了作者的政治见识。

《瀛台梦传奇》从支持资产阶级民主革命、赞同民主共和道路的角度出发，写民国初年时事，辛亥革命之后的重要事件几乎都有所表现，如湖北都督段祺瑞封闭武昌《大汉报》；袁世凯准备称帝，筹安会杨度等人为之奔走；蔡锷、李烈钧起兵讨袁，袁世凯忧惧而死；黎元洪继任总统，蔡锷、黄兴去世，张勋复辟，黎元洪受张勋胁迫解散国会，徐世昌、康有为等拥

溥仪复位；复辟风潮平定后，总统冯国璋与国务总理段祺瑞之间在国家统一问题上的主和与主战的争论，各派军阀之间的钩心斗角、你争我夺，直系军阀与皖系军阀联合对付南方革命党；直皖战争；曹锟贿选；等等。作者在表现如此复杂纷繁的历史事件的同时，还穿插了当时各界人士的许多风流韵事，如张勋买伶人王克芹为妾，蔡锷与小凤仙故事，高昌镜带王克芹潜逃，曹锟与妓女"小鸭子"交好，吴光新征歌逐色，曹锟与伶人刘喜奎的故事，崔承炽与刘喜奎逃往天津，吴景濂与名伶倾心、捧名伶碧云霞，河南督军寇英杰迎娶碧云霞，等等。这种处理方法，也比较适合中国戏曲的创作传统和艺术表现习惯。

从创作构思的角度来看，此剧将重大政治事件与各种风流韵事结合穿插来表现，明显丰富了戏剧内容，增强了作品的戏剧性，后者实际上已成为戏剧不可缺少的一部分内容。从作品思想意义的角度来看，那些重大的历史事件展示了民国初年政治上的混乱纷纭、你争我夺，将你方唱罢我登场的政治局势再现出来，固然具有重要的意义。同时，这些政治人物在政治舞台上表演背后的种种内容，特别是某些重要政治人物与妓女、伶人关系的表现，实际上也深刻地反映了当时的政治状况和政坛风气，从一个方面揭示了民国初年政坛的真实状况，也具有重要的认识价值。

《瀛台梦传奇》所反映的内容极其复杂，时间跨度也较大，但作者比较注重通过一些关键性的人物、事件和场景，来表现这些事件，传达作者的认识。如第十三出《削号》写袁世凯得知各省纷纷独立，不得不取消帝号，呕血而死的情景云：

（杂扮侍卫上云）小臣跪奏，吾皇万万岁！（花面）又是那路的军机？（杂）四川、湖南两省都宣布独立了，国家大事，小臣不敢隐瞒。此时满朝文武，个个心惊，恭候圣裁。吾皇万万岁！（花面）咳！他们两个将军，都是孤家的死党。如今见势不好，一个个背主投降，气煞我也！

【叨叨令】你看他函儿电儿，一谜价重重迭迭的劝，哄着我心儿意儿，一会里忙忙碌碌的乱。谁料他兵儿马儿，一哄中喧喧腾腾的叛，吓着我手儿脚儿，一霎时惊惊惶惶的战。兀的不气杀人也么哥，兀的不气杀人也么哥。只望着天儿地儿，一个人口口声声的叹。

咳！陈将军呀！咳！汤将军呀！

【脱布衫】我将你倚作屏藩，你将我认作冰山，只望你妙手龙攀，谁识你雄心虎变？

你们从前看着我的权势熏天,便会崇拜我。你如今看见护国军的势力大,你又去投降护国军。自古道降将无出头之时,恐怕护国军也不肯容你呢。

【小梁州】你从前想公侯伯子男,怎贪着降将头衔?纵然降了也徒然,再来时终不值一文钱。

罢了,罢了。川湘既失,撤我屏藩,江山大事,已不可问。我只得取消帝号,与南方议和了。侍卫何在?(杂上)(花面)这有申令一道,传谕文武百官,废除洪宪纪年,停止大典筹备。如有抗议,国法难容。(杂下)

【上小楼】皇图万里,昙花一现。古今来或七八年,或五六年,或四三年,那像我八十二天的洪宪?史册流传,还逃不得大书特书的一个篡。

俺七十老翁,奄奄待死。死了到也干净,此后那有面目见人哉?

【四边静】听楚歌四面,好一个垓下的英雄空仰天。禁不住心酸,似这般世界休留恋。

(呕血介)(白)这到是俺袁某做皇帝纪念也呵,一阵阵血涌如泉,血涌如泉,留作千年化碧花犹绽。

通过这一场面,将袁世凯逆历史潮流而动、企图复辟帝制、遭到全国人民声讨、竟至四面楚歌、最后在惊恐孤独中狼狈死去的场景充分表现出来,确有大快人心之概。同出还有一个各国公使前来找袁世凯的场面,语含讥讽,也可看出作者对袁世凯之死和当时政治局势的认识:"(生净副净扮各国公使,小生扮翻译同上)(各相对操外语介)(杂上)贵公使入宫问病么?(小生)一来问袁公的病状,二来有国际的事件相商。(杂)主公病重,不能传见。(小生)病重还是要见。(杂)病危。(小生)病危也还是要见。(杂)主公已没有气了。(小生向各公使操外语介)既是袁公逝世,大家且到黎府欢迎黎公继任了。"

又如第二十二出《会议》中写张勋在徐州召集各省督军开会,准备复辟,其中通过张勋的一番表白,可见其政治嘴脸。他说:"鄙人此次请各位到此,大概我不宣布宗旨,各位也早有此心。你看中国自辛亥革命以后,党争蜂起,战事迭生,政治波潮,千变万化。可怜四方的百姓,流离颠沛,不得安宁。回想我满清皇帝在位之时,风调雨顺,国泰民安,真与今日的世界,有天壤之别。可见共和政体,不适国情。到不如奉我前皇,仍登大宝。那一般时髦少年,讲什么种族革命,政治革命,毕竟都是乱说八道。

我也不讲什么叫做种族,什么叫做政治,只知道抚我则后,虐我则仇了。"作者对政治上无任何见识、军事上平庸无能、只懂得复辟守旧的张勋,也是极尽讽刺抨击,反映了当时文化界、政治界、舆论界的主流思想,对这类政治小丑的行为进行了严厉批判,也反映了作者的政治态度和思想特点。在艺术上也表现得细腻生动、深刻真切,寄挞伐之声于滑稽讽刺场面之中,达到了强调的戏剧效果,可见此剧的风格特色和作者的艺术修养。

20世纪初年以降,如同诗词、文章、小说等文体产生的新变化、出现的新动向一样,戏曲创作也发生明显的变化,出现了一批反映民国成立前后著名政治人物、重要历史事件、影响舆论导向、评价社会状况的传奇杂剧作品。蔡寄鸥的《瀛台梦传奇》及《瀛台梦传奇续编》就是这一创作思潮中出现的重要传奇剧本。其重要性首先表现在严谨的创作态度和细致的纪实作风,作品以广泛的见闻和丰富的史料为根据,对民国初年的一系列重要人物事件进行了具有史料价值的描绘,为那个动荡变革的时代留下了重要的记录;其次表现在作者的历史观念和政治态度,作者具有比较进步的思想观念和政治态度,对复辟帝制、倒行逆施者予以犀利的讽刺批判,认为走向民主进步是中国社会正确的发展方向;最后是作品精巧细腻的艺术构思和恰当的结构处理,民国初年复杂的人物和事件、多样的思潮和主张、多变的局势和派别,用戏曲来表现显然是有相当大的难度的,作品采用的是以男女爱情故事绾合政治事件、反映历史变迁,以主要人物、核心事件带动其他人物和事件的方式,这种艺术处理和结构安排深得戏曲的妙处,也颇见作者的艺术修养和创作能力。

此外,蔡寄鸥还曾自述其传奇创作曰:"以《新空城计传奇》《坠楼花传奇》两书,为关于政治之作品。盖一则居于黎元洪势力之下,而能痛诋黎元洪;一则居于北洋军阀势力之下,而能痛诋北洋军阀,故颇能邀社会人士之注意也。"① 又说:"回忆二十年前,余曾作《空城计传奇》一书,自黎元洪首义起,至赣宁举事时止。其中之点缀品,则有黎本危、沈佩贞诸人。惜报纸散佚,底稿无存,此三十馀出之传奇,徒耗心血,至今片纸只字,不复记忆。现正在搜罗旧报中,不获。"② 从中可知已经散佚的《新空城计传奇》的创作简况和内容大略。至于蔡寄鸥其他戏曲作品的有关情况,则有待于相关文献资料的进一步探求与发现。

蔡寄鸥的戏曲作品多有散佚,今已难见其全貌;由于一些特殊时期的政治文化环境的限制,蔡寄鸥其人其作甚至已被许多人忘记。但是,仅根

① 蔡寄鸥:《瀛台梦传奇·序一》,见蔡寄鸥《瀛台梦传奇》卷首,汉口震旦民报社,1932年。
② 蔡寄鸥:《瀛台梦传奇·序五》,见蔡寄鸥《瀛台梦传奇》卷首,汉口震旦民报社,1932年。

据现存的戏曲作品就可以认为，尚未引起足够注意的蔡寄鸥实际上是中国近代戏曲史上一位个性突出、相当重要的戏曲家。他的《明末轶史秣陵血传奇》和《瀛台梦传奇》及《瀛台梦传奇续编》，从题材选择和思想主题来看，都是反映近代政治斗争、社会变革重大事件、再现当时社会历史画卷的作品，传达出近代中国的政治风潮和时代声音，具有反映那个时代戏曲与文学主流的典范意义；从艺术形式上来看，都是作为传统戏曲典范形式的传奇延续到至最后阶段出现的重要作品，不仅集中反映了作者的戏曲创作观念，而且具有昭示传奇杂剧最后命运的价值。因此，蔡寄鸥及其戏曲创作具有不容忽视的戏曲史和文学史意义。

第六章　学者戏剧家的创作及其文化情怀

一、郭则沄《红楼真梦》的文体转换与文化内涵

续书作为中国文学史上一种重要创作现象，在多种文体形式中都可以看到，尤常见于小说、戏曲、说唱等方面。仅就小说方面来看，续书最多者当推《红楼梦》。《红楼梦》的续书从清代中后期开始，至今仍延续不绝，最典型地反映了小说续书创作的复杂现象。《红楼梦》的续书类型颇多：从内容上看，有在原书情节内容的基础上继续敷衍发挥的正续，有针对原书情节内容反其意而作之的反续；有揣摩原书未尽之意而继续生发扩展的补续，也有在原书情节人物影响之下另外进行构思描写的仿作；从文体上看，除运用长篇小说进行续作这一最主要的方式之外，还有采用散曲、戏曲、说唱文学等形式续作的，林林总总，蔚为大观。

在众多的《红楼梦》续书中，民国年间郭则沄所作的长篇小说《红楼真梦》和随后在小说基础上创作的戏曲《红楼真梦传奇》是很有代表性的作品。这不仅表现在郭则沄既以小说续之，又以戏曲续之，如此执着用心的续书作者盖不多见；而且表现在通过续书所着力坚守宣扬的道德理想与文化观念，留下了足当深长思之的道德追问和文化困惑。本节旨在考察《红楼真梦》从小说到戏曲的文体转换及其间所反映的作者的创作心态，在此基础上认识这种在极其特殊的思想文化背景下出现的创作现象所蕴含的道德信念与精神价值。

（一）郭则沄及其《红楼真梦》

郭则沄（1882—1946），字啸麓，号蛰云，又号子厂、龙顾山人、云淙花隐。福建侯官（今福州市）人，生于浙江台州。光绪二十八年（1902）举人，光绪二十九年（1903）进士，任翰林院编修。宣统初补浙江温处道，宣统二年（1910）擢署浙江提学使。辛亥革命后，曾依徐世昌任北洋政府国务院秘书长，后专力著述。一生著述甚富，已刊者有《龙顾山房集》《十

朝诗乘》《清词玉屑》《庚子诗鉴》《竹轩摭录》《旧德述闻》《遁圃詹言》《洞灵小志》《洞灵续志》《骈体文钞》《红楼真梦》《红楼真梦传奇》等。

《红楼真梦》凡六十四回，以第一回《梦觉渡头雨村遇旧　缘申石上士隐授书》起，以第六十四回《庆慈寿碧落会团栾　聚仙眷红楼结因果》终，约53万言，创作于20世纪30年代末，初刊于民国二十八年至二十九年（1939年至1940年）出版的《中和月刊》，作者自序作于民国二十八年己卯小春（1939年11月），尝刊载于民国二十九年一月（1940年1月）出版的《古学汇刊》第六期。后有民国二十九年（庚辰，1940）铅字本，署"子厂"，牌记有"庚辰长夏雪苹校印"字样，首有许璜（署"申庵子"）作于"庚辰清明前十日"（庚辰二月十九日，1940年3月27日）的序文，继为作者（署"云淙花隐"）自序。

关于此书的用意主旨，许璜在序文中引用郭则沄有关言论对此有所涉及："吾之为是书也，溺而蠲虑，劬而忘疲。倏而哂然笑，若濛泛之见晖；俄又唏然涕，若昧谷之雾霏。人见之为吾疑，问其故而莫之知；吾习之若无奇，问其故，吾亦不自知也。"描述了创作过程中相当执着、独特甚至带有几分神奇的精神情感状态，实际上是想传达书中的深远寄托和言外微旨。因此，许璜接着写道："辛庵子始而哑然，继以怃然，终乃恍然曰：'呜呼，噫嘻！我知之矣。往在海滨，共叩白叟，白叟曰：异哉，子忠孝人也，而蜂志厌厌之与伍。'翁闻泣下，久之无语。"① 特别拈出"忠孝"二字以示人，显然是在揭示作者的用心和小说的主旨。确是如此。作者自序中云："《红楼》杰作，传有审编；脂砚轶闻，颇参歧论。雌黄错见，坚白等梦：或则妄规胶续，滋刻鹄类鹜之讥；或则虚拟璧完，忘断鹤益凫之拙；又或殚心索隐，逞臆谈空，附会梅村赞佛之诗，标榜桑海遗民之作；等玉卮之无当，枉绛筴之相矜。世或推之，蒙无取焉。……嗟乎！回天志业，类一现之昙花；汗史功名，视数行之楮叶。畴知我者，与谈天宝旧闻；若有人兮，试证贞元朝士。未免绛珠匿笑，问甚事而干卿；定知浊玉有灵，愿是乡以老我。"② 在对《红楼梦》产生之后众说纷纭、歧见迭出状况的描述中，在对《红楼梦》多年来知音难遇、真意湮没的感慨中，强调表达的是作者本人在《红楼真梦》这部续书中寄托的挽回人心、昭明天道、留名青史的决心并终老于此的意志。作者将创作用意、作品的思想主旨表达得相当充分，作者通过小说着意寄托的深远凝重的道德用意和承载的人生感慨也表

① 郭则沄撰：《红楼真梦》卷首，华云点校，北京大学出版社1988年版，第1页。笔者对原标点略有调整。

② 同上书，第3—4页。

达得非常分明。

《红楼真梦传奇》是郭则沄继小说《红楼真梦》之后所作。黄甦宇在赠史树青《小重山》词注中说过："曲本子厂六十生辰称觞自嬲，螾庐为划度工尺旁谱"①，可知是作者六十岁生日时所作，有自寿之意。凡八折：第一折《斗猿》、第二折《廷荐》、第三折《安江》、第四折《仙宴》、第五折《摘寇》、第六折《闺话》、第七折《献俘》、第八折《仙祝》。附工尺谱。署"子厂填曲，螾庐制谱"，螾庐即王季烈。有民国三十一年（1942）石印本②。据载又有稿本，史树青原藏，笔者未见③。

与小说《红楼真梦》相似，戏曲《红楼真梦传奇》中同样寄托了浓重的传统道德观念和无可奈何的人生感慨。此剧卷首有王季烈作于壬午中秋（1942年9月24日）的《螾庐叙》，不仅集中概括了创作主旨，对认识作品的思想意义至关重要，而且分明可见王季烈的文化观念和道德理想。其中有云：

> 天生万物，惟人独灵，非其智巧膂力胜物也，为有纲常大义，范围人心，使人彼此相安，不致纵人欲以悖天理也。乃者茫茫禹域，受西潮之鼓荡，弃纲常，非忠孝，致国家颠覆，骨肉寇雠。循是以行，岂特人禽无别，人类将绝灭矣。子厂忧之，作《红梦真梦》，以正人心，旨深哉！……《斗猿》，劝仁也。……《廷荐》，教忠也。……《安江》，美尽职也。……《春宴》（引者按：原剧第四出作《仙宴》），美能容也。……《禽寇》（引者按：原剧第五出作《擒寇》），辟以止辟也。……《闺话》，美悔过也。……《献俘》，美补衮也。……《仙祝》，劝孝也。……世衰道微，君臣之义先废，次夫妇，次父子。此本八折，于君臣夫妇父子之道，三致意焉，三纲之大义明矣。明琼山邱

① 见林东海《学者风范——记俞平伯先生》，载《文汇读书周报》2001年9月1日；又见《师友风谊》，人民文学出版社2007年版，第37页。

② 洪惟助主编《昆曲辞典》列有"红楼真梦"条云："近人刘则沄作"（台北"国立传统艺术中心"，2002年，第165页），显系"郭则沄"之误；而且在中央大学戏曲研究室编、台北"国立传统艺术中心"2006年5月出版的《〈昆曲辞典〉勘误册》中，并未对此误进行更正。

③ 林东海《学者风范——记俞平伯先生》中有云："1942年《红楼真梦传奇》问世，郭则沄填曲，王季烈（螾庐）制谱。同年俞铭衡（平伯原名）、王季烈各作一序。传有石印本，北图、首图、科图均未见，所借史树青先生所藏乃稿本。"载《文汇读书周报》2001年9月1日。后辑入《师友风谊》，文字有所改动："1942年《红楼真梦传奇》问世，郭则沄填曲，王季烈（螾庐）制谱。同年，俞铭衡（平伯原名）、王季烈各作一序。有石印本流传，但北图、首图、科图均未见，所借史树青先生收藏的稿本，也可以说是珍本。"人民文学出版社2007年版，第35—36页。

文庄著《五伦记》传奇，以劝世人。作者之旨，亦犹是耳，愿读者知之。①

对于《红楼真梦传奇》，王季烈不仅以著名昆剧家兼作者朋友的身份，为之谱写了工尺谱，使其完全具备了歌之场上的条件与可能，而且作为此剧的第一位批评家，对作品主旨和寄托于其中的人生感慨进行了最充分、最全面的阐发，确可称之为知己见道之语。这也为后来的读者准确认识和评价此剧，进而恰当地认识和评价同名小说奠定了坚实的基础。

因此，从作者郭则沄及其所处时代、作品表现的创作态度、寄托的道德理想、文化观念等方面来看，《红楼真梦》小说和戏曲的创作，虽然均是以《红楼梦》续书面目出之，但情节与人物安排大多与《红楼梦》相反，也有的是与《红楼梦》原书的情节无甚关联的有意发挥。作者的主要用意和基本观念完全与《红楼梦》针锋相对，而且大多与20世纪30年代至40年代的社会政治状况、道德观念、文化变迁等密切相关，蕴含着针砭世道、挽救人心、感慨时局世变之深意。

（二）从小说到戏曲

在中国文学史上，同一题材内容而采用不同文体样式予以表现的例子屡见不鲜，甚至已经成为中国文学家的一种创作习惯；但在郭则沄的创作中，从小说《红楼真梦》到戏曲《红楼真梦传奇》的文体转变仍然是值得注意的。这不仅是因为同一作者在较短的时间内、以连续集中的方式完成了这两部别解红楼作品的创作，实现了从小说到戏曲的文体转换，成为《红楼梦》众多续书中一个特色突出的创作事例，而且是因为，从这种创作现象中可以看到作者文学创作观念、政治文化观念、道德文化理想的某些重要侧面，以及这些方面蕴含的更加深广的有关时代新变、时局动荡、传统崩解、道德挽救等思想文化内容。而这，也正是郭则沄通过文学创作活动所再三表达、频频致意并孜孜以求的。

关于《红楼真梦》的创作情况，第一回《梦觉渡头雨村遇旧　缘申石上士隐授书》写道："不想更若干劫，历了若干年，又出了一部《红楼真梦》。当时，有个燕南闲客瞧见书中回目，认为稀奇，要想买他回去。偏生那个卖书的说是海内孤本，勒掯着要卖重价。那燕南闲客一来买不起，二来又舍不得，只可想法子向那卖书的商量，花了若干钱托他抄了一部。那

① 王季烈：《螾庐叙》，见《红楼真梦传奇》卷首，民国三十一年（1942）石印本，第5页。标点为笔者所加。

天拿回来，便从头至尾细看了一遍。"① 很明显，这样的话并不足征信，只是小说家最为擅长且经常使用的故事编排，主要是增强小说的神秘感、增加作品引人注意的因素，同时也不无自诩才华、自我表现的味道，自然也增加了小说的趣味性。

假如要深入准确理解《红楼真梦》的主旨，作品中的重要人物、情节是必须充分关注的，特别是其中一些主要人物的行为和言语，经常表现作者的观念和作品的用意，这当然是郭则沄的有意为之。如第八回《薛姨妈同居护爱女　王夫人垂涕勖孤孙》中，贾兰说道："若说学问，我的经历很浅，但就读书所得，觉着古人大文章、大经济，都是从忠孝两字出来的。咱们世禄之家，白白的衣租食税，若虚受厚恩，一无报答，这忠字何在？老爷、太太这们爱惜我，期望我成人，若不替我父亲图个显扬，这孝字何在？亏了忠孝，丢了根本，不但那膏粱文绣白糟蹋了，就是侥幸得了令闻广誉，也等于欺世盗名一流，不足齿数的了。"② 值得注意的是，作者非常有意地强调"忠孝"二字，将其作为古往今来一切"大文章、大经济"的本原，并着重指出，作为世禄之家的后代，必须在家行孝，在朝尽忠，这才是为人处世的"根本"。此语集中反映了作者的思想观念和作品的创作宗旨。非常明显，这种道德观念和价值取向与《红楼梦》恰恰相反，完全对立。郭则沄明确针对《红楼梦》的基本价值立场而从反面立意，坚定执着地进行小说创作和戏曲创作的动机，也恰在于此。

假如将《红楼真梦》与随后完成的《红楼真梦传奇》对读，可以发现二者之间存在着非常密切的关系，并可以进而推测两部作品创作过程的某些侧面，从两部作品的密切关联和明显差异中甚至可以考索和体察郭则沄小说戏曲创作的基本情况与某些细节。

戏曲第一折《斗猿》写贾宝玉与柳湘莲在大荒山中从师傅茫茫大士、渺渺真人学道，一日师父外出云游，二人遇一猿于洞外，柳湘莲欲杀之，宝玉劝其勿开杀戒。此折内容出自小说第二回《青埂峰故知倾肺腑　绛珠宫慧婢话悲欢》之前半，还有一部分内容出自小说第六回《话封狼痴鬟慰红粉　赐真人浊玉换黄冠》。两相比较可知，戏曲中的部分字句与小说非常接近，甚至完全一致。戏曲第二折《廷荐》写威烈将军贾珍怀一腔热血，感慨有心报国，无力撑天，适南阳邪匪构乱，贾珍于众大臣相互推诿之时，出南北夹击良策，经北静王上奏皇帝，极受嘉许，遂带贾蓉赴南阳剿匪平

① 郭则沄撰：《红楼真梦》，华云点校，北京大学出版社 1988 年版，第 1 页。
② 郭则沄撰：《红楼真梦》，华云点校，北京大学出版社 1988 年版，第 85—86 页。笔者对原标点有所调整。

叛。此折系据小说第二十一回《慈太君仙舆欣就养　勇将军使节出从征》后半部分情节写成，把贾珍描写成一个有忠有义、临危受命、为国效力、杀敌立功的忠勇之士。从作品对贾珍性格品质的正面褒扬和高度评价中，可以认识作者的道德观念和对人物的处理评价。

戏曲第三折《安江》写九江兵备道贾兰晋摄提刑，将赴省上任，众官员与百姓以襄阳兵起，请求贾兰坐镇，贾兰遂推迟行期，指挥军民平叛，为国忘身，不惮辛劳。这一情节出自小说第十九回《登鹗荐稚兰邀特简　续鸳盟侠柳仗良媒》，特别集中地表现贾兰的过人才华和深受皇帝欣赏、予以提升职位的经过。作品宣扬忠孝节义的主旨再一次得到充分的表现。戏曲第四折《仙宴》写时值花朝，贾母要开团圞会，宝玉安排家宴，众人俱来参加，饮酒行令，其乐融融；宝钗、黛玉二人共事宝玉，颇为和睦，三人相敬如宾，甚为欢洽。此折内容出自小说第二十六回《降兰香良缘凭月老　宴花朝雅令集风诗》。这部分内容最集中地反映了郭则沄正统保守的爱情观念和对于黛玉、宝钗、宝玉三人关系的理解与理想化表现。从小说和戏曲的内容安排来看，这部分内容处于核心位置，也是最能反映郭则沄以小说和戏曲形式续写、重写《红楼梦》的创作意图和寄托精神向往的部分。

戏曲第五折《擒寇》写贾珍新授钦差大臣，督队南征，至黄龙关，遇周琼所部，会师前进，至荆门，与贼首江魁、武大松、白胜等激战并杀之，且擒获贼魁卢学义、童惠明二人，大获全胜。小说第二十一回《慈太君仙舆欣就养　勇将军使节出从征》后半部分曾写到贾珍出征前情节，颇能反映作者对贾珍性格、功业的表现，也反映了作者从正统观念出发对于犯上作乱者的否定态度。戏曲第六折《闺话》写宝钗梦见宝玉、黛玉已证仙缘，命莺儿点起寻梦香送自己生魂前去，二日后醒来，探春、湘云皆来看望，宝钗自言别有难言之隐；众人同赏牡丹，湘云再劝宝钗，宝钗表示以后只有事亲教子，我尽我心，一切听天由命便了。此折内容出自小说第二十六回《降兰香良缘凭月老　宴花朝雅令集风诗》后半部分以及第二十七回《碧落侍郎侍姬共戏　紫薇学士学使超迁》前半部分。这一较长篇幅的情节片段，将已经成仙的宝玉、黛玉安排在赤霞宫中共同生活，而仍在荣国府中生活的宝钗虽然颇显冷落孤单，但寂寞时也前往探望，可以自由来往于仙界与人世之间。这种完全出自虚构、具有极强荒诞色彩的情节安排，恰恰最集中地表现了作者对三人故事的完美设计，寄托了作者的理想。

戏曲第七折《献俘》写忠勇军统制周琼获胜，派其子隆清门侍卫周铭押贼魁赴京，路遇江西学政贾兰新署刑部左侍郎奉召回京，就此同行；回京后面见皇帝，深受嘉奖。贾兰之母李纨、探春等得此消息，甚为欢喜。

小说第二十八回《平蚁穴丹宸奖元勋　赏龙舟红闺酬节令》着重描写此项内容，从贾兰等人建功立业、受皇帝嘉奖、子贵母荣的角度表现贾府的兴旺景象，从另一角度反映了作者的道德理想和人生追求。戏曲第八折《仙祝》写王夫人七十寿辰，贾政虽谦谨为怀，力戒铺饰，仍有众朝贵亲朋前来贺寿；贾兰等主持举行家庭庆寿宴，阖府庆贺，席间宝玉化身道人，带领鏧儿所化麻姑、晴雯、紫鹃、麝月、金钏所化四位仙女回家祝寿，成仙而不忘尽孝，众人颇多感慨。小说第五十六回《舞彩衣瑛珠乍归省　集金钗柳燕共超凡》是此折所本，只是人物安排有所不同。二者的差异主要是因为小说和戏曲文体的不同特性和表现作者道德观念、价值立场、人生理想的需要，后完成的戏曲当更能反映作者的思想观念和艺术修养。

　　从《红楼真梦》到《红楼真梦传奇》、从小说到戏曲的文体转换，不论是对作者郭则沄来说，还是对这一时期的文学史来说，都是一个值得注意的创作现象。由此也可以更加准确深入地认识作者郭则沄的创作观念与心态、艺术才能与技巧、道德理想与文化态度。

　　《红楼真梦》与《红楼真梦传奇》的文体形式、篇幅长度存在巨大差异，但二者在主要内容、核心观念、价值取向、创作意图等方面表现出高度的一致性，形成了前后连贯、一脉相承的创作关系；而二者之间某些语言文字的相近和相同之处，则透露出戏曲创作是参照了小说的相关部分而成，甚至有明显的改写之迹。也就是说，从郭则沄的创作情况和两种作品的文本内容来看，从小说《红楼真梦》到戏曲《红楼真梦传奇》，在内容上也必然有详略、增删、改动等设计与处理，特别是仅为八折的戏曲必然省略小说中原有的大量叙述性内容，也会根据戏曲的需要增加部分情节。但总体上并未出现相悖矛盾现象，二者的形式变迁和文体转换是比较顺畅自如的，也是比较成功的，至少从作品的内容主旨方面看是如此。

　　另一方面，小说和戏曲毕竟是两种具有重大差异的不同文体样式，各有其内在的体制要求和创作习惯；《红楼真梦》共六十回，50馀万字，属典型的长篇小说体制，《红楼真梦传奇》只有八折，字数有1.7万左右，属比较短小的传奇体制，二者篇幅长短迥然不同，也必然存在显著的差异。作为小说的《红楼真梦》虽然也穿插一点诗词、散曲，但作者必须更多地注重叙述性因素，关注情节设计、人物塑造、场面设计、前后照应等，努力使作品具有比较高的完整性和一致性。而作为戏曲的《红楼真梦传奇》则除了必要的叙事性成分之外，不能不更多地考虑关目设置、曲白关系、场面安排等综合艺术因素，最明显的是增加了大量抒情性曲词，情节设计、人物活动、场面安排都更加集中。这实际上是由小说和戏曲两种既关系密

切又大不相同的文学样式、文体形式及其对于作者的不同要求造成的。

从读者的阅读经验来看，这种从小说到戏曲的文体转换所带来的阅读感受的差异性也是非常明显的。小说《红楼真梦》采取的基本结构方式是相当自由的三线情节各自发展而又相互联系的设计：一条线索是以出家修道的贾宝玉和已入仙界的林黛玉为中心，主要活动场所是太虚幻境；另一条线索是以尚在尘世的薛宝钗及其他姊妹为中心，主要活动场所是大观园及荣国府；还有一条线索是以贾府中贾珍、贾兰、贾蓉等的建功立业、忠孝传家、享受利禄为中心。在此基础上，通过非常主观、极其自由的故事情节安排，使得这三条线索产生经常性的交叉联系，全书遂形成了比较完整的故事结构和人物关系。与此同时，小说流露出的故事叙述与人物描写方面的生硬之处也相当明显：在情节设计上，三条线索之间的过渡，如从太虚幻境到大观园，从以吟诗作赋、饮茶聊天为主要生活内容的众多女性到以讨贼平乱、建功立业为主要内容的数位男性，其间的联系和转换时显生硬；在人物描写上，作者的主观意志过于明显、过于直接地反映在小说人物的塑造之中，使包括主要人物在内的一些人物表现出平面化、观念化的倾向。这种情况的出现，当然可以理解为是郭则沄小说艺术才能的局限性的反映；但笔者更愿意将其理解为是过于强烈的道德理想、文化观念对于小说创作直接渗透影响而造成的负面结果。

（三）道德理想与文化信念

《红楼真梦》第一回《梦觉渡头雨村遇旧　缘申石上士隐授书》中，作者借书中人物顾雪苹之口说道："那《石头记》原书上就说明那些真事都是假的，但看他说的将真事隐去，自托于假语村言，便是此书的定义。其中一甄一贾，分明针对。书上所说都是贾府的事，那甄府只在若有若无之间。可见有形是假，无形是真，这话是定然不错的。即至黛玉的夭折，宝玉的超凡，做书的虽如此说，又安知不是假托？……由此看来，宝黛虽离，终必复合，与金玉姻缘的结果恰是相反。但书中虽然揭出，读者未必领会得到，枉自替宝黛伤心落泪，岂非至愚？这部《红楼真梦》鄙人未曾寓目，臆料必是就此发挥，揭破原书的真谛，唤破世人的假梦，故于书名上特标一'真'字。"① 这已经就《红楼梦》中的甄府与贾府、宝玉和黛玉之间相反相成的微妙关系，表明了小说的创作用意和主旨，特别强调"真"字的用意。其中虽不无小说家讲故事、弄玄虚的技巧性因素，但作者的思想指

① 郭则沄撰：《红楼真梦》，华云点校，北京大学出版社1988年版，第3—4页。笔者对原标点有所调整。

向、价值取舍仍然分明可见。作者在另一处又写道:"等到临走,雪苹向燕南闲客商借此书,起先不肯,还亏那老者出面担保,才肯借给他。雪苹先从头检阅了一回,见所说大旨与前书不悖,且按迹循踪,不涉穿凿。那上面还有大贤大忠理朝廷、治风俗的善政,是前书所不及的,奇警处颇能令人惊心动魄。因此也手抄了一部。"① 作者将创作用意表达得如此充分,特别值得注意的是所强调的"按迹循踪,不涉穿凿"的创作态度,表彰"大贤大忠理朝廷、治风俗的善政"的创作主旨;而"奇警处颇能令人惊心动魄"的说法,则分明可见作者对这部小说内容与技巧的自信,其中当然也有引人注目、得人青睐的用意。

第六十四回《庆慈寿碧落会团栾 聚仙眷红楼结因果》的最后即全书的结尾处,作者写道:"忽然有一个空空道人来访,要借此书看看。顾雪苹给他看了,空空道人道:'我那回走过青梗峰,见那块补天灵石上有好些字迹,当时都抄下了。昨儿又从那里走过,见那石头背面,又添得字迹甚多,和这书上所说中的,十有八九对得上,那上头还有"石头补记"四个大字。可惜渺渺真人催我同去云游,匆促间没得将字迹抄下。如今借你此书拿去一对如何?'"又云:"顾雪苹抱着此书,正没办法,忽然找出这部《红楼真梦》的娘家,又知他别名叫做《石头补记》,不觉狂喜,当下哈哈一笑,便将此书交与空空道人去了。正是:悟到回头处,欢娱即涕洟。强持真作梦,莫谓梦为痴。"② 从古代小说家的常用创作技法和小说的文体习惯来看,这样的结尾并无太多新意和创见;但从《红楼真梦》的具体情况来看,这个结尾却是意味深长的,从中再次可以看到作者对作品的自信态度和肯定评价,作者的道德观念、文化态度从中也得到了充分的表现。

在这样的创作观念驱动下,郭则沄借小说中的人物言语、情节设计及其他表现手段,经常性地表达自己的道德理想和文化观念。第二十一回《慈太君仙舆欣就养 勇将军使节出从征》写道:"平儿道:'天下做事的人,总带几分傻气。……'宝钗道:'新近还出了一个小傻子,也是咱们家里的。'大家问是谁,宝钗道:'就是走马上任的小兰大爷啊!这回送大嫂子的人回来说:兰儿到了那里,因为老爷从前上过李十儿的当,把什么门稿、家人、刑名老夫子都裁了,单找些幕僚办事。那些佐杂小官和生监们,见知府都没座位的,他偏要他们坐炕说话。有一个官儿,拿着中堂的信,当面求差使。他可翻了,立时挂牌出去,训饬了一大套,就得罪中堂也不

① 郭则沄撰:《红楼真梦》,华云点校,北京大学出版社1988年版,第8页。笔者对原标点略有调整。
② 同上书,第763页。笔者对原标点有所调整。

管。这还不算呢,九江那缺,管着海关,本来不坏。他把自己应得的钱,大把的拿出去,办了许多工艺局、农学书院。如今做官的,那个不为的发财?像他这傻子,恐怕没有第二份罢!'"① 这段文字的核心内容实际上是褒奖赞誉贾兰为官时的这种正直之气和效忠皇帝的实干精神,与此相对照,当然也讽刺了其他官员贪财钻营的习气。通过这样的描写和议论,作者对于自己所处时代政治局势、官场习气的关注和感慨,也得到了一定程度的宣泄。

第三十一回《直报怨赵伦犯秋宪　德胜才贾政领冬官》中写道:"薛蟠道:'听说宝兄弟到了太虚幻境,究竟是什么地方?算神仙不算呢?'贾政叹道:'古来神仙总离不开忠孝二字,这畜生背君弃亲,只徇那儿女私情,就做了神仙也是下品。'"②《红楼真梦》中贾政对宝玉的基本态度和评价大体如此,这一点与《红楼梦》相比并没有发生显著的变化。但值得注意的是,此处的重点仍然在于强调贯穿全书的"忠孝"二字,并将这种价值标准和道德理想由人间推而广之,作为一个牢笼古今、贯通仙人的普遍恒久的道德标准,即便是神仙也不能超越"忠孝"的范围。作品中这样的言论所在多有,从中可以一再看到作者的道德理想和与之息息相通的守护正统价值、复归传统标准的文化信念。

可见,在20世纪30年代末至40年代初的几年间,郭则沄先做《红楼真梦》小说,继撰《红楼真梦传奇》,这一重要的再度创作活动、从小说到戏曲的文体转换,充分反映了作者对重新解读红楼故事的执着与自信。虽然有记载说《红楼真楼传奇》是作者"六十生辰称觞自纂"③之作,戏曲中也未始没有表现出这样的含义,如第八折《仙祝》即是;但从总体上看,作者连续创作这两部小说和戏曲的主要用意显然不在于此。从作者的道德观念、人生态度和所处的政治局势、思想文化背景来看,应当认为,郭则沄创作这两部小说和戏曲的主要用意并不在于文学样式本身的追求,而是怀有一定的人生理想、文化信念所进行的具有价值追求、道德象征、文化符号意义的文学活动,作品中蕴含着超越了一般文学艺术价值的深远文化内涵。

大概也是由于这样的原因,在以政治动荡、道德崩解、文化倾覆为主

① 郭则沄撰:《红楼真梦》,华云点校,北京大学出版社1988年版,第238—239页。笔者对原标点有所调整。

② 同上书,第364页。笔者对原标点有所调整。

③ 黄甦宇赠史树青《小重山》词注,见林东海《学者风范——记俞平伯先生》,载《文汇读书周报》2001年9月1日;又见《师友风谊》,人民文学出版社2007年版,第37页。

导形态的中国近现代历史背景下，郭则沄及其小说和戏曲创作根本不可能产生什么明显的影响，也不可能被其他文化背景、社会阶层或怀有不同道德观念、文化立场的人士所关注。这种孤独和寂寞几乎是无法避免或无从改变的，而其间留下的反省、思考和认识空间也应当是广阔辽远的，甚至应当带有几分对于文化既往、当下与未来的沉重和忧患。

（四）馀论：关于相关问题的思考

其实，当年的郭则沄及其《红楼真梦》和《红楼真梦传奇》并不是没有人注意，也并不是从来就处于被遗忘甚至被批判的境地；恰恰相反，郭则沄其人其书曾得到著名人士的高度评价。只是数十年的社会动荡、道德重估、价值重建、文化变迁，使得许多像郭则沄这样的人士及其著述变得越来越与时代格格不入，直至成为陌生甚至怪异的存在。

《红楼真梦传奇》出版时，卷首有俞铭衡（字平伯）作于壬午中元节（1942年8月26日）的《红楼真梦传奇·叙》，起首一段有云："红楼一梦，惚恍哀艳，匪特一代之盛，亦千古之奇也。而读者每致赏风华，昧其寄托；于书中人，则以意为爱憎，辄右黛晴而左钗袭；续者纷纷，翻案未已。所谓痴人前不得说梦欤？子厂吾兄《红楼真梦》最为晚出，径使二玉聚于幻境，而谢庭兰蕙，仍以忠孝承家。洵无谬于天人，不失作者之旨，而又大快人之心目也夫。顷出其馀绪，编成传奇八折。螾庐世丈以曲坛尊宿，为订旁谱，俾可播诸管弦，备其声容。诚艺囿之珍闻也。"①该叙对郭则沄其人及其所作的小说《红楼真梦》和戏曲《红楼真梦传奇》予以极高评价，热切赞誉、极力褒奖之声情溢于言表、难以复加。这样的文字恐不能全部看作俞平伯的客套之语，更不宜视为言不由衷、口是心非，而应当看到其中包含了俞平伯当时对这两部小说戏曲的真实看法，也反映了他当时真实的思想观念和文化态度。

时间仅仅过去了不到三十年，关于郭则沄及其《红楼真梦》《红楼真梦传奇》的认识和评价却发生了翻天覆地的变化。林东海《学者风范——记俞平伯先生》中说："郭则沄（子厂）所作《红楼真梦》，又名《石头补记》，1940年出石印本；1942年《红楼真梦传奇》问世，郭则沄填曲，王季烈（螾庐）制谱。同年俞铭衡（平伯原名）、王季烈各作一序。传有石印本，北图、首图、科图均未见，所借史树青先生所藏乃稿本。据启功先生说，俞序为俞平伯先生亲笔字。稿本扉页有平伯致庶卿一札云：'庶卿先

① 俞铭衡（平伯）：《红楼真梦传奇·叙》，见《红楼真梦传奇》卷首，民国三十一年（1942）石印本，第2页。标点为笔者所加。

生：惠示《红楼真梦传奇》稿本，是书提倡封建道德，与《红楼梦》原意相反，只可作批判资料用。卷首拙作序文，于卅年后重读，弥感惭愧，所谓"讹谬流传逝水同"者也。鄙怀当荷鉴谅。匆复，原件附还。1971年5月　平伯启'在编评红资料时，我曾提出附录此信，后以其在编选时限之外而未予录入。新近版《俞平伯全集》书信卷收录此信。"① 非常明显，到1971年，俞平伯对郭则沄及其《红楼真梦传奇》的态度已经发生了革命性的变化，以至于面目全非，让人不能不产生强烈的惊愕诧异之感。但这两种截然相反的言论的确是出自同一人的笔下，其中的差异性及其产生的原因、何者更符合作品的原意、何者更贴近评论者的本心等问题，都是值得深入思考而且可能是意味深长的。

另外，《红楼真梦传奇》稿本之末有张伯驹1971年秋所作题诗云："岂愿缁衣换锦衣，当时负却首阳薇。雪芹眼泪梅村恨，付与旁人说是非。"并有识语云："树青先生藏蛰园《红楼真梦传奇》原稿，与雪芹原意大相径庭，煞风景矣。但亦存续作之一流。昔在蛰园律社作击钵吟，题为'题红楼真梦'，余前作一绝，以后结句评列榜首，今已三十馀年，回首亦一梦也。"② 稿本中夹有便笺二纸，一是俞平伯致姊丈信，一是黄甦宇赠史树青词一阕。后者与《红楼真梦传奇》有关，录出如下："庶卿先生出示《红楼真梦传奇》稿本、《瓶花簃故事》，匆匆三十馀年，梦华酖毒，零落山邱，平翁一札尽之矣。潸然念逝，为识以小令，调寄《小重山》：小影槐安说梦人，匆匆谁管得，百年身。墙东词客水东邻。浇红宴，头白总伤春（曲本

①　林东海：《学者风范——记俞平伯先生》，载《文汇读书周报》2001年9月1日；后辑入《师友风谊》，人民文学出版社2007年版，第35—36页。引者按：此文后辑入书中时，文字多有改动，上引文字后书为："郭则沄（子厂）所作《红楼真梦》，又名《石头补记》，1941年出石印本；1942年《红楼真梦传奇》问世，郭则沄填曲，王季烈（螾庐）制谱。同年，俞铭衡（平伯原名）、王季烈各作一序。有石印本流传，但北图、首图、科图均未见，所借史树青先生收藏的稿本，也可以说是珍本。据启功先生说，俞序为俞先生亲笔字。稿本扉页有平伯致庶卿一札，云：'庶卿先生：惠示《红楼真梦传奇》稿本，是书提倡封建道德，与《红楼梦》原意相反，只可作批判资料应用。卷首拙作序文于三十年后重读，弥感惭愧，所谓"讹谬流传逝水同"者也。鄙怀当荷鉴谅。匆复，原件附还。1971年5月　平伯启''讹谬流传逝水同'出自何典？原来俞先生颇为风趣，竟以自作诗为'典'。1970年1月，俞先生由河南信阳包信集迁东岳集干校，住农家茅屋，常有邻居小孩问字，乃作《邻娃问字》（又作《农民问字》）诗云：'当年漫说屠龙技，讹谬流传逝水同。惭愧邻娃来问字，可留些子益贫农。'引的是自己的诗句，不过只是重复'检讨'而已，意思是说，以前自以为考证《红楼梦》很高明，其实是谬种流传。倒是教邻娃认几个字，还算有益农民。在给庶卿的信中引'讹谬'句，还是那个意思。在编评红资料俞评卷时，我曾提出附录此信，后以其在编选时限之外而未予录入。新近河北版《俞平伯全集》书信卷收录了此信。"

②　林东海：《学者风范——记俞平伯先生》，载《文汇读书周报》2001年9月1日；又见《师友风谊》，人民文学出版社2007年版，第36—37页。

子厂六十生辰称觞自爨，蟫庐为划度工尺旁谱）。　　萧萧剩梁尘，人天都扫尽，旧巢痕。遗珠还蹙醒菴翾，周郎顾，休向曲中论。庶卿词家哂正，辛巢黄甡宇倚声，苏宇印（一枚）。"① 这同样反映了特殊人士在特殊文化背景下对郭则沄及其《红楼真梦传奇》的评价，可与俞平伯同一时期的言论相参照。

林东海《师友风谊——记启功先生》中云："我把周汝昌同仁所写的便条给启先生看，并说：'我正在编《红楼梦》研究参考资料，听说史树青先生所藏郭则沄《红楼真梦传奇》原稿在您这儿，想借来过录俞平伯先生的序文，好编入资料集。'启功先生看了周汝昌的便条，笑嘻嘻地说：'树青要我题写书名，我没写，这本书续《红楼梦》却反《红楼梦》，所以我不写，我还写了一首诗把它臭骂一通，你看看。'说罢便翻检诗稿，没找着。我说：'别找了，以后找着我再拜读。'"② 启功的言论同样出于20世纪70年代初，同样表达了非常进步的立场和坚定的态度，也可以与上述材料相参考。

可见，到了20世纪70年代初期，张伯驹、启功对郭则沄及其《红楼真梦》《红楼真梦传奇》评价极低，甚至多有鄙夷之辞；曾于1942年为此剧作序并予以高度评价的俞平伯尤其如此。这一方面说明此剧从正统思想观念出发，极力维护传统家庭伦理、政治秩序、道德体系的文化立场，表现出与《红楼梦》针锋相对的思想倾向；另一方面也说明，五四新文化运动之后，特别是中华人民共和国成立后，一些传统价值体系、文化观念、道德理想日益明显地被否定、逐渐深刻地被清除的可悲命运，以及老一代知识分子在全新的政治背景、意识形态、思想观念规范下，其传统道德理想和价值体系的失落和不断进步与趋时，也表现了他们在有意与无意之间、主动与被动之间思想观念、学术见解所发生的深刻变化。这在当时是一种具有一定普遍性的精神文化现象，反映了那批传统知识分子在新旧道德之间、新旧文化之间、道德与信仰之间、学术与政治之间处境的尴尬和选择的艰难，甚至产生无地自容的感受。

其实，假如摆脱某些特殊时候、特殊背景下的不正常学术状况和思想文化状况的干扰，清除某些时候甚嚣尘上、成为话语独断和霸权，实际上

① 林东海：《学者风范——记俞平伯先生》，载《文汇读书周报》2001年9月1日；又见《师友风谊》，人民文学出版社2007年版，第37页。引者按：后书引此段文字"邱"作"丘"；无"划"字。

② 林东海：《师友风谊——记启功先生》，载《文汇读书周报》2001年6月16日；后辑入《师友风谊》，人民文学出版社2007年版，第194—195页。引者按：此系林东海回忆1973年8月11日下午拜访启功先生时二人之谈话；"启功先生"后书中改为"启先生"。

却毫无学理依据和思想内涵、毫无人文意义的荒诞思想和反文化观念，从更加开阔长远的戏曲史、文学史乃至思想文化史的角度来看，完全否定《红楼真梦》《红楼真梦传奇》这类作品的思想意义和道德内涵，明显地缺少应有的学术真诚和人文情怀，当然其中有着在特定历史时期的某些迫不得已或言不由衷。应当认为，《红楼真梦》这类作品的出现，从一个重要的角度反映了一批对传统道德理想、传统文化信仰饱含眷恋之情的文人知识分子在新的政治文化处境和意识形态背景下，道德理想、精神信仰、人生追求、价值观念等方面面临的空前困惑以及发生的深刻变化，也透露出中国传统文化在西方文化日益深入的渗透冲击面前出现的种种无所适从；由于迅速西化、抛弃传统带来的一系列新的道德困境、新的文化难题，也从中得到了相当明显的反映。

从近代以来中国文化乃至世界文化的发展与世道变迁的总体情况来看，不能不承认，郭则沄等一批传统文人、学者所表现出来的这种道德忧患和文化忧虑并非多余，而具一定的超前性和深刻性，更不宜从非文化的角度、以反文化的标准认定其为落后腐朽而完全予以否定，而应当看到其中蕴含的深刻而长久的思想价值和认识价值。因此，尽管《红楼真梦》这类小说戏曲在观念上、文化信仰上总体是保守和落后的，但是其具有的文学史乃至文化史意义与价值，特别是其中着意表现的具有传统意义的家庭伦理观念、社会文化观念和浓重的人文情怀，却不应当因此而受到削弱或全面否定。相反，由于这类作品具有悲悯的文化情怀、深刻的忧患意识和超越流俗的前瞻性，应当得到足够的尊重和研究。

二、王季烈《人兽鉴传奇》的情节结构与宗教哲学意味

在近代以来近两百年的中国文化建设过程中，在以进化论、启蒙主义、科学主义、现代化、革命化等激进思潮或文化主张为主流价值、占据主导地位的同时，其实还存在着另一种微弱而坚定的声音，构成了思考近现代中国文化思想问题的另一个值得关注的方面。这种声音的核心思想在于从世界文明经验、现实处境和中国现代文化遭际的角度对工业化、战争与屠杀、专制与独裁、道德沦落、价值迷失、人心不古等现象进行反思，表现出对人类前途与中国命运的深切忧患，并试图从世界不同宗教、中国传统儒道思想局限性与恒久价值的高度对包括中国在内的人类文化困境提出思考并寻求出路、探索前行的方向。

在以创新变革、改造传统甚至批判和清除传统为主导取向的中国近现

代戏剧史、文学史历程中，也仍然存在着一种以守护传统、继承传统为主要价值取向的戏剧与文学观念，并留下了具有重要价值、值得关注的剧作。20 世纪 40 年代王季烈所撰《人兽鉴传奇》就是以传统戏曲形式对世界文明、中国文化的现代化过程及其经验教训进行深刻反思和充分表达的代表作，其文化立场、文化观念表达了深切的文化关怀和深刻的文化忧患，以怀旧复古的方式表现出特别可贵的超前意识和先知先觉的人文价值，值得时人和后来者认真倾听并深入反思。

（一）王季烈与《人兽鉴传奇》

《人兽鉴传奇》一卷，作者王季烈（1873—1952），由八个单出短剧构成，即《原人》《著书》《解愠》《说法》《救世》《去私》《劝善》和《大同》，与唐文治（1865—1954）所作《茹经劝善小说》合刊，书名《茹经劝善小说　人兽鉴传奇谱合刊本》，民国三十八年四月（1949 年 4 月）正俗曲社刊本。

王季烈在日军侵华战争期间拟选辑《正俗曲谱》，收有《龙舟会》《桃花扇》等，惜仅出二集而止。1948 年与唐文治共同发起成立正俗曲社。《人兽鉴传奇》原是作为王季烈所编《正俗曲谱》的亥辑即最后一辑，但由于《正俗曲谱》仅出版了最初的子、丑二辑，其后全书因故未能继续出版，在唐文治的促成之下，遂将《人兽鉴传奇》与《茹经劝善小说》合刊出版，《茹经劝善小说》在前，《人兽鉴传奇》在后，这就是今天所见的《茹经劝善小说　人兽鉴传奇谱合刊本》。对此情况，《茹经劝善小说　人兽鉴传奇谱合刊本》卷首所载《正俗曲谱全目》之后有王季烈所作说明曰："子丑二辑，前岁冬付印，因病中止。病愈编就之稿，工料飞涨，不能复印。去冬全谱脱稿，茹经先生阅之，谓《人兽鉴》八折，尤足劝世，宜提前付印。又承集赀与《劝善小说》合刊。热诚可感，附记于此。"[①] 民国三十八年四月（1949 年 4 月）李廷燮所作跋中亦云："冬间君九先生又数度来沪，携有所著《正俗曲谱》已刊子丑两辑，其馀十辑意欲续为编印。并出示新撰《人兽鉴传奇》，谱辞佳妙，不愧为曲坛祭酒。同时蔚芝先生亦以其近作《茹经劝善小说》见示。苦心孤诣，尤非寻常小说可比。……按两书均以匡正人心、挽救时艰为旨，寓意深远，有功世道。合成一编，相得益彰。但

① 唐蔚芝、王君九编著：《茹经劝善小说　人兽鉴传奇谱合刊本》卷首，上海正俗曲社，1949 年，第 2 页。

愿流传日广，于人心风俗有所裨益。此余所馨香祷祝也夫！"① 由此可知，王季烈所撰戏曲，并非游戏笔墨，确有拯救世道人心之深意存焉，而以曲学家撰作传奇，有鲜明特色，曲律精赡、文词雅妙，着眼时势，用意深远。王季烈《人兽鉴传奇》、唐文治《茹经劝善小说》的密切关系于此已清晰可见。

关于《人兽鉴传奇》的创作用意，1949年3月唐文治所作《〈人兽鉴〉弁言》中有云："居今之世，为善而已矣。为善当具实力，不易几也。惟有劝善而已矣。人间世善机善因善果，随在皆是，交臂而失之者，何可胜道？诚欲以善行达诸万事，必先敛之于一心。孟子言：'人之放其良心，牿之反复，违禽兽不远。'《曲礼》篇曰：'今人而无礼，虽能言，不亦禽兽之心乎？'扬子《法言·修身》篇云：'天下有三门：由于情欲，入自禽门；由于礼义，入自人门；由于独智，入自圣门。'此三门者，所以警醒人心，昭示后学，最为深切。……余维孟子言'人之所以异于禽兽者几希。庶民去之，君子存之'。引舜禹汤文周公为证。夫圣门未易进也。惟取法乎上，仅得其中，亦可勉为君子人尔。叔季之世，俗尚浇漓，心术变诈。众生芸芸，接之俨然人也。而考其行，则有近于禽兽者矣。……《周礼》云：'国有鸟兽行，则狝之。'人既无异于禽兽，造物乃以草薙禽狝之法处之。而民生之历劫运，乃靡有已时，惨乎痛乎！今君九兄《人兽鉴》之作，其挽回劫运之苦心乎？昔刘蕺山先生作《人谱》，其门人张考夫先生，复作《近代见闻录》以羽翼之。君九兄此书，其体例虽与《人谱》略异，而其救世苦心则一也。深愿家置一编，庶几出禽门而进人门，由人门而进圣门已夫！"② 唐文治作为王季烈挚友，对《人兽鉴传奇》的创作用意、主旨寄托进行了准确深入品评并予以高度评价。其中尤可注意者有：其一，当动荡变革之世，为善既已不易为，当以劝善为要务；其二，善之基础是良心、礼义，如同中国古代典籍中的许多阐述一样；其三，《人兽鉴传奇》之作乃是有感于民生苦难无边，是出于挽回劫运之苦心；其四，《人兽鉴传奇》与明末思想家、理学家刘宗周所作《人谱》及后续著作异曲同工，堪可广泛传播。唐文治对《人兽鉴传奇》的创作用意、主旨寄托进行了准确深刻的揭示，对于认识和理解该剧极具启发价值。

唐文治指出王季烈作《人兽鉴传奇》与刘宗周作《人谱》及其门人张

① 唐蔚芝、王君九编著：《茹经劝善小说 人兽鉴传奇谱合刊本》卷首，上海正俗曲社，1949年，第88页。

② 同上书，第3—4页。

考夫作《近代见闻录》在文体形式上虽迥然不同,但在思想用意、道德理想和救世之心上却有异曲同工之妙,这种论断是有根据的。刘宗周在《人谱》卷首自序中说:"子曰:'道不远人。人之为道而远人,不可以为道。'今之言道者,高之或沦于虚无,以为语性而非性也,卑之或出于功利,以为语命而非命也。非性非命,非人也,则皆远人以为道者也。然二者同出异名,而功利之惑人为甚。……予因之有感,特本证人之意,著《人极图说》以示学者。继之以六事功课,而《纪过格》终焉。言过不言功,以远利也。总题之曰《人谱》,以为谱人者莫近于是。学者诚知人之所以为人,而于道亦思过半矣。将驯是而至于圣人之域,功崇业广,又何疑乎!"① 又在《人谱续篇一》"证人要旨"中云:"学以学为人,则必证其所以为人。证其所以为人,证其所以为心而已。自昔孔门相传心法,一则曰慎独,再则曰慎独。夫人心有独体焉,即天命之性,而率性之道所从出也。慎独而中和位育,天下之能事毕矣。"② 他指出探究"人之所以为人"命题对于人心、人道具有根本性作用,而为人的根本、出发点是为心和慎独。他又在《人谱杂记二》之末有识语云:"右记百行考旋。百事只是一事,学者能于一切处打得彻,则百事自然就理。不然,正所谓觑着尧行事,亦无尧许多聪明,那得动容周旋中礼也!今学者都就百处做,即做得一一好在,亦往往瞒过人,故曰:'其要只在慎独。'"③ 再次强调"一心""慎独"对于为人的极端重要性。可见,正如唐文治所说的,王季烈作《人兽鉴传奇》与刘宗周作《人谱》在思想脉络、精神传承意义上具有相通性和一致性,可以视为儒家道德理想主义、内圣外王之学在近现代新奇背景下的一次着力展现。

(二) 自由荒诞的艺术结构和深沉幽远的思想寄托

在结构方式上,《人兽鉴传奇》综合传统戏曲的结构方法和构思习惯,运用中外科学与人文知识、宗教与社会学说,采用的是具有现代意义的荒诞跳跃的时空安排,设计了不可能存在的自由离奇的人物关系,为了表现思想主题、文化态度,在中外人物、古今故事、史料传说之间进行自主选择和随意运用,形成了相当独特的结构形态,传达出已经完全不同于传统戏曲范畴的创作观念并进行了前无古人的艺术探索。全剧八出,未标明出数次序,每出之间的人物、故事、情节都是不连贯的,而是各自具有相当

① 吴光主编:《刘宗周全集》(第二册),浙江古籍出版社2007年版,第1—2页。
② 同上书,第5页。
③ 同上书,第116页。

独立的人物设置和内容安排，其间充满了时间与空间上的自由性和跳跃性，形成了颇为新奇的艺术结构和呈现方式。这种艺术结构和呈现方式承载着作者更加深刻独特的思想观念、情感寄托和文化观念。

其中，《原人》一出写生于战国、居处于陵之陈仲子，在"目今世界，七国争雄，人类相戕，无所底止"①之际，忧文明人类，不久灭种。一日昼寝，忽得一梦，至于异境，得见老子、宣尼、释迦、耶稣四神人，授陈仲子素书一卷，指点救世之道。《著书》一出写生于战国、仕于楚邦之尹喜，值周德已衰、人心诅诈之时，行至函谷关，适遇感于时世、欲隐居求志之老子，尹喜认为老子是既知真理、独见大道之人，遂劝其著书，非为一时一国，为万世而立言。老子遂著《道德经》五千言，传之于尹喜，留至后世，以待明君身体力行，令国家郅治，黎庶安康。《解愠》一出写孔子率众弟子游列国，去卫适陈，师弟十馀人遏于陈蔡之间。会吴伐楚，楚君使人来聘孔子，孔子将往。陈蔡之大夫惧孔子用于楚于己不利，遂发兵卒，困孔子师徒于旷野，且绝糇粮，无从得食。众弟子均有愠色，独孔子弦歌不辍，讲诵不衰，颜渊、子贡、子路等相与和之。宰我将此情景说与陈蔡大夫，且言孔子周游列国，期于用时，乃是为息战争、止侵伐，使大国小国相维，强国弱国相安。陈蔡大夫遂深悔前非，随宰我前往向孔子请罪，并献上糇粮，护送前行。《说法》一出写释迦牟尼使摄摩腾、竺法兰、安世高、支谶四弟子东来宣法，以度震旦众生，并令四人了解震旦风土情形，语言习惯，从宜从俗，入国问禁，使震旦开明。《救世》一出写耶稣"默察人心，自达尔文倡天演之论，谓生存竞争、适者生存之后，唯物论势力日张，信仰宗教之心日衰，以致尔诈我虞，备战日亟，杀人利器，月盛日新，大非我博爱之心。亟宜联合各宗教之力，以挽此狂澜，先须修改教规，使此教与彼教，无一非劝人为善，而不相攻击"②，于是召使徒保罗、路德、利玛窦和汤若望四人，讨论修改经典教规，以利推行。四人各抒己见，与耶稣共商改革教义之策。《去私》一出写汪彦闻"回思五十年来，内忧外患，层出不穷，沟壑馀生，奄奄待毙，无非人之道德丧亡，私欲太深所致，因填【北正宫九转货郎儿】一套，题曰《去私》，借梨园之鼓吹，作世俗之砭针"③。于是将此曲往比邻仲陶山斋中演唱。《劝善》一出写金陵仲冕（号陶山）在思想上服膺孔孟、师法程朱，近来编成劝善小说，改为新曲，

① 王君九：《人兽鉴》，见唐蔚芝、王君九编著《茹经劝善小说　人兽鉴传奇谱合刊本》，上海正俗曲社，1949 年，第 1 页。
② 同上书，第 36 页。
③ 同上书，第 44 页。

遂约请萧谱与汪彦闻一同来观赏,并将六个观善故事新曲逐一演出。《大同》一出写释迦牟尼有感于"近数十年,大地交通,遍于世界各国;民智启发,偏于物质精微。以玄理为空虚,视生人如机械。遂使良知尽失,性善无闻"① 的状况,联合老聃、仲尼、耶稣,四人共同确定公教宗旨,并令门人将公教大纲译成各国文字,传布环球,以救众生。

可见,在结构方式上,《人兽鉴传奇》突破了明清文人传奇的许多结构习惯和传统作法,不受既有戏曲创作成法的限制,采用了非常自由灵活的结构方式,在时间空间、人物故事、情节设置等方面都以创作的思想主旨、文化态度、情感寄托为主,以思想主题贯穿全剧。这种作法显然来自明末以来以徐渭《四声猿》为标志,以后来的多种相类作品为后劲而形成新的戏曲创作传统,成为清代至近代戏曲史上一种比较突出的创作现象。因此,20世纪40年代末产生的《人兽鉴传奇》采取这种结构,已不算是特别有创新价值或变革意义的创作选择了,但似乎可以将其视为中国传统戏曲结构变革结束过程中的一个标志。

另外,《人兽鉴传奇》艺术结构上的延续性、传承性并没有限制其在内容安排、主题表现、情感寄托和文化态度等方面的丰富充实、变革出新,而这正是这部篇幅不长的传奇作品的独特之处和价值核心之所在,也是作者创作这部戏曲作品的主要用意之所在。《人兽鉴传奇》着重表现的对于战争杀伐、残酷竞争、物质崇拜的清醒认识和批判,对于世界状况、人类命运、文明前景的深刻忧患,是传统戏曲中没有出现过的新内容、新因素。这种新内容、新因素正是此剧在精神内涵、思想深度和文化视野上超越传统戏曲从而获得哲学思辨、人类忧患价值的集中表现。应当承认,这是中国传统思想观念与近现代西方宗教科学观念相激发、中国传统戏曲形式与近现代思想观念相结合的新产物,也是中国传统戏曲在近现代中西冲突、古今嬗变背景下取得的新成果。

在以自然进化、生存竞争思想为依据的社会进化观念兴起之后,人类之间的残酷竞争、国家之间的掠夺战争就处于无休无止的状态。这种状况将人类带入了无可挽回的困苦之中,给人类道德、文化带来了日益深重的伤害。王季烈在《原人》一出中对这种不幸局面予以指出,在"目今世界,七国争雄,人类相戕,无所底止"② 之际,担忧文明人类,不久将要灭种,并用两支曲子揭示全剧主旨云:"【大红袍】天道不偏私,生物循公理。溯

① 王君九:《人兽鉴》,见唐蔚芝、王君九编著《茹经劝善小说 人兽鉴传奇谱合刊本》,上海正俗曲社,1949年,第77—78页。

② 同上书,第1页。

地球凝结之初,只块然顽石遍地。渐水冲,渐风化,渐生动植。历几千万岁,历几千万岁,五大洲方生人类。石器期,铜器期,民德未漓。只为着天真日蔽,嗜欲愈滋,同类相争,弱者供刀匕,强者恣吞噬。嗳!圣贤菩心思救世,阐明宗教止杀机。中国有老子宣尼,印度迤西有释迦耶稣相继起。这四家教规,因地以制宜,劝人为善初无异。自然学兴,宗教替,战争多,杀运启。欲免世界末日,宜求诸人兽鉴里。"① 又云:"【清江引】人生须要求真理,参透天人秘。动物总求生,好杀违天意。劝世人读此书,快把良心洗。"② 这种处理方式虽与明清文人传奇的开场家门有相似之处,但其内容含量和深度已经远远超出了传统戏曲的范围。《人兽鉴传奇》全剧的深刻立意和悠远忧患从中也得到了相当充分的反映。

以此为基础,对造成这种可悲可叹、可忧可愤局面的原因进行追究,指出人类私欲膨胀是其最重要原因,因而主张"去私"就成为《人兽鉴传奇》的又一项核心内容,也是王季烈表达情感、寄托忧患的又一重要途径。这在《去私》一出中表现得最为集中。作品借汪彦闻之口说道:"回思五十年来,内忧外患,层出不穷,沟壑馀生,奄奄待毙,无非人之道德丧亡,私欲太深所致,因填【北正宫九转货郎儿】一套,题曰《去私》,借梨园之鼓吹,作世俗之砭针。"③ 此曲历数"庚子事变"以来五十年之兴亡治乱,五四运动以来三十年中当局不思尊孔之事实,寓沧桑隆替、世变兴亡之感。其中唱道:"【一枝花】不隄防馀年值乱离,遂使那遍地皆魔障。弃诗书,人心如鬼蜮,废道德,俦侣尽豺狼。我这个悲悯热肠,劝人少把良心丧。存恻隐,念慈祥,嘎哈哈,须知道人心的善恶分途,即天理的吉凶影响。"④ 谈及"庚子事变",剧中写道:"此事距今已五十年,由今思之,实是致祸之始也。"⑤ 谈及此后国家局势,又写道:"这三十年中,当局不思尊崇孔孟以正人心,是其大误。"⑥ 该出最后通过汪彦闻之口说唱道:"(生)自古移风易俗莫善于乐,小侄此曲呵,【九转】这新歌记我的伤心景况,劝世人感发天良。未落笔花笺上,泪珠汪,长吁气呵,毛锥写凄惶。我一生冷不了热肠,垂老犹太平指望。愿秉政的先除诈妄,著书的发挥俭让,教人的行表言坊。劝子弟自己勤修养,好斗狠自取嗳灭亡。俺只为洪水猛兽无能挡,

① 王君九:《人兽鉴》,见唐蔚芝、王君九编著《茹经劝善小说 人兽鉴传奇谱合刊本》,上海正俗曲社,1949年,第2—4页。
② 同上书,第4页。
③ 同上书,第44页。
④ 同上书,第44—45页。
⑤ 同上书,第48页。
⑥ 同上书,第55页。

因此上善心苦口忠言讲。您休嫌絮叨顽固话长，须知正人心舍此别无他法想。（外）彦兄此曲透彻极了，只是世人听之，能就洗心革面否乎？（生）咳，【尾声】俺非是吹箫乞食随吴相，也不学泽畔行吟去吊湘。忧天独抱回天想，凭我的天良，发他的天良，愿普天下人人把私欲消除忠恕讲。"[1] 从中分明可见忧世之深、疾世之切，作者浓重的思想感情、深刻的文化忧思从中也得到了充分的体现。

在倡导去除私欲、讲究忠恕并强调其必要性的基础上，王季烈还进一步探究人类摆脱这种难堪的物质困境和精神危机的可能出路，冀图为已经走在日益危殆道路上的人类未来指出一条通途。这在20世纪以来的世界格局和文化处境中，无论对于任何一个时代的哲学家、思想家和文学家来说，都无疑是一个极其艰难、极具挑战性的话题。王季烈以其丰富的中西古今文化和科学知识以及宗教观念为基础，提出了一个既迥异于传统又不同于时人的设想，希望通过世界上影响最大的儒、道、佛、耶四大宗教家及其宗教思想的联合，集不同宗教思想学说的精华，为人类指出一条可以摆脱困境、走出危险的道路。因此，对于人类未来前景、文化出路、精神归宿的探求，就成为《人兽鉴传奇》最深刻的创作意图和思想指向。这种思想在该剧的后半部分也是最为核心的部分中，表现得最为集中。《说法》一出写释迦牟尼派遣摄摩腾、竺法兰、安世高、支谶四弟子东来宣法，以度震旦众生，并令四人了解震旦风土情形，语言习惯，从宜从俗，入国问禁，使震旦开明。在内容表现和结构设置上，此出开始由现象、问题的描述转向救世方案、人类出路的思考探寻，已经涉及将几种世界范围内影响最大的宗教思想进行整合融通，为人类指出一条可能摆脱困境的出路这一非常紧迫且异常艰难的问题。以下二曲颇能反映作者的思考和该折的主旨："【寄生草】三教同为善，相资莫轻轩。谁非谁是皆偏见，孰奴孰主无庸辨，此心此理非相远。星辰日月共光明，东西贤圣何分辨？""【赚煞】不忙立文字禅，且抱定慈悲愿。劝世人常行方便，蝼蚁微躯不妄践，况同此方趾圆颠。畅道恶念俱捐，相爱相亲及乐园。要使他无智无愚，无近无远，都听取莲台说法散花天。"[2] 此处由佛教思想引出其他宗教学说，将三教同善、心理相通、相亲相爱、皈依佛教作为思考人类摆脱困境、寻求出路的起点。

在《救世》一出中，作者借耶稣基督之口，在阐述基督教要义基础上，进一步提出综合不同宗教思想要义，弘扬博爱平等、为善救民精神，以拯

[1] 王君九：《人兽鉴》，见唐蔚芝、王君九编著《茹经劝善小说 人兽鉴传奇谱合刊本》，上海：正俗曲社，1949年，第54—58页。

[2] 同上书，第32—33页。

救人类命运,从另一角度阐述对于世界局势和人类处境的看法,探求解决危机、摆脱困境的出路。写道:"我之立教要义,曰博爱,则凡天下之人类,无种族之分,无智愚之别,皆在我所爱之中,不当有仇视而思报复。曰平等,则凡天下之人,苟有识真理、思救民、无私心,非欺世盗名、愚人以自利者,人人皆可为教主,何必定一神之教,信仰俺耶稣外,不许信仰他人乎?今为20世纪之中叶,欧洲之政治势力,已遍达于全球。即我新旧二教,信仰者亦日多一日。然俺默察人心,自达尔文倡天演之论,谓生存竞争、适者生存之后,唯物论势力日张,信仰宗教之心日衰,以致尔诈我虞,备战日亟,杀人利器,月盛日新,大非我博爱之心。亟宜联合各宗教之力,以挽此狂澜,先须修改教规,使此教与彼教,无一非劝人为善,而不相攻击。"① 由此可见作者对于不同宗教之间互鉴共生可能性的思考,特别是在20世纪中叶欧洲政治势力影响及于全世界背景下,人类如何寻求出路、摆脱简单的以生存竞争、适者生存为逻辑、为公理的状况,重新回到劝善、救民、求真理、去私心的正轨上来。在当时的社会文化背景下提出如此深刻严峻的问题,其思想深度和预见性的确是卓尔不群的。

循此创作思路,在全剧的最后一出即《大同》中,集中表现了经再三思考得出的认识和形成的思想文化主张,作者通过作品着重传达的思想主题、文化姿态和宗教哲学意味也得到了充分的展现。作者通过世界四大宗教代表人物的集中出现、共同商讨、交流切磋,提出人类追求向往的生存境界和理想精神场景就是"大同",也是对于人类前途的向往与期待。四大宗教家从不同角度渐次提出自己的主张,通过不断丰富、逐渐深入的商讨议论,将作者的思想主张、文化态度展现开来,从而完成了作品最深沉的思想寄托和情感表达。释迦牟尼有感于"近数十年,大地交通,遍于世界各国;民智启发,偏于物质精微。以玄理为空虚,视生人如机械。遂使良知尽失,性善无闻"② 的状况,"拟联合老聃、仲尼、耶稣,先将此四大宗教之经典融和为一体,采集众长,去其门徒崇奉一先生之言,入主出奴,互相攻击,庶几普天下之人,好善恶恶,归于一致,无国籍之分别,无宗教之隔阂,同进于大同之治,天下为公,战争永息"③,遂前往流沙访老聃。二人相见后,复同往震旦见孔仲尼,共商挽救浩劫之方。面对这种局面,孔子说道:"俺仲尼,自曳杖作歌之后,至今已二千五百馀年,虽魂气归

① 王君九:《人兽鉴》,见唐蔚芝、王君九编著《茹经劝善小说 人兽鉴传奇谱合刊本》,上海正俗曲社,1949年,第35—36页。
② 同上书,第77—78页。
③ 同上书,第78页。

天，而一灵不昧，犹依桑梓之乡。历代明王，宗余以治天下，遂使洙泗之泽，源远流长，阙里宫墙，依然美富。不料近数十年，人心忽变，旧说尽翻，薄尧舜而尊跖徒，非孝悌而好犯上。以致天灾人祸，遍于九州，邪说暴行，毒流万古。示以《易》理，明吉凶悔吝之道而不从；警以《春秋》，极口诛笔伐之严而不惧。开千古未有之奇局，堕万世师表之大防。此非昔时五百年一治一乱所能比拟也。"① 释迦牟尼阐述公教主旨云：

> 俺想公教主旨，以尼父有志未逮之大同学说为最善。其言曰："大道之行也，天下为公。选贤与能，讲信修睦。人不独亲其亲，不独子其子，使老有所终，壮有所用，幼有所长，鳏寡孤独废疾者皆有所养。男有分，女有归。货恶其弃于地，不必藏于己；力恶其不出于身，不必为己。是谓大同。"世界各国，苟能共趋于大同之治，则战争自然永息。至其细目，则就现在各教共同所垂为善行者遵守之，为恶事者戒除之，亦可免战端而渐进于大同之域矣。②

耶稣接着继续发挥道：

> 这几端，我在《新约全书》中，均已说过，亦为孔夫子之《四书五经》所常言，而释教道教，亦皆有此说，列作公教主要规条，洵可免彼此争论，使劝化之力薄弱。抑我尚有管见：今日人心之堕落，非由各宗教家立论之不周至，而由于世人之不信宗教。所以不信宗教，则由于科学发达，人人过信唯物论，人生于世，只图目前肉体之快乐，而不计将来心地之光明，以致无恶不作，人兽无别。请如来佛再将物质文明之不可恃，精神文明之不可少，再说几句，以警醒世人。③

末扮耶稣与外扮老聃又议论道："（末）你们想，中国的秦始皇，蒙古的元太祖，欧洲的拿破仑，何尝不所向无敌，盛极一时？然或数十年而亡，或数年而亡，未有百年不敝者。乃今之好为穷兵黩武者，犹不自悟，真愚蠢之极矣。（外）此愚蠢之病，非起于世界各国之人民也。今世界各国之政权，大半落于好战者之手，人民虽欲不战而不可得。且一国备战，则各国

① 王君九：《人兽鉴》，见唐蔚芝、王君九编著《茹经劝善小说 人兽鉴传奇谱合刊本》，上海正俗曲社，1949年，第80—81页。
② 同上书，第82页。
③ 同上书，第84页。

随之,于战祸一触即发。还请如来思一永久弭兵之法。"① 于是四人共同确定公教宗旨,以《礼运》大同之治为主旨,应劝仁爱、忠恕、节俭、温柔四端,应戒贪得、嗔怒、善战、妄言四端。并令门人将公教大纲译成各国文字,传布环球,以救众生。该折结尾写道:"(外末)我们各宗教家,快令门人,将此公教大纲译成各国文字,传布环球,以救众生者。(同唱)【清江引】细思量,万善同所归,何分此与彼。共将真理求,莫把良心昧。愿世人见此书如石投水。"② 可见作者对当时世界局势的看法,创作此剧的深意亦寄托于其中,这可以视为作者对全剧创作宗旨的再次揭示,也集中表达了作者的愿望和希冀。

由此可见,以四位宗教家思想学说为基础而形成并在剧中表达的"公教大纲",其核心思想仍然是儒家的"大同"观念。值得注意的是,这种"大同"观念已经与道家、佛教、基督教学说产生了深切关联并吸纳了其中的某些思想因素,因而在内容的丰富性、多元性、综合性上发生了显著变化,早已不是传统意义上的大同观念,从而有可能获得突出的现世价值。这种在四大宗教基础上形成的公教观念,虽然具有明显的局限性,也未必能为处于种种危机困境之中的人类指出一条康庄大道,因为宗教毕竟不可能是人类命运的寄托和世界的出路所在。但是,其中所蕴含的对于由于战争、杀伐、贪欲、竞争等引起的人类命运、世界未来的忧患,对于人类解脱困苦、摆脱困境所进行的思考,是具有突出的先觉性和前瞻性的,对人类提出了警告,敲唱了警钟,这种危机感和警示性正在越来越充分地被人类的发展和世界的局势所证明。此剧创作于20世纪40年代末,当时正值中国的抗日战争和第二次世界大战结束不久之际,战争灾难、血腥暴力、贪欲无度等对人类生存与发展构成了空前严重的威胁,人类的科学与技术、道德与文明遭到空前严峻的挑战。因此可以说,《人兽鉴传奇》集中表现的危机意识、忧患意识,进行的关于人类命运、世界未来的思考,寄托的文化理想和思想情感,表现出强烈的针对性和超前性。但是,这种具有深刻内涵的精神前瞻和人文忧思长期以来处于不为人知或无人懂得的境况之下。

《人兽鉴传奇》就是以如此离奇怪异、荒诞不经的虚构式、超越性艺术结构来表达如此深沉凝重、孤独深刻的人类忧思和世界忧患,二者构成了强烈的对比并形成了奇妙的统一,使之成为一部具有独特艺术内涵和宗教哲学意味的作品。就其艺术结构来说,在继承传统戏曲体制习惯、结构特

① 王君九:《人兽鉴》,见唐蔚芝、王君九编著《茹经劝善小说 人兽鉴传奇谱合刊本》,上海正俗曲社,1949年,第85—86页。

② 同上书,第87页。

点的基础上，综合运用中国儒家道家、印度佛教、基督教和近代西方科技中关于时空、生死、轮回、因果等观念进行重新构思与大胆虚构，从而形成了具有创新性甚至可以说前无古人的艺术构思方式和创作方法，可以视为中国传统戏曲在近现代这一特殊文化背景下在艺术结构、体制构造的尝试与新变，反映了戏曲家创作观念、艺术思维等方面发生的深刻变革。就其思想内涵来说，剧中传达和确立的具有超越某一国家民族、某一宗教学说、某一具体时空范围的具有明显共同性、普遍性的人类关怀和世界忧患，所表现出来的思辨性和启发性、深刻性与前瞻性，不仅使作品获得了空前深刻的思想内涵、人性光芒和精神底蕴，而且获得了具有深切的现实批判性和长远前瞻性的宗教哲学意味。而这正是中外文化冲突交汇、融会贯通之世中国戏曲转化生新过程中在思想文化内涵、精神境界方面取得的突破性发展，从而获得了更加长久的思想文化意义。

（三）《人兽鉴传奇》与《茹经劝善小说》

如上文所述，《人兽鉴传奇》与《茹经劝善小说》合为一书，以《茹经劝善小说　人兽鉴传奇谱合刊本》之名刊行，是由于唐文治的促成，王季烈对此也颇为高兴，此书前后友朋序跋的相关记载同样证明了二人之间的密切关系和思想认同。实际上，《人兽鉴传奇》和《茹经劝善小说》的关联并不止于此。从作品的内容安排和艺术处理方式上看，可以发现二者之间有着更加密切、更加深刻的事实联系和思想关联。

民国三十八年四月（1949年4月）颜惠庆所作《〈茹经劝善小说〉〈人兽鉴传奇谱〉合序》揭示这两种作品的创作意图与思想主旨云："近数十年，人皆喜新厌故，薄相传因果之说，以为愚陋。于是杀机大开，生灵涂炭，迄今益烈，未始非一果也。茹经先生以儒林丈人，为人伦师表，慭焉忧之，撰有《劝善小说》八则。吾友螾庐与先生同具拯民水火之深心，精南北曲，著述甚富。以为声音之道，感人最深，移风易俗，莫善于乐，拟选昔贤提倡忠孝节义之曲百折，谱以行世，名曰《正俗曲谱》，分为十二辑，月刊一辑。乃甫印两册，因病中辍。茹经先生闻而惜之，谋借众擎之力，续成斯举。更属螾庐撰《人兽鉴传奇》八折，载入谱中，为世人修身养心之助。其书阐孔老之微旨，参以佛耶之哲言，外似诡而内不失其正，所以为浅见寡闻者道也。二老善与人同之怀，翕合无间，谋将小说八则，及《人兽鉴》八折合刊行世。杀青将竟，螾庐来属弁言。余尝独居深念，以为先圣之言仁，佛之言慈悲，耶稣之言博爱，无不以生人爱人为本，而以杀人害人为戒，道无分于中外，理不违夫古今。顷者窃不自量，奔走南

北，尝期化干戈为玉帛，消衷心戾气为祥和，亦犹两贤之心也。吾知此书一出，自必家弦户诵，口沫手胝，岂特媲美定宇之注《感应篇》，抑太平之基，兆于此乎！"① 此序不仅详细记载了这两种作品创作的基本情况和进行经过，而且相当充分地分析了作品中寄予的思想道德内涵、宗教哲学意蕴和对于人类命运、世界未来的关注，对于认识作品具有重要的参考价值。

关于《茹经劝善小说》的创作用意，该书卷首唐文治识语有清楚的说明："近代德清俞曲园先生，著书最多。有《右台仙馆笔记》，欲矫《聊斋志异》秾郁之失，归于平淡，可谓杰出。惟俞氏于善恶无所不载，余仿其意，作笔记数则。有近时新闻，有从前小说，惟以劝善为宗旨。同志君子，相与讲述，于世道人心，不无裨益也。"② 此语虽不长，但包含着丰富的信息，尤其值得注意的是：唐文治创作《茹经劝善小说》是受到俞樾《右台仙馆笔记》的启发，但只选择劝善一个方面，内容更加集中，创作用意可以得到更好地表达；所写作品的题材，或来源于当时新闻，或取自从前小说，这种既继承传统小说笔记又注意当时新闻时事的取材方式，反映了作者对于当时社会事件、道德状况的密切关注。

《茹经劝善小说》含八个短篇故事，标题依次为：《孝德本原》《崇孝兴廉》《焚楼大善》《天日共鉴》《保全节孝》《苦节回甘》《狐裘节义》《昭雪冤狱》，梗概如下：

第一篇《孝德本原》写赵孝子夫妇愉亲尽孝故事，篇幅最短，却颇能反映劝孝为善的创作主旨。录之如下："赵孝子者，夫妇皆为乞丐，品行高尚。其父多病，其母患瘫痪。孝子夫妇，备锣鼓各一，每食时，各背负双亲，至空场，跳舞歌唱以侑食。父母喜而笑，更诙谐助其乐。其父母皆年登大耋。若以此编演戏剧，未始非劝孝之道也。"③

第二篇《崇孝兴廉》取材于《后汉书·杨震传》，写东莱太守杨震为官清廉，不受其故人昌邑令王密所赠重金事，所要表达的主旨是："孝为万善根原。我国孝行，虞舜而下，首推曾子。……孝行之外，以廉洁为最要。"④ 认为："叔季之世，贪污成习，卑鄙龌龊，无所底止，倘得如杨先生者，大

① 唐蔚芝、王君九编著：《茹经劝善小说 人兽鉴传奇谱合刊本》卷首，上海正俗曲社，1949 年，第 1—2 页。
② 唐蔚芝：《茹经劝善小说》，见唐蔚芝、王君九编著《茹经劝善小说 人兽鉴传奇谱合刊本》，上海正俗曲社，1949 年，第 1 页。
③ 同上书，第 1 页。
④ 同上书，第 1—2 页。

声唤醒其良知，吾国庶几太平乎？"①

第三篇《焚楼大善》写清军南下之际，某邸王俘获江南女子三千多人，托昆山徐太翁看管。徐太翁同情这些女子命运，设计保护她们性命并安排船只遣送她们各自归家。后来徐太翁三位公子皆得中进士、一门三鼎甲预言尽得应验故事。作者以此故事表达"积善之报"②的观念。

第四篇《天日共鉴》叙彰德冯生沦为乞丐，拾一盛有金珠之匣，于原地待失主、盐商汤氏婢女绣真而归还之，自己仍然行乞为生。后经堂从兄帮助，乘船赴天津途中遇险获救，居于堂从兄官署中。后一日在东岳庙中巧遇绣真，方知绣真尚未婚配，冯生亦在等待绣真。于是二人约定，由冯生堂从兄做主，成其婚配。汤母认绣真为义女，给予妆奁甚丰。婚后夫妇相得，生子入词林，书香不绝。旨在表达"敦厚温柔，且临财不苟"③，必有善报。

第五篇《保全节孝》叙苏州书生文在田素性好善、见义勇为事。文在田于应省试途中在旅店中得知遇赵秀才因家贫不得不鬻其妻子给富翁许氏为妾，姑媳痛苦不堪、伤心不已。文在田遂假托他人将所带应试资用二百金相赠，面见许氏据理力争，解救被鬻女子，自己则放弃应考还家。翌年文在田再度应试，仍住原来旅店，被认出原是施恩之人，赵氏一家人感戴莫名。赵秀才与文在田结为兄弟，二人一同中式，友好无间。此事流传于乡里，为人乐道。

第六篇《苦节回甘》叙扬州胡生随母舅游学粤东，舅殁欲回扬州而无川资，被招入郑姓麻风女家中。婚后三日，麻风女设计送走胡生。麻风女被关入麻风院，后得人之助赴扬州寻胡生，居于其家储酒所内，见一大蛇窃饮瓮中酒而死，遂随饮同瓮中酒欲寻死。不料却因此治好麻风病，容貌复原，胡生父母遂令儿子与郑氏女重行合卺之礼完婚。同时，胡生中式喜讯传来，又带郑氏女入粤东为县令，与父母团聚，且将可医治麻风病之酒运至粤东，分发至麻风院以治疗同病者，从此粤地麻风病逐渐被扑灭，爱民勤政，治县有声。

第七篇《狐裘结义》叙杭州李生在赴京应试途泊于苏州城外，于一雪夜里忽遇岸上失火，李生搭救一女子并以狐裘相赠。李生礼部试中式，于殿试前一夜忽梦有人赋诗赠之："大雪苍茫里，心地似冰清。狐裘表节义，

① 唐蔚芝：《茹经劝善小说》，见唐蔚芝、王君九编著《茹经劝善小说 人兽鉴传奇谱合刊本》，上海正俗曲社，1949年，第2页。

② 同上书，第4页。

③ 同上书，第5页。

头上有神明。"次日殿试得中探花。媒人介绍吴中高门程姓女子给李生,新婚之夕方发现,新妇正是李生所救之女子,二人大喜。婚后夫妇和睦无间,李生翰苑有声,得二子俱聪颖,其家昌炽不绝。该篇故事旨在表达"盖节义为神所鉴察,至可畏也"①的观念。

第八篇《昭雪冤狱》叙王文肃锡爵之父、太仓王封翁在江西任县令时,在问询实情之后,将被邻县陷害冤枉的七名平民释放回家,且准备捐自己性命以救七命。其后与臬司设法,称七人生病在县羁押,待病愈后再处置。两个月之后,适逢正德薨逝、嘉靖即位,大赦罪犯。王封翁与臬司向上呈报,办理手续,将此案了结。作者认为:"自来与民切近者,莫如县令。从前各县署中,均有揭示,曰:'尔奉尔禄,民膏民脂。下民易虐,上天难欺。'现在此等榜示,均已销毁,其能自省良心者鲜矣。"②此故事旨在说明:"子孙食德,天道人事,信有征矣。呜呼!造福造孽,在一转念间。吾娄牧令后嗣,昌盛者鲜,甚有绝嗣者。盍以王封翁为则乎?"③

可见,《茹经劝善小说》中的八个故事,题材内容比较丰富,或写孝心孝行、廉洁奉公,或写同情弱者、仗义疏财,或写苦节救夫、节义善报,或写仁爱恤民、昭雪冤狱,但均集中于劝善这一主旨,从家庭、子女、夫妇、朋友、主仆、为官、应试、断案等不同方面诠释和表现劝善对于维护全社会应有的道德秩序、维系以忠孝节义为核心的儒家社会理想的价值。作品的思想主旨和价值追求由此也得到充分的展现。特别值得注意的是,《茹经劝善小说》中宣扬的这种道德理想与价值向往同样突出表现在《人兽鉴传奇》之中,而且成为其内容的一个重要组成部分,给这部篇幅不长的传奇作品带来了新颖而独特的思想内容和表现形式。这种特殊的创作用意和处理方式集中表现在第七出《劝善》之中。

第七出《劝善》写金陵仲冕(号陶山)"近来编成劝善小说数则,改为新曲,拟付之歌喉,或于易俗移风,不无小补"④,然后就将由劝善小说改编而成的新曲六种逐一表演出来。接下来演述的六个故事,均本于唐文治《茹经劝善小说》,可以说是对这六个故事的改写,具体情况为:《赵丐娱亲》据《孝德本原》,《杨公却馈》据《崇孝兴廉》,《王令雪冤》据《昭雪冤狱》,《徐翁释系》据《焚楼大善》,《郑女完贞》据《苦节回甘》,《文生

① 唐蔚芝:《茹经劝善小说》,见唐蔚芝、王君九编著《茹经劝善小说 人兽鉴传奇谱合刊本》,上海:正俗曲社,1949年,第13页。
② 同上书,第13页。
③ 同上书,第15页。
④ 唐蔚芝、王君九编著:《茹经劝善小说 人兽鉴传奇谱合刊本》,上海正俗曲社,1949年,第60页。

全节》据《保全节孝》。从上述情况可知,《茹经劝善小说》的八个故事中,只有之四《天日共鉴》和之七《狐裘结义》两个没有被改编,也就是说,《茹经劝善小说》中的绝大部分内容被王季烈改编、写入了《人兽鉴传奇》。从故事的排列次序来看,似看不出唐文治《茹经劝善小说》八个故事的排列有什么逻辑关系或特别用意,当是笔记体小说比较随机的连缀方式。

值得注意的是,《人兽鉴传奇》改编的六个故事,并没有按照《茹经劝善小说》的原有排列次序,二者出现了明显的不一致现象,而且这种排列次序的改变并不是出于戏曲创作、内容展开的需要。这种情况的出现,或许是小说作者唐文治曾对这八个故事的排列次序进行了调整,或许是王季烈对所改写的六个故事次序进行了改变。而另外两个没有被写入《人兽鉴传奇》的故事,可能是唐文治后来补作,王季烈未及写入《人兽鉴传奇》之中,也可能是这两个故事原来已有,王季烈故意不把写入它们《人兽鉴传奇》之中。目前还不能得出确切结论,其中详细情况尚待考察。

《人兽鉴传奇》之《劝善》一出根据《茹经劝善小说》所写的六个故事,名称有所不同,情节人物安排也有所区别,且一为笔记小说体,全部为叙述和描写文字且间有对话,一为传奇戏曲体,有说白、唱词与科介,角色安排、曲牌联套等俱依传奇体制,二者在文体上的差异显而易见。但更值得注意的是二者在内容选择、思想观念、文化态度上的一致性,这不仅反映了《人兽鉴传奇》的创作直接受到《茹经劝善小说》影响的事实,反映了唐文治、王季烈在思想观念、道德理想、文化姿态上的一致性。其创作用意正如《劝善》一出之首所唱:"【倾杯芙蓉】搜罗了懿行嘉言入戏场,爨弄翻新样。撇去了进爵加官世俗陈言,才子佳人香艳词章。但叙那阴功所聚终当报,积善之家必降祥。"① 所要表现的思想主题正如此出之末再次强调的:"(末)这剧本虽只六折,包罗至理名言不少,洵有功世道人心之作。(生)这是吾丈一片苦心也。(外)咳!【尾声】世沦胥,心怏怏,眼见得虞渊渐降。(末生同)望有个日暮援戈效鲁阳。"②

由于改写《茹经劝善小说》、表达积善果报、劝导世道人心这样的原因,遂使《劝善》一出在《人兽鉴传奇》中表现出明显的特殊性,显示出值得注意的创作用意和艺术面貌。这种特殊性和独特性主要表现在如下几个方面:从内容设置上看,该出的内容安排与全剧明显不一致,表现得相当特殊,只与上一出《去私》在人物关系上有所关联,而与该剧的其他六

① 王君九:《人兽鉴》,见唐蔚芝、王君九编著《茹经劝善小说 人兽鉴传奇谱合刊本》,上海:正俗曲社,1949年,第59页。
② 同上书,第75—76页。

出并没有什么具体联系，只是在表现劝善的思想主旨上具有统一性和关联性，可见该出内容安排上的特殊性。从艺术结构上看，该出逐一演述六个详略不等的劝善故事，在全剧中字数最多，篇幅最长，与其他各出显得极不均衡。这种有意为之的篇幅安排，使全剧的结构设计发生了明显的变化，从另一角度反映了这出戏的特殊之处。从文体特征上看，该出以接连改写、演述六个劝善故事为主要内容，采取的是以叙述文字为主、曲词为辅的方式，采取边说边唱的形式将六个故事逐一演述完毕，这种明显有别于该剧其他各出说唱、表演相对均衡的文体形式，再次表现了该出戏在全剧中的特殊性和作者的创作用意。

因此可以认为，《人兽鉴传奇》之《劝善》一出所表现出来的题材来源和创作用意、故事取舍和内容安排、结构设计和文体形态上的多方面特殊性，使这一出戏具有特别值得品味和认识的价值，与全剧的其他几出戏之间也构成了明显的差异性。从另一角度来看，这也反映了王季烈对《茹经劝善小说》的特别关注而且采取了特殊的处理方式，以及其在对待这一部分时创作思路与处理方法的有意调整。这种情况恰恰反映了作者王季烈对于这部分内容的特别重视和特殊处理，反映了唐文治《茹经劝善小说》对《人兽鉴传奇》产生的直接影响，当然其中也包含着王季烈在戏曲创作中对唐文治劝善小说进行的有意回应、改编与增饰。而两位作者及其两种作品之间的密切关系、深刻关联，从这些颇显特殊又并不意外的处理方式和表现方式中也得到了更加充分的证明。

（四）不可湮没的前瞻性和反省自鉴价值

从思想渊源上看，《人兽鉴传奇》和《茹经劝善小说》的出现，当与中国古已有之、至明清时期趋于兴盛的"道德劝善"思想运动及在此背景下出现的多种著述活动密切相关①，是这种传统思想观念在 20 世纪 40 年代末期这一特殊政治文化背景下的文学化再现。北宋皇帝真宗赵恒曾说过："三教之设，其旨一也，大抵劝人为善。惟识达之士能一贯之，滞情偏执，于道益远。"② 又说："释氏戒律之书，与周、孔、荀、孟迹异而道同，大指劝人之善，禁人之恶。"③ 他已经提出儒、释、道在"劝善"意义上的相通性

① 这方面研究，可参考吴震《明末清初劝善运动思想研究（修订版）》，上海人民出版社 2016 年版。
② 志磐《佛祖统纪》卷44，《大正藏》第49册，第405页。转引自吴震《明末清初劝善运动思想研究（修订版）》，上海人民出版社 2016 年版，第 50 页。
③ 《全宋文》卷 262，《崇释论》第 125 页。转引自吴震《明末清初劝善运动思想研究（修订版）》，上海人民出版社 2016 年版，第 50 页。

问题，从这一特定角度反映了三教合一的思想倾向。这种思想动向在明末清初及以后继续得到发展，正如吴震所说："以劝善伦理为主道的善书，不唯为佛道所重，亦为儒家所能接受。《太上感应篇》《阴骘文》《功过格》等善书在明清时代的大量出现，乃是时代思潮的一种反映，说明世人（包括儒家士人）对于迁善改过的伦理诉求已变得相当迫切。"① 又说："这场'运动'既有心学家的热心参与，也有普通儒家士人的积极推动，其目标则是通过行善积德以求得最大限度的福祉，进而重建理想的社会秩序。用儒家的传统说法，亦即通过'迁善改过'、'与人为善'以实现'善与人同'的社会理想。"② 还说："晚明以降的道德劝善运动愈演愈烈，发展到有清一代，已由儒家士人挑起了大梁，甚至一大批最有资格代表清代知识精英的考证学家，在注重经典考据以反驳宋明儒的义理释经的同时，也充分意识到'劝善之书'对于治理国家、稳定秩序具有极为重要的现实意义，同时又有超学派、超阶层的普适意义，无论是士庶还是僧俗，都应以此作为日常生活的行为指导。"③ 从这一角度看《人兽鉴传奇》和《茹经劝善小说》的创作，可以肯定地说，它们曾受到王阳明《传习录》、刘宗周《人谱》等著作的直接影响。在《人兽鉴传奇》中甚至可以直接看到这种影响的痕迹。《劝善》一出中借汪彦文之口说道："阳明先生云：'今之戏本，与古乐意思相近。《韶》之九成，即虞舜一本戏；《武》之九变，即周武一本戏。取今之戏本，删去淫词，只取忠孝故事，使愚俗无意中，感发他良心起来，却于风俗，大有补益。'仲丈今日之举，正合阳明先生之意。仲丈曾云：'余教人读文，向主道德教育。迨阅历世变，始悟性情教育为尤急。居今之世，教授国文，必选可歌可泣、足以感发人性情之文读之，方于世道人心有益。'是亦阳明先生之意也。"④ 这段概引自《传习录》的文字，可以作为王阳明思想影响的直接证明。而唐文治《〈人兽鉴〉弁言》中特意强调：

① 吴震：《明末清初劝善运动思想研究（修订版）》，上海人民出版社2016年版，第53—54页。
② 同上书，第53—54页。
③ 同上书，第425—426页。
④ 王君九：《人兽鉴》，见唐蔚芝、王君九编著《茹经劝善小说　人兽鉴传奇谱合刊本》，上海正俗曲社，1949年，第61页。按此语概引自王阳明《传习录》下第275条，原文作："先生曰：'古乐不作久矣；今之戏子，尚与古乐意思相近。'未达，请问。先生曰：'《韶》之九成，便是舜的一本戏子；《武》之九变，便是武王的一本戏子。圣人一生实事，俱播在乐中，所以有德者闻之，便知他尽善尽美与尽美未尽善处。若后世作乐，只是做些词调，于民俗风化绝无关涉，何以化民善俗？今要民俗反朴还淳，取今之戏子，将妖淫词调俱去了，只取忠臣、孝子故事，使愚俗百姓人人易晓，无意中感激他良知起来，却于风化有益。然后古乐渐次可复矣。'"见王阳明撰《传习录注疏》，邓艾民注，上海古籍出版社2012年版，第244—245页。

"今君九兄《人兽鉴》之作，其挽回劫运之苦心乎？昔刘蕺山先生作《人谱》，其门人张考夫先生，复作《近代见闻录》以羽翼之。君九兄此书，其体例虽与《人谱》略异，而其救世苦心则一也。"① 这不仅可以作为王季烈受到刘宗周思想影响的证明，也反映了唐文治同样受到刘宗周思想的影响。而且，唐文治《茹经劝善小说》的写作用意、故事组织，特别是故事中透露出的劝善惩恶、慎独自省、贞烈节义、恩怨果报观念，也与刘宗周的《人谱类记》存在明显的相通之处。从地域文化上看，王季烈、唐文治生活、活动的苏州、太仓等江南一带，正是道德劝善运动最具传统、最为兴盛的地区。由此可见，明末清初兴盛于江南及其他地区的这场道德劝善运动，不仅深刻影响了清代思想动向的某些方面，而且一直延续到民国时期，并在民国时期的部分学者、思想家、文学家及其著作中得到反映。王季烈《人兽鉴传奇》和唐文治《茹经劝善小说》的出现就是这种情况值得注意的证明。

与以往劝善书经常综合、杂糅儒道释三家思想的做法相比，《人兽鉴传奇》在思想资源与核心内容上的一个显著变化就是耶稣形象的出现和基督教思想的引入，形成了儒、道、释、基督四大宗教兼容合一的格局。这种变化当然是作者知识结构、宗教意识、文化视野发生显著变化的反映，表明对于包括基督教在内的西方文化的空前关注，但更重要的是反映了自明末传教士进入中国以来，特别是近代西方文化大举东渐以来对中国传统文化产生的日益深刻的影响，也可以理解为是对基督教学说的一种有意借鉴、运用和传播。从另一角度来看，这种内容选择和创作方式也使得道德劝善这一颇为久远的著述方式在新的思想文化背景下获得了更丰富的内涵和更广阔的适用性，使之具有更强的包容性和普适性，有利于思想的传播和观念的普及，当然也有助于道德劝善效果的实现。

结合20世纪年代末中国的政治文化状况来看待《人兽鉴传奇》和《茹经劝善小说》的创作，可以引发更加丰富的联想和思考。中国在经历近代以来的种种欺凌屈辱、艰苦抗争过程中，进行着同样艰难曲折、永不放弃的救国救民出路的追求探索。特别是在经过了两次世界大战之后，一批知识分子对于中国前途与命运、在世界格局中地位与处境的思考也越来越深切。正是在这样的思想文化背景下，在中国人民抗日战争取得胜利、第二次世界大战结束的特殊时刻，产生了《人兽鉴传奇》和《茹经劝善小说》。它们的作者正是既深谙中国传统思想学术又关注西方思想文化观念，既具

① 唐蔚芝、王君九编著：《茹经劝善小说　人兽鉴传奇谱合刊本》卷首，上海正俗曲社，1949年，第4页。

有中国传统士人入世济民情怀又具有近现代知识分子独立人格特征的两位杰出人物。由此看来，这两种作品以传统文学形式承载具有现代思想内涵的文化观念，以戏曲小说寄予对人类前途命运、世界文化出路的担忧与思考，就具有了更加深远的意义和更为长久的价值。

　　明清以降的中国戏曲史上，以政治时事、宗教观念为题材的作品并不鲜见，这种创作传统在晚清民国时期的戏曲创作中得到继承发展，这一时期的多位戏曲家在戏曲题材内容的拓展、内涵的丰富变革、体制的探索创新等方面进行了有成效的探索。但是，像《人兽鉴传奇》这样从当时世界局势、人类处境、文化前途的角度对生存竞争学说、科学主义泛滥造成的人类命运、世界局势的不稳定，对假进化论之名行贪婪、专制、战争、掠夺之实的行径提出严厉批判，试图综合儒、道、释、基督四大宗教，取其共同的合理因素，为人类命运和世界文明指出一条可行出路，表现出具有如此明确深刻的宗教哲学意味的戏曲作品，据笔者目前所见知，可谓绝无仅有。因此可以认为，《人兽鉴传奇》的出现，不仅表明中国传统戏曲题材内容在新的思想文化背景下取得的突破性进展，而且反映了中国戏曲家基于对中西文化经验与教训的深切洞察，产生的对于人类共同命运、世界文化前途的深刻忧患和幽远思考，从而表现出具有突出前瞻性、预见性和超越性的文化眼光与思考深度。

　　从情节结构和文体特征上看，《人兽鉴传奇》在一些方面着意继承了中国传统戏曲的体制规范和文体习惯，延续了明清以降传奇戏曲的基本作法，在最后阶段的传奇和杂剧史上表现出护持传统戏曲、承续戏曲体式的倾向。特别是从文本内容与工尺谱的结合中，可以看到作者对于传奇戏曲舞台性、歌唱性的重视，提供了相当完备的戏曲文本。另外，该剧也在某些方面明显地改变着明清传奇的旧有习惯，比较突出者如：以超越时空的大胆想象、任意组织甚至具有荒诞色彩的人物和内容反映深刻的思想主题与文化忧思，以期待中的公教大纲为代表的具有理想主义色彩的图景设计，都反映了以内容表现、理念传达为中心对传奇传统体式进行的改变与创新。特别是《劝善》一出将唐文治《茹经劝善小说》的六个故事引入戏曲，逐一表演讲述，对传奇文体形式进行了大胆突破，形成了颇为新奇的戏曲文体形态，更充分地表现了王季烈传承与创新相结合、以表现文化理念与忧思为目标的戏曲创作观念。对于最后阶段的传统戏曲来说，这种尝试探索既反映了传统戏曲对于新的文化环境的疏离，也反映了以某些适应性改变以获得生命力、生存空间的愿望。这种创作选择和文化姿态，较之仅仅以批判传统、变古趋新为主导特征并长期流行的戏剧观念和文化观念，显然都更具有建

设性和前瞻性,也更具有戏曲史和思想文化史价值。

但是,在近代以来一个半多世纪以来的中国戏曲史、文学史乃至思想文化史上,由于这种对传统戏曲、文化观念饱含深情且具有深刻启发性、可贵预见性的声音在喧嚣繁杂的近现代语境中显得过于微弱,甚至经常处于被湮没、被剥夺话语权的境地,鲜有人注意或倾听;在长期以来以激进主义、科学主义、不断革命逻辑为主导的话语体系中被严重遮蔽,甚至被粗暴地批判否定。因而在中国近现代戏剧史和文学史上,这些戏剧家及其作品不仅从未有过应得的一席之地,甚至从未引起研究者的应有注意,其具有深刻内涵且具有明显前瞻性的思想价值当然也不可能得到应有的尊重。对于这些戏剧家和通过他们的戏剧作品表现的戏剧观念、价值探索和文化忧思而言,是一个应当弥补的损失,而对于从更加深切、更加辽远的视野下思考中国戏剧与文学、中国文化与世界文化未来的今人来说,更是一个应当认真吸取的教训。在当前的世界文化背景和中国文化状况下,特别需要既深刻地总结历史的经验,又深切地吸取既往的教训,也应当是对以《人兽鉴传奇》和《茹经劝善小说》为代表的一批戏曲家、文学家和思想家的思考方式和价值选择予以清醒认识、合理评估并进行有效调整的时候了。应当看到,只有这样的文化建设才可能是真正有希望、有前途的,也才可能是符合人情与人性的根本需要的,因而也才可能是具有长久意义和普遍价值的。

三、半粟《南华梦杂剧》的创作主旨及史实呈现

吴书荫主编《绥中吴氏藏钞本稿本戏曲丛刊》所收《南华梦杂剧》为钞本,而且是"不见于著录的孤本"①,由于吴晓铃的收藏才得以流传至今,可以揭示新的戏曲史和文学史事实,弥补以往载记之不足。关于半粟所撰《南华梦杂剧》,傅惜华《清代杂剧全目》(人民文学出版社1981年版)、庄一拂《古典戏曲存目汇考》(上海古籍出版社1982年版)、周妙中《江南访曲录要》(《文史》第二辑,中华书局1963年版)、梁淑安、姚柯夫《中国近代传奇杂剧经眼录》(书目文献出版社1996年版)等曲录曲目著作均未著录此剧,亦未见其他研究者对此剧作者及相关情况做专门介绍,因此,有对之进行具体考察、专题研究之必要。

① 吴书荫:《吴晓铃先生和"双椿书屋"藏曲——〈绥中吴氏藏钞本稿本戏曲丛刊〉序》,见吴书荫主编《绥中吴氏藏钞本稿本戏曲丛刊》(第一册)卷首,学苑出版社2004年版,第7页。

（一）作者"半栗"及相关史实考辨

1. 版本、体制与内容

剧名署"南华梦杂剧"，楷书钞本，曲词部分叶[①]4行，行20字，附工尺谱；说白部分叶12行，行30字。署"半栗填词初稿，螾庐订定制谱"。第一折《闺叹》首页右下角钤"晓铃藏书"方形篆书朱印一枚。版本来历及相关情况吴晓铃未做说明，今已难详细知晓，然可确定为吴晓铃原藏钞本。

《南华梦杂剧》，四折一楔子，楔子在第一折与第二折之间。在体制上基本采用元人杂剧的标准体制。第一折《闺叹》、楔子《赠饭》、第二折《友会》、第三折《神游》、第四折《说梦》。非常明显，"南华梦"是由《庄子》一书又名《南华真经》而来，仅从剧名已可看出其与庄子哲学思想之密切关系。首有"螾庐王季烈"所作《南华梦杂剧序》。

第一折写颜子游之妻服膺庄子学说，对利名牵心、追求富贵的世人多有讽刺，特别是对那些为拓土开疆、争地争城、建功立业而使得百姓朝不保暮、命似草菅之人提出批评，复对借物竞天择之进化论学说以此征彼讨、杀运频开、只有强权、并无人道与平等之国家予以谴责，希望丈夫颜子游劝说庄子或南郭先生，把做人的道理用浅显文字写出来，教世人洗心革面，以挽回劫数。

楔子《赠饭》写在连续十日下雨之时，子舆为已三日不食之好友子桑户送饭上门事。

第二折《友会》写子祀、子犁、子来三人一同访问子舆，子舆严厉批评相信外部环境、讲究进化之学说，认为这种学说将人与禽兽一般看待，将人类导于相争相杀之凶途，是人类之蟊贼，指出当先确立人格，然后才能成其为人；随后子琴、子反亦前来，并告知子桑户已死消息，众人遂以长歌吊之。

第三折《神游》写子桑户神游四方，忽到流沙以外、瀛海之西地界，只见若大战场，堡垒林立，看得胆战心惊；又见都市繁华，犹如仙境；遂意识到世界唯其有如此繁盛的都市，才会有如彼恐怖的战场；可见文明景象中包含着诸多矛盾，隐藏着种种危险，认为盛衰无常、兴亡满眼，古今中外，无不皆然，不能不令见者伤心、闻者酸鼻。子桑户回到家中，忽闻子舆、子祀、子犁、子来几位朋友所唱吊歌，感到生死存亡，本是一体，

[①] 古籍的页码与现今通行的书页计数不一样，含两页对开为一叶，下同，不再注。

无可留恋；自己如今大梦已醒，却不知世人之梦何时能醒，遂决定前去见最善说梦的庄子，请他运用智慧将众生梦中造成之劫运挽回几分。

第四折《说梦》写子游来访问庄子，处于无是无非、物我两忘、逍遥自在境界中的庄子指出，芸芸众生强分是非、争长论短，因此无安宁日子；如今七国争雄，生灵涂炭，你争我伐，岁岁不休，正不知何所底止。这种凄凉景象，世界上何时何地俱有。因此，在这人们可以看得见的一半世界中，世上已无干净土，人间只有是非场；实则世上并无真是真非，连生死也是无法断定的，人生无非大梦一场，即便是古往今来英雄豪杰，也都不过是一场大梦而已。

由上所述可见，《南华梦杂剧》之人物、剧情虽根据《庄子》而来，但具体情节多出自虚构，具有强烈的荒诞色彩，而且折与折之间故事多有跳跃，不大讲究连续性与完整性。这一点与元杂剧多有相类之处。虽然如此，此剧所要表现的思想情感、警世主题和文化忧患，却相当充分、相当集中。从创作目标的角度来看，作品很好地完成了作者的创作意图，也反映了具有时代共同性、文化前瞻性、世界全局性的深刻忧患。

第一折《闺叹》上场诗云："一自成形后，原来只自然。是非常得偶，始卒若循环。莫把灵台揵，而将外物牵。浮生真似梦，闻道是何年？"以【仙吕点绛唇】开场："亿万斯年，天旋地转道不变，只落得天地无权。怎的肉眼儿认不得真如面？"①通过对浮生似梦、闻道何年的感慨表现深刻的终极思考和生命意义的追问，通过对天地之道之难求、人生智慧有限的认知表达虚幻的生命感受，均可见作者创作此剧的深刻用意与时代感慨。此折中还写道："无奈世上之人，……偏要纵横捭阖，拓土开疆，争地争城，建功立业，弄得那些百姓，朝不保暮，命似草菅，说起来好不可怜也！"②又写道："还有许多国家，几种民族，本来应该各治其国，自理其民，共享太平，同臻富庶。奈何有史以来，此征彼讨，杀运频开。近世又出了一种进化论，倡物竞天择之狂言，认优胜劣败为公理。野心家借作护符，备战论因而张目。山河满眼，和平只是武装；蛮触寻仇，举世尽成焦土。咳！世界到了今日，只有强权，全无人道，那有平等可言？"③还写道："那庄先生的议论，我是极钦佩的。无奈现在世界上出了一种进化论，风行一时，把庄先生的学说，撕的粉碎了。大家较短论长，你争我夺，恐怕世界上的

① 吴书荫主编：《绥中吴氏藏钞本稿本戏曲丛刊》（第二册），学苑出版社2004年版，第107—108页。

② 同上书，第111页。

③ 同上书，第112—114页。

人类，因为同类之间自将残杀，不久就灭种了。你何不劝庄先生或南郭先生，把做人的大道理，用浅显文字写出几篇，教世人革面洗心，或可挽回劫数乎？"① 从这些言论中可见《南华梦杂剧》的主要思想倾向，特别是对于生物进化论、生存竞争之说带来的局限性与严重后果的批判，对于为拓土开疆而不顾百姓死活、大开杀运、强权兴而平等亡的忧患，希望通过庄子的学说为人类指出一条正道，以图消弭由于自相残杀而必然造成的人类劫运甚至要面临的灭种危险。

第四折《说梦》以【太平令】作结："槐安国，熙来攘，笑人间只恋个梦里风光。问你有几般伎俩？凭你有几何智量？您呵，满箱满筐满仓，嗳呀，博得个几多时供养？"② 此处仍然是通过对人们熙熙攘攘的现世人生价值的孜孜以求而不知反省的状况描写，来讥讽只顾眼前利益而不知计其长远将来的世道人心，通过揭示人生有限、智慧难副的残酷现实来警示众生，同样可见作者的创作主旨和剧中的微言大义。

2. 关于剧作者与制谱者

《南华梦杂剧》原署"半粟填词初稿，螾庐订定制谱"。可知此剧作者、订定制谱者显然均非真实姓名，当为字号别署。除上述署名外，此剧及相关材料中并无关于此剧作者、制谱者之介绍说明，因而有考查辨明之必要。

据《南华梦杂剧》卷首壬午冬至（民国三十一年十二月二十二日，1942年12月22日）所作《南华梦杂剧序》之末署名"螾庐王季烈"可知，订定制谱者"螾庐"为王季烈。

王季烈（1873—1952），字晋馀，一字君九，号螾庐。江苏长洲（今苏州）人。出身于一个安贫守己、家风清正的家庭。父王资政，母谢氏。光绪三十年（1904）进士。历任京师译学馆监督、学部专门司司长。宣统三年（1911）兼充资政院钦选议员。供职清廷，拥护帝制，民国成立后远离政坛，拒不出仕。1932年3月，为伪满洲国内务大臣，12月任技正，与罗振玉、郑孝胥等过从甚密。1942年返回苏州定居。旧学根底扎实，亦通西学。于经史、谱牒、金石之学颇有心得。悉心研究昆曲，精通音律，考证精详，善于度曲，长期从事昆曲理论研究，并进行昆曲改革的尝试。以科学方法建立戏曲研究的理论基础，最先提出"主腔"概念，示谱曲和联套以准绳。与吴梅私交甚笃，王季烈、吴梅、俞宗海三人合称"近代三曲家"。曾在天津组织审音社。毕生从事昆曲传统曲谱的整理、订误、编选工

① 吴书荫主编：《绥中吴氏藏钞本稿本戏曲丛刊》（第二册），学苑出版社2004年版，第114—115页。

② 同上书，第148页。

作，与刘富梁合编有《集成曲谱》（1925），分金、声、玉、振四集，每集附有王氏论述昆曲文字，后汇辑成单行本《螾庐曲谈》，继又从《集成曲谱》中选出部分，另编成《与众曲谱》（1947），在曲坛均颇有影响。日军侵华战争期间拟选辑《正俗曲谱》，收有《龙舟会》《桃花扇》等，惜仅出二集而止。1948年与唐文治发起成立正俗曲社。著有《度曲要旨》，受郑振铎之约，校订《孤本元明杂剧》。亦擅制曲，戏曲作品有《人兽鉴传奇》及《西浦梦》杂剧（此剧笔者未见）；散曲有《螾庐曲稿》，收入小令七首，套数五首，多感怀之作。又有《螾庐未定稿》《螾庐未定稿续编》，译有《近世化学教科书》等。

《南华梦杂剧》之订定制谱者虽已可确定为王季烈，并可明确王季烈与此剧及其作者有着密切关系；但更加重要的一个问题，即《南华梦杂剧》作者"半粟"之真实姓名、生平事迹等重要情况尚未能确定。而且，关于此剧及作者的基本史实向不为戏曲史研究者及相关领域的研究者所知晓，甚至注意者也无多。

由于《南华梦杂剧》从未引起中国戏曲研究者及相关领域研究者的注意，其作者的真实姓名问题极少有人关注甚至无人知晓也就不足为奇。对于这一问题，可根据已掌握文献及相关史实进行考察辨析，并应得出可靠的结论。

首先是此剧定谱者王季烈的记述。王季烈《南华梦杂剧序》中有云："则今日科学之发达，实为人类灭亡之原因，非过论也。章子爱存有见于此，以为人类之间，惟互爱乃能互存，而相杀即是自杀。彼天演论者，实误解造物生人之意，而导民以趋于自杀之途。因著《自鉴》一书，……其书杀青已廿年，而世人金以为瞶言，莫之喻也。今更撰《南华梦杂剧》四折，以阐蒙庄奥义，冀导斯世于和平。填词既毕，就正于余。"① 据此可知《南华梦杂剧》作者为章爱存，且系在其完成《自鉴》一书二十年后所作。从材料来源与所述具体情况的可靠性判断，此种说法当可信。

其次是杨钟健《记章爱存先生》中的记述。1947年，杨钟健以弟子身份撰写并发表《记章爱存先生》一文，在记述乃师在地质学等方面的学术思想、评价其学术贡献的同时，也颇为详细地述及章爱存文学思想、诗词创作、戏曲创作等多方面情况。文中明确指出："若先生者，诚可谓富贵不能淫，威武不能屈矣。"在高度评价章爱存人格操守、道德境界的基础上，又具体述及《南华梦杂剧》的情况云：

① 吴书荫主编：《绥中吴氏藏钞本稿本戏曲丛刊》（第二册），学苑出版社2004年版，第104—105页。

先生尝写《南华梦杂剧》以见志，此剧本尚未问世，余曾借观，知其中颇多自道与伤时警世之文。如子舆雨中访子桑户一段，原本《庄子》："及子舆闻子桑户，援琴而曰：'父邪母邪？天乎人乎？'"乃为撰【端正好】一曲云：

"飘一片，凄凉韵，广陵散调促难闻。高山流水何须问。浮生事，去来云。隔深辙，掩闲门。雨点儿滴不断弦弦恨。"

又子舆病中为撰【迎仙客】一曲云：

"合修处我已修，合忧处我无忧，种得因来果自收。思飘飘似轻鸥，形拘拘似重囚，便百年也只是幻影浮沤，笑老夫多事相傮僽。"

读此两曲，可以想见先生于国难期间，不因贫病而稍移其志者。又庄子梦为蝴蝶，为撰【双调新水令】一曲云：

"名园栖遍恣徜徉，喜翩舞依无恙。迎风团草地，带日过宫樯。得意寻香，怕的是黄昏近，暗惆怅。"

子游初访庄子，亦为撰【虞美人】一词云：

"天生粉翅工游戏，颠倒闲桃李。竭来软舞不辞疲，抬举东风，难得艳阳时。凭他燕雀当头觑，尽有藏身处。时来栖到最高丛，无奈落花飞絮太匆匆。"

此一曲一词，表面句句咏蝴蝶，而实欲唤醒世之沉迷不悟者。其言甚婉，其意甚深，惜乎梦者自梦，醒者自醒耳。先生于国难期间所为诗词，大都类此。①

杨钟健文中所引三曲一词，俱见于《南华梦杂剧》中，而且文字基本一致，仅有个别异同。具体情况为：【端正好】见楔子《赠饭》，字句全同；【迎仙客】见第二折《友会》，唯"种得"原作"种的"；【双调新水令】见第四折《说梦》，唯"宫樯"原作"宫墙"，据文义当以原作为佳；【虞美人】亦见第四折《说梦》，字句全同。根据上述情况亦可知《南华梦杂剧》为章爱存所作，而且创作时正值日军侵华战争期间。此处关于此剧作者之记述与王季烈序文中所述一致，而且引用曲词内容与原作基本一致，可断定其真实可信。

杨钟健《记章爱存先生》一文最后写道："先生名鸿钊，号爱存，别署半粟，浙江吴兴县人。近除为国立编译馆编辑有关地质之文籍外，尚致力

① 吴书荫主编：《绥中吴氏藏钞本稿本戏曲丛刊》（第二册），学苑出版社2004年版，第292页。

于甲骨文及古历之研究。行见先生之贡献于学术界者方兴未艾也。"[1] 据此可进一步明确,《南华梦杂剧》作者真实姓名及字号、籍里、主要学术领域、学术贡献等重要情况。

杨钟健（1897—1979），字克强，陕西华县人。1917 年考入北京大学预科。1919 年 9 月升读北京大学地质系。1923 年 10 月赴德国留学，在李四光帮助下入慕尼黑大学地质系。1927 年获哲学博士学位。1928 年回国，入中央地质调查所工作，主持周口店遗址的发掘与研究工作。1929 年，"新生代研究室"（古脊椎动物与古人类研究所前身）成立，负责该室工作。此后五十年中，虽然该研究室体制与名称屡经改易，杨钟健一直担任负责人。杨钟健是中国古生物学会创始人之一，曾三次被选为理事长。两次担任中国地质学会理事长，并获得 1937 年度"葛氏金质奖章"。1948 年被选为中央研究院院士。1955 年任中国科学院生物地学部学部委员。1956 年被选为北美古脊椎动物学会荣誉会员、苏联莫斯科自然博物协会国外会员。1975 年被选为英国林奈学会会员。杨钟健也是中国自然博物馆事业的积极倡导者和组织者。自 1959 年北京自然博物馆成立起，一直担任馆长职务。曾任北京大学、北京师范大学、西南联合大学、重庆大学教授以及西北大学教授和校长。曾任第一届至第五届全国人民代表大会代表和九三学社中央常委。

从《记章爱存先生》的具体内容、发表时间与刊物、杨钟健个人经历与学术身份、与《南华梦杂剧》作者的关系等方面判断，该文所述此剧作者及相关情况是可信的。

最后是作者在自述中对于此剧创作及相关情况的记述。章鸿钊尝在 1942 年所作的《六六自述》中回忆说："是年予又撰《南华梦》杂剧四折，实本予曩年所撰之《自鉴》，举其浅显要义，以北曲传其声而已。填词既毕，王君九季烈先生谓于杂剧中别开生面者，喜而为之制谱，并赐之序。先生时年已七十矣，犹屡为倚笛歌之，其音激楚动人。子尝言声律之道，通于世教人心，使他日得借管弦砌末，导斯世于和平，拯生灵于水火，斯又区区之微意也。此编于民国三十一年除夕前三日着手，历时一月许，于

[1] 杨钟健：《记章爱存先生》，载《文讯》第七卷第六期，上海文通书局印行，中华民国三十六年十二月十五日（1947 年 12 月 15 日）出版，第 292 页。

翌年二月一日写竟，即夏历壬午除夕前三日也。"① 此处所述情况更加详细准确。可知此剧始作于民国三十年十二月二十七日（1941年12月27日），完成于民国三十一年二月一日（1942年2月1日）。其中所述作者本人与王季烈之交往、王季烈对此剧之赞誉并亲为订正制谱等情况，再次与王季烈序文、杨钟健文章所述情况高度一致，可以相互印证，而且出自作者本人之回忆，资料来源之可靠性、所述内容之可信性当不必怀疑。

根据上述来自作者友朋、弟子、本人三方面材料所揭示的相关情况，并与剧作来历、版本、内容、体式等情况相参照，可以断定，一向未受到注意甚至知者无多的《南华梦杂剧》的作者确为章鸿钊无疑。

章鸿钊（1877—1951），字演群，号爱存，别署半粟。浙江吴兴人。光绪三年一月二十七日（1877年3月11日）生于浙江省吴兴县。光绪二十八年（1902）入南洋公学开办之东文书院。光绪三十一年（1905）赴日本留学。宣统三年（1911）与丁文江一同考取格致科进士，旋入京师大学堂任讲师。民国二年（1913）在北京筹建地质研究所并任所长。民国十一年（1922）主持成立中国地质学会并任会长。日军侵华战争期间闭门读书，安心著述，坚守民族气节。民国三十二年（1943）移居上海。民国三十五年（1946）任南京国立编译馆编纂。民国三十八年九月（1949年9月）任浙江省财政处地质研究所顾问。1950年8月，中国地质工作计划指导委员会成立，李四光任主任委员，章鸿钊任顾问。1951年9月6日卒于南京。是中国地质学奠基人之一，学术贡献卓著，培养人才颇众。杨钟健尝指出："今国内地质界中心人物，多出先生门下，地质界之发扬光大，亦即先生精神之发扬光大。"②

章鸿钊学问广博，除主要学术领域地质学外，还兼及哲学、文学、历学、音韵学、甲骨学等领域。能诗词、文章、戏曲。一生著作颇丰，主要有《师生修业记》《中国地质学发展小史》《火山》《宝石说》《石雅》《三灵解》《古矿录》《中国温泉辑要》《中国古历析疑》《水经注类释》《螺旋

① 章鸿钊：《六六自述》，武汉地质学院出版社1987年版，第81页。按："是年"指民国三十一年（1942年）。"此编"以下，原书另起段，似有未当，笔者据上下文意予以调整并连续引用之。另外，"此编于民国三十一年除夕前三日着手，历时一月许，于翌年二月一日写竟，即夏历壬午除夕前三日也"之说法有可商讨之处：查"民国三十一年除夕前三日"为民国三十年十二月二十七日（1941年12月27日），"翌年二月一日"为民国三十一年二月一日（1942年2月1日），"夏历壬午除夕前三日"当为民国三十一年二月十一日（1942年2月11日）。如此则章鸿钊回忆有误，即"翌年二月一日写竟，即夏历壬午除夕前三日也"之表达不准确，将公历与农历之换算相差了十天。

② 杨钟健：《记章爱存先生》，载《文讯》第七卷第六期，上海文通书局印行，民国三十六年十二月十五日（1947年12月15日）出版，第292页。

运动与螺化论》《地质论文辑存》《岩石学名词》《地质学名词》《六六自述》等。关于文学及人文学术者，有《自鉴》《半粟斋词话》《半粟斋词选》《姜尧章越九歌今释》《读陈氏声律通考后之管见》《声律拾遗》《竹书纪年真伪考证》《蠧馀文集》等，并尝参与编辑《荻溪章氏诗存》[民国十七年三月（1927年3月）章氏自刊本；2010年华宝斋重印本]。戏曲有《南华梦杂剧》一种，今存钞本。诗词等作品似未刊行，似已不存①。

（二）《南华梦杂剧》的创作用意和思想主旨

《南华梦杂剧》，四折一楔子，是典型的元杂剧体制，楔子在第一折与第二折之间。依次为：第一折《闺叹》、楔子《赠饭》、第二折《友会》、第三折《神游》、第四折《说梦》。附工尺谱。署"半粟填词初稿，螾庐订定制谱"。作者为著名地质学家章鸿钊，制谱者为著名戏曲家与戏曲史研究家王季烈。剧名"南华梦"显然出自《南华真经》（即《庄子》），立意当与《南华真经》有一定关系，或尝从中受到启发。

在《南华梦杂剧》中，作者通过以人物史事为基础的想象与虚构，以具体场景和事件为基础的超时空处理等戏曲化手段，花费许多笔墨，从不同角度议论、阐述、表达对人类处境、世界局势的担心，并不断从老子、庄子等中国古代思想家的观念学说中汲取对当时人类处境和世界局势有借鉴价值的理论资源，试图为处于科学困境、竞争苦难、战争杀伐中的人类寻找出路，试图解决世界前途和人类命运这一极其重大、非常紧迫的难题。

在近代以来从西方传入中国的多种理论观念、思潮学说中，进化论无疑是传播最为广泛、影响最为深远的一种。章鸿钊在《南华梦杂剧》中对以进化论为中心的西方近代科学及其以生存竞争、武力强权为中心的利益追求给人类带来的严重后果进行反思、抵拒和批判，对进化论的影响及结果做出了迥异于流俗的认识和评价，这是该剧最为引人注意的思想倾向和价值评判标准。第一折《闺叹》通过表现颜子游之妻服膺庄子学说，对利名牵心、追求富贵的世人多有讽刺，特别是对那些为所谓拓土开疆、争地争城、建功立业而使得百姓朝不保暮、命似草菅之人予以批评，并对借物竞天择的进化论学说进行此征彼讨、杀运频开、只有强权、并无人道与平等的国家予以谴责，希望教导世人洗心革面，以挽回劫数。这是贯穿该折的思想线索，也是全剧立意的思想主旨。如以【混江龙】抒发作意云："人天奥典，宗周柱下五千言。道无可道，玄又加玄，万物离不得一个天，钧

① 关于章鸿钊著作及相关情况，可参看王根元《章鸿钊著作钩沉》一文，载《地质学论丛》1995年第3期。

例群生逃不出一个自化圈。无名无实，无后无先，无终无始，无外无边。无可也无不可，无然也无不然。纵的是无时而不移，横的是无动而不变。直恁的弥纶万有，涵盖大千。"① 又对一些野心家、好战者因不断扩张、贪念无已、欲壑难填及其造成的恶劣后果和悲惨局面提出批判、抒发感慨，写道："且不要单讲个人，还有许多国家，几种民族，本来应该各治其国，自理其民，共享太平，同臻富庶。奈何有史以来，此征彼讨，杀运频开。近世又出了一种进化论，倡物竞天择之狂言，认优胜劣败为公理。野心家借作护符，备战论因而张目。山河满眼，和平只是武装；蛮触寻仇，举世尽成焦土。咳！世界到了今日，只有强权，全无人道，那有平等可言？庄先生，你的议论，几时才有人拜服也？【鹊踏枝】蜗角边，触和蛮，左右分疆，征战频年。谁着你寻仇修怨，早难消祸结兵连。【寄生草】土地黄金贵，生灵不值钱。一会价枭亭亭直北狼烟卷，一会价暗沉沉半壁愁云展，一会价惨凄凄四海腥风扇。我怕的陵迁谷变将陆沉，他道是优胜劣败归天演。咳！天演呵，世上的人，不知被你牺牲了多少？你好利害也！你好忍心也！咳！"② 又写道："那庄先生的议论，我是极钦佩的。无奈现在世界上出了一种进化论，风行一时，把庄先生的学说，撕的粉碎了。大家较短论长，你争我夺，恐怕世界上的人类，因为同类之间自将残杀，不久就灭种了。你何不劝庄先生或南郭先生，把做人的大道理，用浅显文字写出几篇，教世人革面洗心，或可挽回劫数乎？"③ 该剧从世界大势、国家民族的高度对眼前的悲惨境况予以斥责，反省造成战争不断、同类相残、强权横行而无公理、无平等局面的原因，认为以物竞天择、优胜劣败为核心观念的进化论是造成这种种不幸的根本原因。这是作者坚定不移并在剧中一再强调的一个核心观念。

中国近现代社会的一个突出特征就是内忧外患频仍、天灾人祸不断。其中因为各种外敌入侵、内部动荡而产生的连续不断的战争，给中国人民造成了极大的心灵痛苦和精神创伤。章鸿钊一生的许多时候，就处在这种没有休止的动荡和战争之中，作为第二次世界大战重要组成部分的日军侵华战争将这种苦难推向了极端。因此，对于战争灾难的感同身受、对于时局的冷峻观察、对于出路的艰难探索，就自然成为《南华梦杂剧》着重表现的思想内容之一。作者对于当时残酷竞争、战争频仍、生灵涂炭的人类

① 吴书荫主编：《绥中吴氏藏钞本稿本戏曲丛刊》（第二册），学苑出版社2004年版，第108—109页。
② 同上书，第112—114页。
③ 同上书，第114—115页。

处境和世界局势表现出极大的失望，对人类文明理想与世界未来局势产生了深切的忧患。第一折《闺叹》中就对战争给普通百姓造成的苦难表现出深切同情："这些求富贵功名的人，正是庄子说的中民之荣官罢了。他们虽然卑鄙龌龊，倒还不甚荼毒生灵。无奈世上之人，不仅中民之士，更有那庄子说的'筋骨之士矜难，勇敢之士奋患，兵革之士乐战，势物之徒乐变'，那个不是未闻大道者？他们偏要纵横捭阖，拓土开疆，争地争城，建功立业，弄得那些百姓，朝不保暮，命似草菅，说起来好不可怜也！"① 第二折《友会》中又通过子祀、子犁、子来、子舆、子琴、子反几人之间关于什么是人、人格对于人的意义的论辩，批判进化论学说将人导向纵欲悖理、恶性竞争、相争相杀而不懂得树立人格的可悲道路，写道："（众）子舆，你说不信进化论，又说变鼠肝、变虫臂，不是自相矛盾么？（末）我说的变，是循天理、任自然，譬如昼明夜晦，夏暑冬寒，是正常的，不是创造的。进化论说的变，是纵人欲，背天理。损人利己，遂开残忍之风；有己无人，大启竞争之念。何尝相同欤？……人有人格，人格完全，方能算是个人；人格不具，便不能算是个人了。可恨那些进化论者，未尝知道人格，却将人与禽兽一例看待，导之于相争相杀之途，岂非是人类之蟊贼乎？"② 此处从另一角度表现了对进化论与野蛮性关系的思考，表达对战争局势和人类前途的忧患。无论是对于当时章鸿钊的思想意识、生活处境来说，还是对于当时的国家局势、民族命运来说，这种思考和忧患都是真挚而深刻的，也反映了章鸿钊对近现代西方科学观念与中国传统文化精神以及二者关系的深切体认，他思想认识的深刻性与独特性也从中得到充分的反映。

　　近现代以来，在中西古今文化碰撞冲突、交汇融通的文化背景和极端特殊的政治环境下，一代又一代中国知识分子为了民族独立、国家富强、文化复兴，一面忍受着列强的殖民侵略、侮辱欺凌，一面努力向西方学习、艰难地探求救国救民的真理，经历了极其艰难曲折的文化历程和心灵历程。既受中国传统思想文化熏陶浸润，又接受了西方近现代科学思想的章鸿钊，

　　① 吴书荫主编：《绥中吴氏藏钞本稿本戏曲丛刊》（第二册），学苑出版社2004年版，第111页。《庄子·徐无鬼》原文作："招世之士兴朝，中民之士荣官，筋力之士矜难，勇敢之士奋患，兵革之士乐战，枯槁之士宿名，法律之士广治，礼教之士敬容，仁义之士贵际。农夫无草莱之事则不比，商贾无市井之事则不比。庶人有旦暮之业则劝，百工有器械之巧则壮。钱财不积则贪者忧，权势不尤则夸者悲。势物之徒乐变，遭时有所用，不能无为也。"（陈鼓应：《庄子今注今译》，中华书局1983年版，第635页）按此处为概引，"筋骨之士"原文作"筋力之士"。

　　② 吴书荫主编：《绥中吴氏藏钞本稿本戏曲丛刊》（第二册），学苑出版社2004年版，第124—125页。

当然也是这个先进知识群体中的一员。但是，第一次世界大战之后、第二次世界大战正在进行中的特殊历史时刻，以进化论为代表的西方社会政治观念、文化思想观念的局限性首次如此鲜明、如此集中地表现出来的时候，一些知识分子对西方价值标准的先验式膜拜、向西方寻求真理的执着热情不能不受到巨大影响，基于理性精神的对于西方科学技术、思想学说天然般合法性的迷信开始向它的反面转化，怀疑、质疑、重新思考过往和眼前一切的意识，在一部分中国知识分子心中滋长起来。章鸿钊也是既熟悉西方科学又熟悉中国文化、既率先觉醒又最早陷入困惑的近现代中国知识分子中的一员。在西方的权威性、真理性思想遭到挑战、受到怀疑的时候，具有深厚的中国传统文化修养的章鸿钊自然将眼光投向了中华民族的思想传统。这种思想转向在《南华梦杂剧》中得到了充分的反映，最集中的表现就是对庄子、老子、孔子哲学思想的现世意义、当代价值及中国传统文化中其他思想精髓可能给人类处境和世界前途带来出路进行认真的思索，并在此基础上积极倡导鼓吹。这种思想转变和由此引发的科学观念、文化观念等方面的明显变化，也成为《南华梦杂剧》另一项引人注目的核心内容。

第三折《神游》以子桑户神游四方为线索，集中描绘了最繁华的都市与最恐怖的战场并存且互为因果的现象，认识到表面的文明景象中实际上包含着许多矛盾、隐藏着不少危险，由此感慨盛衰无常，兴亡满眼，古今中外，无不皆然，感到生死存亡，本是一体，无可留恋，却不知世人之梦何时能醒。小生扮子桑户云："我想世界上，惟其有如此繁盛的都市，方有适才所见恐怖的战场。可见文明景象中，包含着许多矛盾，隐藏着不少危险。怎如我中国孔子说的：'饭蔬食饮水，乐亦在其中矣'；老子说的：'虽有舟舆，无所乘；虽有甲兵，无所陈之。安其居，乐其俗，邻国相望，鸡犬之声相闻，民至老死不相往来'，为能省却无数争夺，免去一切烦恼乎？咳！什么是文明？什么是蛮野？我不愿论。"① 又写道："俺的大梦，如今已是乌啼月落、睡醒之时了，世界上的纷纷逐逐、扰扰攘攘，也都看遍了。不知他们的大梦，几时能醒也。俺想如今只有一位庄子，最善说梦。我去请他解释明白，把众生梦中所造成的劫运，挽回几分，岂不是好？"② 如果说批判进化论的主旨在于破对除广泛流行甚至成为主导思想倾向、价值标准的西方文化与价值观念的迷信，那么对于包括庄子、老子、孔子在

① 吴书荫主编：《绥中吴氏藏钞本稿本戏曲丛刊》（第二册），学苑出版社2004年版，第130—133页。
② 同上书，第139页。

内的中国传统思想学说的运用和宣传,则表明章鸿钊在充分了解、深入研究了西方进化论等思想学说之后,对于中国传统文化所蕴含的现代价值的思考和呼唤,也是在价值危机、人类危难之际向中国传统人文精神的一种自觉回归。其意义价值不仅是章鸿钊个人式的,而且具有反映时代思想转换的意味。

基于对进化论广泛流行所带来的局限性的认识和批判,加之正处于动荡不安的战争局势之中,章鸿钊希望从中国传统思想学说中寻求解脱、超越的出路。但是,这种思考和探求并没能真正解决思想上的困惑,也无法真正消解精神上的痛苦,于是难免让章鸿钊产生孤独无助、失望消极的情绪。《南华梦杂剧》中对于世界上是非、长短、生死等判断标准的不确定性、相对性的思考和表达,对于人生如梦、人类价值与出路虚幻性的感慨抒发,就是这种精神状况和内心情绪的反映或宣泄,从而也成为该剧内容的一个重要方面。

第四折《说梦》即通过子游访问庄子、庄子对时局的议论集中表达了这种情绪。庄子认为:一般人强分是非、争长论短,是造成无安宁日子的根本原因;如今七国争雄,生灵涂炭,你争我伐,岁岁不休,正不知何所底止,这种凄凉景象,世界上何时何地都有,世上已无干净土,人间只有是非场;实际上世上无真是非,连生死也是相对的、无法断定的,人生无非大梦一场,即使是古往今来那些英雄豪杰,也都如同一场大梦而已。剧中写道:"(游)依先生说来,是非是不易证明了。至于长短,可以用尺来量度的,难道也不能证明么?(庄)常言道:尺有所短,寸有所长。长短和是非,是一样难证明的。总之凡肉眼看得见的长短,都是相对的,不是绝对的。所以人间常有争长论短,一切争论,就因此而起。"①"(游)先生为了世人争长论短,举出这个例来,果然可惨也。(庄)这种成例,世界上何处没有?何时没有?子游,你试把千古史籍、万国地图,翻开一看者。【收江南】呀,十洲万国几羲皇?算征诛揖让总荒唐。怎的生灵填不尽是非场?何必怨苍苍,何必怨苍苍,端的是不应自坏你天堂。现在讲的,单则是看得见的一半,已闹得这样了。正是:世上已无干净土,人间只有是非场。……(庄)这却差了。我不过说世上无真是真非,连那生死,也是无法断定的。至于他们生前争来的富贵功名、娇妻艳妾、金银财宝,到了与这世界分手的时候,那一件有丝毫可以带得去的?只留得旁人几声叹息罢了。(游)可不是么!咳!人生在世,无非大梦一场,就是古往今来,英雄豪

① 吴书荫主编:《绥中吴氏藏钞本稿本戏曲丛刊》(第二册),学苑出版社2004年版,第143页。

杰，亦是大梦也。"① 非常明显，这是作者借剧中人物之口，表达自己心中的迷茫与失望、焦灼和困苦，也是希冀从中获得一些心理上的安慰、情感上的超脱。同时，作品的思想主题及其与当时战争动荡时局的密切关系也由此得到了集中充分的体现。这种写法和情绪作为全剧的结尾，也反映了作者对时局的深切关注和艰难思考，当然也可以引起同样深沉悠远的反思。

可见，章鸿钊在《南华梦杂剧》中表现了非常重要且特别深刻的思想观念和文化态度，反映了作者对当时人类处境、世界局势与人类前途的忧患。因此，《南华梦杂剧》绝非寻常的借戏遣兴、自娱娱人之作可比，而是作者生逢国家危难、民族危亡之际，身处艰难困苦、彷徨求索之中，以感同身受的情感体验、深切的人文情怀和科学观念为基础创作的一部宣传人本思想、渴望人类和平、完善世界秩序的具有道德理想主义色彩、哲理反省意味的戏曲作品，寄托了作者的忧时伤世情怀、探寻人类文明前景和社会文化理想，饱含着对人类命运、世界未来的深刻认识和独特预见，可谓内涵丰富、思想深邃、用意深微，具有深刻的思想价值和精神象征意义。因此，《南华梦杂剧》所表现的文化价值标准、蕴含的独特思想观念足当重视，而且益发显示出至今犹在的启发意义和历久弥新的警世价值。

（三）《南华梦杂剧》与《自鉴》的人类忧思

作为一位杰出的科学家，章鸿钊向以地质学成就闻名于世，其文学创作、哲学思想与文化观念尚未引起充分关注。从个人经历和思想脉络来看，章鸿钊对于近代以来人类处境、世界局势和前途的忧患并非从《南华梦杂剧》的创作开始，而是由来已久。他曾有感于20世纪初叶的政治局势、文化状况，特别是担忧西方科学日益发达、人类嗜欲日益恣肆、文化前途日趋渺茫的现实情况，特著《自鉴》一书以警醒世人。从民国十年（1921）上半年开始撰写，完成于十一年（1922）春天的《自鉴》一书，就集中地反映了章鸿钊的科学观、文化观和世界观，也是他一生所作最具有哲学思辨色彩、文化忧患意识和文明理想向往的作品。

《南华梦杂剧》和《自鉴》的创作前后相隔整整二十年，这在人的一生中并不能说是很短的时间，而且一为戏曲作品，一为思想论著，二者在创作体制、文体形态上存在着显著差异；但从思想脉络、文化态度、情感趋向、理想寄托等方面来看，它们之间又表现出非常明显的相关性和一致性，而且这一切都是出于作者的有意为之，堪可关注和研究。

① 吴书荫主编：《绥中吴氏藏钞本稿本戏曲丛刊》（第二册），学苑出版社2004年版，第146—148页。

首先值得注意的是深度了解章鸿钊思想历程、文化观念和戏曲创作的同辈人的评论，作为此剧的订谱者，也是最早读者之一的王季烈的评论尤堪充分关注。《南华梦杂剧》卷首有王季烈壬午冬至（民国三十一年十二月二十二日，1942年12月22日）所作《南华梦杂剧序》云：

> 老氏之教，黄帝导其源，庄列畅其流，旨在明自然之化，守知足之义。与孔子之节用爱人，孟子之养心寡欲，无异致也。自欧西科学日益发达，人类嗜欲日益恣肆，生物学家更倡为生存竞争之说，将一切宗教家言胥为推翻。于是人与人之间，我诈尔虞，此争彼夺，知利己而不顾损人；野心家复巧为播弄，以无穷之民命，供一己之牺牲。长此以往，非特贫者弱者无以自存，即彼富者强者，亦将同归于尽。则今日科学之发达，实为人类灭亡之原因，非过论也。章子爱存有见于此，以为人类之间，惟互爱乃能互存，而相杀即是自杀。彼天演论者，实误解造物生人之意，而导民以趋于自杀之途。因著《自鉴》一书，其警切之言，以为地质学中生代最繁之爬虫类，巨大凶猛，莫与比伦，而忽焉灭种，其原因未能尽归环境之变化，实由同类之相戕。人类互争不已，将步此等动物之后尘。惟孔子之仁恕，老氏之知足，能矫正人心，救此流弊。其书杀青已廿年，而世人佥以为赘言，莫之喻也。今更撰《南华梦杂剧》四折，以阐蒙庄奥义，冀导斯世于和平。填词既毕，就正于余。余曩读君之《自鉴》，觉君所言者，皆余心所欲言；余曩日所言者，亦有与君不谋而合者，深恨相见之晚。今读此杂剧，知君觉迷救劫之苦心，无时或息。且其原本哲理，劝止杀机，固比心融大师归玄境之神道设教，深切著明，为百倍也。世人能由此剧以读君之《自鉴》，由《自鉴》以读孔孟老庄诸古籍，使人矫正唯物论之失，防止科学之误用，庶几人类得以相安无事，不致灭种。此固全球人类存亡之关系，非仅一国家、一民族荣枯之关系云尔。①

王季烈在序文中详细介绍了《南华梦杂剧》的创作经过和觉迷救劫、互爱互存的主旨用意，特别指出此剧所针对的就是以进化论为中心的西方科学的广泛影响和由此导致的人类相争相杀、弱肉强食乃至战争掠夺的公然盛行，而改变这种惨状、挽救这种劫运的思想资源就是以孔子、孟子为代表的儒家学说和以老子、庄子为代表的道家学说为代表的中国传统思想

① 吴书荫主编：《绥中吴氏藏钞本稿本戏曲丛刊》（第二册），学苑出版社2004年版，第104—105页。

文化体系中的可取因素，揭示了作品的思想寄托、文化忧患及其与早年所作《自鉴》的密切关系，可谓知己见道之语。可见《南华梦杂剧》并不是偶然出现或意外产生的率性之作，而是作者经过多年文化学术积累、不断思考探求之后而创作的一部用心悠远、托意深微的作品。此外，从这篇序文中亦可见王季烈当时政治态度、思想观念的重要侧面，有助于深入全面地认识王季烈的政治文化观念。其中表达得最为强烈的对于世界前途、人类命运的担忧，与他在《人兽鉴传奇》中表达的思想主题具有明显的相通性和一致性。可见这篇序文也是王季烈借他人之创作寄托其自身文化忧患的用心着意之作。

从创作时间、政治背景、文化环境来看，20世纪40年代初期创作的《南华梦杂剧》固然有种种外在条件的刺激和触发，是作者思想观念、文化态度、情绪心境与当时民族命运、国家局势相联系、相呼应的结果。从章鸿钊自身的人生处境、思想情感、哲学观念、文化态度的变化轨迹与逻辑过程来看，也可以认为创作《南华梦杂剧》最直接、最重要的思想基础就是其早年写下的具有道德思想录和文化理想录性质的《自鉴》一书。章鸿钊先写《自鉴》，后作《南华梦杂剧》，这一时隔二十年的创作过程中存在着一种连绵不断、一以贯之的深远文化思想用意，特别是对当时国家命运、世界局势、人类命运的深切关注和深刻忧患。

关于《自鉴》一书的主旨和内容，章鸿钊在1922年4月3日为此书所作"自叙"中说："我们最切近的最主要的，就是一个人类的问题。人类要做什么，但问他生来的时候负着何种责任。人类可以做什么，但问他生来的时候带得何种精神。人类和别种动物有没有分别，但问他负着的责任、带着的精神，和别种动物有没有分别。人类固有的精神和责任融成一片，结晶起来，这就是一个人类的真面目。除却这个，人类便是形质的，便是无意义的，也不值得研究了。"① 又说："为什么要作《自鉴》，就是要我们认识自己的真面目。'自鉴'的意思，就是要从全体去体认，不是单从一部去体认，还要反身将全体放在性灵化的明镜里去体认。不是单放在形质化的肉眼里去体认。"② 还说过："《自鉴》的问题究竟是什么？就是人类在这个大世界里负着何种责任，带着何种精神，从前是怎样来的，将来又应当怎样去的，这是本著要解答的一个问题。但是能不能解答，解答的对不对，这还是本著不能解答的问题，所以只说这是我的一部自由思想录。"③ 可见

① 章鸿钊：《自鉴·自叙》，见《自鉴》卷首，1923年铅印本，第1页。
② 同上书，第1—2页。
③ 同上书，第3页。

作者所思考和解决的问题就是人类的问题、人类的整体处境和出路问题、人类的自我认识与自我反省问题。这在当时是具有一定预见性、超越性的思想和具有普世性的文化忧患、人类关怀,在近一个世纪后的今天看来,仍然不失其借鉴、反思的思想价值。

对于如此严肃而宏大问题的冷峻反思、深刻内省和在此基础上形成的忧患意识与真理性诘问,以及对于世界局势的估计、人类未来可能出路的探寻,贯穿于《自鉴》全书始终,成为其最具有特色、最为深刻的思想,也是最具有借鉴价值和警示意义的前瞻性思考。其第三章"人类的能力"中指出:"我们已经说过,现在的科学,不是追求真理的正路。这还不单是科学本身的问题,因为研究科学的,专顾着实业上或经济上的需要,只向着物质方面去发展,结果就完全变成一种欲利主义了。试问创造科学的真正目的,究竟为的是欲利主义呢?还是真理主义?假使创造的是一种真理主义,研究的又纯粹是一种欲利主义,这就是研究科学的把科学来做牺牲了。欲利主义完全征服了真理主义的结果,不单是真理永远不能产出,还要借着人类固有的能力,不断的倾向人欲的方面去活动,结果便会从科学里发生一种极大的危险。现在破坏的现象,就因为科学趋重欲利主义,所以比从前越扩大了。"① 又说:"不单是个人的争夺,还有国际的战争、社会的革命,也都会跟着这自私自利的一念鼓动起来。结果利是虚的,害是实的,所谓利欲主义,还不是徒托空言吗?便令利益真能普及了,也不过增加些社会的奢侈,抬高些日常的生活,繁殖些世界的人口,发泄些地下的精蕴,还要鼓动一般无赖豪杰的野心,久而久之,仍旧免不了争夺、战争、革命种种危险。"② 对于从实业和经济利益出发而造成的科学研究中的"利欲主义"与"真理主义"的尖锐对立提出严肃批评,并指出这种趋势的必然结果:"我们敢大胆的说一句:要是不能勘破这个欲利主义,人类的世界总是免不了破坏,人类的能力,也总是不断的供他牺牲,永远没有超越的高尚的动作。"③ 在这种情况下,也就必然产生国家主义强权、帝国主义战争的结果,也就必然导致武力争夺、战争不断的难堪局面。这种思想观念和价值取向在其后来所作《南华梦杂剧》中再次得到充分表现,连有的语句也是如此的相似。《自鉴》对《南华梦杂剧》的直接影响清晰可见。

对于进化论泛滥及其带来的严重后果、恶劣局势的揭示与批判并不是章鸿钊理论思考、文化忧患、警示告诫的终点,在此基础上还展开更深层

① 章鸿钊:《自鉴》,1923 年铅印本,第 48 页。
② 同上书,第 49 页。
③ 同上书,第 50 页。

次的思考,探索寻求突围的办法与方向。章鸿钊在《自鉴》第六章"人类的始末"中指出:"人类到了今日,好像已经抛弃了自己的责任,但天性里一种慈祥的动机,还留得一线未曾消灭。从历史上看去,常有几位哲人捧着性灵的启示,频频的降下人间来传导。像孔老孟墨耶释一流人物,都抱着一种成己成物的精神,努力去挽回世界的厄运,真算得是性灵的化身。这就是那个慈祥的动机还未消灭的证据。但是近来人类里边,又有一般文过饰非的,偏要借着异族自杀的先例,来给人类作参考,并且要给人类作榜样,这就是那一种'生存竞争'的学说了。照他们的意见,战争只是'天择律'上一种职务,没有战争,便不能淘汰,也就不能进化。"① 作者认为由于人类抛弃了自己的责任,受到"生存竞争"学说的影响,以至于产生了以战争形式残杀异族、同时也是自杀的种种残酷局面,以此达到淘汰异己、不断进化的目标。而孔子、老子、孟子、墨子、耶稣、释迦牟尼等思想家、宗教家所坚持的立场和所宣扬的学说,正是为了唤起人类慈祥的本性、真性灵的本心,以求挽回人类正在走向的厄运,给人类指出一条通途。因此,章鸿钊将中国以先秦诸子为中心的传统思想、西方基督教、印度佛教等作为思想资源,结合他所擅长的地质学理论方法,提出并阐述自己的"螺化论"思想。"螺化论"是章鸿钊针对"进化论"而创造的一个核心概念,并对其内涵、原理、用意等进行了详细的描述和阐发,在概念内涵及其思想基础、理论意义、应用范围等方面进行了详细的说明。这是章鸿钊在《自鉴》一书中提出并建立的一个非常重要的具有哲学思辨意味和具有方法论、认识论意义的概念,也是其科学思想、哲学思想和文化观念核心内涵的集中体现,反映了作为地质科学家的章鸿钊的人本观念、人文情怀和以人为本体、以人为世界中心的思想方法。

既然"螺化论"是针对近代以来在中国大行其道的"进化论"而提出的,而且与中国传统思想观念既有诸多联系又有明显区别,于是章鸿钊通过对与"螺化论"相区别、相关联的几个概念的辨析,进一步明确了"螺化论"与相关概念的关系,使之更加明晰、更加确切。章鸿钊"螺化论"既与西方的"进化论"不同,又与中国老庄学派的"自化论"有异,而是在这些概念或学说的基础上,运用不同的思维方式,从不同方面提出了一个更加具有综合性、圆融性的全新概念。"螺化论"的基本观念与核心思想所强调的变化,不是由于外在环境和习惯,而是回归人的本性与内心;也不是由自然力量驱动单向运行而最后归于命运,而是由自然与人的力量交

① 章鸿钊:《自鉴》,1923年铅印本,第156页。

互驱动而形成复式的轨道。可以认为,这是章鸿钊在吸收融会古今中外有关思想学说的基础上进行再探求、再创造而形成的认识人类与世界、表达人生态度与文化观念的一种具有创造性的思想方法,也构成了章鸿钊人文思想的基本结构与核心内涵。

章鸿钊"螺化论"思想的形成,并非仅仅依托中国传统文化思想中的天人合一、天地和谐与人本主义因素,而是与近现代西方科学观念尤其是地质学思想息息相通。中西古今多种思想学说、科学观念的交汇融通,共同构成了"螺化论"的理论资源和思想基础,也体现了集近现代西方科学思想与中国传统文化观念于一身的章鸿钊的理论取向和思想观念。这种理论姿态和文化态度也留下了可资认真思考总结的学术史与文化史经验。

面对当时的人类处境、世界局势,章鸿钊还进一步对人类提出了具有针对性、建设性的道路:"我们要觅的走路,总得要比较的切实一点。这个轨迹上的路,有窄的,有宽的,我们就要走宽路,不要走窄路。有正的,有歧的,我们就要走正路,不要走歧路。有平的,有险的,我们就要走平路,不要走险路。有远的,有近的,我们还要向远的路走,不要向近的路走。这就是《自鉴》的唯一目的,我们也就认为人类的唯一目的。如何去达到这个目的呢?我们还要再声明一句,就是不要大家单向物质的一条路上去走,要大家向着精神的一条路去走。"[1] 人类的目的就是要向宽路、正路、平路、远路去走,也就是不要仅仅依赖于物质文化和科学技术,而是要更多地走向精神文明和人性本身。这既是章鸿钊写作《自鉴》一书的根本目的,又是他一生追求和向往的人类目标与世界前途。

既然如此,假如要追根溯源的话,那么"螺化论"的原初动力因何而起、从何而来呢?对此,章鸿钊没有像进化论或许多西方科学那样,仅仅向人类以外的物质世界中去探寻,而是回归中国传统思想文化本身,求诸存在于人类本心本性之中的爱与道德。《自鉴》第四章"人类的天性"中说:"分析起来,性上也有两种分别:一种是性质,一种是性灵。人类得性乃生,性即是质,便是性质。质互相引,初原于'爱',人从'爱'生,生理自足。'爱'本不偏,所以至中,'爱'最无伪,所以至诚。性质里边,只是藏着一团至中至诚的'爱'。从'爱'直接推去,便知道人性是爱生存的,爱高尚的。不爱生存,如何能生?不爱高尚,如何生人?'爱'在性里,只是一种生生的原力。无论何物,都从'爱'生,都爱生存,人类更爱高尚的生存。"[2] 并据此再次对战争的残暴和反人道进行了严厉批判:"可

[1] 章鸿钊:《自鉴》,1923年铅印本,第161页。
[2] 同上书,第67—68页。

见当时的战争，大都不是为不足，只是去争有余，现在的战争更不容说了。不是有余，如何备战？不先备战，谁敢宣战？一年所入，海陆军防，糜其大半，一战之费，累代经营，还是不给，无论成败利钝，那个做戎首的，一定是先有余而后不足的。只因达尔文创了'物竞天择'的学说，便把战争的罪恶，都借'生存竞争'四个字来作口实，这是要欺谁呢？简直说来，战争只是生存的公敌，不废战争，又如何能生存呢？"①

循此思路，章鸿钊将"爱"与"道德"联系在一起，并专门阐述"道德"对于个体的人和人类的独特价值，以引发更加深入的探讨和更加深切的认识。他在《自鉴》第五章"人类的道德"中指出："道德不是人类的所有物，人类只是道德的所有物。不单是人类，宇宙万物，也都是道德的所有物，没有道德，便一切都没有了。"② 又说："就道德的根本立论，本没有人物的区别，更没有国家的分别和人种的分别。同是人类，何必要存这分别？更何必要看这个胜负？……一国的存亡，不是存亡的标准。推开一层说，凡是形质上的存亡，都不是存亡的标准。存亡的标准是什么？只是人道，就是人类的道德。所以我们知道'弱肉强食'不是自然界根本的普遍的定律，只有道德可以作自然界根本的普遍的定律。人类要了解到这个见地，才能向上，才合人格。要不然，还不是科学家常常解剖的一种圆颅方趾的动物吗？"③ 还说："宇宙里边并没有离开道德永远存在的环境，环境的势力，也就是道德赋给他的，还要受道德的支配。"④ 作者将"道德"视为人类社会和物质世界中一种先验的、超越的存在，视为可以考察规范世间万物特别是人类自身的普遍性价值标准，也就是赋予了"道德"以本体论意义。在此基础上，章鸿钊提出了与"螺化论"具有密切逻辑联系和思想渊源并可以作为其思想基础和动力原点的另一对概念"爱子"与"爱力"。章鸿钊还曾热切地号召人们唤醒心中的"爱子"和"爱力"，发挥其在人类社会与物质世界中的根本性作用，尽自己的本分，维持人类的生存。在后来的回忆录中，章鸿钊还说过："予曩撰《自鉴》，尝谓宇宙之中，可以从无生有，从有入无，往来不穷。永永自在者，只有一种爱子。爱子非质也，故无可析，亦非能析也，故无可量。但有一种力，无以名之，名之曰'爱力'。一切形形色色，高高下下，举视爱子与爱力之多寡大小而分。苟有人也，能将天赋之爱子个个磨得晶莹、炼得赤热，便令形骸躯壳，腐化尽净，

① 章鸿钊：《自鉴》，1923年铅印本，第70页。
② 同上书，第73页。
③ 同上书，第93页。
④ 同上书，第98页。

惟此爱子不能破坏。爱子自在，爱力自在，即其灵亦自在。然后知所以使予永永不能忘者，非引力也，乃出自爱子之爱力也。至此而予之《自鉴》，又得一实证矣。"①

这些表述不仅集中揭示了《自鉴》一书的核心思想和作者的主要用意，显示出章鸿钊从"螺化论"到"道德"、从"道德"到"爱子"及"爱力"的思想逻辑、人文情怀和文化观念，对于认识章鸿钊其人其书具有特别重要的价值，而且对于认识和评价他二十年后所作的《南华梦杂剧》的创作用意、蕴含的深刻思想和深远忧患，也具有直接而珍贵的启发价值。在这个意义上，认为《自鉴》是《南华梦杂剧》的创作基础和思想来源，《南华梦杂剧》是《自鉴》中表达的具有诗性哲学意味和终极关怀色彩的人本思想、"螺化论"和"爱子""爱力"观念的戏曲化表现，也当然是可以成立的。

（四）《南华梦杂剧》的情感寄托与人文启示

关于《南华梦杂剧》的创作情况，多年以后章鸿钊尝回忆说："是年予又撰《南华梦》杂剧四折，实本予曩年所撰之《自鉴》，举其浅显要义，以北曲传其声而已。填词既毕，王君九季烈先生谓于杂剧中别开生面者，喜而为之制谱，并赐之序。先生时年已七十矣，犹屡为倚笛歌之，其音激楚动人。予尝言声律之道，通于世教人心，使他日得借管弦砌末，导斯世于和平，拯生灵于水火，斯又区区之微意也。"又说过："此编于民国三十一年除夕前三日着手，历时一月许，于翌年二月一日写竟，即夏历壬午除夕前三日也。"由此可看出《南华梦杂剧》与作者早年著作《自鉴》的密切关系，也反映了作者在早年著作《自鉴》基础上、特殊的国家政治局势和个人经历心态之下创作此剧的深远文化用意。

杨钟健尝于1947年撰有《记章爱存先生》一文，述及章鸿钊文学、戏曲创作情况，对于了解此创作、作者心态与情感寄托颇有帮助。中有云："先生尝为《南华梦杂剧》以见志，此剧本尚未问世，余曾借观，知其中颇多自道与伤时警世之文。……读此两曲，可以想见先生于国难期间，不因贫病而稍移其志者。……其言甚婉，其意甚深，惜乎梦者自梦，醒者自醒耳。先生于国难期间所为诗词，大都类此。"② 尤可注意者，是其中特别指

① 章鸿钊：《六六自述》，武汉地质学院出版社1987年版，第75—76页。按：章鸿钊因长子元武（1912.10.11—1940.2.15）病逝，遂有此番感慨。
② 杨钟健：《记章爱存先生》，载《文讯》第七卷第六期，上海文通书局印行，民国三十六年十二月十五日（1947年12月15日）出版，第292页。

出的章鸿钊在日军侵华战争期间撰《南华梦杂剧》以"见志""自道与伤时警世"之用意。又有云:"先生思想中心,力主法自然。在各著作中,随处流露,而于古今自然研究法及其应用法中,尤反复言之。此亦即西哲征服自然之意,盖惟能了解自然法规,始可顺其法而行之。不但自然科学为然,政治人生,亦不外是。以此为中心,故先生对于老庄学说,备极拜崇,而对自相残杀之战争,尤深恶痛绝,故其言救世之道,又以孔墨为归。"① 这种"法自然"的人生观和世界观,融会古今中外思想学说以探求"救世之道"的愿望,在《自鉴》和《南华梦杂剧》中都得到了集中展现,也反映了章鸿钊深受老庄思想影响并身体力行的情况。杨钟健为章鸿钊弟子,后来也成为著名地质学家,所论不仅亲切可信,而且具有特殊的史料价值。

如上文所述,在思想脉络、文化观念和人生态度上,《自鉴》与《南华梦杂剧》显然具有直接而密切的关联。但是,由于创作时间的差距、文体形式的差异,以及不同时期国内、国际局势发生重大事变、产生的巨大变化,二者还是存在着明显的不同。最明显的不同就是完成于20世纪20年代初的《自鉴》为论著体,以近现代西方自然科学观念、中国传统思想文化的反省为基础,相当全面系统地阐述了作者对于人类自身、人与世界、物质世界与精神文明的认识,寄托了对于人类和世界的理想憧憬,是一部饱含人道主义、人文情怀的文化哲学著作;而完成于二十年后的20世纪40年代初的《南华梦杂剧》为戏曲体,基于早年关于人类处境、世界未来的思考和丰富的人生经验以及当时的国家民族命运,采用四折一楔子的元杂剧标准体制,所表现的对于人类处境与未来、世界前途和命运的看法更加简单明了,寄托的忧患更加深切凝重,也更多地带有一些无可奈何的感慨和悲观伤感的情绪。前后二十年间,《自鉴》和《南华梦杂剧》在思想观念上的一脉相承与变化差异,不仅非常突出地表现在这两部不同体式的作品之中,而且更加突出地发生在章鸿钊的思想文化观念之中。

以《自鉴》为基础,章鸿钊通过《南华梦杂剧》所要传达的核心思想是:以优胜劣汰、生存竞争为主导思想和价值标准的生物进化论学说的广泛流行,给世界各国和人类全体带来了严重后果,造成了巨大损失,使人类陷入了空前深重的危机之中,其主要表现形式就是战争掠夺的盛行并获得了合法性,人类失去了真正的公平正义的标准。因此,人类有走向异化的危险,世界有遭遇劫运的可能。这种情况同样发生在近现代以来的中国,尤其发生在接连不断的外国侵略战争之中,给中华民族带来了深重灾难和

① 杨钟健:《记章爱存先生》,载《文讯》第七卷第六期,上海文通书局印行,中华民国三十六年十二月十五日(1947年12月15日)出版,第292页。

空前严峻的政治危机与文化危机。要想避免更加恶劣后果的出现，要想挽救人类和世界于危机和危险之境，就是要清醒认识并有力破除以进化论为价值标准和发展目标的观念，用"螺化论"来矫正"进化论"的弊端。"螺化论"的思想基础就是存在于人心和世界之中的"爱子"，激发"爱子"运行并发挥作用的原动力就是"爱力"，从而形成了一个比较完整的道德观念体系和文化思想学说。

可见，章鸿钊以"螺化论""爱子"和"爱力"以及三者的互动相生关系为核心构成的思想学说，感于当时的世界和中国的社会文化状况，针对近现代以来在中国及世界许多地区广泛流行的进化论及其带来的弊端而发，包含着人性本善观念、人道主义和人文主义精神，也具有鲜明的道德理想主义色彩。同时，也是作为地质学家的章鸿钊对于包括地质学在内的近现代西方科学进行批判性反思、转化生新、变革发展的成果。这不论是从中国近现代以科学主义为主要标准和追求目标的思想路径来说，还是以救亡图存、反对侵略、国家独立和民族解放为主要任务的政治向往来说，都具有独特的思想价值、批判建设性和时代意义，在近一个世纪之后的今天看来，仍然具有突出的针对性、警示性、预见性和启发性。

从思想渊源和学术资源的角度来看，章鸿钊广博而深入的科学素养、学术意识、文化积累和广阔的人生经验，共同构成了"螺化论""爱子"与"爱力"说的思想文化基础。具体来说，近现代西方科学尤其是地质学、中国传统思想学说尤其是老子、庄子及墨子学说以及基督教与佛教的某些观念，都是章鸿钊《南华梦杂剧》思想观念和文化取向的重要基础；而以儒家思想为核心的中国传统知识分子的入世品格与家国情怀、以近代西方科学为依托的追求真理意识和独立思考精神，构成了这种思想观念和文化姿态的内在品质。日军侵华战争爆发、中国人民艰苦抗战、国家民族生死存亡的特殊政治局势和文化背景下被充分激发、集中体现的救亡图存使命、爱国主义精神，则是章鸿钊在二十年前的旧作《自鉴》基础上创作《南华梦杂剧》的直接触发点和灵感来源。

应当特别指出的是，《南华梦杂剧》创作于日军侵华战争全面爆发、中国人民已经进行了艰苦卓绝的抗日战争近五年之后，彼时正值中国人民抗日战争最艰苦、战争局势最不明朗的时期。当时章鸿钊为躲避战乱而居于家乡，《南华梦杂剧》所写内容虽颇具离奇荒诞色彩，但绝非一般文人墨客的自我遣兴、寄情风月之作，而是具有强烈现实感怀、时势针对性和思想文化深度的伤时感事之作。结合作者的思想行事、剧作内容和20世纪30年代末至40年代初的中国局势与世界局势，可以认为，此剧是章鸿钊在中国

人民遭受野蛮侵略、中华民族面临灭亡危险之际对当时国家前途命运、世界局势与人类未来进行的深沉追问，寄托了强烈的忧患意识和悲悯情怀。因此，应当认为这是一部通过离奇人物、荒诞故事反映作者真实而深刻的内心忧患与苦闷，具有明晰而广博的人类意识、世界眼光、人文情怀和国家民族意识的作品，也是一部寄托作者个人情感、宣泄精神苦闷的伤时感事、忧国忧民之作。

从中国近现代以来社会思潮、文化变迁的角度来看，在一个多世纪以来的中国现代文化建设过程中，在进化论、启蒙主义、科学主义、现代化、革命化等激进思潮或文化主张占据主导地位的同时，其实还存在着另一种微弱而持久、低沉而有力的声音。这种声音的核心思想在于从世界文明处境和中国现代文化遭际的角度出发，对人类和世界在走向工业化和现代化进程中，日益众多地出现战争与屠杀、专制与独裁、道德沦落、价值迷失、人心不古等现象进行反思，表现出对人类前途与中国命运的深切忧患，并试图从世界不同宗教、中国传统儒道思想的局限性与恒久价值的高度对包括中国人在内的人类文化困境提出思考并寻求出路、探索前行的方向。

在以创新变革、突破传统为主导取向的中国近现代戏剧史历程中，也仍然存在着一种以守护传统、传承传统为主要价值取向的戏剧观念，并留下了一些具有特殊人文价值和深刻启示性的剧作。20世纪40年代初杰出地质学家章鸿钊所撰《南华梦杂剧》就是以传统戏曲形式对世界文明、中国文化的现代化过程及其经验教训进行深刻反思的代表作，其中所表现的文化立场、所传递的文化观念表现了深度的文化关怀和深刻的文化忧患，具有特别可贵的观念超前性质和久远的人文价值，值得时人和后来者认真倾听并深入反思。而作者对于戏剧形式的选择，尤其是对于传奇与杂剧文体习惯、创作传统的守护和适度变革，则反映了一种更加深刻悠远的戏剧观念和文化观念，较之以批判传统、变古趋新为主导特征并长期流行的戏剧观念和文化观念，都更具有建设性和前瞻性，也更具有思想文化价值。

以早年创作的《自鉴》为直接创作基础，到了中国人民抗日战争最艰苦阶段的20世纪40年代初，章鸿钊对于以进化论为中心的西方近代科学的盛行及其带来的严重后果的担忧，对于通过中国传统的老庄哲学对于人与人、国与国、人与自然的态度以拯救世道人心的可能性的思考，主要是通过《南华梦杂剧》的曲词、人物对话得到充分表现的。作为地质学家的章鸿钊的戏曲创作，早已超越了以往戏曲中常常表现的内容范围、思想内涵和感情寄托，而是赋予传统戏曲形式以更加深刻宽广、更具有现代价值甚至超现代价值的理念思考和人文关切。从这个意义上说，假如认为《南华

梦杂剧》是一部以传统戏曲形式表现现代文化忧思和人本思想观念的哲理性戏剧，也应当是合适的。

然而，由于这种具有先觉性、预示性和普遍性的文化声音在喧嚣繁杂、急速行进的中国近现代语境中显得过于微弱，鲜有人注意或倾听，更少有人理解或产生共鸣，在长期以来以激进主义、科学主义、持续进化、不断革命逻辑为核心价值的话语体系中被严重遮蔽，甚至被粗暴地批判否定。从中国近现代戏剧史和文学史的角度来看，这些戏剧家及其作品不仅从未有过应得的一席之地，甚至尚未引起戏曲史、文学史研究者或者思想文化史研究者的应有注意。对于这些戏剧家及其戏剧作品所表现的戏剧观念、文化忧思所具有的警示性、预见性和启发性而言，的确是一个应当尽快弥补的损失，而对于从更加深切、更加辽远的视野下思考中国戏剧与文学、中国文化未来的今人来说，更是一个需要认真吸取的教训。从更大的文化范围、更广阔的思想空间来看，章鸿钊等所持有的这种稳健而生新、批判而建设、保守而变革的思想观念和文化姿态，对于中国近现代以来的思想建构、精神凝聚和文化选择也具有深刻的启发意义，有助于更加深刻有效地认识和反思一个多世纪以来的文化历程所留下的经验教训，并对当下与未来的思想建构、文化选择提供必要的启示和借鉴。章鸿钊对于当时的人类和世界所表达的思想困惑、文化忧患，其中有的已经成为今天必须面对和解决的生态、社会、政治或文化难题，可见当年的种种担心并非多馀。在目前的中国文化发展与建设中，尤其需要既深刻地总结历史的经验，又深入地吸取既往的教训。这样的文化建设才可能是真正有希望、有前途的，也才可能是符合人情与人性的根本需要的。

四、姚鹓雏戏曲的史实时事与感慨寄托

在许多人看来并不繁盛甚至不值得关注的中国近代戏曲史上，在作为中国古典戏曲最高成就之代表的传奇和杂剧走向式微终结的历程中，实际上出现过一批以继承戏曲传统、寻求变革创新的戏曲家。作为戏曲家，他们虽然颇带有生不逢时的悲情色彩，但作为传统戏曲与文化命脉的传承者，他们仍然进行着值得尊重的努力，扮演着从古典戏曲到现代戏剧变迁过渡的时代角色，做出了不可或缺也无法替代的思想文化贡献，从而获得了独特的戏曲史和文学史意义。留下了多种文学作品及其他著述、取得了多方面文学艺术成就的姚鹓雏，就是这批戏曲家、文学家中值得特别关注的一位。

(一) 姚鹓雏及其戏曲创作

姚鹓雏（1892—1954），名锡钧，字雄伯，号鹓雏，以号行，别署宛若、龙公、红豆词人。江苏松江（今属上海市）人。七岁丧母，寄居外祖父家。年十二，以第一名考入府中学堂。成绩优秀，毕业后被保送入京师大学堂。以作文优异，受到教授林纾激赏。该校提调商衍瀛亦爱其才，特许其免交膳学等费用。辛亥革命起，京师大学堂停办，辍学南归。在沪遇中国同盟会会员陈陶遗，经其介绍入《太平洋报》任编辑，得以结交叶楚伧、柳亚子等，加入南社，成为南社重要社员之一。与同社朱玺（号鸳雏）并称"二雏"，益以闻宥（号野鹤），称"云中三杰"。后于右任、叶楚伧、邵力子等创办《民国日报》，又邀其任文艺部编辑。曾任上海进步书局编辑，编辑过《申报·自由谈》（1916年4月起担任该副刊编辑），以及《七襄》《春声》杂志。1918年春南下新加坡，协助雷铁崖编辑《国民日报》，同年秋以病返国，得沈恩齐举荐，入江苏省幕。1927年以后，历任江苏省长公署、南京市政府、江苏省政府秘书，凡十馀年。其间曾兼任东南大学、河海工程学院、南京美术专科学校、江苏医政学院教职，主讲国学。1937年抗日战争爆发，姚鹓雏携家西走，经武汉、长沙、芷阳、贵阳而抵重庆。得监察院院长于右任之聘，任该院编纂，旋改主任秘书。抗战胜利后随院迁回南京，仍任主任秘书，并递补刘三遗缺为监察委员。1949年后，一度为松江县副县长，并任上海文史馆馆员、苏南区人民代表。1954年以胃病误诊为癌症，被误施手术而去世。

姚鹓雏于文学、艺术、学术研究皆所擅长。南社以外，曾入文学研究社、国学商兑会、京江曲社等学术、文艺团体。就文学而言，诗、词、散文、小说、戏曲均有造诣。为文宗林畏庐，论诗宗宋，推崇同光体，所作小说则属一般所谓鸳鸯蝴蝶派一路。著有长篇小说《燕蹴筝弦录》《风飐芙蓉记》《恨海孤舟记》《春奁艳影》《海鸥秋语》，另有《苍雪词》、《龙套人语》（后来重印时改名《江左十年目睹记》）、《止观室诗话》、《红豆书屋近词》、《苍雪词》三卷、《恬养簃诗》五卷（有作者自定、1984年油印本）、《梦湘阁说瓠》、《榆美室文存》、《桐花梦月馆随笔》、《饮粉庑笔语》，以及《二雏遗墨》（与朱玺合著）等。有传奇《沈家园》《红薇记》《菊影记》《山人扇》和《鸳鸯谱》五种，另有《炊黍梦新剧本》一种。其全部著作近年新辑为《姚鹓雏文集》，分为《小说卷》（上下）、《诗词卷》、《杂著卷》（上下）等，已由上海古籍出版社于2008年4月—2012年5月间陆续出版。

姚鹓雏的五种传奇作品，题材集中于两个方面：一是古代文人故事及相关政治事件，《沈家园传奇》《山人扇传奇》二种可归为此类；一是当时人物故事及时势世风变迁，《菊影记传奇》《红薇记传奇》和《鸳鸯谱》三种可归入此类。从题材选择的角度来看，姚鹓雏的戏曲创作似乎没有什么特别之处，而与中国传统戏曲创作的取材特点、创作习惯多有联系。但是，从姚鹓雏戏曲表现历史人物与故事、现实人物与事件所寄予的思想内涵、所传达的时代风气来看，则可以认为其戏曲创作依然反映了分明的近代观念与精神特征。从戏曲体制、文体形态的角度来看，也可以清晰地看到姚鹓雏在继承传统戏曲创作习惯的基础上，对典型的文人传奇体制所进行的有意变革。这种选择反映了近代以来传奇体制的显著变化，其中蕴含着丰富的时代风气与戏曲发展总体趋势等方面的信息。

（二）历史人物故事的书写

姚鹓雏表现历史人物和故事的传奇有两种：一是写宋代著名诗人陆游与唐瑶华爱情故事的《沈家园传奇》，一是写明末山人董天士与温玉爱情故事的《山人扇传奇》。在对历史人物故事进行戏剧化表现的过程中，也寄予了作者的人生况味与生活感受。

《沈家园传奇》，载《小说丛报》第十期至第十三期，民国四年四月三十日至八月十二日（1915年4月30日—8月12日）出版。署"鹓雏倚声"。《姚鹓雏文集·杂著卷》（上海古籍出版社2012年版）据以收录。又有民国年间张玉森钞本，名《沈家园杂剧》，见殷梦霞选编《郑振铎藏古吴莲勺庐钞本戏曲百种》第二十五册（国家图书馆出版社2009年版）。后者称此剧为"杂剧"。这种随意性的称呼反映了清末民初时期规范的元杂剧体制和标准的文人传奇体制均处于变动解体过程中这一重要的戏曲发展趋势。从此剧原刊本所反映的作者创作用意来看，以"传奇"视之为更恰当。

凡四出，出目为：第一出《独饮》、第二出《园遇》、第三出《草记》、第四出《埋恨》。首有作者前记，后有作者识语。从创作体制来看，此剧虽为传奇，全剧仅四出，已非标准的传奇体制。这种短小篇幅的传奇作品在近代戏曲史上极为常见，反映了传奇篇幅缩短、结构简化、与杂剧体制相互借鉴交流并日益融合的戏曲史趋势。

剧写陆游于归耕之后，仍关注朝政国事，一日至酒店痛饮，题诗七律三首于壁间。陆游之妻唐瑶华，在陆游游宦于外之时，被陆游母亲逐出家门，永为弃妇。桃花盛开之春日，唐瑶华至沈园闲步，巧遇陆游，陆游告之游宦四川十年方归，唐瑶华则将二人结缡时陆游所赠玉佩送还，二人伤

感之极。韩侂胄请陆游写南园记,陆游至韩府写之,文中寓劝规韩侂胄与朱熹相和之意,韩侂胄心中颇为不快。陆游年迈体弱,适在病中,儿子陆聿服侍汤药。陆游病笃,叮嘱儿子整顿精神,扭转乾坤,于写下示儿诗后去世。

以【正宫引子·瑞鹤仙】开场:"倦守蓬茅日,论平生壮概,金戈铁马。负杖盛平世,且药炉茶灶,鬓丝禅榻。闲哦千首,未信在苏黄之下。看中原莽莽,龙蛇起陆,健儿谁也?"以陆游原诗为上场诗,云:"无赖年光逐水流,人间随处送悠悠。千帆落浦湘天晚,孤笛吟风鄂县秋。小市莺光时痛饮,故宫禾黍亦闲愁。久留只恐惊凡目,又向西凉上酒楼。"结尾云:"(外书介)(吟介)死去原知万事空,但悲不见九州同。王师北定中原日,家祭无忘告乃翁。(掷笔介)聿儿,你见此诗,便知我一生心事了。【解三酲】耳根边仙璈缥缈,一刹时尘梦全抛,且看我蓬山历劫归来早。愿他年底定神州,令威化鹤归来好,北狄南蛮拱一朝,开怀抱。何用那清明麦饭,奠酒空浇?"结诗云:"历劫三生感不消,蓬山一别已迢迢。身骑箕尾归天上,气作山河壮本朝。"

剧首有作者乙卯一月五日(1915年2月18日)所作前记,可以帮助了解此剧的情节和作意,录之于此:

> 宋陆务观游以文雄一代,且与朱元晦交善,而以南园一记故,见摈士林,至于终身不振。又尝征诸野纪,知务观有家室隐恨,其事盖极伦常之幽怨,而卒不可言。独尝见之于诗,所谓"路近城南已怕行,沈家园内感重生"者是也。髫年读此诗,识其事,常往来于心。而韩侂胄者,魏公之裔,好夸喜功,侈张北挞。其人平生,实亦非秦会一比。宋时清议极重,不喜士类,缘以异视耳。乃至波及放翁,可谓枉矣。乙卯之春,端居无俚,拾取二则,衍为传奇。以是二者,皆为是翁恨事,故连类及之,其实初不相属。题曰《沈家园》者,即取诗中语也。乙卯一月五日,灯下走笔。①

从中可知,此剧内容主要表现陆游与前妻唐瑶华故事,寄予作者同情之心;还以此为线索,反映了陆游与韩侂胄的关系及宋代的士林风气,颇有为陆游鸣不平之意;而表现陆游壮志未酬身先死的结局,则不仅反映了陆游的悲剧性结局,而且寄托了作者对民国初年政治动荡、国家不幸局势

① 《小说丛报》第十期,1915年4月。

的感慨，颇有借古代故事寄予时势感慨之意。除此之外，对剧作的故事人物、结构安排等也做了简要交代，从中可见此剧艺术特色之若干侧面，颇可注意。

作者于此剧创作完毕之后，似乎意犹未尽，又于四天之后即乙卯一月九日（1915年2月22日）撰写了识语，置诸剧作之后，云：

> "生后是非谁管得，沿街听唱蔡中郎"，此放翁诗也。可见《琵琶》本事，在南宋时，已有演之者。而余复于千百年后，演放翁轶事，成此杂剧。放翁有灵，得弗哑然失笑？虽然，余之为此，盖颇别有所感。宋时党祸极烈，推其故，小人固为披猖，君子亦病固执。邵康节所谓君子小人同负其咎是也。夫小人之意，孰不欲自命为君子？彼君子者务屏之若浼，则倒行逆施有所不及计矣。余见今日时局，若有类乎是者，安得放翁其人者出而斡旋危局也？乙卯一月九日鹓雏识。①

非常明显，姚鹓雏担心读者不能很好地理解此剧的创作用意和主旨，于是在简单交代此剧的故事题材之后，即特别指出是由于陆游所处时代和人生经历引起了作者的感触与联想，对当时的各色人物、政治势力、国家局势、民族命运深怀担忧，特别是关于君子与小人的认定及相互关系、二者对政治时局应当共同担负的责任的分析，集中地显示出作者的思考深度和时势感慨，于是希望当时能够有陆游式的杰出人物出现，以斡旋危局，振兴国家。

可见，《沈家园传奇》的情节结构虽是以陆游与唐瑶华的爱情故事绾合而成，作者的主要创作目的却并非仅此而已，而是怀有更加深远的政治寓意，蕴含着对于民国初年国家局势、政治动荡的忧患感慨。因此可以说，这是一部以古鉴今、有深意存焉的戏曲作品。

另一部反映历史题材的戏曲作品《山人扇传奇》，载《小说月报》第九卷第二号，民国七年二月二十五日（1918年2月25日）出版。作者署"宛君"。《姚鹓雏文集·杂著卷》（上海古籍出版社2012年版）据以收录。

此剧取材于明末山人董天士轶事。写董天士生当国纲不振、世事日非、颠覆不远之际，无心于闻达之情，亦不问兴废之局。于一夜晚，忽见妖媚

① 《小说丛报》第十三期，1915年8月。按：陆游《剑南诗稿》卷三十三《小舟游近村舍舟步归》四首之四："斜阳古柳赵家庄，负鼓盲翁正作场。死后是非谁管得，满村听说蔡中郎。"见钱仲联《剑南诗稿校注》，上海古籍出版社1985年版，第2193页。姚鹓雏记述诗二句字句与此有异，恐无版本依据，当系记忆偶误所致。

女子温玉前来。此女虽系狐狸所化，却风流自赏、知书达理，且感于世风凌夷、人竞权势之现状，视董天士为制行谨严之正人君子，正气如山岳、胸怀如霁月，天神敬畏，鬼神敬爱，遂有以妾事之、奉侍巾栉之请。董天士不为所动，坚决拒绝。温玉提出一两全之法，请董天士为画一扇，并书诗作七律一首于其上，题为姬人温玉作。温玉如愿以偿，道出大厦将倾、二十年后即为浩劫之预言，准备离去。董天士一觉醒来，发现温玉亦在帐中未去，二人已共枕一宵。温玉为侍奉盥洗，尽巾栉之礼。董天士觉得此事不辱自己志节，感慨一腔爱国泪，当可为温玉破涕为笑。温玉辞去，并期十年后泰山上再得一会。

以【黄钟过曲·绛都春序】开场："书成天问，看落日中原，万般无命。蕨长薇肥，一饱艰难原吾分，两夜黑白还无定。叹钟鼎故人都尽。"结束曲云："【尾声】沧桑红泪今朝并。笑缥缈惊鸿留影，付与我老屋荒江叹暮春。"结诗云："烟缕蒙蒙蘸水青，纤腰相对惜娉婷。尊前试问香山老，柳宿新添第几星？"

此剧名曰传奇，实际上仅一出，篇幅非常短小，剧情亦相当简单。这种情况同样反映了清末民初时期大量发表于报刊的传奇、杂剧作品的特点，也反映了近代传奇与杂剧在体制上、形态上日益深刻地借鉴互补、交融合一的总体趋势，也反映了在多种文化因素促发下，传统戏曲的文体形态和戏曲史格局发生革命性变迁过程中的重要戏曲史现象。

卷首有作者识语云："传奇小道也，然审音飂律，含商嚼徵，非老于是者不能工。仆命无金星，才惭顾曲，王褒无洞箫之谙，高琳非浮磬之精。率尔操觚，知见嗤于大雅；偶然撅笛，原自外于知音。是出取明季山人董天士轶事，采缀成文。天士坚贞自抱，姓氏几于湮如。旅邸无书，艰于考证，遗漏舛误，知所不免。所赖红友，昭其拘墟尔。"[1] 不仅交代了此剧的题材来源和写作缘起，而且透露出作品的主要命意所在。

剧后有评语云："好名至于此狐至矣。有谓明季山人，声价至崇，狐亦从而化之者，然终不可及也。"又云："此篇非狐春秋也，然有微意不可没者。忠信之至，则信及豚鱼，人务厚自植其德而已矣。董天士者，贫贱人也。唯平生不苟取与，藜藿自守，已为庸人所难能。顾在立身制行之士，此特其一节耳。表而出之，亦足为末世鉴。狐之有无，固不足论也。"[2] 明确表达了对立身行世均得其正的忠信人格的肯定和表彰，充分说明了此剧为末世之鉴的创作主旨。

[1] 《小说月报》第九卷第二号，1918 年 2 月。
[2] 同上。

由《山人扇传奇》表现的内容可以更加充分、更加清晰地感受到，其故事与人物虽具有明显的传奇色彩，却只是表面现象或艺术表现形式而已。作者的主要创作目的是基于对明末世变之际政治局势和人心风俗的清醒认识而作，特别是对于董天士性情行事中"坚贞""忠信""自守"品质的褒奖表彰，更具有鉴错末世、针砭士风、警戒人心的用意。不仅如此，通过这一奇幻的历史故事，也确有针砭作者所处时代的动荡局势、士林风气、世风末俗之意。通过这种用意深微的艺术表现形式和戏剧化故事，作者所寄托的忧患意识和入世情怀，也得到了相当集中的体现，这也是作者的创作深意之所在。

（三）时事人物事件的记述

姚鹓雏在戏曲中对于当时人物与事件的表现，或取材于作者熟悉的文人实事或带有一定政治色彩的文化活动，或取材于当时产生了重大影响的政治事件与革命活动，表现出显著的纪实性质，反映了作者生活态度、文化观念和政治立场的重要侧面，也透露出姚鹓雏对于当时文人风气、文坛状况和政治局势的某些判断。

姚鹓雏记述时人时事的传奇作品有三种，即《菊影记传奇》《红薇记传奇》和《鸳鸯谱》，这些作品从不同角度反映了民国初年文人风气、政治事件和革命活动的重要侧面。与历史题材的戏曲创作相较，姚鹓雏时事人物与事件题材的创作显得更加重要，最能体现其戏曲创作的思想特点和艺术水平。这不仅表现在作品数量和作者的关注程度上，而且突出表现在作品的思想深度和社会影响上。

首先要讨论的《菊影记传奇》，载《小说丛报》第四期至第七期，民国三年九月一日至民国四年一月一日（1914年9月1日—1915年1月1日）出版。署"鹓雏填词"。《姚鹓雏文集·杂著卷》（上海古籍出版社2012年版）据以收录。

凡六出，出目为：第一出《忆梦》、第二出《闻歌》、第三出《琴心》、第四出《离筵》、第五出《停鸿》、第六出《赋甄》。此剧也属清末民初时期最常见的出数较少、篇幅短小的传奇作品，反映了戏曲家创作观念、传奇体制、传播方式等方面发生的显著变化。

此剧写吴江柳亚子与友人观名伶冯春航排演《血泪碑》新剧，遂对冯春航甚为喜爱，并尝为之刊《春航集》于上海。吴门另一名伶陆遵熹（字子美）亦在新剧社开演新剧《血泪碑》，柳亚子观看之后，亦十分喜爱陆子美，二人遂结兰蕙之好，推襟送抱，契合无间。陆子美将赴上海演剧，柳

亚子为之饯行，二人依依难舍。分别之后，柳亚子杜门却客，日以诗书自娱，以抒怀人相思之情。姚鹓雏起初对柳亚子此举不以为然，后亦寄诗与亚子，表达悔意。柳亚子又欲为陆遵熹刊《子美集》，得到友朋汪兰皋等赞同。

此剧系据朋友间实事写成，反映了当时文人习气和文坛风气的某些侧面，特别是记述了柳亚子与名伶密切交往、彼此喜爱的具体事实和感情倾向，留下了重要的民国初年文人生活史、心态史资料。值得注意的是，在此剧中，柳亚子当然作为主要人物出现，作者姚鹓雏也让自己作为比较重要的人物出现于剧中，使得此剧别具自述经历、见证实事的纪实色彩。

以【蝶恋花】开场："料峭东风生怅望，吹老啼莺，不信春无恙。海上连琴三迭唱，只馀小影心头葬。　满眼芳菲非昨状，忆煞樱桃，别意深无量。消得屯田馀绮荡，晓风残月垂杨傍。"定场诗为集龚自珍诗句，反映了当时一批南社文人模拟龚自珍诗词狂侠作风、剑气箫心、特立独行性格的一个侧面，云："少年击剑更吹箫，剑气箫心一例消。乞貌风鬟陪我坐，四厢花影怒于潮。"结束曲云："【尾声】黄鹤还宜崔颢题，华黍由庚一例依，自古功成何必已？"

剧后有作者于甲寅七月（1914年7月—8月）所作识语云：

> 此书情事略有增损，缘情粉饰，强事就文，在所不免。亚子、兰皋，当不以诳语相诃。即以文论，凤不善词，又值刊行诸君趣之颇亟，章成急就，雅非惬心。后四出以竟夕之力成之。忆萧斋一灯，天黑如墨时，草至《离筵》一出，真有全军尽一哭之感，觉商飙一片，飒然从十指间出也。子美见此，倘亦谓鹓雏多事否乎？甲寅新秋七月脱稿之后一日鹓雏漫志。①

从中可知此剧创作的大致情况和主要用意，特别值得注意的是姚鹓雏对柳亚子与名伶交往及相关事件的评价与态度。而从对当事人对此剧所写内容可能产生的反应的推测中，反映了颇为深微的情感内涵，也可以说寄托了作者对这一事件的价值评判和情感态度。

柳亚子作有《菊影记传奇序》，刊载于《民国日报》中华民国六年十二月二十九日（1917年12月29日）。有云："昔刘后村诗云：'死后是非谁管得，满村听唱蔡中郎。'言之若有馀憾。今则粉墨排场，即于吾生亲见之，

① 《小说丛报》第七期，1915年1月。

使得选事者流，傅以哀丝豪竹，演之红氍毹上，而余与姚子乃列席往观焉。其欷歔叹息，泣数行下，不且过于洪昉思、赵秋谷辈万万哉？质之姚子，以为何如？"① 可见作为姚鹓雏朋友、又作为此剧表现对象和主人公的柳亚子对这部作品的关注与评价，其中虽有认同赞赏之语，但同样明显的是，也流露出几许不以为然与无可奈何之情。

另一表现时人时事的作品《红薇记传奇》，载《小说世界》第二卷第一期（特刊号），民国十二年四月六日（1923 年 4 月 6 日）出版。仅刊一出《匿红》，未见续刊，似未完。署"姚鹓雏"。《姚鹓雏文集·杂著卷》（上海古籍出版社 2012 年版）据以收录。

此剧系根据当时实事写成。湖南醴陵人傅熊湘（号红薇生）因与革命同志组织创办《长沙日报》，被湖南督都汤芗铭通缉。回乡暂避几日后，重回长沙，适赶上再次搜捕。危急之际，与傅红薇有过一面之缘的青楼女子黄玉娇因佩服其人，激于正义，冒极大危险，将傅红薇藏于自己居处间壁之内，机智勇敢地诳走搜捕士兵，保护了傅红薇的安全。惜由于剧作情节刚刚开始，未见续刊，以下情节无法获见，全剧概貌难以推测，亦未知此剧是否已完成。

以【北新水令】开场："看碧天如水月儿高，远灯微，晚凉街道。"定场诗云："碧玉小家女，青楼大道傍。不须矜巨眼，红拂亦寻常。"结束曲云："【南尾】蓬山路远何人到，亏杀个操刀月老。我还要手挽风花殿六朝。"

《红薇记传奇》发表时，编者叶劲风加按语云："本馆积稿中，有姚鹓雏先生之《红薇记传奇》，风得之，如获奇珍，然不能无感。盖文人一艺之成，不知洒却几许心血，幸而刊行问世，知音有几？不幸而为编者所弃，则此一片心血，直与废楮残墨同朽耳。风不学，入世较浅，不获与文坛诸巨子周旋。然景慕之忱，无时或已。兹特将《红薇记小序》制成锌版，列诸篇首，世之仰慕先生如我者，得见其墨迹，其乐宁有涯乎？"②

姚鹓雏于丁巳仲冬三日（1917 年 12 月 16 日）所作此剧序文云：

> 旧岁傅子钝根有《红薇感旧记》之作，贻书四方朋好，索为题咏，

① 《民国日报》中华民国六年十二月二十九日（1917 年 12 月 29 日）。按：柳亚子所引诗句并非刘克庄（后村）所作，乃为陆游《小舟游近村舍舟步归》四首之四后二句，当作："死后是非谁管得，满村听说蔡中郎。"见钱仲联《剑南诗稿校注》，上海古籍出版社 1985 年版，第 2193 页。当系柳亚子记忆之误。另，《姚鹓雏文集·杂著卷》（上海古籍出版社 2012 年版）据《南社丛刻》第十二集收录此序，标点颇有可商之处。见是书第 1001 页。

② 《小说世界》第二卷第一期，1923 年 4 月。

坐懒废事，迄无以应。亦缘傅子自记之文，属辞连狎，文深旨隐，湘吴间阻，探索为难，因循辍笔，非敢缓也。自顷宋子痴萍，来自锡山，酒畔恣谭，忽触往事。痴萍曾游三湘，知之详尽，掀髯撼几，妙绪环生。因思伎召才侠，古多有之。若夫曲巷之家，一面之识，缇骑环走，势且猝发，而独坦然匿之，无所却颜，则傅生所遇，为难靓矣。不揣薄劣，衍为杂剧，俾四海知傅生者，知有此豸也。丁巳仲冬三日华亭姚鹓雏。①

从中可知《红薇记传奇》之故事所本、创作主旨及主要经过，以及此事在当时文士友朋之间的影响，尤其可见作者姚鹓雏对于这一在当时引起重要反响的事件的表现和评价，对于深入了解此剧及相关史事具有重要的参考价值。

由于材料所限，《红薇记传奇》未能看到全貌，甚至连作者的总体设计、创作意图也难以窥见，但从所发表的部分仍然可以看出，姚鹓雏时人时事剧创作中以当时重要人物及相关事件为基础、紧密结合方兴未艾的民主革命思潮的思想特点，表现出明显的传史纪实色彩。其中当然包含着作者基于对当时政治思潮、民主运动的理解和认识而表现出来的戏曲创作观念和政治文化观念，其思想用意和情感寄托也从中得到了比较充分的反映。

姚鹓雏最有史料价值、最值得重视的一部时人时事戏曲当推未被充分注意、甚至鲜有人知晓的《鸳鸯谱》。此剧以往并未引起研究者的注意，一些关于近代戏曲的曲录、曲目著作亦未予著录，偶有笔记文献虽尝提及，然多有不准确之处。

《鸳鸯谱》，剧名前标"红豆书屋传奇第三种"，署"鹓雏"，载《太平洋报》民国元年七月二日至九月十二日（1912年7月2日—9月12日）。《姚鹓雏文集·杂著卷》（上海古籍出版社2012年版）据以收录。

仅见七出，出目为：第一出《辞家》、第二出《闺情》、第三出《博浪》、第四出《京获》、第五出《求援》、第六出《探狱》、第七出《求援》②。未完，以下未见。从已经刊行的七出中，难以推测全剧的篇幅与结构，亦未知是否全部创作完成。

第一出前有作者识语云："此本传晚近名人韵事，缘情绮靡，略有润

① 《小说世界》第二卷第一期，1923年4月。
② 按：此剧第五出、第七出出目均为《求援》，似有误。然目前所见此剧仅此一种版本，无可参照比勘，姑存之以待考。

色。本事兹姑不具。例有缘起、楔子，亦以取快阅者，略不陈也。鹓雏附识。"① 第二出之末又有作者识语云："偶学倚声，未娴格律，冗缛相薄，神解都非。自阅二折，疵类百出，拟俟成书，尚须改定。姑以宽谅，望之阅者。著者识。"②

以【正宫引子·新荷叶】开场："年华如水尽狂抛，数心头壮怀了了。伊人秋水总迢迢，玉箫天末新声袅。"定场诗云："料峭春寒别意多，新愁旧恨自消磨。东山安石人难起，斯世苍生奈若何？"③

剧写广陵书生黄钟（字伯愁），已许下汪氏女子亲事，然有感于疮痍满目，中原多事，意欲为国驰驱，报效国家。恰得中山先生邀约东游、共图救国之信，即辞别母亲，兼程前往日本。黄钟到日本后，又得中山先生之命，令其回国，入京实施暗杀行动，并派罗年奉（字子微）、汪厥山二人辅助。入京一个月后，时值中秋，黄钟伺机以利剑刺杀醇亲王摄政王载沣，事败被俘，坚贞不屈，被关进死牢。中山先生致信岭南商人家女子张舜英设法营救，张舜英又找到南海张炎（字雨生）相助，准备先前往狱中探望。张炎遂以广西分省法官身份，以参观监狱为名，前往探望黄钟。张炎设法与黄钟在狱中相见，黄钟用鲜血在衣服上为张舜英书写"书到平安"四字。一同与黄钟游学日本的岭南青年朱执信漫游至申江，欣赏北固山山水景色，恰遇自京南归求援的张炎。二人商议办法，决心戮力同仇，营救黄钟。朱执信又前往朋友章智云处，准备商量对策，不巧智云外出，未得相见。剧本刊载至此而止，以下情节未见。

由所见部分可知，《鸳鸯谱》所写，乃是以汪兆铭（号精卫）与陈璧君二人爱情故事为线索，表现宣统二年（1901）汪兆铭等人以暗杀摄政王载沣为中心的革命活动及相关事件的作品。剧中主人公黄钟即汪兆铭的化身，张舜英即陈璧君的化身，随同进京辅助暗杀活动的罗年奉、汪厥山的原型当为黄复生、喻培伦。此外，剧中出现的朱执信、虽未出场但屡次被提及的孙中山先生等人，均为真姓实名，体现了作品的时代色彩和革命精神。

特别需要指出的是，第七出《救援》中，有朱执信与黄钟赠别诗云："决绝复决绝，萧艾萋萋生，不如蕙兰折。白露冷冷群卉尽，不如柔条倚风泣。中夜出门去，三步两徘徊。言念同心人，中情自崩摧。我心固匪石，万言千言空尔为。月光皎皎缺复圆，星光晱晱繁复稀。月光星光两澹荡，欲明未明鸡唱时。芙蓉江上好，幽兰窗下洁。所宝在素心，不向西风弄颜

① 《太平洋报》民国元年七月二日（1912年7月2日）。
② 《太平洋报》民国元年七月十一日（1912年7月11日）。
③ 《太平洋报》民国元年七月二日（1912年7月2日）。

色。水流还朝宗，叶落还肥梗。来年当三月，坐看万木繁。人身代谢亦如此，此身何惜秋前萎？"① 按，此诗确为朱执信所作，原见《朱执信先生自书诗遗墨》，后辑入《朱执信集》，诗题作《拟古决绝词》。题下有编者注曰："《拟古决绝词》与下一首《代答》，都是1909年秋所作。时汪兆铭等拟到北京刺杀清摄政王，朱执信以此二诗赠之。原手稿已佚，此为1921年2月汪兆铭所录。"② 唯二者字句有异同："白露泠泠群卉尽"，《朱执信集》作"白露泠泠群卉尽"；"不如柔条倚风泣"，《朱执信集》作"只剩柔条倚风泣"；"万言千言空尔为"，《朱执信集》作"千言万言空尔为"；"叶落还肥梗"，《朱执信集》作"叶落还肥根"；"来年当三月"，《朱执信集》作"来岁当三月"；"人身代谢亦如此"，《朱执信集》作"人生世上亦如此"。③ 在引用此诗中间，剧中人物朱执信云："哈哈，惟我精卫足当此语，馀子碌碌，不足道也。"④ 可见所指确为汪兆铭（号精卫）无疑。

同在第七出《救援》中又有诗云："蒲柳望秋零，冻雀守弦干。所贵特达人，贞心盟岁寒。齐鸟三年不飞飞冲天，所争讵在须臾间？我有变徵歌，欲奏先汍澜。丈夫各有千秋意，毋为区区儿女颜。相期千金石，誓涤尘垢清尘寰。何意中道判，欲往逝不还。此情惟为言，心摧力已殚。不惜此身苦，恐令心期负。含进辛此辞，愿君一回顾。"⑤ 按，此诗亦为朱执信所作，原见《朱执信先生自书诗遗墨》，后辑入《朱执信集》，诗题作《代答》。二者字句亦有异同："冻雀守弦干"，《朱执信集》作"冻雀守纥干"；"我有变徵歌，欲奏先汍澜"，《朱执信集》作"我有变征歌，欲奏先泛澜"，显误，"征"当作"徵"；此句下《朱执信集》有"歌中何所言，意气倾邱山"二句，为剧中所无；"相期千金石，誓涤尘垢清尘寰"，《朱执信集》作"相期譬金石，誓涤尘垢清人寰"；"何意中道判，欲往逝不还"，《朱执信集》作"何意中道去，一往逝不还"；"此情惟为言"，《朱执信集》作"此情谁为言"，当以前者为是；"恐今心期负"，当系排印之误，《朱执信集》作"恐令心期负"，是；"含进辛此辞"，当系排印之误，《朱执信集》作"含辛进此歌"，是。⑥ 在引用此诗时，剧中人物张炎（字雨生）说道："此是俺至友朱执信为黄伯憨所作。"更可见剧中之黄钟（字伯憨）即汪兆铭（号精卫）。

① 《太平洋报》民国元年九月八日（1912年9月8日）。
② 广东省哲学社会科学研究所历史研究室编：《朱执信集》，中华书局1979年版，第899页。
③ 广东省哲学社会科学研究所历史研究室编：《朱执信集》，中华书局1979年版，第898页。
④ 《太平洋报》民国元年九月八日（1912年9月8日）。
⑤ 同上。
⑥ 广东省哲学社会科学研究所历史研究室编：《朱执信集》，中华书局1979年版，第898页。

还需要指出，1909 年朱执信为汪兆铭送行所作的这两首诗原稿已佚，今所见者为汪兆铭于此后十二年即 1921 年所录。非常明显，1912 年创作的《鸳鸯谱》传奇距此诗写作的时间更近。而且，从作者的创作态度和写作方法来看，《鸳鸯谱》除剧中人物采用化名之外，所写内容在当时属于非常重大的革命斗争题材，所写人物也是当时显赫一时的政治人物，具有非常明显的纪实色彩。既如此，则可以认为，剧中保存的这两首朱执信早期诗歌，有可能更接近作者的创作原貌，或可补今传朱执信这两首诗歌文献史料之不足，因此具有特殊的文献价值。当然，这是此剧的作者姚鹓雏在创作之初所不会意料到的。

另外，柳亚子所作《〈春声〉序》中有云："姚子又有《博浪椎传奇》之作，纪汪先生精卫、陈女士璧君伉俪佚事，排日载诸报章，会报社中辍，书亦未竟。余甚憾焉。世变既亟，旧侣星散。姚子息影峰泖间，杜门却扫，若将终其身者，则益以小说自放。于是述余与吴门陆生遇合事，谱为《菊影记传奇》，复点缀金凤亭长《风怀二百韵》，成《燕蹴筝弦录》一卷，并使余叙而刊行之。海内外读姚子书者，即此可以知其梗概矣。"① 虽有柳亚子这样说，但并未见《博浪椎传奇》传本，亦未见关于此剧的其他材料，因此未能知晓其中详情。其中说到的"排日载诸报章，会报社中辍，书亦未竟"，所指当为《太平洋报》，还透露出因为报纸停办、此剧亦未能创作完成的情况，倒是颇有参考价值的。

关于柳亚子上述言论的理解，从新见《鸳鸯谱》传奇中，可以产生另一种可能：此剧的第三出即为《博浪》，显然取自《史记·留侯世家》所载欲为韩国报仇的张良在博浪沙以铁椎狙击秦始皇故事。此剧也是写汪精卫与陈璧君反清革命斗争故事，很有可能是因为柳亚子记忆有误，将《鸳鸯谱》传奇一出的名称《博浪》当作了全剧名称，遂将此剧称作《博浪椎传奇》。从目前所见文献资料、所知情况来看，柳亚子出现这种误记的可能性不仅存在，而且可能性较大。

可见，《鸳鸯谱》以英雄儿女为情节和情感主线的题材特点不仅非常适合传奇的取材特点和戏曲性要求，具有进行戏剧化表现的题材与情感基础，而且相当直接地反映了当时的重大政治事件和革命运动，传达了民国初年一大批年轻革命者的斗争精神以及向往政治变革、暴力革命的人士的愿望。这在当时可视为时代的强音和中国的出路之所在，这样的作品产生巨大影响就是自然而然的了。姚鹓雏正是从这一角度切入了时代主题，传达出一

① 《春声》（第一集）卷首，丙辰年旧历一月一日（1916 年 2 月 3 日）初版发行。

大批南社文学家的政治理想和情感追求，从而使作品获得了超越一般爱情故事而上之的思想价值和时代意义；与此同时，作者个人的政治主张与情感寄托也从这种兼具传奇性与革命性的故事中得到了表现。

（四）结语

总之，姚鹓雏的戏曲创作，无论是古代著名人物爱情故事、政治生活事件的戏剧化书写，还是当时重要人物、政治事件的纪实性反映，都表现出明晰的存史纪实意识，在爱情情节、传奇故事的背后传达出深刻的政治思想内涵，反映了作者的戏曲创作观念。这种基于当时国家现实状况、政治局势所表现的思想倾向与政治向往，显示出作者独特的观察角度和思想深度，也生动地传达出时代的政治主题和时局忧患，而将自己的政治观念、情感倾向寄托于戏剧故事和人物的自然表现之中，表现得自然妥当。在艺术处理上，姚鹓雏的传奇体制一方面自觉继承传统戏曲的形式特点，另一方面也有意识地对传统戏曲体制进行了变革创新的尝试。这一点与清末民初大量发表于报刊上的同类作品相比，并没有什么明显的特殊之处；换言之，也可以认为在规范的传奇、杂剧体制发生重大变革，新的戏曲体制正在酝酿形成的过程中，姚鹓雏的戏曲创作应和了这种具有重要戏剧史、文学史意义的趋势。姚鹓雏还相当注意戏曲本身的艺术要求和审美习惯，比较重视对生活情趣、文人趣味、娱乐因素的运用，相当注意戏曲的趣味性，甚至运用一些游戏笔墨，有助于提高戏曲的通俗性和可接受性。

这种艺术选择和创新倾向当然与姚鹓雏出身于江苏松江，又为南社社友，颇受南社文人风气与创作习惯的影响有关；也与他在小说创作上属于一般所谓"鸳鸯蝴蝶派"，深受民国初年以上海地区为中心的文人交往、生活情趣的影响密切相关。也就是说，姚鹓雏的戏曲创作，一方面是他自身生活经验、创作观念、艺术情趣的表现方式，从而显示出与他的小说、诗词及其他文章的相关性，另一方面也是清末民初戏曲创作风气、南社文人创作习惯影响下的结果，当然也与近代上海地区的文人群体活动、整体文化环境紧密相关。无论如何，认为姚鹓雏是近代戏曲史上一位值得关注的戏曲家，他的五种传奇作品是近代传奇杂剧史上的重要成绩，应当是恰如其分的。

五、顾随杂剧的体制通变与情感寄托

在五四运动以来中国新文学建设方兴未艾、新文化运动与左翼文化运

动蓬勃兴起的背景下,在中国传统文学与传统文化勉力延续其命运并逐渐走向终结的过程中,实际上存在着一群知者无多甚至已被遗忘的传统文学家,其中不乏创作了多种传奇和杂剧的相当出色的传统戏曲家。这些传统戏曲家和文学家的所进行的传统文学创作及其中表现出来的文化态度与文化选择,不仅是中国近现代文学史上一个值得重视的文学文化现象,是一笔珍贵的精神财富,而且是同一时期思想文化史上具有丰富内涵和深刻意义的人文现象。

本节拟讨论的既创作过传统诗词、散曲、杂剧,又创作过小说、散文、新诗等新文学作品,还在中国文学、佛教文化、西洋文学及文学理论等学术领域多有研究、多所建树的学者顾随,就是那批处于新旧文学与文化冲突转换、价值重建之际的人文知识分子中极具代表性的一位。

(一) 顾随及其著述

顾随(1897—1960),原名宝随,字羡季,别号苦水。河北清河人。1915 年入北洋大学肄业两年。1920 年毕业于北京大学。历任山东、河北、天津等地中学教师。1924 年参加浅草社,为该社主要成员之一。1929 年后,历任燕京大学、辅仁大学、北京师范大学教授,并兼职于北京大学、中法大学。1949 年起兼辅仁大学中文系主任。在 1952 年 8 月开始进行的全国性高校院系调整中,顾随于 1953 年调天津师范学院(1960 年改河北大学,由天津迁河北保定)任教,直至逝世。作为一位长期在大学从事教学研究的学者,顾随于中国文学与文化、佛教文化研究颇有功力,成就斐然,主要领域有古代诗学、词学、元明戏曲、古代小说、佛典翻译文学等,于古代书法理论等亦多有心得。诗词文方面主要著述有《曹操乐府诗初探》《〈文心雕龙·夸饰篇〉后记》《稼轩词说》《东坡词说》《诗词散论》《揣籥录》《驼庵诗话》《驼庵文话》《禅与诗》等,小说戏曲方面主要著述有《元明清戏曲史(残稿)》《元曲方言考》《夜漫漫斋读曲记》《不登堂看书外记》《看"红"答玉言问(未完稿)》等,其他方面尚有《小说家之鲁迅》《〈彷徨〉与〈离骚〉》《关于安特列夫》等。其著作后人尝为整理出版《顾随文集》《顾随:诗文丛论》《顾随说禅》《苦水作剧》等。今其全部著作已汇编为《顾随全集》,分为创作、著述、讲录、书信日记四卷,由河北教育出版社于 2000 年 12 月出版。《顾随全集》后又增订为十卷,由河北教育出版社于 2014 年 3 月出版。这不仅是对这位著名作家、杰出学者的最好纪念,也为研究者提供了翔实而全面的原始文献。

假如按照中国文学研究界已通行多年、时下仍然流行的将"新文学"

与"旧文学"对举的看法和做法，顾随的文学创作可以分为新文学和旧文学两个方面。就新文学而言，曾在《浅草》《沉钟》杂志上发表过《失踪》《废墟》等小说，另有《反目》《佟二》《乡村传奇——晚清时代牛店子的故事》《爱——疯人的慰藉》《夫妻的笑——街上夜行所见》《枯死的山仙》等小说，成为一个小说家也是顾随十多岁时就已萌生的理想；曾在《骆驼草》《青年界》《天津日报》等报刊发表过《夏初》《剜荠菜》《槐蚕》等散文，另作有《月夜在青州西门上》《梦想一》《梦想二》《汽车上，火车上，洋车上，与驴背子上》《春天的菜》《偶感致季韶》《私孰·小学·中学——童年与少年的回忆（未完稿）》等散文，1921年至1923年还写作过《送伯屏晋京》《禹临道中口占寄伯屏，代候京都、涿郡诸友》《打油诗一首致君培》《"俳句"小诗录呈屏兄》《偶感》等几首白话新诗，还曾由英文翻译过俄国作家安德烈耶夫的小说《大笑》。

但是，顾随用力最多、最有心得、数量也较多的是传统文学创作。写作诗词的兴趣差不多保持了一生，诗词作品也成为他一生创作中数量最多的部分。其词先后辑为《无病词》《味辛词》《荒原词》《留春词》《积木词》《霰集词》《濡露词》《倦驼庵词稿》《闻角词》等集并有集外词；其诗先后辑为《苦水诗存》《和香盦集》《倦驼庵诗稿辑存》《驼庵诗草辑存》等集及集外诗；散曲创作也是其兴趣所在，所作散曲今仅存《大石调·青杏子 新秋坐雨》《北曲·醉太平》等，绝大部分已散佚。顾随亦擅戏曲，有《馋秀才》、《苦水作剧三种》（含《垂老禅僧再出家》《祝英台身化蝶》《马郎妇坐化金沙滩》三种及附录《飞将军百战不封侯》一种）、《陟山观海游春记》。这些诗词、戏曲创作，使顾随成为新文学与新文化兴起之际一位对传统文学形式深有体会、努力坚守且取得了突出成就的学者型文学家；而其中的杂剧创作，使顾随成为传统戏曲的典范形式传奇和杂剧不得不走向式微终结之际出现的一位杰出戏曲家。

这里还想特别指出的是，在顾随那一代人文知识分子的思想观念和著述实践中，尽管非常分明地感受和经历着巨大而深刻的文化动荡与变迁，但并不存在所谓后来变得越来越泾渭分明甚至势不两立的新文学与旧文学的对峙，也不存在所谓学术研究与文学创作之间的扞格不入，甚至在中西文化之间、在不同文体的创作之间、在不同学术领域的研究之间，也不存在如今已变得如此深刻且难以跨越的鸿沟。兼收并蓄、多元综合、创新发展、自成面貌，是他们思想观念和文学创作、学术研究中经常彰显的一种文化姿态。这种在今天看来已显得非常陌生遥远的人文素养和文化态度，不仅值得从学术研究的意义上予以充分的注意，而且应当在更加广阔的思

想传承和文化命脉的意义上引起深入的反思。

（二）二折杂剧《馋秀才》

《馋秀才》杂剧，共二折，两折之间有一楔子。初作于1933年冬，1941年10月写定。剧末有作者"跋"。所见此剧有三种版本：一为《辛巳文录初集》所收本（北京：文奎堂书庄，1941年10月）；二为叶嘉莹辑《苦水作剧》附录本（台北：桂冠图书股份有限公司，1992年10月）；三为《顾随全集》所收本（石家庄：河北教育出版社，2000年12月；河北教育出版社，2014年3月）。上述三种版本无异。

此剧写河南汴梁人赵伯兴，自幼家境富裕，贪图口腹之欲，学会烹调之能。然及长大成人之后，文不成武不就，坐吃山空，被人称为"馋秀才"。流落至西安府紫阳县东乡弥陀寺中，以教村学为生。逢连日大雪，学童不来上学，赵伯兴饥寒交迫，极为狼狈。无聊之际，与寺中住持不空和尚一同饮酒闲谈，知悉不空和尚得一鲜鱼，赵伯兴即为之烹调，味极鲜美，住持叹服。适县令因厨师逃走，吃饭无味，令皂隶张千、李万外出另寻一烹调高手，遍寻不获，被打得腿生棒疮。不空和尚悯二人之苦，遂举荐赵伯兴，且带他们前往拜访。不空和尚再三劝说，张千、李万百般请求，竟至下跪哀告。然赵伯兴不为所动，情愿忍受饥寒，困顿书囊，亦不愿入厨房伺候他人。遂提出条件，除非县令为之下厨烧火，或者教县令亲自来请，并敬酒三杯以明诚意，才可以答应前去做厨师。张千、李万当然不敢应承，终无法请动馋秀才。赵伯兴以此明志，表明秀才的脾气：也使不着哀求，也用不得强。

第一折正末上场诗云："东西南北任飘零，惭愧当年曾读经。万事不如身手好，百无一用是书生。"以【仙吕点绛唇】开场："书剑飘零，一身将影，真凄冷。糊口谋生，安分知天命。"结束曲云："【煞尾】公差每识忒浅，大师行见不广。打伙儿死缠住个教书匠。（带云）你每不晓得秀才的脾气，（唱）也使不着哀求，也用不得强。"题目：老和尚热心帮衬。正名：馋秀才执意拿乔。

剧本之后有作者于民国三十年十月（1941年10月）所作跋一篇，对了解此剧的写作过程、认识顾随的戏剧创作和戏剧史观颇有价值，录之如下：

> 右《馋秀才》杂剧，是二十二年冬间开始练习剧作时所写。当时只成曲词两折，便因事搁笔。其楔子及宾白，乃昨夕整理誊清时所补也。明人为杂剧，在曲文之自然本色上观之，自不如元代诸家。《盛明

杂剧》中所收诸作，或只作一折，或延至四折以上，甚或用南曲填词；又若四折，不限定同一角色唱，一折中歌者亦不限定只一角色，间或两人或两人以上合唱。余曩者颇不然之，以为破坏元人杂剧之成格。及今思之，则以上种种，在创作及搬演上皆可谓之进步。余之不然，可谓狃于成见而不思矣。又吾国戏剧即不为大团圆，亦必有结果。今余此作，虽曰偷懒，不为四折，既无所谓团圆，亦无所谓结果，而以不了了之，庶几翻新之意云。三十年十月。①

顾随1933年10月2日致乃师周作人信中云："弟子已下决心作五年计划，诗词散文暂行搁置，专攻南北曲，由小令而散套而杂剧而传奇，成败虽未可逆睹，但得束缚心力，不使外溢，便算弟子坐禅工夫也。"② 联系此信内容读《馋秀才》杂剧，可知为顾随的学术兴趣由诗词散文转向戏曲之际的创作。写作此剧时，正是顾随准备专攻南北曲、系统研究中国戏曲史之时，也是其初学杂剧创作时所作。因此可以认为，《馋秀才》的创作直接反映了顾随学术思想、写作兴趣发生的转变。

时隔多年以后，顾随高弟叶嘉莹尝在《纪念我的老师清河顾随羡季先生——谈羡季先生对古典诗歌之教学与创作（《〈顾随文集〉代跋》）《苦水作剧》代序《顾羡季先生剧作中之象喻意味》两篇文章中，详细介绍顾随戏曲创作及刊行情况，提供了许多鲜为人知的资料和研究线索，极有参考价值。现将前篇文章之重要部分录出如下，以便深入考察：

> 故于《苦水诗存》刊出以后，先生之诗作又逐渐减少，乃转而致力于戏曲，两年后（一九三六）遂刊出《苦水作剧三种》，共收《垂老禅僧再出家》《祝英台身化蝶》《马郎妇坐化金沙滩》杂剧三种及附录《飞将军百战不封侯》杂剧一种。先生既素以词名，故其剧作在当日并未引起广大读者之注意。然而先生在杂剧方面之成就，则实不在其词作之下。原来先生在发表此一剧集之前，对杂剧之写作亦曾有致力练习之过程。盖早在一九三三年间，先生即曾写有《馋秀才》之二折杂剧一种，其后于一九四一年始将此剧发表于《辛巳文录初集》之中，

① 叶嘉莹辑：《苦水作剧》，台北桂冠图书股份有限公司1992年版，"附录"，第149—150页。按：《顾随全集·创作卷》收录此跋时有两处改动："二十二年"改作"一九三三年"，"三十年十月"改作"一九四一年十月"（见《顾随全集·创作卷》，河北教育出版社2000年版，第265页），不仅改变了原作面貌，而且并无文献根据。显系不当，多此一举。

② 顾随：《顾随全集·书信日记卷》，河北教育出版社2000年版，第465页。

并附有跋文一篇，对写作之经过曾经有所叙述，自云此剧系一九三三年冬"开始练习剧作时所写"。其后自一九四二年开始，先生又致力于另一杂剧《游春记》之写作，此剧共分二本，每本四折外更于开端之处各加《楔子》，为先生所写之杂剧中最长之一种，迄一九四五年始正式完稿，刊为《苦水作剧第二集》。[①]

特别值得注意的是，叶嘉莹这篇文章中在述及顾随于词作上颇享时名的同时，还长于杂剧创作；而且为了进行戏曲创作，还曾经下过一番练习的功夫。可见顾随对于戏曲创作如同治学一般的严谨态度，更可见他对于戏曲的喜爱，也可以与上引顾随致周作人信相印证。

从戏曲体制上看，《馋秀才》采用的两折之间加一楔子的作法，显然与元杂剧四折一楔子的标准体式存在重大差异，且系作者的有意为之。而仅有两折的短剧，却在两折之间加一楔子的处理，也不是经常被杂剧家运用的方式。凡此皆可见作者在变化、创新的戏曲观念下，结合明代中后期兴起的南杂剧体制灵活多变的特点，对于标准元杂剧体制做出的有意且重要改变。正如顾随在此剧跋语中所说，他将这种不依元杂剧绳墨的新式杂剧视为戏曲创作与搬演上的一种"进步"，反映了顾随戏曲观念中变革创新的方面。

顾随选择杂剧体式进行戏曲创作，本身就带有相当明显的学习、继承中国戏曲传统的用意，当然这种创作尝试也是为即将开始系统研究中国戏曲做准备。而对于元杂剧体制的有意突破则从另一方面显示了顾随的创作态度。此剧没有交代明确的结果，更没有构建一个大团圆的结局，这显然与许多中国戏曲的结尾方式大异其趣，而且是作者的有意为之。正是在这种通与变的对立统一、矛盾结合中，可以看到当时戏曲观念、文学观念乃至文化观念的深刻变化在顾随学术思想和戏曲创作中的反映。

而从戏曲内容上看，《馋秀才》对于自适式生活选择的着力表现、对于书生才华与个性的张扬，以及主人公赵伯兴性格中蕴含并彰显的岸然不可近、凛然不可犯的精神气质，也寄托了顾随的思想特征和个性气质。特别是赵伯兴提出的可以为县令下厨的条件："你教他亲烧柴火，俺可也同下厨房"，"你教他亲自请，亲自访，你教他亲把高轩降。他只要三杯酒醴明诚意，也不索一派笙歌出画堂。我也不要他千金赏，不要他高官厚禄，不要

① 叶嘉莹：《纪念我的老师清河顾羡季先生》，见《顾随文集》，上海古籍出版社1986年版，"附录"，第786—787页。

他铜绿金黄"。① 而最后一曲唱出的"你每不晓得秀才的脾气，也使不着哀求，也用不得强"②，则通过剧中人物表现了作者的书生意气和兀傲个性。《馋秀才》的思想内涵和作者的情感寄托从中也得到了真切的反映。

（三）杂剧集《苦水作剧三种》

《苦水作剧三种》，铅印本，民国二十六年（1937）刊行，包括杂剧《垂老禅僧再出家》《祝英台身化蝶》《马郎妇坐化金沙滩》三种，并附录杂剧《飞将军百战不封侯》一种。又有叶嘉莹辑《苦水作剧》本，台北桂冠图书股份有限公司1992年10月出版，又有《顾随全集》本，河北教育出版社2000年12月出版；河北教育出版社2014年3月出版。《垂老禅僧再出家》《祝英台身化蝶》和《飞将军百战不封侯》三种，又有《顾随文集》本，上海古籍出版社1986年1月出版。

《垂老禅僧再出家》，凡四折，第三折后加楔子。末有作者1936年初冬所作跋。此剧取材于宋代洪迈《夷坚志》"野和尚"条，且对本事加以剪裁排比、增饰敷演而成。写大名府兴化寺和尚继缘因世缘未了，返俗还家，娶妻生儿女。二十年后，儿女各自成家，妻室亦已丧故，遂再度出家事。以【仙吕点绛唇】开场："初祖西来，道传法外，非空色，任意安排，甚的不是菩萨戒。"题目：继缘和尚自还俗。正名：垂老禅僧再出家。

顾随在1936年初冬所作此剧跋中自述道："今冬身虽少暇而心较闲，既补完《飞将军》剧，乃续写此本。每晚食后，稍摒挡琐事，即据案填词，往往至午夜。凡五日而毕。本事亦不尽依据《夷坚志》。其剪裁排比，较《飞将军》剧似稍紧凑，亦以《飞将军》过为《汉书》所限制耳。元人谱《王粲登楼》，何尝根据《三国志》耶？至用韵，则第一折用'皆'、'来'，第二折用'齐'、'微'，而'齐'多于'微'，第三折用'车'、'遮'，第四折用'侵'、'寻'，楔子用'监'、'咸'，较《飞将军》剧亦谨严。非故意钻入牛角中，亦以习作须先为其难而已。"③ 从中不仅可知《飞将军百战不封侯》和《垂老禅僧再出家》二剧的创作经过，以及二者的联系与区别，更重要的是可以从中认识顾随对于戏曲创作的认识与理论观念。其中特别值得注意者如，此剧作于《飞将军百战不封侯》之后，而且总结了《飞将军百战不封侯》创作中过多受到《汉书》所载李广故事的限制，有意识地对此剧的本事进行了较多的艺术处理，使剧情更加紧凑。在曲词用韵方面，

① 顾随：《顾随全集·创作卷》，河北教育出版社2000年版，第264页。
② 同上。
③ 同上书，第205页。笔者对原标点有所调整。

也坚持使用元杂剧运用的《中原音韵》的标准，采取严格规范的音律形式，以期更好地体现杂剧的音乐风格，这一点也较《飞将军百战不封侯》谨严。

《祝英台身化蝶》，凡四折，第二折后加楔子。写梁山伯与祝英台爱情故事，据民间传说且加以增饰而成。末有作者 1936 年冬所作跋。以【正宫端正好】开场："梦迷离，心惆怅，菱花下恰理罢晨妆。俏身躯改扮作男儿样，谁看出水月观音相。"题目：碧窗下喜共读，绿水边愁送别。正名：梁山伯墓生花，祝英台身化蝶。

作者跋中有云："余幼时在故乡曾见乡土戏所谓秧歌者，曩演此事，顾以丑饰梁山伯，殊无所取义也。吾国人多所避忌，故不喜悲剧，《窦娥冤》及《海神庙》至明而俱改为当场团圆之传奇，其事迹乃能流传至今。今余作此，虽是悲剧，顾本事亦不尽合传说，第三折尤为乘兴信笔，则以我自写我剧故。至本事之搜集与保存，正有待于当代之格林矣。"① 从中不仅可知此剧创作之若干情况，且可见顾随戏曲创作观念之一斑。比如，顾随对河北民间戏曲秧歌剧中以丑角饰演梁山伯的做法颇不以为然，认为未能表现梁祝故事的悲剧意味。而中国人对于悲剧多有避忌、不愿接受的戏曲欣赏习惯，使一些本来具有强烈悲剧色彩的戏曲逐渐演变成当场团圆、完美收场的平庸之作，却又能流传不衰。有感于此，顾随打破大团圆的俗套，着意将此剧写成悲剧，同时根据自己的创作观念和表现方式，对民间广泛流传的梁祝故事有所取舍。

顾随不无得意地特别指出"乘兴信笔""我自写我剧"的第三折，乃是写祝英台被父亲强行许给马秀才并得知梁山伯在忧郁中病亡的消息之后，在极度的伤感悲凉、孤独无助中益发思念山伯，是全剧抒情性最强、悲剧色彩最浓郁的部分，也是全剧的情节高潮。如："【雁过南楼】碧梧叶，响萧萧，纷飘栏楯；鸿雁声，叫哀哀，不忍听闻。您又不曾带寒霜离了群，您又不曾卧平沙眠未稳。您也会背青云翱翔千仞，您也会映清霄横空自列行，您也会逆金风展翼排成阵。是怎生偏叫碎俺愁人方寸？【归塞北】似俺这深闺里犹自不堪闻，他那里争耐得午夜寒霜凝古树，三更野火走青磷，明月上孤坟。"② 又如："【雁过南楼煞】有谁知凄凉闷损？有谁同愁苦酸辛？无语灯前空思忖，将身世暗加怜悯，薄命的一双人，则这愁恨绵绵何时尽？"③ 这些都是最为感伤动人、最有悲剧性的唱段，也是最能体现作者才情声口的曲词。而对于悲剧的情有独钟，"乘兴信笔""我自写我剧"的

① 顾随：《顾随全集·创作卷》，河北教育出版社 2000 年版，第 221—222 页。
② 同上书，第 215 页。笔者对原标点有所调整。
③ 同上书，第 217 页。笔者对原标点有所调整。

创作描摹，也集中体现了顾随理论深度与实践价值、艺术个性与时代色彩相结合的戏曲创作观念。

《马郎妇坐化金沙滩》，凡四折，第二折后加楔子。末有作者于1936年12月所作跋。系根据明代梅禹《青泥莲花记》并参之以《佛祖通载》中有关马郎妇之记载而作。写马郎妇因延州人民不识大法，堕落迷网，誓愿舍此肉身，渡登觉岸，遂前往柏林寺中准备以肉身斋僧，被打出寺门。马郎妇艳妆出游，被视为祸水，社长告诫青年勿要为其色所迷。社长及众乡老以荒淫放荡，欲打马郎妇，马郎妇遂口称将远行，众人送至金沙滩上，忽然坐化而逝。以【黄钟醉花阴】开场："云幻波生但微哂，万人海藏身市隐。你道俺恋红尘，那知俺净土西方坐不得莲台稳。"题目：柏林寺施舍肉身债。正名：马郎妇坐化金沙滩。

顾随在跋中交代此剧本事来源及创作情况云："余谱此剧，依《青泥莲花记》也。第三折方毕而六吉弟大病，余心绪恶劣，拟搁笔。顾夜间苦不能睡，遂强为第四折。然胸中所欲言，至是而笔墨无灵，颇不能畅言矣。"① 此剧实际上表现了顾随对于佛教经典及有关奇异传说的兴趣，通过这一极具荒诞色彩、颇为惊世骇俗的佛教故事，寄托了作者对于世相人生的某些认识和感慨。

《飞将军百战不封侯》为《苦水作剧三种》之附录，凡四折。末有作者于1936年11月所作跋。系根据《汉书》所载飞将军李广事迹而作。写李广抗击匈奴，屡建大功，归汉后其部下俱得封赏，唯李广有曾因兵少敌多而被俘之事，被免官为庶民，终日赋闲无事，颇多感慨。一日禁夜后归家，为霸陵尉胡来所拘，且吊将起来。时匈奴又南犯，汉孝武皇帝思良将，任李广为前将军，随大将卫青抗敌。李广命胡来为前部先行，胡来惧敌不敢出战，兵败而回，被李广所杀。李广终抗击匈奴得胜而还。以【仙吕八声甘州】开场："秋光向晚，不恨衣单，只恨衰闲。老廉颇能饭，醉醺醺稳跨雕鞍。遥想起漠漠烽烟塞草，黄黯黯秋云气寒。何处是雁门关？极目天边。"题目：困英豪弓矢空射虎，逞威势衣冠赛沐猴。正名：灞陵尉临阵先破胆，飞将军百战不封侯。

顾随在此剧跋中，对创作经过及内心感受做了较详细说明："此剧第一折是二十三年秋日所作。本拟只赋射石没羽，后思何必不仿元剧例为四折？二十四年春又成二、三折，而再衰三竭，遂不复能下手矣。时光易逝，忽忽两载，亦遂忘记。冬夜坐夜漫漫斋，乃成第四折。初拟赋李将军自刎事，

① 顾随：《顾随全集·创作卷》，河北教育出版社2000年版，第236页。

几经思索，终亦弃舍。完稿之后，自看一过，各折殊少联络。平时读元人剧，辄谓结构懈弛；今兹自作，更下一等。信乎杂剧之不易制也。惟此乃习作，姑存之，为他日之借镜耳。"① 此剧虽为《苦水作剧三种》之附录，但作者的重视程度和投入的精力不仅丝毫不亚于其他三种杂剧，而且有过之而无不及。此剧所蕴含的思想意义和人生感慨也更加丰富，颇能反映顾随对于世道人心、人生遭际的认识。从创作经验上说，通过此剧的创作，顾随更加深切地体会到杂剧创作之不易。顾随对此剧过多地受到《汉书》有关李广故事的限制并不满意，而且由于创作时断时续、经历了比较长的时间，各折之间的承接联络、全剧流畅程度也都让他感到多有遗憾。从这些记载和表述中，可以比较真切地看到顾随初习杂剧写作时所经历的困难和内心感受，同时也可以认识到他创作态度之严谨、对于传统戏曲之执着热爱。

关于杂剧的体制结构，顾随尝说过："杂剧何必是四折？余之仿作，亦殆所谓由之而不知其道者也。"② 虽然这样说，但是《苦水作剧三种》均为四折加一楔子，附录《飞将军百战不封侯》四折，均为元杂剧正格。也就是说，一方面尽管顾随认为一本四折、或旦或末一人主唱的元杂剧体制有明显的局限性，明代后期兴起的南杂剧实际上已经基本突破了元杂剧的体制，既如此，则而自己的杂剧创作就不必亦步亦趋地遵守元杂剧的体制规范，可以按照戏剧观念、剧情需要和创作意图自主地选择戏曲形式及内部结构；但另一方面，顾随练习写作杂剧的重要目的是进一步熟悉和体会传统戏曲的特征，丰富自己的创作经验，成为一个具有一定创作经验和能力的本色当行的戏曲研究者，为开展深入系统的中国戏曲研究奠定厚实的基础。既如此，就有必要从标准的一本四折元杂剧体制、一人主唱的表现形式入手，学习和掌握元杂剧的体制特点就成为必须的要求。因此，这样的理论认识和文体选择既符合元杂剧体制规范及其多方面戏曲史影响的实际情况，又反映了顾随对自己的创作要求和学术期待。

从思想内涵来看，《苦水作剧三种》所表现的虽不是同一主题，但从中仍然可以看出其表现了顾随生活感受、人生经验、思想感情、性格气质及学术素养的某些侧面。《垂老禅僧再出家》《马郎妇坐化金沙滩》两个具有

① 顾随著：《苦水作剧》，叶嘉莹辑，台北桂冠图书股份有限公司1992年版，第88页。按：《顾随全集·创作卷》收录此跋时，将"二十三年"改作"一九三四年"，但下文之"二十四年"又不改（见《顾随全集·创作卷》，河北教育出版社2000年版，第253页），不仅随意改变了原作面貌，而且体例不一，显然不当。

② 顾随著：《苦水作剧》，叶嘉莹辑，台北桂冠图书股份有限公司1992年版，第88页。笔者对原标点有所调整。

鲜明佛教色彩的杂剧，通过荒诞不经的故事情节、离奇古怪的人物事件反映了顾随对于佛教禅学的兴趣和体悟；《祝英台身化蝶》表现了这一凄美哀婉、动人心魄的爱情故事、千古悲剧在作者心中产生的共鸣，寄托了深切的叹惋与同情；《飞将军百战不封侯》通过对李广功过是非、得失沉浮、安危祸福的表现，寄托着作者的深切同情，而对于人生遭遇际、世道人心的认识与体悟，从中也得到了集中体现和充分抒发。

（四）八折杂剧《陟山观海游春记》

《陟山观海游春记》杂剧，凡二卷，八折二楔子，上卷四折前加楔子，下卷亦四折前加楔子。剧首有作者于1945年2月11日（旧历甲申除夕）所作长自序。初有《苦水作剧二集》本，民国三十四年（1945）刊，笔者未见。所见有以下三种刊本：其一，《顾随文集》本（上海：上海古籍出版社，1986年1月）；其二，叶嘉莹辑《苦水作剧》本（台北：桂冠图书股份有限公司，1992年10月）；其三，《顾随全集》本（石家庄：河北教育出版社，2000年12月；河北教育出版社，2014年3月）。三种刊本内容文字无异。

此剧系根据《聊斋志异·连琐》故事谱成。写东海秀才杨于畏，上无父母，下无妻室，孑然一身，两应乡试不第。带书童离开城内，在云台山山斋之中居住。秋日一夜，杨于畏方在独坐，忽闻女子吟诗之声，此后遂念念难忘。一日赴有女吟诗处寻觅，得一香囊，执于手中，忽被风吹化飘散，于畏异之。又一夜，杨于畏方在书斋饮酒读书，忽有一女子到来，自言系陇西人，小字连琐。此后连琐夜夜与杨于畏书斋清话，宵来晨去，不觉冬去春来，时过半载。连琐终向杨于畏说明自己乃鬼魂，为此痴情所感，有白骨复生之意，并告知可使复生之法。杨于畏遂以剑刺臂，将血滴入连琐脐内。复于次日午时带人前往连琐墓地挖掘，打开棺木，连琐肉身终得复生。二人遂为夫妻，十分相得。时届清明，杨于畏偕娘子连琐并马游春，登山观海，甚为欢畅。

卷上《楔子》定场诗云："一抱残编百事乖，起居坐卧小书斋。自家经世无长技，惭愧旁人称秀才。"以【仙吕赏花时】开场："满院榴花照眼开，一架藤阴罩碧苔，熏风阵阵自南来。叵耐他大城中韶华易改，因此上甘寂寞，守山斋。"第一折定场诗云："送罢斜阳更向西，四山落木雁声稀。人生到此知何似，风雨潇潇夜晦迷。"开场两曲云："【仙吕点绛唇】斜日沉西，空庭闲闭。愁无际。黄叶凄凄，又是悲风起。【混江龙】漫道是秋高天霁，晚来只剩乱鸦啼。淡烟笼罩，衰草低迷。任岁月难留如逝水，尽摧残

不尽是生机。看了这山围水绕，月皎星稀。则平生有多少相思意，相伴着花开花落，春去春归。"第四折结束曲云："【南越调浪淘沙】君瑞戏莺莺，天下风行，西湖阴配更多情。纵使婵娟成怨鬼，也是心疼。【前腔】一对假惺惺，半夜三更，长言短语好中听。听去虽然听不懂，听到天明。"下场诗云："俺相公忒没正经，对孤鬼也去谈情。罚了俺一宿直立，又听得邻舍鸡鸣。"

卷下《楔子》定场诗云："诗人漫说思无邪，巫峡阳台原太奢。花好不期遭雨妒，月明常苦被云遮。"开场曲云："【仙吕端正好】惊得俺漫吁嗟，吓得俺难宁贴，走得俺张口结舌。得脱身似落下庞天赦，尚兀自气喘喉咙喳。"第一折定场诗云："愁似陈根未易除，春风何日到吾庐？幽斋独伴寒灯坐，漫说三馀好读书。"开场曲云："【黄钟醉花阴】扯絮持绵半空舞，一霎儿填坑漫谷。山起伏，路平铺。独自行来，甚的是凌波步？似有更如无，风里雪中云半缕。"第四折结束曲云："【南中吕驻马听】意马难收，敢是俺烧香不到头？相公娘子，他的前生，可有个丫头，尸棺埋葬在荒丘，好刨来与俺成婚媾。室内绸缪，闲来野外同去骑牛。"下场诗云："无人共俺作春游，游来游去游得愁。一旦有人陪伴我，骑不得水牛也去骑黄牛。"

题目：炎暑山斋自习文，严寒雪夜犹相访。正名：杨生得意春鸟鸣，连琐团圆秋坟唱。总关目：精魄横成意外缘，秀才得遂平生志。惹草沾帏元夜诗，陟山观海游春记。

剧首作者自序不仅叙述了此剧创作的主要过程，而且颇为详细地阐述了戏剧理论观念和对元明戏曲的基本认识，也是所见顾随最为详细充分地阐发其戏剧观的一篇文章，极有价值。中述《陟山观海游春记》创作经过有云："吾何时生心欲取《聊斋志异·连琐》一传谱为杂剧，今兹都已不复记省，但决在杂剧三种脱稿之后耳。至其开始着笔，则为一九四二年一月间。时当寒假，较为暇豫，无事妨吾构思按谱也。及下卷第三折写讫，牵于课事，又腰背作楚益甚，遂不复能赓续。每值寒暑两假期中，辄思写毕，了此夙愿。思致枯窘，精力疲惫，援笔而中止者，三载于兹矣。今岁寒假，期间较之往岁为长，病躯畏寒，怯于外出，斗室坐卧，殊无聊赖，乃谱完末折，于是俨然上下二本之杂剧矣。顾尚无楔子及科白，又以十日之力补足之，删改之，涂乙至不辨认。又以十日之力，手钞一过，则今之《游春记》是也。初意拟为悲剧，剧名即为《秋坟唱》，既迟迟未能卒业，暇时以此意告之友人，或谓然，或谓不然。询谋既未能佥同，私意亦游移不定。

今岁始决以团圆收场。《游春》之名于以确立。"① 据此可知，此剧作于《苦水作剧三种》之后，于 1942 年 1 月间开始着笔，其间作者经历了从比较闲暇、创作较为自如到病痛缠身、身心俱惫、写作也变得艰难的过程，直至 1945 年 2 月中方得写成，是顾随所作杂剧中篇幅最长、历时最久的一种。原拟为悲剧结局，后改为以喜剧收场，剧名也由《秋坟唱》改为《游春记》，可知此剧创作曾经过反复修改润饰且结局发生了重大改变。

更值得注意的是，顾随还在序文中表达了对此剧的认识以及与此相关的戏剧观念的若干方面，对于考察和认识顾随戏剧创作与戏剧观念、学问修养与文学创作之间的关系，有一定的参考价值。如有云：

> 人既有此生，则思所以遂之，遂之之方多端，而最要者曰力。其表现于戏剧也，亦曰表现此力则已耳。其在作家，又惟心力、体力精湛充实，始能表现之。悲剧、喜剧，初无二致。……吾之为是记也，策驽骀以奔驰千里，驱疲辛以转战大漠，若之何其能有济？事倍而功不半焉。世之君子，读吾曲者，幸能谅之。夫吾于古人，无所假借，而犹冀他人之见谅，子矛子盾，诚难为说。且掺觚之士，出其述作，与世相见，而曰君子谅之，是又如鬻矛、盾者之自谓其矛、盾之不锐、不坚也，奚其可？虽然，有见吾《祝英台》剧而致疑于吾之拥护旧礼教者矣。是记一出，其将有谓吾为迷恋旧骸骨者乎？吾若之何而能不有冀于原迹明心之君子也哉？②

在其中，顾随不仅表达了对于一般所谓悲剧、喜剧的通达理解及其与自己戏曲创作的关系，而且阐述了戏曲创作与作家体力精力、情感状态之间的深刻而又微妙的关系。而对于此剧创作之艰辛过程的描述、对于此剧完成后可能在读者中引起的反映及其间可能表现出来的理解接受之多样、之变化，也进行了推测。凡此种种，均透露出顾随为此剧所花费心血及对此剧的重视程度，也反映了创作过程中的生活境况与情感状态。

关于《陟山观海游春记》杂剧，叶嘉莹尝回忆说："至于先生的第二本剧集《游春记》，其内容则取材于《聊斋》中之《连琐》一则故事。据先生在《自序》中所云，此剧之着笔盖始于一九四二年一月间，而其完稿则在一九四五年之二月中。……当先生撰写此剧之时，也正是我从先生受业之时，记得先生当日也曾与同学们谈及此剧将以悲剧或喜剧结尾之问题，

① 顾随：《顾随文集》，上海古籍出版社 1986 年版，第 611 页。
② 同上书，第 614—615 页。

而且也曾在课堂中论及西方悲剧中之人物性格,其所曾讨论者,先生已大半写之于《游春记》之《自序》中。"① 透露了顾随创作过程中的一些细节和情况,可以作为了解相关史实、认识此剧之参考。其中述及的关于此剧或悲剧或喜剧结尾的情况,从顾随本人的记述中也可以得到印证。

剧中的一些片段颇能反映此剧浓重的抒情性质和考究的文辞运用,作者的剧作特点和语言风格由此也得到了充分展现。如上卷第四折写连琐与杨于畏相见情景云:"【绵搭絮】是你那一联诗句,半夜吟声,招致得廿年魂魄,孤冢幽灵,飘飘渺渺,袅袅婷婷,飞来小院,相伴孤灯。你认作九天上神仙下玉京,七夕会牵牛织女星。你看了俺这有影无形,甚的是画堂中春自生?"又云:"【拙鲁速】坐幽窗,奈凄清;住尘寰,奈飘零。雨潇潇夜鸣,烛摇摇弄青。你将我似一幅美人图手中擎,待到你虚飘醉魂醒,则你那空洞洞不自主的心灵,敢爇起红炉火半星。"② 下卷第四折写杨于畏与连琐并马游春观海的愉快场面云:"【耍孩儿】自然海上连成奏,多谢你个挡弹妙手,相伴着长林虚籁正清幽,珊珊珮玉鸣璆。说什么翠盘金缕霓裳舞,月夜春风燕子楼,到此间齐低首。听不尽宫音与商音同作,看不尽云影和日影交流。"又云:"【四煞】似这等水漫着天,经多少春共着秋?白茫茫万里碧粼粼皱。试问他潮生潮落何时已?恰共那地久天长未肯休。君知否,谁见他蓬莱方丈?何处是三岛十洲?"③ 又云:"【一煞】遥空晚渐低,绮霞明未收,将海天尘世一起来庄严就。将遍人间绛蕊融成色,合天下黄金铸一个球,潮音里响一片钧天奏。比月夜更十分渊穆,比春潮加一倍温柔。【煞尾】只着俺欲归也重逗留,好一似将醉也难罢酒。归来也一任教万家灯火黄昏后。还恐怕少时节上雕鞍忍不住再一回首。"④

从体制形态上看,此剧既表现出明显的创新性,又具有明显的传承性。全剧分为上下两卷的体制安排,并非杂剧的结构习惯,而是明显受到明清文人传奇分卷习惯的影响;每卷内部包括四折、前加一楔子的结构,也是将标准的元杂剧结构扩大了一倍,在篇幅扩大的同时,内容含量也随之得到显著拓展,这显然是作者根据戏曲故事展开、结构情节的需要做出的主动选择。而剧末在七言四句的"题目、正名"之后又加七言四句"总关目"的作法,也属杂剧标准体制的改变,显然也是为了配合此剧分为上下两卷

① 叶嘉莹:《纪念我的老师清河顾羡季先生》,见《顾随文集》,上海古籍出版社1986年版,"附录",第813—814页。
② 顾随:《顾随全集·创作卷》,河北教育出版社2000年版,第287页。
③ 同上书,第310页。笔者对原标点有所调整。
④ 同上书,第311页。笔者对原标点略有调整。

的结构形式。凡此都表现出着意创新、旧体制为新内容所用的创作观念。另外,此剧是一人主唱的旦本戏,上下两卷八折,包括两个楔子中的曲词全部由女主角一人独唱到底,完整地保留着旦本戏的表演形态。每卷四折的内部也仍然保持着元杂剧的结构形式,说白、曲词、科介等的运用也延续着元杂剧朴素慷爽、晓畅明快的风格。凡此均为元杂剧体制特征、结构习惯、歌唱方式、表现风格的有意承传。这种传统性与新变性的结合统一,恰恰是顾随杂剧创作的重要文体特征和风格追求。

从思想内涵上看,此剧通过离奇怪诞的人物关系和故事情节所营造的神奇色彩,通过山中清夜私语所渲染的神秘气氛,寄托了作者对摆脱世俗喧嚣、追求清静自适生活的向往;而剧末浓墨重彩描绘的并马游春、迎风观海场面,在亲近自然的畅游中蕴含着对于现实社会人生的某些疏离,抒发了作者强烈的思想感情,寄托着对于不受世俗礼法羁縻、自由张扬个性的价值追求的向往。因此应当认为,《陟山观海游春记》在离奇荒诞的故事背后,寄托着顾随相当深刻的思想观念和主观感情。

(五) 评价和思考

从总体上认识顾随所作杂剧的文体选择和体制特点,可以看到在标准的元杂剧体制规范、创作习惯与变革传统、自由书写之间的有意权衡和主动选择。顾随既在许多方面自觉继承了元杂剧的体制规范、结构特色与风格特征,进行着维护和传承杂剧艺术传统的努力;又在一些方面有意进行着变革杂剧传统的尝试,通过带有时代性和个性化的艺术探索与创新更好地实现自己的创作意图,为杂剧传统在新文学语境、新文化背景下的生存延续寻求最大的可能性,从而使杂剧这种古老的戏曲形式焕发出具有现代意义的生命力量。这种文体形态上的因革与通变,不仅表明业已成熟甚至颇显苍老的杂剧传统在全新的文化背景下的适应性变革,而且对准确认识杂剧的最后处境和命运也具有深刻的启发价值。

顾随尝在《陟山观海游春记》序中说:"吾向于文艺,亦重悲剧,时谓举世所称剧圣如莎士比亚者,其所为悲剧,动人之深且长,亦在其喜剧之上。若夫明人,固无悲剧,然亦乌有所谓喜剧者哉?当谓之'团圆剧'始得耳。吾平时说曲,常目为堕人志气、坏人心术者也。又以深恶痛绝此团圆故,遂波及于喜剧,今乃知其不然也。"① 又说:"要之尚不识人间二字,遑论其意味,又乌有所谓真?惟其无真,故无性情、无见识、无思想,驯

① 顾随:《顾随全集·创作卷》,河北教育出版社2000年版,第269页。

至啼笑皆伪,顶踵俱俗,遂至亦无所谓同情,无所谓严肃、无所谓诚实。以是而填词,而曰可以抒情,可以风世,可以移风而易俗,亦大言不惭而已矣,其孰能信之?夫五味不能有辛而无甘,人生亦不能有失败而无成功。戏剧所以刻画人生,亦岂能有分离而无团圆?"① 还说:"昔者静安先生固尝拈'自然'两字以评元剧矣,今试进而申论之。王先生之所谓自然,以吾观之,天真而已,幼稚而已。……王先生所谓之自然,殆亦指其少数中之少数,而非可以概其全也。"又说:"悲剧中人物性格可分二种:其一为命运所转,又其一则与命运相搏;后者乃真有当于近代悲剧之义。"② 其中阐述的戏剧理论观念值得重视:第一,从世界戏剧史的范围来看,西方经典"悲剧"最为动人、最有价值,表现永不屈服、与命运抗争的"悲剧"最能体现近代西方"悲剧"观念的真谛;第二,以西方经典"悲剧"的理论观念考察中国戏曲史,实际上很难找到真正意义上的"悲剧",元杂剧及明代以后的戏曲在总体上价值并不很高,王国维在《宋元戏曲史》中评价元杂剧为"自然"之文学,实则元杂剧表现得非常"天真""幼稚";第三,中国戏曲中经常出现的"大团圆"结局模式尽管有一定特色和价值,也有其长期存在和被广泛接受的合理性,但并非真正意义上的"喜剧";第四,戏剧的目的是刻画人生,人生的复杂性与多样性决定了戏剧的丰富性与多变性,戏剧创作必须坚持"真"的原则,在此基础上才可能有性情、见识和思想,也才可能实现抒情、讽世、移风易俗的功能。显然,这并不是一个容易实现的目标。

考察顾随的戏剧理论观念及其对中国戏曲史的基本看法,对照他的杂剧创作,可以看到其理论观念与创作实践之间存在着密切的关联,具有综合古今中外、融通理论实践的气度和特色,其戏曲创作追求和目标相当高远,也反映了那个时代一批学者型戏曲家的理论视野、学术观念和创作追求。尽管顾随的杂剧创作与其理论倡导、艺术追求之间尚存在显著差距,但仍然可以从中看到顾随在戏曲创作上所进行的深刻思考、执着探索和取得的突出成绩。

关于顾随杂剧的思想意义和精神内涵,叶嘉莹曾说过:"我以为先生之最大的成就是使得中国旧传统之剧曲在内容方面有了一个崭新的突破,那就是使剧曲在搬演娱人的表面性能以外,平添了一种引人思索的哲理之象喻的意味。"又说过:"而先生之所写则是并非仅为供搬演之戏剧,而更为供阅读之戏剧,其目的并不在于搬演一个故事,而是要借用搬演故事之剧

① 顾随:《顾随全集·创作卷》,河北教育出版社2000年版,第270页。笔者对原标点有所调整。
② 同上书,第270—271页。笔者对原标点有所调整。

曲，来表达出对于人生之某种理念或理想。这种写作态度，无疑的曾受有西方文学很大的影响。"① 从思想内涵和精神指向上看，顾随的杂剧已与一般意义上的元杂剧及明清杂剧产生了显著的不同，既继承了中国传统戏曲特别是元明杂剧的叙述性与抒情性相结合的剧诗风格，又自觉借鉴和运用了西方戏剧着重表现人生经验、内心感受的理论观念，通过戏剧化情节结构和典范人物事件的集中表现，以充分戏剧化的方式寄托理性精神和哲学智慧，表达深刻的人生感受。因此可以说，顾随的杂剧虽然产生于传统戏曲已经式微衰落甚至走向消亡的时期，但他对于中国戏曲传统的继承、对于西方戏剧观念的借鉴，和由此而进行的蕴含着思想深度和精神价值的戏曲创作，的确展现了杂剧这种古老戏曲形式的最后光辉，也寄托着对以传奇杂剧为代表的中国传统戏曲未来出路和最终命运的思考。

从中国近现代戏剧的发展历程来看，传奇杂剧在经过20世纪最初二十年的短暂繁荣发展之后，到新文化运动兴起之际已经不可挽回地跌进了低谷。五四新文化运动兴起以后，特别是20世纪30—40年代以后，由于政治环境、文化趋势、戏剧和文学形态都发生着重大而深刻的变化，中国戏剧的基本格局也进入了从古典戏曲向现代戏剧转换的最后阶段。传奇杂剧作为古典戏曲的杰出代表，在文学、戏剧内部与外部发生的种种空前深刻变化的时刻，必然受到重要的影响和明显的制约并迅速走向式微终结。

在中国传统文化面对西方文化冲击挑战、向现代转换过渡这一异常新奇复杂的历史变迁中，长期作为传统戏曲核心的传奇杂剧迅速走向了边缘，由此产生的一个重要结果就是这种古老的传统戏曲形式在内外夹击之下迅速衰微直至完全消亡，曾经辉煌灿烂的传奇和杂剧从此以后永远只能成为历史的陈迹。但是这一时期传奇杂剧发生的许多变化，出现的诸多戏曲史现象，不仅是相当重要的，而且对传奇杂剧的发展历程而言更加意味深长。

作为传统文学发展到最后阶段、新文学创始阶段的一位学者型戏曲家，顾随在传统文学和新文学之间的权衡选择，对于学术研究与戏曲创作的协调处理，都反映了个人命运和时代变迁之间的矛盾冲突与深度遇合，因而显示出丰富隽永的精神文化内涵和深刻的戏曲史意义。特别是顾随对于传统戏曲形式的主动选择和自觉运用、在杂剧体制运用中表现出来的通变与扬弃，在戏曲中着意寄托的思想内涵、理性思辨和文化情怀，都是具有深刻戏曲史、文学史和文化意义的，也在社会动荡、文化巨变的时代显示出悠远的符号象征意义。

① 叶嘉莹：《纪念我的老师清河顾随羡季先生》，见《顾随文集》，上海古籍出版社1986年版，"附录"，第804页。

顾随那一代人文知识分子是中国传统文化滋养下的最后一批深切体悟者和自觉传承者，同时也是西方戏剧观念和文学理论思想的早期接受者和热情传播者，也是中国新文学、新文化的执着探索者和积极建设者。中国传统戏曲理论及创作实践与西方戏剧理论的接触整合，中国现代戏剧理论的建构、阐述和戏剧创作的实践探索，也是时代赋予他们的文化使命。顾随及其同时代的那批具有中西古今多重文化烙印的学者型戏曲家所进行的杂剧和传奇创作，是传奇杂剧长期演变发展历程中最后一次值得关注的创作现象，也是中国古典戏曲及其文化价值的最后一次彰显。这种对于传统戏曲、民族文化的同情了解、深切体悟和自觉传承，以及在这一过程中着意进行的通变与扬弃、创新与变革，随着时代的变迁和文化的演进，也应该越来越充分地显示出其珍贵的戏曲史和文化史价值，并应当为越来越多的后来者所认识和尊重。

六、庄一拂的戏曲创作与学术著述

庄一拂编著的《古典戏曲存目汇考》，经历近三十年之探究而成，凡一百三十四万言，于1979年8月完成，上海古籍出版社1982年12月出版，为重要的古典戏曲目录著作，已成为研究戏曲与戏曲文献不可或缺的参考书之一。

关于此书，作者尝说："古典戏曲粗具演出的形式，当在公元十二世纪宋、金时代。本书著录，即从南宋戏文开始，接下去是元代杂剧和明清杂剧、传奇（并附录近代作品），断代为编，一脉相承，俾使读者易于明了它的演变过程，约略得其全貌。"又说："本书汇集存目，计有戏文三百二十余种，杂剧一千八百三十余种，传奇二千五百九十余种，共四千七百五十余种（异名别题，统摄于正目）。较之姚、王两氏著录，增出二千六百余种，远在一倍以上。"① 因此，赵景深尝评价道："庄一拂先生所编的《古典戏曲存目汇考》，搜罗资料宏富，数十年来，又曾屡次增订，不断地补充一些罕见的条目，是一部极具参考价值的著作。特别是一拂能看到原著的，都将本事扼要摘录，这比过去所出的一些不附本事的曲目当然更为有用。"② 三十年来，此书确已在中国戏曲文献、戏曲史研究中发挥着重要作用，而

① 庄一拂：《古典戏曲存目汇考·例言》，见庄一拂《古典戏曲存目汇考》卷首，上海古籍出版社1982年版，第1页。按：其中所云"姚、王两氏著录"，指姚燮《今乐考证》、王国维《曲录》。
② 赵景深：《古典戏曲存目汇考·序》，见庄一拂《古典戏曲存目汇考》卷首，上海古籍出版社1982年版，第1页。

且因为其不可替代的文献价值将继续为学界所运用。

对于《古典戏曲存目汇考》这样一部大书,还可以将其作为一种著作形态,从多个方面、多个角度进行更加深微的认识考察,更可以从多个方面进行评陟。笔者对其结尾方式及其中蕴含的意趣怀有兴趣,且自以为有了些许有价值的发现。此书著录的最后两位剧作家及其戏曲作品,庄一拂当是经过了认真考虑的,可谓别有意味。此书出版至今已过去了三十多年,庄一拂也已故去十年多,今日读其特殊的结尾方式和内容安排,更觉意味深长。

《古典戏曲存目汇考》著录的倒数第二位剧作家为"安居士"。书中介绍其人曰:"安居士(一八九二——一九七五),名义华,字际安,江苏苏州人。曾任《民权报》笔政,能昆曲,撰《昆曲一得》。"① 接着即著录其传奇一种云:"《江南燕》,传奇。《大成曲刊》本。演东山虎徐旭作乱事。影射倭寇,盖有感而作。《后知音集》云:居士字霁安,吴县人。久旅沪滨,从事提倡昆曲,结同声曲社。喜写散曲。近撰《江南燕》传奇,结构与词藻并茂。"② 又庄一拂《明清散曲作家汇考》"管际安"条云:"字霁庵。江苏吴县人。从事提倡昆曲,喜写散曲,有《春朝放杯》【正宫端正好】等套曲。"③

盖因庄一拂《古典戏曲存目汇考》著录《江南燕》时有"安居士,名义华,字际安"之语,后遂有误以为此剧作者即"安义华"者。此剧作者实为管义华(字际安),"安居士"当系其别号。《大成曲刊》载有《度曲家题名录》,现将有关《江南燕》者录出如下:"(姓名)管际安,(年龄)四九,(性别)男,(籍贯)江苏吴县,(住址)上海,(集社)平声社、同声社、赓春社、青社,(著作)散曲、江南燕传奇等,(唱曲)正生,(其他艺术)诗词。"④ 由此可知《江南燕》作者相当详细的情况,且此中所述系第一手资料,当可靠无误。而且,从《度曲家题名录》所提供的资料来看,《古典戏曲存目汇考》的编著者庄一拂与管义华同为平声社、赓春社中人,管义华比庄一拂年长十六岁,当相互熟识且为好友。

此外,彭志敏《后知音集》所列"管际安"条,不仅再次证明了《江南燕》为管义华所作,而且提供了此人的其他相关情况,现一并录出于此:"先生一字霁庵,为曲界先进。久旅沪滨,曾以春华笔名评剧,笔酣墨舞,

① 庄一拂:《古典戏曲存目汇考》,上海古籍出版社1982年版,第1751—1752页。
② 同上书,第1752页。
③ 庄一拂:《明清散曲作家汇考》,浙江古籍出版社1992年版,第337页。
④ 《大成曲刊》第1期,上海:大成学社,1939年。括号内文字为笔者根据原题名录项目所加。

洞中肯綮。而从事提倡昆曲，不遗馀力。结同声曲集，登高一呼，闻风向往者，不下数十馀人。尝假宁波同乡会，举行彩氍，成绩斐然。先生原习老生，后忽改二小面，嬉笑怒骂，尽是文章。喜写散曲。近撰《江南燕》传奇，结构与词藻并美，盖宗风于玉茗也。"①

管义华（1892—1975），字际安，又作霁庵、霁安，号达如。江苏吴县（今苏州）人。早年肄业于南洋公学，与李定夷、赵苕狂同学。曾供职上海《中华民报》，继任《民权报》笔政，又进《民国日报》，并以"春化"笔名为各报写剧评。1913 年，经胡朴安介绍，加入南社。尝有小说《金钱祟》发表于《快活世界》第二期（1914 年 10 月出版）。1932 年 5 月任《民报》主笔。曾协助但杜宇办上海影戏公司，提倡电影事业。抗日战争前转入上海闸北水电公司任职，1940 年任中国国货经营公司秘书，直至 1953 年退休。

管义华擅长戏剧评论与创作，爱好昆曲，先后参加过平声社、赓春社、青社、啸社等曲社，并组织同声社。曲学造诣颇深，生、旦、净、末、丑兼能，尤长于演生角。抗日战争期间，激于爱国热情，编撰四折昆剧《四色玉》，表彰国民党爱国将领及有民族气节的知识分子。后又作《江南燕》《钗头凤》等剧。为赵景深、庄一拂编辑的《戏曲月辑》（上海曲学丛刊社出版）的主要作者之一，尝在该刊发表《昆曲工谱四声阴阳略说》（创刊号，1942 年 1 月 1 日初版）、《度曲歌诀》（第一卷第二辑，1942 年 2 月 1 日初版）、《度曲杂说》（上、下，第一卷第四辑、第五辑，1942 年 4 月 1 日、5 月 1 日初版）等文章。又尝在任退庵任主任的《戏杂志》尝试号（上海戏社营业部，1922 年 4 月出版）发表《影戏输入中国后的变迁》一文。尝以小说理论著作《说小说》（载《小说月报》第三年第五期、第七期至第十一期，1912 年 8 月、10 月—1913 年 3 月 25 日）为中国文学批评史学界所重视，誉之为近代小说理论的标志性成就②。中华人民共和国成立后，与赵景深等创立上海昆曲研习社，任副社长，又曾在人民广播电台讲昆曲唱法。与陆兼之合作，为徐凌云记录《昆曲表演一得》一书，又与赵景深、俞振飞合著《昆曲曲调》。还著有《旅闽日记》等。晚年居上海陕西南路。一度中风，不能行动，涩于言语，1975 年 12 月 22 日辞世。③

① 《大成曲刊》第 1 期，上海：大成学社，1939 年。
② 按：比如黄霖先生就曾指出："管达如的《说小说》作于辛亥革命后的第二年。他博采近十年来各家小说观点，编之以序，条之以理，论述全面，眉目清晰，故在某种意义上可以说它是晚清的小说理论批评的一次小结。"见所著《近代文学批评史》，上海古籍出版社 1993 年版，第 645 页。
③ 洪惟助主编：《昆曲辞典》，台北"国立传统艺术中心"，2002 年，"管际安"条，第 691 页。

《江南燕》传奇，载《大成曲刊》第一期，由上海大成学社于民国二十八年五月（1939年5月）出版。共二出：《边警》《投军》。关于此剧作者，《大成曲刊》之《目录》署"安居士稿"，正文署"安居士初稿"。

此剧写东海滨徐旭力大如虎，为非作歹，不务正业，人送东山虎之诨号。后来啸聚游民，占城夺地，招兵买马，又约海上流寇，水陆并进，大举内犯。一书生见寇已陷城，纵火屠杀，感于国家危亡，自身不幸，愤而投江，准备自尽。恰遇渔翁、樵夫、田汉、老圃而获救，经众人劝解，明白天下兴亡、匹夫有责道理，众人决定前去从军，杀敌立功，重造江山。

此剧发表于1939年5月，从作品内容来判断，可知其创作时间当在此前不久。结合当时中国人民正在进行的抗日战争来认识此剧，非常明显，作者是借这一故事控诉日寇的侵略罪行，鼓舞民众同仇敌忾，奋起抗日，保卫国家。作者创作此剧的强烈现实感和爱国激情也清晰可见。

剧中表现侵略者的罪恶云："（小生上）我一路行来，只见一片焦土，四民流离，不想我锦绣河山，只被流寇弄得是，（唱）【北折桂令】绣江山只落得满目焦尧，猛可的一炬咸阳，万姓嚎啕，一霎时东窜西逃。墙坍壁倒，骨碎魂销，剩下些荒烟蔓草，望江南有几处完巢？我俯仰萧条，度此穷骚，空羡那博浪留侯，更怀想一恸申包。"

剧中众人议论生活境况与出路的片段也可见作者的情感："（付）哥哥，勿要瞎缠，等我说给倷听：自从流寇占据此地以后，奸淫掳掠，鸡犬不宁，我俚田才勿好种，（丑介）柴才勿好斫，（付连）个歇还要征粮抽丁，叫我俚去打头阵。我俚想想吭不生路，倒不如去投子军，吃口粮，也总算出一分力气，什梗我俚来里说从军乐。（末）好吓！天下兴亡，匹夫有责。男儿正该如此。"

结尾点明主题，也是号召："（小生）吓，列位，学生今日，末路相逢，幸得列位一番规劝是，（唱）【南尾有结果煞】浮生大梦今方觉，（净末付丑同）醉眠在沙场休笑，（小生净末付丑同）排难救国仗吾曹。（小生）大好河山付劫灰，（净末）从军万里起风雷。（付丑）男儿得遂平生愿，（同）不斩楼兰誓不回。"

《古典戏曲存目汇考》一书著录的最末一位戏曲家为"古樵李人"。书中云："古樵李人，号南溪，浙江嘉兴人，能昆曲，曾主编《大成曲刊》。有《南溪散曲》。"① 接着就著录了"古樵李人"所作的《十年记》和《鸳湖冢》两种传奇剧本。其实，此书的这位殿后者"古樵李人"，就是此书的

① 庄一拂：《古典戏曲存目汇考》，上海古籍出版社1982年版，第1752页。

作者庄一拂。

该书著录《十年记》云："传奇。影印本。注工谱，有贾天池评，刘凤叔、王季烈题词。凡十出。演严龙、谢冰玉、鲁雪华事。《东海遗鸿楼日记》云：其本事为谢冰玉、鲁雪华友好无间，密誓共效英、皇，嗣果先后于归严龙，得如初愿。唱词详注工谱，可以按拍而歌，登场氍演。金属板精印，行楷秀丽。余闻名十馀载，近始识荆，谦雅可敬。砚农云：记中人物，均有所指，实非杜撰，例言所云，其烟幕也。"① 夫子自道，尤堪玩味。由以上材料判断，剧中所写，均有所指，并非杜撰，所写就是作者自己的婚姻生活经历。

《十年记》传奇，除开场《蝶引》外，凡十出，出目为：《花因》《玉病》《携舟》《聘镜》《誓约》《于归》《离索》《迎居》《私情》《同梦》。首有作者于丙子上元日（民国二十五年二月七日，1936年2月7日）所作自序及例言。署"古樵李人庄一拂著，上海朱尧文正谱，吴县葛缉甫校录"，民国间石印本，附工尺谱。②

起首《蝶引》以作者上场吟词二阕开场，抒写情志并述作意云："【蝶恋花】笑问东风谁料理？芳草天涯，春梦无凭据。过眼华年能有几？消魂残照东流水。　逝者悠悠人老矣！如此风光，遮莫移筝柱。旧恨新愁纵可弃，怎能捱得此情去？【前调】十载论情情未易，况复多情，无计能回避。改尽朱颜流尽泪，天公原不负人意。　多谢英皇来作主，梦里潇湘，本是伤心地。踏向红毹千万绪，一篇聊当精辟情句。"接着以七绝四首为定场诗，其一云："螺髻蛾眉一样青，两身憔悴感惺惺。明知天上无刘阮，始信人间有尹邢。"其二云："未必十年终是别，那堪相对几曾经。论情漫悔从头错，魂断韩凭梦欲醒。"其三云："担得虚名委曲全，谭何容易逃情禅。蓝田未种三千玉，锦瑟频挥廿五弦。"其四云："来日欢言输旧日，去年消息望今年。艳情谬取湘娥意，付与红牙板底传。"

全剧【尾声】云："十载痴情今已偿，多少迷离惝恍，慢说是一梦蓬蓬蝶姓庄。"之后又有七绝四首以为全剧结诗，并述作者情志与感受。其一："未许银河鸣珮环，青鸾紫凤降人间。更无消息两皇子，解有相思独阿蛮。"其二："宋玉不离三楚地，云英犹在九峰山。自应种璧怜多事，曾见天钱十万颁。"其三："秦凤何年集帝庭，紫天银水妒双星。韦君幸得蕤红枕，窦女羞开翡翠屏。"其四："痴教关心惟爇语，情何累德况犀灵。娥皇旧事分明在，千古君山不断青。"

① 庄一拂：《古典戏曲存目汇考》，上海古籍出版社1982年版，第1752页。
② 洪惟助主编：《昆曲辞典》，台北"国立传统艺术中心"，2002年，"十年记"条，第165页。

此剧写原任宰辅鲁公阳之女鲁雪华与表姐谢冰玉一同读书,情谊深厚,二人曾有密誓,共效英皇,期以十年。鲁公阳妹妹之子严龙,自小与表姐雪华结姻。二人结婚后三日,雪华归家省亲,严龙独留空房,冰玉前来,二人相亲相爱。别后冰玉思念严龙,雪华亦念冰玉,遂遣人接冰玉前来,三人相聚甚欢。七夕之夜,严龙与冰玉月下盟誓,共期百年。原来,严龙已与雪华商定,迎娶冰玉为妻,二女共事一夫,两表姐共事一表弟。此段姻缘,原系神界安排,三人同为天上神仙,复返神班。

作者例言有云:"传奇取材,非模仿正史,即袭取传说。一时一事,鲜有凭空创作者。或谓本篇为杜撰,亦无不可。"[①] 似在表示剧中所写内容,并非出于虚构,而与作者自身经历相关。全剧文字较平凡,情节亦显冗沓。在体制上多有变革,作者在例言中坦言不熟悉曲律:"余素不谙曲律,寻声订谱,不协之处,只能度曲时再行律定。倘蒙正误,无任欢迎。"全剧无下场诗,无净、丑二行,亦属传奇体制之变。

贾天澍《评十年记曲谱》所述,多有助于认识此剧所写内容与作者个人经历之关系,如有云:"其剧分十出一引,按其本事,不少增益。引中如《蝶恋花》云:'改尽朱颜流尽泪,天公原不负人意。'诗云:'来日欢言输旧日,去年消息望今年。'视此乃固有之情事,抑作者自况耶?读其自序中云:'金陀坊冷,家通红兰之国;三湘云梦,重寻脂水之乡。'则又弦外之音矣。或问曰:《十年记》者何?当答曰:鸳鸯湖某望族之轶事也。亦如《燕子笺》《桃花扇》《会真记》等,皆有所本,非凭空构造也。"又说:"立意用笔,何等庄严。吾故以《十年记》应作记事文读,不可视为,风月文章。"[②]

笔者所购藏一册《十年记》为作者签名本。扉页有毛笔书"爽夫先生"四字,下钤篆书印章两枚,一为白文"莊一拂",一为朱文"白苧邨"。可知题字当出自作者手笔。笔者尚不知"爽夫"其人及相关情况,待考。

《古典戏曲存目汇考》又云:"《鸳湖冢》,传奇。《大成曲刊》本。有王为震题词,朱尧文订谱,葛辑甫校录。凡十出,演曹小臻、严梦香、王小玉殉情殉义,合葬鸳鸯湖事。系叙述当地冥婚悲剧。其下场诗云:'秦楼凤去镜台空,再世姻缘让化工;寄语东皇好收拾,妒花原是养花风。'"夫子自道,可为重要参考。今见大成学社 1939 年 5 月出版的《大成曲刊》第一期所刊此剧,仅载第一出《映花》、第二出《种玉》,未完,以下各出未见。第一出开首以【蝶恋花】概括大意云:"一样鸳鸯湖畔月,欢处如环,

① 庄一拂:《十年记》卷首,民国年间石印本。
② 《大成曲刊》,上海大成学社,1939 年。

愁处何堪抉。不信冰心同皎洁，等闲苦被狂情热。大错铸成痴愿绝，埋玉埋香，冢冷梨花雪。此恨绵绵殊未歇，生生死死双双蝶。"从中可见作品内容与风格之大概。

此剧主要情节为：鸳鸯湖白苎村曹其旧与夫人王氏，有一子小臻，已及议婚年龄。母亲带儿子外出踏青，小臻偶然看见东邻家姐姐严梦香，心神为之一动。父亲在家与张三家交谈，提及小臻婚事，说是西村王家有一女，相貌脾气均可，有意与曹家结成姻缘，父母遂不管儿子意见如何，将这桩婚事决定下来。前二出情节至此而止。

彭志敏《后知音集》将"庄一拂"列于首条，云："先生古檇李人也，别署双华一珏庵主。诗文双绝。性淡泊不求闻达。出其馀绪，致力于曲。撰《十年记》院本，传播一时。唱冠生，尤善《长生殿》各剧，若《定赐》《密誓》《惊变》《埋玉》《闻铃》《见月》等，莫不清醇流利，尽善尽美。然先生虚怀若谷，频请益于老曲家红豆馆主、摹烟主人等，于是艺益精邃。偶粉墨登场，亦潇洒自如。"① 又《大成曲刊》所载《度曲家题名录》收录庄一拂，从中可知其他情况，录出如下："（姓名）庄一拂，（年龄）三三，（性别）男，（籍贯）浙江嘉兴，（家世职业）儒，（住址）上海，（集社）大成学社、平声社、润鸿社、赓春社，（著作）十年记、鸳湖冢、遗曲韵编、曲略，（唱曲）冠生，（藏谱）南宫谱，沈词隐著，（其他艺术）诗词，（雅嗜）饮酒、品茗。"②

庄一拂（1907—2001），原名临，字荏民；因慕宋朝太监郑侠（人称一拂先生，有《流民图》）之名，改名一拂，号南溪、箨山，别署古檇李人、南溪居士、白苎邨农。浙江嘉兴人。南社社友陈友松入室弟子，后曾从易孺学词。1926 年与潘塞翁同编《华文艺周报》。1929 年在上海获东亚研究院法学硕士学位。尝作职于国民政府财政部。后专事昆剧演唱、戏曲研究活动。与赵景深主编《戏曲》月辑，与叶德均、郑振铎、周贻白组织古典戏曲丛刊社。1939 年 5 月主编《大成曲刊》。抗战胜利后，返回嘉兴，以著述为业，仍从事戏曲活动。曾任浙江通志馆分纂。1986 年于嘉兴成立鸳鸯湖诗社，庄一拂任社长。晚年入老人院，处境颇困窘。2001 年 2 月 14 日病逝于嘉兴。著有《古典戏曲存目汇考》、《明清散曲作家汇考》、《一拂诗》三卷、《南溪词曲稿》二卷、《曲友知音集》、《梁谷音外传》、《上海昆曲沿革史》、《嘉兴佛教历代传法大事记》、《褚辅成（慧僧）先生年谱》等，撰有传奇《十年记》《鸳湖冢》《鸣筇记》（含《红石山》《秦晋记》《太湖

① 《大成曲刊》，上海大成学社，1939 年。
② 同上书。括号内文字为笔者根据原题名录项目所加。

兵》三种，仅见前一种，后二种未见）。为纪念庄一拂诞辰百年，其子增明收集庄氏诗词、散曲、戏曲、文章，编成《庄一拂诗词曲文遗稿》，嘉兴市图书馆2007年11月印行。

 可见，作为《古典戏曲存目汇考》全书殿军的这二人，一为"安居士"，一为"古檇李人"；也就是说，一是作者的朋友管义华，另一个就是作者庄一拂本人。庄一拂使用"安居士"而不用其本名"管义华"，使用"古檇李人"而不用自己本名"庄临"或常用名"庄一拂"，盖均系有意为之。体味庄一拂在书中对自己和好友管义华所作传奇的处理与措辞，盖有为自谦、为友谦而婉转隐约其词之意，更有以此结古典戏曲之局并留雪泥鸿爪之用意，亦表现出古雅淳朴之趣味。通过这一重要细节，或许可以帮助我们从一个特殊角度认识此书及其作者。

第七章　文人戏剧家的现实关怀与内心苦闷

一、李新琪《金刚石传奇》的史剧价值

李新琪生活的时代虽然距今天并不很远，只不过一个世纪左右，但是由于种种政治文化因素的影响和限制，其人其事其作品今早已不彰于世，其著作和活动也一般不再被人提及。且不必说普通读者，即便是对于从事中国近代戏曲、中国近代文学和历史研究的专业工作者来说，李新琪也已经成为一个非常陌生的名字。历史有意无意的遗忘、遗忘的合理性与不合理性，都可以从李新琪的遭际中感受和认识到许多。其实，李新琪曾是中国近代文化史上一位相当活跃、在多个领域做出努力并有所贡献的杰出人物。且不论其政治经历、革命活动、教育与报刊事业，单就戏曲创作方面来说，李新琪仅以其一部《金刚石传奇》就足以在中国近代戏曲史上占有一席之地。

本节拟结合相关文献资料和中国近代戏剧史的总体背景，对李新琪及其戏剧作品《金刚石传奇》作一初步探讨，以期引起注意并进行更加深入全面的研究。

（一）关于李新琪其人

关于李新琪的生平事迹，以往记载甚少，至今也掌握无多。庄一拂《古典戏曲存目汇考》著录《金刚石》时提及其作者云："李新琪，未详其字里、生平。"①

现综合有关文献资料，对一向未能引起近代戏曲与文学研究者注意、近代史及其他领域研究者亦关注无多的李新琪的生平事迹简介如下，以供进一步考查研究之参考。

李新琪（？—1920），四川省自贡市人，生年不详。早年就读于上海公

① 庄一拂：《古典戏曲存目汇考》，上海古籍出版社1982年版，第1729页。

学，因不满清廷政治腐败，东渡日本，加入同盟会，尝追随孙中山左右。归国后，在南北各地鼓吹推翻清朝，建立民国。曾在上海被捕入狱。后经革命党人营救出狱，与铁崖共赴南洋，在南洋侨胞学校执教。旋再度回国，与黄兴等人在广东沿海发动革命。后任京津同盟会会长，策动暗杀清廷重要官员。当时彭家珍炸良弼、杨禹昌炸袁世凯等事件，均为李新琪主其事。后返回四川，在涪州、广安、江安等地策动起义。民国元年（1912）在北京创办《女学日报》，提倡男女平等，呼吁女子参政。民国二年（1913）宋教仁被刺，李新琪赴上海，回应讨袁之役。民国五年（1916）往陕西安庆法政专门学校任教职。民国九年（1920）返川襄理四川政务，同年因公赴外地，途中被暗杀于宁羌县（今宁强县）。李新琪博学多闻，才华横溢，通经史，著有《金刚石传奇》和《桃花扇》[①] 等。

（二）版本与作意

关于李新琪与《金刚石传奇》，以往注意者无多，所知更少。阿英《晚清戏曲小说目》（上海文艺联合出版社，1954年版），梁淑安、姚柯夫《中国近代传奇杂剧经眼录》（书目文献出版社，1996年版），周妙中《江南访曲录要》（《文史》第二辑，中华书局1963年版）及《江南访曲录要（二）》（《文史》第十二辑，中华书局1981年版）均未著录。蔡毅编《中国古典戏曲序跋汇编》（齐鲁书社1989年版）亦不涉及。可认为此剧是较为稀见的近代传奇作品之一，具有独特而重要的文献价值。

北京图书馆编《民国时期总书目（1911—1949）·文学理论·世界文学·中国文学》（书目文献出版社1992年）曾予著录。庄一拂《古典戏曲存目汇考》著录云："《金刚石》，传奇。排印本。凡四十出。演革命党事。见周氏《言言斋劫存戏曲目》。"[②] 庄一拂并未亲见此剧，因而所述内容相当简略，而且是根据他人戏曲目录转述，可见于此剧所知无多。此处所说之"周氏"指近现代著名藏书家周越然（1885—1946），本名周之彦，字越然，以字行，号言言斋。浙江吴兴人。长期生活于上海。清末诸生，南社社员。藏书家，尤以小说、戏曲、弹词、评话类收藏见长，亦以收藏东西方性学、西文文献、近代史料著称。多年收藏中外古籍包括宋元旧刻、明清钞本善本古籍文献5000多种及外文书籍3000多册，俱毁于1932年日军侵略上海的"一·二八"之役，造成了难以估量、无可挽回的文献和文化损失。《言

[①] 按：此剧笔者未见，亦未见其他研究者论及，不知是否有传本，亦不知其与孔尚任《桃花扇》关系如何。此中详情待考。

[②] 庄一拂：《古典戏曲存目汇考》，上海古籍出版社1982年版，第1729页。

言斋劫存戏曲目》即为历经此次战火之后遗存的戏曲目录，中多有稀见版本。周越然去世以后，其子女将其生前藏书之所馀者捐献给复旦大学图书馆和上海图书馆。

《金刚石传奇》（又作《金钢石》），上下册，中华民国元年十一月（1912年11月）初版。封面有卢文钜楷书题"革命党历史之一　金钢石传奇"字样。首有"凡例"十五则、民国元年六月一日（1912年6月1日）方道南所作《金钢石传奇叙》、同日作者所作《金钢石传奇自叙》。目前所见《金刚石传奇》仅此一种版本。

上册二十出，第一出《提头》前另有《试一出·探僧》；下册二十出，第四十出《赠石》后附有《第末出·馀墨》。总计全剧为四十二出。

出目为：上册：试一出《探僧》、第一出《提头》、第二出《海潮》、第三出《讲演》、第四出《结社》、第五出《狱毙》、第六出《脱狱》、第七出《诛恩》、第八出《剖心》、第九出《誓师》、第十出《访旧》、第十一出《图滇》、第十二出《败逃》、第十三出《订交》、第十四出《悲秋》、第十五出《哭秋》、第十六出《蜀狱》、第十七出《阴谋》、第十八出《株连》、第十九出《逃荒》、第二十出《苦囚》。

下册：第二十一出《哭书》、第二十二出《谋击》、第二十三出《惊随》、第二十四出《失机》、第二十五出《入京》、第二十六出《试药》、第二十七出《病困》、第二十八出《秘守》、第二十九出《粤哄》、第三十出《募侨》、第三十一出《拘审》、第三十二出《幽囚》、第三十三出《惊耗》、第三十四出《寄书》、第三十五出《躬耕》、第三十六出《奋战》、第三十七出《路潮》、第三十八出《清亡》、第三十九出《南迎》、第四十出《赠石》、第末出《馀墨》。

试一出《探僧》之首峨眉山山僧定场诗云："收拾残红洗碧山，兴亡无迹老僧闲。长江滚滚龙蛇走，百世心头一往还。"① 以【东风第一枝】开场："寂静禅门，软红铺径，让山僧睡醒迟。石芋松子沁芳，此味好有谁知？年年破帽芒鞋惯，此日何时？望晴峰一点烟迷，君与我旧情痴。"② 随后以剧中人物、年已老去的吴江文士方立之口说道："国事如此，人心如彼，危险异常，老夫虽是革命军前一名小卒，而昔日交游，今日显达者甚多，也曾向他们陈说利害道，凡兵刃革命之后，有许多事都跟着要革起命来，秩序乱杂，理论纷繁，整一划平，太不容易。因为人人都是勃勃野心，争强道弱，又无法律可以限制，故建造比改革尤为困难。事已至此，总得合力谋

① 李新琪：《金刚石传奇》，民国元年十一月（1912年11月）初版，第1页。
② 同上书，第2页。

国本稳固,万不可有丝毫争利夺名之心,酿成大局糜烂之祸。像老夫这样议论,人人都能说,却有多人不能实行。老夫倒也不怪他们,只算是前清时代陋习所染,将来大约会改好的啊。闲间或遇了朋友,道起革命先烈事迹,是老夫又悲喜交集。忽然发了一个大愿心,想作成一部小小传奇,把那死的活的朋友们缔造艰难之状,通写了出来。只是强半遗忘,不能落笔。猛想起了一个怪人,就是那峨眉山婆罗寺中一个和尚。他也是为革命奔走多年,才不久做和尚去的,各事熟悉,还得问问他去。"① 从传奇的体制和表达习惯来看,上述内容可以视为作者表达自己创作意图的一种固定方式,所述具体细节虽不尽可信,但其主要内容确能表达作者的情感意绪和主要思想,因此可以作为考察和认识此剧创作意图、史实根据、作者立场的一个重要参考。

第一出《提头》以【满江红】起首云:"(生末对坐,椅上置纸墨介)今古英雄,问那个不曾先死?墓碑前野草山花,俸供如此。十载国门头与血,万株春树青和紫。顺拈来染了笔尖儿,红透纸。　迹可寻,事犹迩;墨未干,泪无止。借灯光作证曲传神髓。君吾同是曲中人,扮作登场差是喜。写先烈肫诚,摘大奸,直而已。"② 接着以七言诗一首概括全剧大意云:"布真理无孔不入,运军械无次不露。杀本身家庭受辱,禁暗狱酷之尤酷。弱书生暴动被锢,美女子潜身入狱。奋勇军死亡无数,老将军几回脱兔。丑鬼头居心可恶,好夫妻双飞双宿。金钢石耀人耳目,大共和国民万福。"③ 接着又以词一阕叙剧情大意道:"【沁园春】高野先生,精填恨海,文章命运,从民社发始。潜谋密动,东南披靡,仆起相寻,杀戮株连,死而无惧。多少头颅付与卿,大举败,暗杀始,长枪短兵。　美人心,暗自惊,辜负红颜同郎远征。奈萧墙祸起,南北俱败,幽沉狱底,紫郁痴魂,怨望天孙。一声沸鼎,月缺重圆喜再生。英雄会,渐起猜忌,名利相争。"④ 最后以七绝一首为结诗,抒写内心感受云:"笔尖无血写来红,多少凄凉趁晚风。世变当前自如此,伤心人且听琵铜。"⑤

第末出《馀墨》以【离亭宴带歇犯煞】结束云:"你记得霜飞党祸为时久,断头台并心肝剖。英雄一死不人尤,只留个漫天愁。付与诗人闲咏,泪落襟,一杯酒。好江山,载沉浮,便拜时清凉浆有。但看云雾生岩陡,

① 李新琪:《金刚石传奇》,民国元年十一月(1912年11月)初版,第4—5页。
② 同上书,第6页。
③ 同上书,第6—8页。
④ 同上书,第8页。
⑤ 同上书,第8页。

那满山红树恨花开,那深宵月影淡无尘,那蛟龙不扰人间否?寒风砭瘦肌,悲思绕南斗。禁不住为先生呼负哀,我国无人,自由成恶薮。"① 结诗云:"禅门同话旧因缘,不羡今朝恨昔年。惆怅健儿好身手,怨怀人世亦腥膻。桃花红染诗中泪,燕子春联梦里仙。传得伤心临去语,拈香处处拜坟前。"②

卷首有 1912 年 6 月 1 日作者所作《金钢石传奇自叙》,不仅交代了创作此剧的动机与用意,而且表达了创作此剧的心情与态度,透露出对当时政治局势与国家状况的感慨,颇有参考价值,录之如下:

> 人生若梦,数十年社会间,直登戏台顷刻之生旦丑末而已。革命秘密,为时十馀年,为事千万段。至今虽彰,然道路传闻犹不无讹误。死者长适,生者几何?衰病若愚,幸能执笔以存其实。则此四十出之哀声,为愚吊诸先烈之短文可矣。民国元年六月一日。③

李新琪系长期参加民主革命活动的著名人士,至民国成立时即已退出政坛。《金钢石传奇》正是民国元年(1912)所作,当时作者已进入老年。上引作者叙文表达了以此剧表现革命运动过程"以存其实",以此剧怀念革命同志,"吊诸先烈"之用意。方道南于民国元年六月一日(1912 年 6 月 1 日)所作《金钢石传奇叙》有云:"友人李君,奔走革命,年至久而已身亲历之事亦至多,功成身退,将前后所亲所闻,制为歌曲,原原本本,罔有漏遗,捡词新异,落笔沉雄,革命党之纪事史,而新民国之太平声也。吾思吾伦,必当一读。"④ 同样可见作者革命经历的侧面、创作此剧之用意,特别是对于《金刚石传奇》纪实作风的强调、对于刚刚成立的民国政权的祝愿,颇能体现作者的思想状态与创作用意,洵为知言。

(三)本事与人物

《金刚石传奇》根据相关历史事实和人物故事,以纪实存史笔法,以主要人物高野主持的东洋民社及其演说活动为线索,写民国成立前革命派反清斗争中的一系列重要人物和重大事件,以展现反清革命斗争、民国肇建过程中的艰苦卓绝、英雄事迹。该剧根据历史事实,以革命运动酝酿发生地或与革命活动多有涉及的广东为中心,同时以革命斗争最为艰苦的四川

① 李新琪:《金刚石传奇》,民国元年十一月(1912 年 11 月)初版,第 78 页。
② 同上书,第 79 页。
③ 李新琪:《金刚石传奇》卷首,民国元年十一月(1912 年 11 月)初版,第 1 页。
④ 同上。

为重点，展开了一幅民主革命斗争的悲壮场景。既存信史，又怀先烈，寄予了浓重的展现革命历史、缅怀牺牲先烈的情怀。

《金刚石传奇》卷首"凡例"十五则中，有关于此剧本事与人物之交代，于了解作者创作用意和剧作内容具有独特参考价值。特别是在作者及其剧作以往未受关注甚至尚未为人所知的情况下，这样的材料就更显得具有重要价值。兹录其有关者数则如下：

> 剧名《金钢石》，以金钢石为一侠女赠一英雄，而此书中之完全无缺者，惟此侠女与此英雄耳。则吾取金钢石名吾书，是召读者用心品题人物之意。
>
> 革命事实，散见于各省，而此处倡义者一人，彼处倡义者又一人。故以东洋民社及高野演说贯串之。
>
> 是书于已死者揭真名，未死者别为名以代之。盖余只负表扬先烈之责，而无俟为生者彰功也，读者宜知。
>
> 革命事实，惟粤地多，惟蜀地苦。故是书于蜀中事独详。①

从上述材料中可见作者创作思想意图的基本情况，也可知此剧人物、事实根据之大概，比如以东洋民社活动及"高野"的演说为线索戏剧结构方式，在剧中被表现为"完全无缺点者"的一位侠女和一位英雄，作者将二人视为"金刚石"，剧名亦由此而来。从中当然亦可知，作者对于民国成立前革命运动的总体思想倾向和此剧所写内容的重点在于四川。按照作者的解释，是因为在革命运动中"惟蜀地苦"。从另一角度看，这种内容选择和处理方式与作者身为四川人，对四川情况更加了解、更有感情，也当有密切关系。作者明确表示对于已牺牲人物均用真实姓名，以表彰其英雄事迹、寄托怀念之情，而对于尚健在人物皆以另外姓名称呼，这种不同的处理方式也很能反映作者创作此剧的主要意图和情感趋向。

由上述情况可以看到，作为一部以纪实传史、纪念先烈为主要目的的反映民主革命艰难悲壮历程的戏剧作品，作者的创作态度应当是严谨客观、忠于史实的，所记述事件、所描绘人物必定具有翔实充分、准确可考的现实根据。虽然作者在此剧卷首自叙和凡例中对此已有所揭示，但由于有关文献资料及其他证明材料的限制，尚不能一一落实，难以得出确定的结论。

殷梦霞选编、近年影印出版的《郑振铎藏古吴莲勺庐钞本戏曲百种》

① 李新琪：《金刚石传奇》卷首，民国元年十一月（1912年11月）初版，第1页。

选录了清末民初间人莲勺庐主人张玉森钞本戏曲一百种,均为比较珍稀的古代戏曲版本,另有张玉森所作《戏曲提纲》多种,保留了重要的戏曲文献。这部分戏曲文献为著名藏书家郑振铎旧藏,郑振铎去世之后,连同郑氏其他藏书一道归国家图书馆收藏。在沉寂多年之后,于近年被研究者发现并获影印出版。其中有关于《金刚石传奇》的提纲一种,相当细致地概括了此剧的主要内容和人物故事,对认识其反映的历史事件、人物关系、情节结构颇有作用,对考察此剧的本事和人物出具有重要参考价值。录之如下:

> 黄生裔,鉴中国颓靡,游学日本。闻党首高野,于清风亭演说革命宗旨,遂与钟树黄结社提倡。党友陈雄,闻南京失败,潜回探听,话别而去。周元济、邹容,分设报社于上海,布散《革命军》一书。清政府以扰乱治安,判三年拘禁。容瘁死,应仕杰与女士邹宙江,质银营葬。元济期满,周彪迎归日本。徐锡麟潜身政界,故迎合皖抚恩铭,得委警察总办,暗有所图。适江督端方获革党叶某,供连锡麟,因邀陈伯平、刘光汉,约芜湖等处起事,乘阅操杀铭。寡不敌众,为藩司冯煦所获,剖心死。绍兴女士秋瑾,事连被杀。同志女吴怀,哭而埋之。雄率党夺据镇南关,被攻不敌,退入安南河口。裔向法人购枪械相助,兵抵蒙自,以粮匮改攻开化,仍致溃散。裔复至南洋组织民社,女士李静娘,慕其为人,联为同志。树黄回至蜀中,结马龙鸣、张小松等,定期起事。小山叛党出首,党人被捕。马克华、吴运西分道遁。长寿令厄运皋,获克华,重其才释之。继闻端方至鄂,克华随裔谋暗杀。沿途盘诘,赖江新轮买办江运虎保护。及至,方已入京。静娘、树黄继至。喻培伦善制炸弹,约至香港,共移南就北。闻载洵至欧洲,谋炸未果。静娘敬裔热心,誓为夫妇。继复谋炸摄政王,埋药地安门外。使喻与静赴东京,购药预备。事露,裔与树黄,判终身禁锢。雄于广东,勾标统赵声举事。经粤督侦悉,总官倪映典,冒昧先发,死党人七十有二。雄与声遁至新洲埠,从华侨筹得巨款,谋改道长江。值四川路事发难,遂与都督李迷鸿,起义武昌。湖督瑞澄逃。湘、赣、皖、苏、浙、闽、滇、黔、贵、陕,先后响应,举高野为总统。清廷以汉阳虽复,大势已去,隆裕太后自愿退位。命阮四该总理大政,遣伍芳、汤少一议和。野以总统让阮,请赴南京就职。适北京兵变,阮以镇抚为词,在燕就职,定优待清室条件。裔久经出狱,参

预大计。至是归沪与静娘完姻。①

循此思路阅读、考察《金刚石传奇》的内容和写法，确可以看到许多真实人物和重要事件，剧中所表现的主要人物和事件，俱有真实人物和事件为依据。这部作品的纪实存史特点从这一角度得到了充分的展现。所不同者，只在于对已经牺牲的革命派人物使用真实姓名，对仍然在世者使用其他化名，而其事件则全部有史实依据。这种处理的方法和用意，正如作者在"凡例"中所说的："是书于已死者揭真名，未死者别为名以代之。盖余只负表扬先烈之责，而无俟为生者彰功也。"② 从此剧纪述史事、纪念先烈、表彰革命精神的角度来说，这样的处理方式是严谨的，也是可取的。

因为《金刚石传奇》所反映的历史事件纷繁而复杂，涉及的人物众多而善变，可以认为这是一部戏剧化的民主革命斗争史、民国肇建奋斗史。就革命派人物来说，可以确定真实姓名的著名人物就有如下一些：黄裔为汪兆铭、李静娘为陈璧君，这是全剧众多人物的核心，也是全剧表现内容的中心；还有，高野为孙中山、陈雄为黄兴、钟树黄为黄树中（复生）、周元济为章太炎、何顺为王和顺、吴怀为吴芝瑛、应仕杰为刘三（季平）、阮四该为袁世凯、李远鸿为黎元洪、易疆为奕劻、岑老三为岑春煊。如第三出《讲演》描写高野出场演说情景云："某高野生长广东，留学英国，慨我国之贫弱，哀民生之困穷。有君非我族，死也自肥；遍地养豺狼，吸人膏血。是某立下志愿，提倡民族、民权、民生三大主义，注意推翻满洲政府，建立民主共和新国。"③ 显然剧中之高野即孙中山。又如第五出《狱毙》写道："我浙江周元济是也，我巴州邹容是也。愤满清无道，在沪上开了一家报馆，鼓吹革命，早触了满清政府之怒。恰又在张园地方演说，布散《革命军》一书。那时满清政府请了律师，在会审公堂控我们扰乱治安之罪，当由各国领事，判了三年监禁。"④ 已牺牲的邹容使用真实姓名，周元济显然是章太炎。

此外，还有至民国初年此剧创作时已牺牲的多个革命党人物，都是以真实姓名在剧中出现的，这一点作者在此剧卷首"凡例"中已明确说明。如邹容、徐锡麟、陈伯平、马宗汉、秋瑾、赵声、喻培伦等都是。

① 张玉森：《传奇提纲》卷八，见殷梦霞选编《郑振铎藏古吴莲勺庐钞本戏曲百种》（第一册），国家图书馆出版社2009年版，第679—682页。
② 李新琪：《金刚石传奇》卷首，民国元年十一月（1912年11月）初版，第1页。
③ 李新琪：《金刚石传奇》，民国元年十一月（1912年11月）初版，第12页。
④ 同上书，第18页。

另外，剧中提及的清廷人物及官员也多用真实姓名，如恩铭、冯煦、端方、端澄、载洵、载沣、德裕太后、瑞澂、张彪等。还有的官方人物也使用化名，如伍芳为伍廷芳、汤少一为汤化龙等，亦可见作品的纪实述史作风和作者对于不同人物的不同处理方式。

从戏剧内容的角度看，《金刚石传奇》在广阔的历史背景下，展现了辛亥革命前后复杂而众多的历史事件，展开了一幅悲壮慷慨、动人心魄的革命斗争的历史画卷。剧中比较集中地表现的主要革命活动和重要政治事件有：《革命军》与苏报案、徐锡麟刺杀恩铭、秋瑾被害、汪兆铭南洋演说筹款、四川争夺路矿权事件、辛亥广州起义、汪兆铭等暗杀摄政王载沣、辛亥武昌起义、孙中山在南京任临时大总统、袁世凯在北京接任大总统等。剧中所写政治事件不仅均有充分的事实根据，而且有的部分相当细致充分，也补一般文献记载之不足。从题材选择和具体内容来看，作者是以存历史事件、历史人物之真的严肃态度进行戏曲创作的，通过以纪实手法、文献史料再现革命历程、表彰英雄人物的用意得到了较好的实现。这也是此剧的突出思想特点和重要史实价值的充分表现。

《金刚石传奇》正文凡四十出，这在清末民初时期传奇篇幅普遍倾向于短小、体制愈来愈灵活随意的情况下，已属出数较多、人物众多、情节复杂、故事性强的作品了。根据此剧所反映的历史事实、政治事件和人物事迹，参考相关文献资料，可以知晓剧中出现的人物均为当时现实中所有的真实人物，所写事件也都是真实的历史事件。因而此剧的存真意图、纪实性质、述史意识非常明显，可以作为一部形象的反清革命、民国创建史来读。

既然以如此明晰严格的纪实述史意图进行戏剧创作，那么其以"金刚石"命名则并非随意之举，目的是表彰剧中一对男女主人公黄裔与李静娘，即汪兆铭与陈璧君之侠女英雄气概、爱情之坚贞、革命之坚决，将二人视为完满无缺之人物，对他们的道德情操、革命意志多所赞誉表彰，用心可谓细腻，用意亦可谓深长。第三十二出《幽囚》写黄裔被捕后义正词严、慷慨表达革命信仰云：

（写介）我前日啊，
【荳叶黄】尽生平事业，笔墨戈矛，文字狱我是班头，已海内风声久。上马杀贼，山陬海陬，声播处鬼哭神愁。问天下英雄，不识荆州。
我此次啊，
【玉交枝】江滨败走，沉沙铁戟牧儿收。探汤蹈火余谋久，来有月

馀拼贼首。天女后功成身付雠，后来事业在朋友。吾谋不遂死何尤，吾谋不遂死何尤？①

这段曲词，很能表现黄裔的英雄气概和视死如归的革命精神，也很能表现作者对黄裔这一戏剧人物的评价。而第三十四出《寄书》的一段，则比较集中地表现了黄裔与李静娘之间的爱情，作者描写柔婉细腻爱情的才情也得到充分体现：

（生点头索纸笔写介）
【二犯江儿水】正乱鸦啼晚傍，尺素书来莽。狱底平安，劳卿想望。来生誓在无妨，休自过哀伤，离别亦寻常。请语天涯客，素志无相忘。倘有时啊，便突飞在网，深悔孟浪，哀情无量。李君啊，休牵肠，午夜凉。②

此剧之所以称"金刚石"者，在第四十出即最后一出《赠石》中得到了点题式的表现，尽管表现得过于直接、比较生硬。作者写道：

【前腔】（生上）北去南行，愁思无限苍莽。江山伫望，到今朝是是悲喜添迷惘。看饱了烟尘满目春江上，夹杂着淡青黄，重愁荡漾，我去何方？
　　自北回南，已到陈君门首，不免径入。（见喜介）（旦）黄君果已返来，（抚胸介）侬心甚慰。昨日曾为你购得上好金钢石一颗，（取出插生襟上看介）宝光争目，恰合恰好。你啊，
【东原乐】憔悴风尘面，尽日为人忙。我为你，寻得个宝石儿佩在胸襟上。想人生换度辰良，过眼便相忘。有好山泉医得了尘心痒。
　　（生）感谢指教！我已无心问世，便我两人结婚之后，去欧洲闲游何如？（旦）如此最好。
【尾声】世态万千经过想，到头情字语来长。问人生几何，肯向世

① 李新琪：《金刚石传奇》（下册），民国元年十一月（1912年11月）初版，第49页。
② 同上书，第56页。

途逐臭争雄厚长？①

这正如作者在"凡例"中所说的："剧名《金钢石》，以金钢石为一侠女赠一英雄，而此书中之完全无缺者，惟此侠女与此英雄耳。则吾取金钢石名吾书，是召读者用心品题人物之意。"② 这种创作构思和主题类型与传统戏曲中经常出现的英雄美人、文士侠女、儒生歌伎一类题材多有相似之处。所不同者，是赋予了这一题材类型以明显的近代文化特色和民主革命政治色彩。作者在这种传承与变化之间的选择，可以理解为传统戏曲创作习惯、题材模式在近代极其特殊的政治环境与文化背景下的发展运用和创新发展。

尤为重要的是，近代戏曲中关于汪精卫、陈璧君及其早期革命活动及相关事件的书写并不多见，仅此已可见《金刚石传奇》的独特价值。而且，由于后来关于汪精卫其人及历史相关事件、政治局势与评价尺度发生了根本性的变化，对汪精卫早期革命活动及其爱情故事的表现也就难得一见甚至在许多时候讳莫如深。恰恰是李新琪的《金刚石传奇》提供了民国肇建时期对于汪精卫及夫人陈璧君的一种普遍性评价，反映了二人的公众形象，代表了当时的主流认识，因而具有特别重要的史料价值。

（四）体制与结构

《金刚石传奇》上册二十出，另第一出《提头》前有《试一出·探僧》；下册二十出，另第四十出《赠石》后附有《第末出·馀墨》；总计全剧为四十二出。这种体制选择在清中叶以降特别是近代以来传奇篇幅普遍缩短、出数普遍减少的总体趋势和戏曲史背景下，在作为传统戏曲典范的传奇和杂剧体制面临来自戏剧格局内外巨大挑战和多重压力面前，表现出明显的特殊性，反映了他戏曲创作态度和文化态度的某些侧面，因而值得特别关注并深入分析。

李新琪在卷首"凡例"中对于《金刚石传奇》体制特点、艺术结构等做了相当具体的交代，表现了他的戏曲创作观念、创新意图和艺术处理方法与技巧，其中一些文字还涉及传奇创作、戏曲演变的某些具有时代意义

① 李新琪：《金刚石传奇》（下册），民国元年十一月（1912年11月）初版，第72—73页。按：【前腔】中"是是悲喜"，据文意，当作"是非悲喜"，后一"是"字当作"非"，原刊误。另，按照剧情与剧中人物姓名，"已到陈君门首"当作"已到李君门首"。但此处却直接将"陈君"写出，显然是指陈璧君。未知是作者之误书，还是排印之误。无论如何，此误反倒大有助于认识此剧所写人物史实，未知作者是否意料及此也。

② 李新琪：《金刚石传奇》卷首，民国元年十一月（1912年11月）初版，第1页。

的深层次问题，体现出作者对于当时的总体戏曲史状况及戏曲变革趋势的认识和回应，可以作为考察此剧体制选择和形式特点的重要参考，而其中提及的一些问题和观念也具有一定的理论意义和实践价值。他指出：

> 排场起伏，俱有线索，无生强拽牵之病。惟同时彼此发生之事，则作两正题出之。读者留意。
>
> 各本填词，长出例用十曲，短出例用八曲。此书不然。写尽致时便了，若以成例责备，是维读者之眼光。
>
> 曲名不取奇僻，只通常为时流谙习者，并无陈腐烂旧之语加塞其中。读者注意。
>
> 词曲为传神之际所必需，盖神气非说白所可尽也。已有说白，更不必填词，但引首处与落尾处，有提起收结之意。是书亦常说白词曲兼用，而无重犯之病。
>
> 是书每以熟语成韵语，最饶风致；引用典故，亦主流利，无生砌古板之病。盖词曲贵发扬神气，非座上说法之老经师也。
>
> 各本说白，每求排轰，不能通俗；且近四六腐套。是书力矫之，求与近时新戏科白相类，为改良戏曲之一助。
>
> 上下场诗，各本每好集唐，亦一烂套。故创为新词，并不从本出脚色口中说出，而以为此出之收束语，亦属新格。
>
> 全本四十出，本首试一出，末闰一出。神气百足，使读者无重头轻脚之念。是从《桃花扇》本。①

从上引作者关于《金刚石传奇》等颇为全面细致的交代中，可见李新琪在构思和创作过程中，已经考虑到线索、排场、篇幅、体制、曲词、说白等传奇创作的多方面因素，涉及戏剧创作过程中的多个问题，比较充分地体现了对于传奇体制、作法的基本认识，也反映了本剧的体制特点和处理方式，亦可见作者创作观念、态度、能力的若干重要侧面。其中特别值得注意者有以下几个方面。

第一，在剧情设计处理上，根据表现革命历史、再现重要事件的需要设计戏曲的基本结构和总体线索，采取以纪实性为基本立场、以重要事件为自然次序的结构方式；同时，当多个事件同时发生、情节复杂、头绪纷繁而与戏曲的叙事时间与空间限制发生矛盾、难以处理的时候，则采取另

① 李新琪：《金刚石传奇》卷首，民国元年十一月（1912年11月）初版，第1—4页。

外一种相对灵活的补充方法，在不同的戏曲片段中分别表现同时发生的事件，形成不同的表现空间或戏剧场景，以完成作品表现纷繁复杂的历史事件和人物的创作任务。这种处理方式既落实了故事的真实性与完整性的要求，又实现了戏曲表现的有序性和可能性，弥合了戏曲表现时间与空间方面的限制。这种处理方式反映了作者历史观念和戏曲创作观念的区别性与协调性，实际上涉及历史题材戏曲作品创作中必然碰到的重要问题，对于深入准确地认识此剧作者李新琪的创作观念和经历也有直接的帮助。

第二，在曲数和曲牌选择上，针对明清传奇每出通常采用十支曲子或八支曲子组成较为完整套曲的习惯做法，此剧不为传统做法所限，亦不顾可能招致的不合体例之诮，而是根据表现的主要内容、表情达意需要采用曲数不固定、随意增减的做法，采取相当灵活自由的结构方式；在曲牌选择上，也采用流传较为广泛、容易为大众所理解接受的曲牌，而不是从作意好奇、炫耀才学的目的出发故意采用奇异生僻、艰涩难解的曲牌，并剔除旧式戏曲中常有的某些陈词套语，以有利于曲词通晓明畅、简约慷爽风格的形成，也利于读者或听众的接受理解。从中可见作者在创作中对传统曲式套数、曲牌选择习惯予以有意识地突破，使传统戏曲走向通俗化、大众化的创作意图。从近代戏曲发展变革的总体趋势来看，这种选择是顺应了戏曲史的基本方向的，也反映了传统戏曲在新的戏曲文化背景下的艺术选择。

第三，在韵语与说白的运用上，韵语多采用常用熟语变化而成，运用典故也以流利通俗为主要取舍标准，而不在于追求艰涩古奥，目的是营造生动明快的曲词风格，使之富于神采气韵。说白也有意识地追求通俗平实的语言表达方式，而不多取传统戏曲中常见的骈四俪六语言；而且，作者对曲词、韵语、说白三者的不同功能有着深切的认识，并在戏曲中有意识地对三者进行分别运用，既力图避免重复拖沓之弊，又要保证戏曲文本的完整流畅。韵语和说白是戏曲必不可少的组成部分，可以在很大程度上决定戏曲的语言特征和艺术风格，也可以充分反映作者的语言修养和运用能力。此剧的这种语言选择和风格探索表现得用心细密、用意深微，不仅是作者的有意为之，也反映了他的戏曲创作观念特别是语言运用观念及能力，反映了当时方兴未艾的戏曲改良运动的影响并愿意为戏曲改良尽一分力量的愿望。

第四，在下场诗运用上，传奇中每出结束时的下场诗，明清以来多用集唐人诗句之法，且已相沿成为一种创作习惯。此剧对这种传统创作习惯有意识地予以突破，下场诗均采用作者个人创作的新诗新句，并不是像以

往许多戏曲那样，是由剧中角色吟咏出来，作为一个情节片段和音乐片段结束的标志，而是只作为戏曲文本的一个组成部分而不是戏曲演出的必需内容。也就是说，此剧的下场诗不再作为剧中表演内容的一个组成部分，而已经处于戏剧表演内容之外，成为一个相对独立的部分，作为一出戏结束的文本标志。下场诗的这种处理方式和文体功能，颇似说唱文学中经常出现的以韵文概括故事大意、标识情节片段的作法。这对于明清以来传奇的创作习惯特别是下场诗的功能和运用来说具有明显的创新性质，也反映了典范的传奇创作习惯与文体体制至近代以后愈来愈多地被突破并逐渐走向消解的趋势。如第五出《狱毙》下场诗："暗狱无天日，更深鬼影寒。还将大疑难，付与后人叹。"① 第四十出《赠石》下场诗："天性生成宝石坚，光明淡泊卧山泉。情人了结千秋话，轻拨灯花我欲眠。"② 第末出《馀墨》下场诗："禅门同话旧因缘，不羡今朝恨昔年。惆怅健儿好身手，怨怀人世亦腥膻。桃花红染诗中泪，燕子春联梦里仙。传得伤心临去语，拈香处处拜坟前。"③ 这些都是戏曲人物表演结束、明确标识其下场之后，戏曲作者的抒情感慨文字，已与传统传奇中的下场诗功能迥然不同。

第五，在全剧总体结构上，全剧正文四十出，剧首加试一出，剧末附闰一出，凡四十二出，这种体制选择和出数设计，是出于全剧结构均衡、节奏流畅、神气贯通的考虑，从而避免了可能出现的结构设计上用心不足、剧情表现上头重脚轻的弊病。作者明确指出，这种周详完备的剧本体制和结构方式，是受到《桃花扇》影响启发进行再创作的结果。从总体上看，《金刚石传奇》不仅在出数设置、结构方式方面明显受到《桃花扇》影响，而且在政治动荡、国家兴亡的思想主题、一男一女悲欢离合命运为主要线索的人物关系、表现重大历史事件并多有寄托的意蕴风格、对现实政治和国家局势饱含忧患感慨等方面，也深受"借离合之情，写兴亡之感，实事实人，有凭有据"④ 的《桃花扇》的启发，也同样有可能达到"不独令观者感慨涕零，亦可惩创人心，为末世之一救"⑤ 的作用。这一方面说明李新琪戏曲创作观念及取径的一个重要方面，也表明在中国近代那样一个中华民族处于苦难抗争之中、具有强烈悲壮色彩的时代，《桃花扇》引起许多戏

① 李新琪：《金刚石传奇》（上册），民国元年十一月（1912年11月）初版，第21页。
② 李新琪：《金刚石传奇》（下册），民国元年十一月（1912年11月）初版，第73—74页。
③ 同上书，第79页。
④ 孔尚任著：《桃花扇》试一出《先声》，王季思、苏寰中、杨德平合注，人民文学出版社1959年版，第1页。
⑤ 孔尚任著：《桃花扇》卷首，王季思、苏寰中、杨德平合注，人民文学出版社1959年版，第1页。

曲作家的共鸣及其产生的显著影响。

由此可见，李新琪具有时代色彩非常突出、个人特征强烈的戏曲观念和思想认识，《金刚石传奇》在很大程度上反映了作者的思想艺术追求和对于时代变革、政治局势的认识，具有独特的历史价值和思想认识价值。这部四十多出的传奇作品及上述言论就相当集中地反映了李新琪对全剧设计规划的细致程度与合理性，特别是反映了在中国传统戏曲发展变革的最后阶段产生的《金刚石传奇》，一方面守护和传承传统戏曲体制、文体形态以寻求生存与发展，一方面又要以变革创新来适应表演需要和政治文化环境需求的艰难处境。这对于认识此剧的思想艺术特点及作者的戏曲创作观念、考察最后阶段的传奇创作，都是具有独特价值的重要资料。

综上所述，应当认为，一向未能引起研究者注意甚至知者无多的李新琪及其《金刚石传奇》，应当是中国近代戏曲史特别是传奇杂剧史上的杰出戏曲家和重要传奇作品。《金刚石传奇》以戏剧化、艺术化形式在人物史事意义上记录了真实的近代历史文化场景和政治变革历程，留下了丰富的文献史料，具有信史的价值。特别是当其中着重表现的历史事件和人物发生了重大变化甚至根本性变化之后，这些材料就获得了更加珍贵的文献价值和历史价值。同时，此剧也在中国戏曲史和文学史意义上做出了延续和维护最后时期的传奇戏曲体制和命脉的努力，并适应戏剧史格局和时代文化的变迁，自觉进行一些具有创新意义的探索尝试，以期在以逐新变革为主要特征的文化环境中寻求生存发展的可能，留下了值得充分关注和深切体认的戏曲史经验。因此，《金刚石传奇》不仅具有独特而重要的文献史料价值，而且具有值得重视的戏曲史、文学史价值，应当视之为近代传奇杂剧史上独具价值的重要作品之一，有必要进行更加充分深入的研究。

二、汪石青的戏曲创作与入世精神

关于汪石青及其文学创作，以往所知无多，关注者更少。天虚我生陈栩撰《栩园苔岑录二》中尝有云："汪石青，年龄籍贯未详。通信处：安徽宣城正街慎康钱庄。"[①] 可知虽然后来汪石青拜陈栩为师学琴，成为栩园门弟子之一员，但在二人未见面之前，陈栩对其并不了解。赵景深、张增元编《方志著录元明清曲家传略》一书"汪炳麟"条引《民国黟县志》卷十三云："《俪乐园集》、诗词、南北曲四卷、《鸳鸯冢传奇》南北曲一卷、

① 天虚我生编著：《文艺丛编（栩园杂志）》（第二集），上海家庭工业社，民国十年七月（1921年7月）。

《伴香吟草》二卷、《吴江吟》。"① 据相关文献可知，"汪炳麟"与"汪石青"为同一人。以往所知汪石青及其著述情况，仅此而已。待至近年《汪石青集》及其他著作出版，这种情况才发生了根本性改变，也为深入研究这位早逝的悲剧性文学家提供了可资凭借的文献资料。

今根据《汪石青集》及有关文献资料，可将汪石青生平事迹、著述创作情况概括如下：

汪石青（1900—1927），名炳麟，字裔雯，又字石青，别署玲山怪石，以字行。安徽黟县人。生于光绪庚子十一月七日（1900年12月28日），少富才华，习古文辞，并入教会所办圣雅各中学读书，通晓英文。1918年从母亲之命与西递村名门胡耀林长女俪青结婚。曾赴上海拜天虚我生陈栩为师，随其学琴。后回乡任小学教师，同时进行诗词、戏曲创作，表现出鲜明个性和出色才华。1922年在宣城创办南楼诗社，十六岁之族妹汪阿秀（字琼芝）慕名前来，拜其为师。1925年5月30日"五卅惨案"爆发，工人顾正红被日本人枪杀，汪石青激于义愤撰写文章、散曲、戏曲等作品，谴责抨击侵略者暴行，表现出强烈的民族情感和爱国精神。汪石青与汪阿秀结为师生后，时常酬唱往还，志同道合，两情相依，相悦相恋，遭族人强烈反对，不见容于世俗，二人感到压力沉重、极端苦闷、毫无出路，终竟共沉于黟县屏山长宁湖而逝，时为民国十六年丁卯正月初九日（1927年2月10日）。

汪石青是清末民初古今文化传承转换、中外文化冲突交汇之际的一位早慧早逝、个性张扬、特立独行的悲剧性文坛奇才，在诗词、散曲、戏曲创作及诗歌翻译等方面均有杰出成绩。著有《俪乐园诗集》《俪乐园文录》《黟山新赖》《制曲指南》《律吕析微》《俪乐园琴谱》《俪乐园杂著》等。由于生活多变、时局动荡，其著作多有散佚。多年后方由其次子汪亚青辑为《汪石青全集》（1977年10月在台湾影印发行，2000年香港天马图书有限公司出版）。后又由其长子汪稚青汇辑编定为《汪石青集》出版（黄山书社2012年版）。戏曲创作今存者有杂剧《七弦心》一种，传奇《鸳鸯冢传奇》《换巢记》二种。需要特别指出，这三种戏曲均未见以往有关曲目、曲录著录，当属新发现的近代传奇杂剧剧本，其文献价值应当引起注意。据载汪石青另撰有传奇《三挑记》《红绡记》等，未见传本，似俱已不存。

汪石青岳父从弟胡嘉荣于1931年5月2日所作《汪石青传》有云："君诗风骨遒劲，神思绵邈，亦豪纵，亦沉郁，力追青莲，复涵泳魏晋，沉

① 赵景深、张增元编：《方志著录元明清曲家传略》，中华书局1987年版，第373页。

潜庄列，绅咏怀之幽思。悟天全之微旨，出入四唐，自成一家，后倾心定庵，其诗益神。且精音律，工度曲，尝取《孔雀东南飞》本事，谱《鸳鸯冢传奇》十折，蜚声词坛。又有《换巢记》《红绡梦》等传奇，事则窈思畸想，出人意表，词则含宫吐徵，沁人心脾。时歙人吴东园，以工曲称，读君作，往往敛手，自叹不及。"① 又云："又精英文，曾译裴伦、柯立芝之诗为绝律，更自制英文诗而又自译之。多才多艺，并世罕见。"② 述及汪石青之诗涵泳于庄子、列子、阮籍及魏晋诗风，更受到李白等唐代诗人影响，更因个性、朝代之相似性而深受清代诗人龚自珍熏染。这些评论道出了汪石青诗歌的创作观念和取径渊源、个性特征。其戏曲创作或缘情而发、自述心曲，或感于时事、忧时愤世，也都是特色鲜明，颇获时誉。安徽歙县籍著名戏曲家、文学家吴承烜（1855—1940，号东园）尝对汪石青戏曲予以高度评价，每有自叹不如之慨，亦可见其创作才华之一斑。

（一）雅正本色的戏曲观念

汪石青虽然喜爱并从事戏曲创作，具有一定的创作经验，但并非严格意义上的戏曲理论家或戏曲研究家。为教其女弟子汪阿秀学戏曲而撰写的《制曲指南》今已不存，另一部研究戏曲音律的著作《律吕析微》亦已散佚。在今所见有关文献中，看不出他关于戏曲理论与创作的全面系统见解，只能从一些零散文字中窥探其戏曲观念的某些侧面。

清中叶以来，戏曲的雅俗关系、剧种的变革分化、评价戏曲史新变的尺度标准等是无法回避的问题。汪石青仍然保持着以雅部昆曲为正韵而对新兴的皮黄戏曲颇为不屑的正统态度。他在《曲话》中指出："马、关久逝，孔、洪不作；皮簧夺雅，正韵几亡。鼎革以来，治曲者益寡，更鲜佳构。吾皖东园老人，名满天下，顾其曲亦复平平。蝶仙师少作甚佳，近年所作皆失之浅。诗尤平易，与丙辰以前之作绝不类。岂所谓绚烂归于平淡者耶？"③ 又在《南南吕·次东园韵并用其格》散曲套数注文中说："马、关久逝，孔、洪不作；皮簧夺雅，正韵几亡。鼎革以来，吾徽治曲者益不多见。东园老人名满天下，顾其曲亦复平平。"④ 二者意思相近，有的语句也颇为相似。除了对雅部昆曲不振兴、不繁荣表示深切担心外，也清醒地认识到，当元杂剧名家马致远、关汉卿早已成为历史陈迹，以孔尚任、洪

① 汪稚青辑：《汪石青集》卷首，余永刚校，黄山书社 2012 年版，第 2—3 页。
② 同上书，第 3 页。
③ 汪稚青辑：《汪石青集》，余永刚校，黄山书社 2012 年版，第 399 页。
④ 同上书，第 243 页。

昇为标志的清初期戏曲高峰过后，至民国初年以降，传统戏曲创作已经出现了每况愈下、难以挽回的局面。尽管仍有吴承烜（号东园）、陈栩（号蝶仙）等比较杰出的戏曲家出现，但终不能与此前戏曲达到的思想艺术高度相提并论。

基于对既往戏曲史的认识和对当时戏曲创作状况的了解，汪石青还表达了对戏曲创作、艺术观念的若干认识。其《曲话》有云："《桃花扇》有守格律处，有不守格律处，若《听稗》《眠香》等折。其他逸出常范处正多，不可按谱填词也。"① 特别值得注意的是"不可按谱填词"的观念。就是说，在戏曲创作中，既要在总体上遵守戏曲格律的规范要求，又可以根据表现人物、情节、场面、情感等的需要对戏曲格律进行若干突破，《桃花扇》就是一个典型的例子。《曲话》又有云："《长生殿》格律精严，最便初学。初习制曲者，宜取九种曲及《长生殿》为读本，下笔自无薄俗之病。"② 无论如何，戏曲创作中格律对剧本体制、音律、形态等提出了明确要求，同时对戏曲本身予以强有力的保障，其作用和意义显而易见。洪昇《长生殿》、蒋士铨《藏园九种曲》都是遵守戏曲格律的典范之作，由此入手进行戏曲创作当可走上正途，可以避免"薄俗之病"从而走向厚重雅正的方向。汪石青还在《曲话》中说过："《病玉缘传奇》，演麻风女邱丽玉事，署莫等闲斋主人，不知为何许人。其才情颇为雄厚，惜于曲尚非作家，且多袭《西厢》笔法，未免美中不足。"③ 通过对《病玉缘传奇》的评价表达对作者"才情"的肯定，同时也对该剧多有沿袭《西厢记》笔法的缺点提出批评，从中可见汪石青对于戏曲创作本色当行、独特性、创新性的认识和强调。

汪石青是一位以戏曲、散曲、诗词及其他创作为主要著述方式的文学家，以个人情感经历、精神感受、创作经验为其戏曲观念的主要出发点和思想基础，因而他关于戏曲的鉴赏评价及与之相应的创作观念就成为一个非常重要的方面，他谈论这方面认识感受的文字也最为丰富。其《曲话》有云："予读元曲三十种，最爱白仁甫《梧桐雨》一剧。若关、马诸作，皆

① 汪稚青辑：《汪石青集》，余永刚校，黄山书社2012年版，第396页。
② 同上书，第396页。
③ 同上书，第398页。按：当时未为人知晓、汪石青亦未知的"莫等闲斋主人"，据后来研究者考证，可确定为陈尺山（？—1934以后），原名尺山，后改天尺，字吴玉，号韵琴，别署莫等闲斋主人，福建长乐人。所作《病玉缘传奇》刊载于《中华妇女界》第一卷第十期至第十二期、第二卷第一期至第六期，1915年10月25日至1916年6月25日出版，仅刊出二十三出，未完。后有上海中华书局单行本，1917年5月至6月初版。由此可见汪石青对当时戏曲创作情况的关注。

不免瑜瑕互见。"① 在元杂剧中，汪石青最为喜爱的是白朴的《梧桐雨》，相比之下，关汉卿、马致远的杂剧也不能不显得瑕瑜互见、稍逊一筹。可见他对于元杂剧主要作家作品的基本评骘。他又曾指出："九种，名著也，传之不若十种之广。信乎黄钟大吕，不若负鼓盲翁之易受欢迎也。十种恶札，直不足论。"② 又云："前人传奇，若《琵琶》《燕子》及元人杂剧，直是不顾情理，只以填词为快。所以湖上之伧，拾其唾馀而成十种恶札。故吾谓九种曲不仅词章尔雅，即关目亦至情至理，不愧史笔，洵名作也。"③ 他还说过："麟于曲中，除玉茗外，惟嗜太史之九种。而九种中更以《四弦秋》《雪中人》为最。乃论者谓《四弦秋》仅敷演本事，无甚出色，不亦冤乎？甚矣，嗜好之不同也。"④ 胡嘉荣在《汪石青传》中也提到："君论曲推尊藏园，唾弃笠翁，盖犹疾俗之意。"⑤ 其中反映的观点很值得注意：南戏如高明《琵琶记》、传奇如阮大铖《燕子笺》以及元人杂剧中的一些作品，由于过于追求文学性、过多重视曲词的华美与合于音律，遂造成舞台演出中的"不顾情理"，也忽视戏曲思想内涵、生活内容上的合情合理，因而必然带来明显的局限性。在历代戏曲家的创作中，只有蒋士铨《藏园九种曲》从结构曲词到情节关目、从题材内容到思想主题，均处理得合情合理，因而堪称名作。与《藏园九种曲》相比，李渔的《笠翁十种曲》虽然广为流传、大受欢迎，但是这种流行性并不能成为其具有重要地位、获得高度评价的理由。《笠翁十种曲》终显得浅俗庸碌，难免恶札之消。这种认识与时人及后来多种戏曲史著作的评价尺度和标准颇不相同，有的方面甚至大异其趣，反映了汪石青戏曲观念的独特性，值得充分注意。

汪石青的戏曲观念还表现在对近代与时人戏曲的评价上，同样体现了观点独特、认识深刻的思想特点。他曾说："尤西堂惟擅北曲。其南曲殊弱。陈兑庵君谓读尤曲豪情胜慨，须眉飞动，往往为之浮白，此盖言其北曲耳。若其南曲则不然。"⑥ 对于清初戏曲家、江苏长洲（今苏州）人尤侗（1618—1704）的戏曲，汪石青并不完全同意友人的评价，而是特别强调其戏曲创作中南曲与北曲的差异，指出尤侗的北曲豪迈雄健、开阔宏大，确是其所擅长，而其南曲则完全不同，颇显薄弱，并不值得给予过高评价。从这样的言论中，既可见汪石青文学艺术眼光的深刻和戏曲观念的独特，

① 汪稚青辑：《汪石青集》，余永刚校，黄山书社2012年版，第396页。
② 同上书，第396页。
③ 同上书，第396页。笔者对标标点略有调整。
④ 同上书，第200页。笔者对原标点有所调整。
⑤ 同上书，第3页。
⑥ 同上书，第398页。

又可以看到他对于南曲、北曲相通性与相异性的关注和强调,体现了本色当行的戏曲家素养,确是既具有理论价值又具有实践意义的见解。他又认为:"黄燮清之《茂妃影》《当炉艳》两剧,不失典雅,亦称当行。然视藏园九种,则似逊一筹矣。"① 认为在传奇杂剧创作逐渐走向低谷的戏曲史背景下,生活于清道光、咸丰至同治年间的浙江海盐人黄燮清(1805—1864)的传奇创作在当时颇为突出,堪称典雅当行之作。但是,黄燮清的传奇与蒋士铨《藏园九种曲》相比,仍不能不稍逊一筹。既再次表现了汪石青一直以来对蒋士铨的高度赞誉,又与实际创作水平、戏曲史的普遍评价相吻合。青木正儿尝指出:"黄燮清词才有馀,而剧才不足,论者云:'其曲学蒋士铨,而远不如也,'(《顾曲麈谈》下《螾庐曲谈》四)盖定论也。然在道光以还戏曲衰颓之时,如求其足称者,则不可不先屈指此人。"② 此论可与汪石青的观点相参观,表现出基本评价的一致性,也反映了汪石青戏曲观念的学术价值。

汪石青还指出:"忆琴师栩公昔所编之《女子世界》中,有《白团扇》杂剧四折,署名东篱词客吴梅,公知此君何许人否? 其杂剧四折,深得元人法髓,而又能以炉火纯青出之。近人治曲者,除栩公外,殆未见一人能出其右矣。"③ 又说:"昔年于杂志中读《白团扇》传奇四折,深得元人法髓,炉火纯青,信是大家,近人鲜有能及之者。署东篱词客吴梅,不知何许人。曾函询蝶仙师,亦不知其详。恨不得天涯沿路访斯人也。"④ 尽管当时汪石青还不知道吴梅是何许人,甚至向其师陈栩询问也未得其详,但已经发现吴梅所作《白团扇》传奇深得元剧精髓,堪称大家名作。在吴梅及其戏曲创作尚未广为人知的情况下就有如此准确的认识和高度的评价,既可见吴梅非同寻常的戏曲创作水平和在当时的突出地位,又可见汪石青超群的艺术眼光和独特的判断能力。汪石青还曾评价其交往甚多的朋友蔡竹铭的戏曲说:"壶公《草堂梦》剧,不衫不履,如见其人。《晚悟》折,虽寥寥短简,真麻姑指爪,痛搔痒处。如嚼哀梨,如啖生果,令人百读不厌

① 汪稚青辑:《汪石青集》,余永刚校,黄山书社 2012 年版,第 397 页。按:"当炉艳"当作"当垆艳",原刊似有误。一般认为,黄燮清剧作收入《倚晴楼七种曲》中,即《茂陵弦》《帝女花》《鹣鲽原》《鸳鸯镜》《凌波影》《桃溪雪》《居官鉴》七种,另有传奇《玉台秋》《绛绡记》二种。未知黄燮清尚有《当垆艳》之作,汪石青此语未知何据,详情待考。
② 青木正儿著:《中国近世戏曲史》,王古鲁译,中华书局 1954 年版,第 475 页。
③ 汪稚青辑:《汪石青集》,余永刚校,黄山书社 2012 年版,第 200 页。笔者对原标点有所调整。
④ 汪稚青辑:《汪石青集》,余永刚校,黄山书社 2012 年版,第 398—399 页。按:吴梅《白团扇》最初发表于《女子世界》第三期至第六期,1915 年 3 月 5 日至 7 月 6 日出版,汪石青所说"杂志"当指该刊。

也。"① 他又在《与蔡竹铭先生书》中说:"《草堂梦》一剧,不衫不履,飘然而来,悠然而往。麟于琴童,犹健羡之,何况长者?惟麟见猎心喜,将取定公《瑶台第一层》本事,谱《红绡梦》数折。借此韵事,证成前无题曲发乎情止乎礼之义,与公各梦其梦。世或有蒋太史其人,撰合岭东江南,相见于栩栩蓬蓬之间,正当相视一笑矣。"② 用不衫不履、妙道自然对《草堂梦传奇》予以高度评价,既切合其内容主旨和思想倾向,又符合作者的生活态度、出世精神,可谓戏如其人。《草堂梦传奇》剧末有汪石青(炳麟)评语曰:"不衫不履,如见其人。其会心处,正不当于引商刻羽中求之也。《晚悟》折虽寥寥短调,真麻姑指爪,痛搔痒处。如啖哀梨,如啖生果,令人百读不厌。"③ 此语正可与汪石青《曲话》相参观,可见二者之间具有高度一致性。汪石青还曾记述道:"琼芝读《草堂梦》剧,亦谓予不衫不履四字评得的当。然渠微恨《入梦》折【忒忒令】首二句,未免皮簧气味。予细参之,无以折也。"④ 此处引用其弟子、族妹汪阿秀(琼芝)对蔡竹铭《草堂梦》传奇的评价,辨析二人认识之异同,特别指出汪阿秀对剧中沾染皮黄气味的片段提出批评,而且表示这种判断确有根据。在这样的认识和评价中,汪石青及汪阿秀坚守戏曲传统、推重传奇和杂剧、对新兴花部戏曲仍不以为然的观念也清晰可见。

可见,汪石青虽然不是专门的戏曲理论家或戏曲研究者,关于戏曲发展与变迁、戏曲创作与鉴赏、晚近戏曲剧种之兴衰隆替、古今戏曲家及其创作等方面的言论数量不多且并不系统,但是,由于具有比较丰富的戏曲创作经验、对于古今戏曲创作和发展多有关注,更重要的是具有深刻独特的思考角度和不同流俗的认识判断能力,遂使他的戏曲观念具有鲜明的个人和时代特点,显示出比较丰富的理论内涵和针对性颇强的实践价值。而且,这些戏曲理论观念与其戏曲创作之间也形成了相当密切的关系,并从另一角度显示出其意义和价值。

(二)《七弦心》的自抒心曲

《七弦心》杂剧,所见仅汪稚青辑《汪石青集》所收本一种。作者署"汪石青"。仅一折。为目前所知汪石青创作的唯一一种杂剧作品,值得予

① 汪稚青辑:《汪石青集》,余永刚校,黄山书社2012年版,第398页。
② 同上书,第205—206页。按:蔡瀛壶(1865—1935),名卓勋,字竹铭,自号瀛壶仙馆居士,别署吹万室,人称壶公。广东澄海县西门人。与汪石青交往颇多,相知较深。著有《草堂梦传奇》《壶史》等。
③ 蔡瀛壶:《壶史》(下册),台北新文丰出版股份有限公司1977年版,"史馀",第10页。
④ 汪稚青辑:《汪石青集》,余永刚校,黄山书社2012年版,第398页。

以特别关注。

上场诗为集龚自珍《己亥杂诗》句,云:"朴学奇材张一军,亦狂亦侠亦温文。千秋名教吾谁愧,身世闲商酒半醺。"① 这种集句形式除了显示作者的才学喜好,尤其重要的是表现了作者对龚自珍其人其诗的喜爱效法。这一点在汪石青模拟效法龚自珍的多篇诗词着意借用、化用定庵诗词成句或意象中可以得到更加充分的证明。同时,这种创作习惯和取径倾向也反映了晚清民国时期一大批青年诗人、新生文士向往并追慕龚自珍诗词风格、名士风度、独立人格的时代风气。以【金络索】开场:"扶香玉照春,聘月花为媵。终老温柔,可是书生分?悠悠此钝根,抚精魂,歌泣无端字字真。这壁厢,纵横风雨三更梦;那壁厢,罨蔼春秋一瞥尘。无安顿,把瑶琴宝剑觑频频。住青山,不是刘晨;舞青萍,待学刘琨。到期何日,舒胸悃?"② 其中仍然有意使用了龚自珍《己亥杂诗》中诗句"歌泣无端字字真",再度反映了作者的兴趣爱好与个性气质。

此剧剧情极为简单,表现书生姚介庵(人称四郎)父母早逝,孤独无依,幸有风流娴雅、深明大体之妻子安芷卿相依相伴,颇得双栖之乐。但姚介庵不甘因循自误、终老牖下,颇有经世用世之志,却深感怀才不遇,难抒怀抱,遂弹琴歌唱,以抒发志向、排解愁闷。曲牌运用也比较单一且相当简短,由身着时装的生角扮演姚介庵一人独唱【金络索】后加四支【前牌】,构成全剧曲词的主要部分,最后则由姚介庵引出旦扮其妻安芷卿,二人共唱一支【前牌】即告结束。此剧不以表现人物性格、构造完整的故事情节取胜,一般意义上的戏剧性并不是作者的创作重点,而在于自我情绪的抒发和内心感受的表达,是一出自抒心曲志向、表达人生困惑的单折杂剧,具有极强的抒情性和自传性特征,从而使之与明代后期以来逐渐兴起并大量出现的以南杂剧为主要形式的抒情短剧的表现方法、风格特征具有明显的相通性和一致性。

《七弦心》既以"七弦琴"为名,实际上已蕴含着以古韵琴声诉内心衷曲之意。一些片段颇能反映作品的用意和作者的个性。姚介庵云:"我本恨人,非关好骂,知我罪我,听其自然,或者言之无咎,闻者足警,则寸莛之叩,或亦不无小补波!"③ 仅此数语,姚介庵失意抱恨、个性张扬、特立独行、我行我素的形象已跃然纸上,而作者的生活境况、性格特点、人生态度也如此清晰地寄予其中。剧中曲词的主要部分即是姚介庵边弹琴边歌

① 汪稚青辑:《汪石青集》,余永刚校,黄山书社2012年版,第264页。
② 同上书,第264页。
③ 同上书,第264—265页。

唱、表达志向、抒发情感，特别集中地反映这种创作手法和抒情意图的两支曲子云：

【前牌】昂藏七尺身，慷慨千般轸。万里前途，待我从头垦，烟岚细吐吞。漱霞纹，剑胆箫心抱古春。看一看、星辰高列明无滓，听一听、河汉争流卷有嘖。消磨混，怕年光摧抹了气如云。做书生、不屑头巾，做英雄、不惮蹄轮。怎辜负，燕台骏？

【前牌】一任我肝肠静里醇，只落得、气魄闲中困。燕云鸿归，都是年来恨，难求尽蠖伸。吊沉沦，短啸长吟拭涕痕。春寒酒薄难为醉，柳䭴花眠易断魂。天难问，莺花三月付何人？莽中原、谁吊孤身？莽风尘、谁拔孤根？丈夫受谁怜悯？①

全剧说白不多，以曲词为主，上引两曲中间竟无任何说白、科介或其他关于表演的舞台说明。这表明作者的创作重心完全在于独白式宣泄、抒情性歌唱，而不在于戏曲性本身。通过这样的曲词内容和表现形式，可以充分认识汪石青此剧的创作意图和特点。

值得注意的是，《七弦心》中"姚介庵"这一名字在汪石青的戏曲中并不是唯一一次出现。他后来所作《鸳鸯冢传奇》第二十折即最后一折《吊冢》中，"姚介庵"再度出现，在该剧中同样人称"四郎"，也是以叙事主体、抒情主人公的形象出现的。从该折内容和表现形式来看，可以认为"姚介庵"这一人物是作者本人的化身。《鸳鸯冢传奇》的这种处理方式，可以从另一个角度证明《七弦心》中的作者在"姚介庵"这一人物中的情感寄托。由此可以进一步认识此剧强烈的主观性、浓重的抒情性特点和汪石青个性鲜明、特立独行的性格特征与创作风格。

（三）《鸳鸯冢传奇》的悲情共鸣

《鸳鸯冢传奇》，今见二种版本，一为《文苑导游录》所刊本，一为《汪石青集》所收本。

《鸳鸯冢传奇》最先刊载于天虚我生陈栩编《文苑导游录》第五种第十卷，版心标明"乙丑二月"，即1925年2—3月，版权页标明上海希望出版社，民国二十五年十二月（1936年12月）重版。署"汪石青""天虚我生录存"。当为此剧之初刊本。

① 汪稚青辑：《汪石青集》，余永刚校，黄山书社2012年版，第265页。笔者对原标点有所调整。

凡八折：第一折《闻叹》、第二折《怒遣》、第三折《密誓》、第四折《谏兄》、第五折《闹聘》、第六折《兄逼》、第七折《双殉》、第八折《冢圆》。作者署"汪石青"。

此剧系据《孔雀东南飞》诗及其他关于刘兰芝与焦仲卿爱情故事改编增饰而成。写刘兰芝嫁焦仲卿后，恩爱异常，然仲卿母不容兰芝，欲休之，仲卿哀求无效。临别二人互诉衷肠，誓同生死。兰芝母亲和兄长刘憨生见兰芝被逐回家，既气愤且羞愧。母亲欲聘邻女罗敷为仲卿妻，被仲卿拒绝。媒婆前来，欲将兰芝介绍给县太爷三公子，兰芝不从，其兄不顾兰芝反对而应允。迎娶之日，仲卿与兰芝寻机相会，倾诉相思无奈，兰芝跳水自尽，仲卿自缢身亡。二人死得同穴，共葬于华山旁，魂魄终可自由相爱。剧末【生查子】颇能表现作者心境："闲坐自挑灯，漫把瑶琴弄。研麝写乌丝，谱出《鸳鸯冢》。　　孔雀自徘徊，雏燕娇无用。是墨是啼痕，掷笔馀哀痛。"①

首有陈栩于乙丑三月（1925年3—4月）所作识语，可知此剧创作的基本情况，亦可见陈栩对此剧的评价，颇有价值，录出如下：

《鸳鸯冢传奇》，为汪生石青所著，采《焦仲卿妻》诗意演绎而成。于三年前就予正拍，以事冗未暇一一校雠。但其词句颇顺，妙造自然，虽有数处不尽合于谱法，然以元人曲本论，则信笔所之，大都先有文辞，而后施以工尺，学士优人，正不预为谋合。依词作谱，自有伶工曲承其旨，不必如李日华之削足就履，强作《南西厢》以就范围。例如玉茗《牡丹》，其《冥判》中之【混江龙】一阕，直可谓之完全不合，而王梦楼以文章气魄，无可损益，特与家伶依声作谱以就之。此正不可与按谱寻声者同日语也。爰仍其旧，不加窜易，录存如左。吾知汪生果于音律，复有研求之处，恐其所著转多束缚，反不如此稿之现成矣。即予曩著《桃花梦传奇》亦然。后以自视不当，特加修正，而词气转为所沮。盖亦同一造境使然也。②

在《文苑导游录》所刊九种传奇杂剧中，《鸳鸯冢传奇》有两点比较特殊：一是此剧不是将作者原作本与陈栩改订本同时刊出，可供比较二者的

① 天虚我生编著：《文苑导游录》第五集《小说十》，上海希望出版社，民国二十五年十二月（1936年12月）重版，第36页。

② 同上书，第1—2页。标点为笔者所加。

异同，而只有一种版本。据卷首陈栩所作识语，此剧当亦经过陈栩润色加工，但改动不大。二是此剧共有八折，虽然这样的长度在传奇中算是比较简短的，但在《文苑导游录》所刊九种传奇杂剧剧本中，已经是篇幅最长的一种了。

《鸳鸯冢传奇》的另一版本为汪稚青辑《汪石青集》本，最易见到，且经作者修改，与《文苑导游录》本文字多有异同。首有自序，继为开场曲《制曲》，凡十折：《闺语》《宦情》《钗分》《鬟叹》《誓守》《惭归》《母怒》《兄缠》《超尘》《吊冢》。

卷首有作者于民国十四年（1925）冬月所作自序，云：

> 辛酉夏月，客居宛陵。蚊蚤扰人，长夜无寐。篝灯弄笔，越半月，得《鸳鸯冢传奇》十折，盖即《孔雀东南飞》本事也。脱稿之际，为友人攫去，先后刊载于芜湖报刊章、上海杂志中。既又仓卒录之，刊单行本。然皆适足供人喷饭而已。今年冬，既成《换巢记》后，遂以剩墨馀楮，取此曲细加改订，删冗补漏，仍成十首之数，俾与《换巢记》同梓一函，为《俪乐园二种曲》。呜呼！曲岂易言哉？诨调易俗，雅调易滞，此中甘苦，正未易为外人道也。近世治曲者固不乏人，惟琴师栩园先生之套曲，可云名作。又《女子世界》杂志中，载吴梅之《白团扇》剧，亦称本色，不愧作者。馀则自郐以下。安得有心人一提倡之，勿使皮簧夺雅，其庶几乎？民国十四年，岁在乙丑冬月，怪石自志于俪乐园。①

这段文字不见于初版本《鸳鸯冢传奇》，透露了关于此剧创作情况及相关戏曲史信息，也反映了作者戏曲观念的某些侧面，颇显珍贵。其中重要者如：《鸳鸯冢传奇》初作于"辛酉夏月"即民国十年（1921）夏天作者客居宛陵（今安徽宣城）时，初成即发表于芜湖报纸、上海某杂志，又曾印单行本发行；民国十四年（1925）冬，在创作完成另一传奇《换巢记》之后，重新对《鸳鸯冢传奇》修订成为十出传奇，冀使二者合刊为《俪乐园二种曲》；戏曲创作颇难，近世从事戏曲创作者虽不乏人，但可观者无多，唯有陈栩所作套曲、吴梅所作《白团扇传奇》可称本色当行；当努力提倡散曲和戏曲创作，希望振兴雅部戏曲，勿使出现新兴皮黄兴盛而雅部昆曲渐趋衰落的局面，对"皮簧夺雅"的局面表示担心和批评，可见保持

① 汪稚青辑：《汪石青集》，余永刚校，黄山书社2012年版，第291页。笔者对原标点有所调整。

着维护雅部昆曲、鄙薄新兴花部的戏曲观念。

汪石青尝在《俪乐园杂著·诗话》中评自己剧作云："《孔雀东南飞》一诗,洋洋洒洒,有表述,有科白,有丽句,有白话,实为弹词小说鼻祖。予曾取其事演为《鸳鸯冢传奇》十折,谬承友朋奖掖,实不足方驾原诗也。"① 这显然是针对此剧的修订本而言的。作者在剧中多处运用《孔雀东南飞》原诗,如第一折《闺语》开头刘兰芝上场时,即用《孔雀东南飞》开端数句云:"孔雀东南飞,五里一徘徊。十三能织素,十四学裁衣。十五弹箜篌,十六知礼仪。十七为君妇,中心常苦悲。君既为府吏,守节情不移。贱妾留空房,相见常日稀。鸡鸣入机织,夜夜无停时。三日断五匹,大人固嫌迟。非关织作迟,君家妇难为。"② 第五折《誓守》开头焦仲卿上场诗云:"哽咽不能语,泪落连珠子。愁思出门啼,徘徊空尔尔。"③ 前三句也是集《孔雀东南飞》诗句而成。又如第九折《超尘》府丞上场诗主要是集《孔雀东南飞》原句,最后二句参以己作而成,云:"从人四五百,郁郁登郡门。踯躅青骢马,金车玉作轮。赍钱三百万,穿用青丝绳。杂彩三百匹,交广市鲑珍。借问将何去,将去迎新人。"④ 这些成句或集句的运用,密切了剧作与《孔雀东南飞》原诗的关系,也显然增强了作品的古雅色彩,可收到良好的艺术效果,作品的题材渊源与作者的创作用意从中也得到了充分的展现。

据余永刚《汪石青年表》,此剧作于1921年:"是年夏,客居宛陵,撰《鸳鸯谱》十折(据古诗《孔雀东南飞》改编),刊于《芜湖报》《上海杂志》,又出单行本。"⑤ 复于1924年将剧名由《鸳鸯谱》改为《鸳鸯冢》:"冬,删改《鸳鸯谱》,易名为《鸳鸯冢》。"⑥ 所云《鸳鸯冢》原名为《鸳鸯谱》,未知何据。"《上海杂志》"似不确,并非专名,当是指上海的某家杂志。据笔者所见,刊载汪石青《鸳鸯冢》的杂志当系陈栩主编的《文苑导游录》。至于"《芜湖报》",似当为《芜湖日报》,笔者尚未知晓此剧发表于该报何年何期,待考。汪石青在《与蔡竹铭先生书》说:"拙作《鸳鸯冢传奇》曩以友人索阅者多,故不揣谫陋,略刊数十册,以铅椠本就正于方家。然其中舛误,诚不胜枚举,兹已重加删改,另钞一卷。长者如以为

① 汪稚青辑:《汪石青集》,余永刚校,黄山书社2012年版,第394页。
② 同上书,第393页。
③ 同上书,第304页。
④ 同上书,第316页。
⑤ 同上书,第467页。
⑥ 同上书,第468页。

孺子可教，请俟邮奉点定。"① 所述比较简略，仍然透露了此剧在当时产生的影响和作者的重视程度。

从总体上考察发表于《文苑导游录》中的初版本《鸳鸯冢传奇》与后来《鸳鸯冢传奇》修订本之间的关系，可以发现二者不仅在整体写法、内容上存在明显不同，而且在细节上也存在大量修改丰富、增删变化。应当认为，这两种版本的《鸳鸯冢传奇》存在着显著差异并且反映了作者创作思想与艺术表现方式变化发展，这一切又是作者的主动修改、有意为之，就更值得注意。

这两种版本的主要差异在于：修订本卷首民国十四年（1925）作者、《制曲》均为补作；修订本第一折《闺语》据初刊本第一折《闺叹》增饰；第二折《宦情》为初刊本所无，乃修订时所补；第三折《钗分》据初刊本第二折《怒遣》增饰；第四折《鬟叹》为初刊本所无，乃修订时所补；第五折《誓守》据初刊本第三折《密誓》增饰；第六折《惭归》据初刊本第四折《谏兄》增饰；第七折《母怒》据初刊本第五折《闹聘》增补；第八折《兄缠》据初刊本第六折《兄缠》增饰；第九折《超尘》据初刊本第七折《双殉》增饰；第十折《吊冢》据初刊本第八折《吊冢》重新创作。另外，初刊本卷首陈栩所作识语亦为修订本所无。可见《鸳鸯冢传奇》初刊本与修订本之间存在显著不同，从这些差异中可以考察汪石青创作观念、思想情感、处境心态等发生的重要变化。

《鸳鸯冢传奇》两种版本的显著差异和作者思想感情、创作心态的变化，集中体现在两方面：一是初刊本与修订本在描写刘兰芝、焦仲卿二人被逼迫自尽时结局感情强度、描写方式上的改变。初刊本第七折《双殉》当然是将这一爱情悲剧结局作为戏剧高潮来表现的，这一抒情性极强的南北合套曲由以下十二支曲牌组成：【中吕·粉蝶儿】【南泣颜回】【前腔】【北小梁州】【么篇】【南驻马听】【北耍孩儿】【五煞】【四煞】【三煞】【二煞】和【煞尾】。如其最后一段云：

【四煞】（生）你苦衷儿，诉可怜，我泪珠儿，空自咽。惺惺相对愁何限？说什么春蚕到死丝方尽，几曾见蜡炬成灰泪肯干？三千弱水茫无岸，早寻个酒阑人散，烛冷香残。

【三煞】（旦）做鸳鸯不羡仙，好花枝雨打残，荼蘼梦醒三春晚。大都是彩云易散琉璃脆，再休提霁月流辉璧玉坚。从前已往都休算，

① 汪稚青辑：《汪石青集》，余永刚校，黄山书社2012年版，第200页。笔者对原标点有所调整。

总付与春林啼莺，秋峡哀猿。

（指介）那边碧水粼粼，妾当毕命于彼，死于君前，以明不二呵。咳……

【二煞】恨天公，不见怜，折蒲苇，旦夕间。黄泉碧落终相见，毕竟是未偿孽债，生无趣，赤紧的拿定情根死不捐。则怕这湛湛碧水，淘不尽红颜怨，担多少凄凄恻恻，啸月啼烟。

哪，那壁厢敢谁来也！（生回望介）（旦疾趋作跳池淹没介）（暗下）（生）哎吓！怎的竟……自尽了？（哭介）我亲爱的刘氏呀！我的贤妻呀！咳……（大哭介）我的贤妻呀！咳！贤妻，你魂灵少住，候我同行波！（望介）呀，这里大树嵬嵬，是我毕命之所了！

【煞尾】心中事，不可言，意中人，成泡幻。俺把弱躯悬向枝头颤，料定你荡悠悠的断魂儿，在前途不远。（作缢介）①

在修订本中，作者将这一情节增补为一套由十四支曲子组成的南北合套曲：【北粉蝶儿】【南泣颜回】【北石榴花】【南泣颜回】【北上小楼】【南扑灯蛾】【南隔尾】【魔合罗】【五煞】【四煞】【三煞】【二煞】【一煞】和【煞尾】。最具代表性的最后一段云：

（各悲介）（旦）郎君还不知我的心迹吗？你看波：

【五煞】檠心茹白雪，蓬头委翠钿。说什么琵琶别抱谐良眷？莫是你庄生晓梦迷蝴蝶，孤负我望帝春心托杜鹃？我冰清玉洁无瑕玷，折证到千秋万岁，节义昭然。

（生）你的心事，我也明白，只是将何以处呢？（旦）

【四煞】君言既不违，侬情亦不迁。如何抖擞向情魔战？恨只恨前生未种忘忧草，叹只叹今世空栽并蒂莲。似这等多迍蹇，怕不是钟残漏尽，撒手崖巅？

誓犹在耳，事岂忘心？君不负妾，妾亦岂肯负君？（各悲介）（旦）

【三煞】做双飞，不羡仙，折双飞，各惨然。荼蘼梦醒春光浅，何妨柳絮因风散，莫把蚕丝抵死牵。从前往后都休恋。不敢望韩凭化蝶，早寻个齐女哀蝉。

（指介）那厢儿碧水粼粼，大可湔愁洗恨。妾当毕命于彼，以明不二。只是郎君前途万里，善自为之波。

① 天虚我生编著：《文苑导游录》第五集《小说十》，上海：希望出版社，民国二十五年十二月（1936年12月）重版，第33—34页。

【二煞】恨天公,不见怜,折蒲苇,旦夕间。黄泉碧落行相见。你青云有日乘风上,我白水今宵拥月眠。煌煌鸳锦嗤嗤剪,留得个一场痛苦,万劫缠绵。

(生)人世团圆,既不可期,只有同赴冥途,再图来世呵!(握手痛哭介)(旦)

【一煞】出尘寰,君既决,赴冥途,我亦然。问泥犁何处有光明线?投生不向邹屠地,补恨应归大梵天。擘开莲子中心见,交还你清清白白,楚楚娟娟。

(生握旦手顿足大哭介)呵呀!妻呵!(旦拭泪摔手介)

【煞尾】春从电露归,情如松柏健。你若是蹑踪儿追我风中霰,则俺这荡悠悠的断魂儿可也去不远。

(作投水介)(暗下)(生目送作惨笑介)好,好,好!你请先行,我也来了!那前边大树崔嵬,正好了我残生。(大笑解带介)哈,哈,哈!母亲呀,母亲!今日大风寒,严霜结庭兰。儿从此冥冥,令母在后单。故作不良计,勿复怨鬼神。哈哈!生为情种死何悲,生太颠连死已迟。来去一身无挂碍,拼将尺帛殉蛾眉。(趋下)①

从修订本中可以明显地看出,通过非常充分的曲词、对话、表情、动作及其他表演手段,既将刘兰芝和焦仲卿的生离死别场面、悲剧结局描写得更细致,表现得更充分,同时也更加充分地寄予深切同情,表现了强烈的内心共鸣,寄托着作者强烈的思想感情。特别是其中"今日大风寒"以下一段《孔雀东南飞》原诗集句的运用,既保持了此剧开头以来即已运用的表现手法,也增强了此剧的古雅色彩,对于其取材来源也是一种自然巧妙的回应。

二是两种版本最后一折的重大差异,主要表现为作者多运用明清文人传奇中常见的表现方法,将初刊本最后一折《冢圆》处理得比较平实简单;修订本的处理方法和表现方式则大不相同,对最后一折进行了整体性重写,有意增加了全剧的结局,也由此出现了全新的面貌。初刊本第八折《冢圆》相当简短,先是引用《孔雀东南飞》原诗最后数句,焦仲卿与刘兰芝魂魄合唱道:"生前不称意,死后得徜徉。幸哉遂合葬,合葬华山傍。松柏栽墓前,梧桐植山阳。中有双飞鸟,自名为鸳鸯。旦暮凄凄鸣,哀怨一何长。

① 汪稚青辑:《汪石青集》,余永刚校,黄山书社2012年版,第318—320页。笔者对原标点有所调整。

行人朝驻足，寡妇夜徬徨。多谢后世人，戒之慎勿忘。"① 之后只用了【北正宫·端正好】【辊绣球】【叨叨令】【脱布衫】【小梁州】和【尾声】六支曲子作为该折的歌唱部分，似有未曾充分展开即已结束之感。如二人鬼魂合唱的后四曲云：

 【叨叨令】则由他年儿月儿，一谜价悠悠忽忽的送，不管他风儿雨儿，一例去春春夏夏的哄。猛凝眸、花儿蝶儿，随和着嬉嬉落落的弄。有什么情儿性儿，还觉得拘拘束束的冗。早则算遂了人也么哥，遂了人也么哥。到头来形儿影儿，长守这端端整整的冢。
 【脱布衫】绣榻儿细草茸茸，翠幕幞儿竹树葱葱。绿深沉垂杨护梦，住一双泉台鸾凤。
 【小梁州】不怨时穷与命穷，拼这般赍恨长终。形偎影抱脱牢笼，休回首，无事可荣胸。
 【尾声】茫茫人世原如梦，何事尊前唱懊侬。黄金休哄，明珠休弄，这一点真情算来铁石重。②

这几曲之后，全剧即结束了。上引四曲由二人鬼魂一气合唱完成，中间无任何道白或其他表演形式，不能不让人感觉到结束得有些匆促。而修订本第十折《吊冢》的安排则显得舒展自由许多，从内容和体制上看，可以认为是作者重新进行创作的结果。写民国十年（1921）姚石庵来到庐江府焦仲卿、刘兰芝荒墓前酹酒凭吊，并在梦中得见焦仲卿鬼魂，对这一千古爱情悲剧寄予深切同情。该折的套曲已修改为：【北正宫·端正好】【滚绣球】【叨叨令】【小梁州】【幺】【白鹤子】【二叠】【三叠】【四叠】【快活三】【双鸳鸯】【蛮姑儿】【塞鸿秋】【甘草於】和【尾声】，使该折篇幅增加了两倍，曲词得到丰富，内容也更加充实，作者的情感寄托也更加深切。从中可见作者创作意图、思想感情所发生的重要改变。如其中有代表性的片段云：

 【叨叨令】则由他年儿月儿，一谜价悠悠忽忽的送，不管他风儿雨儿，一例去春春秋秋的哄。眼看着花儿蝶儿，随和着嬉嬉落落的弄。有什么情儿性儿，还觉得拘拘束束的冗。早则算解脱了也么哥，解脱

① 天虚我生编著：《文苑导游录》第五集《小说十》，上海：希望出版社，民国二十五年十二月（1936年12月）重版，第34页。
② 同上书，第35—36页。

了也么哥。到头来形儿影儿，长守定凄凄惶惶的冢。

【脱布衫】绣榻儿细草茸茸，翠幕儿竹树葱葱。绿深沉垂杨护梦，住一双泉台鸾凤。

（魂生魂旦靓妆，侍从羽葆簇上，绕场舞下）（小生）

【小梁州】呀，一霎里猿鸟啾啾鬼啸风，吹瘦了斜日猩红。悲欢离合絮冈垅，摩挲尽碑一统，唤不醒地下可怜虫。

俺想，红丝一系，义重山岳。夫妻情分，原该如此。若以哀乐易爱，穷通易节者，皆非情之正也。

【幺】生生死死真情种，悲欢外默默神融。显晦通，金石动，算此情的轻重，不在笑啼中。①

又如焦仲卿之魂上场吟白居易《长恨歌》结尾诗句云："在天愿作比翼鸟，在地愿为连理枝。天长地久有时尽，此恨绵绵无绝期。"② 也是以此增强戏曲的悲剧气氛。全剧最后片段及两曲写道：

（小生仍隐几作醒介）呀，方才睡去，何人见梦？看他丰神澹雅，言语超脱，来去飘然，不是冢中人，难道是谁？哈哈！千古伤心者，可以破涕一笑矣！（起行介）

【甘草於】轻与重，向生死关头，要打准那心间讼。脱臁下，竟长终，不庸庸。要赚得千秋来吊咏，又何惜泪珠红？帝座连遥有路通，休昧了违从。

【尾声】频迦同命还同冢，公案添来又一重。乾坤如瓮，古今如梦。俺为你，掷下银毫大声讽！（下）③

还有一点值得特别注意，就是修订本《吊冢》一折中"姚介庵"（人称四郎）这一人物的出现。汪石青杂剧《七弦心》中的主人公即姚介庵，也是人称"四郎"。从《七弦心》表现出来的强烈自传性、抒情性特征来看，可以认为此人即作者的化身。《鸳鸯冢传奇》最后一折姚介庵出场，既是明清传奇创作习惯的继承运用，又增强了作品的纪实色彩和主观情感，而这正是作者戏曲创作中着意追求的目标。这一重要修改中反映了作者对此剧的格外重视，也透露出此剧初版本发表之后，作者戏曲创作观念、思想心

① 汪稚青辑：《汪石青集》，余永刚校，黄山书社2012年版，第322页。笔者对原标点有所调整。
② 同上书，第324页。
③ 同上书，第324—325页。笔者对原标点有所调整。

态等方面发生的深刻变化。

(四)《换巢记》的伤时忧世

《换巢记》,仅见汪稚青辑《汪石青集》所收一种版本。署"汪石青"。首有胡嘉棠、汪阿秀、张宗煜题词,继为作者自序。首有开场曲《填词》,凡二十折:《豪赌》《闺情》《营巢》《鸒宅》《授计》《凶聚》《腼谋》《过巢》《密算》《拯危》《锄恶》《嘱词》《约法》《花语》《发明》《鸿哀》《流血》《扬威》《定霸》《换巢》。

作者于民国十四年乙丑九月(1925年11月)所作《自序》云:"癸亥之夏,皖报载有丛谈一则。述某生以博倾家,驯至行乞。妇某氏,美而贤,宛转运筹,拯于不觉。情奇意侠,读而爱之。拟以填为杂剧,然未果也。甲子嘉平月某夕,红灯照雪,瓶蕊欲融,拥炉小酌,忽忆此事。因约略按之,记入笔谈。并撰构格局,填成一首。甫及尾声,已灯黯香消,指僵墨冻矣。明日,宛陵来书相促,匆匆出山。而是剧一折之后,竟长置之。今年秋日,家食多暇,始发愿踵成。……人亦有言:'理想者,事实之母。'孰谓我中华竟无此一日乎?然吾又闻之:昔祖龙之毒焰痛逞一时者,以非秦之书激其怒也。使吾书果不足传,脱稿之后,澌然泯灭,则亦已矣。苟睡狮不振,驯至有不忍言者,则吾书将不悦于异族而罹一炬,其伤心又为何如耶?虽然,挽颓流,雪大耻,振积弱,臻强盛,匪异人任,吾愿与读吾书者共勉之。"①

《换巢记本事》首先交代故事来源云:"皖报有《丛谈》述《巾帼侠情》一则,智珠在握,令人眉宇生动。予取其巅末为谱《换巢记》传奇矣。顾报端所载,文不雅驯,因更为润色,重叙一于此。"② 开端数语云:"金陵有世家子某生者,翩翩年少,拥巨资,奴婢成行。俪某氏,美而贤,然初无奇能瑰行也。生固赅通经史,而倜傥不羁,沉湎于博。父母没后,益豪放,累千累万,脱手不介意。无何,家渐落。又无何,而奴婢、而田产,相继鬻去,日形不支矣。氏于生之豪赌,初微讽之,不听,遂亦置而不问。惟一切出纳均操其手,因生之纵情博场,无暇及此也。又无何,益窘,于是高堂大宅不能复保,亦并售之,赁茅舍而居。氏则以洗衣糊口。而生博如故,大负,囊空如洗耳恭听,徘徊赌局,长叹不已。"③ 结尾云:"生是时如醉如梦,如堕五里雾中。方将问故,而氏笑谓生曰:'咄咄郎君,此何处

① 汪稚青辑:《汪石青集》,余永刚校,黄山书社2012年版,第330页。
② 同上书,第412—414页。
③ 同上书,第412页。笔者对原标点略有调整。

耶？妾为此事，心血尽矣。'生曰：'何如？'氏曰：'此妾与君偕老之菟裘也。'生大惊而起曰：'是何言与？是何言与？'氏乃屏退仆从，正色谓生曰：'君坐，妾请述之。'生坐，氏续言曰：'初君之沉溺于博也，妾明知谏亦无益，徒伤爱情。又明知长此以往，不至破产不止。于是密提巨资，遗老仆贸易于外。幸以君之灵，得无陨越。年复一年，获利不赀。嗣后凡君之田产房屋售出者，均一一收下。妾之来此，亦为鄙衷所料，故已早为之备。君欲见所谓富商者乎？一老妪耳。'生至此如醒大梦，如饮醇醪，沁入心脾，感极而涕。卒为善士，优游以终。"①

此剧写颍川陈世仁才华出众，研读经史，学贯中西，然父母双亡、家道衰落，又值鼎革发生、民国成立，犹且在南京城内日夜吃喝豪赌。其妻朱佩芬出身名门、知书达礼，苦劝丈夫无效，忧心家业罄尽，遂托付老仆陈义暗将家产转移于外，购买田宅，经营贸易，以图挽救。陈世仁尽日被一伙赌徒拉拢利用，赌博尽输，至于家财荡尽，一无所有，于饥寒交迫之中，只得寄居刘府篱下，依傍他人门户求生。陈世仁于民国十一年正月入住刘府花园中，三年以后方恍然大悟，知悉收留自己者恰是妻子所安排，田产仓储悉为故物，奴仆童婢犹是旧人。朱氏与丈夫约定条件，陈世仁答应痛改前非，专心苦读，发愤钻研，并发明一种凌虚技术，可以御风而行，并准备前往月球一探。时值英国巡捕在上海南京路枪杀工人领袖顾正鸿，群情激愤，掀起反侵略高潮。中国首先与月球交通来往，并得月球将帅兵士之助，战胜各国，收复失地与租界，选贤任能，整军经武，国富民强，声威大振。陈世仁积极参与月球飞行，为国效力，且立功而返，并于民国十五年十二月三十一日作为全权代表，在中国首都参加世界和平大会，共同签署国际约法。陈世仁功成归来，终于明白事情原委，遂与妻子朱氏在新巢中幸福团圆。

关于《换巢记》，汪石青尝在《与蔡竹铭先生书》中说："麟平生所嗜，惟诗与曲，费时费日，习之于今。……麟行年二十有六，读古人书，不作如何妄冀，惟愿遗世独立，自全形神而已。全之为用，诚非文字可表。拙作《换巢记》曲，颇本此旨。第恐下士钝根，欲阐真诠，转成矢橛，不免为高明冷齿。"② 从中可见作者对己作戏曲的谦逊态度，这种小心翼翼的表述中同时也透露出作者对此剧的重视。

《换巢记》题材来源于当时安徽报刊所载实人实事，汪石青根据自己对

① 汪稚青辑：《汪石青集》，余永刚校，黄山书社2012年版，第414页。笔者对原标点有所调整。
② 同上书，第199页。

此故事的理解，并结合传奇戏曲的叙事抒情习惯、关目结构要求创作而成，在故事情节、人物关系、价值取向等方面表现出明显的延续传统意识、护持传统观念的倾向。但更加值得关注的是，作者在原故事基础上所进行的创造性改变，不仅增加了以近代科技、科幻因素为主要表现方式的近代色彩，更加鲜明生动、引人入胜，并且通过离奇夸张的人物安排和情节设计，寄予了作者深切的伤时忧国之感和反帝爱国情怀。而这，正是《换巢记》最具有近现代思想文化气息、最值得深入考察的方面。

从中国传统戏曲创作模式和传统社会背景下夫妻关系、家庭伦理的角度来看，《换巢记》的思想内涵和主导指向中反映出明显的传统主义倾向。主要表现为妻子贤德高尚、聪明智慧、仁忍劝夫，从而促成浪子回头、改邪归正，最后实现夫贵妻贤、家业兴旺、立功立言、为世人楷模的圆满结局。这种思维模式和情节习惯在中国传统戏曲、小说中所在多有，实际上反映了传统中国人的一种重要的价值取向、思想方式和道德期待，透露出传统社会背景下许多男性文学家对于女性的带有理想化色彩的家庭伦理、人格境界要求。因此可以说，这种戏曲模式是近代性别意识和道德理想意味的戏曲化表现，也是中国戏曲传统中充分道德化、伦理化理想在女性人物身上的集中体现，蕴含着深刻的民族艺术审美、道德伦理价值取向意义。比如第十三折《约法》写陈世仁悔悟一段云："【前牌】今番悟彻，如何招架？纵然教痛改前非，恐没有半人怜惜。恨平时太差，恨平时太差，到穷时周折，到急时休者，怨谁耶？算良知空向风前现，这羞面难从暗处遮。咳！社会未将我不齿，良心上并不是感着什么愤激，环境呵，屡次予我以改过机会，我陈世仁一何堕落到此！【前牌】思量这答，思量这答，好男儿七尺昂藏，半世里什么建白？叹人生有涯，叹人生有涯，既东南负杀，合南冠磨折，甚周遮？纵教万死吾何恨？要向痴魂忏悔些。"① 又如第十五折《发明》写陈世仁经过三年发愤，发明凌虚御风技术，准备前往月球探寻云："我已探得月球之上有山川人物，其人朴野真纯，与我国太古时代相似。方今我国备受外人侵略，积弱不振，我意欲借月球上人并助力助我，向外御敌图强。但我国与月球向未交通，不知月球人愿听从相助否？今且先往一探。"② 人物言语、情节结构中虽然带有极为鲜明的近代思想文化、科学技术色彩，但其内在观念、价值取向仍然是传统的延续和遗留。

假如《换巢记》仅仅停留于这种传统道德观念、家庭伦理的延续宣传，

① 汪稚青辑：《汪石青集》，余永刚校，黄山书社2012年版，第364页。笔者对原标点有所调整。
② 同上书，第370页。笔者对原标点有所调整。

则只不过是在近现代社会文化背景下简单地延续着传统的观念和作法而已，其思想价值和时代意义就不能不大打折扣。实际上，作者的创作意图和作品的思想内涵并没有到此为止，而是向着更具有近现代思想文化色彩的方向发展。这是中国传统戏曲中所不具备也不可能呈现的一个重要方面，也是《换巢记》最具有时代精神、时事色彩和政治含义的方面。不论是对于作者的创作来说还是对此剧的思想内涵来说，正是由于后一主题被有意加入并着力呈现，才使这部作品的意义得到了完整的表达。这种处理同时也明显改变了全剧的艺术结构和风格特征，使之成为一部兼具传统性与现代性、创新性与探索性的新式戏曲作品。

这一点在此剧转入政治时事记述和作者情感抒发的后半部分中，表现得最为集中、最为强烈。第十六折《鸿哀》和第十七折《流血》，突然转入对时事的反映和评论，不仅及时反映了国家政治局势和重大事变，而且表现了当时国人的民族情感与爱国激情。这种处理不仅是作者的有意为之，而且是爱国忧时之情的戏剧化表现。在第十五折《发明》中，已有陈世仁于三年苦读之后改名陈毅生，并决定运用所发明的御风术前往月球一探，请求月球国支援的情节交代。在第十八折《扬威》、第十九折《定霸》中，作者延续这一思路，又突发奇想地将剧情引入了类似科学幻想的境界：月球国派兵帮助中国打败列强、摆脱贫病受欺命运，并在首都召开世界和平大会，大总统委任陈毅生为全权代表主持会议，各国在国际约法上共同签字，中国从此得以富强，不仅不再受列强欺辱，而且成为世界大同的倡导国家。

从《换巢记》的主要内容、艺术构思和情节设计来看，不能不说这样的转换和处理是颇为生疏生硬且明显不够流畅、不够自然的，甚至可以认为是此剧内容和艺术尚显生涩稚嫩的表现。但是，恰恰是这种看似不古不今、不中不外、亦实亦虚、亦真亦幻的情节构想和艺术处理，表现了作者运用传统戏曲形式、情节关目及其他戏剧手段表现具有鲜明近现代思想文化特征、具有突出政治时事色彩的故事与人物的刻意努力，作者的创作意图、戏剧与文学观念也是通过这种颇显生硬粗疏的方式完整地表现出来，从而形成了既具有个人特色又带有时代特征的戏曲形式和创作模式。《换巢记》的思想价值与艺术价值也是由此得到了充分全面的展现。

第十七折《流血》为全剧情节高潮，以套曲抒写"五卅惨案"的史实和作者感受，与作者散曲【北双调·五卅惨案，长歌当哭】① 字句多有相同，二曲得异曲同工之致。《北双调·五卅惨案，长歌当哭》最后三曲写道：

① 汪稚青辑：《汪石青集》，余永刚校，黄山书社 2012 年版，第 239—240 页。

【折桂令】热心的死目难瞑，奔走的弟弟兄兄，瘁魄劳形。倘若是后盾肩承，甘言图听，没一个能作干城。兀的不霎时冰冷，断送神京？又何止孤负宁馨，贻笑联盟？还怕要肉袒牵羊，墟社犁庭。

【碧玉箫】俺则洒痛泪胸头热哽，把舌莲吼起，呼天不应。好舆图，空照影，前路望，没光明。枉有了如山的侠性，如海的豪情，抚头颅抖扑起风云冷。

【鸳鸯煞】新闻载不了风鹤警，国民捱不尽疮痍病。由得他异族野心生，万目中居然的肆横行。魑魅般施凶猛，草菅似残人命，这奇辱兀的难胜。俺问你，雄狮睡，几时醒？俺问你，封狼祸，几时靖？①

作者对这一部分进行修改后，运用在《换巢记》第十七折《流血》中：

【折桂令】惨死的黄泉不瞑，奔走的弟弟兄兄，瘁魄劳形。倘若是后盾肩承，空言图听，没一个能作干城。兀的不霎时冰冷，断送神京？又何止孤负宁馨，贻笑联盟？还怕要肉袒牵羊，墟社犁庭。（顿足介）

【碧玉箫】俺则洒痛泪胸头热哽，把舌莲吼起，呼天不应。好舆图，空照影，前路望，没光明。俺呀，枉有了如山的侠性，如海的豪情，抚头颅抖扑起风云冷。（挥泪介）

【鸳鸯煞】新闻载不了风鹤警，国民捱不起疮痍病，待谁来整顿好门庭？向同胞彼此的惺惺惺，扫除去胡行径，振刷掉奴才性，这才是齐鸟飞鸣。（内鸣枪，听众惊惶介）（小生高声连喊）俺问你，雄狮睡，几时醒？俺问你，封狼祸，几时靖？②

通过比较作者对这段曲词的修改完善，可以推测相关部分的创作过程，更可以认识作者对"五卅惨案"的高度关注和对反帝爱国时代主题的着力表现，其思想特征、爱国激情也由此得到了充分的宣泄抒发。这种创作方式和处理方式也透露了作者的创作态度和情感状态。

胡嘉荣在《汪石青传》中记述云："无何，上海惨案起。君大愤，拍案叫号，揎拳切齿。为文刊报章，缕缕数千言，大旨以求统一、励自强、谋与国、雪积耻为言，斥军阀乱政，主张学生与闻国事，联美俄以抗英日。余时得国民党宣言，读而善之，贻书与君讨论。君报书曰：'孙氏之三民主

① 汪稚青辑：《汪石青集》，余永刚校，黄山书社2012年版，第240页。笔者对原标点有所调整。

② 同上书，第376—377页。笔者对原标点有所调整。

义,诚救时之良药,然若不行三自,则三民主义殆谈纸上兵。'三自者,谓自由、自治、自强也。君平素不熹谈政事,惟此时激于时艰,遂侃侃言之,其言皆中肯綮。"① 又云:"越日,以北双调一套寄余,则咏沪案事,痛军阀之祸国,恨强邻之欺凌,警国人之自救。其词如鹃泣,如猿啼,如晨鸡鸣,如狮子吼,长歌当哭,极慷慨淋漓之致,爱国热忱,跃然纸上。余亦读而哀之,而后知君不仅为诗人也。"②

至于《换巢记》结尾两折表现的陈毅生前往月球探访、月球国派兵支持中国打败列强、中国首都举办世界和平大会、与各国签订国际约法的情节,显然为此剧增添了科学幻想因素,使之更具有现代化、理想化色彩。而这种升天入地、超越时空的科幻表现方式,也是近代戏曲、小说以及诗文作品的重要表现方式和时代特征之一。如第十八折《扬威》写道:"(英帅)喂,你们不像华人,为何苦苦相逼?(净)吾乃月球大帅烟土披里纯是也。俺国已与大中华民国联盟,本帅奉国主之命,随陈先生来此修聘,恰遇着你们在此放肆。俺正好割取你们首级,当个进见之礼。(日帅)咦,支那是个病国,何必与他联盟?(净)倭狗听者!俺不说,你不知:俺月球开国之初,发下宏愿,无论何国与我首先交通,便永与联合,并随时予以种种协助。如今中华民国最先交通月球,所以俺国主践此宏愿,誓与合作,不容别国侵犯。你休得多言,快些纳命!"③

另外,也应当清醒地看到,在此剧着力表现的以贤淑妻子教化任性冥顽的浪子丈夫为主题的传统家庭伦理内容与最后几折的政治时事、科学幻想内容之间,存在着明显的内容连接、思想转换上的深刻矛盾,也必然遇到戏曲创作方法和表现方式上的内在困难。从戏曲创作的实际情况来看,汪石青对这一难题的处理,虽然在明确的思想意图和生硬的艺术表现的共同推动之下勉强地完成了,但是在整体结构和艺术效果上却存在着深刻的内在矛盾,作者在处理二者之间的联系与区别、过渡与转换的过程中明显地表现出吃力和生硬,作品的后半部分也因此显得幼稚粗糙。

《换巢记》最有意味也最值得关注的是:一方面是浪子贤妻的传统伦理道德书写,另一方面是时事政治的直接表现,在这种存在巨大政治差异、话语差异和文化差异的嫁接转换中,反映了作者的思想变化和介入当时政治时事事件、表达个人思想倾向的强烈愿望,也反映了时代变迁对于戏曲

① 汪稚青辑:《汪石青集》卷首,余永刚校,黄山书社2012年版,第3页。
② 同上书,第4页。
③ 汪稚青辑:《汪石青集》,余永刚校,黄山书社2012年版,第380页。笔者对原标点有所调整。"烟土披里纯"当作"烟士披里纯"即英文 inspiration(今译"灵感")之音译,原刊误。

创作的深刻影响。作者为了实现这一创作目的，有意采用了当时颇为兴盛的科学幻想手法，运用极具近代色彩的艺术想象和夸张，完成了这一时代政治色彩极其鲜明的戏剧创造，从而使这样的创作一方面显得相当奇异，甚至有些生硬滞涩，一方面又显得颇为入时，传达了时代的政治声音。

不仅如此，《换巢记》在传统思想与近代观念、题材新变与表现方式、固有习惯与外来科技之间的特殊处境和处理的艰难，几乎成为近代一批戏曲、小说及其他叙事性文学作品题材处理和艺术表现上的一个共同难题，也似乎形成了近代相当一批具有探求、徘徊、选择、创新精神和意趣的戏曲、小说及其他叙事性作品的创作模式，同时也是那批文学家的思维模式与观念模式的反映。从这个意义上说，《换巢记》所包含和具有的就是一种超越戏曲、文学本身意义而上之的时代文化意义和价值，这也正是此类作品值得注意的一个重要原因。

（五）结语：一颗破晓的文坛彗星

汪石青的性格思想、行事处世中，带有强烈的个性特征与近代特征，从而表现出强烈的先知先觉意义和浓重的悲剧色彩。他一方面坚守着传统观念中的一些重要方式与习惯，如对于忠孝之道、家庭观念的自觉遵守和有意延续，在一些基本观念、基本方式上，与传统思想体系和行事习惯保持着相当直接、相当密切的关系，从而使他与传统士人具有深刻而密切的关联；另一方面，也是更值得重视的一个方面，他又在着意突破传统的束缚，表现出强烈的叛逆精神和异端色彩，敢爱敢恨，个性鲜明，具有挑战和冲击世俗眼光、传统观念的思想意志和实际行动。在承袭传统与解放个性、遵从世俗与指向本心之间，汪石青面临着尖锐的内心矛盾，也与传统社会之间构成了一种强烈的紧张关系。这种难以调和的矛盾冲突虽然以个人生命的意外结束而终结，其结果不能不令人叹息哀婉，但是其中表现出强烈的悲剧色彩和崇高意志、鲜明的个性解放精神、追求和实现个人理想与价值的愿望，蕴含着深刻的时代精神和珍贵的个性解放特征。汪石青实际上是用鲜血和生命书写了一曲从传统走向现代、从世俗走向自我的悲壮之歌，这一象征意义的价值，远远超出了一人一事的过程与结果本身的内涵，从而获得了更加普遍、更加深远的时代意义。

汪石青的戏曲创作，同样带有近现代思想观念冲突变革、艺术手法新旧杂糅的特点；或者说，汪石青的戏曲创作就是其思想观念和文学创作观念的一种表现方式。不论是维护正统、中和雅正的戏曲观念，还是对于自身命运与人生处境的抒写感慨、对于古老爱情故事的重新解读与悲情共鸣、

对于贤妻浪子故事模式的回应式阐发以及据此嫁接而成的对近现代反帝爱国时事主题的积极回应，都反映了汪石青戏曲观念与创作中古今交替、中外结合的时代特点。特别是其中出现的政治时事主题、反对外国侵略内容、科学幻想因素等，都集中反映了作品的时代性和政治性。而《换巢记》中将传统家庭伦理故事与近现代反对外国列强侵略、借助月球军事力量使中国打败列强、成为世界强国并主盟世界的情节相结合，虽然在艺术上颇显生硬牵强、幼稚简单，出现了明显的不成熟和不自然状况，却真实表现了作者和许多近代文人知识分子的强国理想。从更广阔的范围来看，这种创作思路和创作模式也是近现代戏曲、小说中时常出现的一种现象。

除了戏曲，汪石青还喜欢并擅长诗歌创作，并创作过一些词和散曲等。汪石青的诗歌创作成就相当突出，最值得注意的是他在诗中极力张扬的思想锋芒和创作风格、着力宣扬的个性解放精神与异端色彩。特别引人注目的是，汪石青在诗歌上有意效法和模仿龚自珍的思想特点与创作风格，在许多方面带有龚自珍影响的痕迹。从这种现象中既可以看到汪石青思想特点、行事风格与创作追求的倾向性，反映了他性格禀赋的一个重要侧面；同时也反映了处于古近代之际具有标志性意义的诗人龚自珍在中国近现代文学史上产生的深远影响，而这恰恰透露出当时文学创作、文坛状况的一个方面，因而具有值得重视的文学史意义。

总之，由于种种文学与非文学、学术与非学术原因而使其名不彰、尚未引起应有注意的汪石青，是一位在戏曲、散曲、诗词等方面都着意创新、个性鲜明且取得了突出成就的近现代文学家。他以充满悲剧性与崇高感、追求价值独立与思想艺术创造、充满抗争精神与特立独行气质的生命足迹和文学创作，诠释了从传统士人走向近代知识分子的艰辛历程，反映了中国近现代思想文化巨变、文学深刻转换时期的重要现象和基本趋势。汪石青宛如一颗划破天宇的不世奇才、文坛彗星，在中国近现代文学史上留下了虽然短暂却异常耀眼、转瞬即逝却意味深长、价值独具的人格、思想和艺术光芒。

三、顾佛影的戏曲创作与时事感慨

顾佛影（1898—1955），原名廷璧、宪融，字佛影，号大漠诗人，笔名佛郎，斋名临碧轩、呆斋、红梵精舍主人。江苏南汇（原为上海市南汇区，今归入上海市浦东新区）人。才思敏捷，十数岁时已为诸报刊撰文。早年与陈栩等交游，为栩园弟子。诗词、散文、小说、戏曲、书画兼擅。曾任

上海城东女学国画科、上海文学专门学校教授，上海商务印书馆编辑和中央书店编辑。抗日战争时期避居四川，任成都金陵女子大学教授。抗日战争胜利后返上海。著有《佛影丛刊》（含《小苴窝诗草》《红梵词》《横波曲》《簏衍丛钞》《红梵精舍笔记》《灯唇说集》和《剪裁集》七种，上海浦东旬报社，1924年5月初版）以及《大漠诗人集》《大漠呼声》《临碧轩笔录》《呆斋随笔》《红梵精舍词话》《文字学》等。编有《红梵精舍女弟子集》三卷。戏曲有《谢庭雪杂剧》《四声雷杂剧》（含《还朝别》《鸮忠记》《新牛女》和《二十鞭》四种）。

关于顾佛影生年，一些工具书认定为1901年，如陈玉堂《中国近现代人物名号大辞典》、邵延淼主编《辛亥以来人物年里录》（江苏教育出版社1994年版）等均持是说，未知何据。顾佛影《红梵词》中有《疏帘淡月》一阕，首有作者识语云："丁巳八月初四，余二十初度。桐露乍零，桂香欲引，怀人顾影，百感纷集。遥想胥潮回处，汽笛鸣时，定有人斜倚红楼，爇一瓣香，为侬祝嘏也。赋此寄之。"① 丁巳八月初四，即1917年9月19日，此日顾佛影二十初度。按照中国传统纪年龄习惯，上推二十年，则可知其出生时间当在光绪二十四年八月初四日，即1898年9月19日。此材料系作者自述，当可信从。

（一）《谢庭雪杂剧》

《谢庭雪杂剧》，载《申报》1917年12月31日、1918年1月1日。不分出。署"顾佛影稿、栩园润文"。又有《佛影丛刊》本，上海浦东旬报社，1924年5月初版。《文苑导游录》本，上海时还书局印行，1926年6月再版；上海时还书局印行（封面题"上海希望出版社印行"），1936年12月重版。《申报》所载《谢庭雪杂剧》当系此剧之首次刊出本，极可重视。

在上述诸种《谢庭雪杂剧》刊本中，只有《文苑导游录》本系将作者原作本与陈栩改订本同时刊出，这实际上刊出了《谢庭雪杂剧》的两种版本，从中可见顾佛影创作此剧之原貌和陈栩的改订情况。此剧的其他版本均系按照陈栩改订本刊出，包括最早刊本《申报》本亦是根据陈栩改订稿刊印的。因此，《文苑导游录》所刊作者原作本具有独特价值，极可珍视。

《谢庭雪杂剧》主要表现谢道蕴对雪咏絮之出色才华。写淝水战后，东晋偏安局面已成，谢安见儿辈多英杰，俊逸风流，堪当大任，心中颇慰。一日下雪，谢安邀侄女谢道蕴、侄儿谢朗兄妹二人一同来煮茗赏雪。三人

① 顾佛影：《佛影丛刊》，上海浦东旬报社，1924年初版。

联诗，谢安出"大雪纷纷何所似"之句，其侄谢朗则应以"空中撒盐差可拟"，道蕴认为哥哥所比差得太远，所对不佳，遂对以"未若柳絮因风起"一句。谢安盛赞侄女道蕴柳絮之高才。

以【北新水令】开场："东山旧梦冷琵琶，好林泉未容潇洒。江山涂血泪，风雪送年华。卸了乌纱，暂偷得片时暇。"开场诗云："热血冰心早岁夸，朝衫衬里朔风斜。长安十万新蝴蝶，都在乌衣宰相家。"以【南尾声】结束："（外）千秋韵事传佳话，（旦）笑俺步障谈诗是惯家，（生）只把我几辈须眉都愧杀。"

《谢庭雪杂剧》，阿英《晚清戏曲小说目》、庄一拂《古典戏曲存目汇考》、傅惜华《清代杂剧全目》以及齐森华、陈多、叶长海主编《中国曲学大辞典》等均未著录。蔡毅编《中国古典戏曲序跋汇编》亦未涉及。

周妙中《江南访曲录要》著录云："《谢庭雪杂剧》一卷，顾佛影撰。民国十三年彩文鹤记书局排印本。赵景深先生藏。"① 梁淑安、姚柯夫《中国近代传奇杂剧经眼录》附录《"五四"以后传奇杂剧经眼录》中著录云："《谢庭雪杂剧》，顾佛影著。民国十三年（1924）彩文鹤记书局铅印本。一卷。"② 按，上引文字所述有误。此种《谢庭雪杂剧》实即上海浦东旬报社1924年5月初版本。所以致误者，系误将此书之印刷者"彩文鹤记书局"当成了出版发行者。这可从此书版权页内容中得到确认。另外，言此剧系"一卷"亦不确，此剧甚短，为《佛影丛刊》中《横波曲》之一部分，并未独立成卷；且《佛影丛刊》全书亦不分卷。

（二）《四声雷杂剧》

《四声雷杂剧》，为《还朝别杂剧》《鸩忠记杂剧》《新牛女杂剧》和《二十鞭杂剧》四种单折杂剧之合称，成都中西书局排印本，一册，民国三十二年十二月（1943年12月）初版发行。

首有民国三十一年一月十一日（1942年1月11日）黄炎培题辞、民国二十九年七月（1940年7月）作者自序，末有于右任所作跋。

黄炎培题辞中云："渡江八千君最贵，挟笔兵间回壮概，仲连东海已无海，信国北歌犹有气。腐心还朝别，硬骨鸩忠记，自余怒骂杂嬉笑，碧碎山河红血泪。"作者自序述创作情况与宗旨云："四月既迈，蜀雾敞霁，敌人谓之轰炸节。余寓乐山，未能远市，旦夕闻警，即扶老携幼，窜伏林莽间，与毒蚊酷日冷蚤寒露周旋。往往相顾惨笑，不复作人间想。而物价涨

① 周妙中：《江南访曲录要》，见《文史》第二辑，中华书局1963年版。
② 梁淑安、姚柯夫：《中国近代传奇杂剧经眼录》，书目文献出版社1996年版，第188页。

如怒潮,乐山担米百金,在川省为最贵。余俭朴如汉文帝,仍不能自给。则庖去鱼腥,儿绝饼饵,夜不烛,习无禅之定,盖平生所未有也。然余虽处此危疑愁困之中,而犹能引商刻羽,调麋弄翰,乃至游神高眇,宛转谐谑,以为此孤媚寂赏之文若干篇。呜呼!是诚不自知其何心矣。曩栖海上,二三子嗜歌昆剧,余偶填一曲,辄为叹赏,今二三子者,已自忘其种姓,列名于巨憝大逆之后。使吾文而传,传而至沪,二三子歌之,鲠于咽,濡于背,翩然来归,若高陶焉者,则吾文为不虚云。"

洪惟助主编《昆曲辞典》"四声雷"条有云:"作者所说之'二三子',为指编《昆曲集净》之褚民谊等人。此剧为抗战时期仅有之几部昆剧剧本之一。"① 对此剧之内容、人物、时代与戏剧史价值予以评价,可供参考。

《还朝别杂剧》写西蜀易辛人留学日本,娶日本籍妻子,且生有三子,住千叶县一乡村。朋友绿漪前来告知中日马上开战消息,且云中国政府要求留日学生回国抗敌,为免侦探注意,易辛人准备孤身回国。其妻反对日本军阀,同情中国抗战,积极支持丈夫,长子也支持父亲。易辛人遂将所写文稿焚掉,辞别妻与子,于一大雨凌晨乘船回国。

上场诗为:"梦里云山故国秋,异邦儿女使人愁。十年海外逋臣泪,洒向沧波日夜流。"以【双调南北合套·北新水令】开场:"樱花树底寄危巢,惨云天罡风紧了。夫妻偏敌国,儿女一团糟。酒醒今宵,思想起怎生好?"结束曲为:"【南尾声】(生唱)豪情侠气闺中少,(旦唱)把一座望夫山生生推倒。(生唱)看他年青史名标。"下场诗为:"诀绝恩情事大难,千秋佳话付词坛。一般苦雨斋中侣,净丑登场试自看。"

剧后《附郭沫若先生来函》云:

> 佛影先生:尊著已拜读。虽与事实不尽符合,然颇具匠心。特童子以丑角饰之,未免过于滑稽耳,尚希斟酌。大小儿和夫习应用化学,今春即在大学毕业,并以附闻。此颂撰安。弟沫若二月十一日。

此信虽短,却颇有价值,不仅可见郭沫若对此剧的评价,而且可知此剧所写即郭沫若故事。品味郭沫若此信的内容和语气,考之郭沫若彼时的生活经历和其他情况,可知剧中所写并非凭空而来,当有事实根据。显然,顾佛影撰写《还朝别杂剧》一剧,具有明显的纪实色彩。

《鸩忠记杂剧》写日本华北驻屯军司令阪西拟请已息影十年的蓬莱吴子

① 洪惟助主编:《昆曲辞典》,台北"国立传统艺术中心",2002年,第167页。

威将军重新出山，担任汉奸领袖，吴子威不从，托病不出。阪西前来探望，再述请其出山，消弭战祸，奠定东亚新秩序之意，被吴子威揭露痛斥，狼狈而去。临行时将两丸毒药交与吴子威门下汉奸干启勤，令其使吴子威服下。吴子威被逼无奈，痛国家之危亡，拜祝国民心坚志同，打败日寇，遂服药而死。

以【调笑令】开场："花面花面，惯会替人拉纤。阪西另眼相看，赢得人呼汉奸。汉奸汉奸，只要做来上算。"【尾声】云："捐躯报国无留恋，看今夕长城飞电，应是俺一段精魂初出现。"

剧中吴子威（老生）痛斥揭露阪西（净）侵略本质和累累罪行的一段对白，集中表现了吴子威的民族气节和坚贞性格，也是全剧思想主题的集中体现："（净）将军为何大笑？（老生）我笑长官的话实在有些费解。贵国若要和平，何不先行撤兵，向我政府请和，若办不到，又何必找我吴子威呢。"二人又有一段对话，通过评价赵子昂的人格，再次表现了吴子威的志节："（老生）呀！长官，老夫的字是和赵子昂毫不相干的。老夫生平最瞧不起的是赵子昂，但看他的字软媚无骨，那人品的卑污也可知了。（净）怎见得？（老生）长官不知道，那赵子昂本是宋朝宗室，宋亡之后，他不能报仇，就该自杀，不能自杀，也只好窜迹山林，苟全性命，可是他竟忍心投降异族，做了元朝的大官，你想这人还有丝毫廉耻么？"

《新牛女杂剧》写七夕之夜，飞机轰炸，灯火管制，交通阻塞，牛郎织女鹊桥相会。月下老人、铁拐李、嫦娥、董双成出席灵霄殿非常会议后，送来玉帝谕旨，抗战经年，物资消耗，须增加后方农工生产，特委任农业专家牵牛星为中央农业局长、纺织妙手织女星为国立纺织厂厂长，并命令银河鹊桥暂停撤除，以备空袭警报时疏散人民之用，亦准许牛郎织女二人随时来往。玉帝还任命月下老人为生育奖励督察专员、铁拐李为伤兵医院院长、嫦娥为儿童保育院主任、董双成为抗战宣传部歌舞团团长。牛郎提出增加产额、改进质量、调整供求关系的原则，织女展示新发明的"七七纺纱机"和"七七缫丝机"。大家各司其职，各尽其责，共同为抗战努力工作。

以【南商调·二郎神】开场："秋光丽，正淡月微云天气，勾惹的人儿心乍喜。喜年年今夕，通书印就佳期。撩乱机丝慵自理。贴记着欢娱情味，犹夷，小金梭放了还提。"【尾声】云："人间天上原无异，把救亡歌齐声唱起，不怕你铁鸟疯狂满处飞。"

剧后作者写道："此似玩笑剧，然亦不无微旨。七七纺纱机为穆藕初先生所创制，七七缫丝机为江苏省立蚕丝专科学校所发明，均属战时生产利器；方经农产促进会努力推行，本剧特为宣传。此外更有数端可申说者；

第一，为农产品统制问题；关于此事，时贤每多争论，其实今日物价飞涨，明明奸商囤积为其主因，欲加取缔，除由国家彻底统制外更无他策，至于如何实施统制，诚非数言能尽；要之凡事苟具决心，即无不可克服之困难。敌人兵甲之利数倍于我，尚且抗战七年，可期必胜；况此区区内政问题耶！其次为奖励生育与保养儿童，此二者实相关联，可以合论。夫战时人口激减，本所不免，纵使国民生殖率一如平日，犹虑难以弥补，而观于我国目前情形，益可寒心，陷区同胞无论已；即在后方，物价高涨，生活不安，青年男女莫不视结婚为畏途。已婚者亦惟竭力节制生育，以免贻累。此在智识阶级为尤甚。循是以往，不出三十年，优种且绝，又遑论抗战百年乎。但政府奖励生育，亦非空言所能奏效，而儿童保育院之设立必期其普遍而完善，此本剧著者之微意也。"

《二十鞭杂剧》写东北义勇军司令冯超率军袭击穆陵车站，大获全胜，活捉一营五百多日本官兵之后，通知哈尔滨日军总部，要求交换俘虏，土肥原答应派一特务员前来交涉。已加入中国国籍的意大利人范士白，曾任张作霖密探，后被逼作了土肥原的特务员，深恨日本人统治满洲之暗无天日、残酷野蛮，此次被派前来。俘虏中有猪阪大佐，作恶多端，杀人无数。范士白想惩罚他以解心头之恨，便利用他想第一批被释放的心理，与冯超定计，使猪阪主动请求被范士白抽打二十鞭。

以【南正宫引子·破齐阵】开场："欲把鲁戈挥日，漫言螳臂当车。长白山头，黑龙江上，尽俺自由来去。奇耻要须奇计雪，血帐还教血手涂。这盘棋未输。"【尾声】云："（生唱）山林豪杰无归路，（末唱）喜剧排成掌同拊，（生唱）把块垒胸中聊吐。"

书末有于右任跋云："右顾佛影先生抗战四种曲，所写皆仁人志士可歌可泣之事，足为民间良好读物。曲文亦本色当行，可供歌场爨演。闻作者昔居海上，以吟咏著作自误，生活本极悠闲，国难复西上，从事文化工作，其重文学爱国之精神更足感人也。"

笔者所见上海图书馆藏《四声雷杂剧》为作者签名本。扉页有硬笔行楷书"任之世丈正　晚顾佛影敬呈"十一字。当系作者签赠黄炎培（1878—1965）者。黄炎培字任之，上海川沙人。书内钤有"上海市人民图书馆藏书"长方形印章一枚。可知此书原为黄炎培藏书，后归上海市人民图书馆，今归上海图书馆收藏。此书反映了顾佛影与黄炎培交往的一个侧面，正可与黄炎培为顾佛影《四声雷杂剧》作题词相映，承载并传达着相当丰富的文化学术信息，颇为珍贵。

第八章 女戏剧家的创作与性别意识的觉醒

一、顾太清的戏曲创作与相关史实

（一）《桃园记》

《桃园记》，庄一拂《古典戏曲存目汇考》"云槎外史"名下云："姓名、字号、里居皆未详。"又云："此戏未见著录。《三国志》戏曲中首有《桃园记》，系明初戏文。不知此记所叙同否。佚。"[①] 由所见《桃园记》可知，庄一拂所述均系拟想之辞，多有不确。

今所见之《桃园记》，为黄仕忠、金文京、乔秀岩编《日本所藏稀见中国戏曲文献丛刊》第一辑第五册所收本（广西师范大学出版社2006年版）。封面标"仙境情缘"四字。顾春撰，原署"艸堂居士订谱 云槎外史填词"。

此剧凡四出，出目为：《仙宴 传情》《遭谴 访仙》《遇佛 谈因》《投胎 满愿》。编者所作说明有云："剧凡四段，末标序数，有四字之目，每目含两词。名号传奇，实为杂剧。"[②]

开场曲为："【商调引子】凤凰阁长春不老，尘世尽皆除了。朝看晓日拥春潮，一幅蓬壶画稿。三山五岳行到处，云軿凤辂。"首出《仙宴 传情》云："（旦）小仙亦有此意，我与你盟誓一番。（同跪）今有白鹤童子与萼绿华，同在桃园盟誓，愿生生世世，永谐伉俪，若改初心天咏（引者按：咏当为诛之误）地灭！"结束曲为："【尾声】从今不惹相思苦，用不着萧条情互，且将这两个字的真情着意注。"凡此均可表现此主旨与创作风格。

此剧叙西池金母侍女萼绿华与南海长寿仙之侍童白鹤童子相恋，被金

① 庄一拂：《古典戏曲存目汇考》，上海古籍出版社1982年版，第1482页。
② 黄仕忠、[日]金文京、[日]乔秀岩编：《日本所藏稀见中国戏曲文献丛刊》第一辑第五册，广西师范大学出版社2006年版，第484页。

母责罚看守桃园，童子亦被遣往南海竹林掘笋。一年之后，观音大士游竹林，童子以真情恳得观音援手，劝说金母同意两人结合。金母遂谓两人情根难断，命"同到世间，择个世族名门，投胎转世，成就良缘，儿女满堂，夫妻偕老"云云。

此剧实寓顾太清与奕绘相恋结合之过程，只是着力点在恋爱结婚之前。而《梅花引》兼及婚后。顾太清《题〈桃园记〉传奇》云："细谱《桃园记》。洒桃花、斑斑点点，染成红泪。欲借东风吹不去，难寄相思两字。"此词亦可用来概括《梅花引》。盖二剧实是太清以血泪凝成者，既以思念奕绘，亦借以抒写夫亡不过三月，便被婆母及嫡长子逐出家门，当钗赁室，携子女另居之怨苦。①

《日本所藏稀见中国戏曲文献丛刊》之编者所作《桃园记》说明表达对此剧创作与流传情况的基本判断，于了解与认识此剧颇为重要，如有云：

> 按：太清之《桃园记》，幸存于东瀛，系长泽规矩也旧藏，今归东京大学东洋文化研究所，为双红堂文库所藏戏曲之第四十二种。精钞本，一册，毛装。除长泽之藏书印外，无其他印章。版高宽245毫米×135毫米，版心200毫米×113毫米。曲文半叶四行，行二十至二十一字，附工尺；白文半叶八行。此本钞录后偶有贴改，工尺间有浓墨点改，似为稿本。书衣题"仙境情缘"，当为此剧别名。正文首页题"艸堂居士订谱　云槎外史填词"。②

> 此词见于太清词集《东海渔歌》卷四，作于道光十九年（一八三九）。集中前咏残荷，紧接此词为《茶瓶儿，病中谢友人赠茶》，后题中秋，则词当作于夏秋之间，《桃园记》传奇或成于春夏之际，时其丈夫奕绘去世适一载，显为怀念伉俪之情而作。剧中萼绿华即太清自寓，白鹤童子则寓奕绘（字太素）。萼绿华与白鹤童子相恋遭谴，因观音大士普渡慈航，终得投胎于世族名门，成就良缘，实寓太清与奕绘结合

① 按：顾太清有诗题《七月七日先夫子弃世，十月廿八奉堂上命携钊、初两儿，叔文、以文两女移居邸外，无所栖迟，卖以金凤钗购得住宅一区，赋诗以纪之》，并有句谓"亡肉含怨谁代雪，牵萝补屋自应该"。参见《天游阁集》卷五，见张璋编校《顾太清奕绘诗词合集》，上海古籍出版社1998年版，第104页。

② 黄仕忠、[日]金文京、[日]乔秀岩编：《日本所藏稀见中国戏曲文献丛刊》第一辑第五册，广西师范大学出版社2006年版，第484页。

过程中的磨难曲折之情。①

作者"云槎外史",即顾太清(1799—1877),名春,字梅仙,号太清,自署西林春或太清春,别号云槎外史。擅诗词,工绘事,尤以词称。徐世昌《晚晴簃诗汇·诗话》论顾春有云:"八旗论词,有男中成容若,女中太清春之语。"② 可见推重。著有诗词集《天游阁集》、词集《东海渔歌》、小说《红楼梦影》。新近学界方始知晓,顾太清还是一位重要的戏曲作家,所撰《桃园记》《梅花引》传奇,有稿本尚存于世。其《桃园记》传奇,已如上述,而《梅花引》一剧,则近人曲目无录,亦向未有人知其为太清之作。③

《日本所藏稀见中国戏曲文献丛刊》编者将《桃园记》视为"杂剧",似有不妥。对于《桃园记》《梅花引》这类只有数折(出)、篇幅短小的曲牌联套体戏曲作品,究竟应当视为"杂剧"还是"传奇"?一些研究者的看法颇不一致,似有进行简单讨论辨析之必要。明代后期短篇传奇、南杂剧兴起之后,"短剧"就成为中国戏曲史上一个引人注意的突出现象,以至于卢冀野在所著《明清戏曲史》中特意设立"短剧之流行"一章以进行讨论。顾太清所作戏曲《桃园记》和《梅花引》二种,当视之为"传奇"为妥,而不可以将其改变为"杂剧"。

(二)《梅花引》④

《梅花引》,近人曲目无录,唯《中国古籍善本书目·集部》有云:"梅花引一卷,题云槎外史撰,清抄本。"⑤ 亦向未有人知其为顾太清之作。

《梅花引》,凡六出,一册,纸捻毛订,稿本。共二十二叶。半叶十行,曲文行二十一字,白文行二十字。曲牌与科介以红笔勾勒。除今藏者印章外,无其他印记。封面行书题"梅花引"。首序及正文均系恭楷精钞,出同一笔迹,字迹清隽秀美,当出女性之手。观其笔迹,与双红堂文库所藏

① 黄仕忠、[日]金文京、[日]乔秀岩编:《日本所藏稀见中国戏曲文献丛刊》第一辑第五册,广西师范大学出版社2006年版,第484页。
② 徐世昌辑:《晚晴簃诗汇》卷一百八十八,北京:中国书店,1989年影印本,第696页。
③ 此剧仅见《中国古籍善本书目·集部》著录,谓存清钞本,云槎外史撰,藏河南省图书馆,上海古籍出版社1998年版,第2154页。
④ 此部分参考黄仕忠《顾太清的戏曲创作与其早年经历》,载《文学遗产》2006年第6期,第88—95页。特此鸣谢。
⑤ 此剧仅见《中国古籍善本书目·集部》著录,谓存清钞本,云槎外史撰,藏河南省图书馆,上海古籍出版社1998年版,第2154页。

《桃园记》相同，其无印记亦同。

《梅花引》，系因男主角章绘作有《江城梅花引》词而得名。六出之目，依次为：《梦因》《幽会》《寻芳》《惊晤》《了缘》《返真》。

剧写章彩字后素，自叹年近三十而无闺阁之良友。而其前身原为天宫司书仙吏，因误点书籍，谪向人间。司书仙吏二百年前与罗浮梅精有婚约，梅精潜形西山幽谷，以图后会。梦神奉旨将章彩魂魄引到幽谷，使与梅精相会，梅精叹"妾苦志待君，不期二百年鬼窟中竟能寻到"，遂结交。梅精又谓："既承错爱，敢不如命。然时尚未到，幽明阻隔，人言可畏。君如金玉，妾如蒲柳。此处不可久留，就此送君归去。"章彩醒后，填《江城梅花引》词以记其事。适同窗郑全仁（斋）、韦开士（半朝）二人造访，发现砚下词翰，盘问而得知梦中之情，遂建议往西山寻访。梅氏在西山之幽谷采柏以供晚炊，行至与章郎相别之渡头。章彩等游至西山，章彩觉似曾到此，梦中所见情景宛然，游至幽谷，见梅氏即为梦中之人，唯因碍于他人，相视会意，未通一语而转回程。后一日，章彩独自寻来，与梅氏细陈衷曲，同入梅花帐。光阴荏苒，章、梅二人重游初逢之处，梅氏谓人生有限，愿及早回头，同登彼岸。适维摩诘携天女前来度脱二人，劝章彩把浮名浮利皆抛下，摆脱情丝网、牢笼架。章彩尘心顿悟，愿皈依法座，随居士而下，天女则携梅花仙子赴岁寒阆苑管领群芳。

顾太清是多罗贝勒奕绘（1799—1838）之侧福晋。绘字子章，号太素，别号幻园居士、妙莲居士等，堂号明善。善诗词，工书画，喜文物，习武备，精通中、西之学。嘉庆二十年（1815）袭爵贝勒，官至正白旗汉军都统等职。道光十五年（1835）免职，三年后病故，年仅四十。著有《写春精舍词》《明善堂文集》《南谷樵唱》等。此剧男主角，即直接化用奕绘之名及字。姓章，因奕绘字子章；名后素者，《论语》曰："绘事后素"，即奕绘之名由来。奕绘曾任职管理御书处及武英殿修书处等事，故剧中谓章彩本为天宫司书仙吏。《梅花引》中，章彩从维摩诘游，可谓亦幻亦真。太清将中年丧夫幻想为奕绘度脱而去，以略舒思念之情。故此剧实具自传性质。

《梅花引》当作于道光十九年（1839）秋日以后。顾太清有《金缕曲·题〈桃园记〉传奇》一词，见《东海渔歌》卷四[①]。据词作之编年，《桃园记》作于道光十九年夏奕绘去世周年之际。而《梅花引》一剧，当是继《桃园记》而作。

《桃园记》剧原无序跋，《梅花引》则序跋皆备，为难得之史料，可与

[①] 张璋编校：《顾太清奕绘诗词合集》，上海古籍出版社1998年版，第260页。

顾太清、奕绘二人生平相印证。卷首之序云：

> 云槎外史逸才天纵，雅抱霞蒸。著作等身，溯词源于汉魏；文章馀事，仿乐府于金元。慨尘梦之迷离，晨钟忽警；念幻缘之生灭，慧剑初挥。此《梅花引》所由作也。是以章后素学博情痴，爰且寓名乎五柳；罗浮仙冰肌玉骨，允宜托姓于孤梅。当夫竹屋纸窗，娇姝入梦；清溪幽谷，吉士寻踪。二百载旧约新谐，遂良缘于暗香疏影；卅六旬于飞共乐，结连理与月下水边。以世外之仙姿，作人间之美眷，宜其笑彼师雄，闻翠羽而酒醒人杳；胜他和靖，调素琴而雪冷山空。诚艳福之无双，洵清才之第一矣。方其鸳偶绸缪，乐闺房之静好；驹阴匆促，叹露电之空虚。幸迷途其未远，思觉岸以同登。适逢好事维摩，当头棒喝；多情天女，着手春生；天花散兮生天，佛果圆而成佛。君归极乐，五蕴皆空；妾领群芳，万缘俱寂。剧虽六出，能含离合悲欢；制出一编，不愧清新俊逸。花本美人小影，月为才子前身。玩花韵于午晴，聘妍抽秘；对月明于子夜，换羽移宫。以璇闺之彩笔，奏碧落之新声。将见不胫而走，播徧管弦，有目同珍，贵于璆璧云尔。西湖散人拜撰。

西湖散人为沈善宝之别号。善宝（1807—1862），字湘佩，浙江钱塘（今杭州）人，山西朔平府知府安徽武凌云之妻。工诗善画，著有《鸿雪楼诗集》《名媛诗话》。与太清交好，当奕绘去世、太清被赶出荣王府之际，善宝于道光十九年己亥（1839）秋日结秋红吟社，相互唱和，对太清是莫大安慰。晚年则曾为太清所撰小说《红楼梦影》作序。太清与湘佩之交往，前后长达二十五年之久。

序中谓"逸才天纵"，堪作时人对太清之评价。"清新俊逸"，则是对其剧作的评价。序云"慨尘梦之迷离，晨钟忽警；念幻缘之生灭，慧剑初挥"，表明此为此剧创作之由。如果说《桃园记》是证以仙境情缘，喻其结合之可能；此即谓结合之后，证果成佛，跳出情幻，君既归极乐，妾亦万缘俱寂，再无他想。

书末有另一字迹行书之题诗云：

> 大地无如梦，传奇后素章。依稀惊洛浦，仿佛入高唐。心逐空花舞，身如彩凤翔。意中生幻想，觉后有寒香。且放游仙枕，重来觅珮裳。寻踪分竹树，得路见桥梁。幽谷情无尽，深闺话正长。幸全真面

目,唤醒假夗央。点破迷痴案,同归极乐乡。仙机空寂寂,梅事两无妨。惠亭奕澍题。

奕澍,生平事迹待查。"子弟书"作者中有惠亭者,撰《蝴蝶梦》四回,衍庄子梦蝶事,《子弟书珍本百种》[①] 据梅兰芳旧藏钞本排印。未知此两位惠亭是否同一人。

顾太清所作《桃园记》和《梅花引》传奇,均是以个人爱情经历、早年生活为根据进行创作,具有强烈的追怀往事、顾影自怜的自传色彩,提供了关于顾太清个人生活、情感经历的丰富而重要的可靠资料或相关人物事件线索。从中国戏曲史尤其是女性戏曲家创作的角度来看,这种创作思路和用意显然继承和发展了明代末期叶小纨的《鸳鸯梦》以及清代中后期吴藻《乔影》、何佩珠《梨花梦》等女性戏曲家及其戏曲创作的思想情感方式与艺术创作手法,成为女性戏曲创作在近代初期传承发展的一个显著标志。从女性创作心理、自我意识觉醒、自我性别认同与社会性别困惑的角度来看,顾太清所作传奇二种的立意、内容、手法、情调等方面,实际上反映了进入近代这一政治局势、经济状况、军事局势、思想文化、人文处境都极其特殊,并酝酿和面临着空前巨大而深刻的全面变革时期的敏感文学家尤其是女性戏曲家极其复杂多变、躁动不安、孤苦凄清、忧伤无助的内心感受和精神状况。从这个角度来看,也可以说,这种创作现象仿佛是最早发生色彩变化的一入季的秋黄叶或红叶,所带来的信息和符号是具有强烈象征意味和先导性质的,是中国戏曲、中国文学即将发生巨大转折和深刻变革信息的最早感知者和传达者。这应当是顾太清戏曲创作、小说创作,当然更包括其最为擅长的诗词创作的文学史、戏曲史尤其是女性文学史、戏曲史价值之所在。

总之,顾太清所作《桃园记》和《梅花引》传奇二种,是中国戏曲史、中国文学史尤其是近代文学史、近代戏曲文献与创作史实的重要发现。这些作品的发现和相关史实的确认,与此前已经被确认的小说《红楼梦影》、一向受人瞩目的《东海渔歌》《天游阁诗集》等诗词作品一道,构成了顾太清这位清代满族女性文学家的基本创作风貌,不仅有助于更加准确而全面地研究和认识顾太清这位才情过人、生前身后颇受瞩目、充满强烈悲剧情调的满族女性文学家,而且有助于中国戏曲史、中国近代文学史等领域相关问题的研究进展。

① 张寿崇主编:《子弟书珍本百种》,民族出版社2000年版,第20页。

二、刘清韵的戏曲创作及新见史料

刘清韵（1842—1916），字古香，小字观音，室名瓣香阁、小蓬莱仙馆。江苏海州（今东海）人。二品封醝商刘蕴堂之女，行三，人称刘家三妹。四岁即辨四声，六岁延师就读，初师建陵老人王诩，后以师礼事同门周丹源。十八岁适沭阳文士钱梅坡，夫妇吟诗作画，互为题识，甚为相得。光绪二十三年（1897）徐淮大水，家宅遭水灾，夫妇流寓江南，售书画以自给，得友人资助印行文稿，济困而返。晚境困窘。擅长诗词，多身世之慨。亦擅书画。尤工戏曲，曾作传奇二十四种。1897年因秋雨成灾，毁坏稿本十四部。携其馀十部至杭州，得俞樾赏识，遂刊行问世，称《小蓬莱仙馆传奇》，包括《黄碧签》《丹青副》《炎凉券》《鸳鸯梦》《氤氲钏》《英雄配》《天风引》《飞虹啸》《镜中圆》和《千秋泪》。又有《瓣香阁词》《小蓬莱仙馆诗钞》《瓣香阁曲稿》等。

俞樾评《小蓬莱仙馆传奇》十种有云："余就此十种观之，虽传述旧事，而时出新意，关目节拍，皆极灵动。至其词，则不以涂泽为工，而以自然为美，颇得元人三昧。视李笠翁十种曲，才气不及，而雅洁转似过之。"①以"自然雅洁"概括刘清韵传奇当是恰切之论，刘清韵剧作风格柔婉细致，结构疏朗简明，关目精巧灵动，语言自然雅洁，确是达到了相当高的艺术境界。假如认为刘清韵是晚清民国时期最杰出的女戏曲家，恐不为过。

《申报》1909年3月3日刊登《小蓬莱仙馆传奇广告》云："海州刘世香女史，能文章，工诗词，蜚声艺林者久矣。曾撰传奇二十四种，旋遭水厄，仅存十种。德清俞曲园先生为序而行之。轻圆流利，雅洁安和，致比诸李笠翁，而保许其得元人三昧，洵非过誉。兹特重付石印，以广流传。共订六册，布匣，定价洋一元整。总发行所：上海棋盘街中，广益书局汉口广东分局启。"此后这一广告又多次重登。由此可知，刘清韵传奇创作具有比较广泛的影响。唯广告中所云"海州刘世香女史"与刘清韵号"古香"不一致，未明何故。

（一）《望洋叹传奇》

关于刘清韵的戏曲创作，除已知晓的《小蓬莱仙馆传奇》十种外，近

① 刘清韵：《小蓬莱仙馆传奇》卷首俞樾"序"，上海藻文书局石印本，光绪二十六年（1900）刊。标点为笔者所加。

年又有新的发现。据载:"近又在沭阳发现其《望洋叹传奇》《拈花悟传奇》两种,系民国二十八年(1939)一月十七日钞本。"① 又据苗怀明《记晚清女曲家刘清韵两部曾佚失的戏曲作品》(载《古典文学知识》2002年第4期)一文,《望洋叹传奇》和《拈花悟传奇》两种传奇原系传抄本,江苏沭阳县诗词协会尝于1990年誊写印刷之。

《望洋叹传奇》,凡六出,第一出《轫游》、第二出《探志》、第三出《训子》、第四出《海延》、第五出《楼祭》、第六出《梦访》。署"东海刘清韵古香填词,古僮钱梅坡香岩校订,建陵周蔚生晚村评文"。

首有作者作于光绪十六年己丑仲秋(1889年9月)之自叙。又有江苏沭阳张润珍所撰叙文,中有云:

> 同邑刘古香女史,邃于词曲,哦诗作画之暇喜,尝撰小蓬莱廿四种传奇。前十种曾见赏于德清俞荫甫太史,为序刻行世。馀则劫于冯夷阳侯。九鼎沦泗,十夫莫取,不可谓非词曲场一厄运也。场岁丁巳,余避债治南旧十字桥,有以女史所谱《望洋叹传奇》钞本赠者。阅之,乃搬演乡先哲王子扬孝廉近册年事。停云朐浦,啸雨秦东;诗友吟朋,歌离吊梦。此其最确最新院本,与太史序行各种,所谓皆传述旧事者,愈觉前犹邻于虚想,而后则更征诸实境。②

此剧写王诩、邱履平、王菊龛、周莲亭、张溥斋等当地文人事迹,所写多为实人实事,抒发文人不遇之感慨,戏剧矛盾不突出,具有较为强烈的抒情色彩。

首以《提纲》述梗概大意云:"【踏莎行】海上群英,樽前一老,客途不恨知音少。无端赴试各还乡,匆匆帽影鞭丝袅。 久别良朋,频惊恶耗,新诗几叠悲凉调。精诚极处格仙灵,蓬山亦许凡身到。"末有结诗云:"文昌郁郁气斓斑,远近骚人聚一坛。转眼便教云已散,回头犹忆酒将阑。男儿厄塞天难问,仙佛光荣世许看。闲为红牙徵往事,曲终知听海漫漫。"

此剧最末有署"一吾"之原钞者所书识语,传达出当时国家情况与钞者心境,录之于此:"此卷于沭城失陷后九日,日机向各区投弹,轰炸村庄(黄黎墩、马屯、□□等处都被轰炸)。余处在百无聊赖空气中,始将此抄毕。国历□□七日,民二十八年一月十七日,一吾识。"从这一具体角度亦可见日军侵华给中国人民造成的巨大灾难,今日思之,能不悲慨?

① 《中国戏曲志·江苏卷》,北京:中国ISBN中心,1992年,第913页。
② 刘清韵:《望洋叹传奇》卷首,江苏沭阳县诗词协会1990年刊印本,第8页。

华玮编辑、点校的《明清妇女戏曲集》收录此剧，台北"中央研究院"中国文哲研究所 2003 年 7 月出版，是为《望洋叹传奇》的首个排印本。

（二）《拈花悟传奇》

《拈花悟传奇》，凡四出，第一出《悼婢》、第二出《聚仙》、第三出《晏真》、第四出《葬花》。署"东海刘清韵古香填词，古僮钱梅坡香岩校订"。

此剧写惜红仙史因醉酒践踏王母琼花而遭贬，玉虚仙子因为之说情亦一同被贬。二人转世为主仆刘三妹与芒儿。七年后，芒儿去世，三妹十分思念，于梦境中至仙界与之相见。梦醒之后三妹到园中葬花悼祭芒儿。剧中所写，当与作者个人亲身经历有关。①

《提纲》云："【如梦令】畅好云烟矜宠，蓦地雨骄风纵。艳质委荒丘，幸有仙曹知重。知重，知重，更向花寻梦。"末有结诗云："美人觉悟便登仙，好句吟来一惘然。怕向南柯寻旧梦，记曾东海访新阡。添香侍茗虽无地，积翠堆红更有天。我亦上清参末座，不知归去是何年。"

华玮编辑、点校的《明清妇女戏曲集》收录此剧，台北"中央研究院"中国文哲研究所 2003 年 7 月出版，是为《拈花悟传奇》的首个排印本。

新发现刘清韵所作《望洋叹传奇》《拈花悟传奇》二种，是原来已知《小蓬莱仙馆传奇》十种的有效补充，有利于更加全面准确地认识和评价这位相当杰出的近代女戏曲家。从题材内容上看，这两种传奇均取自作者亲身经历及亲朋真实事件，具有突出的自传性、纪实性特点，有助于更加准确全面地考察和认识刘清韵及其亲朋的相关事件，虽然是戏曲作品，但仍具有一定的文献史料价值。从创作方法和取材角度方面来看，这两种传奇的题材选择和书写角度，与刘清韵这位生活空间相当有限、社会交往颇有不足的女戏曲家的实际情况、创作可能性密切相关，从这种不得已状况和这一特定角度反映了这位近代杰出女戏曲家的创作观念和成就，也反映了作者生活状况与创作状况、生活经历与创作可能以及女性戏曲家的独特性与限制性之间的复杂关系和多种可能性，留下了可资深入研究、认真总结和细致思考的戏曲史、文学史经验。

从总体上看，新见刘清韵传奇《望洋叹传奇》和《拈花悟传奇》二种，与在俞樾帮助下、上海藻文书局于光绪二十六年庚子（1900）石印出版的

① 参考苗怀明《记晚清女曲家刘清韵两部曾佚失的戏曲作品》，载《古典文学知识》2002 年第 4 期。又，2005 年 7 月，承苗怀明惠示《望洋叹传奇》和《拈花笑传奇》两种剧本之复印件，特志于此，以示谢忱。

《小蓬莱仙馆传奇》十种在内容上有一定的互补性和相关性，共同反映了这位女性戏曲家的生活经历、情感趋向和内心感受的某些重要方面，尤其是反映了刘清韵的生活经历、内心感受和精神向往。在艺术风格上，它们也具有一定的相关性或相似性，均不讲藻彩、不事雕琢、不逞才情学养，而以清新晓畅、明快雅洁、质朴率真为尚，表现出一般所说的本色派戏曲家的基本创作追求和风格特色。这在中国戏曲史上为数并不很多的女性戏曲家中，的确是难能可贵的。当然，假如以往有载记所说刘清韵一生曾创作传奇二十四种的说法可信的话，那么目前已掌握的她所作传奇十二种，恰为其总数的一半，尚有十二种很可能已经佚失不传，不能不令人深感遗憾。假如以后还有如此幸运的发现，那将一定又是中国戏曲研究、中国近代文学研究中又一件值得庆幸的事情。尽管这种重要发现的可能性随着时间的流逝变得越来越渺茫，但我们还是期待着这种幸运的发现。

三、名门才媛陈小翠及其戏曲创作

前文已述陈小翠之简况。陈小翠著述颇丰。陈小翠之女汤翠雏、之侄陈克言集其著作编为《翠楼吟草全集》二十卷（台北三友图书有限公司2001年版）。又有新编校《翠楼吟草》（刘梦芙编校，黄山书社2010年版）。戏曲作品有杂剧《梦游月宫曲》《自由花杂剧》[①]《护花幡杂剧》《南仙吕入双角·除夕祭诗杂剧》《南双角调·黛玉葬花》，传奇《焚琴记》等。

关于陈翠娜生年，陈栩长子陈蘧（小蝶）撰《先府君年谱》"壬寅"（光绪二十八年，1902）条云："公年二十四，长女璎生。设萃利公司于保佑坊，为吾杭灌输欧西文化之最先导师。"[②] 是则为陈璎生于1902年之证据。郑逸梅《才媛陈小翠》中有云："在近数十年来，称得上才媛的，陈小翠可首屈一指了。她生于民纪元前五年八月二十四日，名翠，号翠娜，为

[①] 按：周妙中《江南访曲录要》云："《自由花杂剧》一卷，陈栩撰，上海著易堂印书局排印本。赵景深先生藏。"梁淑安、姚柯夫《中国近代传奇杂剧经眼录》著录《自由花》二种，并同归于陈栩名下，为相互区别，特以《自由花（一）》《自由花（二）》标明，并有说明云："《自由花（一）》，原署'天虚我生陈蝶仙著'。载《著作林》第一期至第五期，杭州一粟园版，光绪三十二年（1906）刊。"又云："《自由花（二）》，此剧虽亦名《自由花》，与《自由花》（一）实为不同的两个剧本，本事、人物、曲文各不相同。《栩园儿女集》本，丁卯（1927）冬日刊。赵景深先生藏。作年不详而刊年稍晚。"比较这两种《自由花》可知，前者为《自由花传奇》，确为陈栩所作，后者系《自由花杂剧》，并非陈栩之作，乃其长女陈小翠之作。

[②] 《天虚我生纪念刊》，上海：自修周刊社印，1941年。

钱塘陈蝶仙的女儿。"① 是则又以为陈璻生于1907年。从材料来源看，似以前说较可从。

陈巨来《安持人物琐忆》之"记庞左玉和陈小翠"中有云："小翠自小即受父教，颇用功于诗词一道，狂人许效庳、冒效鲁、陈蒙厂，均谓甚佳，远胜乃兄小蝶云云。许效庳云：堂堂中国画院，通品能诗、词、文者，只周炼霞、陈小翠二女性而已。小翠稍逊于周，以其所作诗句中，常喜钞袭古人旧句成语云。小翠专画仕女，而且至俗，较吴青霞更差矣。"②

（一）《仙吕入双角合套·梦游月宫曲》

此剧未见著录。载《申报》1917年9月30日（旧历丁巳八月十五日）。剧名前标明"杂剧"，不分出。作者署"栩园正谱　小翠倚声"。又载《文苑导游录》第五种第一卷，版心标明"丁巳七月"，即1917年8月—9月。不分出。作者署"陈翠娜"。《文苑导游录》本版心所标年月当系初版时间，以下各剧亦同。笔者尝查检相关文献，试图寻找《文苑导游录》之初版本不获。其中详情待考。后又收入上海著易堂印书局1927年刊《栩园丛稿二编·栩园娇女集》中，题《梦游月宫曲》。

此剧写生长闺门、性耽诗酒之女子小翠，于中秋之夜，闻满地虫声，见一栏花影，顿感凄清难耐，对月痴吟，望风怀想，遂隐几假寐，不觉入梦。月宫中仙女寒簧前来，带小翠入广寒宫中游历，得见清凉仙景，并聆霓裳法曲，领略仙境美妙无限。不久梦中醒来，希冀能再游月宫。

以【北新水令】开场："小庭帘幕卷蜻蜓，爱黄昏月痕娇靓。凭栏闻玉笛，隔座展银屏。罗袂䌽䌽，怎禁得晚来冷。"上场诗为："倚遍妆台懒画眉，惜花心事只花知。宵来几点芭蕉雨，滴到侬心尽是诗。"以【北清江引】结束："寒蟾抱魄啼秋影，风定帘波静。莫问假和真，胜似恹恹病。惟愿多情的小寒簧，再来将我请。"

《文苑导游录》本原作开场【北新水令】为："秋庭帘卷悄无人，爱黄皆（引者按：皆当系昏字之误）月痕娇靓。凭栏闻玉笛，花影绣罗襟。玉宇凄清，怎禁那西风冷。"原作上场诗为："倚遍妆台懒画眉，惜花心事只花知。画屏酸透芭蕉雨，滴到侬心尽是诗。"原本结束曲【北清江引】云："寒灯抱魄啼秋影，风定帘波静。不辨假和真，云气萦双鬓。算蝴蝶共庄周同幻境。"

《文苑导游录》本在原作开头【北新水令】处，有陈栩眉批云："真文

① 郑逸梅：《郑逸梅选集》（第四卷），黑龙江人民出版社2001年版，第758—759页。引者按："手"字误，当作"首"。
② 陈巨来：《记庞左玉和陈小翠》，载《万象》2001年第3卷第7期，第97—98页。

韵与庚侵韵不宜通押，俗本不可从也。予儿时制曲亦为所误，后知其非，则已无法可改。故着手时即宜抱定正韵，庶不致为所误。"

此剧《申报》本之首次发表，正值农历八月十五日，且以作者真名入戏上场，既可抒发作者内心愁闷情怀，又有庆贺中秋佳节之意。

（二）《南仙吕入双角·除夕祭诗杂剧》

此剧未见著录。载《文苑导游录》第五种第六卷，版心标明"戊午四月"，即1918年5—6月。不分出。作者署"陈翠娜"。

此剧写范阳人贾岛，因奚落皇上不解其诗而被降为长江主簿。除夕之夜，爆竹连声，一年将尽，贾岛倍觉郁闷难平，遂饮酒祭诗，抒写情怀，表现非凡才华志向，等待时机施展拏云手段，一展鸿猷。

以【步步娇】开场："又是天涯愁时候。岁月空辜负，深睡醒，倦凝眸，还把残年，灯边厮守。卖不了痴呆，却买到牢骚万斛诗千首。"上场诗云："一点青灯酒一卮，十年心事付吟诗。逃禅误入红尘里，费尽推敲自笑痴。"【尾声】云："吟成空有诗千首，莫比做轻薄多才小魏收，只把我心坎中间热血呕。"

原作开场曲【步步娇】云："又是天涯愁时候。爆竹纱窗透，深睡醒，倦凝眸，空有伤时，泪珠千斗。买不到痴呆，偏买到牢骚千斛诗千首。"原作上场诗云："一点青灯酒一卮，十年心事付吟诗。无端诉尽生平志，赢得旁人一字痴。"原作【尾声】云："吟成莫道诗千首，比做那轻薄多才小魏收。要知我呵，禁不住热血心头拌命呕。"

（三）《南双角调·黛玉葬花》

此剧未见著录。载《文苑导游录》第五种第六卷，版心标明"戊午四月"，即1918年5—6月。不分出。作者署"陈翠娜"。

此剧写林黛玉于暮春时候，携锄囊前往园中葬花。见花片凋零委地，不胜伤心落泪，且感自己生命短暂，益发悲戚难抑。紫娟前来劝解，黛玉仍不能排遣内心愁闷悲伤。

以【新水令】开场："模糊旧梦隔云屏，惜韶华，只该愁病。无聊依翠竹，有恨诉银鹦。自惜伶俜，踹碎夕阳影。"上场诗云："一春心事只花知，怕听鹦哥读旧诗。等是有家归未得，杜鹃何必笑侬痴。"

原作开场曲【新水令】云："模糊旧梦隔云屏，惜韶华，只该愁病。闲愁抛玉笛，幽怨诉银鹦。着甚思量，踏瘦夕阳影。"原作上场诗云："十年心事有花知，怕听鹦哥读旧诗。等是有家归未得，杜鹃何必笑侬痴。"

(四)《自由花杂剧》

《自由花杂剧》，载天虚我生陈栩编《文艺丛编》(《栩园杂志》)第二集，上海家庭工业社，民国十年七月三日（1921年7月3日）出版；又有《栩园丛稿二编·栩园娇女集》本，上海著易堂印书局，民国十六年（1927）出版。又有刘梦芙编校《翠楼吟草》本（黄山书社2010年版）。

《自由花杂剧》剧名下有说明曰："事见近人笔记，予哀其遇，为谱短剧。"可知所写内容有本事根据。剧写二童子趁相公不在家，前往妓院玩耍，得见新来妓女郑怜春，并听其自述身世。郑怜春原本许配王郎，但因受自由婚配思想影响，自择佳偶陆士衡。不料陆士衡已娶妻室，怜春被大娘子百般凌辱，并卖入烟花之地。二童子听说此女子自由选择所嫁丈夫即为自家相公，遂急忙离去。

此剧的主要价值在于反映了作者对民国初年以降兴起的自由恋爱、自由婚约的看法，以及通过剧情、剧中人物曲词和言语以及命运结局透露出来的文化观念。比如这样的文句，就颇能表现作品的主题和作者的用意所在："便是辛亥那年呵，【前腔】世乱如麻，惊醒深闺井底蛙。说什么自由权利，爱国文明，羞也波查，口头禅语尽情夸，倒变做了没头蝇蚋无缰马。"又如："【前腔】俺本是白璧无瑕，也只是被卢骚学说误侬家。"

(五)《护花幡杂剧》

《护花幡杂剧》，全名《南仙吕入双角合套·护花幡杂剧》，载天虚我生陈栩编著《文艺丛编》(一名《栩园杂志》)第一集，上海家庭工业社，民国十年五月二十二日（1921年5月22日）出版；又载《半月》第二卷第十八号，民国十二年五月三十日（1923年5月30日）；又以《护花幡杂剧·南仙吕入双角合套》之名收入《栩园丛稿二编·栩园娇女集》（上海著易堂印书局，民国十六年，1927年刊行）。又有刘梦芙编校《翠楼吟草》本（黄山书社2010年版）。

《护花幡杂剧》剧名下有宫调说明曰："南仙吕入双角合套。"写女子谢惜红于花朝节黄昏时候，闲步回廊，斜倚石栏。于恍惚间与众姊妹赏胜境景致，只见百花如锦映飞阁，箫笙奏莺歌燕竞。忽然得知有封家十八姨到来，又有雨师风伯将至，一霎时天沉地黑，老天将施威严于百花。为防止老天仗势欺人，众人遂请惜红回家时速制成一面彩幡，上绘日月四星，插于园中，即可令十万天兵奈何不得。焦急之际，忽然醒来，方发觉原是南柯一梦。惜红认为此梦系花神托兆，遂准备开始制作护花幡。

（六）《焚琴记》

《焚琴记》，载《半月》第一卷第十六号、第十七号、第十八号、第十九号、第二十号，民国十一年九月二十一日（1922年9月21日）第十六号再版、五月十一日、五月二十七日、六月十日、六月二十五日（5月11日、5月27日、6月10日、6月25日）。又有《栩园丛稿二编·栩园娇女集》本（上海著易堂印书局，民国十六年，1927年刊）。

剧写蜀帝之女小玉，有一乳母长安人陈氏，陈氏有一子琴郎，与小玉同在宫中由陈氏乳大，二人十五年以姊弟相称，渐萌爱意。琴郎随母出宫，思念小玉，致生病难瘳。值母亲入宫时，托带书信给小玉。书信遗失，为宫中丑女宝儿所得，报知皇帝后，复将书信交给小玉。小玉应约至袄庙中与琴郎相会。皇帝派人焚袄庙，欲将琴郎焚死于大火中。琴郎为宝儿所救，与母亲同避山中。小玉以为琴郎已葬身火海，痛不欲生，终呕血而死。琴郎在山中梦见与小玉相会，似已知晓小玉死讯，又似与小玉同在仙境。恍惚中梦醒，原系得仙人点化："孽海无边，回头是岸。琴生琴生，此时不醒，更待何时？"① 最后表明作者用意云："【南尾声】从今参透虚无境，好向那蝴蝶庄周悟化生。吓，愿天下的热中人齐悟省！"②

这是一个凄楚哀婉的爱情故事，特别值得注意的是，作者通过这一故事寄托了对当时世道人心特别是男女自由爱情的看法。相当明显，作者是从比较传统的爱情婚姻观念和相对保守的文化立场出发来表现这一故事的，也是从中国正统观念出发来评判剧中人物的，希望通过这一故事以古鉴今，唤醒天下那些涉世未深、想法简单、做法浪漫以及热衷于自由爱情及自主婚姻而不顾传统礼法、家庭婚姻观念的青年们。关于这一点，从第一出《楔子》中旦扮乌有（字子虚）与小旦的问答中就表现得非常清楚。在这段相当长的问答中，批评了当时十里洋场的种种奇形怪状和新潮女子的自由解放、醉生梦死以及许多人礼义全忘、斯文全丧的奇形丑状，感慨道："咳！算年来呵：【雁儿落】早则是好河山，歧路亡羊，挽西江洗不净人心腌臜。更效法欧西说改良，皮毛可有三分像，倒把那国粹千年一旦亡。国事沸蜩螗，私怨还分党。海横流，倒入荒。堪伤，凭若个中流撑；何当，向中州学楚狂。"然后直接说到关于此剧创作的情况：

① 陈翠娜：《焚琴记》第十出《雨梦》，见《栩园丛稿二编·栩园娇女集》本，上海著易堂印书局，1927年。

② 同上。

（小旦）这是什么书？姊姊为何好笑？（旦）却是私家记载，火焚祆庙的故事。

【甜水令】是天心难量，活生生焚琴煮鹤。者般奇惨，冷雨葬秋棠。几千年不死芳魂，书中飘漾，忘却了地老天荒。

（旦叹介）正是：毕竟黄金能作祟，从来紫玉易成烟。是好伤心也。（小旦）既这地时，姊姊为何发笑？（旦）妹妹，你那里知道呵，

【折桂令】我笑他芥儿般儿女胸肠，只装下一字痴情，生死全忘，似缚茧僵蚕，蜘蛛挂网。漫淹煎，心字焚香，争似那忘情太上，悟南华蝴蝶周庄。低微煞鹣鲽鸳鸯。一笑天空，海水苍茫。

妹妹，可知情之一字，正是青年人膏肓之病。可笑近来女子，争言解放，惟恋爱之自由，岂礼义之足顾。试看那公主以纯洁之爱情，尚尔得此结果，况下焉者乎？（小旦）如此说来，姊姊何不把此事编为剧本，演之舞台，以为借鉴？（旦）这可使不得，

【碧玉箫】寸管枯僵，岂有奇花粲？况闺阁言情，也易受通人谤。倘舞袖，上歌场，可不是笑倒了记珠娘，顾曲郎？

（小旦）姊姊此言，却又不然。从来剧本，寓言八九，只图以古鉴今，聊针末俗。岂惜将无作有，贻诮通人？若谓绮言非闺所宜，则雅曲亦才媛所擅。况姊姊旨存砭俗，原非浪作情言，何消过虑？（旦）妹妹之言，倒也有理。只是我生性疏懒，不高兴弄这些。我有一个闺友，唤做陈翠娜，最欢喜涂鸦弄墨，待我唤他去做罢。

料獭祭文章，未必受通人欣赏。唯愿取天下有情人跳出了蜘蛛网。

可见，作者基本上是从女子解放、恋爱婚姻自由带来的负面影响的角度来表现和反思这一故事的。由于反映社会文化现象的角度和价值评判的尺度不同，得出的认识也就相异甚至相反。从总体上看，《焚琴记》的意义主要在于不仅反映了作为女性文学家、知识人的陈小翠对于妇女解放、爱情婚姻、婚姻自由等困扰当时许多人士的重要问题的独立思考和不同认识，也反映了由于中西文化的冲突交汇和社会文化的急剧变革，中国传统的道德观念、价值体系面临的许多难题，可以促使人们从另一个同样有启发意义、有思想价值的角度反思和认识近代以来中国文化变革与文化选择中的一系列困惑和难题。

可以说，在近代传奇和杂剧发展历程中，陈小翠是继刘清韵之后又一位杰出的女戏曲家，在传奇和杂剧创作及文学艺术的其他方面取得了令人瞩目的成就，在当时和后来都产生了较大影响。这在女性戏曲家并不很多

的中国近代戏曲史上，尤其具有突出的意义。从戏曲创作和性别意识的角度来看，陈小翠在戏曲创作中对于女性自我价值、家庭地位、爱情婚姻选择、社会文化地位等问题的思考，对于中西文化接触、冲突、交融背景下家庭关系、社会关系剧烈变革过程中女性的家庭处境和社会地位等问题的关注、表现和思考，也是具有显著时代色彩和深刻启发意义的。陈小翠的戏曲创作反映了近代女性自我意识的觉醒、性别观念的加强，也反映了社会文化急剧变革之际中国女性从传统走向现代的思想矛盾、价值困惑和选择的艰难。

陈小翠具有多方面的创作才能，特别是在诗词、文章、绘画等方面的成就影响尤大，不仅应当在中国近代戏曲史和中国近代文学史上占有重要地位，而且也应当在整个中国戏剧史和中国女性文学史上占有一席之地。不仅如此，更加值得注意的是，陈小翠和父亲天虚我生陈栩、长兄陈小蝶三人一道，共同构成了一个具有多方面文学创作才能和广泛文化影响的文化家庭，对中国近代戏曲、文学乃至报刊业、出版业、实业、民族工商业的多个方面做出了杰出贡献，产生了深刻影响，成为中国戏曲、文学以及新闻出版业、民族工商业从传统走向现代的显著标志之一，从而具有特别突出的文学史、新闻出版史和文化史地位。

第九章 外国思想文化与近代戏曲变革

一、日本戏曲家森槐南的创作用意与抒情方式

无论是在汉唐时代还是在近代以来,中日文化的多种交流和多重联系都可谓复杂多变、源远流长,并成为中日两国文化史和两国文化交流史中的重要内容。从文学史和戏剧史的角度来看,两国的文化关系也同样密切而深远,或者说是从文学和戏剧方面诠释和证明了两国的文化关系。

近代以来,一方面,中国文化深受日本明治维新以后新文化的影响,更是通过留学生、外交官等青年群体比较系统地介绍和学习日本文化,包括文学与戏剧;另一方面,中国文化的某些方面仍然继续对日本产生着重要影响,文学与戏剧当然是其中的重要内容。这种多重联系和相互影响构成了近代以来中日文化关系的总体格局。本节文讨论的日本戏曲家森槐南及所作传奇《补春天传奇》《深草秋》二种,就是一个具有代表性的例子①。

(一) 关于森槐南

关于森槐南,日本竹林贯一编《汉学者传记集成》中,载有大沼枕山撰"森槐南"小传,云:

> 森槐南,春涛之子,名公泰,字大来,号槐南。通称泰二郎。又号秋波禅侣、菊如澹人、说诗轩主人等。文久三年末生于名古屋,母国屿夫人。曾师从鹫津毅堂、三岛中州、清人金嘉穗等主修汉学。明治十四年开始出任政府官员,随后又就职于中央机构,历任帝室制度修改局秘书、图书数据编写主管、皇帝命令整理委员、宫内大臣总秘

① 关于森槐南及所作传奇二种,前贤与时人如庄一拂、张伯伟、王人恩、黄仕忠等已从不同角度进行研究并多有贡献。笔者拟在已有相关研究的基础上,根据更为丰富的材料做进一步探讨,得出的认识和观点亦有所不同,希望对此项研究有所推进。

书、教育部长等职。据东京大学逊五等人称,槐南为人博识慧敏,擅长诗学,造诣殊深,精通音律和明清传奇,被誉为明治汉诗研究界的泰斗。其讲诗旁征博引,音吐琅琅,听者甚众。曾随伊藤博文出使,博文哈尔滨遇难时,亦蒙受枪伤,归后赋诗一百韵。明治四十四年被授予文学博士学位。曾为《新诗综》撰发刊词,又为"随鸥诗社"之盟主。卒于四十四年三月七日,享年四十九。今年正好是他逝世六周年,葬于青山墓地。

著述有《唐诗选详释》《补春天传奇》《古诗平仄论》《狂放的诗程》《杜诗李诗韩诗玉溪生诗讲义》《作诗法讲话》《槐南集》,等等。①

森槐南(1863—1911),名大来,字公泰,号槐南,通称泰二郎,号槐南小史,别号秋波禅侣。著有《槐南集》②。生于名古屋,其父森春涛为幕府末、明治初汉诗诗人。唐诗及中国古典诗格律研究,日本学界奉为圭臬,于中国戏曲、小说研究,亦称大家。所作汉诗词苍凉开阔,韵致悠长,颇具欣赏价值。

张伯伟曾指出:"《补春天》传奇的作者是日本明治时期的著名词人、诗人、文学批评家森槐南(1863—1911),创作时间是明治十二年(1879),其时16岁(发表于次年二月);此后又作另一传奇《深秋草》,刊于明治十四年十月二十七日《新文诗》第十号别集。日本人试作传奇,即以槐南为嚆矢。"③据笔者所见,此中所述有不准确之处:剧名当作《深草秋》,而非"《深秋草》",发表于《新文诗别集》第十七号,而非"第十号别集",明治十五年(清光绪八年,1882年)出版。详下文关于《深草秋》之介绍。

(二) 关于《补春天传奇》

庄一拂《古典戏曲存目汇考》在"杂剧"部分中,著录"槐南小史"所作《补春天传奇》一种,云:"槐南小史,姓名、字号、里居均未详。"④又云:"此戏未见著录。日本明治写刊本。四出。周氏《言言斋劫存戏曲

① 转引自王人恩《日本森槐南〈补春天〉传奇考论》,载《西北师大学报》(社会科学版)2003年第3期,第62页;又见郭真义、郑海麟编著《黄遵宪题批日本汉籍》,中华书局2009年版,第53—54页。按:《黄遵宪题批日本汉籍》的所引此段文字有所改易,未当。

② 部分材料据张伯伟《关于〈补春天传奇〉的作者及其内容》,载《文学遗产》1997年第4期,第110页。

③ 张伯伟:《关于〈补春天传奇〉的作者及其内容》,载《文学遗产》1997年第4期,第109—110页。按:张伯伟此处所述剧名与发表情况不确,详下文《深草秋》部分。

④ 庄一拂:《古典戏曲存目汇考》,上海古籍出版社1982年版,第809页。

目》载此剧名。"① 庄氏所说"槐南小史"即森槐南，材料来源于周越然《言言斋劫存戏曲目》。周越然于 1933 年 12 月 2 日所作《唯是痴情消不去》一文曾介绍此剧情况云："余家藏书中，有杂剧一种，题名曰《补春天传奇》。"又云："森泰所作词白，一依汉文格律，全无日文气味。虽间有小毛病，然非善于学外国语者，不能到此地步也"；"余之藏本，系日本明治十三年印本，前有学海居标序，又石埭生题句。卷首标叶，卷末版权均存。此书在我国不多见，余本为某书友所赠"。② 庄一拂、周越然均明确地将此剧视为"杂剧"。

此剧究竟是属于"杂剧"还是"传奇"？笔者仍然主张当以作者对作品的认识和作品中的标识为准。从这一角度来看，以此剧为"杂剧"，文献资料根据和戏曲体制习惯根据均明显不足；不若按照作者创作用意和作品名称，以"传奇"视之为妥。有关这一问题的讨论详见下文。

黄仕忠《日藏中国戏曲文献综录》著录《补春天传奇并补春天传奇傍译》云："森泰二郎（森槐南）撰，石埭居士（永阪周）训释，黄遵宪、沈文荧评，明治十三年（1880）东京森泰二郎三色套印本，七行十六字，四周双边，栏上镌评。"又云："正文署'槐南小史填词'。按：是书二册，一为汉文本《补春天传奇》，有沈文荧、黄遵宪题辞，栏上有二人之评语；一为傍译本《补春天传奇》，套印傍译训读，末署'石埭居士训释'。"③ 最后又有补充说明云："早大风陵文库藏本卷末有《题补春天传奇后·蝶恋花》词一首：'狼藉花飞收不去，寂寞村头只是无心雨。偶有多情人拾取，兰因馆里香魂聚。　谁料日东还接武，年少风流拍按红牙谱。黄绢文章幼妇句，新声都把情天补。'按：此当为泽田瑞穗所题；森槐南作此剧时年方十七。"④

剧名"补春天传奇"，署"槐南小史填词"。首页钤"财团法人东洋文库藏书印"。凡四出，出目为：第一出《情旨》、第二出《梦哭》、第三出《魂聚》、第四出《馀韵》。各出有黄遵宪、沈文荧眉批，可见二人对此剧的评价。

此剧写曾任县令的钱塘陈文述告假一年，住西湖孤山别业，时时怀想为情早已逝去的明代女子冯小青，并将小青故事写成古风《小青曲》，吟哦不住。一夜，陈文述梦见冯小青读到自己咏小青之诗，如遇知音，遂指示

① 庄一拂：《古典戏曲存目汇考》，上海古籍出版社 1982 年版，第 810 页。
② 周越然：《言言斋古籍丛谈》，辽宁教育出版社 2001 年版，第 80—81 页。
③ 黄仕忠：《日藏中国戏曲文献综录》，广西师范大学出版社 2010 年版，第 257 页。
④ 同上书，第 258 页。

坟墓近在咫尺，需要修理，陈文述决定前往寻觅。冯小青、杨云友、周菊香三姊妹的鬼魂相聚，杨、周二人俱羡慕小青得遇知音，感慨自己命运凄苦，小青劝慰，当不会令二位姊妹饮恨重泉。吴江郭麐听闻朋友陈文述已将冯小青、杨云友、周菊香之墓修理，前往访另一朋友屠倬打听此事。二人议论中方知晓，陈文述不仅将这三位同葬孤山的绝世佳人之墓一并修理，而且在墓边修造一所大宅，名曰兰因馆，遂认为陈文述真是自古到今、人间天上未曾见过的情种。

第一出《情旨》以【蝶恋花】述主旨云："肠断美人埋玉处，叶落空山，鬼哭秋坟雨。春不长留天莫补，芙蓉城里谁为主？　唯是痴情消不去，拍按红牙，试把新声谱。焚尽返魂香一炷，依稀夜月生南浦。"标目为："梦里梦孤山听鬼哭，情中情三女返离魂。西子湖竟还相思债，兰因馆重补离恨天。"结束曲为："【鹊桥仙】兰因馆里，水晶帘外，一炷博山低袅。烟中魂影梦中人，问犹是含愁多少？　三生痴累一般情，鬼破涕唯应带笑。才人翰墨是丹砂，则连那春天补了。"结诗云："香泥寂寞葬罗裙，白蝶飞花散暮云。更与西湖增故事，春山一角女郎坟。"

卷首有首任驻日本副公使、四明张斯桂手书唐李商隐诗句"紫兰香径与招魂"七字①，并钤"张斯桂"篆书阴文、"鲁生"篆书阳文印章各一枚，并有森槐南根据《西湖拾遗》卷首图像摹绘的"冯小青肖像"一帧。之后为王韬所作《补春天传奇题辞》七绝六首并有识语云：

千古伤心是小青，拆将情字比娉婷。西泠松柏知谁墓？风雨黄昏独自经。

秋坟鬼唱总魂销，谁与芳魂伴寂寥？绝代佳人为情死，一般无酒向春浇。

一去春光不复还，补天容易补情难。婵娟在世同遭妒，寂寞梨花泣玉颜。

好事风流有碧城，同修芳冢慰卿卿。知音隔世犹同感，地下人间闻哭声。

谱出新词独擅场，居然才调胜周郎。平生顾曲应君让，付与红牙唱夕阳。

刻翠裁红渺隔生，怕听花外啭春莺。当年我亦情痴者，迸入哀弦

① 按：李商隐《汴上送李郢之苏州》诗："人高诗苦滞夷门，万里梁王有旧园。烟幌自应怜白纻，月楼谁伴咏黄昏？露桃涂颊依苔井，风柳夸腰住水村。苏小小坟今在否？紫兰香径与招魂。"见李商隐著《玉溪生诗集笺注》卷三，冯浩笺注，上海古籍出版社1979年版，第719页。

似不平。

　　春涛先生，今代诗人也。令子槐南，承其家学，又复长于填词，工于度曲。年仅十七龄，而吐藻采于毫端，惊泉流于腕底，词坛飞将，复见斯人。今夏同社诸君子，小集于不忍池边长酡亭上，出示槐南所作《补春天传奇》，命为题词。阅之情词旖旎，意致缠绵，镂月裁云，俪青配白，固近时作手也。绮年得此尤难。爰题六绝句于后。

　　光绪五年己卯夏六月下旬，吴郡王韬书，时游晃山归，甫解装也。

其后为当时驻日使馆翻译姚江沈文荧（字梅史）、参赞嘉应黄遵宪（字公度）评语各二则。沈文荧评语云："孔云亭之芳腻，洪昉思之冷艳，皆出于汤临川'四梦'。临川又出于王实甫《西厢记》。此曲于孔洪为近，幽隽清丽四字，兼而有之。东国方言多颠倒，其曲白绝无此病，尤为难得。"又云："曲入丝竹，须歌而拍之。余顷将归，无暇订正。当俟有知音律者商酌之。"黄遵宪评语云："以秀蒨之笔，写幽艳之思。摹拟《桃花扇》《长生殿》，遂能具体而微。东国名流，多诗人而少词人，以土音岐异，难于合拍故也。此作得之年少江郎，尤为奇特，辄为诵'桐花万里，雏凤声清'不置也。"① 又云："此作笔墨，于词为尤宜。若能由南北宋诸家，上溯《花间》，又熟读长吉、飞卿、玉溪、谪仙各诗集，以为根底，则造诣当未可量。后有观风之使，采东瀛词者，必应为君首屈一指也。"二人在对《补春天传奇》予以充分肯定、高度评价的同时，也提出了可堪参考、进一步提高的建议。

黄遵宪还曾致书森槐南之父森春涛，再次对森槐南的杰出才华予以高度评价，当然也同样高度赞誉森春涛对儿子的教导与影响，并少有地对词、戏曲表现出如此浓厚的兴趣。黄遵宪写道：

　　承示令郎《补春天传奇》。迩来百忙，束高阁者凡一月。岁暮风雨，竹屋灯青，离怀骤生，不可收拾，乃展卷细读，一字一句，皆有黄绢幼妇之妙，愈读愈不忍释手矣。父为诗人，子为词客，鹤鸣子和，可胜健羡！昔袁随园以诗名天下，而不惯作词。及其子阿通著《捧月

① 按：李商隐《韩冬郎即席为诗相送一座尽惊他日余方追吟连宵侍坐徘徊久之句有老成之风因成二绝寄酬兼呈畏之员外》："十岁裁诗走马成，冷灰残烛动离情。桐花万里丹山路，雏凤清于老凤声。"又："剑栈风樯各苦辛，别时冬雪到时春。为凭何逊休联句，瘦尽东阳姓沈人。"见李商隐著《玉溪生诗集笺注》卷二，冯浩笺注，上海古籍出版社1979年版，第486页。

饮水词》,几几与阿翁争衡。先生殆将步其武乎?仆年十五六时,极喜倚声,并及南北曲。长而知为雕虫小技,乃废弃不作。然积习未忘,至今尚见猎心喜。文章既小道,词曲又为诗之馀。郎君天才秀发,不愧"浓笑书空作'唐'字"之誉。仆既为击案叹赏,益望先生更以其大者远者教之也。恃爱唐突,幸勿得罪。得书求赐覆,虑寄书邮之浮沉也。己卯长至后五日。①

可知黄遵宪此信作于己卯夏至后五日,即光绪五年五月初八日(1879年6月27日)。此信不仅对森槐南及其《补春天传奇》而言具有相当重要的价值,而且也为黄遵宪研究提供了新材料,同样具有重要的文献价值。

关于《补春天传奇》的写作情况与创作用意,森槐南在《题小青图》中曾经说过:"鸣呼!不周山之一崩,而青天缺矣!余对《小青图》有感焉。冯小青者,明良家女也。所嫁非其偶,而况有妒妇似虿尤者乎?一帧肖像,尝所自写,盖并其情与色描也。像成而其人死矣,情天缺矣。鸣呼!后之才人,谁为娲皇者,何不一补之?一瓶花,一炷香,乃挂图于壁,以余所著《补春天传奇》。"②

关于森槐南及其《补春天传奇》,黄遵宪于光绪十八年(1892)所作《续怀人诗》第七首云:"袖中各有赠行诗,向岛花红水碧时。只恨书空作唐字,独无炼石补天词。"自注曰:"大沼厚、南摩纲纪、龟谷行、岩谷修、蒲生重章、青山延寿、小野长愿、森鲁直、冈千仞、鲈元邦,皆诗人也。壬午春,余往美洲,设饯于墨江酒楼,各赋诗送行,多有和余留别韵者。森槐南,鲁直之子,年仅十六,兼工词,曾作《补天石传奇》示余,真东

① 原载《新文诗》第五十七集,明治十三年一月发行;转引自张伯伟《关于〈补春天传奇〉的作者及其内容》,载《文学遗产》1997年第4期,第110页;又见王人恩《日本森槐南〈补春天〉传奇考论》,载《西北师大学报》(社会科学版)2003年第3期,第62页;复见郭真义、郑海麟编著《黄遵宪题批日本汉籍》,中华书局2009年版,第55页。按:笔者对原标点有所调整。"益望先生更以其大者远者教之也"句,《黄遵宪题批日本汉籍》与《日本森槐南〈补春天〉传奇考论》所引俱脱"更"字。另,黄遵宪此信,陈铮编的《黄遵宪全集》(中华书局2005年版)失收。又按:李贺《唐儿歌》:"头玉硗硗眉刺翠,杜郎生得真男子。骨重神寒天庙器,一双瞳人剪秋水。竹马梢梢摇绿尾,银鸾睒光踏半臂。东家娇娘求对值,浓笑书空作'唐'字。眼大心雄知所以,莫忘作歌人姓李。"《李长吉诗歌汇解》卷一,见李贺著《李贺诗歌集注》,王琦等注,上海人民出版社1977年版,第57页。

② 转引自王人恩《日本森槐南〈补春天〉传奇考论》,载《西北师大学报》(社会科学版)2003年第3期,第64页。笔者对原标点有所调整。

京才子也。别后时时念之。"① 此诗为忆旧之作，可见黄遵宪对森槐南及其所作《补春天传奇》的重视。

在中文刊本《补春天传奇》之后，又附有石埭居士训释的《补春天传奇傍译》，即此剧的日文标注本。卷首有学海居士所作《补春天传奇叙》云：

> 学外国语者，谓谈话易工，歌曲难工；壮语可能，谐谑难能。盖歌曲以掩抑疾徐为妙，谐谑以敏捷灵活为长。故非渐浸其风俗，惯熟其性情，不易学也。夫经传史子，壮语也，谈话也；传奇小说，歌曲也，谐谑也。世儒论古说经，率仿经传子史，虽不知其果似与否，而或得之仿佛焉。至传奇小说，则刻意模拟，不能成一章一句。岂非以是乎？夫横目竖鼻之民，国异其俗，习成其性。然感于外应于内，未尝不一也。而不能者，坐其才学之不足耳。吾友森子槐南，年少才敏，好学善诗，余暇溢为传奇小说。顷以其所著《补春天传奇》见示，造语用字，宛然明清人口气。所谓掩抑疾徐，敏捷灵活者，不失毫厘分寸。果知才学过人者，世间无复难事也。或曰：槐南所为，难则难矣；然较之论古说经，不殆华而无实乎？曰：然。陈元孝有言，感人以理者浅，感人以情者深；感人以言者有尽，感人以声者无涯。此篇所载，婉约悱恻，读者油然生怜才慕贤之心。岂非以其能得情与声乎？儒者以古道自任，其文章不使人欠伸思睡者殆希矣。呜呼！吾未能以此易彼也。明治庚辰三月，学海居士书于墨水寓居。

此叙作于日本明治十三年庚辰三月（清光绪六年三月，1880年4月），对于认识与评价森槐南及其《补春天传奇》也具有重要参考价值。

其后有训释者石埭居士手书七绝二首，其一云："谱上新词空复情，当年修冢事分明。人间更有痴如此，岂独伤心是碧城。"其二云："桃华小劫夕阳前，重订春风未了缘。应赛娲皇当日手，云笺五色补情天。"末署"石埭生永阪周题句"，下钤"多情亦一累"阴文篆书印一方。

（三）关于《深草秋》

森槐南继创作了《补春天传奇》之后，还作有《深草秋》传奇一种，仅一出，载《新文诗别集》第十七号，明治十五年（清光绪八年，1882）

① 钱仲联：《人境庐诗草笺注》卷七，上海古籍出版社1981年版，第581—582页。按：黄遵宪将剧名《补春天传奇》书作《补天石传奇》，当系时隔十四年之后记忆之误。

出版。

此剧写出生于书香富豪之家的小野小町，双亲早逝，孑然一身，搬入深草别苑后，益觉命运迍邅，孤寂清苦，每日长吁短叹，泪眼愁眉。一夜小町对月闻笛，感慨古今悲欢离合，冷清无情。小町在丫鬟藜花陪伴下进苑漫步，恰遇风流才子深草少将亦在苑中赏月吹笛，只看到小町身影一闪而迅即避开，深草少将从藜花口中得知小町身世，遂将玉笛赠予小町，并请藜花转达。深草少将甚为喜悦，觉得心中无形无影的相思已得寄托并有着落。

以【绕地游】开场："蝶栖深草，冷澹秋魂小。剩有粉痕孤吊，银井虫幺，阴廊苔老。泣寒花斜阳恁寂寥。"定场诗云："渐凉如水洒疏桐，七尺桃笙瑟瑟风。只道侬家秋至早，不知身是可怜虫。"结束曲为："【尾声】落梅花，翻古调，只愿仙音好处飘。天呵，怕秋风把双声还入破了。"结诗云："诗人零落亦风流，譬若宫娥白了头。子夜古歌凉细笛，星宵新梦冷香篝。桃笙凝露幽花泣，梧井无波澹月愁。剩有小词如落叶，微吟声坠一蝉秋。"

卷首有石棣周撰并手书题诗："兰幕秋生得梦迟，月愁花泣两凄其。碧云远似更番忆，银汉寒于昨夜时。绝代婵娟留绮累，百年谣诼在蛾眉。谁将遗事传词曲，深草茫茫笛一枝。"后钤"周"字阴文篆书印、"石棣"阳文篆书印各一枚。其后有森槐南自题《水调歌头》词一首云："文章固小伎，歌哭亦无端。非借他人杯酒，何以沥胸肝？毕竟其微焉者，稍觉可怜而已，到此忽长叹。精神空费破，心血自摧残。　　论填词，板敲断，笛吹酸。声裂哀猿第四，犹道动人难。摩垒晓风残月，接武琼楼玉宇，酒醒不胜寒。谱就烛将炧，泪影蚀乌阑。"复有作者序语云：

> 岁云秋矣，病骨将苏。一夕与客移榻饮于杂树下，客偶谈小野小町之事，以当下酒。谈已阑，余示以近作秋词六首，客笑曰："昔秦少游诗似词，故有大石调之讥；今子诗措辞命意，在词曲则为黄绢幼妇，在诗则未免伤于纤巧，亦当作如是观也。且子本工填词，何不以此诗演成南北曲一套，以解大方之嘲？"余曰："好，只颇苦无好题目。"客曰："逢场作戏，则嬉笑怒骂，无往不文章。曩所谈小町深草遗事，岂非绝好题目耶？"余曰："可矣。"乃急剪灯，填南曲一折。其时落叶打窗，虫语萧寂。顷刻而成，或用诗中语，或取诗中意，随手拈出，无庸拘泥。声调则一仿玉茗《牡丹·惊梦》一曲。惟工尺颇有不谐，犹俟周郎一顾。乃示之于客，客为按拍歌呼，潸然曰："悲郁苍凉，洵呕

心抉成之文，固非声律之所能限也。"此虽出嗜痂之癖，亦可谓知音矣。

壬午初秋，槐南小史书于鬘华庵秋波禅室。

此序作于明治十五年（清光绪八年，1882）初秋，从中可见此剧创作经过、取材、用意的一些情况。

其中尤可注意者，此剧乃作者尝试进行传奇创作初始阶段的作品，所用曲牌与声调节奏均有意模仿汤显祖《牡丹亭》第十出《惊梦》。虽则作者用意如此，但从创作效果与艺术水平来看，《深草秋》无论是创作观念、思想深度，还是艺术结构、声律词采，都明显地难与《牡丹亭》相提并论。也就是说，森槐南无论是在人生阅历、思想素质方面，还是在艺术禀赋、才情学养方面，都断难与汤显祖相比肩。这就决定了《深草秋》难以达到《牡丹亭》那样的思想高度和艺术境界。对于森槐南这位在日本学习创作中国戏曲的年轻作者来说，这种情况或差距的出现是难以避免的，甚至可以说是一种无法逃脱的必然。

剧末有蕉阴词客作于"中秋前一日"之评点云："通篇哀感顽艳，声泪交下，可作宋大夫《悲秋赋》看。"又云："中间家童一诨，明点出少将结果。末幅【鲍老催】一曲，暗醒透小町收场，尤见匠心，庶乎玉茗再生。"又云："'哀哀彻夜孝乌号，一齐哭煞同林鸟。'天荒地老，此恨曷极？看者当共蓼莪废。"又云："'待要把月魄苏，花泪销，瘦身儿影着阶前草也，还算我一点星魂托得牢。'滴滴是泪，滴滴是血。虽吴儿木石肠，亦当寸裂。不知替薄命人写照耶？为可怜虫说法耶？《红楼梦》中林黛玉、《紫史》中夕颜姬，可与语此。"又云："'瘦身儿'一句，造语过悲哀，使人不忍卒读。小町有知，必曰：'瘦身儿写入文人稿也，弄得我一点星魂笔底销。'一笑。"又云："蘂花是作者身外身，正言谏主一段，即其月拆霜钟也。可谓善补过者。若以吾言为不信，请以槐子旧稿，反复吟玩，而后闭目一想则知。顷有赛随园先生者，赠诗于槐子云：'石破天惊才绝伦，佳人解爱善词人。谁知八百馀年后，长爪通眉见替身。'何等妙谑？委读之下，忍俊不禁。"复云："'入破了'三字，好煞尾，好收局。梦幻姻缘，一切如是如是。"

其后又有桥本宁所作《题深草秋后》七绝五首，其一："百年人世一蜉蝣，肠断玉钩斜畔秋。君是三生在中将，芒花风里吊骷髅。"其二："阴虫切切语秋丛，深草里荒明月中。芰草休芟忘忧草，捕虫莫捕可怜虫。"其三："月地云阶认不真，秋花般瘦善愁人。一枝笛是三生石，证得当年未了

因。"其四："络纬声凉月一篱，新秋气味病先知。谁知盈掬佳人泪，赚得连篇幼妇词。"其五："未害填词吊阿娇，年来知己太寥寥。自家垒块消不得，且借他人酒一浇。"

（四）结语

森槐南所作戏曲二种，《补春天传奇》四出，《深草秋》仅一出。如上文所述，以往研究者颇有目《补春天传奇》为"杂剧"者，盖主要是根据作品篇幅长短而立论。准此而推之，则篇幅更加短小的《深草秋》究竟应当视为"杂剧"还是"传奇"？似乎也可以同样视为"杂剧"。对这种情况，研究者该如何处理？从中国戏曲形态演变特别是传奇和杂剧形式变迁的角度来看，此中分辨涉及的戏曲史问题较为复杂，而且相当重要，有进一步辨析之必要。

1981 年 3 月，赵景深在为梁淑安、姚柯夫《中国近代传奇杂剧剧目》所作的"序"中指出："近代中国文学是一个重要的更替阶段。但在解放初期十年左右，竟至发生古典文学史和现代文学史都不接受它的怪现象。教古典文学史的人常常只讲到鸦片战争以前为止；教现代文学史的人又每每只从'五四'运动讲起。其实，这近代文学史是极为重要的承前启后的阶段。至于戏曲类的杂剧传奇不能引起个别研究者的重视，这也是由于存在偏颇的看法所致。"[①] 在充分肯定了近代文学特别是近代传奇和杂剧的研究价值、文学史地位之后，又特别指出："梁、姚二位对于传奇杂剧的名称一律不用，只说明各剧有多少出，这是贤明的办法。因为近代戏曲，很多只有几出、十几出的，也都称为传奇，这就与以前《六十种曲》动辄三四十出的，大不相同了。"[②] 具有参考价值的是，赵景深对此书淡化"传奇"和"杂剧"的文体区别的做法予以肯定，并认为这样的处理方式更符合近代戏曲史的实际。梁淑安、姚柯夫也在《中国近代传奇杂剧经眼录》的"前记"中说："由于题材的广泛开拓和不断更新的思想内容的要求，近代的传奇杂剧突破了传统的固定、僵死的模式，要求自由发展。与近代诗体解放、文体解放相伴随的曲律解放，是时代转换的必然结果。曲律解放的直接后果

① 赵景深：《中国近代传奇杂剧经眼录·序》，见梁淑安、姚柯夫《中国近代传奇杂剧经眼录》卷首，书目文献出版社 1996 年版，第 1 页。按：《中国近代传奇杂剧剧目》为《中国近代传奇杂剧经眼录》之初稿，部分内容曾以《中国近代传奇杂剧简目》为题，发表于《文献》1980 年第 4 期、1981 年第 1 期。

② 赵景深：《中国近代传奇杂剧经眼录·序》，见梁淑安、姚柯夫《中国近代传奇杂剧经眼录》卷首，书目文献出版社 1996 年版，第 2 页。

是传奇体制的崩溃和传奇、杂剧两种不同体制的融合。"① 虽然其中的某些论断存在过多、过分地否定传统戏曲体制规范、形态特征的偏颇,对于中国近代诗歌、戏曲及其他文体变革的描述和理解有过于表面化、简单化之嫌,但毕竟反映了近代戏曲特别是传奇和杂剧所面临的新情况、发生的新变化和变革的新方向,仍不失其参考价值。在介绍编辑体例时,该书的编著者又指出:"所录曲目并未沿用传统做法按杂剧、传奇分类。原因如上文谈及,由于传奇、杂剧受到曲律解放与戏剧改革浪潮冲击,已经失去原来严格的体制及曲律限制,创作时有很大的随意性,概念亦十分含混。有的作品在刊物上发表时,目录上标作传奇,正文却标作杂剧;同一部作品,有人称之为传奇,有人称之为杂剧;即便是作者本人在序跋中,前后称谓也可能不同。有些作品,如《孟谐传奇》,实为《四声猿》式的单折杂剧总集;还有不少情节极简单,甚至完全没有故事情节的单折短剧,亦称传奇。这种情况的出现,并非少数人的偶然失误或无知,而是已经形成一种社会风气。在近代人眼中,传奇和杂剧已不再是不容混淆的两种各有严格体制的戏剧形式,而互相融合了。在这种情况下,再去勉强划分其界限,不仅困难重重,也无实际意义了。"② 其中描述的近代戏曲创作体例的多端变化和复杂情况,表达的基本观点和处理办法,从一个重要角度反映了近代传奇与杂剧的文体形态的复杂状况和富于变化的时代特点。

事实确是如此,到了近代时期,由于戏剧史内部与外部诸多方面发生的深刻变化,假如仍然像以往一样,试图从作品名称、创作观念、篇幅长短、出数多少③、南曲北曲、曲牌曲律、角色行当、演唱人数等方面对"传奇"或"杂剧"进行切实有效的区分,那将是徒劳的,或者是不可能真正解决问题的。在这种情况下,实无必要在此问题上再强生分辨,或采取几条标准进行生硬的划分。根据作品的原貌特别是作品的名称、尊重作者的原意特别是具体文本,进行准确合理的判断和研究,可能是最恰当、最可行也是最有意义的办法。从文献学角度来看,将作者明明写下的"传奇"

① 梁淑安、姚柯夫:《中国近代传奇杂剧经眼录·前记》,见梁淑安、姚柯夫《中国近代传奇杂剧经眼录》卷首,书目文献出版社1996年版,第3页。按:此文之末所署时间为:"1991年10月初稿","1995年12月修改"。

② 梁淑安、姚柯夫:《中国近代传奇杂剧经眼录·前记》,见梁淑安、姚柯夫《中国近代传奇杂剧经眼录》卷首,书目文献出版社1996年版,第6页。

③ 按:在中国戏曲史研究特别是传奇史与杂剧史研究中,有研究者主张以出数或折数的多少为标准区分"传奇"和"杂剧",如提出八至十出(折)、十一出(折)、十二出(折)等观点并运用于研究实践。笔者以为,将这种观点和方法运用于明清传奇、杂剧研究中已经存在明显的问题;而将其运用于近代传奇和杂剧的研究中,将会带来更加复杂难解的问题。

二字改为"杂剧",完全没有根据,而且不合情理;从戏曲史角度来看,以出数或折数多少、篇幅长短为主要标准来强行区分"杂剧"或"传奇",既不符合戏曲史的基本事实,也不符合戏曲史上"杂剧"与"传奇"经常混合使用、交叉使用、随意使用的总体情况。因此,森槐南所作中国戏曲二种,如果视之为"杂剧",实际上没有任何文献史实和戏曲史根据,因而显然是不合理、不恰当的,而应当充分考虑作者的创作本意,尊重作品文本本身,回归作者本意和作品文本本身,以视之为"传奇"为妥。

森槐南所作两种传奇,《深草秋》为日本故事,《补春天传奇》为中国题材,取材虽迥然不同,但从构思、立意、体制、作法与风格等方面来看,仍然表现出相当明显的相似性,均特别关注年轻女性与女子故事,颇多同情之笔与孤寂之怀。剧中人物不多,剧情相当简单,体制也比较短小,表现出明显的凄清感伤、细腻柔婉的格调。总之,此类作品,仍明显带有年轻作者尝试进行传奇创作的初始阶段所难以避免的简单生硬的特点与模仿效法的痕迹。虽然如此,这对于一位初学中国戏曲创作的日本青年作者而言,不能不说是相当艰巨也是难能可贵的。因此,森槐南的传奇创作仍有特殊价值,特别是在中国戏曲海外影响史、中日戏剧文学交流史方面的价值,值得予以关注。

从目前所见材料和所知情况来看,日本戏曲家创作中国传奇杂剧的数量虽并不多,质量水平也不能算很高,但是这种相当特殊的戏曲与文学创作现象对于研究中国戏曲在日本的传播、接受和影响,对于全面深入地考察中日两国戏剧创作与交流、两国文人与文学家的交流与影响,自有其特殊价值,值得予以特别的重视。由森槐南所撰《补春天传奇》和《深草秋》两种传奇及相关情况可见,至近代以降海通之际、嬗变更迭之时,也就是处于中西古今之间的中国文化在面对日益新奇的世界局势的时候、不得不发生种种重大历史性转换的关键阶段,传奇和杂剧创作方面出现的新现象,以及中国传统戏曲对于包括日本在内的某些域外国家产生的显著影响。

二、刘钰《海天啸传奇》的日本史事与民族志气

刘钰,字步洲。江苏江阴人。生卒年代及生平事迹不详。

据《海天啸传奇》卷首作者例言,此剧原名《日东新曲》,由署名"热血动物"者采入《扬子江白话报》时,改名《大和魂》。以《大和魂》之名载《扬子江小说报》第二期,光绪三十年十二月十五日(1905年1月20日),仅刊凡例、叙目和第一出,即此出《追父》,以下未见续刊。

光绪三十二年丙午七月（1906年8—9月）小说林社再版时，又易名曰《海天啸传奇》，凡八出：第一出《追父》、第二出《诀儿》、第三出《训子》、第四出《授徒》、第五出《斥埭》、第六出《蹈海》、第七出《拒友》、第八出《救侠》。首有作者于光绪三十一年仲冬月上浣（1905年11月末—12月初）作及"例言"。

第一出《追父》以【恋芳春】开场："咫尺天威，坠渊加漆，无端陡起风波。那是橿原故国，目断山河。近日腰支瘦减，料非关喜怀秋怨。情谁遣？只为他陇上羊归，塞草生烟。"第八出《救侠》结束曲云："【小皮鞋】槛车就道，石麟委地，生命蜉蝣如寄。冤沉东海，只愁六月霜飞，角生代马，乳长胡羝，离作归家计。（笑介）呵呵，你昔时，迎我濑口三兵卫，我今日，迎你司早鞆崎，月光天色丽。"结诗云："绝海累囚穷复通，龙蛇起陆战群雄。蛉洲碧水朝朝沸，洗田搏桑剑气虹。"

封面和版权页均标明"海天啸传奇"，但对标准的传奇体制规范多有突破。因此，作者在"例言"中特作说明曰："凡曲本，第一出必以本书主人翁登场，所谓正生正旦也。是稿本系杂剧，故不拘常例。"① 作者虽说明系"杂剧"，但倘以规范的杂剧体制衡量，此剧亦多有不合之处。这实际上表明当时传奇与杂剧在体制上互相影响渗透、难分彼此的情形。

此剧根据日本史事，通过日本重铸国民道德、弘扬武士道精神的故事，希望以日本为借鉴，激发中国志气，自强自立，振兴民族。作者在《海天啸传奇·序》中把创作宗旨表达得相当明确："不佞固弱国中之弱民，又弱民中之代表者也。一旦，思祛弱以武吾，并思武吾同族，以进而武吾国，谈何容易！然本此旨以鼓吹社会之一部分，则亦吾人应尽之天职也。爰撷拾东瀛史事，不揣谫陋，排演成篇，共得杂剧十六出，分为上下二编。本忠义慈孝之风，写雄武侠烈之概。俾我国上下社会，阅是书者，如睹海邦人物，激发武情。"② 除表达学习日本之自强、激发民族精神之旨外，值得注意的是，其中还曾提及此剧分为上下二编，共十六出。然目前仅见八出，恰为一半，当系上编。至其下编，未知是否完成，未见著录，亦未见其他研究著作提及。其中详情待考。

作者又在"例言"中说："是稿宗旨，在激发吾国社会志气，提倡尚武精神。补述日本正史所遗而不载，或载而不详者，务为一一笔绘其神情，弥缝其疏略。又于每出之后，附加批评。然不敢过涉烦冗，贻诟通才。"又说："是稿虽稗官野乘之流，而引用地名人名，无一凿空杜撰者。当今事事

① 刘钰：《海天啸传奇》卷首，上海小说林社，1906年8月再版发行。
② 同上。

崇实，何堪臆说欺人？故虽一屋一园，亦必确有证据，俾阅者如置身场中。"可见作者谨守真实、不事虚构的纪实作风。

第一出《追父》，写菅原氏投身荒岛，仗剑南征，其女钊谷姬前往追寻。追至北河内郡中振里蹉跎村，得知父亲已南下三日，钊谷姬抖擞精神，徒步继续南行追父。第二出《诀儿》，写楠木正成奉旨镇守神户兵库之间水陆咽喉，行至八幡神社驻旌，发付儿子楠木正行回乡，以免老妻悬盼。儿子欲从父征战，父劝其归，且教之以与国家同存亡之道理，勖之以日后有大用于国家，儿遂归。楠木正成则以烈士暮年、壮心不已之志，拔队遄行，前往兵库大营。第三出《训子》，写兵库大营溃，楠木正成卒。儿子楠木正行得此消息，悲痛欲绝，欲以剑自尽以尽父孝。母亲楠氏阻之，并讲以报父、不忠不孝之理，勉励儿子继承父志，报父仇国仇。儿领母命，鼓忠勇之气，欲举勤王军，号召天下。第四出《授徒》，写德富苏峰设大江义塾，以天赋人权思想为教育生徒宗旨，以养成同胞优美高尚品格。第五出《斥堠》，写武士之妻奥原朗古，在丁壮充兵、妇女斥堠之令下达后，前往斥堠，并言："天生男女，本有同等之权，那一个不应替国家担任义务？"表彰闺阁亦奋英豪，发扬武士道精神。第六出《蹈海》，写女子橘媛，凤愿以身报国。随征讨虾夷之船，忽遇风波，援手无人。危急之际，橘媛舍身入水，蹈海而逝。随后水波不扬，狂飚顿息，保全了十万兵丁。第七出《拒友》，写西乡隆盛与政府和平党相忤，解组归田，以尚武精神教育子弟。子弟辈却轻躁成性，一时暴举。事发之后，西乡隆盛不归咎同曹，愿分谤同人，牺牲自己，保护子弟，以图其进取，他日大有可为。第八出《救侠》，写福冈县老尼望东，参与反幕府、振王纲之事。众志士遇奇祸，望东亦被刑讯楚毒，流配姬岛，一年有馀。念君恩未报，不忍出世之心。念当年平尾山庄众志士，心绪难平。遂刺指写经，以表诚敬。高杉晋作拒幕府西下之师得胜，遣人将望东救出。此出之末有作者跋语，对所写史事之根据做一交代。

《海天啸传奇》八出情节多各不相关，只有第二出《诀儿》与第三出《训子》在情节上相连，其他各出故事均可独立成篇，而以武士道主题一以贯之。注重思想主题上的联系，而不甚重视故事情节上的连续性，是一批近代传奇杂剧构思的重要特点之一。此剧以日本民族振兴的历史故事砥砺中华民族振兴，激发尚武精神，这类作品在当时的传奇杂剧中并不多见，因此也就值得予以特别的注意。

三、钱稻孙、吴宓戏曲中的中国与外国

（一）以杂剧表现《神曲》的钱稻孙

钱稻孙（1887—1966），字介眉，别号泉寿，笔名大泉、泉。浙江吴兴人。钱恂之子，钱玄同侄。幼年随父留学日本，毕业于日本成城学校与庆应义塾中学。回国后不久，又随父赴意大利，毕业于罗马大学。此间学习意大利文与法文，并自学美术。1912 年任教育部主事，后兼京师图书馆分馆主任，改任视学、佥事，兼任北京大学医学院日籍教授课堂翻译，并自学德文。1927 年后历任清华大学讲师，国立北京美专图书馆主任兼讲师，北京政法学院、朝阳大学、民国大学讲师，北京图书馆舆图部主任。20 世纪 30 年代任清华大学外文系教授兼图书馆馆长等，讲授东洋史。又曾任北京大学东方文学系讲师、教授，讲授日文与日本书学，并任国立北京图书馆馆长。抗日战争时期，任伪北京大学秘书长、文学院院长、校长，东亚文化协会评议员等职。中华人民共和国成立后，任人民卫生出版社编辑，并为人民文学出版社翻译日本古典文学作品。主要著作和译作有《汉译万叶集》《板东之歌》《木偶净瑠璃》《慧超往五天竺国传笺释》《西域文明史概论》《从考古学上观察中日文化之关系》《神曲一脔》《造型美术》等。戏曲创作有《但丁梦杂剧》，仅刊一出，未完，以下未见。

钱稻孙在翻译但丁《神曲》为《神曲一脔》之馀，根据但丁原作本事，著为《但丁梦杂剧》，实属著译参半之作。以【仙吕赏花时】开场："听寂寞钟音远寺传，叹多少愚民沉醉眠，更悲神教绝真诠，我只将半生骚怨，付与悼时篇。"但丁上场诗为："人生七十古来稀，堪叹年华半已非。乍展经纶俄挫折，且将神学寄传奇。"结尾曲云："【赚煞】誓从今、仗君援，凭神眷，愿彼得天门拜展。况有淑女情殷天上牵，我便似感春光花发荄颠。（带云）阿呀夫子呵！念我小子，究不是使徒首班，又非是开国元祖，究竟如何使得？（冲末云）宿有因缘，堪继先贤。（正末唱）畅道自有因缘，则究系末学何堪秉圣传。（冲末云）天命如此，不必疑虑，随我来者。（下，正末唱）既这般谆谆奖劝，敢不倾我诚虔，相从地府踵前贤。"①

《但丁梦杂剧》这种戏曲题材及写法在近代传奇杂剧的创作中，均可谓非常独特、非常新奇，应当说具有首创意义。正如《学衡》第三十九期刊

① 《学衡》第三十九期，1925 年 3 月。标点为笔者所加。

载此剧时编者按语中所说："钱君于正译而外，又用但丁《神曲》本事，谱为吾国杂剧。今所登其第一出也。他日全剧谱成，不但文学因缘，东西合美，而且于盛集雅会，按景奏乐，低徊演唱，其销魂益智，殆又可知。惟所亟待声明者，即钱君此剧，实运用但丁《神曲》全部，由原文脱化而出，故其中无一字一句无来历，语语均有所指，非与原作参证比较，不能知其妙也。此出所咏，实为《神曲·地狱》第一、第二两曲 Canto I — II 之本事。"可知钱稻孙是将翻译《神曲》与创作《但丁梦杂剧》结合在一起进行的，这种文学翻译和戏曲创作过程和著述方式均十分独特，这在数以百计的近代传奇杂剧作家作品中是非常罕见的，因而值得予以特别重视。

（二）以传奇述 Evangeline 以警醒国人的吴宓

吴宓（1894—1978），原名玉衡，七岁改名陀曼，十七岁改名宓，字雨生、雨僧，别号馀生、空轩。陕西泾阳人。光绪三十四年（1908）入陕西三原宏道高等学堂肄业，并与表兄胡文豹、文骥、文犀兄弟等创办《陕西杂志》。宣统二年（1910）考取游美第二格学生，入清华学校就读。1916 年夏毕业，因未能通过体育考试，故未能与丙辰级毕业生一起赴美，留清华学校任文案处翻译及文牍职事。1917 年赴美，就读于弗吉尼亚大学，插入文科二年级。次年暑假转入哈佛大学文学院比较文学系，师从美国文学批评家白璧德。1921 年 6 月毕业，获文学硕士学位。归国后历任东南大学、东北大学教授，清华国学研究院主任和外语系教授，燕京大学、北京师范大学、北京大学讲师。1930 年赴欧洲，先后在牛津大学、爱丁堡大学、巴黎大学等处听课游学，并至意大利、瑞士等国观光游览。1931 年归国，仍回清华大学任教。1922 年至 1933 年间，兼任《学衡》杂志总编，1928 年至 1934 年间兼任天津《大公报·文学副刊》编辑。1938 年以后，任西南联合大学、武汉大学、重庆湘辉文法学院教授。1952 年调入西南师范学院（后改西南师范大学，后又改西南大学），历任外文系主任、中文系教授。1976 年回陕西省泾阳县养病，1978 年卒于西安。

吴宓学贯中西，知识广博。通晓十馀种外国语言，常用者约五六种。工诗词，擅戏曲。写有《〈红楼梦〉新谈》《〈石头记〉评赞》《〈红楼梦〉与世界文学》等论文，为早期红学家之一。著有《雨僧诗文集》《空轩诗话》《白璧德与人文主义》《吴宓诗集》等。编有《拉丁文法》《法文文法》《外国文学名著选读》等教材。其著作近年已陆续整理出版，如《文学与人生》（王岷源译，清华大学出版社 1993 年）、《吴宓自编年谱》（生活·读书·新知三联书店 1995 年版）、《吴宓日记》（凡 10 册，生活·读书·新知

三联书店 1998—1999 年)、《吴宓日记续编》(凡 10 册,生活·读书·新知三联书店 2006 年版)、《吴宓诗集》(吴学昭编,商务印书馆,2004 年版)、《吴宓诗话》(吴学昭编,商务印书馆 2005 年版)。有传奇《陕西梦传奇》《沧桑艳传奇》二种,附于 1935 年 5 月上海中华书局出版的《吴宓诗集》之后,又录于吴学昭编、商务印书馆 2005 年 5 月出版的《吴宓诗话》之前。

《陕西梦传奇》曲名下有作者自注曰:"宣统二年庚戌暑假在陕西三原家中作。"时作者仅十七岁,仅成第一出《梦扰》。写作者本人与朋友创办《陕西杂志》,已出版一期,编成三期,终因资金不足、人手短缺而停办。作品通过记述个人经历表达对国家局势、命运前途的关注,表现青年吴宓的爱国热情。如写道:"近年国事日非,危机渐启。我陕西虽地处僻隅,亦难号称太平。碧天阴霾,惊俄鹫之欲下;黑酣惊梦,哀秦廷之无人。是俺去岁七月,曾与潜龙诸君,组织一《陕西杂志》,欲凭文字,开通民智,敢藉报纸,警醒醉心。无奈众擎不举,孤掌难鸣,一忧人才之缺乏,二病款项之支绌,才出一期,即致停版。说来煞是伤心,听者也当扼腕。俺私怀耿耿,实深悼惜。想起初办杂志之日,已是一年了。光阴驹隙,事业水逝,能不令人生感?"作者表明志向云:"【针线箱】百二重关河凄黯,金瓯残缺力难挽。警适笔待将民梦唤,使自由文明灿烂。填海苦志效精卫,感时血泪化杜鹃。勤奋勉,待他年重矢雄图,莫误儒冠。"

《沧桑艳传奇》系根据美国诗人 Longfellow(朗费罗,旧译郎法罗,1807—1882)的叙事长诗 Evangeline 译著而成,吴宓根据己意,对原诗有所增删,"初拟十二出,仅成四出而止,终未能续"①。叙英法战争后,法国战败,将地处美洲加拿大东南境与美国接壤处的法属阿克地村割让给英国。英军统帅温士龙率兵船至该村,令村民于三日之内流配南方属省,阿克地村顿遭劫难。铁匠贝西之子格布尔在此前一日方与邻女曼殊娘订婚,父子二人皆因反抗英军被执。剧情至此而止,未完。

吴宓在介绍其翻译和创作情况时说:"《沧桑艳传奇》者,系译自美人郎法罗(Longfellow)之 Evangeline 诗,复以己意增删补缀而成。或问于予曰:是篇果以何故而译之作之耶?对曰:有二故焉:一以传其情,一以传其文也。Evangeline 原作,其情奇,其文亦奇,情文并至,其可传必矣。……《沧桑艳传奇》之用意,非欲传艳情,而特著沧桑陵谷之感慨也。……今吾人之生,时势既复如此,山河破碎,风云惨淡,虽号建新国而德失旧风,察察之士,触目伤怀,感人事之日非,思盛世之难再,有是遭逢,

① 吴宓:《沧桑艳传奇》按语,见《吴宓诗集》,上海中华书局,1935 年。

实深同病,此所以读其文而特伤其情,非仅为一二有情人作不平之痛也。《沧桑艳》之作,为传沧桑,而非写艳。予谨本是意译之,或者我国人士,于此知所警惕,肄力前途,使劫灰不深于华夏,愁云早散乎中天,则吾所为传其情而为之也,又何言乎传其文也?"① 可见吴宓翻译创作《沧桑艳传奇》的最重要目的是借以警醒同胞,寄托感慨,其次是介绍外国文学作品给中国读者的文学性、知识性动机。将外国诗歌翻译创作成为中国传奇,这一做法本身即是学术活动与创作活动的结合,其中包含着较强的文化学术意味。

吴宓作为一位非常杰出的学者和文学家,被遗忘了许多年。他的戏曲创作最值得重视者有两点:其一,《陕西梦传奇》写作者亲身经历的事件,且剧中人物"泾阳吴生"即是作者本人,叙事传神,情节生动,情感真挚。这是自传式戏曲作品的一个新发展。其二,《沧桑艳传奇》系根据美国诗人郎费罗的叙事长诗 Evangeline 写成,属译著参半之作。此剧与钱稻孙《但丁梦杂剧》一道,开创了传奇杂剧创作新的题材领域和新的创作方法。

叙事长诗 Evangeline 是朗费罗的代表作,今通译名《伊凡吉琳》,讲述一个在民族灾难到来的时候国破家亡、亲人离散的悲惨故事。主要情节为:伊凡吉琳是加拿大北部阿喀第的一位漂亮少女。此地于 1713 年被法国割让给英国。1755 年,法英两国在加拿大重开战端,阿喀第的法裔村民被指控当波·塞汝被包围时,曾经以粮食和军火援助过法国军队。于是当伊凡吉琳与恋人嘉布里尔即将结婚的时候,英国军队以莫须有的罪名收缴了阿喀第村民的所有财产,并勒令他们全部流放到遥远的地方。在动乱中,无数的阿喀第人颠沛流离,骨肉分散。这一对即将结婚的新人也不幸失散。但伊凡吉琳忠于爱情,矢志不渝,在漫长的岁月里,历尽千辛万苦,走遍天涯海角,去寻找嘉布里尔。后来,伊凡吉琳终于在一所医院里找到了自己的爱人,但这时的嘉布里尔已经是一个霜染两鬓、濒临死亡的憔悴老人了。

在吴宓《沧桑艳传奇》之后,清华学校高等科二年级学生、江苏常熟人蒲薛凤(字瑞堂)尝将 Evangeline 全诗翻译成文言小说《红豆怨史》,连载于 1918 年出版的《清华周刊》第 133 期、第 134 期、第 136 期、第 138 期、第 139 期、第 140 期和 150 期上。可见这一故事在中国产生过较大的影响。

在漫长而丰富的中国文学史上,从明代中后期开始、至近代以来渐成规模并日益发展壮大,以至于成为一种重要文学创作现象的将真实的外国

① 吴宓:《吴宓诗集·沧桑艳传奇·自叙》,上海中华书局,1935 年。

物质文化与非物质文化写入中国文学作品,即中国文学的外国书写,特别是将欧美、日本及其他国家和地区的具体人物、史实、故事、文学作品、科学技术、思想观念等写入中国文学作品,是中国文学发展变革历程中的一个重大事件,是中国文学创作题材以及艺术表现手法、创作观念上发生的一次空前深刻的思想艺术变革,给中国文学带来了至今犹在的深远影响。

仅就戏曲而论,真实的外国题材进入中国戏曲,是从近代以来西学东渐,中国人逐渐睁开眼睛看世界,中外文化发生接触、冲突、认同、交汇以后逐渐开始的。假如以梁启超所作《新罗马传奇》《劫灰梦传奇》和《侠情记传奇》为最早标志的话,那么其后陆续出现的洪炳文的《古殷鉴》、廖恩焘的《学海潮》、感惺的《断头台》、刘钰的《海天啸传奇》、袁祖光的《一线天》和《望夫石》、署名"社员某"的《维多利亚宝带缘》等,就是这种题材选择和创作尝试的进一步探索与发展。直到钱稻孙《但丁梦杂剧》和吴宓《沧桑艳传奇》的出现,才将中国戏曲中的外国书写推进到一个新水平和新阶段。

具体说来,钱稻孙创作《但丁梦杂剧》、吴宓创作《沧桑艳传奇》对于中国戏曲史、文学史的借鉴启发意义,表现在多个方面。从作者的知识结构和创作能力来看,钱稻孙、吴宓都是既精通中国传统学问,又深研西方近现代学术的具有中国传统士人向近现代知识分子转换意义的新一代人文学者和文学家。他们的知识结构与中国传统士人相比,已经有了根本性的区别,因而对中国戏曲与文学、西方戏剧与文学的理解显然更加充分、进一步深化了,他们自身的戏曲创作意识和能力也有了显著的改变。从借鉴和运用西方文学及戏剧等思想文化资源的角度来看,他们的能力和水平显然已经高于以往的以中国传统知识学问为基础,或对外国戏剧与文学、思想文化知之不多、体会未深的前代戏曲家和文学家。

从创作过程和创作方式来看,钱稻孙、吴宓都是熟稔外语,尤其是精通戏曲创作取材来源语种(如意大利语、英语)的学者型文学家,因此,他们的戏曲创作过程实际上已经将西方戏剧与文学的翻译、西文文化的介绍评价紧密结合在一起,带有相当突出的有意识地介绍、研究、借鉴、传播的色彩,从而赋予这种看似简单新奇的创作活动以深刻丰富的思想文化内涵。不难想见,钱稻孙、吴宓在选择了中国传统戏曲形式、分别进行《但丁梦杂剧》《沧桑艳传奇》创作时,一定是处于半翻译半创作、半研究半领悟、半延续半创造、半揣摩半探索的颇为有趣的状态之中。不难想象,这种跨语言、跨文体、跨文化写作的难度极高,充满了新奇性和挑战性,当然也饱含着探索和尝试、出奇与创新、收获与欣喜的乐趣和成就感。因

此，这样的创作一定是经过颇为用心的准备、严谨认真的进行、反复多次的调整修改和完善提高过程的，甚至颇带有几分探险创新、出奇制胜的自得自适、展现才情能力的主观用意和感情色彩的。

从创作实绩与产生的戏曲史、文学史意义和价值来看，钱稻孙、吴宓的戏曲创作，一方面，将中国戏曲创作题材的丰富拓展有力地向前推进了一步，使近代以来开始出现、后来得到不断丰富发展的取材于外国的方式和表现角度更加自觉、更加成熟；另一方面，这种既非翻译又非创作、既是翻译又是创作的颇为新奇、极具时代色彩、以往难以想象的新式文学学术活动，实际上借鉴运用、综合融通了一般所谓取材于外国人物故事、经典著作的戏曲创作方式与将外国文学作品翻译成中文两种著述、写作方式，从而形成了一种只有具备了相应的独特语言文字条件，特殊戏剧与文学及文化学术能力，强烈的跨语言、跨文体、跨文化意识和能力的学者型文学家或文学家型学者才可能进行并如此顺利、如此完善地完成的著述形式。这应当说是对中国戏曲与文学创作、中外戏剧与文化交流互鉴、学术研究与戏剧文学翻译创作的传承转换与创新发展做出了有益探索、积累了丰富经验的一次值得记忆怀念的著述活动，也是一次兼具理论性和实践性，而又不失其趣味性和启发性，值得充分关注和深入研究的著述活动，因而应当在中国近代戏曲史和文学史上占有一席重要的地位。

四、抗日战争时期的传奇杂剧及其戏剧史意义

无论是对中国近现代历史来说，还是对中国近现代文学来说，日军侵华和由此开始的中国人民的抗日战争，都是一个极其重大并且发生了深远影响的历史事件。抗日战争时期的文学是中国近现代文学的一个非常重要的内容，是生灵涂炭、国破家亡之际民族危机的一次呼喊，唤醒了越来越多的中国民众，也是血泪交流、性命攸关之时民族精神的一次弘扬，鼓舞了众多的华夏同胞。处在传奇杂剧长久发展历程最后阶段的抗日战争时期的传奇杂剧，就是这一时期一个有着多重意义的文学现象。

（一）一个值得注意的创作现象

近现代以来的许多时候，中国人民是在战争和苦难中度过的。这些战争和苦难与多个资本主义强国密切相关，甚至就是由它们的欺压和侵略所造成。近代以来日本从对中国的不断觊觎到日益深入的渗透，从局部入侵到企图全面占领，直到使中国殖民地化，这对中华民族而言是性命攸关的，

也是影响和改变了世界近现代历史的重大事件。这一事件当然改变了包括文学在内的中国的许多方面。日军侵华和中国人民的抗日战争给中国文学带来的影响和变化深刻而且长远,这首先表现在中国新文学的诸多领域,同时也表现在已经走在夕阳西下之路上的中国传统文学的诸方面。

从中国戏剧史古今变迁和历史转换的角度来看,作为传统戏曲的主要文本形式的传奇杂剧,在乾隆五十五年(1790)四大徽班进京、花部戏曲迅速兴起之后,即不可挽回地走向了边缘化甚至式微的道路,虽然在20世纪初梁启超积极倡导并勉力实践的"小说界革命"时期出现了短暂的繁荣,但到了"五四"新文化运动迅速兴起、新文学逐渐占据优势乃至独霸地位之后,以衰落和消亡为主要特征的传奇杂剧的最后时代还是不可避免地开始了。这种情况随着新文化和新文学的发展而不断深化蔓延,难以挽回。可以说,到20世纪40年代末中华人民共和国成立的时候,早已每况愈下的传奇杂剧就彻底结束了。但是,传奇杂剧在渐趋萧索的一个半世纪左右的时间里,并不是毫无起色,也不是毫无价值,而是在某些关键的时刻表现出一定的生命力,发挥比较重要的作用,延续着传统戏曲的命脉。在传奇杂剧走向消亡的过程中,抗日战争的爆发使它获得了一次振奋一时的机会,从而成为传奇杂剧最后历程中的一个值得注意的文学史、戏剧史现象。

抗日战争时期,传奇杂剧的作者由三种类型的戏曲家构成:一是正在成长起来的人文学者型戏曲家,如作有《楚凤烈传奇》的卢前(1905—1951)、作有《奸倭杂剧》的王玉章(1895—1969)、作有《太平釁三杂剧》的孙为霆(1900—1966)、作有《田横岛》《劫馀灰》等杂剧的常任侠(1904—1996)、作有《苦水作剧三种》和《馋秀才》杂剧的顾随(1897—1960),其中前四位是吴梅弟子;二是社会阅历和创作经历均颇为丰富的传统文人型戏曲家,如作有《四声雷杂剧》的顾佛影(1898—1955)、作有《幻缘记传奇》的由云龙(1877—1939以后)、作有《江南燕传奇》的管义华(1892—1975)、作有《人兽鉴传奇》的王季烈(1873—1952)、作有《彝陵梦》的高步云(生卒年未详);三是本来并非专门戏曲家的科学家型戏曲家,如作有《玉庵恨》和《桴鼓记》的李季伟(生卒年未详)。

从迅速掀起的抗日战争文学的角度来看,在浩大的呼喊民族危亡、呼唤民众觉醒的抗战文学潮流中,在迅速成熟并日益壮大的以新文学为核心内容的文学格局中,这些属于传统戏曲的传奇杂剧创作成就并不显赫,地位也并不是很重要的。这不仅因为其数量不是很多,而且因为这些旧体文学形式已经处于文坛边缘的位置,不可能再发生特别重大的影响。但是,这种创作现象的意义从以下三个方面得到了最为充分的表现:其一,这是

传奇杂剧这一传统文学形式在空前的民族危机、国家危难面前的一次具有标志性意义的积极反应,这对于传奇杂剧的作家和作品、内容和形式、生存和发展来说都是重要的,这种具有时代精神意义的反应也是传奇杂剧久远发展历程中的最后一次;其二,这是作为传统文学形式的传奇杂剧在突如其来的新的文学与文化背景下对自己的生存状态、生命价值做出的一次有意义的自觉调整和有意改变,这种变化适应了时代精神对传统文学的要求与期待,传奇杂剧和诗词等传统文学形式一道,展示了传统文学的新生机;其三,这是传统文学家在新文学兴起壮大之际,在新文学的冲击挤压面前,对自己的文学职责、文化责任的最后一次体认和表现,这在新文学迅速崛起的特殊年代里,是具有新旧文学交替、新旧文学家嬗变的重要意味的。

虽然各种传统文学史均不提及抗日战争时期的传奇杂剧创作,各种新文学史更不会对这些传奇杂剧及其作者给予任何注意;但是,从传奇杂剧最后发展历程的角度来看,这种创作现象是具有重要的戏曲史意义的;从抗日战争时期文学创作的角度来看,由于有了这些传奇杂剧等旧体文学创作,使得表现抗日战争的中国文学变得更加丰富多彩。因此,这些抗日战争时期的传奇杂剧是一个值得注意的创作现象。

(二) 民族危机和民族精神的戏剧化表现

日军侵华战争对于中国人民而言虽然不是毫无预料的,却是没有充分准备的。对这一影响了亚洲乃至世界历史进程的战争的书写,也是中国文学家没有充分准备的。在这一重大的历史事件面前,采取抽象的或全景式的描摹不仅不必要,而且不可能。几乎所有的中国文学家都以自己的方式描述和记录耳闻目睹的事件与人物,表达对这一空前的民族灾难的看法和认识,抒发既属于文学家个人同时也是属于民族的共同的情感状态和内心体验。生活在这一特殊历史时期的传奇杂剧作家也以这种独特的艺术形式从多个角度、以丰富的艺术手法表现日军侵华和中国人民的抗日战争中的重要事件,抒发民族灾难来临之际的内心感受,留下了中华民族抵抗和反对日本军国主义侵略的戏剧化的诗史和心史。

抗日战争时期传奇杂剧的最主要的表现方式是对日军侵华和抗日战争中某些重要事件的直接书写。《田横岛杂剧》是一出具有浓重抒情色彩的单折杂剧,旨在借田横故事激发民族精神,鼓励民众同仇敌忾,反对日寇侵略,鼓舞同胞宁肯同死,义不受辱,一致向前,将帝国主义打倒,寻求世界大同。剧中本贯安徽颖上、读书江南的"生"张霁青,显然就是作者常

任侠本人（按：张常音近，常任侠原字季青）。作者本人登场抒情议论，慷慨悲歌，其伤时忧国、壮怀激烈之情喷薄而出。通过回顾1928年发生于济南的"五三惨案"（又称"济南惨案"），揭示民族危机日亟的严重现实，借汉初田横等五百壮士宁死不屈的悲壮故事表现反侵略爱国激情。虽作于1931年"九一八"事变和1937年"七七"卢沟桥事变之前，但作者对日本军国主义大举进犯中国的担忧、对民族危机的清醒认识可见可感。《田横岛》杂剧发表于民国十九年一月十六日（1930年1月16日），可见作者常任侠早在"九一八"事变发生之前，就对日军对中国的觊觎特别是在山东的势力扩张、中国面临的危机有着清醒的认识。

身为陈栩弟子，早年曾作有《谢庭雪杂剧》及其他诗词、散文、小说、戏曲的顾佛影，抗日战争爆发后的创作发生了重大变化，写下了《四声雷杂剧》。可以说，顾佛影的《四声雷杂剧》是目前所见抗日战争传奇杂剧时事剧中最重要的作品，这不仅在于此剧所写内容均有史实史事根据，具有突出的纪实性特点，而且在于本色当行的艺术处理，具有明显的舞台性特征。

《还朝别杂剧》写西蜀易辛人留学日本，娶日本籍妻子，且有三子，住千叶县一乡村。得知中日马上开战且政府要求留日学生回国抗敌消息，易辛人准备孤身回国，其妻反对日本军阀，同情中国抗战，积极支持丈夫，长子也支持父亲。易辛人遂辞别妻与子凌晨乘船回国。郭沫若读过此剧后尝云："虽与事实不尽符合，然颇具匠心。特童子以丑角包饰之，未免过于滑稽耳，尚希斟酌。"① 此信虽短，但颇有价值，不仅可见郭沫若对此剧并不满意，颇为不快，更可知此剧所写即郭沫若故事，当有事实根据。剧中主人公易辛人即郭沫若，似含"易心人"即变心人之意。

《鸩忠记杂剧》写日本华北驻屯军司令坂西拟请已息影十年的蓬莱吴子威将军重新出山，担任汉奸领袖，吴子威不从，托病不出。坂西前来探望，再述请其出山，消弭战祸，奠定东亚新秩序之意，被吴子威揭露痛斥，狼狈而去。临行时将两丸毒药交与吴子威门下汉奸干启勤，令其使吴子威服下。吴子威被逼无奈，痛国家之危亡，拜祝国民心坚志同，打败日寇，遂服药而死。

《新牛女杂剧》和《二十鞭杂剧》的主要内容前文已具，此处不再赘述。

高步云等所作《彝陵梦》传奇是另一值得注意的作品，惜笔者未见，

① 顾佛影：《四声雷》，成都：中西书局，1943年，"附郭沫若先生来函"。

对作者情况也尚不了解。庄一拂云:"高步云,字里未详。擅昆曲,知名曲苑。"又云:"《彝陵梦》,传奇。钞本。与吴熙会、周方立合撰。"① 1948年俞平伯《〈新编彝陵梦〉序》有云:"顷者高步云先生携来《新编彝陵梦》一剧,系与吴熙曾、周方立先生合著者,嘱与序言。余观其套数体格一仍旧规,曲词用文言而参以白话,宾白悉如今人语,剧情则采近年抗日战事,虽仍用生旦登场,而关系家国之兴衰,洵能于小见大,因微知著矣。其曲白科介之分配,得雅俗之宜,亦与余平素见解有暗合之处,故乐为之书。"②

据载,王玉章作有《歼倭杂剧》,从剧名来看,当是写日军侵华、表现抗击日本侵略内容的,惜未获见。③

抗日战争时期传奇杂剧的另一种重要方式是通过对某些历史人物和事件的戏剧化表现来反映日军侵华和抗日战争,表达抵御外侮、反对侵略的民族精神。南北曲兼擅的卢前1938年所作的《楚凤烈传奇》是根据王国梓自述《一梦缘》稿本写成,写汉阳王国梓一家在明末张献忠起义中的苦难经历,以及清朝建立之后隐居的故事。卢前尝自述此剧主旨道:"《楚凤烈》旨在发扬忠烈。"又说:"《楚凤烈》本事根据王国梓自述之《一梦缘》,与孔尚任《桃花扇》、董榕《芝龛记》、蒋士铨《冬青树》、黄燮清《帝女花》同为历史悲剧,无一事无来历,差堪自信者。"④ 作者特别强调此剧为"发扬忠烈"的"历史悲剧",创作中秉持"无一事无来历"的纪实述史作风,确有深意寄予其中。当时正值日军全面入侵并迅速南下,即将占领整个中国之际,空前深重的民族危机已迫在每一个中国人的眉睫,卢前有明显的借历史故事寄予伤时忧国情怀之意,戏剧人物和故事寄托了对时局的深沉感慨,作者反对侵略、鼓舞民气的民族情感也隐约可见。《民族诗坛》杂志尝刊出此剧出版广告云:"《楚凤烈传奇》,卢冀野著,独立出版社印行。据明末王国梓《一梦缘》,述楚王华奎女朱凤德殉国事。共十六出,前曾陆续刊《时事月刊》文艺栏中。本社特请卢先生亲加整理,印书单行,为《民族诗坛专刊》之一。近代传奇作者如丁传靖、梁启超辈多不知律。此作发扬民族之精神,又系当家之作品。治文学者,案上不可无此书也。"⑤ 特别

① 庄一拂:《古典戏曲存目汇考》,上海古籍出版社1982年版,第1750页。
② 原载《华北日报》1948年4月23日"俗文学"周刊第43号,收入《俞平伯序跋集》,生活·读书·新知三联书店1986年版,第115页。
③ 凌景埏、谢伯阳编《全清散曲》(齐鲁书社1985年版)提及,未见传本。
④ 卢前:《楚凤烈传奇》卷首"例言",民国朴园巾箱本。
⑤ 《民族诗坛》第三辑,独立出版社,1938年7月。按:笔者尝查阅《时事月刊》第一年第一期至第十一期,亚洲文明协会发行,民国十年二月十五日至十二月十五日,未见刊《楚凤烈传奇》,未明何故。

值得注意的是"发扬民族精神"一语,不仅揭示了《楚凤烈传奇》的思想主题和时代意义,而且传达出抗日战争爆发后,一批传奇杂剧作家创作转变的重要信息。

李季伟《玉庵恨传奇》和《桴鼓记传奇》也是抗日战争时期传奇杂剧中的重要作品,二者均以历史人物和事件为题材,表现的却是抵御外侮、反对侵略的时代内容。关于《玉庵恨传奇》,庄一拂尝云:"玉庵恨,传奇。排印本。亦名《冲冠怒》,演陈圆圆事。作者在抗战时,执教昆明云南大学,以吴三桂开藩云南,另娶正妃,圆圆入道,称邢夫人。三藩平,连樯入官,名独不见于籍,以出家故也。李于云大附近商山寺,访得邢夫人之墓,盖圆圆殁在三桂之前,因而撰《冲冠怒》传奇,亦撷梅村诗意云。"① 《玉庵恨传奇》虽未获见,但由上引材料可知,此剧亦系借历史人物和事件反映日军侵华和中国人民抗日战争的作品,同样表现了强烈的时代精神。

《桴鼓记传奇》始作于1938年冬日,完成于1939年仲夏,时作者在云南大学任教。卷首有1939年中秋徐嘉瑞所作《介绍词》述作者及此剧情况云:"高腔的改革的尝试,是李季伟先生的一种新的庞大的工作。他是一个科学家,专门研究理化的,素来无其他的嗜好,欢喜作曲,不过他认为南北曲,已经是死了的东西,多做也无意义,所以他就创作高腔剧本,曾试作过一本,叫《玉庵恨传奇》,先交'中华戏剧界抗敌协会'用平剧在武汉上演,一时座为之满;后又在成都用高腔排演,更为精彩;于是同业竞争,托人介绍,请代再编他剧,以期利益均沾,所以才又编此《桴鼓记传奇》。"② 此剧首一出《前言》中,作者也自道身世和此剧创作情况云:"他是个科学家,并不是专门文学家,不过对于文学有相当兴会耳。是个热心爱国者,是个埋头苦干不求人知者,所以真名真姓都不愿意署出。因为他太迂了,只知埋头苦干,不会钻营,所以他所学的科学也无从发展,现在还是舌耕糊口四方。他是一个纯洁的学者,毫无嗜好,课馀无事,所以才利用其智慧,作此游戏文章,借以消遣耳。从前曾作过一剧,叫做《玉庵恨》,乃叙述吴三桂之误国,经'中华戏剧界抗敌协会'在汉排演,甚是精彩,唤起同胞的抗敌情绪非常高涨,后来该会又请他另编新剧,所以才有此剧。这剧比前剧更加精彩,更切合国情,所以敝社同人也拿来试演。如有不到之处,尚希观众诸君原谅,不吝赐教才好。"③ 由此不仅可知关于李季伟本人思想性格、《桴鼓记传奇》创作与主旨的许多重要情况,而且从另

① 庄一拂:《古典戏曲存目汇考》,上海古籍出版社1982年版,第1751页。
② 李季伟:《桴鼓记传奇》卷首,重庆石印本,1939年刊行。
③ 同上。

一角度说明了《玉庵恨传奇》借历史故事寄予抗日救国情怀的创作用意，由此也可以知晓作为爱国科学家的李季伟戏曲创作的鲜明特点。

《桴鼓记传奇》是一部以南宋梁红玉桴鼓助韩世忠杀敌卫国历史故事为题材的作品，歌颂卫国英雄，批判汉奸卖国，寄予作者忧时慨世的强烈爱国激情，借古讽今、批判现实的色彩非常浓厚，在剧中随处可见。卷首作者"缘起"中述此剧创作情况云："此剧本事，取材于梁夫人之桴鼓助战，故名曰桴鼓记。但略与正史有出入之处，盖欲借此以便于影射今日局势，形容汉奸龌龊丑态故也。"① 最后一部分即结十出《赘语》所写内容已与梁红玉、韩世忠抗敌故事无情节关联，而是从当时抗日战争的危急局势出发，直接揭示思想主题。先用两曲【南梆子】嘲讽汪精卫"卖国求荣廉耻丧，汉奸！硬把倭奴当父看"，"尸位乏良谋，闭口何人笑沐猴！有意热中当傀儡。村牛！婢膝奴颜事寇仇"。② 然后用【转调货郎儿】弹词一套，声讨日寇侵略罪行，讽刺伪满洲国儿皇帝溥仪，批判没有廉耻、认贼作父的汉奸，鼓舞同胞众志成城、同心御侮、共报国仇，极富宣传性和鼓动性，作品的主题也得到了最集中的体现。

孙为霆《太平爨三杂剧》即《断指生》《兰陵女》和《天国恨》三种，分别根据金和《秋蟪吟馆诗钞》中《断指生歌》《兰陵女儿行》二诗和李秀成被俘后自述而作，完成于1943年，时作者在重庆沙坪坝中央大学任教。卢前《太平爨序》云："吾友孙子雨廷，近有《太平爨》之作，以三剧分写侯度、陈义贞、李秀成事，为仙吕、双调、南吕三北套数以示前，且属一言。忆前与雨廷论交，弱岁前同侍霜厓先生于南雍，雨廷博闻强记，才情飙举，初不甚厝意于是。而此剧之成，乃在拔木破山，倒江翻海，血战玄黄，风雨如晦，二十年后如今日者，旨意之深，气势之隆，又非集之之徒所得而比肩者已。旅岁出桂林，读雨廷《巴山樵唱》，流丽绵密，以为小山、则明之伦。而《太平爨》者，振鬣长鸣，横天雕鹗，庶几乎宫、马矣。"③《断指生》据金和《断指生歌》而作，写江南滁郡侯度不畏强暴，在被先为太平军、后投降清朝成为江南提督的李昭寿断掉右手拇指的情况下，研墨和血，续写完文天祥《正气歌》的故事。《兰陵女》据金和《兰陵女儿行》而作，写阳羡总公后裔陈义贞智勇双全，在被总兵李永胜逼迫的情况下脱离险境的故事。《天国恨》据李秀成被俘后自述而作，写太平天国天京陷落后，忠王李秀成被清军俘获，曾国藩认为断不能赦，决心进呈供

① 李季伟：《桴鼓记传奇》卷首，重庆石印本，1939年刊行。
② 李季伟：《桴鼓记传奇》，重庆石印本，1939年刊行。
③ 孙为霆：《太平爨三杂剧》卷首，见《壶春乐府》，陕西师范大学1964年铅印线装本。

词并杀掉李秀成故事。这三种杂剧所写内容与日军侵华和抗日战争并无直接关联，但是从作者选取的战争题材和对战乱中种种人物事件的表现方式来看，可以认为，产生于抗日战争后期的《太平爨三杂剧》仍然带有鲜明的时代特点，浓郁的战争氛围对作者的生活状态和创作心态都发生了相当大的影响。

在抗日战争时期的传奇杂剧中，还有一种情况是以其他时代的事件和人物为寄托，间接表现日军侵华的历史事实和中国人民的抗日战争，表现对战争局面的关注，寄予民族振兴、国家强大、取得最后胜利的情怀。由云龙《幻缘记传奇》为作者六十寿辰时所作，刊行于1939年。剧写江宁书生刘凤文与穆骏长女玉清、次女邦媛姻缘故事。此剧与陈烺所作传奇《幻缘记》同名，所写故事也约略相似。第十六出《弹词》将作者六十年来所经历的事迹唱出，以自述经历的方式反映了其间发生的重大事件以及作者对这些社会变迁的感受，具有一定的认识价值，特别值得重视的是反映了当时中国人民正在进行的抗日战争，表现了抗敌爱国、振兴祖国、民族强大的情感，传达出时代的声音。比如："喊连天，说强寇的烽烟又起。得消息，心伤泪滴。……只盼的横磨十万强敌，指日复我太平，还我原疆地。自此皞皞人民，依旧得安居。……闻说道前方的将士多忠爱，似这般靖扫凶锋理应该。倘中华民国恢复毫无害，洽人心快哉！迓天庥大哉！好簪毫伸纸，详记共和的中兴代。"①

管义华《江南燕》，仅见《边警》《投军》二出，写东海滨徐旭力大如虎，为非作歹，不务正业，人送东山虎诨号。后来啸聚游民，占城夺地，抛兵买马，又约海上流寇，水陆并进，大举内犯。一书生见寇已陷城，纵火屠杀，感于国家危亡，自身不幸，愤而投江，准备自尽，经众人解劝，明白天下兴亡，匹夫有责道理，大家决定前去从军，杀敌立功，重造江山。结合当时中国人民正在进行的抗日战争来看待此剧，非常明显，作者是借这一故事控诉日寇的侵略罪行，鼓舞民众同仇敌忾，奋起抗日，保卫国家。作者创作此剧的强烈现实感和爱国激情也清晰可见。剧中表现侵略者的罪恶云："我一路行来，只见一片焦土，四民流离，不想我锦绣河山，只被流寇弄得是，绣江山只落得满目焦尧，猛可的一炬咸阳，万姓嗥啕，剩下些荒烟蔓草，望江南有几处完巢？"结尾点明主题，也是号召："（小生）大好河山付劫灰，（净末）从军万里起风雷。（付丑）男儿得遂平生愿，（同）不斩楼兰誓不回。"庄一拂尝云："江南燕，传奇。《大成曲刊》本。演东山

① 由云龙：《幻缘记》，1939年铅印本。

虎徐旭作乱事。影射倭寇，盖有感而作。"① 可见此剧是以虚构故事的方式反映日军侵华和中国人民抗日战争，管义华这位传统文人在抗日战争时期的思想变化和戏曲创作反映了具有普遍意义的时代精神。

顾随所作编为《苦水作剧三种》，1937 年刊行，包括杂剧三种及附录一种，即《垂老禅僧再出家》《祝英台身化蝶》《马郎妇坐化金沙滩》，及《飞将军百战不封侯》。另有杂剧《陟山观海游春记》（尝作为《苦水作剧二集》，1945 年刊行）和早年所作杂剧《馋秀才》。《馋秀才》，初作于 1933 年冬，1941 年 10 月写定。剧写河南汴梁人赵伯兴，自幼家境富裕，贪图口腹之欲，学会烹调之能。成人之后，文不成武不就，坐吃山空，人称馋秀才，流落至弥陀寺中，以教村学为生。适县令因厨师不堪忍受挑剔而离去，吃饭无味，令皂隶张千、李万外出另寻一烹调高手，遍寻不获。不空和尚悯二人之苦，举荐赵伯兴，且带二公差前往拜访。赵伯兴不为所动，情愿忍受饥寒困书囊，不愿入厨房伺候他人。赵伯兴以此明志，表明秀才的脾气：也使不着哀求，也用不得强。

关于顾随剧作，叶嘉莹曾说过："我以为先生之最大的成就是使得中国旧传统之剧曲在内容方面有了一个崭新的突破，那就是使剧曲在搬演娱人的表面性能以外，平添了一种引人思索的哲理之象喻的意味。"又指出："而先生之所写则是并非仅为供搬演之戏剧，而更为供阅读之戏剧，其目的并不在于搬演一个故事，而是要借用搬演故事之剧曲，来表达出对于人生之某种理念或理想。这种写作态度，无疑的曾受有西方文学很大的影响。"② 剧中的故事与人物确是以象征、隐喻等方式寄托着作者的人生经验与感慨，流露出作者的人生态度和理想。

王季烈《人兽鉴传奇》实由八个单出短剧构成，即《原人》《著书》《解愠》《说法》《救世》《去私》《劝善》和《大同》，与唐文治《茹经劝善小说》合刊。唐文治《〈人兽鉴〉弁言》中有云："而民生之历劫运，乃靡有已时，惨乎痛乎！今君九兄《人兽鉴》之作，其挽回劫运之苦心乎？昔刘蕺山先生作《人谱》，其门人张考夫先生，复作《近代见闻录》，以羽翼之。君九兄此书，其体例虽与《人谱》略异，而其救世苦心则一也。深愿家置一编，庶几出禽门而进人门，由人门而进圣门已夫。"③ 李廷燮所作跋亦云："《人兽鉴》传奇，谱词佳妙，不愧为曲坛祭酒。……以匡正人心，

① 庄一拂：《古典戏曲存目汇考》，上海古籍出版社 1982 年版，第 1752 页。
② 叶嘉莹：《纪念我的老师清河顾随羡季先生》，见《顾随文集》，上海古籍出版社 1986 年版，"附录"，第 804 页。
③ 唐文治、王君九：《茹经劝善小说　人兽鉴传奇谱合刊本》卷首，上海正俗曲社，1949 年。

挽救时艰为旨，寓意深远，有功世道。"① 可知王季烈所撰戏曲，并非游戏笔墨，确有拯救世道人心之深意存焉，而以曲学家撰作传奇，有鲜明特色，曲律精赡、文辞雅妙，着眼时势，用意深远。虽是作于抗日战争胜利之后，表现和思考的却是与第二次世界大战密切相关的更加深刻的人类前途和世界出路问题。

第一出《原人》揭示全剧主旨道："圣贤菩心思救世，阐明宗教止杀机。中国有老子宣尼，印度迤西有释迦耶稣相继起。这四家教规，因地以制宜，劝人为善初无异。自然学兴，宗教替，战争多，杀运启。欲免世界末日，宜求诸人兽鉴里。"又云："人生须要求真理，参透天人秘。动物总求生，好杀违天意。劝世人读此书，快把良心洗。"② 末一出《大同》阐明主张，深化主题。作者借孔子之口说道："历代明王，宗余以治天下，遂使洙泗之泽，源远流长，阙里宫墙，依然美富。不料近数十年，人心忽变，旧说尽翻，薄尧舜而尊跖徒，非孝悌而好犯上。以致天灾人祸，遍于九州，邪说暴行，毒流万古。"又借耶稣之口说："今日人心之堕落，非由各宗教家立论之不周至，而由于世人之不信宗教。所以不信宗教，则由于科学发达，人人过信唯物论，人生于世，只图目前肉体之快乐，而不计将来心地之光明，以致无恶不作，人兽无别。"末扮耶稣与外扮老聃又议论道："（末）你们想，中国的秦始皇，蒙古的元太祖，欧洲的拿破仑，何尝不所向无敌，盛极一时？然或数十年而亡，或数年而亡，未有百年不敝者。乃今之好为穷兵黩武者，犹不自悟，真愚蠢之极矣。（外）此愚蠢之病，非起于世界各国之人民也。今世界各国之政权，大半落于好战者之手，人民虽欲不战而不可得。且一国备战，则各国随之，于战祸一触即发。还请如来思一永久弭兵之法。"③ 凡此均可见作者对当时世界局势的看法，创作此剧的深意亦反映在其中。

(三) 戏曲体制的适度变革与努力坚守

乾隆末年以降的传奇杂剧，已无可避免、不可挽回地走向了渐趋式微萧条的道路，而且随着时间的推移，这种趋势渐如江河之日下，一泻千里，不可逆转。但是，在具有长久生命力与深厚生存土壤的传统戏曲形式真正走向终结的时候，传奇杂剧并没有立即表现出全面萧索与整体枯萎的景象，也并没有表现得迅速地一泻千里，溃不成军；而是仍然在其生命历程的最

① 唐文治、王君九：《茹经劝善小说 人兽鉴传奇谱合刊本》卷首，上海正俗曲社，1949年。
② 唐文治、王君九：《茹经劝善小说 人兽鉴传奇谱合刊本》，上海正俗曲社，1949年。
③ 同上。

后时刻，以自己独特的方式展示其思想与艺术的力量，昭示着其存在的当代价值与历史意义。这就是从光绪二十八年（1902）伴随着"小说界革命"的理论倡导开始出现的传奇杂剧创作高潮的迅速出现和短暂持续。这一时期虽然较为短暂，却是近现代以来传奇杂剧发展历程中最繁荣、最辉煌的时期，也最为典型地表现了近代传奇杂剧以发展变化、寻求创新为内核的时代特征。这是传奇杂剧迅速崛起、高度发展、影响广泛深远的时期，这也是继康熙年间的"南洪北孔"之后传奇杂剧的又一次也是最后一次高度繁荣和迅速发展。

到了1920年，以五四运动为主要标志的新文学、新文化运动强势兴起之后，传奇杂剧在经过了此前近二十年的繁荣发展之后，随着戏剧、文学与思想文化多方面条件的重大变化、多种因素的深刻制约，已不可避免地进入了一个巨大的低谷阶段。这个空前深广空旷的低谷，昭示着传奇杂剧这一源远流长的传统戏曲形式，在五四新文化运动兴起之后，不能不迅速走向式微萧索直至最终消亡的历史命运。这种变迁的基本趋势就是传统戏曲、传统文学乃至传统文化逐渐失去了自存的空间，它们赖以生存的文化土壤日益贫瘠，它们自身的生命也逐渐耗尽。戏曲与文学内部和外部发生的种种重大变化，迫使传奇杂剧再也无法保持兴盛的局面，甚至无法维持本已相当微弱的生命，不能不走向终结直至消亡的道路。

在戏曲体制和文体形式上，这最后阶段的传奇杂剧主要表现出两种倾向，一方面，继续对传统的相对固定的传奇杂剧体制进行改造和突破，以求实现更大的创作自由，促使原有体制规范进一步消解；另一方面，也是更具有戏曲史和文化史意味的一个方面，就是出现了更多的自觉遵循旧有体制、坚决谨守原有戏曲规矩的作品。这些为数不少的传奇杂剧作品，在形式和内容上都表现出有意维护原有习惯、故意抵制新变革的倾向，体现出明显的与当时整体的戏剧、文学与文化趋势格格不入甚至背道而驰的价值取向。

抗日战争时期的传奇杂剧就是在这样的戏曲史、文化史背景下产生和发展的，也自然带有这一时期某些重要的时代特征。值得注意的是，抗日战争时期的传奇杂剧作家一方面适度地变革传统戏曲体制和其他创作习惯，一方面对传统戏曲体制进行着有意的维护与坚守，或者准确地说，他们是以适度变革的方式执着地坚守着传奇杂剧的原有体制和创作习惯。这种创作选择不仅仅是一种艺术处理方式和戏曲手段，而是在表明一种具有重要戏曲史意义和文化史价值的创作态度与文化姿态，这种创作留下的思想艺术经验也是意味深长的。

常任侠《田横岛杂剧》采取的单折体制、对元杂剧体制习惯的突破，表现出来的鲜明的悲愤慷慨、高亢激昂的风格，都表明作者融合案头之曲与场上之曲、协调戏曲文学性与表演性的努力。这种努力发生于传奇杂剧真正走向衰微的历史时刻，益发显示出特别重要的戏曲史意义。常任侠回忆老师吴梅和自己的戏曲创作时尝说：''吴师对我独厚，所呈作业，必为点校，因之除写散曲之外，又写散套多篇，《田横岛》《鼓盆歌》《祝梁怨》杂剧数种。1949 年自印度归国之后，结习未除，又写《妈列带子访太阳》一剧，无人为之校点，不能传之鼓笛。旧生王惕，欲为演唱，今亦未成。回念师恩，勤心讲授，安得重起问之！''① 由于常任侠所作戏曲多经老师吴梅指点校正，遂使之具有突出的舞台性特点，能够适应舞台演出的要求，而不同于当时许多戏曲家的案头之作。

关于常任侠的戏剧创作，有论者说：''先生对戏剧也有着深切的爱好。他不仅参加剧社，导演剧目，而且粉墨登场。在戏剧创作方面，先生曾作过多方面的探索，取得了多方面的成就：其中有杂剧《鼓盆歌》（已佚）以及《田横岛》《祝梁怨》《妈勒带子访太阳》，独幕话剧《后方医院》，歌剧《亚细亚之黎明》《木兰从军》，诗剧《海滨吹笛人》，音乐剧《龙宫牧笛》，电影纪录片脚本（长诗）《伟大的祖国》等。''② 又有云：''常任侠先生对古典文学与诗词均有很高的造诣，毕生以诗述怀，歌颂光明，鞭挞黑暗。其新体诗集有《毋忘草》《收获期》《蒙古调》等。所作南北曲集有《祝梁怨》《田横岛》《鼓盆歌》《妈勒传》等；其中，《祝梁怨》于 1935 年 9 月由南京永祥印书馆出版。东京帝大文学部盐谷节山教授翻阅了《祝梁怨》之后，大加赞赏，称之为'可与关汉卿的作品相媲美'。''③ 在传奇杂剧走向式微之际，像常任侠这样既是本色当行的传奇杂剧作家又是话剧音乐剧作家、既擅长旧文学家又熟稔新文学的作家是难能可贵的，他的创作也真实地反映了新旧文学的内在关联和外部关系。

《太平爨三杂剧》每剧均仅一折，孙为霆自序云：''近作杂剧三种，曰《断指生》、曰《兰陵女》、曰《天国恨》，皆演太平天国时兵间之事，以《太平爨》名之。幼读清咸同间各家诗文集、笔记，尝怪清军将领拥兵扰

① 常任侠：《生命的历程·南京求学·记吴梅师》，见郭淑芬、常法韫、沈宁编《常任侠文集》（第六卷），安徽教育出版社 2002 年版，第 23—24 页。

② 郭淑芬、常法韫、沈宁：《一瓣心香》，见郭淑芬、常法韫、沈宁编《常任侠文集》（第六卷），安徽教育出版社 2002 年版，第 606—607 页。

③ 郭淑芬、常法韫、沈宁编：《常任侠文集》第一卷卷首"作者生平"，安徽教育出版社 2002 年版。按：据笔者所见《祝梁怨杂剧》原刊本所署时间，其刊行当系 1935 年 10 月，而非 9 月。此文中所述时间不确。

民,杀人劫货,所在多有,较之太平军将领如忠王、英王者深得民心,不可同日语。及侍霜厓师南雍,方治南北曲,广求剧材,偶言于师,师命先据金和《兰陵女儿行》试为北剧。适友教他方,因循未就。辗转主省校事,旧学亦浸废矣。今时隔廿载,课曲沙坪,勉继吾师志业。忽忆往事,乃以数日之暇,草成此稿。选套倚声,恪守元人成法;取材则本秋蟪吟馆诗与忠王供词,而旨在褒正砭邪,廉顽立懦,不作寻常风月语也。所以为三折者,期于一夕演完。当此旧乐衰沉之际,为便于搬演,情节安排、排场布置与脚色分配,无一不取苟简,识者自能谅之。惟已不及就吾师之指正为可恸耳。"① 作为吴梅弟子、本色当行的戏曲家,孙为霆考虑的一方面是"旧乐衰沉"的难堪局面,一方面又关注戏曲"便于搬演"的舞台性特点,因此,只得在多个方面均采取"苟简"的方式。这种创作态度将既要尽力护持和坚守杂剧传统,又不能不对原有体制进行若干变通改造的情形表达得相当充分。这种创作心态和艺术处理方式在抗日战争时期的传奇杂剧中颇有代表性,也反映了清乾隆末年以降尤其是"五四"新文化运动兴起之后传奇杂剧的普遍处境和共同际遇。

卢前《楚凤烈传奇》凡十六出,篇幅较短,已与典范的明代文人传奇体制相异;与同时期的传奇相较,属最为常见的中等长度的作品,与当时传奇创作的总体倾向相同。与此同时,作品也表现出执着护卫传奇原有体制规范的倾向。卢前尝说:"《楚凤烈》全部用南曲。"② 又说:"作者自信颇守曲律,不似近贤,墨脱陈式,不问腔格者。惟第六出记献忠、自成之叛,在【雁过沙】后用【江头金桂调】加快板唱,似有未安,然于剧情尚无不合,故仍之。"③ 此语中有两点尤可注意:全部用南曲并尽可能谨守曲律,偶有未合,亦是内容所需,表明作者对曲律极为熟稔与重视;当时创作传奇杂剧不守曲律、不遵曲谱者大有人在,此剧之作有昭示正轨、不同流俗之意。

《楚凤烈传奇》是夙好北词的卢前作南曲传奇的尝试,这种努力既表明严守旧制、延续传统的强烈愿望,又反映了不能不寻求创新、变革传统的历史必然。这种努力在传奇杂剧已经日益走向衰微的情况下,显得非常难得。另外,由于剧情和搬演的需要,也对典范的传奇体制进行了明显的改造,如出数再不是二十或四十出,仅为十六出;严守曲律,其中亦略有变通;全部用南曲,亦有略变腔格之处;因为作者特别长于杂剧,在创作传

① 孙为霆:《太平曩三杂剧》卷首,见《壶春乐府》,陕西师范大学1964年铅印线装本。
② 卢前:《楚凤烈传奇》卷首"例言",民国朴园巾箱本。
③ 同上。

奇时，也参以北艺，以使作品保持北杂剧质朴本色的风格特征。作为一位杰出的学者型戏曲家，卢前创作此剧时在这两方面的努力都是颇有意味的，它既表明严守传统、延续传统的强烈愿望，也反映了传奇杂剧发展到这一时期不能不做出种种变革的必然趋势。

顾随《馋秀才》之后有民国三十年十月（1941年10月）所作跋一篇，对了解此剧的写作过程、认识顾随的戏剧创作和戏剧史观颇有价值。中有云："右《馋秀才》杂剧，是二十二年冬间开始练习剧作时所写。当时只成曲词两折，便因事搁笔。其楔子及宾白，乃昨夕整理誊清时所补也。明人为杂剧，在曲文之自然本色上观之，自不如元代诸家。《盛明杂剧》中所收诸作，或只作一折，或延至四折以上，甚或用南曲填词；又若四折，不限定同一角色唱，一折中歌者亦不限定只一角色，间或两人或两人以上合唱。余曩者颇不然之，以为破坏元人杂剧之成格。及今思之，则以上种种，在创作及搬演上皆可谓之进步。余之不然，可谓狃于成见而不思矣。又吾国戏剧即不为大团圆，亦必有结果。今余此作，虽曰偷懒，不为四折，既无所谓团圆，亦无所谓结果，而以不了了之，庶几翻新之意云。"① 可见顾随也是从杂剧传统体制规范的意义上思考自己所作《馋秀才》的特点，尤其是对于杂剧四折一楔子体式的创新变革。这种思考一方面是基于新文学兴起挤压旧戏曲的局面，另一方面也是基于对元明杂剧之区别与优劣的考量。

关于顾随剧作，顾随弟子叶嘉莹尝说："故于《苦水诗存》刊出以后，先生之诗作又逐渐减少，乃转而致力于戏曲，两年后（一九三六）遂刊出《苦水作剧三种》，共收《垂老禅僧再出家》《祝英台身化蝶》《马郎妇坐化金沙滩》杂剧三种及附录《飞将军百战不封侯》杂剧一种。先生既素以词名，故其剧作在当日并未引起广大读者之注意。然而先生在杂剧方面之成就，则实不在其词作之下。原来先生在发表此一剧集之前，对杂剧之写作亦曾有致力练习之过程。盖早在一九三三年间，先生即曾写有《馋秀才》之二折杂剧一种，其后于一九四一年始将此剧发表于《辛巳文录初集》之中，并附有跋文一篇，对写作之经过曾经有所叙述，自云此剧系一九三三年冬'开始练习剧作时所写'。其后自一九四二年开始，先生又致力于另一杂剧《游春记》之写作，此剧共分二本，每本四折外更于开端之处各加《楔子》，为先生所写之杂剧中最长之一种，迄一九四五年始正式完稿，刊为《苦水作剧第二集》。"②

① 叶嘉莹辑：《苦水作剧》，台北桂冠图书股份有限公司1992年版，"附录"，第149—150页。
② 叶嘉莹：《纪念我的老师清河顾随羡季先生》，见《顾随文集》，上海古籍出版社1986年版，"附录"，第786—787页。

从戏剧形式上看，顾随的杂剧在延续传承传统杂剧体制习惯和根据己作的题材内容需要进行适当变革创新之间，也有过细致的思考并进行了有益的尝试。顾随尝说过："杂剧何必定是四折？余之仿作，亦殆所谓由之而不知其道者也。"① 可见其对于戏剧体式的理解，特别是对杂剧传统体制的认识。但是，《苦水作剧三种》仍遵元杂剧体制，三种均为四折加楔子，附录《飞将军百战不封侯》四折，均为元杂剧正格。《陟山观海游春记》则有所变化，采用上下两卷，各四折一楔子，共八折二楔子的形式，等于将元杂剧的标准体制扩大了一倍，依然可见元杂剧的影响。唯有早年所作之《馋秀才》为二折一楔子，似是将元杂剧的标准体制缩短了一半。就总体倾向性和基本情形而言，顾随的杂剧从形式上看有向传统戏曲体制复归的意味，也透露出当时的文人心态和创作风气。

关于《桴鼓记传奇》的形式与特点，李季伟"缘起"中云："此剧专为川剧高腔而作（另改订有平剧脚本，尚未付印），故所用曲牌，概以高腔中习用者为主，并未受南北曲套数之限，词曲家固不免有非驴非马之诮，然而即今以套数曲调而论，试问其能完全歌唱者，又有几人哉！故与其作具文之装饰品，毋宁取适用之为愈也！此点想亦为读者所共谅，而为歌者所乐取也。"② 从唱词可以看到，此剧已经不完全是严格的曲牌联套体，而是将以往南北曲中的曲牌与花部戏曲中的板腔体结合起来，交替使用，大段唱词多采用整齐的七字句或十字句形式。徐喜瑞《介绍词》评论此剧的特点云："此剧参考正史稗史而成，是一部渊博浩瀚的大作品，他有三个特点：一、溶化在现实里面，这虽然是一部历史剧，他所反映的是现在，所暗示的是现在，所讽刺赞美的，也是现在。二、场面伟大，内容复杂，但条理非常清楚，一般人都能很容易地把它综合起来得一个很明了的印象。三、对话特别的多，而唱词较少，这是一种新的尝试和创作，因为旧剧太重唱工，说白简单，不能收宣传之效；而新剧对白又与大众习惯不同，亦不能深入民众。"③ 可见此剧对传统戏曲创作习惯的延续和根据时势需要做出的有意识的调整，在变革与创新之间做出的选择是稳健而有戏曲史意味的。

从抗日战争时期的传奇杂剧中，可以分明感受到戏曲家创作空间的渐趋狭小、传统戏曲生存的艰难，这就是那批戏曲家真实的创作情景；他们

① 顾随：《飞将军百战不封侯》，见叶嘉莹辑《苦水作剧》，台北桂冠图书股份有限公司1992年版，"跋"，第88页。

② 李季伟：《桴鼓记传奇》卷首，重庆石印本，1939年刊行。

③ 同上。

对传奇杂剧体制规范等一系列创作习惯的护持与坚守是出于对戏曲传统的执着维护，他们对传奇杂剧旧有体制的适当改变是为了使传统戏曲获得些许新的生命力。延续传统与变革创新、传统戏曲与新文化以及新文学之间的矛盾冲突、复杂关联等重大问题在抗日战争时期的传奇杂剧中也得到了深刻的反映。

（四）结语

在日本军国主义者野蛮侵华、中华民族面临生死存亡的考验而奋起抗战、中国新文学迅速崛起并逐渐迎来抗战文学高潮的背景下，早已走在式微消亡之路上的传奇杂剧出现了最后一次短暂却有力的创作热潮。传奇杂剧这种最传统的戏曲形式与当时最紧迫的救亡主题实现了一次有深度的遇合。这次遇合既是一批戏曲家的有意为之，是中国戏曲家爱国传统与入世情怀的一次集中展现，又是一种时代变迁中的历史必然，是传奇杂剧乃至中国传统戏曲在民族危难之际的必然选择，从而使传奇杂剧获得了一次彰显自己现代价值和时代意义的机会。这种创作现象和这些戏曲创作所昭示的，不仅仅是一种突出的戏曲史、文学史意义，而且是一种深挚强大的文化史意义。

抗日战争时期的传奇杂剧已经构成了民族危难之中、新旧文学交替之际的一个值得注意的创作现象。这个现象虽然场面并不壮观，声势也并不显赫，也从未引起新旧戏曲史家和文学史家的注意，却是一个有价值的戏曲史、文学史存在，并以其独特的方式表现出一种精神思想和文体形态的深度，留下了意味深长的经验和教训。

抗日战争时期的传奇杂剧以戏剧化方式从多个角度反映了中华民族面临的空前危机，表现了中国人民掀起的悲壮的抗日战争战争的某些侧面，传达出这个不屈民族抗敌御侮的时代主题与民族精神。其中的一些作品表现出明显的以戏纪实、以剧述史的严谨作风，从而使之获得了明显的剧史价值。这些传奇杂剧的基本精神与当时迅速崛起的新旧各体抗战新文学是一致的。这种一致性这对于方兴未艾的新文学来说可能是无足轻重的，但对于传奇杂剧来说却至关重要，它是作为旧体文学的传奇杂剧最后一次对时代主题和民族精神的集中展现，此后它就彻底淡出了文坛直至淹没在古今文学转换的巨大变革潮流之中。

抗日战争时期的传奇杂剧在体制上一方面表现出对于传统体制的适度改变和有意创新，另一方面表现出对于传统体制的有意护持甚至执着坚守，这实际上是以一种适度变革的方式努力实现延续传统戏曲的愿望。这种文

化姿态是基于对传统戏曲和当时文化趋势的深切体认做出的有意选择，对于最后阶段的传奇杂剧来说是有特殊意义的，是传奇杂剧对自己价值的最后一次体认和坚守。这种创作选择和文化情怀在国家危难、民族危机的特殊背景下益发显示出超越一般戏曲史和文学史的广泛的文化价值。

抗日战争时期传奇杂剧的短暂兴盛，是继20世纪初出现的传奇杂剧兴盛局面之后的又一次，这也是传奇杂剧长久发展历程中的最后一次。但是非常明显，其规模和影响已远不如前，这种每况愈下的情状也仿佛昭示着传奇杂剧的最后命运。抗日战争时期的传奇杂剧是这一传统戏曲样式的最后呐喊与坚守。在这最后一声民族精神的呐喊和文化传统的坚守之后，作为传统文学形式的传奇杂剧就彻底走向了消亡，并在以新文学为主体甚至新文学独占的戏剧史和文学史中永远地消失了。

参考文献

一、戏曲集、文集类

[1] 阿英. 反美华工禁约文学集［M］. 北京：中华书局，1960.
[2] 阿英. 庚子事变文学集［M］. 北京：中华书局，1959.
[3] 阿英. 甲午中日战争文学集［M］. 北京：中华书局，1958.
[4] 阿英. 晚清文学丛钞·传奇杂剧卷［M］. 北京：中华书局，1962.
[5] 阿英. 晚清文学丛钞·说唱文学卷［M］. 北京：中华书局，1960.
[6] 阿英. 鸦片战争文学集［M］. 北京：中华书局，1957.
[7] 阿英. 中法战争文学集［M］. 北京：中华书局，1957.
[8] 北京大学图书馆. 不登大雅文库珍本戏曲丛刊［M］. 北京：学苑出版社，2003.
[9] 蔡莹. 昧逸遗稿［M］. 小安乐窝墨版油印本，1955.
[10] 高铦，谷文娟.《觉民》月刊整理重排本［M］. 北京：社会科学文献出版社，1996.
[11] 顾随. 顾随文集［M］. 上海：上海古籍出版社，1986.
[12] 顾随. 苦水作剧［M］. 叶嘉莹，辑. 台北：桂冠图书股份有限公司，1992.
[13] 顾随. 顾随全集［M］. 石家庄：河北教育出版社，2000.
[14] 顾随. 顾随全集［M］. 石家庄：河北教育出版社，2014.
[15] 关德栋，车锡伦. 聊斋志异戏曲集［M］. 上海：上海古籍出版社，1983.
[16] 郭则沄. 红楼真梦传奇［M］. 石印本，1942.
[17] 郭则沄. 红楼真梦［M］. 华云，点校. 北京：北京大学出版社，1988.
[18] 洪炳文. 温州文献丛书·洪炳文集［M］. 沈不沉，编. 上海：上海社会科学院出版社，2004.
[19] 华玮. 明清妇女戏曲集［M］. 台北："中央研究院"中国文哲研究所，2003.

[20] 黄仕忠. 明清孤本稀见戏曲汇刊［M］. 桂林：广西师范大学出版社，2014.
[21] 黄仕忠，金文京，乔秀岩. 日本所藏稀见中国戏曲文献丛刊：第一辑［M］. 桂林：广西师范大学出版社，2006.
[22] 梁启超. 饮冰室合集［M］. 北京：中华书局，1989.
[23] 林葆恒. 词综补遗［M］. 张璋，整理. 上海：上海古籍出版社，2005.
[24] 凌景埏，谢伯阳. 全清散曲［M］. 济南：齐鲁书社，2006.
[25] 卢叔度. 我佛山人文集［M］. 广州：花城出版社，1989.
[26] 王文濡. 南社小说集［M］. 上海：上海文明书局，1917.
[27] 阮式. 阮烈士遗集［M］. 铅印本，1913.
[28] 孙为霆. 壶春乐府［M］. 铅印本. 西安：陕西师范大学，1964.
[29] 陈栩. 文艺丛编：1—5［M］. 上海：家庭工业社，1921—1922.
[30] 陈栩. 文苑导游录［M］. 上海：上海时还书局，1936.
[31] 陈栩. 栩园丛稿［M］. 周之盛，编辑. 上海：上海著易堂印书局，1927.
[32] 薛正兴. 李伯元全集［M］. 南京：江苏古籍出版社，1997.
[33] 吴梅. 吴梅全集［M］. 王卫民，编校. 石家庄：河北教育出版社，2002.
[34] 吴宓. 吴宓诗集［M］. 上海：中华书局，1935.
[35] 吴宓. 吴宓诗集［M］. 吴学昭，整理. 北京：商务印书馆，2004.
[36] 吴宓. 吴宓诗话［M］. 吴学昭，整理. 北京：商务印书馆，2005.
[37] 吴书荫. 绥中吴氏藏钞本稿本戏曲丛刊［M］. 北京：学苑出版社，2004.
[38] 杨家骆. 霜厓三剧及歌谱［M］. 台北：鼎文书局，1972.
[39] 殷梦霞. 郑振铎藏古吴莲勺庐钞本戏曲百种［M］. 北京：国家图书馆出版社，2009.
[40] 俞为民，孙蓉蓉. 历代曲论汇编：近代编［M］. 合肥：黄山书社，2009.
[41] 张庚，黄菊盛. 中国近代文学大系：戏剧集［M］. 上海：上海书店，1995.
[42] 郑振铎. 清人杂剧二集［M］. 长乐郑氏刊行，1934.
[43] 郑振铎. 清人杂剧初二集合订本［M］. 香港：龙门书店，1969.
[44] 中国国民党中央委员会. 叶楚伧先生文集［M］. 台北：中国国民党党史委员会，1983.
[45] 庄增明. 庄一拂诗词曲文遗稿［M］. 嘉兴：嘉兴市图书馆印行，2007.
[46] 邹颖文. 李景康先生百壶仙馆藏故旧书画函牍［M］. 香港：中文大学出版社，2009.

二、论著类

[1] 阿英. 阿英文集 [M]. 香港：生活·读书·新知三联书店，1979.
[2] 阿英. 晚清文学丛钞·小说戏曲研究卷 [M]. 北京：中华书局，1960.
[3] 阿英. 晚清文艺报刊述略 [M]. 上海：古典文学出版社，1958.
[4] 阿英. 小说闲谈四种 [M]. 上海：上海古籍出版社，1985.
[5] 北京市艺术研究所，上海艺术研究所. 中国京剧史 [M]. 北京：中国戏剧出版社 1999.
[6] 蔡孟珍. 近代曲学二家研究：吴梅、王季烈 [M]. 台北：台湾学生书局，1992.
[7] 蔡毅. 中国古典戏曲序跋汇编 [M]. 济南：齐鲁书社，1989.
[8] 蔡莹. 元剧联套述例 [M]. 上海：商务印书馆，1933.
[9] 陈大康. 中国近代小说编年 [M]. 上海：华东师范大学出版社，2002.
[10] 陈大康. 中国近代小说编年史 [M]. 北京：人民文学出版社，2014.
[11] 陈白尘，董健. 中国现代戏剧史稿 [M]. 北京：中国戏剧出版社，1989.
[12] 陈芳. 花部与雅部 [M]. 台北：国家出版社，2007.
[13] 陈芳. 乾隆时期北京剧坛研究 [M]. 北京：文化艺术出版社，2001.
[14] 陈芳. 清代戏曲研究五题 [M]. 台北：里仁书局，2002.
[15] 陈芳. 晚清古典戏剧的历史意义 [M]. 台北：台湾学生书局，1988.
[16] 陈龙. 中国近代通俗戏剧 [M]. 台北：东大图书股份有限公司，2002.
[17] 陈无我. 老上海三十年见闻录 [M]. 上海：上海书店出版社，1997.
[18] 程华平. 明清传奇编年史稿 [M]. 济南：齐鲁书社，2008.
[19] 邓长风. 明清戏曲家考略 [M]. 上海：上海古籍出版社，1994.
[20] 邓长风. 明清戏曲家考略续编 [M]. 上海：上海古籍出版社，1997.
[21] 邓长风. 明清戏曲家考略三编 [M]. 上海：上海古籍出版社，1999.
[22] 邓长风. 明清戏曲家考略全编 [M]. 上海：上海古籍出版社，2009.
[23] 丁淑梅. 清代禁毁戏曲史料编年 [M]. 成都：四川大学出版社，2010.
[24] 方汉奇. 中国近代报刊史 [M]. 太原：山西教育出版社，2012.
[25] 福建省戏曲研究所. 福建戏史录 [M]. 林庆熙，郑清水，刘湘如，编注. 福州：福建人民出版社，1983.
[26] 戈公振. 中国报学史 [M]. 台北：台湾学生书局，1982.
[27] 戈公振. 中国报学史：插图整理本 [M]. 上海：上海古籍出版社，2003.
[28] 顾乐真. 广西戏剧史论稿 [M]. 北京：中国戏剧出版社，2002.

[29] 郭英德. 明清传奇史［M］. 北京：人民文学出版社，2012.
[30] 郭英德. 明清传奇戏曲文体研究［M］. 北京：商务印书馆，2004.
[31] 郭英德. 明清文人传奇研究［M］. 北京：北京师范大学出版社，2001.
[32] 郭真义，郑海麟. 黄遵宪题批日本汉籍［M］. 北京：中华书局，2009.
[33] 华玮. 明清妇女之戏曲创作与批评［M］. 台北："中央研究院"中国文哲研究所，2003.
[34] 黄霖. 近代文学批评史［M］. 上海：上海古籍出版社，1993.
[35] 黄仕忠. 戏曲文献研究丛稿［M］. 台北：国家出版社，2006.
[36] 黄仕忠. 日本所藏中国戏曲文献研究［M］. 北京：高等教育出版社，2011.
[37] 贾志刚. 中国近代戏曲史［M］. 北京：文化艺术出版社，2011.
[38] 蒋瑞藻. 小说考证［M］. 上海：上海古籍出版社，1984.
[39] 康保成. 中国近代戏剧形式论［M］. 桂林：漓江出版社，1991.
[40] 李锡奇. 南亭回忆录［M］. 据原钞本复印本，未署出版单位与时间。
[41] 李占鹏. 20世纪发现戏曲文献及其整理研究论著综录［M］. 北京：人民出版社，2013.
[42] 李占鹏. 中国戏曲文献文学史论［M］. 北京：中国社会科学出版社，2010.
[43] 梁启超. 清代学术概论［M］. 上海：上海古籍出版社，1998.
[44] 梁启超. 饮冰室诗话［M］. 台北：广文书局影印本，1997.
[45] 梁启超. 饮冰室诗话［M］. 舒芜，校点. 北京：人民文学出版社，1959.
[46] 梁淑安. 南社戏剧志［M］. 北京：社会科学文献出版社，2008.
[47] 廖奔，刘彦君. 中国戏曲发展史［M］. 北京：中国戏剧出版社，2013.
[48] 林幸慧. 从申报戏曲广告看上海京剧发展［M］. 台北：里仁书局，2008.
[49] 卢冀野. 中国戏剧概论［M］. 上海：世界书局，1944.
[50] 卢前. 明清戏曲史［M］. 上海：商务印书馆，1935.
[51] 苗怀明. 二十世纪戏曲文献学述略［M］. 北京：中华书局，2005.
[52] 钱基博. 现代中国文学史［M］. 长沙：岳麓社，1986.
[53] 钱钟书. 七缀集［M］. 上海：上海古籍出版社，1985.
[54] 青木正儿. 中国近世戏曲史［M］. 王古鲁，译. 北京：中华书局，2010.
[55] 任中敏. 新曲苑［M］. 上海：中华书局，1940.
[56] 芮和师，范伯群，郑学弢，等. 鸳鸯蝴蝶派文学资料［M］. 福州：福

建人民出版社，1984.
[57] 汪超宏. 明清曲家考 [M]. 北京：中国社会科学出版社，2006.
[58] 田本相. 中国现代比较戏剧史 [M]. 北京：文化艺术出版社，1993.
[59] 王国维. 宋元戏曲史 [M]. 上海：上海古籍出版社，1998.
[60] 王国维. 王国维戏曲论文集 [M]. 北京：中国戏剧出版社，1984.
[61] 王汉民，刘奇玉. 清代戏曲史编年 [M]. 成都：巴蜀书社，2008.
[62] 王立兴. 中国近代文学考论 [M]. 南京：南京大学出版社，1992.
[63] 王卫民. 吴梅评传 [M]. 北京：社会科学文献出版社，1995.
[64] 王卫民. 吴梅戏曲论文集 [M]. 北京：中国戏剧出版社，1983.
[65] 王卫民. 吴梅研究 [M]. 台北：学海出版社，1996.
[66] 魏绍昌，吴承惠. 鸳鸯蝴蝶派研究资料 [M]. 上海：上海文艺出版社，1984.
[67] 吴梅. 词馀讲义 [M]. 台北：兰台书局，1971.
[68] 吴梅. 南北词简谱 [M]. 台北：学海出版社，1997.
[69] 吴新雷. 二十世纪前期昆曲研究 [M]. 沈阳：春风文艺出版社，2005.
[70] 吴毓华. 中国古代戏曲序跋集 [M]. 北京：中国戏剧出版社，1990.
[71] 夏仁虎. 枝巢四述　旧京琐记 [M]. 沈阳：辽宁教育出版社，1998.
[72] 夏晓虹. 觉世与传世：梁启超的文学道路 [M]. 北京：中华书局，2006.
[73] 夏晓虹. 晚清女性与近代中国 [M]. 北京：北京大学出版社，2004.
[74] 谢雍君. 傅惜华古典戏曲提要笺证 [M]. 北京：学苑出版社，2010.
[75] 徐半梅. 话剧创始期回忆录 [M]. 北京：中国戏剧出版社，1957.
[76] 徐慕云. 中国戏剧史 [M]. 上海：上海古籍出版社，2001.
[77] 严敦易. 元明清戏曲论集 [M]. 郑州：中州书画社，1982.
[78] 杨世骥. 文苑谈往 [M]. 台北：广文书局，1981.
[79] 么书仪. 晚清戏曲的变革 [M]. 北京：人民文学出版社，2008.
[80] 叶德均. 戏曲小说丛考 [M]. 北京：中华书局，2004.
[81] 曾影靖. 清人杂剧论略 [M]. 黄兆汉，校订. 台北：台湾学生书局，1995.
[82] 赵孝萱. 鸳鸯蝴蝶派新论 [M]. 宜兰：佛光人文社会学院，2002.
[83] 郑逸梅. 南社丛谈 [M]. 上海：上海人民出版社，1981.
[84] 郑逸梅. 郑逸梅选集 [M]. 哈尔滨：黑龙江人民出版社，2001.
[85] 郑振铎. 郑振铎古典文学论文集 [M]. 上海：上海古籍出版社，1984.
[86] 郑振铎. 中国文学论集 [M]. 香港：港青出版社，1979.

[87] 张次溪. 清代燕都梨园史料[M]. 北京：中国戏剧出版社，1988.
[88] 张敬. 明清传奇导论[M]. 台北：华正书局，1986.
[89] 赵景深. 明清曲谈[M]. 北京：中华书局，1959.
[90] 赵景深. 戏曲笔谈[M]. 北京：中华书局，1962.
[91] 赵景深. 中国戏曲初考[M]. 郑州：中州书画社，1983.
[92] 赵山林. 中国近代戏曲编年[M]. 上海：华东师范大学出版社，2008.
[93] 赵山林，田根胜，朱崇志. 近代上海戏曲系年初编[M]. 上海：上海教育出版社，2003.
[94] 钟慧玲. 清代女作家专题：吴藻及其相关文学活动研究[M]. 台北：乐学书局有限公司，2001.
[95] 周妙中. 清代戏曲史[M]. 郑州：中州古籍出版社，1987.
[96] 周贻白. 中国戏剧史[M]. 北京：中华书局，1953.
[97] 周贻白. 中国戏剧史长编[M]. 上海：上海书店出版社，2004.
[98] 周贻白. 中国戏曲发展史纲要[M]. 上海：上海古籍出版社，1979.
[99] 周贻白. 周贻白戏剧论文选[M]. 长沙：湖南人民出版社，1982.
[100] 朱则杰. 清诗考证[M]. 北京：人民文学出版社，2012.

三、论文类

[1] 毕文君. 论《申报》1911—1913年间的戏剧评论[J]. 戏曲艺术，2012（3）.
[2] 车文明，陈仕国. 新见晚清民国传奇杂剧七种考述[J]. 艺术百家，2014（1）.
[3] 陈平原. 中国戏剧研究的三种路向[J]. 中山大学学报：社会科学版，2010（3）.
[4] 程华平. 论中国古代戏曲编年与戏剧史观念[J]. 求是学刊，2008（6）.
[5] 戴云，戴霞. 傅惜华的研究著述与其戏曲收藏[J]. 文学遗产，2006（5）.
[6] 华玮. 析论刘清韵《小蓬莱仙馆传奇》之内容思想[J]. 中国文哲研究集刊，1995（7）.
[7] 华玮，王瑷玲. 明清戏曲国际研讨会论文集[C]. 2版. 台北："中央研究院"中国文哲研究所，1998.
[8] 邓绍基. 关于建立近代戏曲文学学科的问题[J]. 戏剧艺术，1990（1）.

[9] 管桂铨.《病玉缘》《孟谐》作者考[J]. 文献, 1986（3）.

[10] 黄仕忠. 顾太清的戏曲创作与其早年经历[J]. 文学遗产, 2006（6）.

[11] 蒋星煜. 黄燮清及其《倚晴楼传奇》[M]//赵景深. 中国古典小说戏曲论集. 上海：上海古籍出版社, 1985.

[12] 蒋星煜. 近代戏剧文学也是一个宝库——读《中国近代文学大系·戏剧集》有感[M]//中国戏曲协会, 山西师范大学戏曲文物研究所. 中华戏曲：第二十二辑. 太原：山西古籍出版社, 1999.

[13] 康保成. 近代传奇杂剧对传统戏曲形式的维护与背离[J]. 文学遗产, 1991（2）.

[14] 梁淑安. 近代传奇杂剧的嬗变[J]. 中国社会科学, 1983（3）.

[15] 梁淑安. 近代传奇杂剧艺术谈[M]//中山大学中文系《中国近代文学研究》编辑部. 中国近代文学研究：第二辑. 广州：广东人民出版社, 1985.

[16] 梁淑安. 近代意识的最初闪光——李文翰的生活道路与创作道路初探[J]. 南京大学学报, 1992（1）.

[17] 梁淑安. 辛亥革命时期传奇杂剧的改良[J]. 社会科学战线, 1982（2）.

[18] 梁淑安. 中国近代文学论文集（1919—1949）：戏剧卷[M]. 北京：中国社会科学出版社, 1988.

[19] 孙柏. 光绪元年的上海剧坛——从《申报》记载看近代演剧的商业化进程[J]. 戏剧艺术, 2009（1）.

[20] 谢伯阳. 晚清戏剧家陈烺系年考略[M]//佚名. 学林漫录：第十集. 北京：中华书局, 1985.

[21] 王立兴. 近代戏剧史料发微[J]. 艺术百家, 1993（2）.

[22] 王立兴. 近代戏剧史料发微（续）[J]. 艺术百家, 1993（3）.

[23] 王人恩.《补春天》传奇新考[J]. 文学遗产, 1996（6）.

[24] 王人恩. 日本森槐南《补春天》传奇考论[J]. 西北师范大学学报：社会科学版, 2003（3）.

[25] 邬国义.《轩亭冤传奇》作者湘灵子考[J]. 中华文史论丛, 2013（2）.

[26] 夏晓虹. 梁启超曲论与剧作探微[M]//陈平原. 现代中国：第7辑. 北京：北京大学出版社, 2006.

[27] 夏晓虹. 晚清外交官廖恩焘的戏曲创作[J]. 学术研究, 2007（3）.

[28] 杨慧. 傅惜华所撰藏曲目录探赜[J]. 戏曲艺术, 2013（3）.

[29] 姚大怀. 新见晚清民国传奇杂剧七种考论[J]. 中国文学研究, 2012

(4).
[30] 姚大怀.张懋畿及其《点鬼簿传奇》考述［J］.文化遗产，2013（4）.
[31] 姚大怀，陈昌云.《洪炳文集·戏曲剧本》补遗［J］.重庆科技学院学报：社会科学版，2011（12）.
[32] 姚克.《壶庵五种曲》作者胡薇元小考［J］.文献，1988（2）.
[33] 叶嘉莹.《苦水作剧》在中国戏曲史上空前绝后的成就［J］.泰山学院学报，2010（1）.
[34] 曾永义.戏曲研究的几个关键性问题［J］.福建艺术，2009（2）.
[35] 张伯伟.关于《补春天传奇》的作者及其内容［J］.文学遗产，1997（4）.
[36] 赵景深.《中国近代传奇杂剧目》序言［J］.文献，1985（1）.
[37] 中国社会科学院文学研究所近代文学研究组.中国近代文学论文集（1949—1979）·戏剧、民间文学卷［M］.北京：中国社会科学出版社，1982.
[38] 周妙中.江南访曲录要［M］//中华书局编辑部.文史：第二辑.北京：中华书局，1963.
[39] 周妙中.江南访曲录要（二）［M］//中华书局编辑部.文史：第十二辑.北京：中华书局，1981.

四、曲录曲目、戏曲史料、工具书类

[1] 阿英.晚清戏曲小说目［M］.上海：古典文学出版社，1957.
[2] 北京图书馆.民国时期总书目（1911—1949）·文学理论·世界文学·中国文学［M］.北京：书目文献出版社，1992.
[3] 陈玉堂.中国近现代人物名号大辞典［M］.杭州：浙江古籍出版社，2005.
[4] 傅惜华.清代杂剧全目［M］.北京：人民文学出版社，1981.
[5] 傅晓航，张秀莲.中国近代戏曲论著总目［M］.北京：文化艺术出版社，1994.
[6] 郭英德.明清传奇综录［M］.石家庄：河北教育出版社，1997.
[7] 洪惟助.昆曲辞典［M］.台北："国立传统艺术中心"，2002.
[8] 胡文楷.历代妇女著作考［M］.上海：上海古籍出版社，2008.
[9] 黄仕忠.日藏中国戏曲文献综录［M］.桂林：广西师范大学出版社，2010.
[10] 李灵年，杨忠主.清人别集总目［M］.合肥：安徽教育出版社，2000.

[11] 李修生. 古本戏曲剧目提要［M］. 北京：文化艺术出版社，1997.

[12] 梁淑安，姚柯夫. 中国近代传奇杂剧经眼录［M］. 北京：书目文献出版社，1996.

[13] 梁淑安. 中国文学家大辞典·近代卷［M］. 北京：中华书局，1997.

[14] 齐森华，陈多，叶长海. 中国曲学大辞典［M］. 杭州：浙江教育出版社，1997.

[15] 上海图书馆. 中国近代期刊篇目汇录：一册［M］. 上海：上海人民出版社，1965.

[16] 上海图书馆. 中国近代期刊篇目汇录：二册［M］. 上海：上海人民出版社，1979.

[17] 上海图书馆. 中国近代期刊篇目汇录：三册［M］. 上海：上海人民出版社，1981.

[18] 上海图书馆. 中国近代期刊篇目汇录：四册［M］. 上海：上海人民出版社，1982.

[19] 上海图书馆. 中国近代期刊篇目汇录：五册［M］. 上海：上海人民出版社，1983.

[20] 上海图书馆. 中国近代期刊篇目汇录：六册［M］. 上海：上海人民出版社，1984.

[21] 孙文光主. 中国近代文学大辞典［M］. 合肥：黄山书社，1995.

[22] 唐沅，韩之友，封世辉，等. 中国现代文学期刊目录汇编［G］. 天津：天津人民出版社，1988年9月.

[23] 吴新雷. 中国昆剧大辞典［M］. 南京：南京大学出版社，2002.

[24] 杨廷福，杨同甫. 清人室名别称字号索引［M］. 上海：上海古籍出版社，2001.

[25] 张棣华. 善本剧曲经眼录［M］. 台北：文史哲出版社，1976.

[26] 赵景深，张增元. 方志著录元明清曲家传略［M］. 北京：中华书局，1987.

[27] 中国科学院图书馆. 续修四库全书总目提要（稿本）［M］. 济南：齐鲁书社，1996.

[28] 中国戏曲志编辑委员会. 中国戏曲志［M］. 北京：文化艺术出版社、中国ISBN中心，1990—1999.

[29] 庄一拂. 古典戏曲存目汇考［M］. 上海：上海古籍出版社，1982.

[30] 庄一拂. 明清散曲作家汇考［M］. 杭州：浙江古籍出版社，1992.

[31] 樽本照雄. 新编增补清末民初小说目录［M］. 济南：齐鲁书社，2002.

后　　记

　　语云：一代有一代之文学，一代有一代之学问。从一般的意义上看，这些话都不无道理，甚至不乏深刻，但也并不能说是一种对文学、学问变迁中包含的必然性的揭示。其实，许多所谓的客观规律、必然性里，包含着许多偶然性和主观性，甚至包含着某种不愿或不便解释、无法解释或难以理解的神秘。假如不是王国维在前人相关论述的基础上，似乎是妙手偶得又似乎是突发奇想地将元杂剧视为足以与楚骚、汉赋、六朝骈文、唐诗、宋词比肩共美、相提并论的"一代之文学"，那么，今天元杂剧乃至整个中国传统戏曲的文学艺术价值、学术地位、文化命运究竟会如何，恐怕还真的不那么容易论定，或者很难想象今天的中国戏曲和中国戏曲研究该会是怎样的情景。

　　依此而论，处于不同时间、空间中或不同时代、不同地域中的不同个人，对于学术、学问的理解可能千差万别，对于知识的主要承载形式书籍尤其是学术著作的内心感受和思想认识，也肯定不可能完全相同或一成不变。这其中可能就包含着许多说不清、道不明的偶然性和神秘感。自从20世纪初新式教育在中国兴起以来，特别是近70年来，绝大多数人所接受的学校教育都是从教材开始的。因此，教材对每一个学校教育出身的人，都必然产生极为深刻的影响。假如说基础教育阶段的教材还主要是作为教学的主要依据而出现，还主要是对学习者的学习方式、学习规范和知识构成产生直接影响，那么，大学生和研究生阶段的教材就主要是对学习者的专业素养、学术观念、研究方法与学术意识进行严格规范和实施积极影响。可见，各个学习阶段的教材对于每一个受教育者的影响是何其深刻长远。

　　如同许多中文专业的大学生和研究生一样，我的大学学习阶段和研究生学习阶段也少不了阅读一些古今中外各种文学史，甚至在学习中国古代文学、现代文学、当代文学、外国文学的过程中，把许多时间和精力都花费在课上听老师讲文学史和代表作品的分析赏鉴、课下自己读作为教材的文学史及其他参考书籍上面。此外，再按照自己的兴趣和能力，尽可能多

读上几篇文学作品选,特别是那些被视为经典的古今中外各体文学作品,这大概就是我大学阶段学习古今中外文学的主要内容了。想起来颇觉不易,甚至觉得艰难,那个时候想要得到一本书是相当不容易的。尤其是在我读大学的那座吉林省的中等城市,当年要得到一本好书就更加不容易。我依然清晰地记得,为了得到一本以群主编的《文学的基本原理》,因为书的数量有限,不能做到人手一册,同学们竟然在学习委员的组织下争先恐后地去抓阄的情景——当然那次我是没有抓到的。还记得为了得到一本黄伯荣、廖序东主编的《现代汉语》、张静主编的《现代汉语》、王朝闻主编的《美学概论》,同学们都想方设法去教材科订购;为了得到一套郭志刚主编的《中国当代文学史稿》,也是想尽了办法去购买;为了得到一本《现代汉语词典》,为了得到一套王力主编的《古代汉语》,甚至费心费力地托在北京上学的同学去书店买下,再寄到我读大学那座城市的邮局。我依然记得在那个非常寒冷的冬天,我们几名同学到邮局把书取到、当场打开观赏、然后每人分得一册的喜悦情景。时间过去了将近40年,但那本如此来之不易的《现代汉语词典》,跟随我从东北到岭南,至今仍然放在我书桌上最方便使用的地方,依然是我最常用的一本词典。我印象最深的还有在费尽周折,终于得到一套游国恩、王起、萧涤非、季镇淮、费振刚主编的四卷本《中国文学史》时,在求得同学帮助,终于从外地凑齐了刘大杰所著的三卷本《中国文学发展史》时,那种如获至宝、如饥似渴去阅读的兴奋心情。为了备考硕士研究生,王运熙、顾易生主编的三卷本《中国文学批评史》,我也是临近考试前一个多月才从上海古籍出版社邮购到的。想起和说起这些,我不知道,这是不是一种书籍崇拜或者学术崇拜,但我知道因为这些书来之不易,所以很懂得珍惜。从上大学开始到现在,虽然时间已经过去了差不多40年,但是对于书籍特别是对教材、学术著作的那种珍重意识和内心感觉,一直延续到今天,而且仍然那么亲切生动、清晰如昨。

所以,从我有幸成为一名大学教师,有幸走上学术之路的时候开始,似乎就有了那么一种莫名其妙的教材情结或文学史情结,在许多年的教学、研究及其他教育教学工作中,对于各种教材总是有意无意地予以更多的注意。在自己从事的中国近代文学、古代文学和古典文献学教学和研究中,也经常把教材特别是那些堪称典范性的教材置于特殊的地位。再后来,在教学和研究过程中,我也时常不由自主地想到是不是可以自己也可以写一本可以作为教材的中国近代文学史、中国近代戏剧史或者别的什么。这样的想法在我心里已经产生并存在了多年,但直至目前仍然停留在拟想和向往阶段,好像还没有真正实施的学术勇气与可能。我不知道这是不是长期

从事高等教育教学工作带来的一种自信心或局限性，也不知道是不是一种可以叫作教材或文学史崇拜的东西占据了我本来就不开阔的内心。尽管如此，在过去一些时候的专业研究和学术写作中，还是免不了与各种堪称代表性、标志性甚至经典性的文学史、戏剧史或文献学史著作结下难解之缘。

大概也是因为这样的缘故，除了习惯性、经常性地阅读以往的戏曲史、文学史著作以外，在自己的近代戏曲研究中，我也好像自然而然甚至不可避免地采用戏曲史、文学史的眼光和态度，运用戏曲史、文学史的观念与方法，进行相关问题的研究。比如在我的博士学位论文《近代传奇杂剧史论》（修订本为《近代传奇杂剧研究》）的写作中，虽然主要不是运用戏曲史、文学史的线索和结构，但在具体问题的分析讨论中，仍然无法避免甚至无可逃脱地受到某些戏曲史、文学史模式的启发和影响。而作为我博士后工作报告一个部分的《晚清民国传奇杂剧史稿》（另一部分为《晚清民国传奇杂剧考索》），就可以说是比较明确、比较自觉的戏曲史写作了。

根据我非常有限的学术经验，进行戏曲史、文学史写作颇有其容易方便之处，比如可以按照一般的或流行的观念、方法、材料、结构、话语方式，进行一般性的戏曲史或文学史描述。但这样的戏曲史或文学史很难有什么真正的学术价值和研究个性，最多也只能是组合式、综合性或重复式、拼凑式的著述而已。因此，真正的戏曲史、文学史写作实际上更有其难处，也可说是非常艰难、不容易写好的。因为这种看似简单、不难完成的教材或其他著作，实际上是最考验研究者、著作者的专业水平、学术观念、学养功夫和综合能力的。比如，是否具有先进、明确、恰当的戏曲史、文学史理论观念和独到的学术眼光，是否掌握了比较丰富的文献资料，特别是有没有有意无意地遗漏或忽视重要的文献资料，是否具备了从繁复众多的戏曲与文学史实中淘洗、提炼、概括出关键问题、重要现象的学术眼光和见识，是否能够运用尽可能不失其学术含量、专业水准而又明晰准确、通晓畅达、深入浅出的语言文字将自己的意思表达出来，在此基础上，又能够追求一点语言文字的优美性、文学性和个性风格，真正将戏曲和文学之美传递给读者，如此等等，都是非常严峻的考验，也是非常高的要求。在某种意义上说，写一本高水平的教材，比写一篇研究论文、一本学术专著还要难上许多。

这些对于我，当然更是异常艰难但又不能回避而是需要面对的问题。经过多年的思考和探索，我渐渐对自己的能力和研究有了一些比较清晰的认识。在近代戏曲研究方面，希望能在以下三方面有效展开，避免出现明显的偏颇或偏废：一是文献资料的发掘汇集、戏曲史实的考证辨析，尽可

能发现新文献、新史料，考证新史实，解决新问题，为进一步研究打下尽可能扎实可靠的基础；二是重要戏曲家与戏曲作品及其他文体、戏曲思潮流派、戏曲理论批评、重要创作现象的专题考察，尽可能追求深入细致、准确翔实，在个案研究的深度和广度上切实有所推进；三是在中西文化冲突交融、古今文化嬗变转换的特殊思想文化背景下进行戏曲史与文学史历程的考察，为自己的研究设定尽可能清晰准确、真实可靠的时空结构，以利于对现象和问题的分析判断。这样的学术目标或学术理想，对于我来说，不啻遥不可及、需要永远追求的方向。这样的时候，司马迁"虽不能至，然心向往之"的话总是给我许多信心和力量。

本书的主要内容就是近年来我对中国近代戏曲史上一些重要作家作品、创作现象、思潮流派进行初步探讨的成果，算是对自己近几年进行的近代戏曲研究做一个简单的小结，也希望能够对近代戏曲与文学研究的进展有一点帮助。

本书能够写成并以这样的面貌出现，首先，我要感谢教育部人文社会科学重点研究基地复旦大学中国古代文学研究中心，特别是时任中心主任的黄霖先生。该中心不仅没有对我这个并非复旦大学教师的人进行任何限制或者把我这个外校人员排除在外，而是让我顺利得到了这次申报基地重大项目的机会并幸运地获得立项，而且在项目进行期间，还聘请我为该研究中心的兼职教授，让我得到了这份难得的荣幸和许多向复旦大学的多位师友请益的机会。这于我，已经是难得而难忘的记忆。其次，我要感谢广东省哲学社会科学规划办公室和我至今不知道姓名的评审专家的青睐，让这本著作有机会入选《广东哲学社会科学成果文库》。2009 年，我的《晚清民国传奇杂剧史稿》曾入选代表广东人文社会科学研究最高水平的"广东优秀哲学社会科学著作出版基金资助项目"。2013 年，该书的简写本又入选"广东优秀社科成果翻译出版工程"广东省首批外译学术著作项目，英译本于 2015 年在美国的一家出版社出版。这于我，都是难得的幸运和巨大的鼓励。再次，我要感谢引领、督教和扶持我走上学术研究之路的大学本科生、硕士研究生、博士研究生、博士后研究等各个时期的老师们。通过自己教书 30 多年的经历和体会，我对师生关系、师徒情谊有了愈来愈丰富、内在、贴切的理解，愈来愈深切地领悟到老师对于我这个学生的永恒意义。我愈来愈清楚地知道，假如没有各个时期老师们的严格要求、悉心指导、谆谆教诲、热情提点和精心培育，像我这样一个资质平平甚至在中人以下的普通家庭出身的学生，是绝不可能成为一名大学教师并取得那么一点教学和学术成绩的。最后，当然也要感谢我的亲人们在各个时期对我

的工作或者说事业的无条件的关心支持，这是我多年来一直还能保持那么一点向前向上力量的精神动力所在。

　　今年是我从生活了 26 年的东北家乡来到岭南学习、工作的 30 周年。不知不觉之间，我在这个他乡生活、工作的时间，已经超过了在老家的那些年头。像我这样在南方被称作北方人、在北方又被叫作南方人的人，真不知道此处是家乡还是他乡，彼处是他乡还是家乡了；也不知道是该认定他乡为故乡，还是该认定故乡为他乡了。当然，所谓现代人的一个显著标志就是走南闯北、四海为家，经常甚至永远在路上。从人的生命本质和个体真正的内心情感来说，这既是一种无拘无束、潇洒自如、自由自在，也不能不说其中也包含着某种迫不得已和无可奈何。亦即苏东坡所谓"试问岭南应不好，却道，此心安处是吾乡"。同样是苏东坡还说过："日啖荔枝三百颗，不辞长作岭南人。"仔细品味这看似轻松潇洒的语句，认真体会这种随遇而安的心境，就不难体会并深切地感受到，要做一名岭南人，其实并不那么容易，而要寻得一个真正可以安身立命的心安之处，就更加不那么容易。但我还是对岭南给予我的一切心存感激，正如同样甚至更加感激生我养我的家乡对我所有的赐予一样。既如此，就希望自己能够继续努力，能够取得一点像样的成绩，用以回报我的家乡、我的母校、我的老师、我的亲人，当然也包括我将继续生活和工作下去的四季花开、天人相宜的岭南。

<div style="text-align:right">

左鹏军

二〇一八年二月一日

</div>